又玄 高裕燮 全集 7

松都의 古蹟

又玄 高裕燮 全集 7

松都의 古蹟

悅話堂

일러두기

· 이 책은 1946년 발행된 『송도고적』(박문출판사)을 저본(底本)으로 삼았으며,
 그 밖에 『고려시보(高麗時報)』(영인본, 현대사, 1983), 『송도의 고적』(열화당, 1977),
 『송도고적』(통문관, 1993) 등을 참조했다.
· 원문의 사료적 가치를 존중하여, 오늘날의 연구성과에 따라 드러난 내용상의 오류는
 가급적 바로잡지 않았으며, 명백하게 저자의 실수로 보이는 것만 바로잡았다.
· 주(註)에서 원주(原註)는 1), 2), 3)…으로, 편자주(編者註)는 1, 2, 3…으로
 구분하여 표기했다.
· 저자의 글이 아닌, 인용 한문구절의 번역문은 작은 활자로 구분하여 싣고
 편자주에 출처를 밝혔으며, 이 중 출처가 없는 것은 한문학자 안대회(安大會)의 번역이다.
· 외래어는, 일본어는 일본어 발음대로, 중국어는 한자 음대로 표기했다.
· 비문(碑文)이나 종명(鐘銘) 등 금석문(金石文)에서 판독이 불가능한 부분은
 글자수만큼 '□'로 표시했다.
· 이 외에 편집과 관련한 세부적인 내용은 「『송도의 고적』 발간에 부쳐」(pp.5-9)를
 참조하기 바란다.

The Complete Works of Ko Yu-seop Volume 7
Historical Relics of Songdo

This Volume is the seventh one in the 10-Volume Series of the complete works by
Ko Yu-seop (1905-1944), who was the first aesthetician and historian of Korean arts,
active during the Japanese colonial rule over Korea. This Volume results from Ko's research on the
Goryo Dynasty relics scattered around Songdo (the contemporary city of Gaeseong) area.
It is newly compiled, adding five additional essays on Gaeseong to the 33 essays
from the first edition of 1946.

『松都의 古蹟』 발간에 부쳐

'又玄 高裕燮 全集'의 일곱번째 권을 선보이며

학문의 길은 고독하고 곤고(困苦)한 여정이다. 그 끝 간 데 없는 길가에는 선학(先學)들의 발자취 가득한 봉우리, 후학(後學)들이 딛고 넘어서야 할 산맥이 위의(威儀)있게 자리하고 있다. 지난 시대, 특히 일제 치하에서의 그 길은 이루 말할 수 없이 험난하고 열악했으리라. 그러나 어려운 시기에도 우리 문화와 예술, 정신과 사상을 올곧게 세우는 데 천착했던 선구적 인물들이 있었으니, 오늘 우리가 누리는 학문과 예술은 지나온 역사에 아로새겨진 선인(先人)들의 피땀어린 결실로 이루어진 것이다.

우현(又玄) 고유섭(高裕燮, 1905-1944) 선생은 그 수많았던 재사(才士)들 중에서도 우뚝 솟은 봉우리요 기백 넘치는 산맥이었다. 우리나라에서 최초로 미학과 미술사학을 전공하여 한국미술사학의 굳건한 토대를 마련한, 한국미의 등불과 같은 존재였다. 그러나 해방과 전쟁 · 분단을 거쳐 오늘에 이르면서 고유섭이라는 이름은 역사의 뒤안길로 잊혀져 가고만 있다. 또한 우리의 미술사학, 오늘의 인문학은 그 근간을 백안시(白眼視)한 채 부유(浮遊)하고 있다. 이러한 때에, 우리는 2005년 선생의 탄신 백 주년을 맞아 '우현 고유섭 전집' 열 권을 기획했고, 두 해가 지난 오늘에 이르러 그 첫번째 열매를 거두게 되었다. 마흔 해라는 짧은 생애에 선생이 남긴 업적은, 육십여 년이 흐른 지금에도 못다 정리될, 못다 해석될 방대하고 심오한 세계였지만, 원고의 정리와 주석,

5

도판 선별, 그리고 편집·디자인·장정 등 모든 면에서 완정본(完整本)이 되도록 심혈을 기울여 꾸몄다. 부디 이 전집이, 오늘의 학문과 예술의 줄기를 올바로 세우는 토대가 되고, 그리하여 점점 부박(浮薄)해지고 쇠퇴해 가는 인문학의 위상이 다시금 올곧게 설 수 있기를 바란다.

'우현 고유섭 전집'은 지금까지 발표 출간되었던 우현 선생의 글과 저서는 물론, 그 동안 공개되지 않았던 미발표 유고, 도면 및 소묘, 그리고 소장하던 미술사 관련 유적·유물 사진 등 선생이 남긴 모든 업적을 한데 모아 엮었다. 즉 제1·2권『조선미술사』상·하, 제3·4권『조선탑파의 연구』상·하, 제5권『고려청자』, 제6권『조선건축미술사』, 제7권『송도의 고적』, 제8권『우현의 미학과 미술평론』, 제9권『조선금석학』, 제10권『전별의 병』이 그것이다.

이 책『송도의 고적』은 우현 선생이 개성부립박물관 관장으로 재직하던 1930년대, 개성 일대의 유적들을 답사와 실측을 통해 조사하고 관련 문헌자료를 고증하여 완성한 고려문화의 기초 연구의 하나로, 생전에 출판을 위해 탈고를 마쳤으나 사후인 1946년 10월 박문출판사에서 초판 발행되었으며(『송도고적』은 유일하게 선생 생존 시에 우리 말로 탈고하여 출간된 단행본이라는 데 각별한 의미가 있다), 이후 열화당(1977)과 통문관(1993)에서 각각 재발간되었다. 이번에 새롭게 선보이는『송도의 고적』은 1946년 초판본을 저본으로 삼아 대교(對校)하고 나머지 두 판본을 참조하여 초판본과 재판본의 오자(誤字) 및 오류를 다수 정정했으며, 1946년 초판본에 실렸던 서른세 편의 글에, 초판본에서는 제외되었지만 개성과 관련되는 글 다섯 편을 부록으로 덧붙여 엮은 것이다.

이 책에 실린 대부분의 글은 우현 선생이 당시 개성에서 발간되던 격주간지 『고려시보(高麗時報)』에 '개성고적안내'라는 제목하에 연재했던 것들로, 책의 구성은 우현 선생이 재구성한 초판본의 순서를 따랐으며, 이 책의 초판과

재판을 발행하면서 편자로서 실었던 우현 선생의 제자 황수영 선생의 발문도 덧붙였다.

초판이 나온 지 육십 년 만에 이 책을 다시 발간하면서 많은 부분 세심한 주의를 기울여 새롭게 편집했다. 현 세대의 독서감각에 맞도록 본문을 국한문 병기(倂記) 체제로 바꾸었고, 저자 특유의 예스러운 표현이 아닌 일반적인 말의 한자어는 오늘의 독자들이 이해하기 쉽도록 문맥을 고려하여 매우 조심스럽게 우리말로 바꾸어 표기했다.

'애하(崖下)'는 '벼랑 아래'로, '전중(田中)'은 '밭 가운데'로, '일조(一朝)에'는 '하루 아침에'로, '일소로(一小路)'는 '하나의 작은 길'로, '양인(兩人)'은 '두 사람'으로, '구처(舊妻)'는 '옛 아내'로, '소지(所志)'는 '뜻한 바'로, '고명(古名)'은 '옛 이름'으로, '전천(前川)'은 '앞 내'로, '이자(二子)'는 '두 아들'로 각각 바꾼 것은 해당 한자어를 순우리말로 바꿔 준 경우이다. '역외(驛外)'는 '역 밖'으로, '서구(西丘)'는 '서쪽 언덕'으로, '동령(東嶺)'은 '동쪽 고개'로, '남록(南麓)'은 '남쪽 산기슭'으로, '전주(全周)'는 '전체 둘레'로, '수척고(數尺高)'는 '수척 높이'로, '고기(古記)'는 '옛 기록'으로 각각 바꾼 것은 일부 한자를 우리말로 바꾸어 표기해 준 경우이다. 그 밖에 세심하게 문맥을 고려해 가면서 '임(林)'은 '임야'로, '전(田)'은 '밭'으로, '대(垈)'는 '대지'로, '후(厚)'는 '두께'로, '주회(周回)'는 '둘레'로, '연지방(蓮池傍)' '연지변(蓮池邊)'은 '연못가'로, '내부(乃父)'는 '그의 아버지' 또는 '그 아비'로, '환고향(還故鄕)하여'는 '고향으로 돌아가'로, '동절(東折)하여'는 '동쪽으로 꺾어'로 각각 바꾸었다.

한편, '이조(李朝)' '이씨조선(李氏朝鮮)'은 문맥에 따라 '조선조' 또는 '조선왕조'로 바꾸어, 이 책에서 '우리나라'를 지칭하는 말로 쓰인 '조선'이라는 말과 구분했고, 마찬가지로 '왕씨고려'도 '고려' 또는 '고려조'로 바꾸었다.

우현 선생은 생전에 미술사 제반 분야를 연구하면서 당시 유물·유적을 담은

사진 수백 점을 소장해 왔는데(그 대부분은 경성제대 즉 지금의 서울대 소장 유리원판사진들이며, 일부는 직접 촬영한 것이다), 이 책을 편집하면서 일부 개성의 유물·유적 사진을 내용에 따라 적절하게 실었으며, 그 밖에 대부분은 『조선고적도보』의 사진으로 보충했다. 또한 책 앞부분에는 개성의 유적들을 지리적으로 파악할 수 있도록 우현 선생이 소장하던 당시의 개성 지도를 간략하게 재구성하여 싣고, 지도의 사료적 가치를 고려하여 원본 그대로 복제한 지도를 별책으로 덧붙였다. 책 앞부분에 이 책에 대한 '해제'를 실었으며, 본문에 인용된 한문 구절은 기존의 번역을 인용하거나 새로 번역하여 원문과 구별되도록 작은 활자로 실어 주었다. 말미에는 독자의 이해를 돕기 위해 본문에 나오는 어려운 한자어들에 대한 '이 책을 읽는 사전' 식의 어휘풀이 천백여 개를 실어 주었고, 각 글의 '수록문 출처'와 도판의 출처를 밝힌 '도판 목록', 그리고 우현 선생의 생애를 한눈에 볼 수 있도록 작성한 '고유섭 연보'를 덧붙였다.

편집자로서 행한 이러한 노력들이 행여 저자의 의도나 글의 순수함을 방해하거나 오전(誤傳)하지 않도록 조심에 조심을 거듭했으나, 혹여 잘못이 있다면 바로잡아지도록 강호제현(江湖諸賢)의 애정어린 질정을 바란다.

이 책을 출간하기까지 많은 분들의 도움이 있었다. 우현 선생의 문도(門徒)이신 초우(蕉雨) 황수영(黃壽永) 선생께서는 우현 선생 사후 그 방대한 양의 원고를 육십 년 가까이 소중하게 간직해 오시면서 지금까지 우현 선생의 많은 유작을 간행하셨으며, 유저로 발표하지 못한 미발표 원고 및 여러 자료들도 훼손 없이 소중하게 보관해 오셨고, 이 모든 원고를 이번 전집 작업에 흔쾌히 제공해 주셨으니, 이번 전집이 만들어지기까지 황수영 선생께서 가장 큰 힘이 되어 주셨음을 밝히지 않을 수 없다. 수묵(樹默) 진홍섭(秦弘燮) 선생, 석남(石南) 이경성(李慶成) 선생, 그리고 우현 선생의 장녀 고병복(高秉福) 선생은 황수영 선생과 함께 우현 전집의 '자문위원'이 되어 주심으로써 여러 면에서

큰 힘을 실어 주셨다.

미술사학자 허영환(許英桓) 선생, 불교미술사학자 이기선(李基善) 선생, 미술평론가 최열 선생, 미술사학자 김영애(金英愛) 선생은 우현 전집의 '편집위원'으로서 많은 도움을 주셨다. 특히 이기선 선생은 이 책의 해제를 써 주셨을 뿐만 아니라, 책의 구성, 원고의 교정·교열, 어휘풀이 작성 등 이 책이 출간되기까지 깊은 애정으로 많은 조언과 도움을 주셨다. 허영환 선생은 최종 감수를 맡아 책의 완성도를 높여 주셨으며, 김영애 선생은 전집의 구성에, 최열 선생은 전집의 기획과 편집에 많은 조언을 주셨다. 한편 한문학자 안대회(安大會) 선생은 본문의 일부 한문 인용구절의 번역과 어휘풀이 작성, 원고 전체의 교열 등 많은 도움을 주셨다. 더불어, 이 책의 교정·교열 등 책임편집은 편집자 조윤형·신귀영이 진행했음을 밝혀 둔다.

황수영 선생께서 보관하던 우현 선생의 유고 및 자료들을 오래 전부터 넘겨받아 보관해 오던 동국대 도서관에서는, 전집을 위한 원고와 자료 사용에 적극적으로 협조해 주었다. 동국대 도서관 측에 이 자리를 빌려 감사드린다.

끝으로, 인천은 우현 선생이 태어나서 자란 고향으로, 이런 인연으로 인천문화재단에서 이번 전집의 간행에 동참하여 출간비용 일부를 지원해 주었다. 또한 GS칼텍스재단에서도 이번 전집의 간행에 동참하여 출간비용 일부를 지원해 주었다. 인천문화재단 대표이사 최원식(崔元植) 교수님과 GS칼텍스의 허동수(許東秀) 회장님께 깊이 감사드린다.

2007년 10월
열화당

解題
개성 그리고 고려문화를 찾아나선 예술기행

이기선(李基善) 불교미술사학자

1.

『송도고적(松都古蹟)』(1946)은 우현(又玄) 고유섭(高裕燮, 1905-1944) 선생
이 고려왕조의 도읍지였던 개성의 유적과 유물을 직접 답사하여 쓴 글을 묶어
펴낸 책으로, 미술사가의 안목으로 개성의 유적을 탐구한 최초의 지지(地誌)
이며, 지금은 접하기 힘든 북한 유적의 소중한 자료를 담고 있는 문화유산 답
사기이다.

　우현 선생은 1933년 4월 1일 오랫동안 공석으로 있었던 개성부립박물관의
관장으로 부임했다. 원래 개성박물관은, 일제 치하였던 1930년 10월 1일, 새
로운 부제(府制)의 실시에 의해 개성군(開城郡) 송도면(松都面)이 개성부(開
城府)로 승격된 것을 기념하기 위해, 초대 부윤(府尹)이던 김병태(金秉泰)의
주선과 지방 유지 및 부민(府民)들의 협조로 자남산(子男山) 남쪽에 터를 잡
아 건립되었다. 선생의 제자이자 훗날 잠시 개성박물관 관장을 지내기도 했던
미술사가 진홍섭(秦弘燮)의 회고에 따르면, 개성은 일본인들에게 매우 까다
로운 지방으로 당시 총독부 산하 모든 기관의 수장(首長)은 일본인들이 도맡
아 차지하는 형편이었으나, 이 개성지방만은 마음대로 하지 못해 부윤을 비롯
한 모든 기관의 장(長) 즉 개성전기회사(開城電氣會社), 조선식산은행(朝鮮殖

産銀行)의 지점 등은 개성인이 주축이 되어야만 했다고 한다. 그렇게 하지 않으면 개성상인들이 일체 거래를 하지 않기 때문이었다. 따라서 개성박물관장역시 조선인이 임명되어야 한다는 개성부의 요망으로 우현 선생이 박물관장으로 임명된 것이다.

우현 선생은 경성제대 졸업 후 잠시 동 대학 미학연구실에서 조수로 있다가 개성부립박물관장으로 새로운 생활을 시작하게 되었는데, 경성제국대학 법문학부 철학과에서 한국인으로서는 최초이자 유일하게 미학 및 미술사를 전공한 점으로도 박물관장이라는 자리는 선생에게 적임이었을 것이다. 이때부터선생은, 연구실 조수 시절부터 착실히 다져 온 미술사 연구를 구체적으로 활용할 기회를 얻게 되었고, 개성뿐만 아니라 여러 지역을 답사하면서 우리 고대미술의 진상을 규명하고 토대를 구축하는 데 실로 많은 업적을 남기기 시작했다. 이전부터 착수해 오던 석탑 연구 외에 우리나라 회화사의 문헌 수집, 고려도자의 연구 등 점차 연구의 범위를 넓혀 갔고, 그에 따라 폭넓은 식견을 갖게 되었다.

이러한 연구 결과의 하나로서, 개성에 온 지 두 해가 조금 지난 1935년 6월 1일부터 『고려시보(高麗時報)』에 개성의 유물과 유적을 하나하나 소개해 나가기 시작했다. 『고려시보』는 1933년 4월에 창간되어 1941년 4월까지 지속되었던 당시 개성의 유력한 지역신문으로, 개성지역 신진 엘리트들이 중심이 되어 매월 1일과 16일, 격주간으로 발행했다. 선생은 '개성고적안내' 라는 연재 제목으로 「연복사와 그 유물」(1935. 6. 1, 7. 1)부터 「고려왕릉과 그 형식」(1940. 10. 1)까지 총 연재기간 오 년 사 개월에 걸쳐 서른한 편의 글을 발표했다. 그런데 중간에 「중대본시법왕기(中臺本是法王基)」(1937. 12. 1)와 「고려의 경(京)」(1940. 9. 1) 사이에는 이 년 구 개월의 공백기간이 있다. 무슨 까닭인지는 모르겠으나 이 점을 감안하면 실제로 연재한 기간은 대략 이 년 반 정도라 하겠다.

이렇게 『고려시보』에 연재했던 글이 주를 이루고 그 밖의 문예지에 발표했

던 글을 덧붙여 『송도고적』이라는 책이 1946년 3월 박문출판사에서 출간되었는데, 그때는 이미 선생이 세상을 떠난 후였다. 『송도고적』 초판에 실린 제자 황수영(黃壽永)의 발문(跋文)에 의하면, "단행본으로 세상에 공포함을 굳이 사양하시던 선생께 조르다시피 하여 상재의 승낙을 얻은" 것이 1939년이었는데, 일제 말기 내외 정세의 급변에 따라 출판 사정이 여의치 못해 출간을 미루어 오다가 끝내 유저(遺著)로 출간된 것이다. 이 책은 우리말로 된 선생의 첫 저서〔첫 단행본은 일문(日文)으로 된 『조선의 청자(朝鮮の靑瓷)』(東京: 寶雲舍, 1939)〕로 손수 엮어 교정과 조판까지 마친 상태였으며, 병석에서도 이 책의 출판에 대해 여러 차례 걱정을 했다고 한다. 참고로 선생의 1941년 9월 19일자 일기를 보면 "『송도고적』의 출판에 즈음하여 그 표지 속에 쓸 장화(裝畵)로 박물관 진열의 석관(石棺)에서 천녀상(天女像)과 화룡상(花龍像)을 취탁(取拓)하여 보았다"라고 씌어 있으니, 이 책에 대한 선생의 특별한 관심을 엿볼 수 있다.

　'송도고적'이라는 제목도 선생의 깊은 생각 끝에 지어진 듯하다. 지금의 개성을 가리키는 명칭은 송도(松都) 외에도 송악(松嶽)·개경(開京)·황도(皇都)·황성(皇城)·경도(京都)·경성(京城)·송경(松京)·중경(中京)·북경(北京)·왕경(王京) 등 매우 다양한 이름이 문헌이나 구전(口傳)을 통해 전해 내려오는데, 당시에는 '개성'과 '송도'라는 지명이 주로 불리던 명칭이었던 듯하다. 이렇게 다양한 이름을 가지고 있다는 것은 개성이 역사도시였음을 잘 드러내는 예라 할 것인데, 우현 선생은 「고려의 경」이라는 글에서 여러 옛 문헌을 고증하며 이 지명들을 상세히 고찰하고 있으며, "문자적으로 '개성'이란 것이 정통성을 가진 것이며, 구전적으론 '송도'란 것이 애칭된 것"이라고 결론짓고 있다. 이 책의 제목을 '개성고적'이라 하지 않고 '송도고적'이라 한 것도 이러한 면밀한 고찰 끝에, 주로 행정구역상의 명칭인 '개성'보다는 오랜 세월 기층민들이 애칭으로 불러 왔던 '송도'를 택한 것으로 볼 수 있겠다.

2.

우현 선생은 이 책의 서문에서, 역사는 "창조적 신생(新生)을 위한 유일한 온상"이며 고적(古蹟)은 "역사의 상징, 전통의 현현(顯現)"이라 말하고 있다. 우리가 역사와 고적을 연구하는 궁극적인 목적은 옛것에 대한 회고가 아니라 오늘 이곳에서의 삶과 미래로의 지향을 위한 것으로, 이는 전통의 바탕 위에서 새로운 창조가 이루어지기 때문이다. 이어서 선생은 "나는 역사가가 아니다. 역사에는 소양이 없는 사람이다. 그러므로 당연히 역사적으로 천명해야 할 고적에 대하여, 전통을 말해야 할 고적에 대하여 보다 더 역사미(歷史美)에 탐닉하고 말았다"라고 겸양해 하지만, 1934년 진단학회(震檀學會)의 발기인으로 가담했을 뿐 아니라, 실제로 선생의 학문적 태도는 연구자의 주관성을 배제하고 학문의 객관성을 높이기 위해 숱한 문헌을 섭렵하여 철저하게 고증하는 자세로 일관해 왔다. 이 점은 우현 선생의 학문세계를 이루어 온 중심축으로 이 책에도 잘 드러나 있다.

이 책『송도의 고적』은 성곽 · 궁궐 · 왕릉 · 관아 · 절 · 절터 그리고 탑 · 석등 · 범종 등 고려의 수도였던 개성을 중심으로 그 인근의 고적과 유물까지, 선생이 일일이 답사하여 관찰 실측하고 문헌을 조사하여 고증한 내용이 주를 이루고 있으며, 나아가 이들이 지닌 양식적 특색이나 역사적 의의에 대해서도 폭넓게 다루고 있다. 즉 이 책은 고적 답사의 충실한 본보기를 제시하고 있는 셈이다. 그렇다고 단순한 현장 답사기에 그치는 것은 결코 아니다. 문헌자료를 바탕으로 철저한 현장 답사를 통해 마치 전설처럼 전해 내려오는 기존의 통념들을 넘어서서 확실한 결론을 이끌어내거나 아니면 최소한 문제점을 제기하고 있다.

우현 선생에게 송도의 고적 답사는 이론과 실제가 하나로 얽히면서 그의 학문적 심화(深化)를 다지는 계기를 마련해 주었다고 볼 수 있는데, 신문 연재 때 미처 풀지 못했거나 미진했던 점을 그 뒤 다른 글에서 계속해서 보완하고

있는 점이 바로 그러하다. 예컨대 「개국사(開國寺)와 남계원(南溪院)」이란 글은 지면의 제한으로 인해 그 내용이 매우 간추려져 있는데, 그 자세한 내용을 이후 「소위 개국사탑에 대하여」란 글에서 보완 서술하고 있으며, 또다시 「「소위 개국사 탑에 대하여」 보(補)」라는 글로 재차 보완하고 있다.

이 세 편의 글은 1915년 경복궁 뜰로 옮겨진 칠층석탑(지금 용산의 국립중앙박물관으로 옮겨져 있다)과 그 탑이 있던 절터에 관한 내용을 다루고 있다. 고려의 대표작 가운데 하나로 손꼽히는 이 탑은 당시까지 개국사지 석탑으로 알려져 있었다. 그런데 우현 선생은 치밀하게 문헌자료를 수집 검토하고, 이를 바탕으로 철저한 현장 답사를 하여 현지의 지리적 위치와 지형을 파악하고, 아울러 석탑의 양식적 분석을 통해 제작연대를 추정함으로써, 개국사지탑이라 불리던 칠층석탑이 사실은 남계원에 있던 탑이고, 남계원지 석등으로 알려진 것이 오히려 개국사지의 것이라는 사실을 밝혀낸 것이다. 한 가지 문제를 끝까지 탐구해 나가는 선생의 집요하리만큼 완벽함을 추구하는 학문 자세를 엿볼 수 있는 대목이다.

『송도의 고적』에 실린 글들은 모두가 주옥 같다. 1930-40년대 그리고 지방이라는 어려운 여건 아래에서 이러한 연구성과를 한 개인이 거두었다는 것은 실로 대단한 일이다. 물론, 현장 답사만이 가능하고 본격적인 발굴조사가 이루어지지 못해 단순한 지표조사에 그칠 수밖에 없었던 당시의 여건 때문에 앞으로 그 내용 가운데 일부는 새로운 사실이 밝혀질 수도 있다. 하지만 그렇더라도 이 책 여러 곳에 서려 있는 선생의 학문에 대한 태도와 탐구방법은 우리 후학들에게 여전히 유용한 '지남(指南)'이며, 한국미술사 연구의 굳건한 토대를 마련해 놓은 것이라 할 수 있다.

그 주옥 같은 글 가운데 선죽교(善竹橋)에 관한 글이 두 편 있다. 1937년 9월 1일 『고려시보』에 발표한 「선죽위교석로하(善竹危橋石老罅)」와 1939년 8월 『조광(朝光)』에 발표한 「선죽교 변(辯)」(『송도고적』 초판본에는 실리지 않았

으나 이 책 부록에 실려 있다)이 그것이다. 첫번째'글의 제목은 '선죽교 높은 다리는 돌이 오래되어 갈라진 틈이 생겼다'라는 뜻으로, 마치 칠언절구의 한 구절 같은 매우 시적인 표현이 특징적이며, 이 책에 실린 글 가운데 가장 독특한 제목임에 틀림없다. 사실 너무나 잘 알려진, 그러나 실상은 잘 알지 못하고 있는 고적의 하나가 바로 선죽교인데, 이 글은 선죽교에 얽힌 역사적 사실들을 소개하는 비교적 평이한 내용의 글이다. 우리가 주목해야 할 것은, 이로부터 약 이 년 후에 발표된 「선죽교 변」이다. 우현 선생은 이 글에서 치밀한 문헌 사료의 조사를 통해 몇 백 년 동안 믿어 온 사실이 실은 사실과 다를지도 모른다는 강한 의문을 제기하고 있다. 남효온(南孝溫)의 『추강집(秋江集)』을 인용하여, 고려말기의 충신 포은(圃隱) 정몽주(鄭夢周)가 순절한 곳이 선죽교가 아니라 대묘동(大廟洞) 입구일 가능성이 높다는 추론을 끌어낸 것이다. 이는 지금의 우리에게도 시사하는 바가 크다. 선가(禪家)에 "부처를 만나면 부처를 베고 조사를 만나면 조사를 죽인다(逢佛殺佛 逢祖殺祖)"라는 말이 있듯이, 진리를 밝히는 일에는 그 어떤 권위나 기존의 관념도 허물어야 한다는 가르침을 새길 수 있기 때문이다.

춘추필법(春秋筆法)은 시공을 떠나 언제나 공명정대해야 한다. 하지만 우현 선생은 공민왕을 소재로 한 역사소설을 쓰고자 하는 꿈을 가꾸어 온 문학도이기도 했다. 그래서인지, 선생의 글에는 추상 같은 싸늘함도 있지만 간혹 번뜩이는 재치나 웃음이 묻어나기도 한다. 이렇듯 누구나가 사실이라고 여겨 온 것이 사실과 다를 수도 있음을 제기하고서, "결말은 하여간에 선죽교가 포은의 순절처가 아니라면, 놀랐던 일이라기보다 놀랄 만한 일이 아닌가"라고 마무리하는 것이 바로 그러한 대목이다.

3.

『송도의 고적』은 고적을 주로 다루고 있으므로 수많은 연대가 등장하는데,

그 표기방식이 흥미롭다. 대체로는 일반적인 표기방식인 왕력(王曆)이나 연호(年號)를 쓰는 방식을 따르고 있다. 한데 그 가운데 눈에 띄는 것이 고려의 개국 연도를 기준으로 연대를 밝히거나 '지금으로부터 몇 년 전'이라는 표현을 쓰고 있다는 점이다. 예컨대 '고려 개국 삼십삼 년, 곧 광종 2년' 또는 '고려 개국 후 칠십팔 년, 즉 고려 성종 12년' 등의 표기가 그것이다. 이 책이 고려시대를 다루고 있으므로 이러한 표기법이 일견 자연스러워 보일 수도 있다. 하지만 여기에 또 다른 속내가 있었던 것은 아닐까. 한때 개성을 황도(皇都)라 스스로 부를 만큼 자부심이 높았던 고려왕조와 그 문화에 대한 우현 선생의 애정어린 표현이기도 하겠지만, 당시에 흔히 쓰던 일제의 연호(年號) 사용을 피하는 지혜로운 방법이었다고 생각할 수도 있다. 이렇게 매우 사소한 부분까지도 놓치지 않는 치밀함을 갖추면서 또 효과적인 방식을 강구해낸 지혜에서 우리는 우현 선생의 인간적 풍모를 엿볼 수 있지 않을까. 학자의 양심에서 진리 추구라는 이상과 일제 강점기에서 민족의식을 지닌 지식인으로서 살아가야 하는 현실 사이에서 고뇌할 수밖에 없었던 모습을 그 행간에서 읽을 수 있기 때문이다.

이 책 외에, 개성박물관장 시절 선생이 관여하여 출판된 책으로, 1936년 간행된 『개성부립박물관 안내』라는 소책자가 있다. 제1장 「고려조의 사적(史的) 개관」, 제2장 「박물관의 연혁 및 건축」, 제3장 「박물관 진열품의 개요」 등으로 구성되어 있는 이 책은, 비록 집필자의 이름이 명확히 기록돼 있지 않은 채 '개성부립박물관 편'이라고만 표기되어 있지만, 선생이 관장으로 재직 중이던 때에 발행된 점으로 미루어, 그리고 당시 열악했던 연구 인력을 감안해 보아도 우현 선생의 기획과 집필에 의해 발간된 것임을 충분히 간파할 수 있다. 또한 이 책의 표제(表題)는 개성 현화사비(玄化寺碑)에서 집자(集子)한 것으로, 이 역시 우현 선생의 안목이 반영된 것임을 짐작케 한다.

최근 학계에서는 '개성학(開城學)'이라는 새로운 용어가 쓰이고 있다. 경주

나 서울·평양 등 역사도시에 대한 일련의 연구들처럼 고려시대 수도였던 개
성을 연구대상으로 삼은 학문분야를 일컫는 말이다. 개성학을 연구 주제로 삼
은 이들은 한결같이 개성학의 기초를 놓은 분으로 우현 선생을 언급하고 있
다. 이런 의미에서 『송도의 고적』은 이미 고전(古典)이 되었다. '송도학(松都
學)' 또는 '개성학'을 여는 이토록 튼튼한 기초가 이미 1930-40년대에 놓인
것이다.

　또한 최근 개성은 학계뿐만이 아니라 세상 사람들의 관심을 끌고 있다. 통일
을 향한 남북협력 사업의 하나로 개성공단이 조성되고 있기 때문이다. 분단을
상징하던 판문점이 있는 개성이 이제는 남북통일 시금석의 장소로 떠오르고
있다. 남북의 군사력이 첨예하게 대치해 오면서 잊혀지고 버려졌던 곳인 개
성. 그 개성이 역사도시로 다시 태어날 그날을 위해 송도의 고적에 대한 보존
과 관리, 그리고 그 연구는 이 시대를 사는 우리 모두의 의무일 터이다. 그 첫
걸음은 바로 이 책 『송도의 고적』에서 시작될 것임을 굳게 믿는다.

차례

송도의 고적

附―그 밖의 개성 관련 글

송도고적도(松都古蹟圖)

이 지도는 1918년 조선총독부가 발행한
〈개성 특수지형도〉(별책부록 참조)에 표시되어 있는 유적의 위치를 바탕으로,
이 책의 본문 내용과 함께 볼 수 있도록 간략하게 재작업한 것이다.

1. 개국사(開國寺)
2. 경덕궁지(敬德宮址)
3. 고남문지(古南門址)
4. 고릉(高陵)
5. 관덕정(觀德亭)
6. 관왕묘(關王廟)
7. 관월사(觀月寺)
8. 광덕문(光德門)
9. 광명사(廣明寺)
10. 구재(九齋)
11. 국청사(國淸寺)
12. 귀법사지(歸法寺址)
13. 귀산사(龜山寺)
14. 남대문(南大門)
15. 남계원지(南溪院址)
16. 눌리문(訥里門)
17. 도찰현(都察峴)
18. 동대문지(東大門址)
19. 등경암(登檠巖)
20. 만월대(滿月臺)
21. 명릉(明陵)
22. 목청전(穆淸殿)
23. 묘련사(妙蓮寺)
24. 미륵당(彌勒堂)
25. 미륵사(彌勒寺)
26. 민천사(旻天寺)
27. 반구정(反求亭)
28. 법왕사(法王寺)
29. 보국사(補國寺)
30. 보선정(步仙亭)
31. 보정문지(保定門址)
32. 본궁지(本宮址)
33. 봉상시(奉常寺)

34. 부조현비(不朝峴碑)
35. 북성문지(北城門址)
36. 북소문(北小門)
37. 북창문(北昌門)
38. 비각(碑閣)
39. 서사정(逝斯亭)
40. 선릉(宣陵)
41. 선죽교(善竹橋)
42. 선화문(宣華門)
43. 성균관(成均館)
44. 소격전(昭格殿)
45. 소릉(韶陵)
46. 송림사(松林寺)
47. 수구문지(水口門址)
48. 수창궁지(壽昌宮址)
49. 순릉(順陵)
50. 순천사(順天寺)
51. 숭양서원(崧陽書院)
52. 숭인문지(崇仁門址)
53. 승전문지(勝戰門址)
54. 신암사(神巖寺)
55. 안릉(安陵)
56. 안화사(安和寺)
57. 연복사지(演福寺址)
58. 영빈관지(迎賓館址)
59. 오정문(午正門)
60. 오정문지(午正門址)
61. 온혜릉(溫鞋陵)
62. 왕륜사지(王輪寺址)
63. 외동대문(外東大門)
64. 운암사지(雲巖寺址)
65. 인삼건조장
66. 조암(槽巖)

67. 중대(中臺)
68. 진관사(眞觀寺)
69. 진언문(進言門)
70. 철도공원
71. 첨성대(瞻星臺)
72. 탁타교(橐駝橋)
73. 탄현문지(炭峴門址)
74. 태릉(泰陵)
75. 태안문(泰安門)
76. 태종대(太宗臺)
77. 태평관지(太平館址)
78. 해안사(海安寺)
79. 현성사(賢聖寺)
80. 현릉(顯陵)
81. 현릉(玄陵) · 정릉(正陵)
82. 호정(虎亭)
83. 황교평(黃橋坪)
84. 회빈문(會賓門)
85. 흥국사지(興國寺址)
86. 희릉(禧陵)

A. 폐탑(廢塔)
B. 당간지주(幢竿支柱)
C. 봉수대지(烽燧臺址)
D. 석불
E. 석탑
F. 폐비(廢碑)

▪▪▪▪▪ 철도(鐵道)
—··— 군계(郡界)
—·— 면계(面界)
〰〰 토성(土城) 및
　　석성(石城)

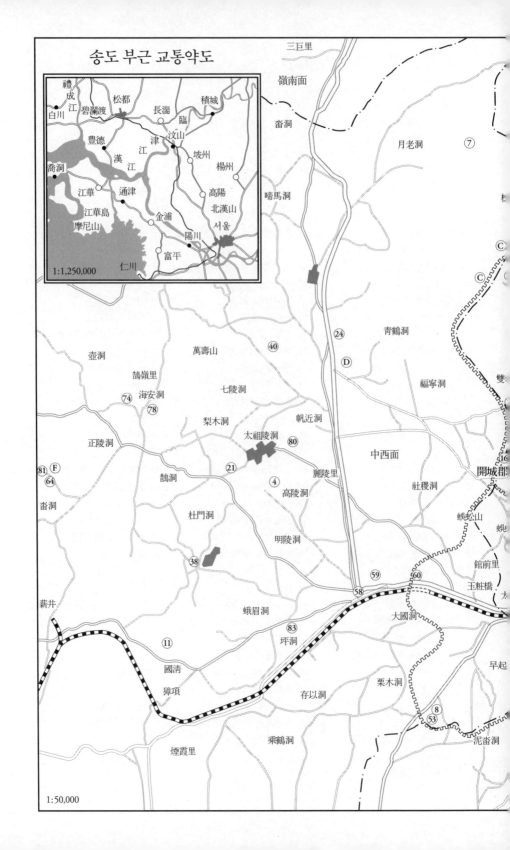

송도 부근 교통약도

1:1,250,000

1:50,000

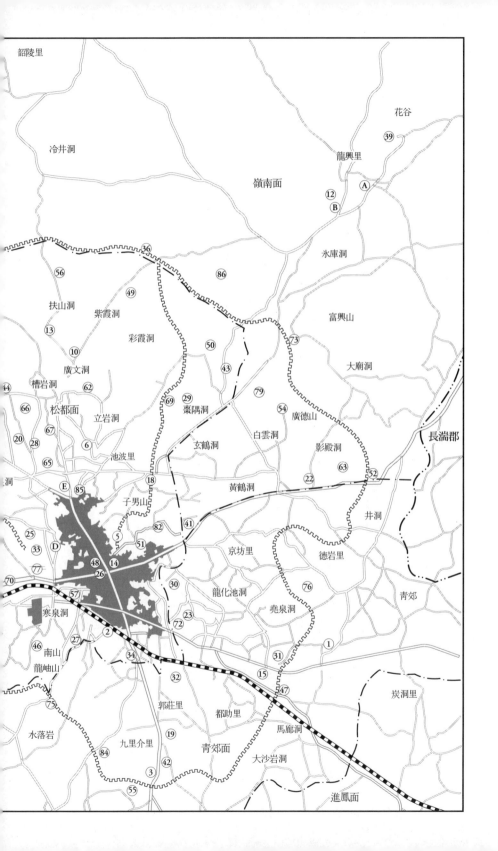

松都의 古蹟

서(序)

자연은 두 가지 의미를 갖고 나타나 있다. 그 하나는 미적(美的) 자연 또는 영성(靈性)으로서의 자연이요, 그 둘째는 물질적 재원으로서의 자연이다. 고적(古蹟)은 이 두 가지를 사람이 시간과 세대를 통하여 어떻게 가치있게 변모시켰는가, 즉 인문화(人文化)시켰는가를 보여주고 있는 것이다. 즉, 고적은 인간 생활의 전통을 보여주는 증징체(證徵體)이다.

그러므로 고적을 살핀다는 것은 이 전통을 살핀다는 것에 지나지 않으며 — 이것은 실로 역사학의 목표이다— 그리고 이 전통을 살피는 곳에 다시 새로운 창조가 또한 기약되어 있는 것이니, 이는 창조가 전통 위에서 이루어지는 까닭이다. 이리하여 역사는 곧 생활의 잔해가 아니라 창조적 신생(新生)을 위한 유일한 온상이며, 고적은 한갓 역사의 조박(糟粕)이 아니라 역사의 상징, 전통의 현현(顯現)인 것이다.

그런데 나는 역사가는 아니다. 역사에는 소양 없는 사람이다. 그러므로 당연히 역사적으로 천명해야 할 고적에 대하여, 전통을 말해야 할 고적에 대하여 보다 더 역사미(歷史美)에 탐닉하고 말았다. 이것은 확실히 외도이다. 고적에 대한 나의 이 짓거리는 고적에 대하여 모독에 가까운 짓이었을는지도 모른다. 그럼에도 불구하고 이곳에 이 지난해 기록들을 (다소의 보정을 가하여) 등재(登梓)시킨 것은 오로지 황수영(黃壽永) 진홍섭(秦弘燮), 기타 제우(諸友)의 종용을 저버리기 어려운 점에서였으니, 향토를 극히 사랑하는 그네들이 무

슨 조그마한 이야깃거리라도 알고자 함의 간절한 데서 나온 유액(誘掖)이었던 것이다. 그러나 그들, 또는 그들과 같은 사람들에게 이것은 아무런 것도 제공하지 못할 것이다. 오히려 그들이 이곳에 모여진 기록에서 조그만 옳음과 많은 그릇됨을 지적해낸다면 그들의 참다운 역사적 지식이 오히려 형성될 수 있을 것이다. 이 뜻에서 이 책이 그들에게 타산지석(他山之石)이라도 된다면 하여….

이것이 성책(成冊)되기까지 진홍섭 · 장형식(張衡植) · 김경배(金曖培) 기타 수우(數友)의 필사와 정리의 수고에서 된 것을 치사하여 둔다.

歲在重光鶉尾月在地天念三日
해가 중광순미(重光鶉尾)에 있고 달이 지천(地天)에 있는 23일에.
송도(松都) 자남산실(子男山室)에서
급월인(汲月人) 지(識)

1. 송도 고적 순례[1]

가을을 타고 온 차에서 튀어나와 혼잡된 역 밖으로 이 몸이 내어 놓이게 되자 푸른 하늘 밑에 기복(起伏)되어 있는 눈앞의 구릉 일맥(一脈)이 벌써 고려 고정(古情)을 잔뜩 품어 안고 이 몸을 첫맞이하여 준다. 서북에 도톰한 구릉의 이름은 그 뒤에 보이는 오송산(蜈蚣山, 지네산)의 낙맥(落脈)으로 야미산(夜味山)이라고 한다. 기가 막힐 만큼 앞이 막혀 있는, 이 산 밑에 꽉 들어찬 근대식 주택군! 골 속으로 깊이 들어갈수록 솟아 있는 관사군(官舍群)! 이 자리를 누가 고적지(古蹟地)라 하랴마는, 이 몸은 항상 커다란 고적지임을 이곳에 상정하고 있다. 저 속에는 고려 조종(祖宗)의 영정을 봉안하고 있던 봉은사(奉恩寺)가 있지 않았을까. 저 앞에는 성균관(成均館)의 전신인 국자감(國子監)이 있었으려니[1) 하고 혼자 유심히 들여다보면서 길을 동편으로 꺾을 제, 노괴야앵(老槐野櫻)이 우거진 철도공원 서쪽 언덕에 독립된 비각(碑閣)이 보인다. 강남(江南)에 사람을 보내어 경적(經籍) 수만 권을 모아 오고 국학을 확장하고 유교를 수립한 안향(安珦)의 여기비(閭基碑)라 함도, 부근에 국자감이 있었던 관계이려니 하고 생각하면 그곳에 여기비가 있음도 뜻 없는 일은 아닐 것 같다.

 이곳을 조금 지나가면 이와미 여관(岩見旅館)의 연당(蓮塘)과 세무서가 있다. 이 골로 깊이 들어가면 저 속에 불은사(佛恩寺)가 있었으렷다. 고려조 사대 왕인 광종(光宗)이 약사(藥師)의 현신(現身)을 보고서 대찰(大刹)로 만들

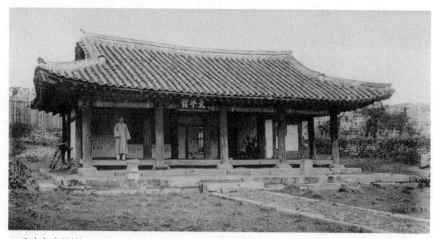

1. 태평관(太平館).

었다는 곳이다. 충렬왕(忠烈王)이 말년에 경영하다 말았던 덕자궁지(德慈宮址)도 이와미 여관의 부근이 아니었을까. 덕자궁은 원래가 장순룡(張舜龍)의 사제(私第)였다. 이른바 장가장(張家墻)이라 하여 장벽에 특이한 장엄을 수식하여 세웠다던 장순룡 사제가 이 부근이었고, 그 전으로 소급하면 강감찬(姜邯贊)이 운명할 때 장성(將星)이 낙지(落地)하였다던 전설이 남아 있는 낙성동(落星洞)도 이 부근을 두고 이를 것이다. 이곳을 또 하마원(下馬園)이라 하는 것은 낙성(落星)을 본 송(宋)나라 사신이 강감찬의 운명을 깨닫고 경조(敬弔)하는 뜻으로 말에서 내렸다는 데서 기인하였다 한다. 고려말의 이색(李穡) 한수(韓脩) 등 명신도 모두 이곳에 살았다 한다. 또 낙성동을 일명 양온동(良醞洞)이라 한다 하니, 이 부근에 양온서(良醞署)가 있었던 것이 아닐까. 이와 같이 생각하며 걷기 얼마 아니하여 인삼전매국(人蔘專賣局)에 이르게 되니 이곳이 곧 태평관(太平館), 고려조의 정동성청(征東省廳)이었다.(도판 1) 태평관은 조선조 때 중국 사신의 사관(使館)이나, 정동성청은 고려조 말엽의 행정청이다. 그도 이만저만한 정청(政廳)이 아니요, 중엽 이후의 원조(元朝)와 고려조가 구생관계(舅甥關係)를 맺게 된 이후에 고려의 국정을 요리하던 정청이

다. 오만한 다루가치(達魯花赤)가 고려의 군신을 위압하고 있던 곳이다. 이 남쪽으로는, 혁조(革朝) 후 조선조 태조가 경덕궁〔敬德宮, 추궁(楸宮)〕에서 설과선시(設科選試)할 제 고려 유사(遺士)가 모여서 불참키를 결의하였다던 사원(士園)이 철로 저편으로 보인다.

이 정동성청은 고려조 전엽에는 무엇이었을까.『고려도경(高麗圖經)』에 보이는, 숙종(肅宗)의 여러 자매가 거처하였다던 장경궁지(長慶宮址)나 아니었을까. 만일 그렇다면 장경궁 서편으로 여진(女眞) 적인(狄人)의 사관(舍館)인 영은관(靈隱館)도 역시 이 부근에 있었을 법하고, 남쪽으로 보운사(普雲寺)가 있었다 하니 이것은 어디쯤 될까. 태평관 동쪽 고개로는 조선조 태조가 세웠다는 내성(內城) 석벽이 그윽히 보인다.

큰길은 동으로 뻗었다. 보아하니 좌우가 시시하기 짝이 없다. 오히려 왼편으로 인도된 길목에는 도자(陶瓷)가 진열된 고물상도 보이고 사회관·도서관 건물이 보이기도 하기로, 이 길을 잡고 들어서니 민가·관속청사·교횡(校黌)이 넓어져 있다. 서북 조그만 길로 들어가니 재판소 서쪽 고개에 고대구초(古臺舊礎)가 남아 있어 이곳을 봉상시(奉常寺) 터라 한다고 한다. 조선조 때 제릉(齊陵)·후릉(厚陵)·사직(社稷)·송악산(松岳山)·오관산(五冠山)·성균관·팔서원(八書院)·성황(城隍)·여단(厲壇) 등 여러 곳의 전물(奠物)을 판비(辦備)하던 곳이라 하나 고려조에는 무엇이었을까. 공민왕(恭愍王)이 서남강(西南崗)에 올라 성상도(星象圖)를 보았다던 봉선사(奉先寺)는 이 부근에 있지 않았던가. 이곳에서 북쪽으로 올라가면 심상소학교(尋常小學校)가 보인다. 이곳을 신축할새 초체고와(礎砌古瓦)도 많이 나왔다 하지만, 지금도 서편 높은 대(臺)에 구초(舊礎)가 보이니 지세(地勢)도 좋지만 과거에 무슨 유적이 아니었던가. 들건대 개성박물관에 옮겨진 석미륵(石彌勒)도 원래 이곳에 있었다 하고『고려도경』에 미륵사(彌勒寺)라는 것이 이 부근에 있었다 하니, 고려조의 유명한 미륵사가 이곳이 아니었던가. 문종(文宗)의 아들 부여후(扶

餘侯) 수(燧)가 살고 있었다던 부여궁(扶餘宮)도 이 부근에 있었다는데 어디쯤 되었을까. 이 부근의 동편 땅을 '모락재[사현(沙峴)]'라 한다 하니 충렬왕 때 유명하던 사판별궁(沙坂別宮)도 이 부근에 있었으련마는, 더듬더듬 걸어나와 부청(府廳) 앞에 다시 당도하니 이곳 일대가 관리영(管理營) 터였다 한다. 조금 지나 도립병원에는 지금도 고루(古樓) 한 기(基)가 남아 유수행청(留守行廳)을 상상케 한다.〔이 문루(門樓)는 지금 선죽교반(善竹橋畔)으로 옮겨져 있다〕 이른바 개성의 호화지대는 이곳에서 동쪽으로 겨우 빠져 나가고 있는 가도 위에 전개되고 있다. 이 가도 위에 우편국이 보이고 폐교사(廢校舍)가 보이니, 이 일대를 송도 사람은 수창궁지(壽昌宮址)라고 일러 온다.

수창궁이라면 조선조 태조가 등극하고 태종(太宗)이 등극하던 곳으로 이름이 있을 뿐 아니라, 고려조에 있어서도 별궁(別宮) 중 제일위에 있던 중요한 곳이었다. 뿐만 아니라 이곳에는 중엽 이후의 수녕궁(壽寧宮)도 있었으며, 수녕궁은 후에 민천사(旻天寺)로 변했다. 이곳을 지나 얼마 나오면 좌측으로 예빈(禮賓)골이란 곳이 있으니 이곳에 예빈시(禮賓寺)가 있었을 법하고, 이곳에서 또 얼마쯤 나오면 남대문이 보인다.(도판 2) 고려 말년에 홍적(紅賊)이 창궐할 때 외성(外城)이 너무 광막하다 하여 그 수습의 문제가 한참 있었으니, 이 내성의 출현도 그와 관련된 것이었다 할까. 공양왕(恭讓王) 3년에 시작하여 조선조 태조 2년에 낙성(落成)된 내성의 남문은 현존한 조선 목조 건물로서 가장 고고우수(高古優秀)한 유구(遺構)의 하나라 하는데, 시가잡뇨(市街雜鬧) 중에 고독히 서 있으면서 역사의 비극을 속삭이고 있다. 문루에 올라서 우선 조선 명종(名鐘)의 하나라는 연복사종(演福寺鐘)을 보고 멀리 서남편으로 연복사지(演福寺址)를 가리켜 본다.(도판 25 참조)

攪了黃梅七百僧 황매선사의 제자 칠백 승을 교도(教導)하려
揭來無語對龕燈 이에 말없이 감실의 등불 대하네.

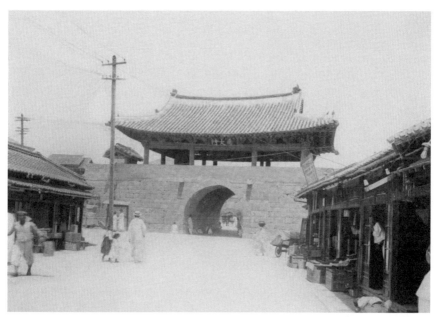

2. 남대문(南大門).

閑書滿案風開帙	한서가 책상에 가득하니 바람이 책갑을 열고
高塔摩空月倒層	높은 탑은 하늘을 어루만지며 달은 꼭대기에 걸렸네.
銀葉燒香朝有火	은향로에 향 피우니 아침에 불이 있고
石鐺留滴夜生氷	돌솥에 물방울 머무니 밤엔 얼음이 어네.
莫貪黃獨輕泥詔	황독만 탐하면서 이조(泥詔)를 가벼이 여기지 마오.[2]
一紙銀鈎懶尙勝	한 장 편지 쓰기를 게으름 피워서야 되겠는가.
—이규보(李奎報)	

그 전 같으면 오층탑이 이곳까지도 보였으련마는, 지금은 공장의 굴뚝이 청전(靑田) 속에 흑연(黑煙)만 토하고 있다. 서남 시가 중엔 일영대(日影臺)가 있었다 하나 대석(臺石)은 남문 외측에 옮겨져 있고, 동북 자남산(子男山) 잠두암(蠶頭巖) 아래의 천당(天堂)골은 원래 명초(明初)의 풍운아 회회세자(回

回世子) 문해(文偕)가 적거(謫居)하던 곳이라 하나 문화 주택과 빈민 두옥(斗屋)이 참치(參差)히 들어 있다.

남대문을 내려서서 북가대도(北街大道)를 올라가자. 고려 때에는 좌우에 장랑(長廊)이 있어 열 칸마다 역막(帟幕)을 치고 불상을 모시고 백미장(白米醬)의 큰 독과 구기잔이 있어 이곳을 왕래하는 사람들로 하여금 마음대로 마시게 하였다 하는데, 지금은 다점(茶店) 하나 없는 무미한 시가로 되어 있다. 호수돈고녀〔(好壽敦高女, 명덕고녀(明德高女)〕 부근에는 거란(契丹, 키탄) 사신의 사관(使館)이었다던 영은관(迎恩館)·인은관(仁恩館)이 있었지 않았던가. 인은관은 선빈관(仙賓館)이라고도 하였다 한다. 이 위로 고려교(高麗橋) 부근에는 공양왕 때의 해온루(懈溫樓)가 있었기로, 이 내를 '해올내'라 한다. 고려교의 동북편으론 형옥(刑獄)이 있었다 한다. 고려교의 서북 지역은 유명한 흥국사지(興國寺址)이니, 거란의 대병을 쳐 물리친 강감찬이 국가의 안태(安泰)를 기원하고자 하여 건립한 강감찬조탑(姜邯贊造塔)이라는 석탑이 있었다 하나 지금은 박물관으로 옮겼다 하며, 이곳 협로 우측에 넓은 터가 있으니 이곳은 원말(元末)에 촉한(蜀漢)서 칭패(稱覇)하던 명옥진(明玉珍)의 아들 명승(明昇)의 적거지로 또한 유명하다.

단애협로(斷崖狹路)를 밟아 보고 올라가면 송악(松嶽)의 높은 봉우리가 멀리 보이고 임금과원(林檎果園)이 눈앞에 전개되나니, 이 고개턱을 음지현(陰芝峴)이라 한다고 한다. 이곳은 고려 태조가 궁예(弓裔) 휘하에 있을 때 조축(造築)하였다는 발어참성(勃禦塹城)의 남벽으로 추측되는데, 고려조에 들어서서는 궁성 성벽이었다 한다. 오른편 벼랑 아래 과수에 가려 보이지 아니하나 마애시(磨崖詩) 한 수가 있으니 다음과 같다.

| 五百年終飛鳥過 | 오백 년을 마친 뒤에 나는 새만 지나가는 곳, |
| 當時文物極繁華 | 그 옛날에는 문물이 너무도 번화했었네. |

御溝流咽前朝水	대궐 도랑에는 지난 왕조의 물이 흐르고
喬木栖回落日鴉	높은 나무에는 자러 드는 까치가 돌아오네.
山鬼成螢迎法駕	산도깨비는 반딧불 되어 거둥을 맞이하고
宮娥爲蝶舞殘花	궁녀는 나비 되어 지는 꽃에 훨훨 나네.
遺民耕盡粧臺土	유민은 화장대 터에서 밭갈이하며
覓得金鈿賣酒家	노리개 찾아내어 술집에 파네.
螭階虹門亂石堆	섬돌과 홍예문에는 돌무더기 흩어졌고
碧松王氣冷如灰	푸른 솔 같던 제왕의 기운은 잔재 되어 싸늘하네.
春歸古國花千樹	봄이 가는 옛 나라에는 나무마다 꽃이 흐드러지는데
鵑哭空山月一臺	두견새는 달 외로운 만월대에서 곡을 하네.
種穄田荒流水急	황폐한 기장밭으로 물은 급히 흘러가고
採樵歌近夕陽回	나무꾼은 노래 부르며 석양녘에 돌아오네.
而今域內昇平節	지금은 온 나라가 태평시절이라
獨有南樓畫角哀	남쪽 누대에서는 뿔피리 소리만이 구슬피 울려 오네.

一丙午暮春 白雲閑士尹塾作 進士韓宗樂書

병오년 늦봄에 백운한사(白雲閑士) 윤숙(尹塾)이 짓고 진사 한종락(韓宗樂)이 쓰다.

왼편에 헐어져 가는 고적에 새로운 민옥(民屋)의 경영을 보고, 오른편으로 과원의 홍옥(紅玉)을 보면서 추광(秋光)에 폭신(曝晒)되는 삼향(蔘香)을 만끽하며 만월대(滿月臺)로 들어선다.(도판 3, 4)

사아중루(四阿重樓)의 삼문(三門)을 이루었던 승평문(昇平門)은 간 곳도 없고 좌우의 동락정(同樂亭)도 찾을 길 없이, 금천(禁川)인 광명천(廣明川)의 만월교(滿月橋)를 넘어서면 구정(毬庭)은 좁지만 신봉문지(神鳳門址)가 완연히 남아 있다. 승평문의 양편에는 동덕이문(同德二門)이 있었다 하지만 신봉문을 들어서면 동쪽으로 세자궁(世子宮)으로 통하던 춘덕문(春德門)이 있었고, 서

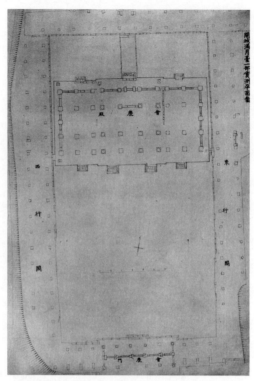

3. 만월대(滿月臺) 남부 평면도.

쪽으로 왕거(王居)로 통하던 태초문(太初門)이 있었고, 정북으로 제삼문인 창
합문지(闔闔門址)가 퇴이(頹弛)된 채 석보단(石步段) 위에 남아 있다. 창합문
의 편문(偏門)으로 승천이문(承天二門)이 있었다지만 이 또한 과원(果園)으
로 말미암아 흔적조차 없어지고, 정면에 오 장(丈) 높이의 석제(石梯)가 앞을
막고 있으니 이는 고려조 특유의 형식이다. 회경전(會慶殿) 삼문이 석초(石
礎)만 남기고 있고, 이 위에 올라서면 정북에 회경전지가 남아 있고 좌우로 행
각지(行閣址)가 남아 있다.(도판 5) 황량한 추초(秋草) 속에 아직도 정연히 보
이는 배치의 엄(嚴)은 비록 규모가 작다 하나 '황거장(皇居壯)'을 생각게 하
고, 좌우 과원에 묻혀진 동궁지(東宮址)와 건덕전지(乾德殿址)의 은폐(隱蔽)
는 현대인의 너무나 악착한 파괴를 한(恨)케 한다. 서편 삼각지대는 서화진보

38

(書畫珍寶)를 장치(藏置)하던 임천각지(臨川閣址)라 하니 그 평면의 기(奇)를 우선 완미(玩味)하고, 서북으로 멀리 궁벽토장(宮壁土墻)의 흔적을 건너뛰어 장석가구(長石架構)의 간단한 첨성대(瞻星臺)를 원관(遠觀)하고(도판 6), 서남 구지(丘地)에 인종(仁宗) 4년 이자겸(李資謙) 척준경(拓俊京) 난에 순의(殉義)하였다는 홍관(洪灌)의 비각을 보고, 발을 돌이켜 회경전 뒤의 장화전(長和殿)·원덕전(元德殿)·장경전지(長慶殿址)를 보고 후릉(後陵)에 올라 다시 굽어보니 궁터가 한눈에 든다. 상춘정(賞春亭)·팔각전(八角殿)이 이 위에 있었으리라. 오르고 또 오르면 이렇다 할 고초군(古礎群)을 볼 수 없는 채 궁벽토성(宮壁土城)의 정상에 이르게 된다. 준특(峻特)한 송악이 쳐다보이고 발 밑에 다시 광창(廣敞)한 평지, 한청(閑淸)한 촌락 다소가 눈앞에 전개된다. 왼편으로 가장 정연한 석대(石臺) 위에 장벽이 남아 있는 곳은 소격전지(昭格殿址)리라. 골을 하나 끼고 오른편으로 들어가면 귀산사지(龜山寺址)가 있다 하니 그곳 산곡(山谷)도 유아(幽雅)하여 살아 봄직하거니와, 문종이 귀대(龜

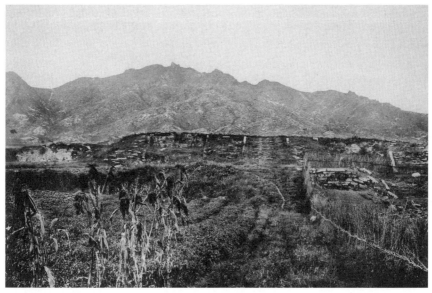

4. 남쪽에서 바라본 만월대.

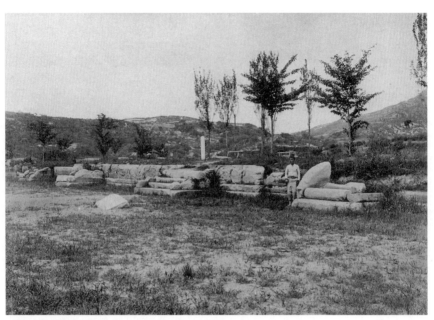

5. 만월대 회경전(會慶殿)의 석단(石壇)과 석계(石階).

臺)에 술자리를 마련하고 태자·제왕(諸王)·재추(宰樞)와 더불어 즐겼다는
사실이 오늘까지도 전하여 있으니 당시 풍류성사(風流盛事)가 대단하였던 것
을 짐작할 만하다.

이 등을 넘어 소격전 앞길을 타고 가려면 길이 험준할 듯하여 만월대를 다시
내려와서 신봉문 옆의 석등·석불 등을 잠깐 보기로 하였다. 모두 파석(破石)
에 지나지 않으나 수법이 신라의 고태(古態)를 그대로 가지고 있고 온유한 품
이 결코 범상히 볼 것이 아니다. 만월대는 궁전인데 궁전 내에 웬 불상·불등
(佛燈)이 남아 있을까. 필시 어디서 옮겨 온 것이겠군 하겠지마는, 고려의 내
제석원(內帝釋院)이 이 속에 있었으리라고 보매 혹시 제석원의 유물이 아니었
던가 하고 생각해 본다.

만월교를 다시 넘어 냇가의 샛길을 끼고 동쪽을 향하여 얼마 오니 북천·서
천이 합수(合水)하는 곳에 조그만 구릉이 있다. 이것을 마분(馬墳, 말무덤)이

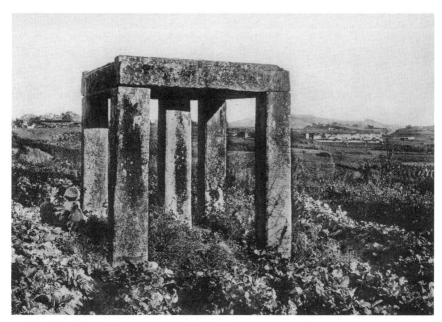

6. 첨성대(瞻星臺).

라고 한다지만 따질 필요도 없고, 이 속에 법왕사(法王寺)·인경사(印經寺) 등이 있었으리라고 추측되나 찾을 사이도 없으니 동편으로 나가 보자. 상서성 (尙書省)은 어디일까. 팔관사(八關司)가 승평문 옆에 있었다니 지금 길 옆에 있었을 법하나 알 수 없고, 문하성(門下省)·중서성(中書省)·추밀원(樞密院)이 상서성의 서위(西位), 동궁의 남위(南位)에 있었다 하니 지금 과수원 안에 있지 않았을까. 한림원(翰林院)·예빈성(禮賓省)·어사대(御史臺)가 모두 건덕전을 중심하여 서남 주위에 있었다 하며, 승평문 밖 어사대 서편에 우춘궁(右春宮)이 있어 왕의 자매와 궁녀들이 거처하였다니 서남 광장이 모두 그 터이리라. 상승국(尙乘局)·군기감(軍器監)·대영창(大盈倉)·우창(右倉) 등이 모두 이 안에 있었던 모양이나 하나도 지적하기 어렵고, 인삼건조장의 지세가 명창(明敞)함을 그으기 아까워하며 광화교(廣化橋)에 이르니 이곳이 유명한 궁성의 동문지(東門址)라. 송고(松高) 실업장(實業場) 남쪽 과원으로

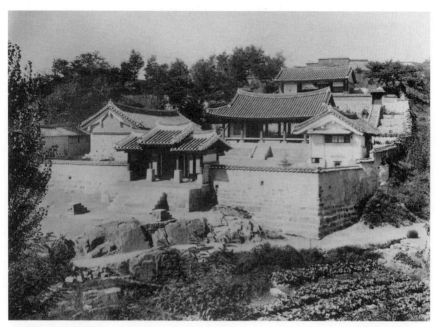

7. 숭양서원(崧陽書院).

부터 상서호부(尙書戶部), 그로부터 동으로 나아가며 봉선고(奉先庫) · 공부
(工部) · 고공(考功) · 대악국(大樂局) · 양온국(良醞局) 등이 즐비하게 늘어
있고, 남로(南路) 남성병원(南星病院) 아래로부터 병부(兵部), 길 하나 넘어서
형부(刑部), 그 다음을 이부(吏部), 그 동남으로 주전감(鑄錢監) 등을 상정하
다가 송고 남쪽 산기슭에 관왕묘(關王廟)를 건너 보고 노군교(勞軍橋)에서 동
편으로 장작감(將作監), 그 동편으로 광진사(廣眞寺), 북편으로 자은사(慈恩
寺) 등을 더듬다가 멀리 송악 중복(中腹)의 안화사(安和寺)를 밟아 본다. 천석
(泉石)의 미(美), 건물의 화(華), 송 황제의 신한(宸翰), 태사(太師) 채경(蔡
京)의 액서(額書) 등이 있어 송조(宋朝)에까지 이름을 날리던 명찰이었고, 예
종(睿宗)의 시율(詩律) 한 편과 태자의 친서가 돌에 새겨져 있다던 곳으로 유
명하지만, 지금도 마애시서(磨崖詩書)가 남아 있을지…. 일천 년 사직을 하루
아침에 양도하고 만승보위(萬乘寶位)를 떠나 일개 척신(戚臣)이 되어 구구한

생애를 누리고 있던 신라 경순왕(敬順王) 김부(金傳)가 살던 정승원(政丞院)도 이 노군교 북편이라니 어디쯤 될까.

깊은 골을 옆에 끼고 단애(斷崖)를 넘어서니 동대문교(東大門橋)라는 것이 공설운동장 편에 보인다. 동대문이라면 내동대문(內東大門)을 이른 것일 것이니, 그렇다면 형무소 저편에 있어야 할 것인데 어찌하여 이곳에 지표(指標)되었을까. 아마 형무소 옆에는 정지교(貞芝橋)라는 것이 있으니 이것이 서로 바뀐 듯하다. 이 부근 일대가 곧 정승원이라고도 하며, 또 고려조의 중신명환(重臣名宦)이 많이 살던 곳이라고도 한다. 말을 듣고 보니 경광(景光)이 명창(明暢)하여 그럴듯이 보이기도 한다. 내동대문지 동에서 남으로 내다보니 자남산 동쪽 산기슭 냇가 수양버들이 멋들어진 곳에 석교와 비각이 있으니, 묻지 않아도 저곳이 정포은(鄭圃隱)이 순절한 곳이라. 읍비(泣碑)도 있고 한석봉(韓石峯) 서(書)의 선죽교비(善竹橋碑)도 있고 성여완(成汝完)의 유허비(遺墟碑)도 있지마는, 유명한 선지서재(選地書齋)의 유지(遺址)는 찾을 길 없고, 묘각사(妙覺寺)의 유물인 다라니당(陀羅尼幢)이 선죽교에 끼어 있지만 그것도 그만두자. 저곳에서 자남산 길로 올라가면 우현보(禹玄寶)의 유허비, 송송례(宋松禮)의 유허비, 사정(射亭)인 호정(虎亭), 이제현(李齊賢)의 유허비, 정몽주(鄭夢周)의 유허비와 숭양서원(崧陽書院) 등을 보며(도판 7), 박물관에 올라 고려문화의 표징인 예술품을 마음대로 구경하고 장안을 굽어볼 때 고려청년회관이 무서운 금도청(禁盜廳) 자리라는 말을 듣고, 용수산(龍岫山) 높은 봉 독고송령(獨高松嶺) 아래의 외딴 두옥에서 송림사(松林寺)를 그려 보고, 고개 너머 저쪽으로 구층고탑이 있어 유명하던 진관사(眞觀寺)가 있었으려니 생각하고, 용수산 말봉(末峯)인 무현(舞峴) 동편으로 양릉(陽陵)을 넘는 고개턱에는 회빈문(會賓門)이 있었으리라.〔그렇다면 지금 깨뜨려내는 저 큰 바위 근처에 현종이 등극하기 전에 내쫓겼다던 유명한 숭교사지(崇教寺址)가 있으리라〕 초기의 국자감도 저곳에 있었다 하며, 옛 남문으로 나가는 저 큰길가에는

고려 말년에 혁조(革朝)의 비운을 보고 손등(孫登) 하경(河擎) 등 두 사람이 암석에 머리를 조아려 순절하였다던 등경암(登擎巖)이 있다 하고, 조그만 비각이 멀리 보이는 것은 조선조 태종비인 원경왕후(元敬王后)의 탄생 구지(舊址)의 비라 하며, 석조 양옥의 높은 학교 뒤로 울창한 임원(林園)이 보이는 곳은 조선조 태조의 구허(舊墟)인 경덕궁이라 하고, 부조현(不朝峴) 비각이 그 앞에 있다 하나 보이지 아니한다.

그러나 이 길을 취하지 말고 선죽교에서 남쪽으로 내려오면 삼각산(三角山)의 사기(邪氣)를 누르기 위하여 석견(石犬)을 만들어 놓았다던 좌견교(坐犬橋)를 볼 것이요, 그 길로 동향하여 나가 보면 이현궁(梨峴宮) 터나 태상시(太常寺) 터나 미타방(彌陀房)은 찾을 수 없지만 목청전(穆淸殿, 도판 16 참조)을 구경하고, 동대문지에서 태종대〔太宗臺, 호련대(扈輦臺)〕를 밟아 보고, 목청전 후령(後嶺)으로 신암사지(神巖寺址)도 찾을 수 있지만 좌견교를 넘지 말고 서편 대로로 꺾으면 동남으로 묘련사(妙蓮寺), 충혜왕(忠惠王)의 신궁(新宮), 보선정(步仙亭) 등 유명한 사관누정(寺館樓亭)이 늘어서 있던 금현(金峴)을 밟아 보고, 거란왕이 보낸 낙타 쉰 필을 고려 태조가 다리 아래에 버려 굶겨 죽였다던 낙타교(駱駝橋)를 볼 수 있고, 아주 길을 꺾어 들어 묘각사지(妙覺寺址, 묘각굴)인 모토마치(元町) 보통학교를 지나 숭양서원 입구에 못 미쳐서 대묘동(大廟洞, 대모굴)을 기웃하고, 이현(泥峴, 진고개)에 이르기까지 도평의사사〔都平議使司, 합좌동(合坐洞)＝합죽골〕와 공민왕의 화원(花園)을 그려 보고 불복장(佛腹藏)을 그려 볼 수 있으나 지금은 아무런 고적도 남아 있지 아니하니 구태여 이 길을 취할 것도 없으리라.

그러면 지금 내동대문지에서 북로를 잡아 볼까. 얼마 가지 아니하면 북쪽에 과수원이 또 늘어 있으니 공민왕의 사대고비(四大考妣)를 추봉(追封)하고 입사(立祠)하였다던 적경원(積慶園)이 혹시나 이 부근이 아니었을까. 정도전(鄭道傳)이 찬(撰)한 적경원중흥비(積慶園中興碑)가 있었다 하지만 찾을 길도 없

고, 삼포(蔘圃)를 지나 북쪽으로 보국(補國)골이 또 있으니 이곳이 보국사(補國寺)가 있던 보국동천(補國洞天)이라. 몇몇 민가에 구초(舊礎)가 아직도 남아 있어 옛 모습을 연상할 수 있다. 보국사는 원래 고려 정궁 동서로 동ㆍ서보국사가 있었다 하니 이곳은 묻지 않아도 동보국사일 것이요, 보국사 곁에 청운사(靑雲寺)가 있었다 하지만 어느 편에 있었을까. 지금 와선 알 수 없다. 죽늘어선 선정비(善政碑)ㆍ효절비(孝節碑) 등을 눈결에 지나치면 길 옆에 이상한 바위 하나가 있으니 이것을 마암(馬巖, 말바위)이라 한다고 한다. 마암이라면 저 공민왕이 노국공주(魯國公主)를 잃고 애통한 나머지 왕륜사(王輪寺)에거창한 영전(影殿)을 경영하였으나 규모가 좁다 하여 중도에 폐지하고 이곳에영전을 새로이 경영하였다는 유명한 곳인데, 그 소위 마암영전(馬巖影殿)이어디쯤 있었을까. 동남편으로 산모퉁이에 깨어진 암벽 아래 초석이 남아 있어그곳을 순천사(順天寺)가 있던 곳이라 하여 순천대(順天臺)라 한다지만 당치않은 말이요, 밀교(密敎)의 본산(本山)인 현성사지(賢聖寺址)나 아닐까 하지만 현성사지는 그곳에서 더 들어가 다시 하나 있는 사지가 아닐까 한다. 그 사지에서 동쪽 길로 곧장 가면 이른바 탄현문〔炭峴門, 수휼문(須恤門)＝숫재〕터로 올라 대묘지(大廟址)를 굽어보게 되나, 다 그만두고 향교(香橋)를 넘어서 성균관을 참관하자. 성균관은 원래 문종 때 대명궁(大明宮)으로 송의 사신이 올 때마다 순천관(順天館)이라 개칭하여 빈관(賓館)으로 사용하기도 하던곳으로, 숭문전(崇文殿)이 이 안에 있어 나중에 숭문관(崇文館)의 출현을 이곳에서 보게 되고 공민왕 때에 이르러 비로소 성균관으로 개구(改構)를 보게된 것이다. 대명궁으로서의 건축 장엄은 서긍(徐兢)의 『고려도경』에 자세하니그에 밀고, 압각수(鴨脚樹)ㆍ노괴목(老槐木)이 울창한 그늘에서 잠시 소요하다가 뒷산에 잠겨 있는 별장 지대에서 순천사ㆍ영선관(迎仙館)을 상정하고,이른바 유람도로로 걸어 나와 채하동천(彩霞洞天)에서 석조(石槽)ㆍ석축이어지러이 흩어져 있는 산마루의 사지에서 풍광을 감상하고, 다시 나와 죽선대

(竹仙臺)로 와 오관서원(五冠書院) 터에서 왕륜사의 성관(盛觀)을 그려 보고, 부산동(扶山洞) 입구에서 유명한 최충(崔沖)의 구재학지(九齋學址)를 두루 구경하고, 서쪽으로 꺾어지면 귀산사지요 동쪽으로 꺾어지면 천석(泉石)이 청아한 자하동(紫霞洞)이 있으니 이곳에 잠깐 들러 기암묘석(奇巖妙石)과 한류청담(閑流淸潭)에서 「자하동곡(紫霞洞曲)」을 읊어 본다.

家在松山紫霞洞 雲煙相接中和堂 喜聞今日耆英會 來獻一盃延壽漿 一盃可獲千年筭 願君一盃復一盃 世上春秋都不管 池塘生春草 園柳變鳴禽 三韓元老開宴中和堂 白髮戴花手把金觴相勸酒 雖道風流勝神仙亦何傷 月留琴奏太平年 願公酩酊莫辭醉 人生無處似尊前 斷送百年無過酒 盃行到手莫留盞 殷勤爲公歌一曲 是何曲調萬年歡 此生無復見羲皇 願君努力日日飲 太平身世惟醉鄉 紫霞洞中和堂 管絃聲裏滿座佳賓皆是三韓國老 白髮戴花手把金觴相勸酒 蓬萊仙人却是未風流

집은 송악산 자하동에 있어 구름과 안개 중화당(中和堂)에 서로 이어졌네. 오늘 기영회(耆英會) 소식을 듣고, 한 잔 불로주를 드리러 왔소이다. 한 잔 마시면 천 년을 더 사시리니 여러분들 한 잔 들고 또 드소서. 세상의 세월은 전혀 상관하지 마시라. 연못에는 봄풀이 파릇파릇, 후원의 버드나무에는 새들의 울음이 청아한 시절, 삼한(三韓)의 원로들이 중화당에서 잔치를 여셨네. 백발 머리에는 꽃을 꽂고 손에는 금술잔을 들고 서로 술을 권하니, 이 풍류가 신선보다 낫다 한들 무슨 잘못이 있으랴. 월류금(月留琴)을 안고서 태평세월을 노래하니 그대들은 술에 취하기를 사양치 마시라. 인생에서 술동이 앞보다 나은 곳이 없나니 백 년을 산들 술보다 나은 것이 없네. 술잔이 가는 곳에는 잔을 멈추지 마시라. 공을 위해 은근히 노래 한 곡 부르니 이 노래 무슨 노랜가 만년환(萬年歡)일세. 이 세상에 복희씨(伏羲氏) 시절을 다시 볼 수 없나니 힘껏 날마다 마시소서. 태평시대 사는 신세 오로지 취향(醉鄉)이 제일이라. 자하동 중화당에는 관현 소리와 좋은 손님이 자리에 가득한데 모두가 삼한의 국로(國老)시라네. 백발 머리에는 꽃을 꽂고 금술잔 손에 들고 술을 권하니 봉래산(蓬萊山) 신선인들 이보다 더 풍류롭지는 못하리라.

46

창공 밑에 준초(峻峭)히 그려 있는 송악산 낙맥의 취송단풍(翠松丹楓)에서 한정(閑情)을 그리고 백련대(白蓮臺) 뒷산에서 고체(古砌)를 구경하고, 그 위의 순릉(順陵)·북소문(北小門)을 보려다가 다시 나와 부산동의 귀산사·소격전지를 지나 쌍폭동(雙瀑洞)을 들르니, 그곳 광명사지(廣明寺址)는 고려 태조의 조업(祖業)의 땅으로 태조 등극 오 년에 사가위사(捨家爲寺)하였다던 곳이나 지금은 민가로 채워졌다. 이곳에서 서북 세류(細流)를 끼고 올라가면 작제건(作帝建)의 용녀(龍女)가 서해로 돌아갈 때 놓치고 간 신짝을 묻었다는 온혜릉(溫鞋陵)이 있고, 그로부터 서남쪽에 절터가 있으니 천추태후(千秋太后)와 서로 짜고 불궤(不軌)를 도모하던 김치양(金致陽)이 건립하였다는 시왕사(十王寺)는 이곳이 아니었을까. 그보다도 문종이 서북 성의 수축상(修築狀)을 순찰하다가 치주유락(置酒遊樂)하였다던 일월사(日月寺)나 혹시 아닐까. 도찰원(都察院)이 있어 도찰현(都察峴, 되차리)이라 한다는 고개를 넘어서면 유명한 복녕사(福寧寺)가 있었을 것이고, 쌍폭동을 나와 왼쪽으로 만월대 서쪽 고개의 첨성대를 보고 오른쪽으로 눌리문(訥里門, 늘리문)을 넘는 골짜기가 있으니(도판 14 참조) 이곳에도 여러 고적이 상정될 것이나, 동북편으로 건덕전 일대와 임천각 고대(高臺)를 바라보며 삼성동교(三省洞橋)에 다다르면 하루의 행락은 이로써 족할 것이다.

그러나 이곳에 괴벽(怪癖)된 기려병자(羈旅病者)·행락자(行樂者)가 있다면 탁타교(橐駝橋, 야다리)를 넘어서서 충렬·충선(忠宣)의 원찰이었던 묘련사지를 더듬어 보고, 곽예(郭預)의 「우중상련(雨中賞蓮)」으로 유명하던 용화사지(龍華寺址, '용화무지'이니 보통은 이곳을 숭교사지로 알고 있으나 필자는 그것을 그르다고 본다. 이에 대해서는 이곳이 논할 장소가 못 되므로 길게 말하지 않는다)를 찾아보고, 요천동(堯泉洞)에서 숭화사지(崇化寺址)를 찾아보고, 외성의 동남문인 장패문〔長覇門, 보정문(保定門)〕 밖에 개국사(開國寺)의 옛 모습〔이곳은 조선조에 이르러 사포서(司圃署)가 되었다〕과 홍원사(洪圓

寺)의 사지(?)를 그려 보고, 멀리 청교(靑郊)를 지나 취적교(吹笛橋)를 넘어서서 천수원(天壽院)을 잠깐 구경하고, 고두산(高頭山)을 넘어서 봉동역(鳳東驛)을 남으로 떨어져 진봉산(進鳳山)의 동쪽 산기슭을 돌아 덕물산(德物山)의 최영(崔瑩) 사당을 구경하고, 서쪽으로 떨어져 흥왕사(興王寺)를 들러 본다.

흥왕사는 문종이 평생 일대일차(一代一次)의 국력을 다하여 경영한 사찰로 전후 십이 년간에 이천팔백여 칸을 조성하였고, 벽화 장식에는 최사훈(崔思訓)을 송나라에 특파하여 상국사(相國寺)의 벽화를 이모(移摹)케 하였고, 은 사백스물일곱 근, 금 마흔네 근을 들여 금은탑을 조성하여 시납(施納)하였고, 송 황제로부터 받은 협저불상(夾紵佛像)·대장경 등도 이곳의 수식을 위한 것이었으며, 대각국사(大覺國師)로 말미암아 지금까지 세계 문화계에 명성을 떨치게 된 팔만대장경(八萬大藏經)의 간행도 이곳에서 성취되었던 것이니, 고초구계(古礎舊階)는 비록 퇴괴(頹壞)되었다 할지언정 어찌 한 차례의 심방(尋訪)이 없으랴.〔이곳서 세곡(細谷, 가는골)으로 돌면 풍천리(楓川里) 근처에 사지가 있으니 혹시 이곳은 송천사지(松川寺址)나 아니었을는지〕 서쪽으로 더 가서 부소산(扶蘇山)을 바라보고 골 속으로 들어가면 제릉(齊陵)과 연경사(衍慶寺)를 구경할 수 있고, 다시 나와 진풍면(進風面)의 서경(西境)으로 고남문(古南門)을 넘어온다.

그러나 이 길을 취하지 않고 개성역에서 야미산을 오른편으로 끼고 서쪽으로 향하면 오정문(午正門)을 나설 수 있다. 오정문은 왕성의 서문인 선의문지(宣義門址)이니, 고려 성문 가운데 가장 장려(壯麗)하던 곳이라 한다.

이곳에서 북편으로 사직단(社稷壇)이 있었다 하고〔사직단 터는 현재 성내 관전리(館前里)에서 볼 수 있다〕, 조금 나아가 북대로와 서대로가 분기되는 분기점에는 송나라 사신 송영(送迎)의 영빈관(迎賓館)이 있었다 한다.

이곳서 서향한 연로(聯路)로 들어가면 천태종(天台宗) 본산인 유명한 국청사지(國淸寺址)를 살피고, 산 너머 돌아가면 칠십이현(七十二賢)의 두문동(杜

門洞)을 찾을 수 있고, 그렇지 않고 영빈관지에서 북쪽 대로를 취하여 올라가면 만수산(萬壽山) 줄기에서 고려 태조의 현릉(顯陵)을 비롯하여 수많은 고려 능을 보고, 서쪽으로 넘어 곡령리(鵠嶺里) 해안동(海安洞)에서 성종(成宗)의 고(考) 대종(戴宗)의 태릉(泰陵)과, 의종(毅宗)의 진영을 봉안하였다가 무신의 반대로 철거하고 중방원당(重房願堂)으로 고쳤다던 물의(物議)의 해안사지(海安寺址)를 찾아보고, 서남으로 떨어져 유명한 정릉(正陵)·현릉(玄陵)을 구경할 수 있다.(도판 63-65 참조) 노국공주를 여읜 공민왕이 영정에서 비읍대식(悲泣對食)하고 육선부진(肉膳不進)하기를 삼 년이나 하여, 조릉(造陵)에는 설색판물(設色辦物)까지 왕이 친히 맡다시피 하고, 왕이 백 년 후 함께 지내기를 바라고 생전에 국폐(國幣)를 기울여 후릉(后陵)을 수장(修裝)하는 동시에 수릉(壽陵)을 경영한 것이다.

조포사(造泡寺)인 운암사(雲巖寺)는 곳곳에 초체(礎砌)만 산란하나 능석(陵石)의 장(壯), 경영의 최(最), 형식의 정(整)은 조선 능묘제도사상(陵墓制

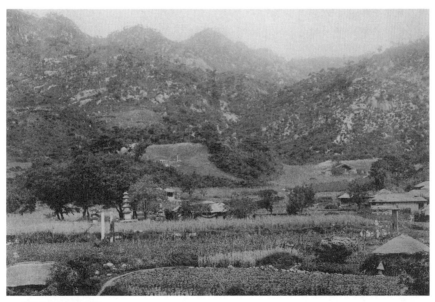

8. 영통사지(靈通寺址).

度史上) 한 규범을 이룬 것으로 유명하니, 이곳을 보고 서남으로 떨어지면 토성이 있어 토성역(土城驛)이란 곳에서 귀경(歸京)할 수 있다.

그러나 송경(松京) 고적의 탐승에 있어 등한시할 수 없는 것은 박연로(朴淵路)이다. 대개는 박연폭포(朴淵瀑布)의 구경만을 목적하는 사람이 많으나 나는 고적 보기를 위주하여 길을 안내하련다. 그러자면 우리는 우선 앞에 말한 성균관의 동북으로 구성현(鳩城峴, 비둘기성재)을 넘어야 한다. 구성현을 넘어서면 영남면사무소(嶺南面事務所)와 그 부근에 고초(古礎)가 산재하여 있으니 이곳은 무슨 유적일까. 이 부근엔 동구릉(東九陵)이 있다 하며 이곳을 얼마 지나지 아니하여 냇가 과원(果園)에 장대한 당간석주(幢竿石柱)가 특립(特立)하여 있으니 이곳이 귀법사지(歸法寺址)인 듯하다. 고려 초기의 국찰이었을뿐더러 최충이 하과(夏課)를 베풀던 곳으로 유명하다.

유허가 광대함이 더 놀랄 만하며, 이곳에서 화곡(花谷)을 가는 동안에 도괴(倒壞)된 석탑이 천변에 남아 있으니 이곳은 용흥사지(龍興寺址)일 듯하고, 또다시 얼마 가면 화곡의 서사정(逝斯亭)이 있고 화담묘(花潭墓) 곁에는 신도비(神道碑)가 있으니 대리석의 거비(巨碑)로 한석봉이 평생 정력을 다하여 썼다느니만큼 매우 정경(精勁)한 작품이다. 용흥사 천변을 끼고 서북으로 올라가면 총지종(摠持宗)의 본산이었던 총지사(摠持寺)가 지금도 암자 형태로 남아 있으나 이곳을 들를 사이가 없다면 화곡 천변을 끼고 올라가다가 서북으로 향하여 영통사지(靈通寺址)를 볼 만하다.(도판 8) 『여지승람(輿地勝覽)』에

在五冠山下 洞府深邃 山勢周遭 流水漫廻 樹木蓊鬱 其西樓勝槪 爲松都第一 寺有金富軾所撰僧統義天塔銘 又有高麗文宗眞 及洪自藩像

오관산(五冠山) 아래 있는데, 골 안이 깊숙하고 산이 첩첩이 둘러싸여 있으며, 물이 이리저리 굽이쳐 흐르고 나무가 우거졌다. 그 서루(西樓)의 뛰어난 경치는 송도에서 제일이다. 절에 김부식(金富軾)이 지은 승통의천탑명(僧統義天塔銘)이 있고, 또 고려 문종진(文宗眞)

9. 천마산성(天磨山城) 석성(石城)의 일부.

과 홍자번(洪自藩)의 화상이 있다.[3]

이라 있으니, 이것은 사관(寺觀)이 있었을 적 이야기이나 지금은 폐허의 승개(勝槪)와 탑과 의천비(義天碑)·당간지주 등에 몇몇 촌락을 곁들여 볼 수 있다. 비는 조선 금석(金石)에 다소 상식만 있다면 누구나 알 것이므로 이곳에 노노(呶呶)치 않겠고, 영통사는 원래 고려 태조의 외증조의 구거(舊居)로 태조가 화가위국(化家爲國)하매 사가위사(捨家爲寺)하여 숭복사[崇福寺, 후기 흥성사(興聖寺)]라 일컫던 곳으로 여러 가지 전설이 유명한 곳이다.

이곳에서 천마산성(天磨山城)을 곧 들어갈 수 있으나(도판 9) 동구를 다시 나오면 동편으로 극락봉(極樂峯)이 돌올(突兀)히 보이니, 그 동쪽 고개에는 법경대사(法鏡大師) 보조혜광탑비(普照彗光塔碑)가 있어 유명한 오룡사지(五龍寺址)가 있고, 그곳까지 갈 새가 없다 하면 고개 하나 더 넘어서 현화사지(玄化

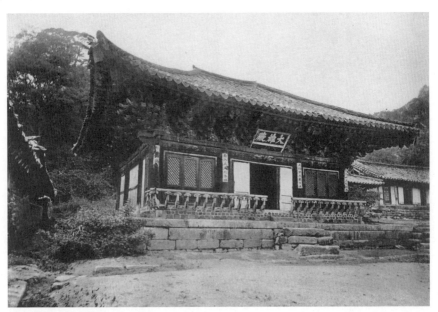

10. 대흥사(大興寺) 대웅전.

寺址)를 구경할 필요가 있을 것이다. 현화사는 현종(顯宗)이 그 고비(考妣)를 추복(追福)하기 위하여 건립한 사찰이니 이곳에 현화사비가 있어 금석계(金石界)에 유명하거니와, 칠층거탑(七層巨塔)의 웅도(雄度)와 탑신(塔身) 조각의 장려는 고려탑 중 백미를 이룬 것으로 미술사계에서도 유명한 것이요, 석조(石槽)·석불·당간지주·석교(石橋)·석초(石礎), 기타 사관(寺觀)의 장엄을 엿볼 만한 것이 많으며(도판 38-41 참조), 다시 고개 하나 넘으면 신라말 고려초 고찰인 복흥사지〔福(復)興寺址〕에 쌍탑·고초(古礎)·석조·부도(浮屠), 기타 수많은 유물을 볼 수 있다. 그곳 천변을 끼고 올라가면 원통사(圓通寺)가 지금도 남아 있어 이곳에도 볼 만한 연화대석(蓮花臺石)·부도 등이 남아 있을 뿐 아니라, 이곳은 박연의 북로라 하여 승개도 좋은 곳이다. 현화사 뒷산인 영취봉(靈鷲峯)을 타고 오르면 칠성봉(七星峯) 동맥(東脈)에 금신봉(金身峯)이 있으니 이곳에 고려 현종의 고비인 안종(安宗)과 헌정왕후(獻貞王后)의 두 능

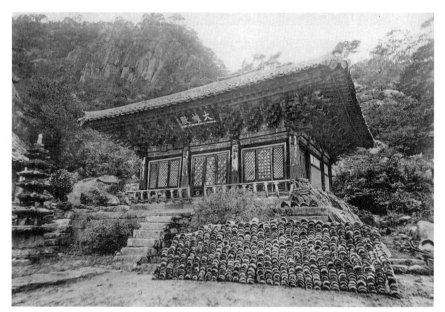

11. 관음사(觀音寺) 대웅전.

이 있고 금신사지(金身寺址)도 있으며, 칠성봉 남쪽에는 칠성암(七星庵)이 있으니 조망도 좋지만 암벽에 '王' 자 한 틈이 있어 조선조 태조의 잠룡시(潛龍時) 기도처(祈禱處)였다고 전한다. 칠성봉의 주봉인 인달봉(因達峯)은, 전하기를 한 탁발승(托鉢僧)이 올라가기는 하였으나 내려올 수가 없어 안달하다 죽었다 하여 안달봉(安達峯)이라 한다. 하지만 이는 어음(語音)에서 와전된 황탄(荒誕)한 부회(附會)요, 인달(因達)이란 것은 범어(梵語)로 '제석(帝釋)'이란 뜻이니 이 봉을 인달봉이라 한 것은 제석봉이란 것으로 해석할 것이다.

남문을 넘어서서 산성으로 들어서면 풍치의 좋은 것은 다시 말할 것 없거니와, 대흥사(大興寺)·관음사(觀音寺)·개성암(開聖庵)·운흥암(雲興庵) 등은 현재 형태를 다소 남기고 있는 사관이거니와(도판 10, 11), 기타 고사지(古寺址)·산창지(山倉址)·묘단(廟壇) 등은 호고학자(好古學者)로 하여금 좀체로 이곳을 양삼일간(兩三日間) 떠나지 못하게 한다. 특히 관음사는 법당을 중

수(重修) 중이지만 고탑도 좋고 암굴 안 관음소불(觀音塑佛)은 고려불이라 하여 일반에 자자하다. 등고망원(登高望遠)도 재미있고 부류탁족(赴流濯足)도 상쾌하겠지만 고적도 찾아보라. 『여지승람』의 요령있는 대흥동천(大興洞天)의 기(記)를 읽으며 올라도 좋다.

大興洞 在天摩聖居兩山之間 自朴淵而上 山漸高水益淸 巖石甚奇峻 至觀音窟前 水深成池 錦鱗游泳 有石出水心 曰龜潭 又上數里 有石光潔 長可數步 流泉泪泪 細布其上 滑緩無聲 下射沙堤 逗爲深湫 澄澄澈底 四面皆石 或如案榻 或如墻屋 其下皆萬歲矮松 又上數里 有泉出自東崖 曰普賢洞 又上數步曰馬潭 又上數里 曰大興寺 今只有古址 寺之上有圓通 詩穴 禪巖 寂照等庵 又有海印 聚雲 法林 泰安 雲谷等古墓 泰安乃高麗太祖胎室也 大抵洞中樹木蓊鬱 日光不到地 夏則綠陰滿徑 木蓮花開 淸香擁鼻 秋則赤楓黃葉 倒暎水底 眞佳境也

대흥동(大興洞). 천마(天摩)·성거(聖居) 두 산 사이에 있다. 박연(朴淵)에서부터 올라가면, 산은 점점 높고 물은 더욱 맑으며 암석이 매우 기이하고 높은데, 관음굴(觀音窟) 앞에 이르러서는 물이 깊어 못을 이루고 물고기들이 뛰어 놀고 돌이 물 가운데 나왔으니 귀담(龜潭)이라 한다. 또 몇 리를 올라가면 돌이 광채있고 정결하며 길이가 두어 보(步)는 되는데, 흐르는 샘물이 그 위에 가늘게 펴져서 매끄럽게 소리 없이 모래 둑으로 내려가고, 빙빙 돌아 깊은 못이 되며 맑고 맑아 밑이 보인다. 사면이 모두 돌인데 혹은 책상·탑(榻) 같기도 하고, 혹은 담장·집 같기도 하며, 그 아래는 모두 만 년이나 된 난장이 소나무다. 또 몇 리를 올라가면 샘물이 동쪽 언덕에서부터 흘러내리는데 보현동(普賢洞)이라 하며, 또 몇 보를 올라가면 마담(馬潭)이라 한다. 또 몇 리를 올라가면 대흥사(大興寺)라 하는데 지금은 옛 터만이 있으며, 절 위쪽에는 원통(圓通)·시혈(詩穴)·선암(禪巖)·적조(寂照) 등의 암자가 있고, 또 해인(海印)·취운(聚雲)·법림(法林)·태안(泰安)·운곡(雲谷) 등의 옛 터가 있는데, 태안은 고려 태조의 태실(胎室)이다. 대개 동네 가운데에는 수목이 울창하여 햇빛이 땅에 비치지 않는데, 여름이 되면 녹음이 길을 덮고, 목련화가 피어 맑은 향기가 코를 찌르며, 가을이면 붉은 단풍과 누런 잎이 물 속에 거꾸로 비치니 참으로 아름다운 곳이다.[4]

2. 고려의 경(京)

지금으로부터 천십구 년 전, 즉 신라 경명왕(景明王) 2년(戊寅) 6월 15일(丙辰), 왕건(王建)이 궁예(弓裔) 휘하 제장(諸將)의 추대를 입어 풍천원(楓川原)의 궁예 고궁(故宮) 포정전(布政殿)에서 즉위의 전(奠)을 올리고 국호를 고려(高麗)라 하고 건원(建元)을 천수(天授)라 하니, 때의 개국 도읍의 땅은 지금의 강원도 철원이었다.〔북면(北面) 홍원리(洪元里), 속칭 고궐동(古闕洞)이란 곳은 그 궁궐 터이다〕 이것이 고려의 제일차 도읍지이다.

즉위한 지 약 육 개월 후인 기묘년(己卯年) 신정월(新正月)에 도읍을 송악산 남으로 옮기니, 이곳은 일찍이 그의 아버지 왕륭(王隆)이 사찬(沙粲)으로 임치(臨治)하고 있던 곳이었다 전하며, 왕건이 일찍이 신사(臣事)하던 궁예가 전후 팔 년간이나 도읍하고 있던 곳이었고, 그곳에 발어참성(勃禦塹城)이란 성이 있으니 이는 왕건이 궁예의 명으로 조축(造築)하여 나이 이십 세 때 벌써 그 성주 노릇을 하고 있던 곳이라 한다.

고려 태조 왕건이 이러한 연고지인 송악으로 도읍을 정한 뒤, 송악은 고려 역대의 왕도(王都)로 아주 정해지고 말았다. 다만 고려 개국 후 삼백십오 년 되던 해 몽고의 침략을 견디기 어려워 강화로 천도(遷都)하여〔고종(高宗) 19년(壬辰) 6월 20일〕삼십팔 년 후 즉 원종(元宗) 11년(庚午) 5월 27일 환도하기까지, 다시 충렬왕 16년(庚寅) 12월 18일 합단(哈丹, 카탄) 병화를 피하여 강화로 옮겼다가 18년(壬辰) 정월 27일 환도하기까지 전후 약 사십 년간, 별도

(別都)로의 천도 연간을 빼놓고는 사백삼십유여 년 간 고려조의 도읍이었고, 그후 조선조 때 들어서도 태조·정종·태종 삼대를 두고 도읍한 때가 가끔 있었다.

상술한 바와 같이 고려조의 도읍은 송악이 대본(大本)이요 강화가 별도로의 의미를 갖고 큰 역할을 하였지만 별도로서 가장 중요했던 곳은 평양이다. 태조는 이곳을 가장 중요시하여 송악으로 정도(定都)하기 전에 벌써 대도호부(大都護府)라 하여 관심을 보였고, 즉위 이듬해에 송악으로 정도하면서 한편으론 평양을 성축(城築)하고 서경(西京)이라 하여 송악과 함께 양경(兩京)으로 병칭하여 행행(行幸)도 자주하였다.〔전(傳)에는 고려 태조가 평양으로 정도하려고까지 하였다는 말이 있다〕

평양은 광종 11년에 서도(西都), 성종 14년 때 서경, 목종(穆宗) 원년에 호경(鎬京) 등 개칭이 있다가, 한때 몽고의 손에 들어가 동녕부(東寧府)로 일컬었다가, 충렬왕 16년 때 다시 고려 소유로 되어 서경으로 부르다가 공민왕 때 평양이라 하였으며, 유경(柳京)이란 아칭(雅稱)도 고려 때 나온 말이다.

고려조에는 또 한 별경(別京)이 있었으니 그것은 지금의 경주로서 이곳을 동경(東京)이라 이름하였다. 이것은 성종 6년 때 처음 부른 것으로 뒤에 현종 때에 이르러서는 경주로 개칭하였고, 동왕(同王) 21년에는 『삼한회토기(三韓會土記)』라는 풍수론에 의하여 다시 '동경'이라 하였고, 그 뒤 시변(時變)을 따라 안동대도호부(安東大都護府)·경주·계림부(鷄林府)·낙랑(樂浪) 등의 칭호가 고려 때 있었다.

고려 중엽으로 들면서부터는 풍수설에 의한 '경(京)'의 설정이 늘기 시작하였으니, '동경'이란 것이 이미 『삼한회토기』의 "고려유삼경(高麗有三京)"이란 구절에 의한 설정이었음과 같이 양주(楊州) 즉 지금의 경성이 또한 '경'의 하나로 설정되었다. 문종 21년에 양주를 남경(南京)이라 하고 신궁(新宮)을 건설하였다 하는데, 『고려사절요(高麗史節要)』에 의하면 숙종 원년 때 김

위제(金謂磾)가 『도선밀기(道詵密記)』에 의하여 남경에 천도할 것을 주청(奏請)하였다 하는 기록이 있다.

衛尉丞同正金謂磾上書 請遷都南京 略曰道詵記云 高麗之地有三京 松嶽爲中京 木覓壤爲南京 平壤爲西京 十一十二正二月住中京 三四五六月住南京 七八九十月 住西京 則三十六國朝天 又云開國後百六十餘年 都木覓壤 臣謂今時 正是巡駐新京 之期 今國家 有中京西京 而南京闕焉 伏望三角山南 木覓北 平建立都城 以時巡駐 於是日者文象 從而和之

위위승동정(衛尉丞同正) 김위제가 글을 올려서 남경(南京)으로 도읍을 옮기기를 청하였는데, 그 대략에 『도선기(道詵記)』에 이르기를 '고려에 세 곳의 서울이 있으니, 송악이 중경이 되고 목멱양(木覓壤)이 남경이 되며 평양이 서경이 되는데, 십일월 · 십이월 · 정월 · 이월은 중경에 머물고, 삼월 · 사월 · 오월 · 유월은 남경에 머물며, 칠월 · 팔월 · 구월 · 시월은 서경에 머물면 삼십육국이 와서 조회한다' 하였고, 또 이르기를 '개국한 뒤 백육십여 년에는 목멱양에 도읍한다' 하였사온데, 신(臣)은 지금이 바로 새 도읍에 순주(巡駐)할 시기라는 것입니다. 지금 나라에는 중경과 서경은 있으나 남경이 없사오니, 삼각산 남쪽, 목멱산 북쪽 평지에 도성을 건설하고 때때로 순주하시기를 엎드려 바랍니다" 하니, 이에 일자(日者) 문상(文象)이 그 말에 따랐다.[5]

송악을 중경(中京), 평양을 서경, 경주를 동경, 양주(한양)를 남경이라 함과 달리, 고려 때에는 또 삼소(三蘇)라는 것이 있었다. '경'이란 것은 실제 현실적 행정구역으로서 행정기구 안에 속하고 있는 것임에 대하여 '소(蘇)'라는 것은 신탁(神託)같이 일종의 비밀법에 의한 가상지로 되어 있어 시대의 해석 여하에 따라 지역을 가끔 달리한 모양 같다. 예컨대 좌소 · 우소 · 북소가 삼소인데, 좌소는 한양에 견준 일도 있었고 장단(長湍) 백악산(白岳山)에도 견주고 아사달(阿斯達)에 견주기도 했었고, 북소는 평양에 견주기도 했었고 신계(新溪) 기달산(箕達山)에 견주기도 했었고, 우소는 풍덕(豊德) 백마산(白馬

山)에 견주기도 했었고, 그 밖에 금강산·충주 등도 이 삼소의 하나로 해석된 일이 있었다 한다.[2] 이리하여 국조연명(國祚延命)을 위한, 당대 삼소 해석에 따른 신궁 경영이 비일비재하였고, 왕의 일시적 동요행행(動搖行幸)은 그곳을 곧 신경(新京)으로 부르게 한 일도 있었으나, 그러나 이러한 것은 모두 정통적 의미에서 한 나라의 도읍이었다 할 수 없고, 고려의 사백칠십여 년 간 정치의 중심을 이루었던 곳은 강화 사십 년 피도(避都)를 빼고서는 송악이 그 중심이었다 아니할 수 없다.

송악은 본디 고구려의 땅으로 부소갑(扶蘇岬)이라 일컫던 곳이다. 신라로 말미암아 반도가 통일된 후 효소왕(孝昭王) 3년(고려 개국 이백이십사 년 전)에 성을 쌓은 사실이 『삼국사기(三國史記)』에 보이고, 그때 벌써 이곳을 송악군(松嶽郡)으로 불렀다 한다. 그후 고려 태조가 이곳에 정도하면서 먼저 개주(開州)라 하였고, 뒤에 개경(開京)·개성(開城)·황도(皇都)·황성(皇城)·경도(京都)·경성(京城)·송경(松京)·송도(松都)·중경(中京)·북경(北京) 등 허다한 칭호가 나오게 되었다. 이 중에 행정상 명칭으로 가장 일반적으로 취급되기는 개성이란 명칭이었으며, 다른 것은 별칭·아칭 내지 일시적 칭호에 지나지 않았다. 예컨대 '북경'이란 말은 최자(崔滋)의 『삼도부(三都賦)』중에 보일 뿐이며, '중경'이란 것은 예의 고려 삼경설(三京說)에서 나온 것일 뿐이며, 황도·황성·경도·경성 등은 국도(國都)에 대한 일반적 보통명사격에 불과한 것이라 할 수 있다.(황도란 말은 광종 때 고유명사같이 사용된 적이 있었지만) 즉 특수한 고유명사적 칭호를 보이는 것으로 개주·개경·개성 등 '개' 자로 표현된 것과 송경·송도 등 '송' 자로 표현된 것 등의 두 종뿐이라 하겠다. 〔조선조 세조 때 양성지(梁誠之)의 「소진치모(疏陳治謨)」 십구 조에 한성을 상경(上京), 개성을 중경, 경주를 동경, 전주를 남경, 평양을 서경, 함흥을 북경이라 하자는 것이 있어 임금이 가납(嘉納)하였다는 기록이 있으니, 개성을 중경이라 칭하는 것이 구이(口耳)에 익기 때문이니 그 연유된 바 멀다 하

겠다. 또『송사(宋史)』에는 "高麗王居 開州 蜀莫郡曰開城府 고려의 왕은 개주 촉막
군(蜀莫郡)에 사는데 이곳을 개성부라 한다"란 말이 있어 개성부의 이칭(異稱)으로
촉막군이란 칭호도 있었던 듯하나 「고려」편의 기록에는 전혀 볼 수 없는 것인
즉, 혹『송사』만의 착간연문(錯簡衍文)이 아닐까 하는 생각도 든다. 왜냐하면
중국의 촉(蜀)나라를 개창하여 이십칠 년간 제위에 있던 유명한 사람으로 고
려 태조와 성명이 같은 왕건(王建)이란 사람이 있었으므로 거기에 어떤 혼동
이 생겼으리라고도 믿어지는 까닭이다.〕

 송경 · 송도라면 송악에서 나온 것임은 쉽게 알 수 있다. 지금에 있어서는
개성이라고 하는 것보다도 송도라 함이 더 아담스레 들릴 만큼 통속화되어 있
다. 그러나 송경 내지 송도란 말이 이와 같이 일반화되고 통속화되기는 그리
오랜 일이 아니다. 말하자면 그것은 고종 이후 강화도에 대한 지칭으로 비로
소 일반화되기 시작한 것이 아닌가 한다. 즉, 강화 신도(新都)에 대하여 개성
의 구경(舊京)을 알기 쉽게 대칭시키자는 데서 의식적으로 통용된 것인 듯하
다. 그러므로 행정청 · 행정기구에 대하여는 송도 · 송경 등의 문자로 지칭된
예가 없고, 그러한 곳에는 개성이란 문자가 언제나 사용되어 있다. 즉, 문자적
으로 '개성'이란 것이 정통성을 가진 것이며 구전적으론 '송도'란 것이 애칭
된 것이라 하겠다.

 송도를 개성이라 하기는 성종 14년, 즉 고려 개국 후 구십 년부터인 듯하다.
이때 주의할 것은 개성이란 명칭이다. 이것은 성종 14년 때 이 송도를 지칭하
기 전에 신라 경덕왕(景德王) 때부터 있던 것으로, 그것은 고구려의 동비홀(冬
比忽)이란 곳을 개칭한 것이었다.〔그 전에 성덕왕 12년 12월에 '축개성(築開
城)'이란 기(記)도 있다〕 이곳은 고구려의 부소갑, 즉 신라의 송악군과 인접한
별개의 땅이다. 지금의 행정구역으로선 개풍군(開豊郡) 서면(西面) 개성리(開
城里)에 속한다. 말하자면 고려 태조는 신라 때 송악군 내에 도읍하면서 인접
한 개성군을 병합하여 개주라는 새로운 통일명칭으로 불렀던 것이요, 그후 개

주란 칭호가 개성이란 칭호로 변개(變改)되면서 그곳에 팽창된 새로운 대개성(大開城)으로서의 개성과 구군(舊郡)의 소지명(小地名)으로서의 개성이 실질상 양개의 대립을 갖고 있으면서 명칭상 한 개로서의 혼동이 생긴 것이다. 서면 개성리의 개성은 '프로퍼(proper)' 개성, 고시원근적(固是源根的) 개성, 지리적 개성이요, 송악의 개성은 행정상 새로 붙여진, 즉 가상(加上)된 개성, 지리적으로 외면적 개성이다. 이리하여 행정적으로 개성이란 칭호 안에는 동비홀의 원개성과 부소갑으로서의 송악이 병칭된 것이다.

부(附) — 최자의 『삼도부』 중 「북경(송도)론〔北京(松都)論〕」

…先有崔孤雲者嘗曰 聖人之氣 醞釀山陽 鵠嶺松靑 鷄林葉黃 紫雲未起 預識興亡 鐵原寶鏡 墮自上蒼 先鷄後鴨 斯言孔彰 及平統合三土 卜開明堂 北峛牛臥 南峙龍翔 右懷左抱 案花相當 八頭三尾 東峴西岡 隱嶙屈伏 臂角拳商 騰精降神 吐氣産祥 五川靈派 源乎淼茫 萬洞淯集 流漲滂洋 箭馳輪走 朝湊中央 涵靈注德 滋養百昌 靑松茂矣 三百餘霜 中衰復盛 繫于苞桑 自古如我 應識立國 有幾帝王

大夫曰 祖聖龍興 應天順人 非以地理圖讖之荒唐

叟曰 中原大寧 鐵焉是産 鑛鉛鑑錆 鈿鑪銖鍏 惟山之髓 匪石之鑽 勵掘根株 浩無畔岸 洪爐鼓鑄 融液熾爛 焰爍陽紋 水淬陰緩 老冶弄鎚 百鍊千鍛 爲鍬爲鏑 爲矛爲釬 爲刀爲槍 爲鑢爲鑽 爲鋤爲鎛 爲釜爲鐘 器瞻中用 兵充外扞 鷄林永嘉 桑柘莫莫 春而浴蠶 一戶萬箔 夏而繅絲 一指百絡 始紝而絟 方織以綹 雷梭風杼 脫手霹靂 羅綃綾練 縑綃縛縠 煙纖霧薄 雪皓霜白 靑黃之朱綠之 爲錦綺爲繡繢 公卿以衣 士女以服 樞曳綷縩 披拂絈赫 是誠天府 國寶錯落

大夫曰 尺璧非寶 矧伊金帛

叟曰 詞人墨客 比肩林林 紅情綠意 繡口錦心 咀氷嚼雪 琢玉彫金 筆一走也 驚雷迅電 難以況其捷疾 詩多態也 澄江絶壁 不足譬其高深 圖熱陳言 不踐於古 冷生新

語 別出於今 武夫猛士 則衣短後縲緩胡 佩蛇劍握龍刀 踸踔攪搏 闞虓咆哮 熊挐虎

攫 鶻掠猿超 瞋目語難 掉臂輕趫 騎射一發 聯的三中 杖手一弄 飛毬百繞 是所謂國

之寶歟

大夫曰非也 彫蟲亂力 君子不取 況弄毬之巧

叟曰 設官分職 內千外萬 激濁揚淸 擧無憝溷 歲命春官 選登賢儁 靑紫滿朝 紳垂

笏搢 出爲廉察 或典州郡 莫不以氷淸玉潔爲己之任 不通水火之利 況受苞苴之贈 斷

帶爲燈 投錢以飮 門羅雀以寂廖 食無魚兮冷淡 人服其名 自貧無玷 謂欲威民 必用

苛慘 細察纖微 曲照幽暗 吹刮而求 瘢瑕莫掩 於是乎振縲絏揚繩檢 朴之則百杖不厭

絞之則重索猶慊 吏不完肢體 民盡落肝膽 蕭蕭凌凌 慄慄懍懍 咄嗟而諸難卽辨 叱咤

而群猾亦震 歲增賦而不爲重 月進膳而不爲詔 急徵征稅 若督戶斂 漕轉陸輸 火疾電

閃 用儲峙乎國槖 則其勤公利國之功 言所不盡

大夫曰 詐淸苛慘民之蠹 爲害也甚

叟曰 公卿列第 聯亘十里 豊樓傑閣 鳳無蝸起 涼軒燠室 鱗錯櫛比 輝映金碧 森列

朱翠 緹繡被木 彩毬鋪地 珍木異卉 名花佳蓲 春榮夏實 綠稠紅蓲 敷香布蔭 爭妍竟

媚 後房佳麗 雲衣霞帔 盡態極艶 列陪環侍 玳筵綺席 笙歌鼓吹 九醞波漫 千罍屹峙

如昜之需 若詩旣醉 駝峯態掌 龍肝鳳髓 錦簇瓊堆 厭飫唾棄 至於士庶 桑門釋子 居

必華屋 食必兼味 極耳目之娛 誇服飾之異 庸奴賤隷 胥然僭擬 峩其冠戴其幞 觭其

帶鈒其履 衣輕服緻 爭相耀侈 雖雍洛糜麗之盛 莫我敢齒

大夫曰 噫舊都之流離 盖以此…

예전에 최고운(崔孤雲)이란 분이, "성인(聖人)의 기상이 산 북쪽에 서려 있어 곡령(鵠
嶺)에는 솔이 푸르건만 계림(鷄林)에는 잎이 누렇다"라고 말했네. 자줏빛 구름이 일기도
전에 미리 흥망을 예언했다네. 철원에서는 보배 거울이 푸른 하늘로부터 떨어졌는데 '앞에
는 닭, 뒤에는 오리'라는 말이 아주 또렷했었네. 삼한(三韓)을 통합하고 명당 터를 잡고 나
자, 북악(北岳)은 소가 눕고 남산은 용이 나는 듯, 우로 품고 좌로 안아 안산(案山)과 화형
(花形)이 어울렸네. 여덟 머리와 세 꼬리는 동녘 고개와 서편 언덕이요, 고개는 숨고 엎드

려서 각성(角星)은 팔에 상성(商星)은 주먹에 있네.[6] 정기(精氣)는 오르고 신명(神命)은 내려와서 기운을 토하고 상서(祥瑞)를 일으켰네. 다섯 강은 신령한 물결을 이루어 아득한 곳에서 흘러 내려오니, 수많은 골에서 물이 모여 넘실넘실 흘러 넘치는구나. 쏜살같이 내달리고 바퀴처럼 굴러서 중앙으로 쏟아지네. 신령함을 기르고 은덕(恩德)을 쏟아서 온갖 것을 길러내네. 푸른 솔이 무성하여 삼백여 년 성상일세. 중간에 쇠했다가 다시 번성하여 뽕나무 뿌리에 묶어 놓은 듯 견고하네.[7] 예로부터 우리나라처럼 도참(圖讖)에 응하여 나라를 세운 제왕이 몇이나 되던가?

대부(大夫)는 말했네. "성조(聖祖)께서 임금님 되신 것은 천명에 응하고 인심을 따라서지, 황당한 풍수와 도참 때문은 아니라네."

담수(談叟)가 말했네. "중원(中原)과 대령(大寧)은 철이 생산되어 빈철·납·강철, 그리고 갖가지 쇠붙이들이 나오네. 산의 골수(骨髓)가 그대로 나와 바위를 뚫지 않아도 되었네. 나무 뿌리와 그루를 찍고 파서 끝이 없이 무진장 쌓여 있네. 용광로에 녹여서 붓자 녹은 쇠가 물이 되어, 화염에는 양문(陽紋)을 녹이고 물에는 음문(陰紋)을 담금질하네. 노련한 대장장이가 망치를 잡아 백 번 천 번 단련하니, 큰 살촉과 작은 살촉, 창도 만들고 갑옷도 만들며, 칼도 만들고 긴 창도 만들며, 화로도 만들고 작은 창도 만들며, 호미도 만들고 괭이도 만들며, 솥도 만들고 물통도 만드네. 그릇은 집안 일에 쓰이고 무기는 외적 방어에 쓴다네. 계림(경주)·영가(永嘉, 안동)에는 뽕나무가 우거져 봄날 누에 칠 때 집집마다 누에 채반이 만 개로다. 여름에 실 뽑으면 한 손에 백 타래씩, 처음 실을 뽑을 적에 엉킨 실을 다듬어 짜내니, 우레 같고 바람 같은 북이 벼락처럼 손을 벗어나네. 비단과 깁, 능라(綾羅)와 모시, 겹올과 외올 비단이 연기인가 안개인가 가늘기 그지없고, 눈인가 서리인가 희기도 희다. 파랑과 노랑, 주홍과 녹색으로 물들여 화려한 비단 옷감으로 만들어 공경(公卿)들이 옷을 해 입고 사녀(士女)들이 옷을 해 입네. 끌리는 소리가 사각사각 떨치면 번쩍번쩍 빛나네. 이야말로 하늘의 곳간이라 보물이 가득 찼네."

대부가 말했네. "한 자(尺) 구슬도 보배가 아니라 했거늘,[8] 하물며 쇠와 비단임에랴."

담수가 말했네. "이 나라의 시인묵객들, 어깨를 나란히 하는 이가 많기도 하네. 붉은 정(情)에 푸른 뜻, 수놓은 입에 비단 같은 마음,[9] 얼음을 씹고 눈을 먹으며 옥을 새기고 금을 꾸미네. 붓을 한번 휘두르면 우레와 번개같이 날래서, 그 빠름을 형용할 길이 없네. 시(詩)가 변화가 많아 맑은 강 절벽으로는 그 높고 깊음을 비유하지 못하네. 진부한 어휘들을 옛

글에서 가져다 쓰지 않고, 생생하고 새로운 말들을 이제 따로 만들어내네. 무사와 용맹한 군사들은 뒷자락 짧은 옷에 만호(縵胡) 갓끈 잡아매고, 사검(蛇劍)을 차고 용검(龍劍)을 쥐며 이리 뛰고 저리 뛰네. 눈을 부릅뜨고 포효하다가 곰처럼 낚아채고 범처럼 할퀴네. 매처럼 낚아채고 원숭이처럼 뛰며, 눈을 부릅떠서 힐난하네. 팔을 뽐내며 내달려서 말 타고 활을 쏘매 과녁에 세 발이 적중하네. 막대 들고 한번 놀리자 나는 공이 백 번을 도네. 이야말로 나라의 보배가 아닌가?"

대부가 말했네. "아니라네. 조충(彫蟲) 같은 작은 재주와 완력을 쓰는 것은 군자가 취하지 않는 것, 하물며 격구를 하는 재주쯤이야."

담수가 말했네. "부서를 설치하여 직무를 맡기니 내직(內職)이 천 자리, 외직(外職)이 만 자리로다. 탁한 자는 내치고 맑은 자는 뽑아 올려 천거함에 혼탁함이 없네. 해마다 춘관(春官)에 명하여 어진 인재를 뽑아 등용하네. 푸른 옷, 붉은 옷 입은 이가 조정에 가득하여 큰 띠를 드리우고 홀(笏)을 쥐었네. 지방으로 나가서는 염찰사(廉察使)도 되고 고을의 수령도 되네. 모두 같이 청백리(淸白吏)를 제 임무로 여겨서 샘물과 등불 같은 이익이 오가지 않으니[10] 뇌물 꾸러미를 받을 건가. 실띠 풀어 등불 심지 삼고 돈을 주고 술 마시니, 문 앞에 참새 그물을 칠 만큼 쓸쓸하고 밥상에는 생선 없이 처량하네. 남들은 이름 듣고 탄복하고 스스로도 하자 없다 자부하네. 백성에게 위엄을 보이려면 가혹해야 한다 하고 털끝만한 일도 사찰하며 숨은 것까지 들춰내어 구석구석 찾아내니 허물을 가릴 수가 없네. 그리하여 포승으로 묶고 오라를 지워, 때리면 곤장 백 대로도 부족하고 목을 묶을 때는 겹으로 꼰 밧줄도 아쉽다 하네. 아전은 온 몸이 성한 데 없고 백성은 간담이 서늘하여, 엄숙하고 무서워서 와들와들 부들부들. 혀를 차기만 해도 온갖 시비가 가려지고 꾸짖기만 해도 교활한 자가 놀라 떤다. 해마다 세(稅)를 늘려도 무겁다 아니하고, 달마다 선물을 바쳐도 아첨이 아니라 하네. 세금을 독촉하여 집집마다 거둬서 수로로, 육로로 득달같이 운송하여 국고에 쌓아 놓네. 공무에 근면하고 나라를 이익케 하는 공훈을 말로는 다 못 하리라."

대부가 말했네. "청렴함을 가장하여 백성을 가혹하게 하는 좀벌레는 백성에게 끼치는 해독(害毒)이 심하도다."

담수가 말했네. "공경들의 저택이 십 리에 뻗었네. 고대광실(高臺廣室) 큰 누각은 봉황이 춤추고 이무기가 일어난 듯, 시원한 마루와 따스한 방이 즐비하게 갖춰 있네. 금벽이 휘황하고 단청이 삼삼하네. 비단으로 기둥을 감싸고 채색 담요로 땅을 깔고, 진귀한 나무와

기이한 풀, 이름난 꽃과 아름다운 화초가 있고, 봄의 꽃과 여름 열매가 푸른 그늘에 붉은 송이를 드리웠네. 향기 날리고 그늘 펼쳐 곱고 아리따움을 뽐내네. 뒷방의 미인들은 구름 옷에 노을 배자 입었네. 온갖 자태와 빼어난 요염함으로 열을 짓고 에워싸며 모시는구나. 대모 자리와 비단 방석에 풍악 소리 요란하네. 명주(名酒)가 넘실넘실 천 잔이 높게 늘어서니 『주역(周易)』의 수괘(需卦)인 듯, 『시경(詩經)』의 기취(旣醉)로세. 낙타봉에 곰 발바닥, 용의 간과 봉황의 골이 비단과 보석처럼 쌓였어도 먹기 지쳐 내뱉는다네. 선비나 서민들, 절간의 스님조차 모두가 화려한 집에 살고 진수성찬을 먹는다네. 귀와 눈의 오락을 만끽하며 의복의 화려함을 자랑하네. 용렬(庸劣)하고 천한 노비도 분에 넘치게 흉내내어 높은 갓과 두건을 쓰고 각대와 조각신을 신네. 가볍고 촘촘한 옷감으로 다투어 사치를 자랑하네. 장안(長安)과 낙양(洛陽)이 사치스럽다 해도 우리를 당해내진 못하리라."

대부가 말했네. "아! 옛 서울[松都]이 무너진 이유가 여기에 있지 않은가!"

3. 개경의 성곽

개성부 안에 성곽이 셋이 있으니 그 가장 오랜 것은 발어참성(勃禦塹城)이요, 다음으로 오랜 것은 외성인 나성(羅城)이요(도판 12, 13), 끝으로 지금 내성(內城)이란 것이 있다.

발어참성은 고려 태조가 등극하기 이십이 년 전, 나이 이십 세 때에 궁예의 명으로 조축한 것으로, 신라 통일 후 이백삼십 년, 고려 개국 전 이십일 년에 궁예가 내도(來都)하였다가 팔 년 후에 궁예는 철원으로 옮아가게 되었으니, 개성이 도읍지로 발상된 것이 이때에 비롯한 것이라 할 수 있다. 지금 이 발어참성〔혹은 보리참성(菩提塹城)이라고도 한다〕의 유적은 분명치 못한 곳이 많으나, 만월대 후강(後岡)에서 서편으로 흐르는 줄기는 81의 2번 밭 뒤편으로 흘러가고, 동편으로 흘러가는 줄기는 533의 3번 임야를 지나 55의 4번 밭 남쪽으로 나간 흔적이 있다. 지금 만월대 서편 평과원(苹果園) 서쪽의 81의 1번 밭과 81의 3번 밭의 경계를 이루고 흘러 떨어져 채전(茱田)에 우뚝 보이는 토루(土壘)는 이 발어참성 맥과 관계없는 궁성의 줄기요 발어참성은 멀리 그 밖을 도는 듯하며, 동편으로 71의 6번 밭과 63번 임야의 경계를 흘러 만월정(滿月町) 75번지 대지(垈地)로 떨어지는 성 줄기는 왕궁성벽으로 참성 줄기가 아니요, 송고(松高) 목장의 토벽에서 송고 실업장 서경(西境)으로 흘러 남쪽으로 남성병원 고개를 돌아가는 줄기가 참성의 줄기로서, 만월대에 올라서서 보이는 앞이 막힌 고개턱이 참성의 남맥이었던 듯하다. 『고려사(高麗史)』「지리지(地理誌)」에

12-13. 개성의 외성인 나성(羅城).

　　皇城 二千六百間 門二十 曰廣化 曰通陽 曰朱雀 曰南薰 曰安祥 曰歸仁 曰迎秋
曰宣義 曰長平 曰通德 曰乾化 曰金耀 曰泰和 曰上東 曰和平 曰朝宗 曰宣仁 曰靑陽
曰玄武 曰北小門

　황성은 이천육백 칸이며 문이 스무 개인바 광화(廣化)·통양(通陽)·주작(朱雀)·남훈
(南薰)·안상(安祥)·귀인(歸仁)·영추(迎秋)·선의(宣義)·장평(長平)·통덕(通德)·
건화(乾化)·금요(金耀)·태화(泰和)·상동(上東)·화평(和平)·조종(朝宗)·선인(宣
仁)·청양(靑陽)·현무(玄武)·북소문(北小門) 등이다.[11]

이라 하였는데, 지금 일반적으로 알려져 있는 것은 황성의 동대문인 광화문(廣化門)이요 서쪽으로 서화문지(西華門址)라는 것이 있을 뿐이다.

이 중의 서화문은 일찍이 인종 때에 이자겸·척준경의 난으로 궁실이 타게 되고 왕이 피신할 제 오탁(吳卓)·홍관(洪灌) 두 사람이 왕을 모시고 도망하다가 피살된 곳으로, 이른바 서화지변(西華之變)이라 하여 역사상 유명한 곳으로 되어 있어 홍관의 비각이 지금도 그 성지 남쪽 언덕에 남아 있고, 광화문이란 것은 『고려도경』에

廣化門 王府之偏門也 其方面東 而形制略如宣義 獨無瓮城 藻飾之工過之 亦開三門 南偏門榜儀制令四事 北門榜周易乾卦繇辭五字 仍有春帖子云 雪痕尙在三雲陛 日脚初升五鳳樓 百辟稱觴千萬壽 袞龍衣上瑞光浮

광화문은 왕부(王府)의 편문(偏門)으로 동쪽으로 향했고, 모양과 제도는 대략 선의문(宣義門)과 같은데 유독 옹성(瓮城)이 없고 문채(文采) 나게 꾸민 공력은 더했다. 역시 삼문(三門)을 냈는데, 남쪽 편문에는 의제령(儀制令) 네 가지 일을 방시(榜示)했고, 북쪽 문에는 건괘(乾卦)의 주사(繇辭) 다섯 글자 건(乾)·원(元)·형(亨)·이(利)·정(貞)을 방시했으며, 또한 춘첩자(春帖字)가 있는데,

눈 자취 아직도 삼운폐(三雲陛)에 있는데,
햇살이 비로소 오봉루(五鳳樓)에 오르네.
제후들 잔 올려 축수(祝壽)하니,
곤룡포 자락에 서광이 어렸도다.

라고 했다.[12]

라고 보여 있어 일찍부터 유명한 곳이었다. 『중경지(中京誌)』 권4에

廣化門 原誌云 正殿南門 曰廣化 圖經云 王府內城 環列十三門 廣化正東 通長衢

據今所傳 廣化遺址在兵部橋西 而向東 則其爲內城之東門無疑 原誌以爲殿之南門
似誤

　「원지(原誌)」에서 광화문은 "정전(正殿)의 남문을 광화문이라 했다"고 하였다. 『고려도
경』에 이르기를, 왕부의 내성에는 열세 개의 문이 빙 둘러 서 있는데 광화문은 정동쪽에서
긴 거리와 연결돼 있다고 했다. 현재 전하는 바에 따르면, 광화문의 유적지는 병부교(兵部
橋) 서쪽에 있으며 동쪽을 향하고 있으니, 내성의 동문임을 의심할 수 없다. 「원지」에서 정
전의 남문이라 한 것은 잘못인 듯하다.

라 한 바와 같이 정전(正殿)의 정남문이 광화문이 아니요 내성 동문이 곧 광화
문이었던 것이다. 지금 남성병원의 북쪽 산기슭과 인삼제조장의 사이에 있던
문이다.

　이 외의 여러 문들은 대개 그 위치가 불명하고, 그 중에도 선인(宣仁)·선의
(宣義) 등은 외성에 있던 문성(門城)의 이름과도 같으니 양자의 관계가 그 어
떠하였던 것인지 졸연(猝然)히 결정하기 곤란하다.

　외성은 일찍이 북만(北滿)에서 일어난 거란이 고려 성종 때부터 내침하기
시작하여 갈수록 창궐하매, 감(鑑)하여 어폭방민(禦暴防民)하기 위하여 강감
찬의 건의로 현종이 이가도(李可道) 등에 명하여 쌓게 한 것이니, 현종 즉위년
으로부터 20년까지 전후 이십일 년이 걸린 것이다. 왕명을 받아 경영에 분신
(奮迅)한 이가도는 뭇사람들로 하여금 우산을 펴 들고 높은 곳으로 둘러서게
하여 그 진퇴를 명령하여서 활협(闊狹)을 맞춰 성 터를 정하였고, 후에 그 축
성의 공으로 왕(王)씨로 사성(賜姓)되고 수충창궐공신(輸忠創闕功臣)의 사호
(賜號)가 있었다 한다. 또 거란이 내침하여 궁궐이 타 버리고 현종이 몽진(蒙
塵)까지 하였다가 후에 개성을 수복하고 나성을 쌓은 후 민안(民安)을 얻었다
하여 「금강성곡(金剛城曲)」이라는 악곡까지 백성간에 유행되었다는 전설도
있다.〔이 악곡은 고종 때 몽고병(蒙古兵)을 피하여 강도(江都)로 들어갔다가

후에 개성으로 돌아온 후 생겨난 악곡이라는 설도 있다는데, 지금 그 사설(詞說)이 유전하지 않으므로 곡의(曲意)를 알 수 없어 결정할 순 없으나 악명(樂名)만으로 추상하더라도 현종 때의 악곡으로 봄이 가할 듯하다〕

하여튼, 상술한 바와 같이 전후 이십일 년간을 두고 조축한 부역의 연인원은 삼십사만사천사백 명〔혹은 이십삼만팔천구백삼십팔 명이요, 공장(工匠)이 팔천사백오십 명이라 함〕이요, 성 둘레는 이만구천칠백 보(혹은 만육천육십 보라 하고 또는 육십 리라 함)요, 나각(羅閣)이 만삼천 칸〔혹은 낭옥(廊屋)이 사천구백십 칸이라 함〕으로, 높이가 이십칠 척이요 두께가 십이 척이라 하였는데, 『고려도경』에 의하면

其城周圍六十里 山形繚繞 雜以沙礫 隨其地形而築之 外無壕塹 不施女墻 列延屋如廊廡 狀頗類敵樓 雖施兵仗以備不虞 而因山之勢 非盡堅高 至其低處則不能受敵 萬一有警 信知其不足守也

그 성은 주위가 육십 리이고, 산이 빙 둘려 있으며 모래와 자갈이 섞인 땅인데, 그 지형에 따라 성을 쌓았다. 그러나 밖에 참호(塹壕)와 여장(女墻)을 만들지 않았으며, 줄지어 잇닿은 집은 행랑채와 같은 형상인데 자못 적루(敵樓)와 비슷하다. 비록 병장(兵仗)을 설치하여 뜻밖의 변에 대비하고 있으나, 산의 형세를 그대로 따랐기 때문에 전체가 견고하거나 높게 되지 않았고, 그 중 낮은 곳에서는 적을 막아낼 수 없었으니, 만일 위급한 일이 있을 때는 지켜내지 못할 것을 알 수 있다.[13]

라 하였고, 또

其城皆爲夾柱 護以鐵箇 上爲小廊 隨山形高下而築之 自下而望崧山之脊 城垣繚繞若蛇虺蜿蜒之形

성은 모두 양쪽을 나무로 받치고 철통(鐵箇)으로 보호하였으며, 위에는 작은 행랑집을 지었는데 산 지형의 높고 낮은 그대로 쌓았다. 아래서 숭산(崧山) 등성이를 바라보면, 성의

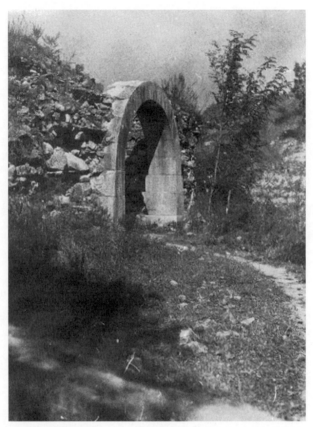

14. 눌리문(訥里門).

담장을 빙 두른 것이 마치 뱀이 꿈틀거리는 형상과 같다.[14]

이라 하였다. 즉 지금도 외성을 돌아보면 곳곳에 토사로 만든 성맥(城脈)이 산세를 좇아 연완굴곡(蜒蜿屈曲)하고, 밖으로 참호(塹壕)가 없을뿐더러 성벽이 토대(土臺)인 만큼 여장(女墻)이 있을 수 없고, 성 줄기 위에는 와력(瓦礫)이 많이 산란하여 있음을 볼 수 있으니 이것이 이른바 낭무(廊廡)가 있던 자리고, 동남부나 서남부 같은 데는 사실 저왜(低倭)한 혐이 없지 않아 있다. 이로써 보면 『도경(圖經)』의 기록이 간단하나 그 급소를 잘 파악한 기록임에 감탄하

지 아니할 수 없고, 지금 서부 눌리문(訥里門, 늘이문)으로부터(도판 14) 숭산을 돌아 성균관 서북으로 떨어져 내리는 벽만은 석벽으로 되어 있으나 그 중에는 고려 말년에 내성을 수축할 때에 수축된 석벽도 부분적으로 있는 듯하다.

이 성에는,『고려사』에 의하면 대문이 넷, 중문이 여덟, 소문이 열셋이 있었다 한다. 즉 자안(紫安) · 안화(安和) · 성도(成道) · 영창(靈昌) · 안정(安定) · 숭인(崇仁) · 홍인(弘仁) · 선기(宣祺) · 덕산(德山) · 장패(長霸) · 덕풍(德豊) · 영동(永同) · 회빈(會賓) · 선계(仙溪) · 태안(泰安) · 선암(仙巖) · 광덕(光德) · 건복(乾福) · 창신(昌信) · 보태(保泰) · 선의(宣義) · 예산(猊狻) · 영평(永平) · 통덕(通德)이라 한다.

그러나 그 문 터를 일일이 꼽을 수 없고,『중경지』에는 칠문(七門)을 인정할 수 있다 하여 진방(震方)에 동대문 즉 숭인문이요, 손방(巽方)에 수구문(水口門)이요, 곤방(坤方)에 승전문(勝戰門)이요, 이방(离方)에 남대문이요, 신방(申方)에 오정문(午正門) 즉 선의문이요, 감방(坎方)에 북성문(北城門)이요, 간방(艮方)에 탄현문(炭峴門)이라 했다.

이곳에 지금도 알 수 있는 늘이문 · 도찰현(都察峴) · 북소문 등이 빠진 것은 어쩐 일인지 알 수 없다.『고려도경』에 의하여 추고(推考)하여 보면 '정동(正東)에는 선인(舊不見名 止曰東大門 옛 기록에는 이름을 표시하지 않고 다만 동대문이라고 하였다)'이라 하고 또 말하기를 '숭인(舊曰 東門 옛 기록에는 동문이라고 했다)'이라 하여 선인문은 양주 · 전주 · 나주 삼주(三州)에 통하고 숭인문은 일본으로 통한다 하였으니, 숭인문지가 속설대로 지금 목청전(穆淸殿) 동편에 있는 외동대문지라면 선인문은 경방리(京坊里)에서 덕암리(德巖里)로 넘어가는 길이 될까, 혹은 목청전에서 정동(井洞)으로 넘어가는 곳이 될까 의문이다. 혹은 지금 숭인문지라는 것과 위치가 서로 바뀐 것인지도 모르겠다. 또 '안정(舊曰 須怐 옛 기록에는 수휼이라고 했다)' 혹운(或云) 수지(須知)라 하였으니 이것은 탄현이란 방언의 음역임을 보아서 지금 탄현문지라는 것이 해당하며, 안

정문은 경주·광주·청주 삼주에 통한다 하였고, '동남(東南)에는 장패'라 하고 안동부(安東府)에 통한다 하였는데 이것은 보정문(保定門)이라 하는 것으로 지금 수구문지라는 곳 북쪽에 있었던 것이요, '정남(正南)에는 선화(宣華)'라 하였는데 이곳은 지금 고남문지(古南門址)라는 것이요, '회빈'이라는 것이 있는데 이것은 지금 '구리개'에서 양릉리(陽陵里)로 넘어가는 곳일 듯싶으니 원나라 국자감과 숭교사가 이 문 안에 있었고, 다음 '태안'이라는 것이 있는데 '구명(舊名) 진관(眞觀)'이라 한 바와 같이 이곳은 지금 반구정(反求亭)에서 수락암(水落巖)으로 넘어가는 곳이니 수락암은 옛 이름이 진관리(眞觀里)라 하여 진관사가 있던 곳이요, '서남(西南)에는 광덕'이라 하여 "舊曰正州亦通其路耳 옛 기록에는 정주(正州)라 했는데, 또한 그쪽 길과 통한다"라 하였으니 지금 승전문지가 아닐까 하며, '정서(正西)에는 선의'라 하였으니 이곳은 지금 오정문이라 통칭하고, 지금 눌리문이란 것은 '늘이문'으로서 어의(於義) 내지 선의(宣義)에 통하나 본명을 알 수 없고, '정북(正北)에는 북창(北昌, 舊曰 崧山 特登山之路 非本名也 옛 기록에는 숭산(崧山)이라 했다. 다만 등산하는 길이요, 본 이름이 아니다)'이라 하고 또 "通三角山 薪炭 松子 布帛 所出之 道也 삼각산으로 통하는데, 신탄(薪炭)·송자(松子)·포백(布帛)이 나는 지방이다〔이 삼각산은 오관산(五冠山)을 두고 이름인 듯—저자〕"라 하였는데 이것이 지금 북성문이란 것일 것이요, '동북(東北)에는 선기(舊曰 金郊 옛 이름은 금교였다)'라 하고 또 "通大金國 대금국으로 통한다"이라 하였는데 이곳이 지금 북소문지라는 곳일 듯싶다.

이곳에 한 가지 『고려사』의 안화문이란 것이 지금 안화사에서 소릉(韶陵)으로 넘는 곳에 있던 것이 아니었던가 하고, 다른 문 터들은 졸연히 추정하기 곤란하며, 지금 홍예문석(虹蜺門石)이 남아 있는 곳은 늘이문·북성문·북소문의 세 문 터뿐이다.

상술한 문의 여러 형식에 관하여는, 『도경』에

王城諸門 大率草創 唯宣義門 以使者出入之所 北昌門 爲使者回程祠廟之路 故極
加嚴飾 他不逮也 自會賓長覇等門 其制略同 唯當其中爲兩戶 無尊卑皆得出入

　　왕성의 모든 문은 거개 초창기에 만든 것인데, 선의문은 사자(使者)가 출입하는 곳이고,
북창문은 사자가 회정(回程)하거나 사묘(祠廟)하러 가는 길이기 때문에 아주 엄숙하게 꾸
며져 다른 문은 이에 미치지 못한다. 회빈문·장패문 등부터는 그 제도가 대략 같은데, 오
직 그 한가운데에 쌍문을 만들어 존비(尊卑)에 구애 없이 모두 출입할 수 있게 했다.[15]

이라 있는데,「선의문」조에는

宣義門 卽王城之正西門也 西爲金方 於五常屬義 故以名之 其正門二重 上有樓觀
合爲甕城 南北兩偏別開門相對 各有武夫守衛 其中門 不常開 惟王與使者出入 餘悉
由偏門也 自碧瀾亭 以至西郊 乃過此門 而後入館(이 관은 순천관을 말함—저자)
王城之門 唯此最大且華 蓋爲國朝人使設也

　　선의문은 곧 왕성의 정서쪽 문인데, 서(西)는 금방(金方)으로서 오상(五常)에선 의(義)
에 속하기 때문에 이름하게 된 것이다. 정문(正門)은 이중으로 되어 있고, 그 위에 누관(樓
觀)이 있는데, 합쳐 옹성(甕城)이 되었고, 남북 양편에 따로 문을 내어 서로 마주보고 있는
데, 각각 무부(武夫)가 수위하고 있다. 중문(中門)은 늘 열어 놓지 않고 오직 왕이나 사자가
출입할 때만 열고, 나머지는 모두 편문(偏門)으로 다닌다. 벽란정(碧瀾亭)에서 서교(西郊)
에 이르기까지 바로 이 문을 지나야 관(館)에 들어갈 수 있는데, 왕성의 문으로는 오직 이
문이 가장 크고도 화려하다. 그런데 이 문은 국조(國朝) 사신을 위해 설치한 것이다.[16]

라 하였다. 또 지금 도찰원(都察院)이 있었다 하여 도찰현이라 속칭하는 곳에
도 문 터가 있었을 법한데 혹 영평문(永平門)이 이곳이 아닐까 하며, 고남문
동편으로 불과 수십 보쯤에 비전문(妃殿門)이라 하고 또는 비전문(碑篆門)이
라고도 하는 문 터가 있는데 이곳은 공민왕 때에 신종(神宗) 양릉정(陽陵井)
에다가 명나라 사신 서사호(徐師昊)가 입비(立碑)한 사실에 의하여 비전문(碑

篆門)이라 한 것이라〔조영내(曺寧耐)의 잡기(雜記)〕하며, 그 서남을 주종령(鑄鐘嶺)이라 칭한다 한다.

각설, 이 외성은 문종 4년에 수축한 사실이 한 번 있었고, 공민왕 7년에 수축한 사실이 있었고 10년에 성문을 중수한 사실이 있었다. 그후 우왕(禑王) 3년 때에 외구가 너무 잦았으므로 중의(衆議)가 철원으로 이도(移都)하고자 하였는데, 최영(崔瑩)이 홀로 요민구모(擾民寇侮)를 끼침이 불가하다 하여 반대하고 외성이 너무 광대하여 십만 대병으로도 수비하기 곤란하니 규모를 좁혀서 내성으로 쌓기를 건의하였다. 목인길(睦仁吉)은 이때 한 개 풍수미신(風水迷信)으로써 불가동토(不可動土)를 주장하였으나 최영의 의견이 마침내 채용케 되었다. 그러나 곧 시작이 되지 못하고 다시 한편으로는 김주(金湊) 등의 외성 확장론까지도 있었으나, 공양왕 3년에 비로소 배극렴(裵克廉)에게 명하여 내성을 쌓게 하였다. 그러나 정치의 분요(紛擾)로 말미암아 중지되었다가 고려조는 망하고 조선조 태조가 등극한 지 이 년에 비로소 전번 기지(基址)에 의거하여 석벽(石甓)의 내성을 쌓게 되었으니, 지금 전매국 출장소 동쪽 담에서 숭산을 올라가는 일부와 성균관 서편으로 흘러 떨어져나간 석벽 성곽이 이때 쌓은 내성의 부분이니, 전체 둘레 이십 리 사십 보로 문루는 지금 남대문이 오직 하나 남아 있을 뿐이요, 홍예문석으로서 남은 것은 전에 말한 늘이문·북성문·북소문 셋이 있다. 내동대문은 지금 형무소 앞에 있었고, 동소문은 지금 진언문지(進言門址)라는 곳일 것이요, 서소문은 지금 전매국 출장소 동편으로 있었던 것이나 문 터는 하나도 남아 있지 않다.

부기(附記)

외성을 통칭 나성(羅城)이라 하는데 이는 풍수지리가들이 말하는 나성사(羅城砂)란 데서 나온 술어로 원국사(垣局砂)라고도 한다고 한다. 이것은 중

74

앙에 분지를 "衆砂重重疊疊 高聳周施 層層包裹 盤旋圍繞 補缺障空 중사(衆砂)가 중첩되게 높이 솟고 두루 베풀어져 층층이 감싸 안고, 구불구불 에워싸서 빈 곳을 보완하거나 막는"하고 있는 지형을 두고 말하는 것이라 한다. 양균송(楊筠松)의 "外山百里作羅城 외산(外山) 백 리로 나성을 삼는다"이란 것, 주자(朱子)의 "拱揖環抱無空缺 宛然自有一乾坤 손을 마주 잡고 읍하고 빙 둘러 에워싸서 비거나 터진 곳이 없으니 완연히 하나의 세계가 그 속에 있구나!"이란 것이 이 모두 나성원국(羅城垣局)을 두고 말한 것이라 한다.

이백순〔李百順, 벼슬이 대사성(大司成)에 이르렀고, 고려 고종 24년 졸〕의 「보정문(장패문) 상량문(上梁文)」

虎踞龍蟠 壯矣京都之勢 翬飛鳥革 大哉門戶之儀 四方所觀 百代是式 猗歟勝事 屬我昌期 昔者鷄林當黃葉之衰 鵠嶺啓靑松之盛 上帝降子 太祖應基 符義易之龍飛乾 創業垂統 體周書之龜食洛 立邦設都 考室法於斯干 重門取乎諸豫 作限內外 知通往來 百王所由共之 一日不可闕也 乃緣歷遠 胡不換新 惟主上殿下 舜孝堯仁 文謨武烈 收墜典於千載之下 放宏規於三韓之前 至於啓塞之防 加以經營之役 工輪督墨 匠石揮斤 其立柱也如女媧之竪鼇足以支天 其擧梁也若五丁之曳虹尾而上漢 能事旣畢 吉祥荐臻 敢揚七偉之聲 聊薦六方之頌

兒郎偉抛梁東 皆導秋空不霽虹 聖德乾坤本無外 重瞳日月自當中

兒郎偉抛梁西 四柱擎天華岳低 西母玉環從此入 大宛金馬不須齊

兒郎偉抛梁南 鬱鬱葱葱瑞氣涵 桃熟千年今獻二 山呼萬歲定聞三

兒郎偉抛梁北 四塞于今鼙鼓息 鏘金鳴玉擁千官 輦寶航琛朝萬國

兒郎偉抛梁上 天上三台平兩兩 萬民東戶盡閑眠 無像太平還有像

兒郎偉抛梁下 不羨將將歌大雅 己教東國入金甌 於萬斯年保宗社

上梁之後 伏願龍圖有永 鳳曆彌長 劫石磨衣 校皇齡之莫及 張天爲紙 書聖烈之難

窮 文武如琴瑟之和 上下若桴鼓之應 無一物之失所 水火土穀惟修 得二氣之協中 雨
暘燠寒時若 狼烟沈於北塞 鯨浪息於東溟 載白不見兵 垂髫皆知禿 萬姓安堵 四海枕
京 主上萬歲萬歲

　범이 웅크려 앉고 용이 서린 듯하니 장하도다, 경도(京都)의 형세여. 꿩이 날고 새가 날
개치는 듯하니, 크도다, 문호(門戶)의 모습이구나. 사방이 바라보이는 곳이요, 백대(百代)
가 본받을 곳이로다. 장하도다, 이런 승사(勝事)가 마침 번창한 이때에 속하는구나. 옛날
계림(鷄林)에 황엽(黃葉)이 쇠하매, 곡령(鵠嶺)은 청송(青松)이 성함을 열었더라. 상제(上
帝)께서는 아들을 강생(降生)하매 태조께선 터를 닦았도다. 희역(羲易)의 용이 건(乾)으로
나는 것에 부합하여 창업수통(創業垂統)하였고, 『주서(周書)』의 거북이 낙읍(洛邑)을 먹는
것을 본떠서 나라를 세우고 도읍을 만들었구나. 집을 이루는 법은 『시경』의 「사간(斯干)」
장을 취하였고, 중문(重門)을 내는 것은 『주역』의 「예괘(豫卦)」를 취했도다. 안과 밖을 한
정하고 왕래를 통하게 했는지라. 백왕(百王)이 다 이렇게 하였으니 문은 하루도 없어서는
안 되도다. 먼 세월을 지내 오도록 왜 서로 고치지 않았는가. 생각하건대, 우리 주상전하께
서는 순(舜)임금의 효도와 요(堯)임금의 인(仁)이요, 문왕(文王)의 규모와 무왕(武王)의
공렬(功烈)이로다. 옛 법을 천 년 뒤인 오늘에야 거두어 쓰니, 그 큰 규모는 삼한에 앞섰도
다. 계색(啓塞)의 방비에다 경영하는 일을 더하니, 공수(工輸)는 먹줄을 튕기고 장석(匠石)
은 도끼를 휘두르는구나. 기둥을 세우는 것은 여와(女媧)가 오족(鼇足)을 세워서 하늘을 받
치는 것과 같고, 들보를 올리는 것은 오정(五丁)이 무지개 꼬리를 끌어서 은하수에 올리는
것과 같도다. 어려운 일을 마침에 길상(吉祥)이 거듭 이르는구나. 칠위(七偉)의 소리를 감
히 여기에 떨쳐 육방(六方)에다 송(頌)을 올리노라.
　아랑위야, 들보 동쪽을 쳐다보세, 사람마다 하는 말이 가을 하늘에 개지 않은 무지개라
하는구나. 성덕(聖德)은 건곤(乾坤)처럼 본래 바깥이 없고, 순임금의 일월(日月)이 스스로
하늘 가운데 높이 떴도다.
　아랑위야, 들보 서쪽을 쳐다보세, 네 기둥이 하늘을 떠받치니 '오히려' 화악(華岳)이 낮
구나. 서왕모(西王母)의 옥환(玉環)이 이를 좇아 들어오리니 대완(大宛)의 금마(金馬)를
달려서 무엇하리.
　아랑위야, 들보 남쪽을 쳐다보세, 울울총총한 서기(瑞氣)가 함축되어 있구나. 천 년 복
숭아가 익어서 이제 두 개를 바치니 만세소리를 세 번이나 들을 수 있도다.

아랑위야, 들보 북쪽을 쳐다보세, 네 변방이 지금 와서 북소리가 그쳤구나. 쟁쟁 소리 금옥을 울려 천관들이 옹위하고 보배를 싣고서 바다 건너 만국이 조회하러 오는구나.

아랑위야, 들보 위를 쳐다보세, 하늘의 삼태(三台)가 평평하게 보이는구나. 만민이 문을 닫고 한가히 잠이 들어, 무상(無像) 태평하니, 도리어 여기서 태평의 상을 볼 수 있도다.

아랑위야, 들보 아래를 내려다보세, 장장(將將)한 대아(大雅)의 노랫소리 부러워할 필요가 없구나. 이미 우리나라도 중국 같이 되었으니. 아, 천만 년까지 보존하리로다.

엎드려 비노라. 상량한 뒤에 용도(龍圖)가 멀고, 봉력(鳳歷)이 더욱 길어서 오래도록 사는 신선도 우리 임금 나이에는 미치지 못하고, 아무리 넓은 종이라도 우리 임금 공렬은 다 쓰지 못하리라. 문무의 제신들은 금슬같이 화목하고 상하의 관민들은 북소리같이 응하는 구나. 한 물건도 실소(失所)가 없으니 수(水)·화(火)·토(土)·곡(穀)의 정사를 잘 닦고 음양 두 기운이 화하니, 비오고 빛나고 덮고 추운 것이 때로 순하구나. 낭연(狼烟)은 북쪽 변방에 잠기고, 경랑(鯨浪)은 동쪽 바다에 쉬니, 노인들도 병란을 모르고 아이들도 겸양할 줄 알도다. 만민이 편안하고 천하가 잠잠하니 우리 주상께서 오래오래 사시도록 하여 주소서.[17]

4. 광명사(廣明寺)와 온혜릉(溫鞋陵)

광명사는 지금 만월정(滿月町) 89번지와 91번지에 걸쳐서 초석과 층대가 남아 있고, 온혜릉은 이곳 서편에 냇가를 끼고 올라가면 서북 고개 위에 남아 있다. 이 두 고적을 설명하자면 그곳에 고려의 건국설화가 되풀이되지 아니할 수 없다. 뿐만 아니라, 이 한 개의 전설로 말미암아 개풍군(開豊郡) 서면(西面)에 있는 전포(錢浦), 개성리(開城里) 풍류동(豊流洞)에 있는 개성폐현지(開城廢縣址)의 대정(大井, 한우물), 남면(南面) 창릉리(昌陵里)에 있는 영안성지(永安城址)와 그 안에 있는 창릉(昌陵), 영남면(嶺南面) 영통동(靈通洞)에 있는 영통사의 전신인 흥성사(興聖寺), 부내(府內) 만월대(滿月臺) 왕궁 터 안에 있던 봉원전지(奉元殿址) 등이 모두 설명된다. 그러면 그 전설이란 무엇인가. 너무 회자되어 누구나 아는 전설이지만 『고려사』 소재의 김관의(金寬毅)의 『편년통록(編年通錄)』에 의하여 이곳에 되풀이하면 다음과 같다.

옛적에 성골장군(聖骨將軍)이라 스스로 일컫던 호경(虎景)이란 사람이 있어 백두산에서 내려와 부소산(지금의 송악산) 좌곡(左谷)까지 왔다가는, 그곳에서 이미 장가를 들고 살게 되었다. 사는 동안에 살림은 늘어 치부(致富)까지 하였지만, 소생이 없고 활을 잘 쏨으로써 사냥으로 일을 삼고 있었다. 하루는 동리의 아홉 사람과 평나산(平那山)으로 매를 잡으러 갔다가 날이 저물어 굴 속에서 밤을 지내려 했더니 밤중에 범 한 마리가 굴 앞에 나타나서 소리를 치

는지라, 이에 열 사람이 서로 말하되 "범이 우리를 잡아 삼키려 하니 각기 쓰고 있는 관(冠)을 던져 보아서 집히는 그 관의 주인이 범에 당하기로 하자" 하고서 모두 관을 던졌더니, 범은 호경의 관을 잡으므로 호경이 나아가서 범과 싸우려 하매 범은 홀연히 없어지고 굴이 무너져서 아홉 사람은 그만 파묻혀 버리고 말았다.

호경은 이에 평나군(平那郡)으로 내려와서 여러 사람에게 사실을 고하고 아홉 사람을 예장(禮葬)할새 먼저 산신에게 제사를 올렸더니 그 산신이 현령(現靈)하여 가로되 "내가 과부로 이 산을 주재하고 있다가 다행히 성골장군을 만났으니 서로 부부가 되어서 신정(神政)을 같이 다스리고 이 산의 대왕이 되기를 바란다" 하고 말을 마치자 호경을 데리고 사라져 버렸다. 군인(郡人)들은 할 수 없어 호경을 대왕이라 일컫고 사당을 지어 제사를 올렸으며, 나머지 아홉 사람이 같이 죽었으므로 평나산을 구룡산(九龍山)이라 고쳤다 하니, 이 산은 지금 천마산 동편에 있는 성거산(聖居山)이다. 그런데 여산신(女山神)에게 잡혀간 호경은 신(神)이 되었는지 영(靈)이 되었는지는 알 수 없으나, 하여간 옛 아내를 잊을 수가 없어 밤마다 꿈같이 다녀가서 그 동안에 아들을 하나 낳게 되었으니 그 이름이 강충(康忠)이었다.

강충은 체모(體貌)가 단엄(端嚴)하고 재예(才藝)가 많은 사람으로 장성하매, 서강(西江) 영안촌(永安村)의 부민(富民)인 구치의(具置義)라는 여인을 취하여 오관산 마하갑(摩訶岬, 지금의 영통동)에서 살았었다.

때에 신라의 감간(監干)이란 벼슬로 있던 팔원(八元)이란 사람이 풍수를 잘하였는데, 부소산 북(北) 월로동(月老洞, 다리골)에 있는 부소군(扶蘇郡)에 이르러 산세를 보니 형승(形勝)은 하나 동탁(童濯, 나무가 없다는 말)하여 못쓰겠으므로 강충에 고하되 "만일 군(郡)을 산남(山南)으로 옮기고 소나무를 심어서 암석이 드러나지 않게 한다면 삼한(三韓)을 통합할 사람이 나오리라" 하였다.

강충은 이에 군인(郡人)과 더불어 산남으로 이거(移居)하고 소나무를 심어 뫼를 덮고, 송악군이라 하여 군의 주재〔主宰, 상사찬(上沙粲)〕가 되었다. 이것이 지금 송악산이 역사적으로 나타나기 시작한 첫머리다. 강충은 마하갑의 구거(舊居)를 영업(永業)의 땅으로 하고 송악에 살면서 자주 왕래케 되었다. 이리하여 누천금(累千金)의 부(富)와 두 아들을 얻게 되었으니 장자의 이름은 이제건(伊帝建)이요, 차자의 이름은 손호술(損乎述)인데 나중에 이 사람은 보육(寶育)이라 개명하였다.

이 보육이란 사람은 성품이 자혜(慈惠)스러운 사람으로 일찍이 승려가 되어 지리산에 들어가 수도를 하다가 평나산 북갑(北岬)에 돌아와 살았고 후에 다시 마하갑으로 옮겨 살았는데, 어느 날 꿈에 곡령(鵠嶺) 월로동에 올라 보니 남쪽으로 대수(大水)가 창일(漲溢)하여 삼한을 휘덮었고 산천이 은해(銀海)로 변한 것을 보고서 이튿날 그 형 이제건에게 꿈 이야기를 하였더니, 형이 말하기를 "네가 반드시 하늘을 떠받들 기둥을 낳으리라" 하고서 그의 딸 덕주(德周)와 결혼을 시켰다. 보육은 이에 환속하여 거사(居士)가 되어서 마하갑에다가 목암자(木菴子, 흥성사의 전신)를 세우고 살고 있었는데, 어느 날 신라의 술사(術士)가 이곳을 보고서 하는 말이 "이곳에서 살고 있으면 대당(大唐) 천자(天子)가 반드시 와서 사위가 되리라" 하였다. 그후 얼마 아니하여 보육이 두 딸을 낳았는데 장녀의 이름은 전하지 않고 차녀의 이름은 진의(辰義)라 하였는데, 진의는 미모일뿐더러 지혜와 재주가 많았다. 그런데 시집갈 나이쯤 되었을 때 그 누이가 한 꿈을 얻었으니 그 꿈은 그 아비가 일찍이 얻은 꿈과 비슷한 꿈이었으니, 즉 그는 오관산 위에 올라갔다가 대수가 천하에 횡일(橫溢) 한 것을 본 것이었다.

꿈을 깬 후에 그 동생인 진의에게 말하였더니 진의는 비단치마로 그 꿈을 사자고 하였다. 누이는 이에 허락하고서 꿈 이야기를 다시 하고 진의는 꿈을 받는 시늉을 하며 품에 안아 들이기를 세 번 거듭하니, 자연히 몸이 동하여지고

무엇이 감해지는 듯하여 자부(自負)하는 마음이 생기게 되었다.

그러자 저편 당나라에서는 숙종 황제가 등극하기 전에 명산대천에 편유(遍遊)하고자 하여 천보(天寶) 12년(신라 경덕왕 12년, 고려 개국 백육십오 년 전) 봄에 배를 타고 바다를 건너 패강(浿江, 지금의 예성강) 서포(西浦)에 이르렀더니, 때마침 조수가 씻어 나가서 강가는 진흙밭이 되어 내릴 수 없으므로 종관(從官)이 배 안의 돈을 모두 꺼내어 개흙 위에 펴고서 비로소 상륙케 되었으니, 이곳이 후에 전포(錢浦, 돈개)라 이르는 곳이다. 지금도 강 속에 암초가 있어 만조 때는 보이지 않으나 퇴조가 되면 마치 포전(布錢)한 것같이 보인다 한다.〔일설에 이때에 내도한 이는 팔대 숙종이 아니요, 십칠대 선종(宣宗)이었다 한다. 숙종은 유력(遊歷)한 일이 없고, 선종이 일찍이 등극 전에 박해된 일이 있어 천하산천에 주유(周遊)한 일이 있었던 까닭이라 한다. 그 설은 장황하므로 쓰지 않는다〕

각설, 배에서 내린 당나라 황제는 송악군에 이르러 곡령에 올라 남망(南望)하여 가로되 "이 땅은 반드시 도읍이 되리로다" 하매, 종자(從者) 가로되 "이곳은 팔진선(八眞仙)이 사는 곳이나이다" 하였다 한다. 지금 만월대 북지(北地)에 팔선궁지(八仙宮址)라는 것이 남아 있으니 아마 이러한 전설에 연유가 있는 궁전이 아니었을까 한다.

숙종은 이곳에서 다시 마하갑 양자동(養子洞)에 이르러 보육의 집에서 머물게 되었다. 그때 보육의 양녀(兩女)를 보고 기꺼워하여 그의 터진 옷을 꿰매어 달라 청하였다.

보육은 그가 중화(中華)의 귀인임을 알고 마음에 술사의 말과 맞는 듯하여 장녀를 불러내었더니 문지방을 건너자 코피가 쏟아져 들어가고 그 대신 진의가 나와 옷을 꿰매게 되었다. 이리하여 진의는 당나라 황제의 건즐(巾櫛)을 받들게 되고 천침(薦枕)한 지 기월(幾月)에 임신하게 되었으며, 황제는 오래 있을 수 없어 떠나게 되었는데 그때 떠남에 당하여 하는 말이 "나는 대당(大唐)

의 귀성(貴姓)이라", 궁시(弓矢)를 주고 하는 말이 "생남(生男)하거든 이것을 주라" 하였다. 그후 과연 생남을 하였으니 그가 곧 작제건(作帝建)이다.

작제건은 어려서부터 총예(聰睿)하고 신용(神勇)이 있었다. 오륙 세 적에 그 어머니에게 그의 아버지가 누구임을 물었으나, 어머니 대답은 "당나라 사람이나 이름은 모르겠다" 하였다. 그는 자라매 재주는 육예(六藝)를 겸하고 더욱이 서(書)·사(射)가 절묘하여, 나이 열여섯이 되자 어머니가 아비가 끼쳐 주고 간 궁시를 주었더니 작제건이 크게 기뻐하여 그것을 쏘아 보니 백발백중하는지라 세상에서 그것을 신궁(神弓)이라 하였다. 작제건은 이에 그 생부를 만나려고 상선(商船)에 몸을 붙여 서해를 건너는 중, 어느 해중(海中)에 이르러 운무(雲霧)가 회명(晦暝)하여 배가 삼 일간을 가지 못하고 헤매게 되매 뱃사람들이 점을 치게 되었다. 그때 점괘가 고려인을 마땅히 없애라 하였다 한다.〔일설에는 신라의 입당사(入唐使) 김양정(金良貞)의 배에 타고 갔다가 양정의 꿈에 백두옹(白頭翁)이 나타나서 고려인을 없애면 순풍을 얻으리라 하였다 한다〕

하여간 일이 이에 이르매 작제건은 궁시를 잡고 몸소 바다로 뛰어들어 갔더니 바다 밑에 의외의 암석이 있어 그 위에 서게 되었고, 그로 말미암아 안개는 흩어지고 바람은 순해져서 배만은 나는 듯이 달아나고 말았다. 그러자 난데없이 한 노옹(老翁)이 나타나 절을 하며 하는 말이 "나는 서해 용왕인데 매일 저물 때쯤 해서 노호(老狐)가 있어 치성광여래상(熾盛光如來像)을 이루어서 공중에서 내려오는데, 일월성신(日月星辰)을 운무간에 나열시키고 취라격고(吹螺擊鼓)하여 주악(奏樂)하며 이 바위 위에 와 앉아서『옹종경(臃腫經)』을 읽으면 내가 두통이 심하여 살 수가 없으니, 그대는 활을 잘 쏜다니 원컨대 나의 이해(害)를 덜어 달라" 청하매 작제건이 응낙하였다.〔민지(閔漬)의『편년강목(編年綱目)』에는 이와 설이 다르다. 작제건이 암변(巖邊)에 조그만 길이 있음을 보고 길을 좇아 일 리쯤 갔더니 또 한 바위가 있고 그 위에 전각(殿閣)이 있

어 문이 활짝 열려 있었다. 그 안에 금자사경처(金字寫經處)가 있으매 들여다 보았더니 필점(筆點)은 아직도 젖어 있으나 사방을 살펴보아도 사람이 없는지라, 작제건이 자리에 나아가 붓을 잡고 경(經)을 베끼노라니 난데없이 한 여인이 앞에 나타나는지라, 작제건은 관음(觀音)의 현신(現身)인 양하여 놀라 일어나 자리 아래 내려서 절을 막 하려니까 여인이 홀연히 다시 사라지고 말았다. 작제건이 다시 자리에 올라앉아 경을 한참 베끼고 있으려니까 여인이 다시 나타나서 하는 말이 "나는 용녀(龍女)인데 여러 해를 두고 경을 베껴도 이제껏 성취하지 못하였는데 다행히 당신은 글씨도 잘 쓰고 활도 잘 쏘니 당신을 머물러 두고서 나의 공덕을 돕고 우리 집의 위난(危難)을 없앨까 하는데, 그 위난이란 것은 칠 일을 기다리고 있으면 가히 알리라" 하였다)

이윽고 그때가 되매 공중에서 풍악 소리가 나며 서북편에서 무엇이 내려오는지라, 작제건은 이것이 진불(眞佛)인 줄 알고 감히 활을 쏘지 못하고 있노라니까, 노옹이 다시 와서 하는 말이 "이것이 정말 노호이니 의심치 말기 바란다"고 청하였다.

작제건이 이에 활을 당겨 살을 내쏘니 시위 소리 나는 곳에 과연 노호가 떨어졌다. 노옹은 크게 기꺼워서 궁중으로 작제건을 맞아들이고 치사하여 하는 말이 "당신의 대덕(大德)을 갚고자 하는데 당신은 서편으로 입당(入唐)하여 천자 아버지를 뵈오려느냐, 칠보(七寶)의 부를 가지고 동토(東土)로 돌아가 어머니를 모시겠느냐" 하고 물었다. 작제건이 대답하기를 "나는 동토의 왕이 되기를 바라노라" 하였다. 옹이 가로되 "동토의 왕은 그대는 될 수 없고 당신 자손의 삼건(三建) 때나 되겠으며 다른 것은 당신의 소청대로 시켜 주마" 하였다. 작제건은 그 말을 듣고 천명(天命)이 아직 이르지 못한 것을 알고 어찌할 바를 몰라 주저주저하고 있으매, 옆의 한 노구(老嫗)가 있어 희롱 삼아 하는 말이 "왜 그 딸을 달래서 장가를 가려 하지 않느냐" 하매 작제건은 문득 깨닫고 그 딸을 달라고 청하였다. 노옹은 이에 그 큰딸 저민의(翥旻義)를 주고 또

용궁의 칠보를 주었다.

작제건이 용녀와 칠보를 얻어 가지고 돌아오려 할 제 용녀가 하는 말이 "아버지에게 석장(錫杖)하고 도야지가 있어 칠보보다 나으니 그것을 달라시오" 하는지라. 이에 작제건은 노옹에게 칠보를 돌리고 석장과 도야지를 달라고 청하였다.

노옹은 말하기를 "이 둘은 나의 신통(神通)하는 도물(道物)이나 군(君)이 달라 하니 어찌 안 줄 수 있겠느냐" 하고 칠보도 도로 주고 석장과 도야지도 주었다. 이에 그들은 칠선(漆船)에 칠보의 석장과 도야지를 싣고 바다에 둥실 떠 고향으로 돌아가 해안에 이르니 그곳은 지금 창릉굴(昌陵窟) 앞 강기슭이었다. 이때에 백주(白州) 정조(正朝)로 있던 유상희(劉相晞) 등이 듣고 하는 말이 "작제건이 서해 용녀와 장가들고 왔다 하니 진실로 크게 경사스럽다" 하여 개주 · 정주(貞州) · 감주(監州) · 백주의 사주민(四州民)과 강화 · 교동(喬洞) · 하음(河陰)의 삼현인(三縣人)을 거느리고 와서 영안성(永安城)을 쌓고 궁실을 경영하여 주었다.〔『군면지(郡面誌)』에 의하면 영안성지는 창릉리 예성강 기슭에 있어 강 가운데에 돌출한 토성으로 둘레 약 사천 척, 즉 고려 창릉〔태조의 아버지 세조(世祖) 용건(龍建)〕이 있는 곳이요, 성은 토석(土石) 혼효(混淆)로 된 것이다. 서북 예성강에 연한 땅은 높아서 한 내성을 이루고 여러 단(壇)의 고대상(高臺狀)을 이루었다. 누(壘)의 높은 곳은 삼십 척이요 북방 숲 속에 능이 있다. 고려 세조 창릉의 비가 서고 석란(石欄) · 호석(護石) 등은 없다. 운운〕

각설, 용녀가 처음 와서 곧 개주 동북 산기슭에 가서 은우(銀盂)로써 땅을 파고 물을 내어 살고 있었으니, 그곳이 곧 개성 대정동(大井洞, 한우물)이라는 곳이다.〔『군면지』에 의하면 대정은 서면 개성리 대정동에 있는 소지(小池)가 있어 넓이가 삼십 평쯤이요, 깊이가 삼십사 척 되리라. 중앙에서부터 조금씩 기울어 산대(山臺)에 닿는 곳의 물밑에 혈(穴)이 있어, 청수(淸水)가 그곳으

84

로부터 곤곤(滾滾)히 용출(湧出)한다. 수색(水色) 청징(淸澄), 남색을 띠고 처창(悽愴)한 감이 있다. 잡어(雜魚)가 서식하지만 인불포식(人不捕食)하나니, 수이사(祟而死)라 전하는 까닭이다. 토원(土垣)을 돌리고 그 곁에 묘가 있어 용녀를 사제(祠祭)한다. 삼사월교(三四月交)에 원근(遠近)으로부터 여러 사람이 참례하여 명복을 기축(祈祝)한다. 운운]

이곳에서 용녀가 일 년이나 살되 도야지가 우리로 들어가려 하지 않으니 용녀가 도야지더러 하는 말이 "이곳에서 네가 살기 싫거든 너 가는 대로 좇아갈 거니 가는 대로 가 보자" 하였다. 그랬더니 이튿날 아침에 도야지가 송악산 남쪽 산기슭에 와서 눕는지라, 그곳에 새로 집을 짓게 되었으니 그곳이 곧 강충이 살던 옛 터이다. 이리하여 이곳과 영안성을 왕래하여 가며 살기를 삼십여 년을 하였다. 용녀는 일찍이 송악 신제(新第)의 침실 창 밖에 우물을 파고 그 우물로부터 서해 용궁으로 통하여 다녔다 한다. 그 우물은 곧 광명사의 동(東)이요, 상방(上房) 북에 있는 우물이라 한다.〔『군면지』에는 이 용녀가 용궁으로 다녔다는 대정의 위치를 개성리 대정에도 붙이고 만월대 아래 과수원 내 우물에도 붙여 그 어느 것이 옳은지 모른다 하였으나, 개성리 대정에 붙인 것은 은우로 착정(鑿井)한 것에 붙인 전설을 잘못 부연한 것이요, 만월대 아래에 붙이는 것은 태조가 봉원전지에서 탄생하였다는 전설로 말미암아 이 또한 잘못 부연된 설명이니, 원래 이 전설의 소자출(所自出)이 김관의의 『편년통록』에 있는 것인즉, 원문에서 충실히 찾건대 광명사 우물이 정당한 고적이라 할 것이다. 『여지승람』에도 개성 대정이나 봉원전지에 용녀 통해(通海)의 전설을 설명치 않고 오직 광명사 우물 아래에 설명한 것은 이러한 까닭이다〕

용녀가 이와 같이 용궁으로 통하여 다닐 제 일찍이 그의 부랑(夫郞) 작제건과 약속한 일이 있었으니 가로되 "내가 용궁에 들어갈 때는 결코 들여다보지 마시오. 만일에 보았다가는 다시 오지 않으리다" 하였다 한다. 그러나 이 약속을 작제건은 어기고 말았다. 하루는 그가 몰래 용녀가 들어가는 것을 살폈던

것이다. 살펴보니 용녀 곧 자기 처는 딸들을 데리고 우물로 들어가자 황룡(黃龍)으로 변하고 오색채운(五色彩雲)이 뭉게뭉게 피어나옴을 보고 이상하여 감히 말을 내지 못하였다. 그러자 용녀는 다시 나와 노해서 하는 말이 "부부의 도(道)는 믿음이 있음으로써 귀하다 하는 것인데 이제 당신이 나와의 약속을 어겼으니 나는 이곳에서 다시 살 수 없소" 하고 딸을 데리고 다시 용이 되어 우물로 들어가 버리고 영영 돌아오지 않았다.

온혜릉(溫鞋陵)은 이때 용녀가 떨어뜨리고 간 신만을 파묻은 곳이라 한다. 그후, 작제건은 늙어서 속리산으로 들어가 장갑사(長岬寺)에서 경문만 읽다 죽었다 한다. 즉 태조 왕건의 조부의 일이다.

이 작제건과 용녀〔즉 의조(懿祖) 경강대왕(景康大王)과 원창왕후(元昌王后)〕 사이에 아들 넷이 있었으니 장자의 이름이 용건(龍建)이라 한다. 개명하여 륭(隆)이라 하고 자는 문명(文明)이라 하였다. 이가 세조이니 안모(顔貌)가 괴위(魁偉)하고 수염이 아름답고 기도(器度)가 굉대(宏大)하여 삼한을 병합할 뜻이 있었다 한다. 정사(正史)에 의하면, 이이가 송악군 사찬(沙粲)으로 있다가 신라 말년에 반적(叛敵) 궁예에게 투부(投付)하여 금성태수(金城太守)라는 요직을 받고 궁예에게 "만약 조선·숙신(肅愼)·변한(卞韓)에서 왕을 하려거든 마땅히 먼저 송악에 성을 쌓고 나의 장자로 하여금 성주를 시키시오"라고 하였다는 것이다. 하여간 그가 일찍이 꿈에서 한 미인을 만나 서로 혼합(婚合)하기를 약속하고 꿈을 깬 후 송악에서 영안성으로 가는 도중의 길가에서 한 여인을 만났는데, 그 여자가 꿈에서 본 여자와 똑같이 생겼으므로 세인은 그를 몽부인(夢夫人)이라 하기도 하고, 나중에 삼한의 모(母)가 되었다 하여 한씨(韓氏)로 성을 부르기도 하였다 한다. 즉 왕건 태조의 어머니이니 위숙왕후(威肅王后)라 한다. 이분이 세조와 같이 광명사 터에서 살다가 다시 지금 만월대 봉원전 자리에 집을 짓고 살게 되었다.

때에 동리산조사〔桐裏山祖師, 구산선문(九山禪門)의 하나〕 도선(道詵)이 당

나라 일행선사(一行禪師)의 풍수지리법을 배워 가지고 백두산에서 곡령까지 이르렀다가 세조의 새로 지은 집을 보고 "種穄之田 何種痲耶 피[穄]를 심을 밭에 어찌 삼[痲]을 갈려 하는가" 하고 말을 마치자 가 버리고 말았다.〔제(穄)란 방언으로, 왕[帝]과 같은 음을 가진 데서 왕종(王種)을 심을 곳에 어찌 삼을 심었는가 하는 뜻인 듯〕 부인이 그 소리를 듣고 세조께 고하였더니, 세조가 신을 거꾸로 신고 좇아나가 도선을 만나 일면구식(一面舊識)같이 되어서 도선과 함께 다시 곡령에 올라 산수의 맥과 천문(天文)·시수(時數)를 구관(究觀)케 되었다. 도선이 가로되 "이곳 지맥이 임방(壬方) 백두산의 수모목간(水母木幹)으로부터 떨어져 마두명당(馬頭明堂)이 되었고 군(君)이 또한 수명(水命)이니, 수지대수(水之大數)를 좇아 육 육 삼십육 구(區)로 집을 지으면 천지지대수(天地之大數)에 부응하여 명년에 반드시 성자(聖子)를 낳을 테니, 이름을 반드시 왕건(王建)이라 하라" 하고, 인해 실봉(實封)을 만들고 봉표(封表)에 제(題)하되 "謹奉書百拜獻書于未來統合三韓之主大原君子足下 삼가 이 글을 장래에 삼한을 통합할 임금 대원군자(大原君子) 족하(足下)에 바칩니다"라 썼다 한다. 때는 바로 당 희종(僖宗) 건부(乾符) 3년(고려 개국 사십이 년 전) 4월이었다. 세조가 바로 그 말을 좇아 실(室)을 짓고 살았으며, 이달부터 위숙왕후가 태기가 있어서 익년에 태조를 낳게 되었다.

그후 세조는 건녕(乾寧) 4년 즉 고려 태조 이십일 세 때에 돌아갔는데, 영안성 강변 석굴에 장례하고 위숙왕후와 합장하였으니 이것이 창릉이다. 광명사는 태조 등극 오 년에 구택(舊宅)을 버리고 창사(創寺)하여 유가법사(瑜伽法師) 담제(曇諦)로써 주지를 삼았다. 흥성사는 전에 말한 보육이 살던 마하갑의 구택을 나중에 절로 고친 것이니, 이에 대하여는 다른 기회에 자세히 설명하겠다.

곡령(鵠嶺) 시

八仙宮住翠微峯	여덟 신선의 궁전이 취미(翠微)에 있어
縹緲煙霞幾萬重	아득한 구름과 안개가 몇 만 겹인가.
一夜長風吹雨過	하룻밤에 긴 바람이 비를 몰고 지나가서
海龍擎出玉芙蓉	바다 용이 옥부용(玉芙蓉)을 받들어내었네.[18]

—이제현(李齊賢)

광명사(廣明寺) 시

獨訪禪房境轉深	홀로 선방(禪房)을 찾으니 지경(地境)이 깊어지는데
賞春臺感故人心	상춘대(賞春臺)에서 옛 친구의 마음 알겠네.
淸風北榻靑山影	맑은 바람 북쪽 탑(榻)에는 청산의 그림자 지고
香霧東池綠樹陰	향기로운 안개 동쪽 못에는 푸른 나무 그늘졌네.
螺點遠空千里岫	소라 모양은 먼 하늘에 점친 것, 천 리나 뻗은 것은 뫼뿌리인데
鸎穿絲柳一枝金	꾀꼬리는 실버들가지 사이를 오락가락하는 황금이네.
箇中異瑞何須問	그 사이 신기한 상서(祥瑞) 어찌 묻기를 기다리리.
鸞鳳來巢錦繡林	난새 봉새 와서 금수림(錦繡林)에 깃들였네.[19]

—충숙왕(忠肅王)

5. 일월사(日月寺)·광명사(廣明寺) 변(辯)

부고(附考) 시왕사(十王寺)

지금 만월대 서남편으로 '가마울[부천동(釜泉洞)]'이란 동이 있고, 그 동네 서남 산복(山腹)에 조그만 암자 포교소가 있으니 이름하였으되 일월사라 하였다. 이인로(李仁老) 시에

巖前有石大如屋	바위 앞에 돌이 있어 크기가 집만한데
石下流泉落琴筑	돌 아래 흐르는 물소리 거문고 같다.
築堤不放玉波流	둑을 쌓아 옥 같은 물결을 놓아 주지 않으니
曉鏡無塵林影綠	새벽거울처럼 티끌 없고 나무 그림자가 푸르게 비치네.
蘚書四字標仙府	이끼 긴 네 글자 선부(仙府)를 표하였으니
雲鎖煙封神物護	구름이 싸고 연기로 봉하여 신이 보호하였네.
子晋吹笙去不還	자진(子晋)이 생(笙)을 불며 돌아오지 아니하니
鳥啼花落靑山暮	새 울고 꽃 떨어지는데 푸른 산이 저물어 가네.[20]

라는 것이 있는데, '巖前有石大如屋 石下流泉落琴筑'의 기구(起句)를 본다면 현재 법당 앞에 커다란 낙벽석반(落壁石盤)이 있어 그 속에서 샘물이 나와 흐름이 경(景)에 맞는 묘사라 하겠는데, 다만 이곳은 만월대의 서남이 되니 『고려사』 '태조 5년 여름 4월' 조에 "創日月寺于宮城西北 일월사를 대궐 서북쪽에 창건하였다"[21]이란 것과 '문종 31년 3월 신미(辛未)' 조에 "王巡京城西北 察修築之

狀 置酒日月寺西山 왕이 서울 서북지역을 순행하면서 도성 수축 정형을 시찰하고 일월사 서쪽 산에서 주연(酒宴)을 배설(排設)하였다"[22]이란 것의 그 방향들과는 맞지 아니 한다.

뿐만 아니라 '숙종 6년 여름 4월 무신(戊申)'조 "幸日月寺 慶成金字妙法蓮華 經 旣畢 與后妃太子登寺後崗 欲置酒爲樂 왕이 일월사에 가서 금자(金字)『묘법연화경 (妙法蓮華經)』의 완성을 경축한 다음 왕비와 태자를 데리고 절 뒷산에 올라 주연을 베풀고 즐기려 하였다"[23]이라 한, 치주위락(置酒爲樂)할 만한 후강(後崗)이 없는 것도 의심되는 점의 하나라 하겠다. 이인로 시에 '蘇書四字標仙府'라 한 선서(蘇書) 라도 있으면 얼마간 증명이 서겠지만 그도 그럴싸한 것이 없다. 『개성군면지』 에는 조암동(槽巖洞) 서, 만월대 북, 즉 죽정(竹井)이라는 약수(藥水) 있는 데 라 하였는데, 이곳은 복원궁(福源宮) 즉 소격전지(昭格殿址)요 궁성 서북이란 방향과도 또한 틀리는 곳이라 하겠다.

그러면 일월사지란 어디일까. 필자는 이것을 쌍폭동 서북 상류에 있는 한 고적지로써 추정한다. 이곳은 정히 궁성의 서북우(西北隅)에 해당하는 곳으 로 암석의 미, 천류(泉流)의 미, 수림(樹林)의 미, 조망(眺望)의 미가 한데 곁 들였을뿐더러 많은 초체(礎砌)·축석(築石)이 흩어져 있는 곳으로, 혹은 지방 식자들이 '강충(康忠) 터'라 한다 하지만 나는 이곳을 일월사지로 보고자 하 는 바이다. 문종이 '巡京城西北 察修築之狀 置酒日月寺西山'하였다는 경세(景 勢)에도 적합할 뿐 아니라 숙종이 그 후강에서 치주위락하려던 경세에도 적합 한 바이니, 일월사는 마땅히 이곳이어야 할 것이다. 일월(日月)의 교착(交錯) 을 여기서와 같이 또한 명랑히 우러러볼 데도 드물 것이다. 그러면 세인이 강 충 구거(舊居)라 한 것은 무엇이냐. 이것은 결국 세인의 오식(誤識)일 뿐이다. 강충의 구거는 실로 곧 광명사 터가 그것이니, 우선『여지승람』「개성 고적 강 충 구거」조를 보면 그 말구(末句)에

乃與其豚 居永安城一年 豚不入牢 乃語之曰 若此地不可居 吾將隨汝之所 詰朝
豚至松岳南麓而臥 遂營新第 卽康忠舊居也

　그후 영안성에서 산 지 일 년이나 되도록 돼지가 우리 안에 들어가지 아니하였다. 작제
건이 돼지에게 이르기를, "만일 이 땅이 살 수 없는 땅이라면, 나는 장차 네가 가는 데로 따
라 가겠노라" 하니, 다음날 아침에 돼지는 나서서 가다가 송악산 남쪽 언덕에 와서 누웠다.
작제건은 그 자리에 새 집을 짓고 살았으니, 이것이 곧 강충이 살던 옛 터라 한다.[24]

라 하였고, 같은 책 「광명사정(廣明寺井)」조에

作帝建娶龍女 來居松岳 龍女嘗於新第寢室窓外鑿井 從井中往還西海龍宮

　작제건이 용녀에게 장가들고 송악산으로 와서 살았는데, 용녀가 일찍이 침실 창 밖에 우
물을 파고 그 속으로 들어가서 서해의 용궁으로 왕래하였다.[25]

이라 있어, 작제건의 용녀가 산 곳이 곧 강충 구거지요, 용녀가 용궁으로 드나
들던 곳이 곧 강충 구거지에 새로 판 우물이요, 태조가 곧 이곳에서 살았음으
로 해서 「광명사」조 설명에 "世傳高麗太祖舊宅捨爲寺 세상에서 전해 오기를, 고려
태조가 옛 집을 내어 절로 삼았다"[26]라 한 것이니, 태조 구택이 곧 광명사요, 작제
건·용녀의 구택이 곧 광명사요, 강충의 구거가 곧 광명사임을 확실히 알 수
있는 바이다. 이제, 정사가(正史家)는 믿는 바 아니나, 김관의의 전설에서 세
계(世系)를 살피면 그 세가(世家)가 표 1과 같다.
　즉 이 표대로 본다면 태조는 그 조부 작제건의 거택(居宅)에 눌러살았던 것
을 알 수 있고, 그 조부의 구택이란 그 조부의 외가 증조의 구택이었음을 알 수
있다. 그러나 이러한 허황한 세계(世系)는 이미 이제현(李齊賢)도 벽파(擗破)
한 바 있으니 다시 말할 나위도 없지만, 하여튼 강충의 구거는 곧 지금의 광명
사요, 지방 인사가 말하는 바와 같은 광명사 서북에 있는 고적지가 강충의 구
거가 아님만을 변석(辨釋)해 두면 그만이다.

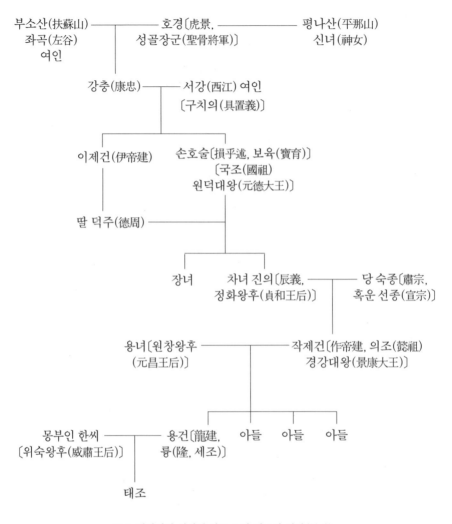

표 1. 김관의의 전설에 따른 고려 태조의 세계(世系).

　궁성 서북우에 있던 사적(寺蹟)으로 또 하나 말해 둘 것은 시왕사(十王寺)
란 것이다. 『고려사』 「열전」 '김치양(金致陽)' 전에 의하면, 김치양이란 목종
의 모(母), 경종(景宗)의 비(妃)인 천추태후(千秋太后)의 외족으로, 천추궁
(千秋宮)에 드나들어 한참 추문이 있었다. 성종은 이것을 알고(성종에겐 형
수) 김치양을 원지(遠地)로 장배(杖配)를 시켰는데, 목종이 등극하자 그를 다

시 불러 올려 합문통사사인(閤門通事舍人)을 제수하고, 다시 귀총(貴寵)이 늘어 몇 년이 못 되어 우복야겸삼사사(右僕射兼三司事)에까지 올라가 조정 백관의 여탈(與奪)의 권(權)을 장악케 되고, 권세가 날로 커져 좌우에는 친당(親黨)만이 에워싸고 중외(中外)에는 회뢰(賄賂)가 성행하여 사치를 궁극(窮極)히 하였는데, 거제(居第)가 삼백여 칸으로 대수원지(臺樹園地)가 호사미려(豪奢美麗)하였으며 천추태후와 거리낌없이 유희를 자행하였고, 농민으로 하여금 동주(洞州)에 성수사(星宿寺)란 사당을 짓게 하고 궁성 서북우에 시왕사를 세워 기괴난상(奇怪難狀)의 도상을 그려 붙여 이지(異志)를 품고서 음조(陰助)로 왕이 되려고까지 하였다. 시왕사 종명(鐘銘)에 "當生東國之時 同修善種 後往西方之日 共證菩提 동국에 태어날 현재에는 함께 선종(善種)을 닦고, 서방정토로 가는 뒷날에는 더불어 보리(菩提)를 깨닫는다"라 한 것은 즉 그 일증(一證)이라 전한다. 이러한 김치양과 간통하던 천추태후는 마침내 그 사이에서 사생(私生)이 있어 목종을 폐할 뿐 아니라 왕실 종친 중 계위(繼位)가 될 만한 대량군(大良君, 현종)까지도 음해하려던 것은 유명한 일로, 목종이 침질(寢疾)되어 회생치 못할 때를 기회로 거사(擧事)하고자 하였던 것이, 유충정(劉忠正)의 밀고로 목종은 곧 채충순(蔡忠順)으로 하여금 대량군을 영립(迎立)케 하고, 목종은 강조(康兆)로 말미암아 폐위되며 김치양은 주멸(誅滅)케 되었다.

시왕사는 곧 이러한 인연을 가진 곳이니 그리 상서로운 인연이 있던 절은 아니다. 그러므로 『고려사』에도 그리 드러나지 아니하고 어느덧 없어지고 말았으니, 그 유지(遺址)가 지금에 정확히 찾아질 리가 없다. 혹 만월대 내전(內殿) 서북우, 지금 첨성대 터가 있는 그 북이 아닐까 하나 투철한 증거거리는 없다.

6. 소격전(昭格殿)과 귀산사(龜山寺)

『선화봉사고려도경(宣和奉使高麗圖經)』의 저자인 서긍(徐兢)의 기록에 의하면

由太和北門入 則有龜山玉輪二寺 乃適安和寺所由之途也 —「王城內外諸寺」

태화북문(太和北門)을 통해 들어가면 귀산(龜山)과 옥륜(玉輪) 두 절이 있는데, 그것은 안화사(安和寺)로 가는 길에 있는 절이다. —「왕성내외제사」

崧山神祠 在王府之北 自順天館出 至兵部 直北沿溪行 過龜山寺 福源觀 出北昌門 行五里許 山路崎嶇 喬松森蔭 俯視城中 如指諸掌 —「崧山廟」

숭산신사(崧山神祠)는 왕부(王府)의 북쪽에 있다. 순천관(順天館)에서 나가 병부(兵部)까지 가서 곧장 북쪽으로 시내를 따라 가다가 귀산사와 복원관을 지나고, 북창문(北昌門)을 나가 오 리가량을 가면 산길이 험악하고 높은 소나무가 울창한데, 성중(城中)을 굽어보면 손바닥을 가리키듯이 환하다. —「숭산묘」

福源觀 在王府之北 太和門內… —「福源觀」

복원관은 왕부 북쪽 태화문(太和門) 안에 있는데…. —「복원관」

正北曰北昌(舊曰崧山 特登山之路 非本名也)… —「國城」

정북에는 북창(옛 기록에는 숭산이라 했다. 다만 등산하는 길이요, 본 이름이 아니다)이 있고…. —「국성」[27]

94

이러한 일련의 글을 볼 수 있을 것이다. 우리는 이곳에 여러 가지 미심한 것을 본다. 첫째, "正北曰北昌"이라 하고 "舊曰崧山"이라 한 북창문은 외성의 북문으로 숭악산(崧岳山) 꼭대기에 있는 문이다. 그럼에도 불구하고 숭산묘를 올라간다는 사람이 북창문을 나서서 오 리나 올라갔다니, 이 북창문은 숭산 아래에 있어야 할 것이다. 둘째, 복원궁이 태화문 안에 있다 하니 복원궁 터는 지금 만월정 46번지 대지(垈地)에 있은즉, 태화문은 만월궁성 후문 즉 지금의 중대(中臺)에서 '구야' 골짜기로 빠지는 데 있었을 터인데, 귀산 · 옥륜〔王輪, 옥륜은 왕륜(王輪)의 오(誤)일 것이다〕 두 절을 가는데 태화북문을 또 나갔다 한다. 귀산 · 왕륜 두 절을 가는 데 이곳으로 빠질 필요가 없었을 터인데, 이것은 아마 안내자가 뺑뺑 돌린 셈인가.

하여간 그의 행로를 본다면 여러 가지 모순이 있는데, 그 사람은 그 사람대로 가게 하고 우리는 우리대로 갈 수밖에 없다.

복원관은 곧 도교(道敎)의 교관(敎觀)이니, 예종이 일찍이 도교를 매우 숭상하여 도교로써 불교를 바꾸려고까지 하였으나 여론이 여의치 않아 뜻한 바를 기필치 못하였지만, 『고려도경』에 의하면 예종 6년으로부터 12년 사이에 된 듯한데〔建於政和間 정화(政和) 연간에 세워졌다〕 그 건축에 관한 한 전방(前榜)에 '부석지문(敷錫之門)'이라 있고 차방(次榜)에 '복원지관(福源之觀)'이라 있으며, 전내(殿內)에는 삼청상(三淸像)을 그렸으되 혼원황제(混元皇帝)의 수발(鬚髮)이 모두 감색인 것은 송조(宋朝)의 도회(圖繪)와 우합(偶合)되는 것으로 진성모상(眞聖貌像)의 의사(意思)가 또한 아름답다 하였고, 또 그 안에는 백포(白布)로 위구(爲裘)하고 백건회대(帛巾回帶)한 도사 십여 명이 있는데 그들의 생활은 낮에만 재궁(齋宮)에 있다가 밤에는 사실(私室)로 돌아간다 하였다. 『고려사』에 의하면 기우청제(祈雨請霽) · 연명식재(延命息災)의 기초제의(祈醮祭儀)가 성행되었던 것을 알 수 있고, 공민왕이 왕륜사에 노국공주의 영전을 다시 세우려 할 제 이곳서 채복(採卜)한 사실도 있었다. 복원궁

을 또 소격전이라 함은 세인이 다 알 것이니 다시 말할 필요가 없겠고, 지금 유지는 제법 잘 남아 있는 셈으로 축석이 아직도 소연(昭然)하다. 매우 유수(幽邃)한 곳이나 서산백호(西山白虎)가 강하여 일찍이 어두워짐이 파(破)라 하면 파겠고, 조암교(槽巖橋)로 떨어진 만월대 후령(後嶺) 낙맥이 곧 태화문지일 듯한데 그 아래 중대로 내려가는 조암천(槽巖川) 골짜기는 매우 풍치있는 곳이라 하겠다.

이곳 일대를 조암동이라 하는데, 그것은 조암이 있어 생겨난 이름이라 할지 모르나, 속칭으로 또한 '구야'라 하는 것은 '조(槽)'의 훈(訓)이라기보다도 고려조의 초성처(醮星處)로 유명한 구요당(九曜堂)에 관련된 것이나 아닐까. 『고려고도징(高麗古都徵)』에도

案輿地勝覽 攊巖在松岳麓 今方言 謂攊爲九曜 疑卽九曜堂所在也
『여지승람』을 살펴보면 역암(攊巖)은 송악의 산록에 있다고 했는데, 지금 방언에 역(攊)을 구유라 하거니와, 아무래도 이곳이 구요당이 있던 데가 아닌가 한다.

라 하였지만 한문으로선 '역(攊)'자도 쓰고 '조(槽)'자도 써 일정치 않은데, '구야'란 말은 변이(變異) 없이 전해져 있으니 구요당에 인연된 것을 의심할 수 없을 것이다. 이제현의 「구요당」 시에

溪水潺潺石逕斜	시냇물은 잔잔하고 돌길이 빗겼는데
寂寥誰似道人家	적적한 도인(道人)의 집 어디멘고.
庭前臥樹春無葉	뜰 앞에 누운 나무 봄에도 잎 안 피는데
盡日山峰咽草花	종일토록 산벌이 풀꽃을 찾아 꿀을 삼키네.

| 夢破虛窓月半斜 | 꿈을 깨니 빈 창에 달이 반쯤 비꼈는데 |

隔林鐘鼓認僧家 숲 밖에 종소리는 절이 있나 보구나.

無端五夜東風惡 무단히 새벽에 동풍이 사납더니

南澗朝來幾片花 아침 남쪽 시내에 몇 조각 낙화(落花)인고.[28]

라 있다. 그 좌처(坐處)는 확실히 어딘지 알 수 없는데 행여 복원궁(소격전)
터 동으로 보이는, 각담 쌓인 지점이나 아닐까.

이곳에서 다시 동으로 한 고개를 넘으면 광문동(廣文洞)이 되나니 왕륜사의
서경(西境)이 접하여 있고 예의 유명한 구재학지(九齋學址)와 자하동(紫霞洞)
을 들어가는 골이 된다. 이 두 유적에 관하여는 이미 말한 적이 있은즉, 서북의
천류(川流)를 좇아 고려정(高麗町) 344번지 지대로서 도서정(圖書亭)이라 일
컫는 와옥(瓦屋) 별구(別構)와 초옥(草屋) 몇 칸과 정자 한 구가 있는 명미(明
媚)한 부산동천(扶山洞天)에 놀기로 하자. 일찍이 내가 이곳에 놀아 「귀대(龜
臺) 변(辨)」이란 일문(一文)을 썼으니 그 중에

금년(丁丑) 신록 때 들어 우연한 기회에 고려정 344번지 즉 부산동 도서정
에서 놀다가 서재 현판시(懸板詩)에서 "龜臺側畔松岳根 귀대의 가장자리는 송악
의 뿌리라" 운운의 구를 보고 이상히 생각하여 마침 좌중(座中)의 소계(小溪)
옹께 귀대의 소재를 여쭈었더니, '각전소대(閣前小臺)가 곧 귀대'라 하시매,
섬연(閃然)히 깨치는 바 있어 정전(庭前)에 탑신(塔身) 파재(破材)가 수조(水
漕)로 사용되어 있는 것을 보고 "저것이 사역(寺域)이 아니면 있지 못할 것이
니 그러면 이곳이 곧 귀산사지로소이다" 하매, 소계 옹은 "고래(古來)로 이곳
을 사지로 일컬어 오나 지금까지 미석(未釋)이니 일자판석(一字判釋)이 있기
를 바라노라" 하시매, 후일 변석(辨釋)함이 있기를 약(約)하고 정전에 내려가
살펴보니, 동쪽 담 사이에 조각된 장대석 한 조각이 끼어 있고 문 앞 채전(茱
田) 속에 고초(古礎)가 엎어져 있고 귀대라 새긴 송림고대(松林高臺) 위에는

팔각장석(八角長石)이 둘려 있어, 『고려사』 '문종세가 27년' 조에 "(夏四月) 壬辰 幸龜山寺 遂置酒于龜臺 太子諸王宰樞侍宴夜半乃還 (여름 4월) 임진일에 왕이 귀산사에 갔다가 귀대에서 주연을 배설하였다. 태자와 여러 종친들과 재상들이 왕을 모시고 놀다가 밤중이 되어서야 돌아왔다"[29]이란 구가 적절히 생각되었다. 귀대와 귀산사는 곧 난황(卵黃)과 난백(卵白)의 관계를 갖고 있으니, 귀대의 존재는 곧 귀산사의 존재를 필연적으로 표시하고 있다.

라 하였다.

각설, 귀산사는 『삼국유사(三國遺事)』 연표에 의하면 고려 태조 기축년(己丑年) 즉 12년에 창건한 것으로 되어 있는데, 『삼국사기』 권12, 「신라본기」 '경순왕 3년' 조에 보면 "夏六月 天竺國三藏摩睺羅抵高麗 여름 6월에 천축국의 삼장(三藏) 마후라(摩睺羅)가 고려에 다다랐다"[30]란 것이 있고, 『고려사』 「세가(世家)」 권1, '태조 즉위 12년 기축' 조에 보면 "(夏六月) 癸丑天竺國三藏法師摩睺羅來 王備儀迎之 明年死于龜山寺 (여름 6월) 계축일에 천축국 삼장법사 마후라가 왔으므로 왕이 의례를 갖추어 그를 맞이하였다. 마후라는 이듬해에 귀산사에서 죽었다"[31]라 있으니, 귀산사 창건이 곧 마후라와 관계있던 것인지는 알 수 없으나 창건 동년에 인도승이 적거(適居)하였다는 것은 수월치 않은 인연이었다 하겠다.

즉 천 년 고찰인데 이 동구(洞口) 오른쪽에 예의 유명한 최충(崔沖)의 구재학당(九齋學堂)이 열리기는 그후 약 백 년에 속한다. 귀산사는 이 구재학으로 말미암아서인지 다른 여러 사찰에서와 같은 난잡한 기도축리(祈禱祝釐)의 잡신적(雜信的) 행사는 드러나지 아니하고, '충렬왕 11년 6월 기축' 조에 "幸龜山寺 視九齋夏課 諸生進歌謠 賜果酒 왕이 귀산사에 가서 구재의 학생들이 여름철 공부를 하고 있는 정형을 시찰하였고, 여러 학생들이 가요(歌謠)를 지어드리니 왕이 과실과 술을 주었다"[32] 같은 문한풍류(文翰風流)에 관한 사실이 도리어 투철히 보인다.

부석사(浮石寺) 원융국사비(圓融國師碑) 같은 데는

童齓六年 夢遊龜山寺 人曰汝之懷中有二鑑子 一者曰一者月也 師聞而開胸 異光
忽出遍炤山野 師之字慧日 蓋誌其祥也

여섯 살 아이 적에 꿈속에서 귀산사를 여행했는데 누군가가 "네 품에는 두 개의 거울이
있거니와 하나는 해요, 하나는 달이다"라고 말했다. 국사가 그 말을 듣고 가슴을 열어젖히
자 특이한 광채가 문득 솟아나 산과 들을 두루 비추었다. 국사의 자(字)가 혜일(慧日)인 것
은 대개 그 상서로움을 표현한 것이다.

란 한 구가 있으니, 귀산사는 당시 치도(緇徒)들의 동경의 법원(法園)이기도
하였던가.

귀산사 동쪽 고개, 구재학에서 안화사로 올라가는 산길 위에 다시 조그만
고적지가 있으니, 밭 가운데의 고초(古礎)는 그 남음이 얼마 안 되지만 이 또
한 수월한 터가 아닌 듯싶다. 이곳서 바로 귀산사가 내려다보이나니, 이것이
『여지승람』「귀산사」조에 "龜山寺在松岳山昭格殿東旁有仙月寺 귀산사는 송악산
소격전 동쪽 옆에 있다. 선월사도 있다"[33]라 한 선월사지(仙月寺址)가 아닐는지. 선
월사에 대하여 아직 이렇다 할 만한 역사적 사실을 모르겠으나 이 역시 고려
고찰임은 틀림없다.

病裏駸駸歲月遒	병중에 어름어름 세월도 잘도 가니
滿山紅葉又高秋	산에 가득한 단풍잎에 또 가을이 깊었구나.
十年螢雪窓前志	십 년 형설(螢雪)로 창 앞에 공부하던 뜻으로
獨倚龜山寺裏樓	오늘 와서 나 혼자 귀산사 누대에 기대섰네.[34]
─변계량(卞季良)	

詠龜山寺冬日四季花集句 귀산사의 겨울철에 핀 사계화를 읊은 집구시(集句詩)

別留春色在壺中　　따로이 봄빛을 붙들어 항아리 속에 두고

却向霜餘染爛紅　　도리어 서리 온 뒤에 붉은빛 난만(爛漫)하다.

若問此花誰是主　　만일 이 꽃의 주인이 누구인가 묻는다면

龜山山下感麟翁　　귀산 밑 절의 뛰어난 늙은이라네.[35]

— 임유정(林惟正)

7. 구재학(九齋學)과 중화당(中和堂)
혜종(惠宗) 순릉(順陵)과 '큰절'

고려정(高麗町) 왕륜사지의 서북으로 잔잔히 흐르는 계석(溪石)을 타고 올라가면 수석이 명미(明媚)한 광문동(廣文洞) 어귀로 들어서게 되나니 예로부터 풍류제자(風流諸子)의 놀던 곳으로 유명도 하거니와, 좀더 들어가면 한천수석(寒泉漱石)에 녹음취송(綠陰翠松)이 멋있게 곁들여 어우러진 유곡(幽谷)에 이르게 되니, 많은 제명(題名)들도 혼란하지만 부산동천(扶山洞天)이라 써서 새긴 그 바위 앞에 천 년 고계(古階)의 한 비각이 남아 있으니, 이것이 문헌공(文憲公) 최충(崔冲)의 구재유허비(九齋遺墟碑)이다. 홍양호(洪良浩) 찬(撰) 비문의 대략에

東方學校之興 由先生始 世稱海東夫子 先生諱沖 字浩然 生於高麗成宗丙戌 在中國宋太宗雍熙三年也 于時周程諸賢未出 孔孟之道未明於天下 而先生奮起海外 獨以斯文爲任 其名九齋 如誠明率性 出於中庸之訓 則表章中庸 先於程子 而傳道之功暗合於千載之下 嗚呼盛哉 麗訖而國遷 文獻無徵 微言精義未有所傳 壇齋遺墟 蕪沒於荒田之中 斷礎零落 尙有存者 樵兒牧叟指點咨嗟 今海州崔君永壽 以先生裔孫倡多士 將立石于舊址 來請辭於余 不佞嘗持節海西 拜文憲書院 述九齋記 揭于壁 蓋海州之九齋 則先生家塾也 紫霞之九齋 卽仕于開城時所建也 於今八百餘年 泯而復彰 豈惟多士慕賢之誠 抑由國家文明之化 無遠而不顯歟
　우리나라에 학교가 생긴 것이 선생에게서 시작되었고, 세상에서는 선생을 해동부자

(海東夫子)라고 불렀다. 선생의 이름은 충(沖)이요, 자는 호연(浩然)이다. 고려 성종 병술년(986)에 출생하였으니 중국으로는 송 태종 옹희(雍熙) 3년이다. 이때는 주자(周子)·정자(程子) 같은 여러 학자가 아직 나오지 않고 공자와 맹자의 도가 아직 세상에 밝혀지지 않았는데, 선생이 해외에서 떨쳐 일어나서 이 도를 자기의 책임으로 생각하였다. 그가 붙인 구재의 명칭에서 성명(誠明)·솔성(率性)과 같은 것은 중용의 교훈에서 나온 것이니 중용을 따로 들어서 나타낸 것이 정자보다 앞섰고, 도를 전한 공적이 천 년 뒤에 은연중 들어맞았으니, 아아, 위대하다. 고려왕조가 없어지고 나라가 바뀌어서 문헌상 증빙할 자료가 없으므로 그의 세밀한 학설과 중요한 요지가 아무것도 전하는 것이 없고, 단(壇)과 재실이 있던 터마저 황폐한 밭 가운데 묻혔다. 부러진 주춧돌은 아직도 남은 것이 있어서 나무꾼과 소 먹이는 노인들이 이곳을 가리키며 한탄한다. 이제 해주(海州)의 최영수(崔永壽)는 선생의 후손으로서 여러 인사들에 앞장서서 옛 터에 비를 세우기로 하고, 내게 비문을 청하였다. 내가 과거에 황해도 관찰사로 있을 적에 문헌서원(文憲書院)에 참배하고 구재기(九齋記)를 지어 벽에 걸어 놓았다. 해주의 구재는 곧 선생의 가숙(家塾)이고, 자하동의 구재는 개성에서 벼슬할 때 세운 것이리라. 이제 팔백여 년 만에 없어졌다가 다시 드러나게 되었으니, 이것이 어찌 여러분들이 선현을 숭모하는 정성에서 나온 데에 그치겠는가. 또한 국가 문명의 교화가 아무리 먼 곳이라도 드러나지 않음이 없음을 말한 것이다.

라 있음으로써 그 요령을 알 수 있지만 전후 사정을 좀더 자세히 말하자면, 고려 국초의 사문(辭文)이란 오직 시부공령(詩賦功令)에만 한하였고 명경(明經)에 치중치 아니하였던 관계상, 현종 후 간과(干戈)가 재식(纔息)된 틈을 타서 인중위봉(人中威鳳)이요 조우원구(朝右元龜)로 일컫던 문헌공 최충이 연유(年踰) 칠십에 구장퇴한(鳩杖退閑)하매, 이곳 부산동 어귀에 낙성(樂聖)·대중(大中)·경업(敬業)·성명(誠明)·조도(造道)·솔성(率性)·진덕(進德)·대화(大和)·대빙(待聘)의 구재학을 두고 명경으로써 후진을 교회(教誨)하게 되었다. 이때 학도(學徒)가 사방으로부터 운집하여 매년 하계에 귀법사(歸法寺) 승방을 빌려 강습하고, 학력이 우수한 자 수업 후 과거에 응하고, 취관(就官)치 않을 자 다시 눌러 강사(講師)가 되어 구경삼사(九經三史)를 수

전(授傳)하고, 시부설작(詩賦設酌)과 진퇴기거(進退起居)에 그 도(徒) 예서 (禮序)가 있음으로써 최충의 학도 세칭이 점점 높게 되고, 이에 따라 그 학도 아니라도 응시하고자 하는 자는 일차 입문수학의 형식을 않을 수 없었다 하니, 가히 그 성세(聲勢)를 알 만하다. 때는 중앙에 국자감(國子監)이 바야흐로 생기기는 하였으나 아직 미미하였고 향학(鄕學)이란 것이 또한 있지 아니하였던 때라, 최충의 사학(私學)이 고려 문교(文敎)에 커다란 공적이 되었을 것은 다시 말할 필요가 없다. 그러므로 해동부자라 하며 또는 송유(宋儒) 호원(胡瑗)과 그 업적을 비하며 정주(程朱)에 못지않을 숭앙을 받게 됨이 결코 우연한 일이 아니었다. 후엽(後葉) 충렬왕대의 일대(一代) 유종(儒宗)으로 치는 안향(安珦)이 유교 중흥의 조(祖)로 일컬어지게 된 것도 이 문헌 선배를 효빈(效顰)한 공일 것이며, 고려가 비로소 시서지국(詩書之國)으로 중외(中外)에 떨치게 된 것도 이 문헌공의 유택(遺澤)일 것이다.

이 최충의 학도를 세상 사람들은 문헌공도(文憲公徒)라 일컫게 되었는데, 후에 입도(立徒) 사학(私學)하는 자는 그 수가 늘어 이름있는 자만 열하나가 있었으니

홍문공도(弘文公徒)—시중(侍中) 정배걸(鄭倍傑)〔일칭(一稱) 웅천도(熊川徒)〕
광헌공도(匡憲公徒)—참정(參政) 노단(盧旦)
남산도(南山徒)—좨주(祭酒) 김상빈(金尙賓)
서원도(西園徒)—복야(僕射) 김무체(金無滯)
문충공도(文忠公徒)—시랑(侍郞) 은정(殷鼎)
양신공도(良愼公徒)—평장(平章) 김의진(金義珍)〔일운(一云) 낭중(郞中)
　　　　　　　　　박명보(朴明保)〕
정경공도(貞敬公徒)—평장 황영(黃瑩)
충평공도(忠平公徒)—유감(柳監)

정헌공도(貞憲公徒)—시중 문정(文正)

서시랑도(徐侍郞徒)—시랑 서석(徐碩)

귀산도(龜山徒)—(미상)

등이 고려 일대(一代)를 통하여 문운계발(文運啓發)에 커다란 도움을 이루었으나 공양왕 3년에 모두 폐한 바 되고 말았다.

　이곳에서 북쪽 고개를 향하여 등산의 길을 밟으면 얼마 아니하여 채전 사이에 초석군(礎石群)이 있으니 무슨 유적인지 아직 미증(未證)이니 후고(後考)[3]에 맡기나, 이 위로 곧 올라가면 안화사로 가게 되며, 이 등을 타지 말고 서편 유곡을 끼고 들면 이곳이 곧 부산계곡(扶山溪谷)이니 제석(題石)도 많지만 유경(幽景)도 그럴듯하고 아정두옥(阿亭斗屋)이 유취(幽趣)도 좋다.

　초암(初庵) 김헌기〔金憲基, 자(字) 치도(穉度), 철종조(哲宗朝) 사람〕의 「부산동(扶山洞)」시라는 것이 근세작에 속하는 것이나 가히 또 읊어 봄직한 아취(雅趣)가 있다.

我家松岳山根住	내 집은 송악산 발치에 있어
背後無數蒼峯起	집 뒤로는 무수한 푸른 봉우리가 서 있네.
嘐嘐詠歌千載上	천 년 전의 노래를 우렁차게 불러 보니
滿地人寰不盈視	대지 가득한 인간 세상이 시야에 들어오지 않네.
松月蒼蒼松雲暗	솔 사이 달은 어슴푸레하고 솔 사이 구름은 희미한데
夜起兀坐群書讀	밤에 일어나 곧게 앉아 많은 책을 읽네.
鶴鳴一聲東方曉	학 우는 소리에 먼동이 트고
飮氣淸對新昇日	맑은 기운 마시며 새로 뜨는 해를 바라보네.
山中春雨洗藥臼	산 속의 봄비가 약 달이는 절구를 씻어내니
瓊醬滴向人間出	신선의 마실 것이 떨어져 인간에게 흘러가네.

각설, 이곳 부산동에서 다시 나와 구재학지에서 동쪽으로 꺾어 또한 유곡을 끼고 들면 북전남맥(北畠南陌)에 파와편기(破瓦片器)가 어지러이 흩어져 있는 유곡을 끼고 들게 되니, 고려조의 중요한 고적임이 또한 추상되나 확증을 얻기 어려우며〔안심사(安心寺)가 이곳에 있을 듯〕, 이곳이 모두 유명한 자하동천의 한 지대이니 공자왕손(公子王孫)의 금전옥계(金殿玉階)는 없었다 하더라도 권귀헌면(權貴軒冕)의 한거별장(閑居別莊)은 있었음 직한 곳들이다.

이곳의 청류(淸流)를 따라 심곡(深谷)을 한참 들어가면 일간두옥(一間斗屋)이 오뚝이 보이고, 서측으로 고괴(古怪)한 암석 사이로 얕으나마 청류소폭(淸流小瀑)이 흘러 떨어져 있고, 동편에 천일천(天一泉), 비하동(霏霞洞) 어귀 등 기타 많은 제명석(題名石)과 안존(安存)한 축석구천(築石臼泉)이 천지송(千枝松)·홍두견(紅杜鵑) 사이에 잠겨 있는 승지(勝地)가 있으니, 이곳이 『중경지』권7,「중화당」조에

在紫霞洞 洞有小瀑雙垂 石壁如屏 名爲水落巖 上有堂基…
자하동에 있다. 동에는 작은 폭포가 쌍으로 떨어지고 석벽이 병풍과 같다. 이름하여 수락암(水落巖)이다. 그 위에는 집터가 있는데….

라 보인 중화당지가 아닐까 한다. 이 중화당이란 것은 채홍철(蔡洪哲)의 중화당이니, 『고려사』「열전」에 의하면 그의 자(字)는 무민(無悶)이요 평강(平康)사람이라, 충렬왕대에 등제치사(登第致仕)하였으나 다시 기관한거(棄官閑居)하기를 십사 년이나 하였고, 중암거사(中菴居士)라 자호(自號)하여 부도선지(浮屠禪旨)와 금서제화(琴書劑和)로 일용(日用)하고 있었다가 충선왕대에 도로 중용케 되었는데, 사람됨이 문장에 정교하고 제반 기예에 능하고 또 석교(釋敎)를 좋아하여 일찍이 집〔第〕 북쪽에 전단원(栴檀園)을 설립하여 선승을 길렀다 하는데, 이곳 민가에서 북쪽으로 조금 올라가면 거대한 축석의 퇴락된

것이 숲 속에 숨어 있으니 이곳이 아마 그 전단원지가 아닐까 한다. 중암거사, 이곳에 있어 국인(國人)에게 시약(施藥)하여 인명을 많이 구하매, 세인이 그를 많이 의뢰하여 그 당을 활인당(活人堂)이라 불렀다 하며, 충선왕도 친히 이 선원(禪園)에 행림하여 백금 서른 근을 하사포장(下賜襃獎)하였다 한다. 집 남쪽에 세운 중화당에서는 영가군(永嘉君) 권부(權溥) 이하 국로 여덟 명이 모여 기영회(耆英會)를 연 바 있었으니, 이것이 쌍명재(雙明齋) 최당(崔讜)의 규영회(葵英會)와 아울러 고려조 계회(契會) 중 가장 유명한 것이었다. 이때 채중암(蔡中菴)이 지은 「자하동곡(紫霞洞曲)」이 또한 후인에게 회자되어 있으니 그 노래는 이러하다.

家在松山紫霞洞 雲煙相接中和堂 喜聞今日耆英會 來獻一盃延壽漿 一盃可獲千年算 願君一盃復一盃 世上春秋都不管 池塘生春草 園柳變鳴禽 三韓元老開宴中和堂 白髮戴花手把金觴相勸酒 雖道風流勝神仙亦何傷 月留琴奏太平年 願公酩酊莫辭醉 人生無處似尊前 斷送百年無過酒 盃行到手莫留盞 殷勤爲公歌一曲 是何曲調萬年歡 此生無復見義皇 願君努力日日飮 太平身世惟醉鄕 紫霞洞中和堂 管絃聲裏滿座佳賓皆是三韓國老 白髮戴花手把金觴相勸酒 蓬萊仙人却是未風流

집은 송악산 자하동에 있어 구름과 안개 중화당(中和堂)에 서로 이어졌네. 오늘 기영회(耆英會) 소식을 듣고, 한 잔 불로주를 드리러 왔소이다. 한 잔 마시면 천 년을 더 사시리니 여러분들 한 잔 들고 또 드소서. 세상의 세월은 전혀 상관하지 마시라. 연못에는 봄풀이 파릇파릇, 후원의 버드나무에는 새들의 울음이 청아한 시절, 삼한(三韓)의 원로들이 중화당에서 잔치를 여셨네. 백발 머리에는 꽃을 꽂고 손에는 금술잔을 들고 서로 술을 권하니, 이 풍류가 신선보다 낫다 한들 무슨 잘못이 있으랴. 월류금(月留琴)을 안고서 태평세월을 노래하니 그대들은 술에 취하기를 사양치 마시라. 인생에서 술동이 앞보다 나은 곳이 없나니 백 년을 산들 술보다 나은 것이 없네. 술잔이 가는 곳에는 잔을 멈추지 마시라. 공을 위해 은근히 노래 한 곡 부르니 이 노래 무슨 노랜가 만년환(萬年歡)일세. 이 세상에 복희씨(伏羲氏) 시절을 다시 볼 수 없나니 힘껏 날마다 마시소서. 태평시대 사는 신세 오로지 취향(醉

鄉)이 제일이라. 자하동 중화당에는 관현 소리와 좋은 손님이 자리에 가득한데 모두가 삼한의 국로(國老)시라네. 백발 머리에는 꽃을 꽂고 금술잔 손에 들고 술을 권하니 봉래산(蓬萊山) 신선인들 이보다 더 풍류롭지는 못하리라.

이곳 중화당지에서 동북간으로 북소문지를 향하여 계류(溪流)를 끼고 조금 또 올라가면 초망(草莽) 중에 세 칸 정자각(丁字閣) 주초(柱礎)와 여덟 개 난간입석(欄干立石)에 싸여 고릉(古陵) 한 기가 있으니, 고종 4년 정묘세(丁卯歲)에 입석된 표석이 '高麗惠宗順陵'이라 각표(刻標)되어 있다. 즉 고려의 제이조(第二祖) 혜종의 능이란 것이니(도판 15), 혜종은 전설에 의하면 부왕 태조가 궁예 휘하에서 수군(水軍) 장군으로 나주에 출진하였을 적에 목포의 오씨〔吳氏, 아버지는 다련군(多憐君)이요, 어머니는 사간연위(沙干連位)의 딸이라 함〕를 행(幸)하여 낳은 이로, 나면서부터 안면에 석문(席紋)이 있었으므로 접주(襵主)라 세인이 불렀다 하며, 후에 중광전(重光殿)에서 붕어(崩御)하자 송악 동쪽 산기슭에 봉장(奉葬)하였다 하니『여지승람』에 "惠宗陵 號順陵 在炭峴門外景德寺北 俗稱皺王陵 혜종릉. 능호(陵號)는 순릉이니, 탄현문 밖 경덕사 북쪽에 있는데, 속칭 추왕릉(皺王陵)이라 한다"[36]이라 있고,『고려사』「후비열전(后妃列傳)」'의화왕후(義和王后) 임씨(林氏)'조에 "후(后)를 순릉에 장(葬)하였다" 하는데 어찌하여 조선조 말엽에 와서 이곳을 순릉이라 지표(指表)하였는지 의문이 자못 없지 못하다. 이것은 다시 후고[4]함이 있겠으므로 더 추고치 않거니와, 바로 이곳에 이르기 전에 조그만 암지(菴址)의 퇴지(頹址)가 있고, 서북으로 또 송악 중복에 커다란 석축고계(石築古階)가 보이니 초부(樵夫)들이 가리켜 큰절 터라 한다. 석방사(石房寺)·금종사(金鐘寺) 등이 문헌에 "재송악산(在松岳山)"이라 있으나 어떤지 알 수 없다. 초부는 부근에 조그만 암지가 많으나 이곳이 가장 큰 터라 한다.

이제현의 「송도팔경(松都八景)」시 중에 '紫洞尋僧 자하동으로 중을 찾아가다'

15. 혜종(惠宗) 순릉(順陵).

의 일목(一目)이 있으니 이 사지 또한 그 무슨 유래가 있음 직하다.

石泉激激風生腋	돌 샘물이 콸콸 흐르니 바람이 겨드랑이에서 나고
松霧霏霏翠滴巾	소나무 안개 부슬부슬 푸름이 수건에 든다.
未用山僧勤挽袖	산승(山僧)이 간절히 소매 잡고 만류할 것 없이
野花啼鳥解留人	들꽃과 우는 새가 사람 머무르게 할 줄 아는구나.
傍石過淸淺	돌 곁으로 맑은 물을 건너서서
穿林上翠微	숲을 뚫고서 산기슭으로 올라간다.
逢人何更問僧扉	사람을 만났으니 다시 중의 집을 물을 것 있나
午梵出煙霏	낮에 치는 범종(梵鐘) 소리가 연기 퍼진 사이로 울려 나온다.
草露霑茫屨	풀 이슬은 짚신을 적시고
松花點葛衣	송화 가루가 갈포 옷에 점을 치네.

鬢絲禪榻坐忘機　　실 같은 흰 수염으로 선탑(禪榻)에 앉아 세상 일 잊으니

山鳥謾催歸　　　　산새는 빨리 돌아가라고 재촉하네.

老喜身猶健　　　　늙어도 몸이 아직 건강함이 기쁘고

閑知興更添　　　　한가하니 흥은 다시 더하누나.

芒鞋竹杖度千巖　　죽장망혜(竹杖芒鞋)로 천 개의 바위를 지나니

迎送有蒼髥　　　　푸른 소나무가 맞아 주고 보내 준다.

坐久雲歸岫　　　　오래 앉았으니 구름은 산봉우리로 돌아가고

談餘月掛簷　　　　이야기하다가 보니 달이 처마에 걸려 있다.

但敎沽酒引陶潛　　다만 술을 사서 도잠(陶潛)을 부른다면

來往意何厭　　　　오고 가고 하기를 왜 싫어하겠나.[37]

각필(擱筆)에 있어 장창복(張昌復)의 「자하동(紫霞洞)」도 버리기 아깝다.

白水吾心事　　　　맑은 물은 내 마음이요

青山爾主人　　　　푸른 산은 그대가 주인이라.

年年紫霞洞　　　　해마다 자하동으로

來訪杜鵑春　　　　찾아오면 진달래 피는 봄이라네.

8. 안화사(安和寺)의 전망

대저 한 국가가 건설되자면 그 이면에, 그 토대에 충의열사(忠義烈士)의 섭험 피창(涉險被創)의 공 많은 희생을 쌓고 쌓은 나머지에 성취되는 것이니, 왕씨 고려조의 창건에 있어서도 고굉(股肱)의 희생이 적지 않았던 것이다. 더욱이 고려 태조가 삼한을 통합할 제 무한한 고초와 무한한 위협을 느끼고 민성(民姓)을 희생시킨 것은 저 후백제의 견훤(甄萱) 때문이었다. 흉포하고 궤휼(詭譎)한 견훤과 싸우는 듯하다가 화(和)하고 화하는 듯하다가 싸워 갈 제, 그 계략의 일진일퇴(一進一退)는 고려 건국사에 있어 가장 흥미있는 한 장면을 그려내고 있다.

고려 태조 즉위 8년 겨울 10월에 왕이 스스로 장(將)이 되어 조물군〔曹物郡, 경북(慶北)〕에서 견훤을 공격할 제, 정서대장군(征西大將軍) 유금필(庾黔弼)이 내회(來會)하여 병세(兵勢)가 심창(甚漲)한 것을 보고 견훤은 겁기를 내어 화(和)를 청하고 외생(外甥)인 진호(眞虎)를 입질(入質)시켰다. 고려 태조도 당제(堂弟) 원윤(元尹, 관명) 왕신(王信)으로써 교질(交質)하고 견훤이 십 년의 장(長)이 있으므로 상부(尙父)로 존칭하여 일시의 평화공작을 지었으나, 이는 견훤의 한 개 휼계(譎計)였고 이 평화공작이 오래 지속될 성질의 것이 아니었다. 이 교질이 있은 지 불과 육 개월 만에, 즉 고려 태조 9년 4월에 견훤의 질자(質子) 진호가 병사한 까닭에 고려 태조는 시랑(侍郞) 익훤(弋萱)으로 하여금 송상(送喪)하였더니, 견훤은 질자를 고의로 죽인 것이라 하여 고려 태조

의 왕신을 죽이고 대거 입구(入寇)하여 왔다. 이리하여 여제간(麗濟間)의 전단(戰端)은 다시 또 열렸으나 원래가 반복 무상한 견훤의 소위(所爲)라 화전(和戰)은 고르지 못하였고, 또 이 동안의 사실(史實)을 이곳에 번거(翻擧)할 필요가 없으므로 약(略)하거니와, 고려 태조 즉위 10년 2월에 견훤이 왕신의 상(喪)을 보내었으므로 고려에서는 왕신의 아우 왕육(王育)으로 하여금 영장(迎葬)케 하고, 태조는 왕신의 사후 추복(追福)을 위하여 13년 8월에 안화선원(安和禪院)을 창건케 하고 왕신의 원당(願堂)으로 삼게 하였으니 이것이 안화사가 창설된 연유였다.

그러나 이때의 안화사는 국가 초창기에 창건되었을뿐더러 일개 척신의 원당에 불과하였던 까닭에 국가적 중요성을 갖지 못하였던 듯하여 이래 사상(史上)에 다시 이렇다 할 만한 사실이 보이지 않다가, 십육대 예종 때 이르러 안화사가 비로소 국가적 대찰로 드러나기 시작하였다. 『고려사』 「예종세가」에 의하면 이때껏 적연무문(寂然無聞)하던 안화사에 대하여 '12년 여름 4월 을유(乙酉)' 조에 "臺諫上疏 請停安和寺工役 從之 대간(臺諫)이 글을 올려 안화사의 건축공사를 정지하자고 하니 왕이 이 제의를 좇았다"[38]라는 구가 보이고, 다시 '12월 경오(庚午)' 조에 "幸龜山寺 遂幸安和寺 執役工匠 賜物有差 왕이 귀산사에 갔다가 그 길로 곧 안화사에 가서 역사(役事)에 종사하는 공인(工人)들에게 물품을 차등있게 주었다"[39]라 보인다. 즉, 이때에 안화사를 국가적 대찰로 중창하였던 것이니 그것이 중창이라 하나 실은 초창과 다름없는 대경영이었던 듯하여, 이인로의 『파한집(破閑集)』에는 '安和寺睿宗所刱 안화사는 예종이 창건한 것'[40]이라고까지 이르게 되었다. 『고려사』 '예종 13년 여름 4월 정묘(丁卯)' 조에 안화사 중성(重成)의 기사가 있으니

設齋五日以落之 庚午親幸觀之 幄幕連亘 伎樂塡咽 士女坌集 壬申還宮 下制董役官吏及工匠賜物有差 初監督近臣 務極奢侈 勞費不貲…

오 일 동안 재(齋)를 베풀어 낙성식을 거행하였다. 경오일에 왕이 친히 가서 낙성식을 참관하는데, 장막이 잇닿아 있고 기생과 악공들이 길에 들어 찼으며 남녀 구경꾼들이 모여들었다. 임신일에 왕이 궁으로 돌아와 명령을 내려서 역사(役事) 감독관들과 공인들에게 물품을 차등있게 주었다. 이에 앞서 감독하는 근신(近臣)들이 한껏 사치스럽게 하기에 급급하여 노력과 비용이 적지 않게 들었으며…[41]

라 있어 그 중창의 성의(盛儀)를 알 수 있다. 지금 고려정(高麗町) 8번지에 안화사가 있으나 초체(礎砌)에 옛 모습이 남아 있을 뿐이요, 건물은 순전히 근년에 개건(改建)된 것들뿐이다. 또 지금은 부산동 구재학지라는 곳에서 언덕을 타고 넘게 되었으나, 지난날에는 이곳에 길이 있지 않고 구재학지에서 동쪽 계곡을 끼고 돌아 백련대(白蓮臺)로 들어가는 중로(中路) 골짜기에서 올라갔던 모양이니, 『파한집』에

出寺門 至御花園 幾六七里 丹崖翠嶂橫張側展 有溪沿石徑而流 如環佩之鳴 四畔惟松栢參天 雖盛夏 常若早秋 往來者如在畫屏中

절 문을 나서서 어화원(御花園)에 이르기까지 육칠 리는 되는데, 붉은 언덕, 푸른 뫼뿌리가 가로 벌이고 옆으로 펼쳤으며, 시내가 있어 돌길을 따라 흐르는데 물소리가 패물 소리 같으며, 사면으로는 송백수(松栢樹)만이 하늘에 닿았으며, 한여름이라도 언제나 이른 가을 같고, 그 사이를 왕래하는 사람들은 병풍의 그림 가운데에 있는 것 같다.[42]

이라 함과, 『고려도경』에

安和寺 由王府之東北 山行三四里 漸見林樾淸茂 藪麓崎嶇 自官道南玉輪寺 過數十步 曲逕縈紆 脩松夾道 森然如萬戟 淸流湍激 驚奔漱石 如鳴琴碎玉 橫溪爲梁 隔岸建二亭 半蘸灘磧 曰淸軒 曰漣漪 相去各數百步 復入深谷中 過山門閣 傍溪行數里 入安和之門…

안화사는 왕부(王府)의 동쪽에서 산길을 삼사 리 가면 점차로 수풀이 깨끗하고 우거진 산록이 험악한 것이 보인다. 관도(官道)의 남쪽에 있는 옥륜사(玉輪寺)에서 수십 보를 지나 가면 작은 길이 구불구불 얽혀 있고 높은 소나무가 길을 끼고 있는데, 삼엄하기가 만 자루의 미늘창을 세워 놓은 듯하다. 맑은 물이 여울져 뛰어오르며 놀란 듯 달려가 돌을 씻어내는 것이, 쇠를 울리고 옥을 부수는 것 같다. 시내를 가로질러 다리를 놓았고 건너 쪽 강 언덕에 세운 두 개의 정자가 여울 돌무더기에 반쯤 잠겨 있는데, 청헌정(淸軒亭)·연의정(漣漪亭)이 그것들로 서로간의 거리는 수백 보가 된다. 다시 깊은 골짜기 속으로 들어가서 산문각(山門閣)을 지나 시냇물을 끼고 몇 리를 가 안화문으로 들어가고…[43]

이라 한 것이 모두 이 계곡 연도(沿道)의 풍경을 서술한 것이라 할 수 있다.

각설, 이때의 사관장엄(寺觀壯嚴)에 관하여 서술하건대, 처음의 안화사 문을 들어서면 다음에 '靖國安和之寺'라 쓴 액방이 있으니 이는 송나라 대사(大師) 채경(蔡京)의 수명액서(受命額書)로 유명한 것이었고, 문을 들어서면 서편으로 냉천정(冷泉亭)이 있고 그 북으로 자취문(紫翠門)이 있고 또다시 신호문(神護門)이 있었다. 문의 동무(東廡)에는 제석상(帝釋像)이 있었고 서무(西廡)에는 향적당(香積堂)이 있었으며 중앙에는 무량수전(無量壽殿)이 있고, 전측(殿側) 좌우에 동서로 양화각(陽和閣)·중화각(重華閣)이 있었으며, 그 뒤로 다시 삼문이 있는데 동문은 신한문(神翰門)이라 하였고 그 안에 능인전(能仁殿)이 있는데 문액(門額)과 전액(殿額)은 송나라 휘종(徽宗) 황제의 어필로 유명한 것이었다.

다시 중문은 선법문(善法門)이라 하여 그 안에 선법당(善法堂)이 있었으며, 서문은 효사원(孝思院)이라 하여 미타전(彌陀殿)이 그 안에 있었다. 이 당(堂)과 전(殿) 사이에 양하(兩廈)가 있어 한편에는 관음상(觀音像)을 봉안하고 다른 한편에는 약사상(藥師像)을 봉안하였고, 동무에는 조사회상(祖師繪像)이 있었고 서무에는 지장회상(地藏繪像)이 있었고, 『고려사』에 의하면 다시 십육나한소상(十六羅漢塑像)도 송 황제로부터 얻어왔다 하나 『고려도경』에는 보

이지 않는다. 이 밖에 승도의 거실이 있었음은 물론이요 서편으로 또 재궁(齋宮)이 있었는데, 왕이 이르면 심방문(尋芳門)으로부터 들어오게 되었는데 앞으로 응상문(凝祥門)과 북으로 향복문(嚮福門) 사이에 인수전(仁壽殿)이 있었고 뒤에 제운각(齊雲閣)이 있어 산반(山半)에서 흘러 내려오는 천수(泉水)가 감결(甘潔)하기 그지없으며, 그 위에 안화천(安和泉)이라는 정자가 있고 화초 · 죽목(竹木) · 괴석 등이 둘러싸여 있어 유완(游玩)에 흥취를 돕고 있었다한다. 『고려도경』의 필자는 "非特土木粉飾之功 竊窺中國制度 而景物淸麗 如在屛障中 토목과 분식(粉飾)이 은근히 중국 제도를 모방하였을 뿐 아니라 경치가 맑고 아름다워 병풍 속에 있는 듯하다"[44]이라 하고, 또 "自王居官室之外 唯祠宇制作頗華 諸觀寺唯安和爲冠 以尊奉宸翰故耳 왕이 거처하는 궁실 말고는 오직 사우(祠宇)의 만듦새만이 화려하다. 여러 사찰 중에서 안화사가 으뜸인데, 그것은 거기에 신한(宸翰)을 받들고 있기 때문이다"[45]라 하였으니, 지난날의 성관(盛觀)을 가히 추상할 수 있다 하겠다. 즉 이인로(李仁老)도 "丹靑營構之巧 甲於海東 단청과 구조의 아름다움이 우리나라에서 제일이다"이라 하였지만 토목 · 분식의 장엄뿐 아니라 송 황제의 규장예조(奎章睿藻)와 당대 회소(繪塑)의 유수한 명작들이 성집(成集)된 하나의 큰 문화보고로 유명한 대찰이었던 듯하다. 게다가 경물(景物)이 또한 좋으니 사역(寺域)으로 기어들 적의 흥(興)과 사역에 올라 내다보는 원경이 실로 다른 사역에서 볼 수 없는 명승을 이루고 있다. 예종 · 인종 · 의종의 행행부시(行幸賦詩)가 잦았음이 우연치 않은 일이었고 더욱이 예종의 비(妃)요 인종의 모비(母妣)인 순덕왕후(順德王后)의 진당(眞堂)과 다시 후에 예종의 진영(眞影)까지 이곳에 봉안한 후로부터 왕자의 행향(行香)은 더욱 성하게 되었다. 이제현(李齊賢)의 『역옹패설(櫟翁稗說)』에 의하면 예종이 안화사에 이르러 당률사운(唐律四韻) 시 한 편을 읊고 태자(후의 인종)가 친서하여 석각하였다 하였는데, 마애석시(磨崖石詩)가 지금 어느 곳에 파묻혀 있는지 거승(居僧)도 모르고 오작(烏鵲)도 모르고 초훼(草卉)만이 옹울(蓊鬱)하여 있다. 의종도 재

추(宰樞)와 더불어 이곳에서 석정시(石井詩)를 읊었다 하여 유명하며, 예종 중창 때에 주지로 있던 승은 저 유명한 원응국사(圓應國師) 학일(學一)이었던 듯하니 이곳에 덧붙여 둔다.

松徑崎嶇石自層	소나무 길 기구(崎嶇)한데, 돌층계 절로 되었네.
不教凡骨到仙洲	속인들은 신선지경에 오지 않게 함이리.
鸞輿忽幸黃金刹	어가(御駕) 문득 황금절에 거둥하더니
鳳袞俄臨白玉樓	임금님 좀 있다가 백옥루에 오르시네.
霞月勸留三日賞	안개와 달은 사람을 머물게 하여 삼 일간 구경하게 하고
溪山共解萬機憂	저 시내, 저 산은 함께 일만 가지 근심 풀게 하네.
風蟬噪破祇園靜	바람따라 들리던 매미 소리 그치니 기원(祇園) 고요하고
谷鳥啼殘小室幽	골짜기의 새들 울고 나니 소실(小室)이 그윽하구나.
庭栢依然溫室樹	뜰 앞의 잣나무는 전과 같은 온실의 나무인데
軒溪卽是醴泉流	난간 너머 흐르는 시내는 곧 예천(醴泉)이라.
禪僧詩句碧雲暮	선승의 시구(詩句)에는 푸른 구름이 저무는데
法部笙歌紅葉秋	법부(法部)의 생가(笙歌)는 단풍 가을 노래하네.
北塞近聞妖霧捲	북쪽 국경에 이즈음 전란이 걷혔다는데
南州已報稼雲收	남쪽 고을엔 벌써 추수철이 되었다네.
太平多暇揮神翰	태평성대 겨를도 많아, 어필을 휘둘렀고
巨筆成篇記勝遊	큰 문장 편(篇)을 이루어 명승놀이 적었네.
過沛宴酣何足美	패(沛) 땅 지나다 잔치하여 취하던 일 무엇이 아름다우리
橫汾樂極亦應羞	분수(汾水) 건너며 한껏 즐기던 것도 부끄러운 일이네.
微臣濫預賡歌列	미신(微臣)이 외람되게 노래하는 반열에 참여하니
自愧無鹽倚莫愁	무염(無鹽)이 막수(莫愁)에 기댄 것이 절로 부끄럽네.[46]

— 유공권(柳公權)

9. 중대(中臺), 본시 법왕사(法王寺) 터

衣冠縛束二毛翁 의관 갖춘 머리 센 늙은이가
觸熱行香佛寺中 더위를 무릅쓰고 사찰에 향 피우러 가네.
安得斯文二三子 어찌하면 두세 분 선비와 함께
松風一揚晤言同 솔바람 쐬며 담소를 나눌 수 있나.
―정포은(鄭圃隱)

고려 태조가 즉위하신 이듬해에 송도에 정도(定都)하시고 국가 진호(鎭護)를 불법(佛法)의 조자(助資)에 의하여 꾀하시고자 도내에 십찰(十刹)을 두실 때 그 으뜸된 가람이 곧 법왕사(法王寺)라. 그러므로 고려 팔관대회(八關大會)는 대저 국가의 성사(盛事)로 매년 대내(大內)에서 거행됨이 원칙이나 이 법왕사에서 거행된 적도 적지 않았고, 또 팔관회가 대내에서 거행될 때는 왕이 법왕사에 일차 행향하신 것이 정칙인 모양이다. 이 고려 팔관대회의 범례는 『고려사』에 자세하나 이곳에 소개하자면 너무 지루하니 그만두고, 팔관회의 내용과 정신을 알기 위하여 이규보(李奎報)의 일문(一文)을 든다면 다음과 같은 것이 있다.

三舟一月 雖諸法之同歸 五水千瓶 獨八關之淨戒 自先祖而深信 著甲令之不刊 言念後侗 式遵前典 當仲冬之令月 張盛禮於廣庭 顧鐘鼓之畢陳 非以自樂 欲人天之同

悦 因啓太平 玆卽香城 寔嚴梵事 邀鷲峯之開士 演龍柱之靈文 伏願承佛力之加持
亘民心而康豫 致庶邦之丕亨 無遠不懷 保萬世之慶基 垂裕罔極 ─「法王寺 八關說
經文」

세 척의 배에서 본 것이 하나의 달이라 한 것은 모든 법이 하나로 돌아감을 비유한 것이
지마는, 일천 병(甁)에 다섯 가지 물을 쓰는 것은 팔관(八關)의 청정한 계율이매, 선조로부
터 깊이 믿어서 갑령(甲令)에 나타난 불문율이었나이다.

생각하건대, 후손이 선대의 제도를 따라서 중동(仲冬)의 좋은 달에 넓은 궁정(宮庭)에
예식을 성대히 차렸사온대, 종과 북 등의 모든 악기를 갖춘 것은 스스로 즐기려는 것이 아
니라 사람과 하늘이 모두 기뻐하여서 태평을 누리려는 것이외다. 이에 절에 나가서 엄숙히
불사를 행하여, 영취산(靈鷲山)의 스님들을 청하고, 용궁의 신령한 경전을 연설하옵니다.

엎드려 원하옵건대, 부처님 신력(神力)의 가지(加持)함을 입어서 온 백성들의 마음이 편
안하여지이다. 나라의 운수가 크게 형통하여서 먼 곳까지 다 감화를 받게 되고, 경사스러운
기초가 만세까지 보전하여 다함 없는 복을 누려지이다. ─「법왕사 팔관설경문」[47]

각설, 그러면 불찰(佛刹)로서 이렇게 중요하던 법왕사의 위치는 어디쯤인
가. 『여지승람』에는 연경궁(延慶宮) 동쪽에 있다 하였으나 이로써만은 얼마를
떠나 있는 동쪽인지 짐작할 수 없는 기록이요, 『고려고도징』에는 "案法王寺在
宮城宣仁門內 高麗時設八關會 則幸是寺行香 살펴보건대, 법왕사는 궁성 선인문 안에
있었다. 고려 때 팔관회를 열게 되면 이 절에 왕이 납시어 향을 피웠다"이라 하였으므로
다소 그 거리가 축소되었으나 의연(依然) 그 지점을 지적할 수 없는 기록이다.
또 『고려도경』에 의하면

王府之東北 與春宮 相距不遠 有二寺 一曰法王 次曰印經 由太和北門入 則有龜
山 王輪二寺 乃適安和寺所由之途也

왕부의 동북쪽으로 춘궁(春宮)과 상거(相距)가 멀지 않은 곳에 두 절이 있는데 하나는
'법왕'이고 다음은 '인경(印經)'이다. 태화북문을 통해 들어가면 귀산과 옥륜 두 절이 있

는데, 그것은 안화사로 가는 길에 있는 절이다.[48]

라 하였으니, 이로 보면 만월대 동쪽 춘궁(春宮)의 동으로, 왕부(王府)의 동북
에 있었던 것이 사실이다. 태화북문이란 것은 즉 궁성의 북문을 두고 말함이
니 이 문이 만월대 뒤를 도는 토성맥(土城脈) 중에 있던 문일진대 법왕사도 이
안에 있을 것이 분명하지마는, 그 적확한 지점이 어디일까는 역시 추측하기
어렵다. 이때 필자는 법왕사의 지점을 곧 지금의 만월대의 동에 있어 '중대(中
臺)'라고 일컫는 분지 안에 있었던 것으로 추단(推斷)하고자 하나니, 이 '중
대'라는 전승(傳承)의 지명은 상중하의 중대가 아니요, 좌우중의 중대가 아니
요, 실로 곧 불가에서 말하는 태장계(胎藏界)의 중대, 팔엽원(八葉院)의 중대
임을 뜻한 것으로 인정한다. 이 태장이란 것은 불(佛)이 대중을 자호애육(慈
護愛育)함이 마치 어미가 태내의 아자(兒子)를 양성시킴과 같다 함이니, 태장
계의 본존인 대일여래〔大日如來, 비로자나불(毘盧遮那佛)〕의 태장에서 일체
제존(諸尊)이 출생된다는 불설이 있다.

　이 뜻에서 볼 때 법왕사를 도성(都城)의 왕위(王位)인 왕궁측에 경영하여
불덕(佛德)과 왕위(王威)의 사피(四被)를 보이고, 이어 곧 수호국(守護國) ·
수다라니(守陀羅尼)의 대원(大願)을 세웠던 것으로 이해된다. 지금 중대의 지
형을 보면 전혀 태반과 같은 분지를 이루고 있으니 이 점으로써도 중대가 법왕
사의 존재를 뜻함이 아닌가 하지만, 다시 법왕사가 이곳에 있어야 할 이유의
하나요 또 법왕사라 할 만한 이유로 우리는 권근(權近)의 「법왕사조사당기(法
王寺祖師堂記)」를 아래에 든다.

　法王寺之西 丈室之南 有隙地 頹陛破礎 鞠爲茂草久矣 及判華嚴砧公 駐錫之明年
予往觀之 則突然而堂構矣 不數月 又往觀之 則煥然而丹雘矣 及三往觀之 則中揭毗
盧 文殊普賢會圖 新繪者也 左右分掛華嚴諸祖遺像 修舊者也 予歎其成之速 公因謂

予曰 吾以無能 濫荷上恩 領袖宗門 總五教爲國一 位已極矣 祝釐圖報 慮無致力 去
秋八月 佛祖合饗之辰 乃見諸祖之軸 布裹而庫藏之 霾侵蠹損 殆至腐爛 吾甚惻然
謀諸宗門 且抽私褚 爲構是堂 自癸未夏五月而始 至冬十月訖功 又與栢栗大師修公
募緣 繪成毗盧三尊 重裝祖像 以安于堂之上 燈供之需 亦且粗完 仍邀諸檀 設會祝
上 以慶落成 欲使觀像者 皆生恭敬 而歸乎無像 庶憑佛祖之力 小酬君父之恩 吾之
志願也 請子記之 以示後來 使繼居者 常加修葺 期於不朽而已 豈欲托之文辭 以要
人知哉 予諾而退 以辭拙不克爲者累月矣 公又踵門而請之 故不敢辭 第書其言 以爲
記 若夫隨喜者 具列如左云

　법왕사 서쪽, 장실(丈室)의 남쪽에 있는 빈 자리에 계단이 무너지고 주춧돌이 부서져 묵
은 풀밭이 된 지가 오래더니, 판화엄(判華嚴) 침공(砧公)이 주석(駐錫)하게 된 이듬해에 내
가 가 보니 우뚝하게 불당이 세워졌다. 두어 달이 못 되어 다시 가 보니 찬란하게 단청을 하
였고, 세번째 가 보니 중앙에 비로자나불(毗盧遮那佛)·문수보살(文殊菩薩)·보현보살(普
賢菩薩)이 모인 그림을 걸었는데 새로 그린 것들이었으며, 좌우에는 화엄종의 여러 조사
(祖師)의 유상(遺像)을 걸었으니 옛것을 수리한 것이다.

　내가 빨리 이루어진 것에 감탄하니, 침공이 따라서 나에게 말하기를, "무능한 내가 외람
되게 성상(聖上)의 은혜를 입어 종문(宗門)의 영수(領袖)로 오교(五敎)를 총섭(總攝)하여
나라 안에서 제일이 되었으니 지위가 더없이 높습니다. 복을 빌어 보답하려 하나 힘쓸 데가
없어 걱정이더니, 지난 가을 8월에 불조(佛祖)를 합향(合饗)할 때 여러 조사의 화상(畵像)
두루마리를 보니, 베로 싸서 광에 간수했던 것이 곰팡이가 끼고 좀이 먹어 거의 썩어 문드
러지게 되었으매, 내가 매우 측은하게 여겨 여러 종문과 의논하는 한편, 사재를 털어 이 불
당을 세우기로 하였습니다. 계미년(癸未年) 여름 5월에 일을 시작하여 겨울 10월에 이르러
공사를 끝내고, 또한 백율대사(柏栗大師) 수공(修公)과 함께 시주를 모아 비로자나불 등 삼
존(三尊)의 불상을 그리고, 조사들의 화상을 다시 장정(裝幀)하여 불당 안에 봉안하였으
며, 등촉(燈燭)과 공양에 쓰일 것도 또한 대략 마련했습니다. 따라서 여러 단가(檀家)들을
맞아 법회를 설치하여, 성상께 축수(祝壽)하고 낙성(落成)을 경축하되, 유상(遺像)을 보는
사람들로 하여금 모두 공경하는 마음이 생기게 하여 우상만을 숭배하지 않는 데 이르게 하
려는 것이니, 다소나마 불조들의 힘에 의지하여 조금이라도 군부(君父)의 은덕을 갚는 것

이 나의 소원입니다. 그대에게 기(記)를 청함은, 후세에 보여줌으로써, 앞으로 있게 될 사람들로 하여금 항시 수리〔修葺〕를 잘하여 썩지 않도록 하려는 것입니다. 어찌 그 글에 의탁하여 사람들이 알아 주기를 바라는 것이겠습니까!" 하였다.

내가 승낙하고 돌아와, 글이 좋은 것 때문에 짓지 못한 지 여러 달이었는데, 공이 또한 찾아와 청하기 때문에 감히 사양하지 못하고 그대로 그의 말을 써서 기(記)로 한다. 수희(隨喜)한 사람들은 다음과 같이 열명(列名)한다.[49]

윗글 중에는 물론 법왕사의 지점에 관하여 하등 기록함이 없으나 법왕사의 주존(主尊)이 비로삼존(毗盧三尊)이었다는 것은 곧 태장중대(胎藏中臺)의 본존임을 뜻하는 것이요, 따라서 법왕사의 소재를 중대로써 부르게 한 가장 중심된 이유라 하겠으니, 그럼으로써 지금의 상대 · 하대의 이름이 없어도, 좌대 · 우대의 이름이 없어도 중대의 이름만이 남아 있는 까닭이 이곳에 있다 하겠다. 뿐만 아니라, 필자는 1936년까지도 이곳 중대 계변(溪邊)에서(만월정 69번지로 들어가는 징검다리 돌) 안상(眼象)을 새긴 불상 대좌석(臺座石)일 듯한 파편을 본 일이 있지만, 지금 만월정 107번지 부근의 고대(高臺)는 절터로서 적절한 지대일뿐더러 조암동 계류가 청절(淸絶)하게 그 앞을 흐르고 있다. 곧 『고려도경』에 말한 왕부의 동북이요 춘궁과 거리가 멀지 않은 지점이니 뉘라서 이것을 부정하랴. 『고려도경』에 말한 인경사(印經寺)의 위치는 아직 불명하다 하더라도 법왕사의 지점을 이곳에 추정함에 불가함이 없을 듯하다.

나의 이 추정을 혹 독자 중에 의심할 이가 있으리라. 웬 불찰이 바로 동궁(東宮) 옆에 있었겠느냐고 하리라. 그러나 놀라지 마라. 고려조에 있어서는 궁전이 곧 도량(道場)이었고, 대내에 법운사(法雲寺) · 내제석(內帝釋) 등이 있었던 것을. 지금 만월대 입구에 불등석(佛燈石)이 있고 석불상이 있음이 결코 먼 절터에서 옮겨 온 것이 아니요, 실로 곧 대내에 있던 어느 불당의 존상(尊像)이었을 것을 추상할 때 동궁 옆에 불찰이 있는 것쯤은 괴이할 바 전혀 없는

것이다. 더욱이 그것이 수호국·수호왕(守護王)·수호업(守護業)의 불찰임에랴. 왕륜사가 신라의 분황사(芬皇寺)에 해당하는 곳이라면 법왕사는 황룡사(皇龍寺)에 해당하는 곳이니, 사원의 배치도 실로 역사적으로 연원됨이 깊다 하겠다.

부기(附記)

이곳에 중대란 지명에 관하여 혹은 중대성(中臺省)의 소재로 인연된 것이리라고 말할 사람이 있을는지 모른다. 그러나 이 중대성이란 것은 현종 즉위초에 중추원(中樞院)과 은대(銀臺) 남북원(南北院)을 파(罷)하고 중대성이라 하였다가 현종 2년에 다시 중대성을 파하고 중추원이라 고쳤다. 그후 다시 중대성이란 없었으니 불과 삼 년 동안 있던 중대성의 이름이 이와 같이 후대 수백 년을 두고 중대란 이름을 남겼으리라고는 생각되지 않는다. 더욱이 『고려도경』에 의하면 중대성의 본신인 중추원[추밀원(樞密院)]은 춘궁의 남쪽에 있었다 하니 곧 만월대의 동남쪽이 된다. 이로써 보더라도 추밀원 즉 중대성이 지금 중대라는 곳과는 서남으로 떨어진 별개 위치에 있었던 것을 알 수 있다.

10. 수덕궁(壽德宮) 태평정(太平亭)

몽고의 대화(大禍)를 사십여 년을 두고 치르는 동안에 북적남구(北賊南寇)에 다시 내란이 곁들여 국운은 실로 풍전등화같이 명멸(明滅)하고 있을 때, 요행히 원(元) 세조(世祖)의 고려에 대한 완화책 덕택으로 원실(元室)과 여실(麗室)이 옹서(翁壻)의 인척관계를 맺게 되며 고려조는 비로소 다시 소생될 기운을 만나게 되었다.

그러나 그 병화의 창이(瘡痍)는 커서 아직 국력의 회복도 멀었는데, 설상가상 격으로 원조(元朝)의 정동정책(征東政策)의 여세를 받아 그 군자(軍資)를 고려조가 판자(辦資)치 아니할 수 없는 사세에 있었고, 다시 한편으로는 정동성행청 탐관의 수렴(收斂)과 원조 여러 행청의 고려조에 대한 징렴(徵斂)이 가라앉지를 않아, 국내는 소강을 얻었다 하나 아직도 상하 민심이 좋지 않은 중인데, 한낱 벽상의 당현종야연도(唐玄宗夜宴圖)를 보고서 "寡人雖君小國 其於遊宴 安可不及明皇 과인이 비록 작은 나라의 임금이나 놀고 잔치함에 어찌 당 현종에 미치지 못하랴" 하여 밤낮으로 탕유(蕩遊)하고 음기기교(淫伎奇巧)가 무소부지(無所不至)하였다는 충렬왕의 호유(豪遊)는 역사상 유명한 사실이지만 이것은 국운이 거의 탕폐(蕩癈)된 직후의 일인즉, 고려조 전반기의 승평(昇平)이 일구(日久)하고 국력이 은부(殷富)하던 행복한 시대를 이어받아 마음대로 호유하던 의종의 호사와는 아무래도 비할 수 없을 것 같다.

충렬왕 때 사치로는 금화자기(金畵磁器) 같은 공예기교의 혼란이 전하여 있

고 전렵탕유(畋獵蕩遊)가 전하여 있고 다소의 토목경영이 전하여 있으나, 그러나 이 모두를 들어 의종 때 호사와 비교한다 해도 도저히 그에 미치지는 못한다. 충렬왕 때 호사는 외부로 눌리고 내부에 억압된 울기(鬱氣)가 자포자기적으로 질탕(佚蕩)케 되었고, 의종 때 호사는 속박이 없이 자유롭게 발휘된 것이다. 의종은 원래가 호유를 좋아하는 데다가 술사의 요언(妖言)을 극신(極信)하여 사불사신(事佛事神)을 돈독히 하되 그 자비(資費)를 얻기 위하여 경색(經色)·위의색(威儀色)·기은색(祈恩色)·대초색(大醮色) 등을 세워 재초(齋醮)의 비(費)를 징렴하고, 또 민간의 진완기물(珍玩奇物)을 수렴하되 이를 별공(別貢)이라 하여 헌납케 하였다. 물론 이러한 사이에 그곳에 민고(民苦)가 적취(積聚)되어 종말에는 시역(弑逆)까지 당하였지만, 이것은 오히려 의종의 유탕(遊蕩)이 그 극단에 이르렀던 것을 증시(證示)한다 하여도 가할 것이다.

　왕가(王家)의 이러한 오유(遨遊)를 우리는 무엇보다도 그 토목경영의 다소(多少)로써 촌탁(忖度)할 수 있다. 공해(公廨)·시랑(市廊), 기타 공공기관의 토목사업은 이러한 사실의 설명에 필요치 않은 것이므로 그것을 제외하고, 다만 유락연음(遊樂宴飮)만을 위한 정각(亭閣)·이궁(離宮) 등의 치려(侈麗)한 경영을 들어 설명한다면, 충렬왕 때 경영으로는 오직 죽판신궁[竹坂新宮, 경응궁(慶膺宮)]·수강궁(壽康宮)·금원대옥(禁苑大屋)·이현신궁(梨峴新宮)들이 있을 뿐이지만, 의종 때 경영은 크고 작은 여러 사실을 든다면 열 손가락으로 헤아리기 곧 어려울 것이며, 게다가 충렬왕의 토목경영의 기사에는 별로 이 호사에 대한 특별한 형용이 없는 데 반하여 의종의 경영에는 그 장엄이 일일이 기록되어 있음을 보아도 의종 때 토목경영의 호사를 가히 알 만하다 하겠다. 그 중에도 유명한 것을 약거(略擧)한다면 다음과 같은 것이 있다.

① 목청전(穆淸殿)　이것은 대내 동북우(東北隅)에 건설한 것이라 하니, 그 위치는 자세히 알 수 없으나 지금 만월대 동북 포도원 근처가 아닐는지도 모

른다. 그 안에 충허각(沖虛閣)이라 이름하는, 금벽(金碧)이 선명한 한 누각이 있어 이곳에서 재추에게 곡연(曲宴)을 베풀었다 하며, 그 안에 다시 중병(衆病)을 광치(廣治)한다는 의사(醫舍)로서 선약(善藥)을 두는 별실이 있어 선구보(善救寶)라 편(扁)하고 그 옆에 괴석(怪石)·명화(名花)를 쌓고 심고 '양성정(養性亭)'이란 정자를 세웠다 한다.(도판 16)

② **경명궁(慶明宮)** 이것은 대궐 동남 삼십여 보에 있던 정함(鄭諴)의 사제(私第)를 빼앗아 별궁을 만든 것으로 크고 작은 낭무만이 무릇 이백여 칸이요, 누각이 쟁영(崢嶸)하고 금벽이 교휘(交輝)하여 궁금(宮禁)과 닮음이 있었다 한다.

③ **중흥전(重興殿)** 이것은 백주(白州) 토산(兎山) 반월강(半月崗)에 술사의 말을 듣고 경영한 이궁(離宮)이다.

④ **인지재(仁智齋)** 이것은 처음에 경룡재(慶龍齋)라 하던 것을 술사의 말을 듣고 개광증식(開廣增飾)하여, 폐행(嬖幸)과 침감유희(沈酣遊戲)하여 국정을 불휼(不恤)하고 있었던 곳이다.

⑤ **관북별궁(館北別宮)** 이것은 흥국사 남쪽 영은관(迎恩館) 북쪽에 있었던 것이라 하니, 지금 호수돈고녀(好壽敦高女) 북편쯤에 있었던 것일는지. 그곳의 민가를 쫓아내고 별궁을 경영한 것으로, 당대 별궁 중 가장 중요한 곳이었던 듯하며 이어행숙(移御幸宿)이 잦았던 곳이다.

⑥ **현화사(玄化寺)** 동쪽 고개 청녕재(淸寧齋) 중미정(衆美亭)의 강호모정(江湖茅亭)의 미(美)는 별문[5]에서 설명한다.

⑦ **수창궁(壽昌宮)** 만수정(萬壽亭)의 치려도 별문[6]에서 설명한다.

⑧ **판적천(板積川)** 상류〔장단(長湍) 눌목리〕연흥전(延興殿)의 만춘정(萬春亭)·영덕정(靈德亭)·수어당(壽御堂)·선벽재(鮮碧齋)·옥간정(玉竿亭)·금화교(錦花橋)·수덕문(水德門)의 제경(諸景)도 별문[7]에서 설명한다.

이 외에도 장단 응덕정(應德亭)·황락정(皇樂亭)·연복정(延福亭), 평산(平山) 숭수원(崇壽院), 패강(浿江) 용서정(龍瑞亭), 기타 행락하던 수정(水亭)·사원(榭院) 많이 있으며, 권신(權臣)의 사제를 빼앗아 이궁을 만들되 그중에도 시중(侍中) 왕충(王冲)의 사제를 안창궁(安昌宮)으로, 참정(參政) 김정순(金正純)의 사제를 정화궁(靜和宮)으로, 평장사(平章事) 유금필(庾黔弼)의 사제를 연창궁(連昌宮)으로, 추밀부사(樞密副使) 김거공(金巨公)의 사제를 서풍궁(瑞豊宮)으로 만든 것 등 기타 다수한 예가 있으나 일일이 매거(枚擧)하지 않는다.

이곳에 이제 말하고자 하는 수덕궁은 원래 왕제(王弟) 익양후(翼陽侯) 호(晧)의 사택을 빼앗아서 이궁으로 개변한 것이니, 그 동기는 의종 11년 정월에 술사 영의(榮儀)라는 자가 궐 동쪽에 익궐(翼闕)을 만들면 왕기(王基)를 연구(延久)시킬 것이라 한 건언(建言)에 있었다. 왕은 곧 이 건의에 좇아 이궁을 경영케 하여 불과 사 개월 만에 준성(竣成)시키고, 뿐만 아니라 그 부근의 민가 오십여를 헐어치우고 태평정을 세워 태자로 하여금 서액(書額)케 하고 명화이과(名花異果)를 주위에 심고 기려진완지물(奇麗珍玩之物)을 좌우에 포열(布列)하였으며, 정자 남쪽에 착지(鑿池)하여 관란정(觀瀾亭)을 그 위에 세우고 그 북에 양이정(養怡亭)을 세워 청자와(靑瓷瓦)를 덮었으며 그 남에는 양화정(養和亭)을 세워 사피(梭皮)로써 덮었다. 또 옥석을 갈아서 환희대(歡喜臺)·미성대(美成臺)를 쌓고 괴석을 모아 선산(仙山)을 꾸미고 원수(遠水)를 끌어들여 비천(飛泉)을 만들었다 한다. 이것은 실로 고려 역대 중 가장 치려궁극(侈麗窮極)된 경영으로,『고려사』에도 이때의 정경을 말하되

郡小逢迎民間珍異之物 輒稱密旨 無問遠近 爭取駄載 絡繹於道 民甚苦之
측근자들은 왕의 비위를 맞추기 위하여 민간에 진귀한 물건이 보이기만 하면 왕명이라는 핑계로 거리의 원근을 가리지 않고 이를 탈취하여 저마다 실어 들였는데, 그런 짐짝이

16. 목청전(穆淸殿) 정전(正殿).

길에 잇대었다. 백성들은 이것을 몹시 괴롭게 여겼다.[50]

라 하였으니 그 경영이 얼마나 심하였던 것인지 알 수 있다.

　이것이 낙성되자 재추·대간(臺諫)·시신(侍臣)으로 하여금 유람케 하여 주식(酒食)을 사(賜)하고, 관란정에 행어(幸御)하여 이죄(二罪) 이하를 사(赦)하고, 영선(營繕)에 예사(預事)한 자에 상사(賞賜)가 있었고, 이후 행숙이 잦았으며, 9月에 들어 박윤공(朴允恭)으로 하여금 다시 증영(增營)케 하였다 한다. 지륵사(智勒寺) 광지대사묘지(廣智大師墓誌)에

　丁丑年(王之十一年) 上又遣近臣徵之 辭不獲已 來赴闕下 賜對 壽德宮太平亭上 玉色親臨 宣示慈惠 寵眷甚渥
　정축년(丁丑年, 왕의 재위 11년) 임금께서 또 근신을 보내어 부르시니 사양할 도리가 없어 대궐로 달려갔다. 수덕궁 태평정에서 알현 자리를 마련하시고 옥색(玉色)으로 친히 납시어 자혜로움을 보여주시고 사랑하심이 대단하셨다.

의 구가 있으니, 의종이 이 태평정으로써 얼마나 자랑되이 생각하였던지를 알수 있다.

또 왕의 12년 2월 인종 기일(忌日)에 이곳에서 반승(飯僧)한 사실이 있으니 그 기록에

己未以仁宗忌日 飯僧於太平亭 時王好作佛事 緇徒盈溢宮庭 怙恃恩寵 附託宦官 侵擾百姓 競造寺塔 爲害日甚

기미일에 인종의 기일과 관련하여 태평정에서 중들에게 음식을 먹였다. 이때에 왕이 불공과 기도를 일삼았기 때문에 중들이 궁정(宮庭)에 차고 넘쳤으며, 위로는 왕의 은총만 믿고 아래로는 환관(宦官)들과 결탁하여 백성들의 재물을 탈취하여다가 절간을 세우고 탑을 쌓았는데 그 폐해가 날이 갈수록 심하였다.[51]

이라 있고, 또 왕의 '12년 3월' 조에 "壬申 幸壽德宮 宴幸樞臺閣侍臣于太平亭 仍許遊賞御苑花木 임신일에 왕이 수덕궁으로 갔다. 이날 재추 · 대각(臺閣) · 시신(侍臣)들을 위하여 태평정에서 잔치를 배설하여 주는 동시에 어원(御苑)의 꽃과 나무를 구경하게 하였다"[52]이라 있다.

그러나 이렇듯 장엄하던 수덕궁은 그후 얼마 아니하여 기록에 잘 나타나지 않다가 명종(明宗) 22년 겨울 10월에 들어 어사대부(御史大夫) 왕도(王度)가 사제를 수덕궁 옆에 경영하려다가 이의민(李義旼)에게 탄핵을 당한 사실이 보일 뿐이니, 아마 이 궁은 의종의 훙어(薨御) 후 그 귀중성을 상실케 된 것인지도 알 수 없다. 그후 시대의 변천을 따라 오래 존립하지 못하였을뿐더러, 원래가 한 술사의 말을 듣고 다만 호유(豪遊)하기 위하여 건립한 궁궐이니만큼 일대(一代)에 그치고 만 것이 아닐까 한다.

각설, 우리는 이 태평정 기사에서 양이정의 청자와라는 것을 주의하지 아니하면 아니 된다.(도판 17) 고려의 유명한 청자와의 기사가 정사(正史)에 보임은 이것이 처음이니, 이는 곧 고려 청자와의 발생을 말하는 것으로 실로 지금부

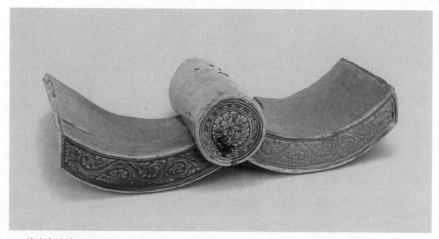

17. 청자와(青瓷瓦).

터 팔백팔십여 년 전의 일이다. 보통 항간에서 말하는 청개와(青盖瓦)라는 것
은 지금의 경성 창덕궁(昌德宮) 선정전(宣政殿)이나 개풍 덕물산 최영(崔塋)의
사당이나 기타 산림사관(山林寺觀)에서 더러 볼 수 있는 남벽와(藍碧瓦)를 고
려 청개와인 듯이 알고 있으나, 이것은 아마 충렬왕이 승 육연(六然)으로 하여
금 강화에서 굽게 하였다는 유리와(琉璃瓦)란 것의 일종일는지는 몰라도〔『고
려사』 '충렬왕 3년 5월 임진(壬辰)' "遣僧六然于江華 燔琉璃瓦 其法多用黃丹 乃
取廣州義安土 燒作之 品色愈於南商所賣者 승 육연을 강화에 파견하여 유리 기와를 구
워내게 하였다. 그 제조방법이 황단(黃丹)을 많이 쓰게 되는 까닭에, 광주(廣州) 의안(義安)
의 흙을 가져다가 구워서 만들었는바 그 품질이나 색채가 남상(南商)들이 파는 것보다도 우
수하였다"53〕유명한 고려 청와(青瓦)라는 것은 아니요, 저 의종 때 청자와가 곧
고려 청와이니 그것은 형태가 개와(盖瓦)일 뿐이지 질은 전혀 청자기(青瓷器)
와 다름이 없는 것이다. 그럼으로써 귀중시되는 것이니 의종의 양이정이란 이
러한 귀중한 청와로써 덮은 까닭에 더욱 유명하게 된 것이다.

　이 태평정이 있던 소재지는 전혀 불명이다. 만월대 동쪽 송도중학교를 중심
한 동서간이라고 상상을 할 뿐이지 확증을 얻지 못하였다.

11. 순천관(順天館)의 연혁

순천관은 지금의 성균관이 그 유지(遺址)이니 이곳에 동남편으로 순천대(順天臺)라는 안산(案山)의 이름이 지금까지도 유전한다. 순천관은 원래 문종이 창건한 대명궁(大明宮)이란 별궁이었으나[전에 경종 때 대명궁부인(大明宮夫人) 유씨(柳氏)란 이가 있었으니 대명궁이 문종 이전에도 있었다 하겠지만, 이 대명궁과 동일한 것인지는 의문이다] 동왕 32년 6월에 송나라 사신 안도(安燾)와 진목(陳睦)이 내도하였을 적에 순천관이라 개칭하고 빈관(賓館)으로 이용케 된 모양이니, 송나라 사신 서긍의 『고려도경』에는 '尊順中國如天 중국을 하늘처럼 존중하고 따른다' [54]이라는 뜻이라 하였다.

이제 『고려도경』에 의하여 당시의 건축을 살피건대, 외문·내문의 양문이 있어 외문에는 방(榜)이 달리고 좌우로 서른 칸의 외랑(外廊)이 둘려 있는데 이곳에는 관회(館會)가 있을 적에 중절(中節)과 하절(下節)의 음석(飮席)을 배열하였다 하며, 중문에는 청수의(靑繡衣)의 용호군(龍虎軍)이 지키고 있었다 한다. 중문을 들어서면 좌우에 소정(小亭)이 있고 그 사이에 세 칸 모옥(茅屋)이 있는데 이는 그 전에 주악(奏樂) 장소였다 하며, 이곳에서 정북면으로 순천관이라는 액방이 달린 관청이 있는데 정청은 다섯 칸이요 좌우 양하(兩廈)는 각 두 칸이라 창호(窓戶)의 시설이 없고 동서 보단(步段)에는 모두 난순(欄楯)을 돌렸다. 위로는 금수염막(錦繡簾幕)을 쳤는데 무늬는 상란(翔鸞)과 단화(團花)가 많고, 사면에는 수화도(繡花圖)의 병장(屛障)을 돌렸으며, 좌우

에는 팔각빙호(八角氷壺)를 놓았다 한다. 이 정청 좌우에는 상절(上節)이 분처(分處)하는 십이 위(位)의 내랑(內廊)이 돌려 있었고, 정청 뒷문을 나서면 중앙에 낙빈정(樂賓亭)이라는 대정(大亭)이 있고, 동(東)으로 정사(正使)가 거처하는 세 칸 전당(殿堂)과 서(西)로 부사(副使)가 거처하는 세 칸 전당이 있는데, 낙빈정은 사릉옥개(四稜屋蓋)로 화주(火珠)가 정상에 놓이고 '낙빈'이란 방(榜)이 달렸으며, 거전(居殿)에는 각각 도금한 기명(器皿)이 놓이고 금수유악(錦繡帷幄)이 성진(盛陳)되었으며, 정중(庭中)에는 화훼를 널리 심었고, 정북(正北)으로 산로(山路) 향림정(香林亭)에 통하는 북문 통로가 있다. 이것이 대개 지금의 성균관 건물 자리에 놓였던 중심 전당이니 관청까지의 건물은 지금의 명륜당(明倫堂)까지의 건물들이었고, 거전일곽(居殿一廓)의 건물들은 지금의 대성전(大成殿) 부근 자리에 있었음을 추측할 수 있다.(도판 18-22)

이 중심된 전곽에서 서남편으로 관반관(館伴官)이 거처하는 전각이 있었다하며, 그 북편 즉 낙빈정에서 서편으로 조서전(詔書殿)이 있었는데 정청이 다섯 칸으로 회식(繪飾)이 화환(華煥)하고 서랑(西廊)에는 전에 압반의(押班醫)가 있었고 거실에는 이도관(二道官)이 관서(官序)에 따라 분거(分居)하였다한다.

다시 중심 전곽의 동편, 지금의 넓은 밭으로는 남쪽에 청풍각(淸風閣)이 있었으니 숭녕대관(崇寧大觀) 즉 숙종 · 예종 때까지는 냉풍각(冷風閣)이라 하던 것으로, 다섯 칸 전각인데 기둥을 쓰지 않고 공두(栱斗)를 가첩(架疊)하였다 하니 벌써 전무후무한 기이한 건축이거니와, 악막(幄幕)을 늘이지 않고 각루(刻鏤) · 회식(繪飾) · 단확(丹艧)이 화치(華侈)하여 다른 곳에서 볼 수 없는 건물로 송나라 사신이 가져온 예물을 두는 곳이라 하였다.

이 청풍각에서 서북편으로 도할(都轄) · 제할(提轄)의 세 칸 초옥(草屋)이 있는데 중간은 대청이요 좌우로 양실(兩室)이 대벽(對闢)하여 있었다. 중간청

18. 성균관(成均館) 배치도.

(中間廳)은 회식견객(會食見客)의 장소로 주막 같은 청위(靑幃)가 앞에 늘여
있으며, 실내에는 문라홍막(文羅紅幕)이 늘여 있고, 탑(榻) 위에는 금인(錦
茵)을 깔고 금연(錦緣)의 대석(大席)을 다시 덮었으며, 실내의 향렴(香奩) ·
주합(酒榼) · 타우(唾盂) · 식이(食匜) 들은 모두 백금이요 저수구(貯水具)는
동기(銅器)였다. 당(堂) 뒤에는 추와(甃瓦)로써 못을 팠는데 계류(溪流)가 산
에서 흘러 이곳에 고여 차면 다시 콸콸거리고 동지(東池)로 드나니, 동지는 서
장관(書狀官) 뒤에 있는 못이라, 서장관각도 세 칸으로 관서(官序)에 따라 분
거(分居)하며, 실중(室中)에 장식은 도할 · 제할과 같으나 기명이 모두 동기인
것에 차별이 있다. 이러한 각 관(官)의 거처에는 매우 넓은 낭옥이 둘려 있어
중 · 하절 주인(舟人) 등이 각기 차서(次序)에 따라 거처하는데, 북석(北席)을
상석(上席)으로 하고 그 사이에 방자(房子)가 각기 있어 사령(使令)을 들고 있
다. 동지(東池)에서 흐르는 물은 동편 골을 끼고 흘러 관(館) 밖의 계류와 합
쳐 나간다.

　이것이 순천관의 전모이나 다시 전에 말한 낙빈정의 북문에서 고개를 넘어
서북편으로 가면 사릉옥개에 화주가 정상에 놓이고 팔면(八面)에 난순을 돌

린 향림정이 산반척(山半脊)에 있었으니 언송괴석(偃松怪石)과 여라갈만(女蘿葛蔓)이 호상영대(互相映帶)하여 서기(暑氣)를 잊을 만한 청풍이 소연(蕭然)히 불고, 지금의 취성대(聚星臺) 김원배(金元培)의 별장 부근에는 순천사라는 절이 있어 사신이 두류(逗留)하는 일 개월간에 승도가 밤낮으로 가패(歌唄)하여 국신사부(國信使副) 일행의 평선(平善)을 기원하며, 순천사 뒤로 영선관(迎仙館)이라는 십수칸의 관각이 다시 있어 견사보신(遣使報信)의 인(人)을 접대한다 하였다.

이상에 서술한 것은 순천관의 건축 장엄인 동시에 이어 곧 대명궁으로서의 건축 장엄이다. 그러나 한 가지 주의할 것은 문종 32년에 대명궁을 순천관이라 개명하였을진대 내내 순천관으로만 불렀을 법하되 실제에 있어서는 두 개의 명칭을 혼용하였음이니, 인종 6년 4월에 "甲子移御大明宮 卽順天館 갑자일에 왕이 대명궁으로 옮겼으니 곧 순천관이다"[55]라 하고서도 때로는 대명궁, 때로는 순천관이라 하여 의식적으로 혼용하였다. 『여지승람』에는 "仁宗改順天館爲大明宮 嘗餞金使于是 인종이 순천관을 고쳐서 대명궁으로 하였는데, 금(金)나라 사신을 여기에서 전별하였다"[56]라 하여 마치 순천관을 다시 대명관이라 고쳐 명칭을 기록한 듯하나 '餞金使'의 사실에 대한 『고려사』의 기록에는 개칭까지의 사실은 보이지 아니하니 수시 혼칭하였다 함이 가할 것으로 인정한다.

하여간에 대명궁 즉 순천관은 문종 이래 명종 전후까지는 가장 중요한 궁관이었던 듯싶어 『고려사』에도 여러 가지 중요한 사실이 보인다. 즉 예종은 순천관 남문에서 여진을 치러 가려는 윤관(尹瓘)·오연총(吳延寵)의 병졸을 열관(閱觀)하였으니 지금 성균관 동남간의 부근을 '마당터'라 함은 이러한 데서 연유한 듯하며, 향림정에서 예종은 재추를 연대(宴待)한 사실도 있다. 인종은 대명궁 수락당에서 김부의(金富儀) 정항(鄭沆) 등으로 하여금 강연케 하였으며, 명종은 순천관의 천황지진사(天皇地眞祠)에서 기복(祈福)한 일이 있다. 또 낙빈정에서 인고기신(仁考忌辰)으로 반승(飯僧)한 사실 등도 있다.

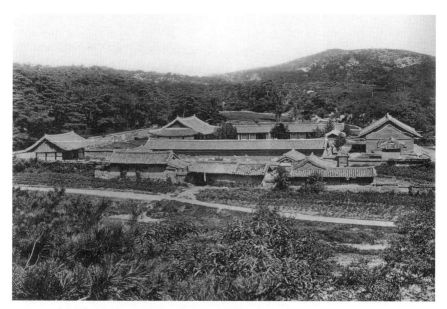

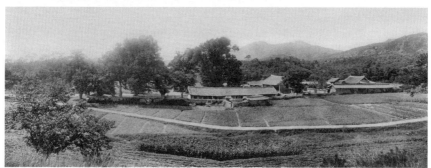

19-20. 서쪽(위)과 동쪽(아래)에서 본 성균관.

　그러나 "開軒對山 淸流環繞 喬松名卉 丹碧交陰 供帳器皿 無一不備 制度華侈
有逾王居 창을 열면 산을 대하게 되고 맑은 물이 감돌며 높은 소나무와 이름있는 화훼가
울긋불긋 서로 그늘 지우고 있다. 시설물과 그릇은 하나도 갖추어지지 않은 것이 없어 그
제도의 화려함이 임금의 궁궐보다 나은 데가 있다"하던 궁관도 몽병일도(蒙兵一到)
에 거진괴퇴(擧盡壞頹)하여, 다시는 적연무문(寂然無聞)케 되어『고려사』에
도 중엽 이후에는 다시 보이지 않고 유독 순천사만이 남아 있었던 듯하다. 즉

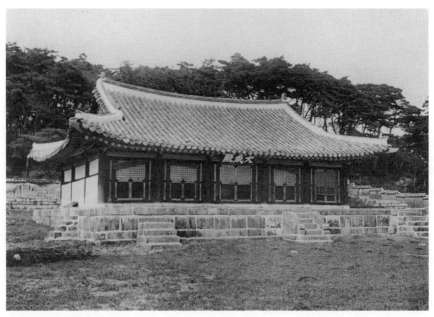

21. 성균관 대성전(大成殿).

충숙왕 8년에 정화공주(靖和公主)의 진영을 봉안한 사실쯤이 남아 있다. 이와
같이 고려 전반기에 있어서는 대명궁에서 순천관으로의 변천이 있었으나 후
반기에 이르러서는 다시 숭문관(崇文館)으로, 성균관으로의 변천이 있었다.
대저 숭문이란 관각이 『고려사』에 최초 보이는 것으로는 성종 14년이니 이때
에 숭문관을 홍문관(弘文館)으로 고쳤다 한즉 숭문관이란 일찍부터 있었던 듯
하나 이에 대한 역사적 발전을 찾기 어렵고, 후에 인종 10년에 숭문전에서 열
사(閱射)한 사실과 동왕 11년에 숭문전에서 김부식(金富軾)으로 하여금 역상
서(易尙書)를, 김부의 · 홍이서(洪彝叙) · 정항 · 정지상(鄭知常) · 윤언이(尹
彦頤) 등으로 하여금 『중용(中庸)』을 강연케 하고, 동왕 12년에는 보살계도량
(菩薩戒道場)을 숭문전에서 개설한 사실이 있음으로 보아 이곳에 숭문관이 부
활될 운명이 일찍부터 있었던 듯하다. 『여지승람』에 "崇文殿 大明堂 숭문전. 대
명당에 있다"[57]이란 것이 있으니, 대명궁 내의 한 전각으로 여러 번 명의의 변경

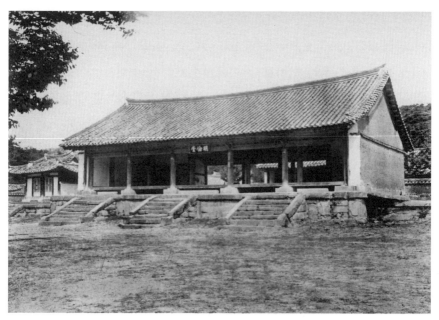

22. 성균관 명륜당(明倫堂).

은 있었으나 '숭문'의 이름은 실로 오래 전부터 이곳에 있었던 것이다.

　그러나 몽고병란을 치른 후, 충렬·충선 때에도 홍문관 또는 숭문관 등이
『고려사』에 보임은 이곳에 곧 재건되었던 것으로 보기 어렵고, 사실로 이곳에
숭문관이 재건된 것은 충목왕(忠穆王) 즉위 당년이었다. 즉『고려사』에 "王命
毁新宮 作崇文館 왕의 명령으로 새 궁전을 헐고 그 자리에 숭문관을 지었다"[58]이라 함
이 그 문거(文據)이니, 이 신궁(新宮)이라 함은 충혜왕 4년에 경영한 삼현(三
峴, 첫재)의 신궁이었다. 즉, 이 신궁을 훼반(毁搬)하여 이곳에 숭문관을 부활
시킨 것이다. 이것이 후에 다시 성균관으로 사전(四轉)되었으니, 성균관은 원
래 따로 있었던 것으로 성종 11년에 창시한 국자감이 그 원태(元胎)였다.

　대저 성균관이 창건될 인연은 성종 2년 때 있었으니, 박사 임노성(任老成)
이 송으로부터 문선왕묘도(文宣王廟圖) 한 포(鋪)와 제기도(祭器圖) 한 권과
『칠십이현찬기(七十二賢贊記)』한 권을 내헌(來獻)함에 비롯하였다. 이리하

여 성종 11년에 국자감이 창시되었고 그 안에 문선왕묘가 있었음은 『고려사』 「학교지(學校志)」에 "自國初肇文宣王廟于國子監 국초로부터 국자감에 문선왕묘를 세웠다"이란 데서 증득(證得)할 수 있다. 『고려도경』에 의하면 "舊在南會賓門 內 국자감은 전에 남쪽 회빈문 안에 있었다"[59]라 하였으나 그 위치를 알 수 없고 (지금 부조현을 넘어 고남문 나가는 길 중간의 서남편으로 짐작되지만), 더욱이 당초의 경영은 제도가 극히 협애(狹隘)하여 학도(學徒)가 자다(滋多)함을 따라 갱창(更創)의 필요가 후에 생겼으니 이것이 선종 6년에 중즙(重葺)케 된 연유이다. 『고려도경』에 "今移在禮賢坊 지금은 예현방(禮賢坊)으로 옮겼다"[60]이라 한 것이 대저 이때에 이건된 것으로 볼 수 있고, 지금의 태평관지(전매국) 서북동이 국자감이 있던 국자동(속칭 국죽굴)이라 하니 예현방의 국자감이란 것이 아마 이곳을 두고 말함인 듯하다. 그런데 숭문관이 후대에 성균관으로 변창(變創)될 인연은 실로 이때에 맺어진 것이니, 『고려사』 '선종 6년' 조에 "以修 葺國學 備儀仗移安文宣王于順天館 국학을 보수하는 일과 관련하여 왕이 의장병(儀仗 兵)을 갖추고 문선왕 위패를 순천관으로 옮겨 놓았다"[61]이란 것이 그것이다. 이름하여 숭문이니 문선왕을 일시 이안(移安)함에 불손(不遜)될 리 없을 것이며, 일시의 이안이 다시 그 묘사(廟社)로 변천됨에 우연치 않은 인연이 있다 하겠다.

하여간 이때에 예현방으로 이건한 것은 『고려도경』에도 '所以侈其制耳 그 제도를 키운 것'[62]이라 한 바와 같이 세대를 좇아 제도의 치장이 늘어 간 것이니, 대문에는 국자감이란 방을 붙이고 정전은 선성전(宣聖殿)이라 일컬었고 벽상에는 칠십이현상(七十二賢像)을 그렸고(선종 8년), 좌우랑에는 육십일 자(子) 이십일 현(賢)을 새로 그렸고(숙종 6년), 예종 4년에는 여택(麗澤)·대빙(待 聘)·경덕(經德)·구인(求仁)·복응(服膺)·양정(養正)·강예(講藝)의 칠재(七齋)를 두고, 동왕 9년에는 국학을 세우고, 14년에는 양현고(養賢庫)를 두고, 원종 2년에는 동서학당(東西學堂)을 두고, 충렬왕 30년에는 오히려 전우(殿宇)가 애루(隘陋)하여 반궁(泮宮)의 제도를 실(失)함이 많다 하여 대성전

을 다시 중창하였다. 이리하여 문선왕의 소상(塑像)도 충숙왕 7년에 비로소 생기게 되었다. 그간에 안향(安珦)·안우기(安于器)의 부자(父子)가 주가 되어 송의 강남으로부터 수만 권의 경적(經籍)을 구래(購來)한 것은 고려 문화사상에 잊히지 못할 대사업이었다. 그러나 이렇듯 장엄하던 국학도 무슨 연고인지 고려말에는 많이 퇴폐되었던 모양으로 공민왕 2년 때에 동서학당들을 일시 수치(修治)하였으나, 공민왕 16년 때에 아주 철저히 갱창할 의도를 갖고 어느 틈에 퇴폐되었던 숭문관 옛 터에 국학을 중창하였던 것이다.

이때 이 건축적 장엄은 알 수 없이 되었고, 후에 이씨 수명(受命) 이후의 사실은 다시 고찰할 필요가 없을 것이다.

이규보의 「爲晋康公重修順天寺慶讚華嚴章疏法席疏 진강공을 위하여 순천사를 중수하고 경찬하는 화엄장소 법석소」

我佛申右手而作一寺 舊範猶存 祖師依旁行而演十玄 群疑自落 苟勒弘暢 卽格感通 有古精籃 閱年幾紀 山鍾秀異 本國家奉福之場 地接淸幽 宜龍象栖眞之所 然屋宇甚庫而未合壯觀 抑榱椽漸古而已不堪支 如吾官重而綠豐 忍不爲創 雖至歲斂而日玘 其誰有修 載加土木之功 更賁奐輪之美 重簷鱗疊 高棟翬飛 至若幢幡鐘磬之莊嚴 與夫丹雘漆髹之彩飾 種種皆具 一一可觀 及當畢務之初 將擧落成之典 高張猊座 廣集鵬耆 剋五十日之法筵 談八九會之玄旨 微言袞袞 如巨壑之傾波 曠解迢迢 若高山之炤日 音聲作供 眞實是香 苟毫許之營爲 得瞥頃之感契 伏願 聖上陛下 嚮箕疇之五福 坐擁太平 等竺室之萬籌 茂延遐壽 五兵火戢 四海波恬

우리 부처님이 오른손을 펴서 절 하나를 가리켜도 옛 법이 거기에 있고, 조사(祖師)가 널리 포교에 의해 십현담(十玄談)을 부연함으로써 모든 의심이 저절로 풀리니, 진실로 부지런히 법회를 열어 널리 펼친다면, 곧 신명이 강림하여 감통하실 것입니다. 여기에 옛 정람(精藍)이 있어 많은 세월을 겪었으니, 산 정기가 수려하고 기이한지라 본래 국가가 복을 받

들던 도량이고, 땅 기운이 청정하고 그윽한지라 용상(龍象)이 찾아들 만한 처소입니다. 그러나 집이 너무 협소해 장관(壯觀)이 될 수 없고, 또는 서까래가 이미 낡아서 지탱할 수 없으니, 나처럼 벼슬이 중하고 봉록(俸祿)이 풍부하면서도 차마 이를 중창하지 않는다면, 해마다 기울고 날마다 허물어진들 수리할 자 그 누가 있으리까? 곧 토목의 공력을 더하고, 다시 환륜(奐輪)의 아름다움을 꾸미니, 겹처마가 첩첩으로 연이었고, 높은 기둥이 훨훨 나는 듯하며, 당번(幢幡)·종경(鐘磬)의 장엄함과, 단확·칠휴(漆髹)의 장식까지도 갖가지 다 갖추어져 낱낱이 가관을 이룩했습니다. 이제 막 공사를 끝내게 되어 장차 낙성의 의식을 거행하려고 높이 예좌(猊座)를 베풀고 널리 붕기(鵬耆)를 맞이하여, 오십 일의 법연(法筵)을 마련하고 팔구회(八九會)의 깊은 뜻을 연설하니, 미묘한 말씀이 우렁차서 마치 큰 골짜기에서 쏟아지는 물살 같고, 넓은 설명이 밝고 밝아 저 높은 산의 비추는 햇빛과 같습니다. 음성이 바로 공양이고 진실이 곧 향내라, 과연 조금만큼의 정성을 받들더라도 지금 곧 감계(感契)를 얻을 줄 믿습니다. 엎드려 원하건대, 성상 전하께서 기주(箕疇)의 오복(五福)을 향하여 앉아서 태평을 누리시고, 축실(竺室)의 만주(萬籌)와 같이 길이 오랜 수명을 더하시며, 오병(五兵)의 불이 꺼지고 사해(四海)의 물결이 고요해지이다.[63]

12. 봉은사(奉恩寺)와 국자감(國子監)

봉은사는 고려 개국 삼십삼 년, 곧 광종 2년에 태조의 원당(願堂)으로 창건한 국찰이었고, 더욱이 태조의 진영(眞影)을 봉안한 곳으로 고려조의 여러 사찰 중 가장 중요한 지위에 있던 곳이었다. 홍법(弘法)·원융(圓融)·혜소(慧炤)·지광(智光)·원경(元景)·담진(曇眞)·낙진(樂眞)·보우(普愚) 등 고려조의 유명한 고승대덕(高僧大德)들이 이곳에서 국사(國師)·왕사(王師)의 현직에 승천(陞遷)되었으며 또는 이곳에 주석(住錫)하여 담경설선(談經說禪)의 성의(盛儀)를 베풂이 다른 절에서 볼 수 없는 성관(盛觀)이었으니, 일례를 보우에서 들더라도, 공민왕과 노국공주(魯國公主)와 대비(大妃)들이 친행하여 정례(頂禮)를 하고 폐백(幣帛)을 베풀새 은발(銀鉢)·수가사(繡袈裟)가 적여구산(積如邱山)하였으며 그 무리 삼백여 승이 모두 백포(白布) 두 필, 가사 일 령(領)씩을 받았고 사녀(士女)들이 분파(奔波)같이 모여들었다 하니 고승 설선(說禪)의 성의(盛儀)를 알 만하지 아니한가.

봉은사가 이와 같이 중요한 지위에 있었음은 이미 전에 말한 바와 같이 태조의 진전(眞殿)이 있었던 까닭이니, 정종(靖宗) 4년에 왕이 연등(燃燈)하는 날에 친히 행향(行香)하기 시작하여 이래 국가의 대소사를 물론하고 역대 제왕이 반드시 이곳에 예알품고(詣謁稟告)하게 되었다. 예컨대 공민왕 3년에 천재(天災)가 심하므로 그 제액(除厄)을 태조 진전에 기도하였고, 동왕 6년에 한양으로 이도하려고 이곳 진전에서 채복(採卜)하였고, 우왕 때에 북원(北元)이

심왕(瀋王) 고(暠)의 손자 토도부카(脫脫不花)를 왕으로 옹립하고자 할 제 이인임(李仁任) 등 고려의 백관이 태조 진전에 맹세코 반대하였으며 공양왕 원년에 우왕과 창왕(昌王)을 신돈(辛旽)의 비첩(婢妾) 소생이란 허구(虛構)로 시역(弑逆)할 제 고축(告祝)한 것 등 정치적으로도 중요한 행사가 이곳에서 전개되었다. 그러나 이렇듯 중요하던 봉은사도 고려조 멸망 후 그 위치까지도 잊게 되었던 모양이니, 『중경지』권6에

奉恩寺在皇城南 光宗時剙 疑卽佛恩寺 有麗太祖眞殿 自靖宗 燈夕必親行香以爲常

봉은사는 황성 남쪽에 있다. 광종 때에 창건되었으니 곧 불은사가 아닌가 의심된다. 고려 태조의 진전이 있는데, 정종(靖宗) 때부터 등석(燈夕)에는 반드시 왕이 친히 향을 사르는 것이 상례였다.

이라 있고, 불은사(佛恩寺)에 관하여는 "佛恩寺在太平館西北洞 其山曰琵瑟 불은사는 태평관 서북쪽 골짜기에 있으니 그 산을 비슬산이라 한다"이라 하여 이곡(李穀)의 약기(略記)를 들었으나 그 약기에는 봉은사와 불은사를 동일시한 것이 보이지 아니하고 한갓 불은사의 연기(緣起)에 지나지 아니한즉, 『중경지』가 불은사지를 봉은사지로 추정한 것은 근거 없는 착오요 믿을 바 아니니, 그 증거로 일례를 들면 『고려사』 '예종세가 원년' 조에 "八月… 辛巳 王如奉恩寺 謁太祖眞殿 九月… 甲午幸佛恩寺 8월… 신사일에 왕이 봉은사에 가서 태조의 진전을 참배하였다. 9월… 갑오일에 왕이 불은사에 갔다"[64]라는 기술을 비롯하여 봉은사와 불은사를 구별하여 쓴 예가 적지 아니하니, 이는 확실히 독립된 별개의 사찰이었음을 증명하고 남음이 있다 하겠다. 지금 불은사의 유지를 전매국의 서북편되는 태평정 96번지 부근으로 지적하는 모양이니 이것에 대한 추고는 차회에 미루거니와, 이것을 봉은사지로 추정하기는 역사상 문헌상 지리상 여러 가지로 부당한 점이 많다. 그러면 봉은사지는 어디 있을까. 이 점에 대한 확실한 문

증(文證)은 없다. 그러나 추론할 수 있는 한 트집거리 문증은 있으니, 『고려사』 「지(志)」 제7, '오행(五行)' 1의 인종 10년 8월 무자(戊子)조에

大雨 漂沒人家 不可勝數 又水湧奉恩寺後山上古井 奔流入國學廳 漂沒經史百家文書

큰비가 내려서 인가들이 잠기고 떠내려간 것을 이루 셀 수가 없었으며, 또 봉은사 뒷산 위의 옛 우물에서 물이 세차게 흘러내려 국학청(國學廳)에 들어가서 경서(經書)와 역사 백가서(百家書) 들이 물에 잠겨 떠내려갔다.[65]

라 한 것이 그것이다. 이로써 보면 봉은사는 국자감보다 윗자리에 상하로 연결되어 있던 것을 알 수 있으니 국자감의 위치가 결정되면 봉은사의 위치도 알 것이다. 그런데 전번에 「순천관의 연혁」이란 글에서 국자감의 위치에 대하여 매우 모호한 기술에 그쳤으나 『개성지(開城誌)』에 의하면 "成均館(在元町馬巖之北) 昔在國在洞(今專賣局舍宅) 성균관(원정 마암의 북쪽에 있다)은 옛날 국재동(지금의 전매국 사택)에 있었다"이란 것이 있으니, 그 의거한 문증은 알 수 없으나 매우 믿을 만한 기록으로 볼 수 있다. 즉 지금 태평정 103번지에서 116번지로 120번지에 끝나는 지역을, 하반은 국자감 자리요 상반은 봉은사 자리로 추정할 수 있다. 〔『파한집』에 의하면 "在舊都(松京) 九街廣坦 白沙平鋪 大川溶溶 流出兩廊間 옛 서울(송경)에 있는데 사통오달의 거리가 넓게 트였고 흰 모래가 평탄하게 깔렸으며, 큰 시내가 넘실넘실 흘러 두 회랑 사이로 나갔다"이란 말이 있다〕 좌처(坐處)로나 지역으로나 매우 온당할 듯하니 예현방의 국자감 자리라는 것이 이곳일 것이다. 지금은 관사·민가 들이 들어앉았으나 문성공 안향의 여지(閭址)란 비각이 그 부근에 서게 된 것도 이러한 데서 연유하였을 법하다.

그러나 이렇듯 중요한 봉은사의 건축 장엄에 관하여는 또한 똑똑한 기록이 드무니 『고려사』에 의하면 덕종(德宗) 원년과 인종 20년과 명종 10년에 중수

한 사실이 보일 뿐이요, 고종 21년에 몽고병란으로 강도(江都)로 이도하였을 때 차척(車悌)의 집을 봉은사로 쓰다가 환도 후에는 다시 중즙(重茸)한 모양이나 이에 대한 명문(明文)은 없다. 다만 태조의 진영을 봉안하였던 곳은 일찍이 효사관(孝思觀)이라 하였다가 공민왕 22년에 경명전(景命殿)이라 개칭하였지만, 건축적으로 삼문(三門)의 위엄이 있었음을 알 뿐이다. 『고려사』「지」 제23, '예(禮)' 11에서 초록(抄錄)한 듯한 『고려고도징』의 기술을 들면

毅宗時 詳定上元燃燈會謁祖眞儀 便殿禮畢 禮司奏初嚴 王服赭黃袍出 坐康安殿 攝侍中奏外辦 王降殿御軺輅輦出殿門 三嚴 駕至泰定門 黃門侍郎諸勅群官上馬 至昇平門 導從群官皆上馬 駕至奉恩寺三門外 群官皆下馬 侍臣引駕入三門內 王下輦 入幄次 閤門引太子以下 先詣眞殿門外 布立以俟 王行至眞殿門內北向立 樞密贊拜 王拜 每王拜後 舍人喝太子以下俱拜 王入殿庭至殿戶外拜 入戶內 酌獻訖 再拜

의종 때 상원일(上元日) 연등회에서 선조의 진전에 참배하는 의례를 자세히 정하였다. 편전(便殿)의 예식이 끝난 뒤에 예사(禮司)에서 첫 신호[初嚴]를 알리면 왕이 붉고 노란 포를 입고 나와서 강안전(康安殿)에 앉는다. 섭시중(攝侍中)이 '외판(外辦)'이라 알리면 왕이 전각을 내려와 초요련(軺輅輦, 수레)을 타고 전문을 나선다. 세번째 신호를 알리면 행차가 태정문에 이른다. 황문·시랑은 뭇 관리들이 말에 오를 것을 상주하여 승평문에 이른다. 뒤를 따르는 관리들이 모두 말에 오르고, 행차가 봉은사 삼문 밖에 이른다. 관리들이 모두 말에서 내리고, 시신들이 행차를 모시고 삼문 안으로 들어간다. 왕이 수레에서 내려 임금의 장막에 들어간다. 합문사는 태자 이하를 인도하여 먼저 진전 문 앞에 늘어서서 기다린다. 왕이 걸어서 진전 문 안에 이르러 북쪽을 향하여 선다. 추밀관이 '배(拜)'라고 하면 왕이 절한다. 왕이 절한 뒤에는 언제나 사인이 '태자 이하 모두 배'라고 외친다. 왕이 전정(殿庭)으로 들어가 전문 밖에 이르러 절하고, 문 안에 들어가 술을 올리고 나면 재배한다.

라 하였으니 진전 건물의 배치도 대개 추측된다. 또 이곳에 연등의 말이 나왔으니 말이지 문종 27년에 특설한 연등회는 새로 만든 불상을 경찬(慶讚)하기

위함이었으나, 그때 이틀밤 동안에 가구(街衢)에 점등한 것이 육만 잔(盞)이나 되었다 하니 연등의 성의(盛儀)도 또한 장(壯)하였음을 알 수 있다. 그러나 지금에 하등의 유구잔적(遺構殘蹟)을 볼 수 없이 되었고 연연(蜒蜒)한 좌우의 보산(補山) 동구 밖, 용수산이 휩싸여 있는 분지에 민가만 위집(蝟集)하여 있다. 동구 밖 평지 고대(高臺)에도 국자감의 유초(遺礎)가 있을 법하나 이 역시 발견할 수 없이 되었고, 그 문헌에 나타난 역사적 사실은 「순천관의 연혁」에서 대개 서술한 바 있으므로 이곳에 중설(重說)치 아니한다.

이장용(李藏用)의 「국자감 상량문(上梁文)」

儒宗大振 可觀國家之興 黌宇重新 必卜山川之勝 惟在過江之始 末遑相地之宜 卽鄕學以經營 爲泮宮而講習 郊畿旣定 連百堵以中施 形勢則然 介一區而外絶 幸玆多暇 爾乃度功 得秀壞於花山 移宏模於槐市 華楹肪砌 美哉輪奐於咄嗟 練水螺峯 莫是莫才之醞釀 修梁乃擧 嘉頌斯揚

兒郎偉拋梁東 甲乙芳枝長桂宮 此地的應鍾秀氣 靑春袞袞拜三公

兒郎偉拋梁西 至魯行看一變齊 五學賈生言記取 尙賢貴德化群黎

兒郎偉拋梁南 眼底山缺手可探 知有橫經相問道 誰將精義騁高談

兒郎偉拋梁北 玉振金聲夫子德 回也區區謾欲瞻 忽焉在後那容得

兒郎偉拋梁上 炮鳳方爲賢者養 濟濟靑衿自琢磨 景行行止高山仰

兒郎偉拋梁下 儒術尊來羞五覇 馳道當須築至斯 吾君嚮學嚴鸞駕

伏願上梁之後 敎化流而孝悌行 仁義興而禮樂盛 誕敷文德 服遠域以懷柔 樂育人才 固洪基而乂治 吾道益泰 大平適當 主上萬歲萬歲

유종(儒宗)이 크게 떨치니 나라가 잘될 것을 가히 보겠구나. 횡우(黌宇)를 중수함에는 반드시 산천의 좋은 곳을 택할 것이로다. 그러나 마침 처음 과강(過江)할 때를 만나 상지(相地)하여 마땅한 땅을 가릴 겨를이 없어 향학(鄕學)으로써 반궁(泮宮)을 만들어 여기에

서 강습을 하였다. 서울이 이미 정해짐에 따라 이것도 일백 담을 쌓아 그 중앙에다 베풀었으며, 형세가 그러하니 이 한 구역은 뚜렷해졌다. 그러다가 다행히 여가가 많아서 국자감을 지을 계획을 하여 좋은 터를 화산(花山)에다 얻고 굉장한 규모의 집을 괴시(槐市)에서 옮겨왔도다. 빛나는 기둥과 기름진 섬돌은 그 웅장함이 아름다워 감탄을 자아내고, 비단 같은 물과 고동처럼 생긴 봉우리는 영재를 기를 좋은 곳이로다. 긴 들보를 들어 올리매 아름다운 송(頌)을 외치노라.

아랑위야, 들보 동쪽을 쳐다보세, 차례차례 꽃다운 가지가 계궁(桂宮)에서 성장하는구나. 이 땅은 필시 좋은 기운을 모았는지라, 청년들이 늘어서서 삼공(三公)에게 절을 하네.

아랑위야, 들보 서쪽을 쳐다보세, 제(齊)나라가 일변(一變)하여 노(魯)나라가 되었구나. 오학(五學)에서 제생들이 기취(記取)할 것을 말하니, 어진 이를 숭상하고 덕을 귀히 여겨서 민중을 교화하는구나.

아랑위야, 들보 남쪽을 쳐다보세, 눈(眼) 아래 벌린 산을 손으로 더듬어 보겠구나. 경서(經書)를 펴 놓고 서로 문도(問道)함이 있으리라. 누가 정미한 뜻에 대해 고담(高談)을 거침없이 하는고.

아랑위야, 들보 북쪽을 쳐다보세, 옥진금성(玉振金聲)은 공자(孔子)의 덕이구나. 안회(顔回)가 구구하게 보려 하나 홀연히 뒤에 있으니 어찌 볼 수 있으리요.

아랑위야, 들보 위를 쳐다보세, 포봉(炮鳳)은 앞으로 어진 이를 기름이 되는구나. 많은 선비들이 스스로 탁마하여 큰길을 행하여 높은 산을 우러러보도다.

아랑위야, 들보 아래를 내려다보세, 유술(儒術)을 높이니 오패(五霸)를 부끄럽게 여기는구나. 큰길은 반드시 여기까지 쌓게 되니, 우리 임금이 배움에 뜻을 두셔서 수레 타고 오시리라.

엎드려 원하노라. 상량한 뒤에 교화가 유행하여 효제(孝悌)가 행하고 인의(仁義)가 흥하여 예악(禮樂)이 성하며, 육덕(六德)을 크게 펴 먼 곳까지 회유(懷柔)하고, 인재를 육성하여 넓은 터전을 굳게 하며, 또 잘 다스려져서 우리의 도가 더욱 높고 세상이 태평하여 주상께서 만세만세 하소서.[66]

13. 흥국사(興國寺)와 그 부근

만주에서 신흥한 거란의 대적이 고려 개국 후 칠십팔 년, 즉 고려 성종(成宗) 12년에 고려를 내침하매 그 세(勢) 실로 팽배하였을뿐더러, 고려도 반도를 통일하고 국가 시설의 정돈기로 든 지 겨우 오십 년 내외밖에 아니 된지라 그들과 계쟁(係爭)하고 있을 수 없으므로 곧 그들과 화친(和親)하여 이듬해부터 거란의 통화(統和) 연호를 쓰기 시작하였던 것이다. 그러나 이때는 굴욕적 성하지맹(城下之盟)을 이룬 것이 아니요 서희(徐熙)의 광장설(廣長舌)이 능히 대병을 물리쳤을뿐더러 왕명을 욕되이 하지 않고 국가의 위신을 잃지 않고, 게다가 여진적을 탕평(蕩平)하여 국경의 옛 땅을 회수한 다음에 조근(朝覲)하겠다는 약속까지 얻게 되었으니, 일병(一兵)을 상실치 않고 국경을 개척해 가며 대병을 물리친 서희의 공이야말로 실로 조선사상에 잊을 수 없는 위공(偉功)이었다 할 수 있다. 그후 고려와 거란 사이는 아무 탈 없이 지냈으나, 고려와 여진의 사이는 견원(犬猿)의 사이로 영일(寧日)이 없이 계쟁하고 있었다. 그 중에서도 상서좌사낭중(尙書左司郎中) 하공진(河拱辰)이 일찍이 동여진(東女眞)을 치다가 견패(見敗)된 것을 분히 여겨 현종(顯宗) 원년 때에 내조(來朝)한 여진인 아흔다섯 명을 화주[和州, 영흥(永興)] 방어낭중(防禦郎中) 유송(柳宋)이 모두 죽인 것이 도화선이 되어, 여진은 거란과 결탁하여 대거 입구(入寇)케 되었다. 거란은 그때의 선언이, 고려의 간신 강조(康兆)가 목종을 시역(弑逆)하고 현종을 영립한 비(非)를 문토(問討)한다 하였지만, 이는 구실

에 지나지 않고 거란의 야심은 오히려 딴 곳에 있었던 것이다. 이리하여 거란의 성종(聖宗)은 친히 대병을 영솔(領率)하고 고려를 내토(來討)케 되었으니, 현종은 이로 인하여 나주(羅州)까지 몽진하게 되었고 개성은 이로 말미암아 도륙(屠戮)을 당하였으나 고려군의 견지고수(堅持固守)는 마침내 거란병으로 하여금 스스로 퇴병케 하였고 현종도 얼마 아니하여 환경(還京)하였으나, 거란의 반목은 이에서 시작되어 양국의 갈등은 풀리지 않고 기회만 있으면 거란이 내침하였다. 그 중에도 현종 9년에 내구(來寇)한 거란 장수 소손녕(蕭遜寧)의 십만대병은 유명한 대적이었으나 당시 고려의 도원수(都元帥) 강감찬(姜邯贊)과 부원수(副元帥) 강민첨(姜民瞻)이 홍화진〔興化鎭, 의주(義州)〕과 자주〔慈州, 자산(慈山)〕에서 그것을 대파하고 그 회군의 척후기(斥候騎) 삼백여를 금교역(金郊驛)에서 엄살(掩殺)하여 그렇듯 강대하던 거란의 세력을 꺾어누르고 그들로 하여금 다시 규유(窺覦)치 못하게 하였으니, 당시 고려의 기세도 실로 개세(蓋世)의 감이 있었지만 강감찬의 위훈(偉勳)도 서희의 위공과 함께 사상(史上) 길이길이 남을 만한 일이었다. 현종 10년 강감찬이 개환(凱還)하매 현종은 친히 영파역(迎波驛, 금교역 서쪽 영파리)까지 나아가 채붕(綵棚)을 치고 악(樂)을 갖추어 장사(將士)를 위연(慰宴)할새, 금화팔지(金花八枝)를 강감찬 머리 위에 친히 꽂아 주고 왼손으로 그의 손을 잡고 오른손으로 잔을 들어 그를 위축(慰祝)할새 역명(驛名)까지도 흥의(興義)라고 고쳤다. 〔흥의는 옛 이름이 임패(臨浿)로, 우봉(牛峯)에서 서남 삼십 리에 있다. 지금 금교역 서쪽 영파리이다〕 이때 그의 영광도 실로 극하였지만, 환국 후 이 년 우국(憂國)의 심충(心衷)은 끊일 새 없어 병부(兵部) 남쪽에 있던 흥국사에 공양탑을 세웠으니, 지금 개성박물관으로 옮겨 간 석탑 기단 정면에는

菩薩戒弟子平章事姜邯贊

奉爲

邦家永泰遐邇常安敬造

此塔永充

供養

時天禧五年五月 日也

　보살계를 받은 불제자 평장사(平章事) 강감찬은 국가의 영원한 태평과 원근의 안녕을 위해 공경을 다해 이 탑을 조성하여 영구히 공양합니다. 천희(天禧) 5년 5월 어느 날.

　라는 원문이 늑재석골(勒在石骨)하여 있음에서도 그의 충심을 알 만하다.(도판 23, 24) 그후 고려의 국력은 점차로 회복되어 각반(各般)의 시설이 정돈되었으니, 현종 15년에 개성부 내의 부방(部坊)을 다시 정돈할 제 이곳을 이름하여 흥국방(興國坊)이라 하였음을 보아도 흥국사의 국가적 지위를 알 만하거니와, 다만 정사(正史)에 창건연대가 실리지 않아 창건연대는 의문이라 할는지 모르지만 『삼국유사』 연표에는 태조 7년으로 되어 있다. 그 유지는 원래 병부의 훈련청 터라 하니 병부는 지금 만월정 병부교(兵部橋) 남쪽으로 남성병원 아래에 있던 것이며, 흥국사의 탑은 만월정 310번지에 있었으니 그 일대가 흥국사의 옛 터임을 알 수 있다. 흥국사의 동쪽으로 지금 고려교 부근에 해온루(解慍樓, 속칭 해올내)가 있었다 한다. 그러나 이는 공양왕 말년(4년 2월)에 창건한 것인즉 역사적 중요성을 갖지 않는 것이다.

　흥국사의 대문은 동쪽으로 면하여 지금의 길 옆에 있었으니 방(榜)에는 '흥국지사(興國之寺)'라 하였고, 문 앞의 냇가에는 다리가 놓였고〔지금의 고려교보다 조금 북편으로 치우친 듯〕, 문의 전후좌우로 문랑(門廊)이 있어 사역(寺域)을 돌리고 그 안에 탑이 있으며, 남북으로 익평루(益平樓)·박제루(博濟樓)가 상대해 있고, 탑 뒤에 심히 웅장한 당(堂)·전(殿)이 있고, 정중(庭中)에는 아랫지름이 이 척, 높이가 십여 장(丈) 되는 동주번간(銅鑄幡竿)이 있었으니 그 형상은 줄줄이 마디가 있어 위로 갈수록 뾰족하고 끝에는 봉수(鳳首)가

23-24. 흥국사지(興國寺址)
석탑(왼쪽)과 석탑 기단의
각명(刻銘, 오른쪽).

있어 금번(錦幡)을 물고 간면(竿面)에는 전부 황금을 칠하여 장식했다 한다.

원래 흥국사는 국가의 공찰(公刹)이라 창건된 이후 공기(公器)로서의 중요성을 띠게 된 것은 여러 점에서 볼 수 있으니, 행향 · 연등 · 기우(祈雨) 등의 여러 사실 외에 의종은 14년 정월에 중외(中外)의 조하(朝賀)를 이곳에서 받고 충렬왕 4년에는 한희유(韓希愈)의 의옥(疑獄) 등을 이곳에서 처리하였다. 최충헌(崔忠獻) 형제가 명종을 폐립하려 할 제, 뇌전우박(雷電雨雹)과 선풍(旋風)이 대작폭기(大作暴起)하여 절 남쪽길 옆의 수목을 날려 근처에 있던 감옥의 담장으로 넘겨 신보랑(新步廊)을 일시에 쓰러뜨려 천위(天威)를 보이던 것도 유명한 일이다. 우왕 2년에는 양부(兩府) · 대간(臺諫)의 기로(耆老)가 모여 왕모(王母)를 심정(審定)하려 하던 곳도 이곳이며, 김저(金佇)가 우왕과 모란(謀亂)하였다 하여 우왕을 내쫓고 창왕을 강화에서 영립하려고 제신(諸

臣)이 모여서 병위(兵衛)를 대진(大陣)하고 모사(謀事)하던 곳도 이곳이었다.(흥국사는 고종 12년 12월에 화재를 당하고 강화에 천도하였을 적에 그곳에 흥국사를 세웠다가 원종 11년 환도한 후에 다시 세운 듯하다) 그러나 이렇듯 유명하던 흥국사도 어느 틈에 인멸되었는지 알 수 없고, 지금은 민가가 들어앉아 그 유지를 덮어 버렸다.

이 흥국사 뒤는(지금 만월정 266·289·294·296번지의 구역 내로 추정함) 명승(明昇)이란 사람이 살던 곳이니, 명승은 원나라 말년에 촉한(蜀漢)서 칭패(稱覇)하던 명옥진(明玉珍)의 아들이라, 명(明) 태조에게 체포되어 한주(漢主) 진리(陳理)와 함께 공민왕 21년에 고려로 유배된 사람이다. 남녀 모두 스물일곱 명이 내도하였는데, 공민왕이 보평청(報平廳)에서 인견(引見)할 때 명승은 나이 십팔 세였고 진리는 이십이 세였다 하니, 비록 패장(敗將)이라 하되 어린 나이에 능히 천하에 칭패하던 기개를 또한 장하다 아니할 수 없다. 진리는 그후 어찌 되었는지 불명하나 그와 함께 온 회회세자(回回世子) 문해(文偕)는 자남산 잠두(蠶頭) 아래 천당동〔天堂洞, 지금 관덕정(觀德亭) 남쪽 벼랑 아래인 듯〕에 살고 있었다 하며, 명승은 공민왕 22년에 총랑(摠郎) 윤희종(尹熙宗)의 여서(女婿)가 되어 흥국사 뒤에 반거(蟠居)케 된 모양이며, 소거(所居)에는 그의 아버지 명옥진의 곤면화상(袞冕畵像)을 봉안하여 조선조 중엽의 임진란 전까지도 있었다 한다. 그러나 이러한 유지들도 상전(桑田)으로, 민거(民居)로 모두 변하였다.

다시 흥국사 앞에 해울내 건너로 감옥이, 그 북으로 지금 병부교와 노군교(勞軍橋) 사이의 남쪽으로 형부(刑部)가, 그 동쪽으로 이부(吏部)가 있어 삼사(三司)의 문이 남렬북향(南列北向)하였다 하며, 이부에서 동남 수십 보에 주전감(鑄錢監)이 있었다 하나 그 대지를 지금 정확히 지정할 수 없다.

14. 수창궁(壽昌宮)과 민천사(旻天寺)

수창궁이 사기(史記)에 비로소 보이기 시작한 것은 고려 개국 구십사 년, 즉 현종 2년 때부터다. 때에 거란의 침범으로 말미암아 남조선 지방으로 몽진하였던 현종이 청주(淸州)에서 환도하여 보니 경궐(京闕)은 모두 소실되었고 별궁으로서 남은 것이 수창궁이었던 듯하여 2년 2월부터 5년 정월까지, 새로이 궁궐이 중수되기까지 이곳에 유련(留輦)케 되었으며, 때에 내전(內殿)은 관인전(寬仁殿)이었다. 이로부터 수창궁은 고려의 별궁 중 가장 중요한 지위를 점령하였으니 강종(康宗)이 훙어(薨御)한 것도 이곳이었고, 몽고병란에 한창 곤란하던 고종 20년 때에 태조의 신어(神御)를 봉안한 곳도 이곳이었고, 충렬왕 23년에 안평공주(安平公主)가 현성사(賢聖寺)에서 훙(薨)하매 이빈(移殯)한 곳도 이곳이었고, 충선왕이 심양왕(瀋陽王)으로서 원조(元朝)에 구금되었다가 귀국하여 즉위한 곳도 이곳이었고, 창왕의 대비 이씨가 살던 곳도 이곳이었고, 혁조(革祖)가 될 제 조선조 태조가 등극한 곳도 이곳이었고, 혁조를 도모하던 태종이 등극한 곳도 이곳이었다. 조선조의 정종(定宗)이 수창궁 북원(北苑)에 올라 좌우를 돌아보시고 "전조(前朝, 고려) 태조의 지(智)로써 이곳에 건도(建都)하였음이 어찌 우연한 일이랴" 하였다니, 지금의 고야산(高野山) 본원사(本願寺)의 지대에 올라 시내를 굽어보면 진실로 승개(勝槪)임을 알 수 있다.

이제 수창궁의 사지(四至)를 살펴보건대, 우편국에서 대화정(大和町) 247번지와 248번지 사이의 골목으로 나서면 십천(十川) 위에 조그만 돌다리가 있으니 이곳을 속칭 궐문교(闕門橋)라 하나니, 이것이 곧 수창궁의 정문 앞에 있던 다리로 궁전교(宮前橋) 또는 수창교(壽昌橋)라 일컫던 곳이다. 수창궁의 북성(北城)으로 말하면 일찍이 의종이 수창궁 북원에서 격구(擊毬)의 유희가 있었다 하며, 또 내시 윤언문(尹彦文)이 괴석을 모아 가산(假山)을 만들고 만수산(萬壽山)이라는 정자를 만들었는데 황릉(黃綾)으로 벽을 덮고 사치함이 심하여 사람의 눈을 현란케 했다 하며 유연(遊宴)도 자주 있었다 하는데, 조선조 정종 등림(登臨)의 사실 등으로 종합하여 보면 대화정 227번지에서 북본정(北本町) 753번지로 일직선을 그은 거성(巨城) 안이 아닐까 한다. 지금 북본정 753번지 마원규(馬瑗圭) 공장 층계석에는 안상(眼象) 속에 모란화를 양각한 장방석(長方石)이 끼어 있으니 북원에 있던 어떤 건물에 사용되었던 고물(古物)이 아닐까 한다. 다시 서역(西域)으로 말하면 양성시장(兩城市場)에서 북편으로 구(舊)여자보통학교 터로 올라가는 일직선일까 하며, 동역(東域)은 마전교(馬廛橋) 옆 대화정 20번지에서 북본정 326번지를 바라보고 올라가는 일직선이 아닐까 하니, 이 사지는 실로 포대(褒大)한 혐이 있으나 고려 당시에 있어서는 만월대 정궁에 다음 가는 대궁이었던 만큼 의당한 추정이리라 생각한다.

문헌에 의하여 추측하건대 서문(西門)이 가장 중요한 문인 듯하여 사현궁(沙峴宮)·사친관(思親觀) 등에 통하는 큰길과 연접되었던 듯싶고, 서문 밖에 연못이 있었다 하니 이는 조선조 때까지 부아문(府衙門) 앞에 있던 연못으로 지금 경찰서가 옛 터요, 그 문 앞의 양류(楊柳)는 원래 연못가에 섰던 것이다. 또 함복문(含福門)이란 것이 있으니 수창궁 남문의 이름이 아니었던가 하며, 북문에 관하여는 의종 원년에 군소(群小)의 출입을 금하기 위하여 어명으로 봉쇄하였으나 정중부(鄭仲夫) 등이 마음대로 열고 출입하여 물의를 일으킨 예

가 있고, 동문에 대하여는 아무런 기사가 보이지 아니한다. 또 문헌에 의하면 명종 17년 정월에 추밀원(樞密院)에서 불이 나서 수창궁 낭(廊)의 이십여 기 둥[楹]이 불탄 사실이 있고, 동왕 11년 7월 북원(北垣)에 투석(投石)된 사실이 있으니 이로써 보면 서에서 남까지, 남에서 동의 일부까지 낭옥(廊屋)이 있었 던 듯싶다. 궁내에는 예의 관인전이 있었고 화평전(和平殿)이 있었고 북편에 침실이 있었고 만수정(萬壽亭)이 있었으나 다른 건물은 알 수 없다. 또 수창궁 주위에는 예의 추밀원이 있었고 시중(侍中) 소태보(邵台輔)의 집이 있었으나 이곳은 인종 7년에 서적소(書籍所)로 이용하고 정중부의 아들 균(筠)이 광덕 리(廣德里) 태후 별궁을 사서 사제로 썼다 하며, 그 거리가 수창궁에서 백 보 가 못 된다 하였으나 모두 방향이 지시되어 있지 않으므로 일일이 지적하기 곤 란하다.

각설, 이렇듯 중요하던 수창궁도 몽고병란 때 기어이 소실되었던 모양으로, 충렬왕 22년 때에는 제국공주(齊國公主)의 궁려(穹廬)를 짓기 위하여 수창궁 터에 단을 모으고 담을 쌓은 적이 있었다 한다. 그후 어찌된 셈인지 공민왕 19 년 8월에 수창궁 옛 터에 다시 영궁(營宮)케 하였다 하고 우왕 7년에 또 수창 궁을 부영(復營)케 하여 10년 10월에 낙성되었다 하며, 그러다가 창왕 즉위 기 사년(己巳年)에 대비 이씨가 이거(移居)하자 피휘(避諱)하여 수녕궁(壽寧宮) 이라 하였다 한다. 그런데 이 수녕궁이란 명칭은 일찍이 '숙종 10년 10월' 조 에 보이니 그때 수녕궁을 고쳐 대녕궁(大寧宮)이라 하였다 하였고, '동(同) 12 월' 조에 대녕궁 화재에 좌목감(左牧監)이 연소(延燒)된 사실이 있고[이때의 대녕궁은 장공주(長公主)의 거궁(居宮)이었다], 후에 충선왕 원년에 수녕궁 에서 승(僧) 일만을 대접하고 모후(母后)의 추복을 위하여 드디어 사궁위사 (捨宮爲寺)하였다 한다. 이 사궁위사하여 민천사(旻天寺)라 한 예는 일찍이 '충렬왕 3년' 조에 보이니, 후의 문맥으로 당시의 궁이 즉 이 수녕궁이었음은 짐작할 수 있으나 어찌하여 동일한 사궁위사의 사실이 전후 중복되어 기록되

있었는가는 의문이다. 『고려사』에 "王捨宮 爲旻天寺 將上額 百官皆不欲 裵挺阿旨 揭額 人皆非之 왕이 궁을 희사하여 민천사로 만들고 장차 편액(扁額)을 올리려 하였으나 백관들이 아무도 하려 하지 않았다는데, 배정(裵挺)이 왕의 뜻에 아첨하여 편액을 올리니 사람들이 모두 그를 비난하였다"[67]라 한 한 구가 있으니, 아마 사궁위사는 하였을 지언정 그것은 일시적이었고, 여론으로 말미암아 다시 궁으로 돌렸다가 후에 충선왕 때에 다시 위사(爲寺)케 된 것인지도 알 수 없다. 이와 같이 수창궁과 수녕궁의 역사적 사실을 전후 상고하면 원래 별개의 궁이었던 듯싶다. 그러므로 『중경지』에 수창궁이 서소문 안에 있다 하고 수녕궁은 수륙교(水陸橋, 마전교 옆)에 있다 한 것이니, 전에 수창궁 서문 밖 연못이 현재 경찰서로 추측되고 수창교라는 것이 확실히 지금 남아 있는 그 다리라면, 수창궁과 수녕궁은 서동(西東)으로 잇닿아 있던 것으로 생각된다. 더욱이 수창교에서 동쪽으로 멀지 아니한 대화정 118번지에서 불상이 발견되었고 동시에 당시 유물로 볼 수 있는 층단측석(層段側石)이 지금도 그곳에 남아 있는 점에서, 전에 규정한 구역 안에 수창궁과 수녕궁이 동재(同在)하였다고 추측할 수 있다.

각설, 상술한 바에 의하여 수창·수녕이 인접은 했으나 분리된 별개의 궁임을 알 수 있겠고, 그 중의 수녕궁이 민천사로 변하여 고려 명찰로서의 직분을 갖게 된 것이다. 충선왕 2년에 원조(元朝) 사신의 내감(來監)하에 방신우(方臣祐)가 승속(僧俗) 삼백여 명을 민천사에 취합(聚合)하여 금자(金字)로 대장경을 서사(書寫)케 하였으며, 4년에는 왕이 모후를 추복하기 위하여 금자장경(金字藏經)을 서사케 하였으며, 동(同) 5년에는 불상을 시주(始鑄)하였다 하며, 충숙왕 5년에는 유명한 자정국존(慈淨國尊)이 대강당에서 삼가장소(三家章疏)를 강(講)하였으며, 충혜왕이 원조에 피집(被執)되었을 때에는 재상국로가 회합하여 청사왕죄(請赦王罪)하고자 하였다. 이와 같이 사찰로서 중요한 지위에 있었던 만큼 건축 장엄도 대단하였을 것이나 자세한 기록은 남아 있지 않고, 민천사의 삼층각(三層閣)이란 것이 눈에 띌 뿐이다. 그러나 충혜왕 복위

4년 왕이 폐행(嬖幸)을 데리고 민천사각에 올라 포구유화(捕鳩遺火)하여 분각(焚閣)한 사실이 있으니 그후 재건 여하는 의문이며, 공민왕 때에 김원명(金元命)이 도병(徒兵)을 거느리고 민천사 강지(薑池)를 중수할 때 착거언석(鑿渠堰石)을 경시북가(經市北街)하여 순군(巡軍) 북교(北橋)까지 인류(引流)하였다 한다. 이것은 김원명이 당시 신돈(辛旽)에 무리하여 압조정(壓朝廷)하려는 자기의 불측(不測)에 대한 대간(臺諫) 문신(文臣)의 발간(發姦)을 완압(頑壓)하려고 "經市鑿溝武盛文衰 도시를 지나가는 도랑을 뚫으면 무(武)가 성해지고 문(文)은 쇠퇴한다"라는 술언을 이용한 것이라 한다. 이제 이곳에서 발견된 유물로서 가장 중요한 것은 용수조석(龍首彫石) 하나(이것은 수창궁교 유물이라 함)와 불상이 있으니, 전자는 지금 선죽교(善竹橋) 연못으로 옮겨져 있는 것이 그것이라 하는데 수법이 호탕웅혼(豪宕雄渾)한 맛이 후대 유물에서 보기 어려운 보물이며, 불상은 청동 도금의 아미타여래좌상(阿彌陀如來坐像)으로 지금 부내(府內) 박물관에 진열되어 있으니 충선왕 5년에 시주불상(始鑄佛像)하였다는 사실과 배합(配合)될 것인지는 알 수 없으나 또한 상용(像容)이 수승(秀勝)함으로써 유명한 것이다.

15. 연복사(演福寺)와 그 유물

연복사는 일찍이 광통보제(선)사〔廣通普濟(禪)寺〕 또는 약칭하여 보제사(普濟寺)라 하였고 속칭 당사(唐寺, 큰절이라는 뜻)라고도 하던 절로, 지금 한천동(寒泉洞) 동구에 있던 국가의 대찰이었다.〔공민왕 현릉 앞에 있던 운암사(雲巖寺) 또는 광암사(光巖寺)도 광통보제선사라 하였으니 동명이찰(同名異刹)임을 주의할 필요가 있다〕

원래 국가의 대찰이나 사기(史記)의 불비(不備)가 그리 시킴인지 그 창립연대는 확실치 못하고, 『고려사』에도 정종(靖宗) 3년에 왕이 행여(幸如)한 사실이 비로소 보일 뿐이다.〔현종 때 된 것으로 추정되는 산청(山淸) 지곡사(智谷寺) 승 혜월(彗月)의 비(碑)에도 보이니, 이에 의하면 한 대(代) 앞서 있었던 것이 된다〕 또 보제사를 언제부터 연복사로 개칭하였는지도 의문이니, 『고려사』 '충숙왕 원년' 조에 연복사의 이름이 비로소 보일 뿐이요 그 변개(變改)된 세대를 알 수 없다.

하여간 연복사가 대찰이었음은 인종 초년에 내도(來到)한 송나라 사신 서긍이 저술한 『고려도경』에도 말하였으니

광통보제사는 왕부(王府) 남쪽 태안문(泰安門) 내 직북(直北) 백여 보에 있어 사액(寺額)을 관도(官道) 남향에 걸었다. 중문에 방(榜)을 '신통지문(神通之門)'이라 하였고, 정전이 극히 웅장하여 왕거(王居)보다도 과한데 방을 '나

한보전(羅漢寶殿)'이라 하였고, 그 안에 금선[金仙, 불(佛)] · 문수(文殊) · 보현(普賢)의 삼상(三像)을 두었으며, 옆에 나한 오백 구(軀)를 늘였는데 그 의상(儀相)이 고고(高古)하고, 또 그 상(像)을 양무(兩廡)에 그렸다. 전(殿) 서쪽은 부도(浮屠, 탑)를 이루어 오층인데 높이가 이백 척을 넘고, 뒤는 법당을 이루고 곁은 승거(僧居)를 이루었는데 백 명은 가히 들일 만하고, 서로 맞대어 큰 종(鐘)이 있는데 소리가 억(抑)져서 드날리지 않는다.

하였다.

그러나 이와 같이 엄장(嚴壯)하던 국찰도 세천(世遷)만은 어찌할 수 없었던지 고려 말년에는 대대적 중창사업이 획책되었다. 권근(權近)의 비문(碑文)에 의하면 일찍이 공민왕이 중창하려다 못 하고 후에 광승(狂僧) 장원심(長遠心)이란 자가 있어 권귀(權貴)를 인연(夤緣) 삼아 요민벌재(擾民伐材)하였으나 마침내 이루지 못하였다 하였고, 『고려사』에는 공양왕 2년에 연복사 승 법예(法猊)가 퇴폐된 오층전탑(五層殿塔)과 삼지구정(三池九井)을 중복(重復)하면 국태민안(國泰民安)하리라고 왕을 설복시켜, 마침내 왕이 상호군(上護軍) 심인봉(沈仁鳳)을 조성도감(造成都監)으로 삼고 대호군(大護軍) 권완(權緩)으로 별감(別監)을 삼아 방근(傍近)의 민가 삼십여 호를 헐어치워 원장(垣墻)을 넓히고 삼지구정을 파고, 홍복도감(弘福都監)에게 포(布) 이천 필을 들여 수탑(修塔)을 돕게 하였다. 그리하여 승 천규(天珪) 등으로 하여금 모공흥역(募工興役)하기를, 공양왕 3년 2월에 시작하여 겨울까지 종횡육영(縱橫六楹, 사방 다섯 칸씩)이요 누지오층(累至五層)의 극히 광장(廣壯)한 탑을 세웠으나 헌신(憲臣)의 물의가 있어 완전한 낙성까지는 못 시키고 조선조 태조가 등극한 초년 12월에 비로소 낙성시키고, 그 다음해 즉 계유(癸酉) 봄에 단확(丹艧)하여 위에는 불사리(佛舍利)를 안치하고 가운데는 대장경을 두고 아래에는 비로초상(毘盧肖像)을 두어 방가(邦家)에 자복(資福)하고 만세(萬世)에 영리(永

156

利)토록 하여 다음해 여름 4월에 문수회(文殊會)로써 낙성식을 거행하였으니, 당대의 장엄을 형언하여 "翬飛雲表 鳥翔天際 金碧炫耀 暉暎半空 꿩이 구름 밖을 나는 듯, 새가 저 하늘가에서 날개 치는 것 같으며, 채색이 휘황하여 공중에 번쩍인다"[68] 하였다 한다.

그러나 이러한 거공(巨功)이 어찌 그리 쉽사리 되었으랴. 그는 실로 조선조 말엽 경복궁(景福宮)의 경영같이 민의(民意)를 무시하고 물의를 생각지 않는 경영이었다. 사업 당초에도 우대언(右代言) 유정현(柳廷顯)의 간의(諫議)가 있었지만 허응(許應)은 "민력(民力)을 불로(不勞)하고 유수(遊手)를 사역(使役)하며 국용(國用)을 불비(不費)하고 사시(捨施)로 돕는다. 혹 이럴지라도 목석(木石)·전와(磚瓦)·동철(銅鐵)의 비(費)가 누거만(累鉅萬)이니 유수의 식(食)과 사시의 물(物)이 그 아니 오민(吾民)의 항산(恒産)이요, 민(民)에 항산이 없은즉 소오(宵旰)의 우(憂)를 끼칠까 두려워하나이다" 하여 파공(罷功)을 주장하였고, 정도전(鄭道傳)은 "京畿 楊廣民 輪木 五千株 牛盡斃 民甚怨之 경기와 양광의 백성들로 하여금 나무 오천 그루를 실어 오게 하니, 소가 다 쓰러져 죽게 되어 백성은 깊이 원망한다" 한다는 이유하에서 파공을 주장하고, 김자수(金子粹)는 "연복사 탑묘(塔廟)의 역(役)에 중외(中外)는 오오(嗷嗷)하고 사민(士民)은 결망(缺望)하니, 신(臣) 등은 소영(所營)의 목(木)을 귀수신전(鬼輸神轉)하옵는지, 소용(所用)의 재(財)가 천강지용(天降地湧)하옵는지 알지 못하겠나이다. 명명지중(冥冥之中)에 복(福)을 구하려다가 도리어 소소지제(昭昭之際)에 근심을 끼치리다" 하여 철저히 민심에 이반된 경영임을 말하였다. 그러나 민의(民意)는 민의요 공사(功事)는 공사이다. 권근은 조선조 태조의 명으로 기비(記碑)한 사람이라, "今則財不出編戶 力不煩農民 其爲功德 豈易量哉 지금에는 재물이 백성(編戶)에게서 나오지 않고, 노력이 농민을 괴롭히지 않으니, 그 공덕을 어찌 다 말할 것이랴"[69] 하여 기언휼사(奇言譎辭)로 태조의 훈업(勳業)을 송찬(頌讚)하였으나 실은 상술한 요민노사(擾民勞使)의 성과였다.

하여간 이리하여 경영된 연복사는 위옥(爲屋)이 최거(最鉅)하여 천여 기둥〔楹〕에 이르렀으니 "其勢峥嵘突兀 配松岳 輝暎雲霞 耀丹碧 높다랗고 우뚝하여 저 송악산과 맞섰는데, 빛나는 구름과 노을, 단청이 눈부시네"[70] 하였으나, 제행(諸行)은 무상(無常)이라 성화(成化) 17년에『여지승람』이 편찬된 때는 이미 성중부상(城中富商)이 금벽이 휘황토록 개구(改構)를 하였고, 임진(壬辰)·병자(丙子)의 양란(兩亂)을 치른 오늘에 와서는 주초지석(柱礎之石)은 고사하고 점지(點指)할 유지조차 볼 수 없게 되었다.〔차천로(車天輅)의『오산설림(五山說林)』에 의하면 연복사는 명종 18년에 타 버렸다 한다〕

각설, 상술한 연혁은 연복사의 역사적 중요성을 말함이니 이세자국(利世資國)이 여하튼 간에, 비보산천(裨補山川)이 여하튼 간에 우리가 가장 주의할 만한 점은 탑이 금당의 남정(南正)으로 중복되기 전에 동전서탑(東殿西塔)의 형식을 갖고 있던, 당초의 배치평면(配置平面)이 학술상 특별한 가치가 있는 것이다.

대저, 불교가 중국에 초전(初傳)될 때는 불사리 중심의 사상이 농후하였던 인도 본토의 형식 계통을 본받아 가람은 탑파 중심이 되었다. 즉, 이것이 탑파 중심의 사지방옥식(四至方屋式) 배치평면법이 중국에 최초로 생긴 연유이다. 그후 불교 자체의 변천으로 불사리보다, 또는 불사리와 함께 불상 그 자신이 신앙의 대상이 됨을 따라 따로이 불상을 봉안하는 금당〔선종(禪宗)에서는 이것을 능인전(能仁殿)·대웅전(大雄殿) 등으로 부른다〕이 생겨, 자오선상에 남정(南正)하여 금당이 먼저 놓이고 탑이 그 앞에 놓이게 되었다. 이것이 중국에서는 육조기(六朝期), 조선에서는 삼국시대까지의 가람배치의 철칙으로, 우리는 이것을 육조가람법(六朝伽藍法)이라는 술어(術語)로 부른다. 이리하여 전통을 고집하던 동양에 있어서는 감히 이 철칙을 깨뜨리는 신기축(新機軸)의 가람법이 없었다. 그런데 일본에서는 단연히 이 배치법을 파각(破却)하고 금당과 탑을 동서로 또는 서동으로 병렬시키는 법을 취한 자가 생기게 되었으

니, 이는 사리와 불상이 동등한 신앙의 가치를 갖고 있던 당대에 있어서는 있음 직한 경영법이나 그 유구(遺構)가 오직 일본에서만 호류지(法隆寺)·호키지(法起寺)·호린지(法輪寺) 등에 남아 있고 중국·조선에는 그 유증(遺證)이 있음을 몰랐다. 그래서 일본에서는 그들의 창조적 의식의 독창적 산물이라 하여 내외에 긍과(矜誇)함이 실로 컸다. 사실 금당은 건축적으로 평면사지(平面四至)의 양이 큰 것이요 탑은 입체적 고도(高度)의 양이 큰 것이니, 이 두 개의 대척적(對蹠的) 중량이 좌우에 나열되는 곳에 고저(高低) 양자의 힘의 조화가 눈앞에 전개되어 말할 수 없는 건영미(建營美)가 발휘되는 것이다. 그런데 이러한 그들의 독단적 과긍(誇矜)에 대하여 다시 한번 반성과 재사(再思)의 기회를 던져 줄 것이 이 연복사의 배치법이 아닌가 한다. 즉 연복사도 동전서탑(東殿西塔)의 형식이었다. 다만 이 한 점이 우리에게 무한한 학술적 흥미를 끼쳐 주는 것이다. 조선에는 이와 아울러 다른 예가 또 하나 있다. 남원(南原) 만복사(萬福寺)가 그것이니 그는 이와 반대로 동탑서전(東塔西殿)의 형식이었다. 이 둘이 비록 연대적으로는 저 일본의 호류지·호키지·호린지 등보다 삼사 세기가 뒤늦다 하지만, 적어도 조선에도 이러한 유례가 있었다 함은 학자의 독단을 여지없이 위협하는 통쾌한 사실이라 하겠다.

연복사의 유물로는 지금 두 가지가 있으니 하나는 용산 철도구락부로 이반(移般)된 중창비(重創碑)요, 다른 하나는 개성 남대문 누(樓) 위에 있는 종(鐘)이 그것이다. 비(碑)는 조선조 태조 3년에 권근이 찬(撰)하고 성석린(成石璘)이 쓴 것이니, 지금 비신(碑身)은 없어지고 비두(碑頭) 즉 이수(螭首)와 비좌(碑座) 즉 귀부(龜趺)만 남아 있을 뿐이다. 비두의 제액(題額)은 '演福寺塔重創之記'라 전서(篆書)하였고 사룡(四龍)이 쌍으로 좌우에 어우러져 뒷발로 보주(寶珠)를 들고 있다. 이 이수만은 신라 무열왕릉비(武烈王陵碑)의 이수 형식을 제법 복구시킨 것으로 우아한 맛이 있으나, 귀부는 매우 형식화되고 평판화(平板化)하여 미적 가치가 조금도 없다.

그러나 남문 누 위에 있는 종은 재래의 조선종 형식과는 전혀 다른 것으로 평창 상원사종(上院寺鐘), 경주 봉덕사종(奉德寺鐘), 천안 성거사종(聖居寺鐘, 지금 이왕가에 있다), 지평(砥平) 상원사종〔上院寺鐘, 지금 경성 동본원사(東本院寺)에 있다〕과 함께 조선의 다섯 명종(名鐘)의 하나로 칠 것이다.(도판 25) 그 형식을 보건대 우선 종의 전체를 중앙에서 횡대(橫帶) 수조(數條)로 상하에 양분하였고 종구연변(鐘口緣邊), 즉 여기를 팔화형식(八花形式)의 굴곡으로 파상곡선(波狀曲線)을 내었다. 이리하여 굴곡된 이 고면(鼓面)에는 팔괘효상(八卦爻象)을 그렸고, 그 위의 횡대 일조(一條)에는 물고기(魚)·용(龍)·봉황(鳳)·기린(麟)·거북(龜)·게(蟹) 등이 파중(波中)에 넘나드는 흉용(洶湧)한 파상을 양주(陽鑄)하였다. 그 위에는 사면(四面)의 방구(方區)가 있어, 곤상부(坤象部)에는 '大元 至正 六年 春' 운운으로부터 '李穀 撰'이란 구(句)까지의 명(銘)이 있고, 건상구(乾象區)에는 '高麗王 王昕'으로부터 '成師達 書'란 구까지 있고, 간상구(艮象區)에는 '同願' 운운부터 '護軍永保'까지 있고, 손상방구(巽象方區)에는 '征東省委員'으로부터 역어(譯語) '陶得明'까지 있다. 이러한 기명(記銘) 방상(方象) 위에 다시 횡대 일조가 있어 범자(梵字)와 티베트(西藏) 문자가 상하로 중첩하여 있으니, 이것이 하반부의 특징으로 종에 필요한 수좌(隧座)가 없음이 벌써 이례에 속한다.(도판 28) 다시 상반부에는 중첩된 범자 횡대가 있고 그 위에 하반부에서와 같이 사구(四區)의 방상이 있어 재래의 유(乳)를 없애고 삼존불상(三尊佛像)을 양주하였다.(도판 27) 즉 사방불(四方佛)이다. 이 사구불존(四區佛尊)의 간지구역(間地區域)에는 다시 연좌대상(蓮座臺床) 위에 이룡(螭龍)이 반환(蟠桓)하고 있는 입패(立牌)가 있어 진구(震區)에는 '佛日增輝'라 있고 이구(离區)에는 '皇帝萬歲'라 있고 태구(兌區)에는 '法輪常轉'이라 있고 감구(坎區)에는 '國王千秋'라 있다. 이곳에 황제라 함은 원조(元朝) 황제를 두고 이름이요, 국왕이라 함은 고려 국왕을 두고 이름은 췌언(贅言)을 요치 않는다. 이러한 제반 조상(造像) 위

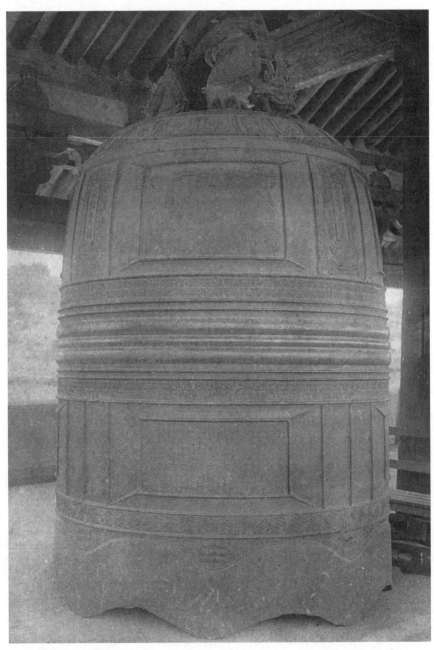

25. 연복사종(演福寺鐘).

26-27. 연복사종의 용뉴(위)와, 종체(鐘體) 상반부에
양주(陽鑄)된 삼존불상(아래).

에 종견(鐘肩)에는 복련(伏蓮) 횡대를 둘렀고 전체로 이 연판(蓮瓣)을 여섯 구
로 나누어 범자 여섯 종(種)을 화판(花瓣)에 양주하였다.

　전년에 네덜란드 라이덴 대학 교수 라 델이 개성에 왔을 적에 그에게 부탁하
여 다이쇼(大正) 대학 교수 오기하라(荻原)에게 횡대 범문(梵文)의 의의를 묻
게 하였더니 그의 답이, 하반부의 범문은 불공성취여래(不空成就如來)·삼만
다발다라(三曼多跋陀羅)·다라보살(多羅菩薩)·무량광(無量光)·보생여래
(寶生如來)·아축(阿閦)·비로자나(毘盧舍那)·전단나마하노사나(旃檀那摩

訶盧舍那)의 팔부(八部) 불보살(佛菩薩)의 명칭이라 하며, 티베트 문자는 이
것을 번역한 것이라 하였고, 상반체 횡대 범자는 불정존승다라니(佛頂尊勝多
羅尼)라는 경문(經文)의 일절(一節)이라 하였다. 대저 이 존승다라니라는 것
은, 불설에 의하면 도리천(忉利天)의 여러 천자(天子) 중의 한 사람인 선주천
자(善住天子)가 명종(命終)한 후에 일곱 번 염부제(閻浮提)에서 귀축(鬼畜)의
몸이 되어 지옥에 떨어질 것을 미리 알고 크게 두려워하여 제석(帝釋)에게 구
함을 청하였다. 제석은 이에 기원정사(祇園精舍)에 가서 불(佛)에게 구출할
법을 구하였다. 불은 그를 위하여 불정존승다라니라는 경을 알려 주어 선주천

28. 연복사종 종체 하반부.

자로 하여금 이것을 송주(誦呪)케 하여 지옥에 떨어질 난을 면케 하였다 한다. 존승경(尊勝經) 일절에 "若有人聞一經於耳 先世所造一切地獄惡業 皆悉消滅 만약 어떤 사람이 귀에 한 경(經)을 듣게 된다면 앞세상에서 지은, 지옥에 갈 일체의 악업(惡業)이 모두 소멸한다"이라 한 것이 즉 이 경문의 공덕이다. 그러나 이러한 경문을 기명(器皿)에 새긴 것은 고려 이전 유물엔 없었던 것으로, 더욱이 종체(鐘體)에 이와 같이 돌려 새긴 것은 고려 이후에 유행된 전경(轉經)이란 행사에 수반된 현상인가 한다. 원래, 전경이란 것은 경문을 처음부터 끝까지 읽는 독경(讀經)과 달라서 경문의 초·중·종의 몇 행만 가려 읽는 것을 이름인데, 라마교도(喇嘛教徒)들은 이 전경의 한 수단으로 금속제 원통면에 경문을 새겨 그 원통을 돌려 가며 읽었다 한다. 그러므로 이 종의 경문도 즉 이러한 의미를 한편에 가진 동시에, 석경당(石經幢)이라 하여 육각 내지 팔각 석주(石柱)에 다라니 경문을 새긴 것과도 같은 의사를 가졌던 것으로 생각할 수 있다. 또 종견에 새겨진 범자는 무엇을 뜻함인지 알 수 없으나, 삼만다〔三曼多, 보현(普賢)〕와 다라〔多羅, 관음(觀音)〕의 두 보살(菩薩)을 제(除)한 육불(六佛)의 종자(種子)로서 심주(心呪)를 표현하여 파지옥(破地獄)의 공능(功能)을 표현함이 아닌가 필자는 추측하며, 종구(鐘口)의 팔괘효상은 원래 중국 고유의 형이상학적 표상(表象)으로 불교와는 아무런 관련이 없는 것이나 중국에 불교가 전수된 이후 부지불식간에 양자에 유사한 교상(教相)이 혼합되어, 예컨대 한(漢) 왕충(王充)의 『논형(論衡)』이라든지 열자(列子)의 삼십육수설(三十六獸說) 등에 의하여 중국에서 발달된 십이지수상(十二支獸相)이 어느 사이에 십이연생(十二緣生)의 불가사상(佛家思想)과 혼합된 것과 같이, 팔괘(八卦)도 불가의 어떠한 교설(教說)과 연락되었을 것이나 필자는 아직 그 확실한 예문을 얻지 못하였다.

끝으로 종 위에는 쌍룡이 보주를 겨루고 틀고 있는 우수한 용뉴(龍鈕)가 있으나(도판 26), 종의 조성 사실에 관해 한마디 하고 끝을 맺을까 한다. 기명

(記銘)에도 있는 바와 같이 고려 개국 사백이십구 년 즉 충목왕 2년, 원 황제 순종(順宗)의 지정(至正) 6년에 자정원사(資正院使) 강금강(姜金剛)과 좌장 고부사(左藏庫副使) 신예(辛裔) 두 사람이 원(元) 천자의 명으로 금폐(金幣)를 가지고 금강산에 와서 주종(鑄鐘)을 하고 돌아가려는 즈음에, 충목왕과 덕녕공주(德寧公主)가 신료더러 이르되 "금강산은 우리 방역(邦域) 중에 있는 것이나 원 천자가 근신(近臣)을 보내어 불사(佛事)를 장황하게 하여 무궁(無窮)에 깃들임이 이와 같으니, 우리가 어찌 조금이라도 이를 도와 상은(上恩)에 보답함이 없겠느냐" 하여, 마침 연복사의 거종(巨鐘)이 초대(初代)부터 '억이불양(抑而不揚)'(이는 이미 인종 때부터의 사실이다) 하여 쓰지 못하게 까지 되어 있으므로, 공야(工冶)가 온 기회에 다시 주종을 해서 원 황제 상의 (上意)에 체부(體副)하는 한편 불후의 공을 이루겠다 하여 그 해 6월까지 준공하게 한 것이었다. 그러면 이 지정 연간에 원공(元工)이 내도케 된 인연은 어디 있느냐 하면, 필자는 이곳에 장안사(長安寺)와의 관계를 말하고자 한다. 즉 『여지승람』권47,「회양(淮陽) 장안사」조에 이곡(李穀)의 비기(碑記)가 있으니, 그 기문에 의하면 장안사는 신라 법흥왕 때 시창(始創)되었다가 고려 성종 때에 중창되었으나 후에 퇴폐가 심해졌으므로 굉변(宏卞)이란 승이 다시 중창하고자 하여 부족한 자력(資力)의 단월(檀越)을 구하려 원의 경도(京都)로 유력(遊歷)하였다. 그때 원실(元室)의 중궁(中宮)이 이 사실을 듣고, 때마침 황후 기씨(奇氏)가 황자(皇子)를 탄생한 데 인연하여 황제와 태자의 수명을 빌고자 할 즈음이라 금강산 장안사가 가장 수승(殊勝)하다는 말을 듣고 이곳에 불사(佛事)를 일으키고자 하게 되었다. 이리하여 지정 3년, 4년, 5년을 내리두고 내탕저폐(內帑楮幣)를 일천 정(錠)씩 하사하여 도중(徒衆) 오백에게 의발(衣鉢)을 베풀어 가며 준성하게 한 것이다. 그때에는 자정원사 고용봉(高龍鳳)이 내도하여 이러한 사실의 본말을 석각(石刻)하였다 하지만, 전문(前文)에서도 볼 수 있는 바와 같이 지정 6년에는 강금강이 왔었던 것이다. 즉, 장안

사 중흥의 공(功)을 마치고 돌아가는 사람을 붙잡아 이 종을 이룬 것이니, 따라서 장안사에도 이와 같은 종이 있었을 것이나 오늘에 잔존된 소식을 듣지 못한즉 그 종은 아마 일찍이 폐함이 되고 이 종만이 남은 듯하다.

齊一衆聽當聲金	뭇사람의 귀를 일제히 하는 것은 금 소리에 당하는데
克整三軍諧八音	삼군(三軍)을 정제하는 것은 팔음(八音)이 조화되는 것.
瞿曇之老言甚深	구담(瞿曇) 늙은이 말 뜻도 깊은데
地下有獄何沈沈	지하에 그 옥(獄)이 침침(沈沈)도 하다네.
萬生萬死苦難堪	일만 번 나고 일만 번 죽는 인생 괴로움도 많으니
如醉如夢聾且瘖	취한 듯, 꿈결인 듯, 귀머거리도 되고 벙어리도 된다네.
一聞鐘聲皆醒心	한 번 종소리만 들으면 모두 마음 깨어나는 것.
王城演福大叢林	도성의 연복사 큰 절간이네.
新鐘一吼振南閻	새 종소리가 남쪽 마을에 진동하니
上徹寥廓下幽陰	위로는 저 하늘에, 아래로는 지하에 사무치네.
共資淨福妙莊嚴	모두들 맑은 복 입는데, 묘하고도 장엄하니
東韓君臣華祝三	동쪽 나라의 임금과 신하 화봉(華封)의 축하 세 번이네.
天子萬年多壽男	천자 만 세 살으시고 수(壽)와 아들도 많으니
無疆之休與國咸	가없는 그 경사 이 나라와 함께 하오리.
命臣作銘令鐫劖	신을 명하여 명문 지어서 새겨 두게 하네.[71]

—이곡의 종명(鐘銘)

16. 유암산(由巖山)의 고적

유암산은 일명 유암산(留巖山)이라 하고 또 비슬산(琵瑟山)이라 하였으니, 고려조에 있어 가장 중요한 건물들이 이곳을 중심으로 하여 펼쳐 있었다.

먼저 유암산 기슭에 있던 별궁으로서 유명한 장경궁(長慶宮)은 숙종왕의 여러 누이가 살던 곳이요, 또 예종이 이곳에서 돌아가시자 사봉지소(祠奉之所)로 이용하여 송나라 사신의 제전조위(祭奠弔慰)가 이곳에서 행하게 되었으며, 장경궁의 남쪽으론 보운사(普雲寺)가 있었다 한다. 문종의 서자 부여후(扶餘侯) 수(邃)가 살았을 법한 부여궁(扶餘宮)도 유암산 동쪽에 있었고, 충렬왕이 가끔 이어(移御)하던 사현궁(沙峴宮)도 이 부근에 있었을 법하고, 충렬왕이 그 24년에 충선왕에게 손위(遜位)하고 태상왕(太上王)으로서 은거한 덕자궁(德慈宮)도 이곳 유암산에 있었고, 일찍이 광종 때로부터 약사도량(藥師道場)으로 있다가 왕이 약사의 현령(現靈)을 친견하고 이내 대사(大寺)로 창건하였다는 불은사(佛恩寺), 일명 대불사(大佛寺)도 이곳에 있었고, 공민왕이 즉위 15년에 성상도(星像圖)를 행관(幸觀)하였다는 봉선사(奉先寺)도 이곳에 있었고, 고려 태조 19년에 창건한 미륵사(彌勒寺)도 이곳에 있었다.

그러면 이와 같이 중요한 지위에 있던 유암산은 어디 있던 것인가.

『여지승람』에 의하면 「개성 불은사기」에 "古基在太平館北洞 其山曰琵瑟 옛터가 태평관 북쪽 골짜기에 있는데, 그 산을 비슬이라고 한다"[72]이라 하였으니, 태평관은 지금 전매국 출장소가 그 유지라 한즉 북동(北洞)의 산이란 것이 곧 지금의

167

성벽이 늘이문(訥里門)으로 넘어가는 고개를 두고 이름일 것이다. 그러나 『중경지』에 의하면 "佛恩寺在太平館西北洞 其山曰琵瑟 불은사는 태평관 서북쪽 골짜기에 있는데 그 산을 비슬산이라 한다"이라 하였으니, 이로 보면 유암산은 지금의 인삼관(人參館) 뒷산인 듯하다. 요컨대 오송산(蜈蚣山)의 지맥이나 상술한 두 준령의 어느 하나가 아니고 그 둘을 포함한 전체로 볼 수 있으니, 왜 그러냐 하면 『고려도경』에 미륵사와 봉선사가 유암산에 있다 하였는데 그 위치가 태평관 북편, 성산(城山) 동편으로 추측되고, 불은사라는 것이 인삼관 뒷산의 어느 모로 생각되는 까닭이다. 그러면 우선 불은사의 위치는 어디쯤 되겠는가. 전에도 말한 바와 같이 『여지승람』의 기록과 『중경지』의 기록이 각각 다르고, 『도경』의 기록에는 미륵사 · 봉선사의 초서(稍西)에 있다 하였으나 이것으로써 불은사의 위치를 추정하기는 곤란하고, 그 외 다른 문헌에도 아직 정확히 지시되어 있는 것을 찾기 어려우나 『개성군면지』의 부록지도에 의하면 태평정 96번지와 98번지쯤으로 지표되어 있다. 즉 지금의 태평관 골로 들어가 무당(巫堂) 초가가 두셋 들어 있는 곳이니, 이곳을 지표한 근거를 알 수 없으나 필자의 의견으로는 이곳이 아니요 지금 경찰서 관사가 들어 있는 태평정 84 · 85 · 88번지 일대가 불은사지일 것 같다.

대저 불은사의 역사를 보건대, 일찍이 광종 때에도 약사도량으로 있었는데, 왕이 매일같이 재(齋)를 올릴 적에 정수(定數)의 승이 있었는데 어느 아침에는 한 사람의 수효가 모자랐다. 그래서 길에 가던, 모습이 매우 추한 한 승을 불러들여 잠깐 그 좌석을 채우고서, 좌우가 희롱조로 "말비구(末比丘)야, 왕궁에 부재(赴齋)하였단 말을 내지 마라" 하였더니, 승이 말하되 "너도 약사(藥師)를 친히 보았다는 말을 내지 마라" 하고 이내 허공으로 올라가 유암의 우물 속으로 들어가 버렸다. 왕이 이에 절을 크게 중창하여 불은사라 하고 매우 숭신하게 되었다 한다.〔이곡의 「고려국천태불은사중흥기(高麗國天台佛恩寺重興記)」. 불은사는 그후 충숙왕 원년 때 자은공(慈恩公) · 선공(旋公)이 주거

(住居)하여 이십여 년 간을 두고 대확장을 하였다〕

이것이 불은사의 연기설화(緣起說話)인데 그후 예종 때에 왕태후(王太后)도 이곳에 거처를 옮겼고, 의종조의 중신 문숙공(文肅公) 최윤의〔崔允儀, 최충의 현손(玄孫)〕가 죽으매 이빈(移殯)한 곳도 이곳 불은사의 보리원(菩提院)이라는 곳이었다. 또 충렬왕 24년에는 충선왕이 이곳에 행행하여 영궁기지(營宮基地)를 상(相)하고 덕자궁을 두었다 하니, 덕자궁은 충렬왕이 충선왕에게 손위하고 퇴거(退居)하던 곳이었음은 전에도 말한 바이다. 다만 주의할 것은 이 손위·퇴거가 불과 칠 개월간이었고, 또 불은사에서 영궁할 땅을 상하여 덕자궁을 두기 전에 충렬왕이 손위하자 곧 퇴거한 것은 폐행(嬖幸) 장순룡(張舜龍)의 사제로서, 그 사제를 덕자궁으로 개명하고 퇴거한 적이 있었다. 『고려사』에 의하면 장순룡의 사제가 어디 있다고는 하지 않았으나, 장순룡이 일찍이 차신(車信)이란 자와 쟁권(爭權)하여 호화를 다투고 제택(第宅)을 세울 때 치려를 극히 하여 담장을 쌓되 와력(瓦礫)으로 화초 형상의 무늬를 내어 가며 쌓았으므로 당시에 장가장(張家墻)이라 하여 유명한 것이었다 하며, 이웃에 기거랑(起居郎) 오양우(吳良遇)의 집이 있었는데 그 집까지 빼앗고자 하여 무뢰한으로 하여금 그 담을 헐어치게까지 하였다는 것을 보아도 건축장엄이 심상치 않았던 것으로 볼 수 있다. 곧 왕이 이곳에 거처를 옮긴 지 불과 칠 일 만에 불은사에서 상지(相地)한 것이다. 그런데 『고려사』에 의하면 상지의 사실이 있은 후 불과 십육 일 만에, 즉 충렬왕 24년 2월 12일에 다시 예전 언창궁(彦昌宮)의 자리요 당시의 첨의밀직사(僉議密直司)의 청사(廳舍)로 있던 곳을 왕궁으로 고치게 하여 공역을 크게 일으켰다 한다. 이때의 기록에 의하면 왕이 처음에 전에 말한 차신의 사제를 궁으로 쓰려고 공사까지 일으켰다가 상지자(相地者)가 불길하다 하므로 파역(罷役)하고 첨의밀직사로 옮긴 것이라 하였다. 그러나 이것도 물론 그 장소가 지금 불명하며, 또 궁의 이름이 씌어 있지 않으므로 전에 말한 불은사에서 상지치궁(相地置宮)한 덕자궁과 관련된 것인

지 또는 아주 다른 궁인지는 불명이며, 게다가 이 궁은 5월에 중도에서 폐영(廢營)하였고, 8월에 들어 충선왕이 입원(入元)케 되고 충렬왕이 다시 복위케 된 후부터 덕자궁의 중요성은 사라졌다. 그러나 이러한 역사적 사실에서, 특히 불은사에서 상지영궁(相地營宮)하였다는 점에서 보더라도 불은사의 자리를 태평정 96번지와 98번지에 추정한다면 무리한 험이 있는 것이, 그만한 건물을 설치할 만한 공대(空垈)라고는 오직 태평관 자리밖에 없는 까닭이다. 태평관(도판 1 참조)은 그때 정동청(征東廳)으로 엄연히 존재하여 있었은즉 이곳에 다시 영궁하려고도 할 수 없었을 것이다. 그러므로 필자는 불은사를 지금의 경찰서 관사 지대로 추정하나니, 전에 말한 불은사 터라는 데서는 하등의 유물도, 지역의 적합성도 인정할 수 없는 데 반하여 이곳에는 지역의 적의성(適宜性)이 있을뿐더러 마손(磨損)된 고체(古砌)를 볼 수 있고 그 아래로 나올수록 광지(廣地)가 있어 치궁지지(置宮之地)를 상영(相營)할 만한 터로 되어 있다. 이리하여 불은사는 왼쪽으로 고개를 하나 넘어 봉은사(奉恩寺)와 접하여 있었던 까닭에 『중경지』의 필자로 하여금 이 둘을 혼동케 하였으며, 오른쪽으로 다시 고개를 넘어 동남쪽으로 태평관을 끌어당기고 있던 까닭에 『여지승람』의 필자로 하여금 혹은 태평관 북동(北洞)에 있다 하게 하고, 『중경지』의 필자로 하여금 혹은 태평관 서북동(西北洞)에 있다 하게 한 것인 듯하니, 필자의 추정이 혹시 틀리지 않았다면 『중경지』의 기록이 정확성은 더한 것이라 하겠다.

이 동구 밖을 나서면 지금 이와미 여관이 있는 주위의 터가 되니 이곳은 서쪽으로 국자감을 바라보게 되고 동쪽으로 정동성을 바라보게 되는 중요한 곳이며, 과거 고려대의 낙성동(落星洞)이라 하고 또 양온동(良醞洞)이라고 하던 곳으로 고려의 명장 강감찬(姜邯贊)과 문관 안유(安裕)·이색(李穡)·한수(韓脩) 등이 살던 곳이라 전한다. 낙성동이란 것은 강감찬이 운명할 때 장성(長星)이 떨어짐을 송나라 사자(使者)가 마침 지나가다가 보고 말에서 내려

경조(敬弔)하였다 하여 하마원(下馬園)이라고도 한다고 한다. 또 양온동이라 하면 필시 양온서(良醞署)가 있었을 것인데, 지금 금융조합과 사회관 사이에 주천교(酒泉橋)라는 것이 남아 있으니 이 역시 양온서에 관계된 것이었을 듯 한데 그 관계를 알 수 없다. 다시 지금 재판소 자리에는 조선시대의 봉상시(奉常寺)가 있었다. 봉상시라는 것은 절이 아니요 후릉(조선조 정종과 동 왕후의 능)·제릉〔조선조 태조의 비 신의왕후릉(神懿王后陵)〕·사직(社稷)·송악(松岳)·오관산(五冠山)·성균관(成均館)·팔서원(八書院)·성황(城隍)·여단(厲壇) 등의 전물(奠物)을 판비(辦備)하던 곳으로, 지금도 그 일부의 초체가 재판소 서편으로 남아 있다. 고려의 양온서라는 것은 일찍이 인종 때 전후에는 북부 고려정(高麗町)에 있었지만 고려 말기경에 혹 이리로 옮겼을는지도 알 수 없는 일이요, 옮기지 않았다 하면 전에 말한 부여궁쯤이 들어앉았던 곳인지도 알 수 없으나, 이 모두 확실한 문거(文據)가 없는 추정인즉 단정하지는 않는다.

다음에 전에 말한 장경궁의 위치에 대하여는 『고려도경』에, 왕부(王府)의 서남 유암산 기슭에 있어 조그만 두 길이 있는데 북으로는 왕부로 통하고 동(서의 잘못)으로는 선의문 장구(長衢)로 통하여 노옥(老屋) 수십 채가 있다 하였는데, 필자는 이곳이 태평관 즉 정동성의 전신이었고 후에 충렬왕대의 이궁이 정동성으로 변한 것이 아닌가 생각한다. 이곳에 한 가지 주의할 것은, 지금의 성벽은 고려 말년의 조축(造築)이므로 그 이전의 사실을 고찰할 적에는 하등 관계치 말 것이다. 또 충렬왕대의 별궁인 사현궁은 지금 모락재라는 곳에 있었던 까닭에 사현궁이란 이름으로 부른 듯하니, 부여궁이 변하여 사현궁이 된 것인지 또는 이 둘이 독립된 별개의 것인지 명문(明文)이 없어 이 역시 판단하기 어려우나, 만일 서로 다른 것이라면 지금 전기회사나 보통학교 부지에 있지 않았을까 하나 이도 단언하지 않는다. 끝으로 지금 심상소학교와 그 왼편(만월정 916·917번지 부근)에서 다수의 초석과 와당이 발견되었으며 지

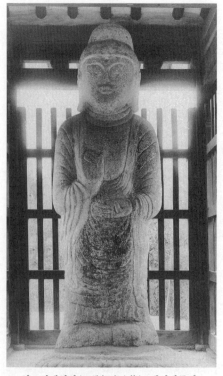
29. 석조여래입상(石造如來立像). 개성박물관.

금 박물관에 이관된 우수한 석조미륵상(도판 29)은 원래 만월정 916번지 부근
에 있었다 하니, 이로 보면 이 부근 일대가 고려대의 사역(寺域)이었던 곳으로
단언하여도 좋을 것 같다. 『고려도경』에 "隔官道之北 由巖山 又有奉先彌勒二寺
幷列 稍西 卽大佛寺也 관도(官道) 북쪽 유암산을 사이에 두고 또 봉선과 미륵 두 절이 나
란히 늘어서 있고, 조금 서쪽으로 가면 곧 대불사이다"[73]라 있으니 문세(文勢)로 보아
지금 학교 자리는 봉선사지요, 916번지 너머는 미륵사였을 듯도 하다. 이곳의
초체는 지금도 찾을 수 있다.

보설(補說)

『고려사』 '충렬왕세가'에 의하면 24년 7월에 군기고(軍器庫)를 사현궁에 새로 지었다는 기록이 있으니 조선조에 들어 지금 봉상시 터 동장(東墻) 외에 화약고가 있어 약환(藥丸)을 장(藏)하였다는 것이 과거의 군기고에 인연된 것이 아닐까 하니, 이로써 보면 사현궁이 지금의 재판소의 부근에 있었을 법하며, 공민왕 16년에는 저 유명한 요승인 신돈(辛旽)의 소방(小房)이 이곳에 있었다. 그때 기현(奇顯)이란 자가 있어, 부처(夫妻)가 노비처럼 신돈을 섬기고 있어 좌우를 떠나지 않고 있었다.

신돈은 기현의 집에 있어 봉선사의 뒷고개로 넘어다녔는데(지금의 상업학교 뒷고개 길인 듯하다), 봉선사의 서남쪽으로(아마 지금 만월정 922번지 부근인 듯하다) 넓은 빈터가 있었으므로 신돈이 공민왕에게 청하되 "이곳에 소방(小房)을 짓게 하여 주시면 노한(老漢)의 진퇴가 편하겠나이다" 하여 왕의 허락을 얻어 가지고 도당(徒黨)을 사역하여 곧 낙성하였는데 매우 굉창(宏敞)하고 심수(深邃)하였다 한다. 이것이 모두 지금의 전매국 뒷산의 동편 광야에 있던 사실이므로 이곳에 부가하여 전고(前稿)의 미비를 보가(補加)하여 둔다.

17. 묘련사(妙蓮寺)와 삼현신궁(三峴新宮)

의종조 역신(逆臣) 이의민(李義旼)이 저교〔猪橋, 돗다리(都橋)〕로부터 수척 높이의 제방을 쌓고 양안(兩岸)에 버들을 심어 새 길을 내었다는 그 끝은 곧 낙타교〔駱駝橋, 탁타교(橐駝橋)〕이니 속칭 '야다리'라 하고 또는 만부교(萬夫橋)라고도 하는데, 속전(俗傳)에는 신인(神人)이 하룻밤 사이에 다리를 놓았다 하여 '야교(夜橋)'라고도 한다. 하나 이것은 탁타(橐駝)의 초성 발음이 방언의 '야'와 같은 데서 탁타교를 '야교'라 써 놓고서 연문생의적(緣文生意的)으로 설명을 붙인 것에 지나지 않는다.

일찍이 태조 25년 10월에 거란으로부터 쉰 필의 탁타를 받았는데 그때 거란은 고려와의 조약을 배반하고서 발해와 연화(連和)하였으므로 태조는 그들의 배맹(背盟)을 의심하여 교빙(交聘)을 끊고 그 사자(使者) 서른 명을 해도(海島)로 보내고 탁타를 만부교 아래에 버려 굶어 죽게 한 후부터 이곳을 탁타교라 일컫게 된 모양이며, 이곳에 일찍이 한석봉(韓石峯) 글씨의 '橐駝橋'라는 비석이 있었다 하나 지금은 없어진 모양이다.

이 탁타교를 넘어서 동북편으로 곧 하나의 큰 구릉이 보이고 지금 민가가 그득히 들어 있으나 과거에 무수한 와력초체(瓦礫礎砌)가 나타났다는 곳이 있으니 이곳이 곧 묘련사지였다 하며, 이 구릉을 통칭 삼현(三峴)·삼겸(三鉗)·금현(金峴) 등으로 불렀던 모양이다. 이제현(李齊賢)의 묘련사중흥비문(妙蓮寺重興碑文) 첫머리에 "京城之鎭曰崧 其東岡南迤 岐而西折 微伏而豊起 又分而

南 爲三峴… 경성의 진산(鎭山)은 숭악이다. 그 동쪽 언덕이 남으로 굽어 돌면 갈래가 나서 서편으로 꺾이고 살짝 엎어졌다가 풍성하게 일어난다. 또 나뉘어져 남쪽으로 뻗어나가 삼현이 되었으니…"[74]이라 한 것이라든지, 그의 「개국사중수기(開國寺重修記)」에

　都城東南隅 其門曰保定 其路自楊廣全羅慶尙江陵四道 而來都城者 與夫都城之之四道者 憧憧然罔晝夜不息也 有川焉 城中之水 澗溪溝澮 近遠細大 咸會而東 每夏秋之交 雨潦旣集 則崩奔汪濊 若三軍之行 吁可畏也 有山焉 根于鵠峯 邐迤而來 若頼而起 若鷙而止 猶龍虎之變動而氣勢之雄也 世號斯地 爲三鉗 豈以是哉

　도성 동남쪽에 보정문이 있는데, 그 길에는 양광·전라·경상·강릉 네 도에서 도성으로 오는 사람과 도성에서 네 도로 가는 사람들이 밤낮 없이 끊이지 않고 왕래한다. 내〔川〕가 있는데, 성 안의 멀고 가까운 시내와 크고 작은 도랑물이 모두 모여 동으로 빠지기 때문에, 매양 여름과 가을 사이 장마로 큰 물이 지게 되면 세찬 물결이 마치 삼군(三軍)의 행진과 같아 참으로 두렵다. 산이 있는데, 곡봉(鵠峯)에서 시작하여 꿈틀꿈틀 내려오되, 누웠다 일어섰다 달리다 멈추었다 하는 듯하여 마치 용이나 범이 꿈틀거리는 것처럼 기세가 웅장하니, 세상에서 이곳을 삼겸(三鉗)이라 부르는 것은 어쩌면 이 때문일 것이다.[75]

라 한 것이라든지, 『중경지』에 "金峴(在府東二里 有蟲災則峴南設壇以祭) 步仙巖(在金峴北) 금현〔개성부 동쪽 이 리에 있다. 충재(蟲災)가 발생하면 현의 남쪽에 제단을 설치하고 제사를 올린다〕. 보선암(금현의 북쪽에 있다)" 운운이라 한 것을 보아 속칭 '첫재'라 하는 것이 셋재(三峴)에서 나온 듯하다.〔물론 이 삼현의 명칭은 삼겸이란 데서 볼 수 있음과 같이 노(路)·수(水)·산(山)의 세 요소를 두고 말한, 풍수지리에 의한 명칭이지만〕 이 '셋재'에 숭화사(崇化寺)·용화사(龍華寺)·용화지(龍華池)·남계원(南溪院)·개국사·태종대(太宗臺)·제단(祭壇)·보선정(步仙亭)·신궁(新宮)·묘련사 등 여러 고적이 펼쳐져 있으나 그 중의 묘련사·신궁을 들어 이곳에 말할까 한다.

묘련사는 고려 개국 삼백육십육 년에 충렬왕이 제국공주와 더불어 불교를 숭신한 나머지 법화(法華)를 번경(繙經)하고 천태(天台)를 강소(講疏)하여 원(元) 천자〔충렬왕의 악부(岳父) 원 세조(世祖)〕를 축리(祝釐)하고 종석(宗祏)에 요복(邀福)하고자 하여 지원(至元) 20년 가을에 창사를 시작하여 이듬해 여름에 낙성시켰다. 이때 개산조사(開山祖師)는 사자암(獅子庵)의 홍서(洪恕)였다 하며 원혜국사(圓慧國師)가 주맹결사(主盟結社)하며 홍서가 부지(副之)하였고 삼전(三傳)하여 무외국사대(無畏國師代)에 이르러 총림(叢林)이 울창케 되었다 한다. 이미 원 천자 축리의 선찰(禪刹)이라 원나라 사신이 오면 반드시 이곳에 와서 행향(行香) · 전경(轉經)하였을뿐더러, 정월 삭망(朔望)에는 충렬왕이 백관성료(百官省僚)를 친솔(親率)하여 행향 · 축리하였다 하며, 충렬왕 · 제국공주 · 충선왕 및 의비(懿妃) 등의 진영을 봉안하였다 한다.

그후 약 육십 년을 지나 충숙왕대에 동우(棟宇) · 개와(蓋瓦) · 급전(級甎)이 경부(傾腐)함에 이르러 연도(燕都) 연성사(延聖寺)에 있던 삼장법사(三藏法師) 순암(順菴) 선공〔璇公, 단설(丹雪)의 적사(嫡嗣)요 무외(無畏)의 유자(猶子)〕이 충숙왕 복위 5년 병자(丙子)에 귀국하여 충숙왕께 수창(修創)하기를 권고함이 있었으므로 왕은 금은보기(金銀寶器) 수백만을 들여 중수케 하였다. 침당(寢堂) · 주랑(廚廊)은 물론이요, 청송을 두루 심고 숭용(崇墉)을 돌리고 선공이 대자(大字)를 잘 씀으로써 전각(殿閣)을 금서(金書)하고 익재공(益齋公)이 중창비를 쓰게 되었다고 한다.

그러나 고려말에 있어 이렇듯 요위(要位)에 있던 중찰(重刹)도『동국여지승람』이 편찬될 때(조선조 성종 12년)는 이미 '고적(古跡)' 조에 들게 되었으니, 존속의 역사가 그리 길지 못하였음을 알 수 있다.

이 묘련사 북강(北岡) 수백여 보에는 유명한 쌍명계회지(雙明契會地)가 있었으니 지금 그 유적이 분명치 못하나 신종조(神宗朝)의 명신 최당(崔讜)이 유유자적하던 계회지로 유명한 곳으로, 이제현의 「묘련사석지조기(妙蓮寺石

池竈記)」 중에 "昔崔靖安公 嘗爲雙明耆老會 其地於今寺之北岡 去寺數百步而近… 옛날 최정안공(崔靖安公)이 일찍이 쌍명기로회(雙明耆老會)를 열었는데, 그곳이 지금 이 절의 북쪽 산으로서 가깝기 겨우 수백 보이니…"[76]이라 보이거니와, 이 쌍명재의 기로회라는 것이 과거 조선에서 퍽 유행되던 유연계회(遊宴契會)의 시초를 이룬 것으로 매우 주목할 만한 것이었다.

이 쌍명재계회에 관하여 다시 설명하겠거니와, 삼장법사 순암이 금강산에서 놀다가 한송정(寒松亭)에서 고인(古人)이 명다공음(茗茶供飮)으로 쓰던 석지조(石池竈)를 보고 일찍이 묘련사에서 같은 물건을 본 기억이 나서 돌아와 다시 찾아내니, 하나는 천수저기(泉水貯器)요 하나는 원요(圓凹)·타요(橢凹)의 이요(二凹)가 있는 척기(滌器) 및 조화기(厝火器)라, 곧 백설지천(白雪之泉)을 긷고 황금지아(黃金之芽)를 볶아 빈객(賓客)을 맞아 공음(供飮)한 후, 쌍명회의 인연사략(因緣事略)을 말하고, 이 유구는 곧 쌍명재 전에 있던 것이라 고인이 이미 잊은 지 이백여 년에 풍류 명물을 초망(草莽) 중에서 다시 찾아낸 연유를 말하매, 익재 이제현이 개연(慨然)히 그 기연(奇緣)을 적으니 이것이 유명한 「묘련사석지조기」이다.

이 금현 남쪽에는 충재(蟲災)가 있을 제 기제(祈祭)를 지냈다는 제단이 있었다 하나 지금 그 유적을 알 수 없으며[지금 노괴목(老槐木)이 있는 당집 터일까], 충혜왕 4년에는 신궁을 이곳에 창건한 일이 있었다 한다. 이것은 충혜왕이 일찍이 사기상(沙器商) 임신(林信)의 딸을 행총(幸寵)하다가 후에 화비(和妃) 홍씨를 맞아들이자, 그녀가 질투가 심하므로 그 마음을 진무(鎭撫)하기 위하여 은천옹주[銀川翁主, 세간에서는 사기옹주(沙器翁主)라 하였다]로 봉하고 삼현에 궁을 경영케 하였다. 이때의 사실을 『고려사』「노영서열전(盧英瑞列傳)」에 의하여 보건대, 왕이 신궁을 삼현에 일으킬새 박양연(朴良衍) 김선장(金善莊) 민환(閔煥) 등에게 명하여 독역(督役)케 하였더니, 서운관(書雲觀) 부정(副正) 민감계(閔城季)가 음양구기(陰陽拘忌)의 설(說)로 불가함을

왕께 말하였으나 왕은 그 말을 듣고 노하여 그를 때리기까지 하고, 박양연은 왕께 아첨하여 그 경영을 크게 하였다 한다. 박양연의 그때 행동을 보건대 그는 서강민호(西江民戶)를 점호(點號)하여 와벽(瓦甓)을 나르게 하고 악소배(惡少輩)를 시켜서 남의 우마(牛馬)를 빼앗아 쓰게 하고 개성 부근의 군민정부(郡民丁夫)를 징발하여 재목을 베어 강에 띄워 오게 하니, 인마(人馬)가 낙역(絡繹)하고 주군(州郡)이 소연(騷然)하여 농부가 그 밭을 갈지 못하게 되고, 개성에는 유언(流言)이 떠돌아 왕이 민가의 어린애를 잡아다가 수십 명을 신궁초석(新宮礎石) 밑에 묻는다 하여 집집마다 크게 놀라 아이를 안고 달아나는 자가 수없이 많고, 악소배는 이 틈을 타서 표절(剽竊)을 자행하였다 한다. 그런데도 불구하고 왕은 영궁이 늦다 하여 김선장 · 박양연을 책하되 만일 10월까지 손을 떼지 못하면 중형을 내릴뿐더러 사물공비(賜物工費)를 징취하겠다 위협하매, 선장 등이 주야로 독역하되 조금도 해태(懈怠)치 아니하고, 또 방(榜)을 내세우되 재상으로부터 권무(權務)에 이르기까지 기간 안에 수재(輸材)치 못하는 자에게는 포(布) 오백 필을 징수할뿐더러 해도(海島)에 유배한다 하니 이에 연재(輦材)가 낙역하였다 한다. 또 신궁 전우(殿宇)의 문호(門戶)에는 유동(鍮銅)으로 모두 장식케 되어 백관하리(百官下吏)에 이르기까지 매 두 명에 오종포(五綜布) 한 필을 주어 유동 두 근을 납입케 하니 고언(苦言)이 백출(百出)케 되었으며, 또 제도(諸道)의 동철(銅鐵)을 거두어 정확기부(鼎鑊錡釜)를 주조하여 신궁에 납입토록 하니 민간 농기를 모두 긁어 올려갔다. 그러나 왕은 또한 공사가 너무 늦다 하여 선장 · 양연 · 환 등을 친장(親杖)하매 그들은 다시 인가(人家) · 사원(寺院)의 재와초석(材瓦礎石)을 모두 거두어 신궁을 경영하니 그 제도(制度)가 왕거(王居)와 같지 않았다 하고, 백간고실(百間庫室)에는 곡백(穀帛)을 채워 두고 낭무(廊廡)에는 채녀(采女)를 두었다 한다. 이때 채녀로 피선(被選)된 두 여자가 궁에 들자 눈물을 흘렸다 하여 왕은 격노하여 철추(鐵椎)로 격살(擊殺)한 사실이 있으며, 또 옹주의 명으

로 대애(碓磑, 방아와 맷돌)를 많이 두었다 한다.

그러나 경영한 지 겨우 삼 년 만에 충혜왕은 원조(元朝)로 들어가게 되고 은
천옹주는 폐출되어 충목왕이 즉위하자 신궁을 헐어치고 그 재목으로 지금의
성균관의 전신인 숭문관을 창립케 하였으니, 삼현의 신궁이란 역사적으로 극
히 짧을뿐더러 그 지점도 지금에 와서는 지적하기가 곤란하다.

18. 영창리(靈昌里) 쌍명재(雙明齋) 계회지(契會地)

동양의 풍류성사(風流盛事) 중 한 가지 특색을 이룬 것은 계회음(契會飮)이란 것일 것이다. 난정계회(蘭亭契會)가 가장 고고한 일례를 이룬 것이나 다만 설 연회부(設讌會賦)에 그치지 않고 다시 그 성사를 견소(絹素)에 올려 후세에까 지 그 실정을 방불케 하기는 당(唐) 백낙천(白樂天), 송(宋) 문로공(文潞公)의 낙중회(洛中會)들이었다. 이 풍류계회를 조선에 수입하여 한 풍습을 조성하 기는 고려 신종대 태위공(太尉公) 최당(崔讜)의 쌍명재 기영회(耆英會)에 비 롯한다 할 것이다. 권근(權近)의 『양촌집(陽村集)』에

耆英有會尙矣 唐之白樂天 宋之文潞公 俱有洛中之會 當時稱美 作圖以傳之 吾東 方在前朝盛時 太尉崔公讜 號雙明齋 與其士大夫之老而自逸者七人 慕二公之事 始 爲海東耆英之會 約每月逐旬一集 惟以觴詠自娛 語不及藏否得失 厥後踵而繼之者 爲佞佛之席 至使老者 僕僕而函拜 殊失君子知命不惑優遊自樂之意矣

기영회가 생긴 지 오래 됐다. 당나라 백낙천과 송나라 문로공이 모두 낙중(洛中)의 모임 을 가졌는데, 당시에 이를 찬미하여 그림으로 그려 전하였다. 우리 동방에서도 전조(前朝) 가 전성할 때에 태위 쌍명재 최당이 늙어서 벼슬에서 물러난 사대부 일곱 명과 더불어 두 분의 하던 일을 추모하여, 비로소 해동기영회(海東耆英會)를 만들어 매월 열흘마다 한 번 씩 모여 오직 마시고 읊조리는 것으로 즐길 뿐, 세간의 시비득실을 말하지 않기로 기약하였 는데, 그 뒤에 이를 계승하는 자가 부처를 숭배하는 자리로 만들어서 늙은이들로 하여금 번 거로이 자주 절하게까지 하였으니, 자못 천명(天命)을 알고 미혹되지 않는 군자의 우유자

락(優遊自樂)하는 뜻을 상실한 것이다.[77]

라 하였으니, 계회의 폐단은 벌써 고려말, 조선조 초엽에서 싹트기 시작하였던 것이다. 그리하여 조선조에 들어와서 모든 문집에는 계회시(契會詩) 하나 없는 것이 없고 조선 도처의 명승지마다 회음(會飮) 기록이 안 새겨진 암석이 없는 현상을 이루었다.

　원래 이 계회라는 것은 양촌(陽村)의 기(記)에서도 알 수 있는 바와 같이 국가적으로 유훈유공(有勳有功)한 이들이 공성신퇴(功成身退)하여 사무한신(事無閑身)한 것을 자락(自樂)하기 위함이요, 또는 난정계회와 같이 문인묵객(文人墨客)이 일야면진(日夜勉進)의 노고를 서창(紓暢)하고 숙구(宿垢)를 불제(祓除)하기 위하여 하루의 행락이 있을 수 있는 것이다. 그는 다만 청유(淸遊)에 그칠 따름이지 조선에서와 같이 촌부수자(村夫豎子)·무위한량(無爲閑良) 등이 아무런 청의(淸意)도 없이 음유호일(淫遊豪逸)을 일삼아 질탕하고 자연승경에 그 비명(鄙名)을 각기착색(刻記着色)하여 명승을 훼손하는 예는 실로 세계에 없는 악습이다. 더욱이 사회에 끼침이 없고 공헌이 없는 그 가치 없는 비명을 새겨 천추에 오명을 남기려는 심사는 불가사의 중에도 실로 불가사의 일이라 아니할 수 없다.

　지금 조선의 계회를 시작한 쌍명 태위공으로 말하면, 문하평장사(門下平章事)까지 이르렀던 이로서 신종 초년에 육십사 세로 퇴거치사(退居致仕)하여 지금의 성균관이요 당시의 숭문관이었던 곳의 남지(南地), 영창리 단봉(斷峯) 아래 쌍명정(雙明亭)을 세우고 당시 수태부(守太傅) 최선(崔詵), 태복경(太僕卿) 치사(致仕) 장자목(張自牧), 동궁시독학사(東宮侍讀學士) 고영중(高瑩中), 판비성(判秘省) 치사 백광신(白光臣), 수사공(守司空) 치사 이준창(李俊昌), 호부상서(戶部尙書) 치사 현덕수(玄德秀), 사공(司空) 치사 이세장(李世長), 국자감사성(國子監司成) 치사 조통(趙通) 등 명환거유(名宦巨儒)들을 매

순(每旬)에 한 번씩 모아 부시작문(賦詩作文)하여 물외(物外)에 소요(逍遙)하는 승회(勝會)를 열었던 것이다. 한림(翰林) 이미수(李眉叟) 인로(仁老)의 「기로회기(耆老會記)」가 있으니, 당시 청유(淸游)의 우의(寓意)를 이해할 만한 명문이니 들어 보자.

世皆以長生久視之術爲可學 非也 夫神仙者流 吸風飮露 揮斥八極 而外患莫得侵 故其壽與天地相終始 是豈枯槁忍飢 茹芝採求者 所能得到耶 蓋喬松難老之骨 蓬瀛不世之氣 皆得於自然 不與壽期而壽 乃自至耳 且卽物以觀之 世之所謂久而不朽者 金玉爲最 在泥不爛 投火不灰 其剛硬不移之質 豈與夫臬銅死鐵 一槪視之耶 植物之壽者 莫如松栢也 雨露之所養 日夜之所息 與草木皆同 至於氷霜裂地 獨也靑靑 一色而不變 此豈朽壞之芝菌所能髣髴哉 抑亦鱗蟲羽族之壽者 龜鶴是已 從胎而化 向日而吸 其鳴之遠也 可以聞於天 其骨之輕也 可以巢於蓮 此非尋常魚鳥品彙匹儔也 則物之所以卓乎出群而特以久名於世者 此得之自然 固非人僞容於其間 豈唯物如是 人亦有焉 今太尉昌原公 歷仕四朝 夷險一節 及登庸於黃閣 薦進賢能 鎭安宗社 年末七十 上章乞退 獲遂懸車之禮 曩於崇文館之南斷峯之頂 愛一佳樹 作堂其側 與當世士大夫年高而德邵者八人 遊息於其中 日以琴碁詩酒爲娛 凡要約一依溫公眞率會古事 時有學士張公自牧 謂座賓曰 昔韓退之自恨其早衰也 乃云尋常間不分人顏色 老杜亦有看花如隔霧之嘆 而我公紫瞳欲方 爛爛如電 賞遙岑於雲霞斂散之表 如指諸掌 盡以雙明題其榜焉 人皆以爲破的 未幾公之弟大師公 亦解鈞衡 以從方外之遊 每宴飮 子姪皆紆金拖紫 趨走於堂下 望之如鸞鳳接翅 椿樻交陰 四子之在姑射 五老之遊汾河 實非世人所得覩也 爰命畵工 製爲海東耆老圖 刻石以傳於世 雖在遐荒萬里幽隱埃奧者 一見其畵 爽氣襲人 未留侯稱漢傑也 掉三寸舌 取萬戶侯 自知布衣之極 欲從亦松子遊 竟不得踐言 謝安江左名臣也 挫秦兵於一局 安晉祚於泰山 俄白鷄入夢 不復尋東山賞月之遊 今我公立朝燮理之功 旣如彼 白首林泉之樂 又如此 眞所謂兩得而有之 古今所罕也 盖其仙風道骨 自天而生 顏色如嬰兒 語音振金石 尙

無一毫衰懦之氣 外物莫得以撓其眞 則壽固無涯 而其視蒼海桑田 猶朝暮也 可知矣
莊周有云 不刻意而高 非導引而壽者 實謂此也 焉得知異日 不飄然出六合絶浮塵 與
金童玉女遊於閬風玄圃之上 而騎鶴還鄉 擧手謝世人耶 僕嘗跪履而進 受一篇之書
謹爲之記

　세상에서는 모두들 오래도록 살며 영원히 시력을 유지하는 방법을 배우면 될 수 있다고
생각하는데 그것은 잘못이다. 무릇 신선이라는 부류는 바람을 호흡하며 이슬을 마시고 사
해 팔방을 마음대로 다니기 때문에 외부에서 들어오는 질환이 그를 침범하지 못한다. 그러
므로, 그의 수명은 천지(天地)와 더불어 그 시종을 함께 하는 것이다. 이것이 어찌 비쩍 말
라 가면서 굶주림을 억지로 참고 자지(紫芝)를 먹으며 물을 마시는 짓을 하는 사람으로서
도달할 수 있을 것인가. 대개 왕교(王喬)와 적송자(赤松子)의 늙지 않는 체구, 봉래(蓬萊)
나 영주(瀛洲)의 세속적이 아닌 공기, 이것은 모두 자연에서 생긴 것이다. 처음부터 오래
살려는 목적을 가지지 않아도 저절로 오래 살게 되는 것이다. 또한 물질에 대하여 본다 할
지라도 이른바 아무리 오래 두어도 썩지 않는 것으로는 금과 옥이 제일이다. 진흙 속에서도
썩지 않으며 불 속에서도 타지 않는다. 그 단단하고 야무진 바탕을 어떻게 녹나는 구리나
썩는 무쇠와 같이 볼 수 있겠는가. 식물로서 오래 사는 것으로는 소나무와 잣나무만한 것이
없다. 비와 이슬에 영양을 섭취하며 낮과 밤으로 성장하는 것은 다른 초목과 다 마찬가지이
지만, 얼음이 얼고 서리가 내려 땅바닥이 갈라질 때에 이르러서는, 혼자서 시퍼런 빛을 유
지하여 한결같이 변하지 않는다. 이것이 어찌 썩은 거름 위에 돋아난 버섯 따위와 비슷하기
나 한 것이겠는가. 또한 갑충(甲蟲)과 조류(鳥類)로서 가장 오래 사는 것은 거북과 학(鶴)
이다. 모태(母胎)에서 변화되어 나왔고 태양을 향하여 호흡한다. 그 울음소리가 멀리 들리
는 것은 하늘까지 울려 퍼지며, 그 골격이 가벼워서 연잎(蓮葉) 위에도 올라앉을 수 있으
니, 이것은 일반 고기나 새들과 비슷한 종류가 아닌 것이다. 곧 생물이 그 종류에서 뚜렷이
뛰어나 특별히 세상에 오래 산다는 이름을 가진 것은, 모두가 자연에서 생긴 그것이요 본래
인공적인 조작이 그들 사이에 통하는 것이 아니다. 어찌 생물만이 그럴 뿐이랴. 인간에 있
어서도 역시 그러하다. 지금 태위(太尉) 창원공(昌原公)은 사대(四代)째나 왕조에 차례로
벼슬하여 안전할 때나 위험할 때를 막론하고 언제나 한결같은 의리를 지켰으며, 대신으로
등용되면서부터는 훌륭한 인재를 추천해 올려 국가를 안정하게 하였다. 나이가 일흔도 못
되어 글월을 올리고 은퇴할 것을 요청하여 마침내 벼슬자리에서 물러앉았다. 지난번에 숭

문관 남쪽 뚝 떨어진 산봉우리 위에 있는 나무 한 그루를 사랑하여, 그 옆에 집 한 채를 짓고 당세(當世)에 벼슬아치로서 나이가 많고 덕망이 높은 여덟 사람과 함께 그 안에서 소일하였다. 매일처럼 거문고·바둑·시와 술로 즐겨 놀았고, 모든 규정은 사마온공(司馬溫公)의 진솔회(眞率會)의 옛 예(例)를 따랐다. 이때에 학사(學士)인 장자목이라는 분이 좌석에 있는 손님들에게 말하기를 "옛날에 한퇴지(韓退之)는 자기가 너무나 빨리 늙는 것을 한탄하여 말하기를, '보통 때는 사람의 얼굴을 잘 알아보지 못하겠다' 하였고, 두자미(杜子美)도 '꽃을 보니 안개 속에 가려 있는 듯하다' 는 탄식을 발하였습니다. 그런데 우리 공(公)은 자줏빛 눈동자가 모가 나 있는 듯 반짝반짝하여 번갯불 같습니다. 구름과 안개가 걷힌 밖으로 멀리 있는 산을 다 감상하면서 손바닥 위에 있는 것을 보는 것처럼 밝으시니, 이 집의 간판을 '쌍명(雙明)' 이라고 하면 어떻겠습니까" 하니, 모든 사람들은 그것이 꼭 어울린다고 하였다. 얼마 후에 공의 아우인 태사공(太師公)이 또한 벼슬에서 은퇴하여 세속을 떠나 여기에서 함께 놀았다. 연회가 있을 적마다 아들과 조카들이 모두들 금관을 쓰고 관복을 입고 마루 아래로 달려와서 인사를 드리는 것을 보면 봉황이 날개를 나란히 하는 듯, 천 년 고목은 그늘을 가지런히 드리운 듯하며, 막고야산(藐姑射山)에 네 분의 신선이 있는 듯, 분하(汾河)에 다섯 분의 노인이 노는 듯하였다. 실로 인간 세상에서 볼 수 있는 것이 아니었다. 마침내 화공에게 명하여 해동기로도(海東耆老圖)를 그리고 이것을 돌에 새겨 세상에 전하게 하였다. 비록 만 리 밖에 있는 먼 지역이나, 깊숙한 아랫목에 들어앉은 사람이라도, 그 그림을 한번 보면 시원스러운 기운이 사람을 엄습하게 할 것이다. 저 장량(張良)은 한대(漢代)의 호걸로 알려졌다. 세 치밖에 안 되는 혀를 휘둘러 만호후(萬戶侯)를 획득하였으나, 스스로 일개 서민으로서 최고의 지위에 올랐다는 것을 알고 적송자를 따라가서 놀려 하였으나 마침내 그 말대로 실행하지 못하였다. 사안(謝安)은 강좌(江左)의 명신인데 바둑을 두며 앉아서 진(秦)나라의 대군을 무찔러 진(晉)나라의 왕실을 태산처럼 튼튼하게 만들어 놓았다. 그러다가, 갑자기 꿈에 흰 닭을 보게 되어 마침내 동산에 올라가서 달을 구경하려던 뜻을 다시 이루지 못하고 말았다. 이제 우리 공은 조정에서 정치의 공적이 이미 저러하였고 백발로 산수 가운데에서 즐김이 또한 이러하였으니, 정말 이른바 '두 가지를 다 차지한 것' 으로 고금에 드문 일이다. 아마도 그의 선풍도골(仙風道骨)은 하늘에서부터 타고난 것인 듯, 얼굴빛은 어린이와 같으며 말소리는 쇠나 돌에 부딪친 듯하였다. 아직까지 조금도 쇠약한 기운이 없으며 세속적인 것이 그의 정신을 교란시키지 못할 터이니 곧 수명이 한이 없을

것이며, 상전(桑田)과 벽해(碧海)처럼 변해 가는 세상의 역사를 아침저녁에 생기는 것처럼 생각할 것을 알 수 있다. 장주(莊周)는 말하기를 "정신을 차리지 않아도 고상하게 되며 장생술(長生術)을 쓰지 아니하여도 오래 산다"고 한 것이 바로 이를 가리킨 것이다. 다른 날에 세상 밖을 훨훨 날아 올라가서 세상 티끌을 하직하고, 금색 동자(童子)와 옥 같은 여자와 함께 신선이 노니는 낭풍(閬風)과 현포(玄圃) 위에서 놀다가, 학을 타고 고향에 내려와서 손을 쳐들고 세상 사람들에게 인사하는지 어찌 알 수 있으랴. 나는 일찍 신[履]을 받들어 올리며 한 권의 책을 받을 것이다. 삼가 이 기(記)를 쓴다.[78]

지금은 당시의 계회 승지를 찾을 아무런 흔적이 없다. 다만 육군측량(陸軍測量) 개성 특수지형도에 보이는 성균관 남쪽 백운동(白雲洞) 서북에 고도 구십구 미터로 되어 있는 구령(丘嶺)이 소위 "矗於崇文館之南斷峯之頂 愛一佳樹 作堂其側 지난번에 숭문관 남쪽 뚝 떨어진 산봉우리 위에 있는 나무 한 그루를 사랑하여, 그 옆에 집 한 채를 짓고"이란 지점에 해당한 곳이 아닐까 추상할 따름이다. 당시 쌍명재 방(榜)은 명필 장자목의 서(書)라 하여 유명하고, 기로도(耆老圖)는 숭반(崇班) 이존부(李存夫)의 아들인 이전(李佺)의 필(筆)로 유명하고, 지(誌)는 조통의 작이요, 기(記)는 예의 이한림(李翰林)의 작으로 유명하였다. 조선의 기로도로도 그 시원을 보이는 것으로 유명하며, 조선조 초엽까지도 남았던 듯하나 지금은 이것도 물론 소실되고 말았다.

이후 고려 후엽에 들어서 유명한 계회는 채홍철(蔡洪哲) 권부(權溥) 등 팔국로(八國老)의 자하동 계회이니 이는 「자하동기(紫霞洞記)」에서도 이미 소개하였으며, 그후 『목은집(牧隱集)』에는 원암연집도(元巖讌集圖), 『경렴정집(景濂亭集)』에는 정미갑계도(丁未甲契圖) 등이 보이나 성히 유행되기는 역시 조선조에 들어와서부터이다. 익재 이제현의 「송도팔경(松都八景)」 시 중에도 웅천계음(熊川契飮)이란 것이 있다.

최태위(崔太尉) 쌍명정(雙明亭)

謂公巢許寓城郭	공(公)을 바로 소허(巢許)라 하자니 성곽에 살고 있고,
謂公夔龍愛林壑	공을 기룡(夔龍)이라 하자니 숲과 골짝을 사랑하누나.
千金買斷數畝陰	천금으로 몇 이랑의 땅을 사서,
碧瓦朱欄開小閣	푸른 기와 붉은 난간의 작은 누각 이루었네.
淸風冷冷午枕涼	맑은 바람이 차가우매 낮의 베개가 시원한데,
蒼雪陣陣空庭落	푸른 구름은 계속하여 빈 뜰에 떨어진다.
求閑得閑識閑味	한가함을 구하여 한가함을 얻으니 한가한 맛을 알아,
舊遊不夢翻階藥	뜰에 나부끼는 작약 꽃의 옛 꿈을 꾸지 않는다.
群花落盡一株松	온갖 꽃은 다 떨어졌는데 한 그루 소나무요,
白雲深處靑田鶴	흰 구름 깊은 곳에 청전(靑田)의 학일러라.
回首區區夢幻場	머리를 돌리매 갖가지 꿈과 허깨비 마당인데,
千里追奔兩蝸角	천리를 쫓아다니나 달팽이의 두 뿔 사이더라.
醉吟先生醉龍門	취음선생(醉吟先生)이 용문(龍門)에서 취하여,
八節灘流手自鑿	팔절탄(八節灘) 흐르는 물을 손수 팠었다.
六一居士居穎川	육일거사(六一居士)는 영천(穎川)에 살면서,
著書詫琴自書樂	글을 짓고 거문고를 타면서 스스로 즐겼네.
豈如庭院得蓬瀛	그러나 어찌 이 정원(庭院)에서 봉영(蓬瀛)을 얻어,
不煩鸞鶴遊寥廓	난새와 학을 탈 것 없이 허공에 노니는 것만이야 하랴.
雙明亭上望遙嶺	쌍명정 위에서 먼 멧부리 바라보니,
寸碧依然如有約	의연한 한 점 푸른빛은 언약 있는 것 같구나.[79]

─이인로(李仁老)

19. 숭교사(崇敎寺)의 운금루(雲錦樓)

숭교사는 지금으로부터 구백삼십칠 년 전, 즉 고려 목종 3년에 왕의 원찰(願刹)로 창건한 절로, 목종의 모후 천추태후가 헌정왕후(獻貞王后)와 안종(安宗) 사이의 불의의 씨인 대량군(大良君) 순(詢, 후의 현종)을 미워하여 체발(剃髮)을 시키고 그를 이곳으로 내쫓은 바 있었다. 그때 사승(寺僧)의 꿈에 대성(大星)이 사정(寺庭)에 떨어져 용으로 변했다가 다시 사람으로 변하였는데 자세히 보아하니 그가 곧 대량군이라, 이로부터 사람들이 이상히 여겨 대량군을 잘 두호(斗護)하였으나 이몽(異夢)이 도리어 액이었던지 대량군은 또다시 한양의 삼각산 신혈사(神穴寺)로 내쫓기게 되었다. 그러나 기구한 운명에서 자라고 음예(陰翳)한 환경에서 돌림을 받던 그가 마침내 구오(九五)에 오르게 되매 숭교사는 역사상 유명한 곳으로 되었고, 또 후에 안종(현종의 생부)·현종·강종 등 여러 왕의 신어(神御)를 봉안한 적도 있어 점차 국가적으로도 중요한 사관(寺觀)이 되었던 것이다.

충혜왕 후 3년에 이곳에 사관이 있으면 역신(逆臣)이 반드시 나리라는 서운관(書雲觀) 술사의 말을 왕이 믿고 헐어치고자 하매, 홍법사(洪法寺) 승 학선(鷽仙)이 "목종 때부터 이미 사관이 있었으나 그간에 역신이 몇이 났느냐" 하여 그 철훼(撤毁)의 부당함을 간지(諫止)한 바 있었다 한다. 또 충혜왕의 폐신(嬖臣)인 노영서(盧英瑞)·박양연(朴良衍)·송명리(宋明理) 등이 왕에게 권하여 숭교사 연못가에 기루(起樓)하고자 유연소(遊宴所)를 만들도록 하매 왕

은 양연 등에게 명하여 화목(花木)을 심도록 하였다 한다.

이렇듯 여러 설화가 있던 숭교사는 그러면 어디 있었던가. 이제현의 『역옹패설』 전집(前集) 권2를 보면 다음과 같은 구절이 있다.

俗語以詭衆自負者爲聖者 人謂壯元及第不爲聖者之爲者 唯郭公預而已 或曰郭公爲翰林 日每遇雨必跣足持傘獨至龍化院崇敎寺池上 以賞蓮花 豈非聖者乎 故公詩云 賞蓮三度到三池 翠盖紅粧似舊時 唯有看花玉堂客 風情未減鬢如絲

속담에 남을 업신여기고 스스로 잘난 체하는 자를 성자(聖者)라고 한다. 그런데 사람들이 장원급제한 사람으로 성자의 행위를 하지 않는 자는 오직 곽예(郭預)뿐이라고 하였다. 어떤 이는 "곽공이 한림(翰林)이 되었을 적에 늘 비가 내릴 때마다 맨발로 우산을 들고 홀로 용화원 숭교사의 못가에 가서 연꽃을 구경하니 이것이 어찌 성자가 아니겠는가" 하였다. 그래서 곽공은 다음과 같은 시를 지었다.

연꽃을 구경하러 세 번 삼지(三池)에 이르니
푸른 일산(日傘) 붉은 단장 예전과 같건만
오직 꽃을 보는 옥당의 노인은
정취는 여전한데 귀밑털이 허옇구려.[80]

이로 보면 숭교사는 청교면(靑郊面) 덕암리(德巖里) 용화지동(龍化池洞)에 있었던 것인 듯싶다.(지금의 개성부 내)

용화지란 것도 현종 우거(寓居) 때 사승이 용화몽(龍化夢)을 꿈꾸었다는 것과 부합되는 이름인 듯이 생각되기 쉽다.〔물론 이것은 미륵불의 설법회(說法會)인 용화회(龍華會)에서 나온 것이지만〕

또 최해(崔瀣) 시에

紅粧翠盖擁秋池　　붉은 단장 푸른 일산이 가을 못을 덮었는데
鷗鷺相依喜占時　　갈매기·해오라기 서로 의지해 제철 만났다 기뻐하네.

| 想得去年崇敎過 | 지난해 숭교전 지나던 때 |
| 薄雲殘照雨絲絲 | 엷은 구름 지는 해에 비가 부슬부슬 뿌리던 것 생각나네.[81] |

라는 것이 있으니, 생각건대 이는 저 곽예의 시운(詩韻)을 받은 점과 그 내용이
같은 점으로 숭교사에 인연이 깊음을 알 수 있다. 그런데도 불구하고『여지승
람』에는 "在南部歡喜坊 今有長竿趺石 남부 환희방에 있으니 지금도 장간(長竿)과 부석
(趺石)이 있다"[82]이라 있음은 어찌 된 셈인가. 물론 이것만으로는 방향이 불확실
하다 하면『중경지』권3에 "崇敎寺蓮池(在府南三里 今稻田) 숭교사 연못(개성부
남쪽 삼 리에 있다. 지금은 논이다)"라는 것을 들어 그 방향을 지적할 수 있겠고, 다
시 더 자세히 지정하자면 같은 책 권9 부록에 "南部過崇敎寺里餘 有鐘樓舊墟 路
出古南大門 乃前朝華使所由也 남부의 숭교사를 지나 일 리 남짓 가면 옛 종루 터가 있다.
길은 옛 남대문으로 나 있는데, 바로 고려 때 중국 사신이 출입하던 곳이다"라 있으니, 이
로 보면 숭교사는『중경지』가 편찬될 때까지도 알려져 있어 지금 고남문을 나
가는 큰길 어느 편에 있었던 것이 아니었던가. 물론『여지승람』에 벌써 '고적'
조로 편입되어 있으니『중경지』편찬 때 숭교사가 다시 남았을 리는 없다.『중
경지』는『송경지』를 이어받아 보수(補修)한 것이요『송경지』는 인조(仁祖) 26
년에 시찬(始纂)된 것이라 하나, 성종 12년에 시찬되고 중종(中宗) 25년에 증
보(增補)된『여지승람』에 비하면 줄잡아도 약 백이십 년의 차가 있으니, 후대
의 기록을 준거하여 말할 수 있겠는가. 즉 이것만으로는 고증이 서지 않는다.
그러면 무슨 다른 근거가 또 있는가. 이때 우리는 이제현의『역옹패설』(충혜왕
후 3년)부터 앞서기 무릇 백이십 년이요 목종 창건 때로부터 무릇 또 백이십여
년 뒤지는 서긍의『고려도경』에서 "崇敎院在會賓門內… 숭교원은 회빈문 안에 있
고…"[83]의 일절(一節)을 얻으니, 이 점에서『여지승람』이래의 모든 기록이 가
히 신빙할 것으로 살아나는 것이다. 왜냐하면 회빈문은 지금의 부조현(不朝峴)
넘어서 간도(間道)를 타고 용수산(龍岫山) 남쪽 산기슭의 양릉리(陽陵里)로 넘

는 그 외성(外城) 턱에 있던 문으로 추정되는 탓이니, 전에 말한 종로구허(鐘路舊墟)란 것은 실로 이 간도와 본도(本道)가 하나의 작은 길로 삼각형으로 교착되는 그 안에 있음으로 보아〔『중경지』에 "鐘閣未知的在何處 而俗傳古鐘埋于不朝峴南田中云 종각은 어디에 있는지 분명히 알 수 없으나 옛 종이 부조현 남쪽 밭 가운데 묻혀 있다고 한다"이라 있으나 이곳에서는 동민(洞民)이 지칭하는 종전(鐘田)을 의중에 두고 말하는 것이다〕 이곳에서 이여(里餘)를 들여 잡아 찾는 수밖에 없다. 이때 또다시 생각되는 것은 이규보의 「숭교사(崇敎寺)」 시이니 그 첫머리에

斗城南角蒼巖根　　두성(斗城) 남쪽 모서리, 푸른 바위 뿌리에
金龍鐵鳳飛凌雲　　금룡(金龍)과 철봉(鐵鳳) 날아서 구름 위에 솟았네.[84]

이라 한 것과, 중간에

地爐試近榾柮火　　지로(地爐)에 시험삼아 골돌(榾柮)불 가까이 하고
駱駝高坐空閑話　　낙타상(駱駝床)에 높이 앉아 한담하니,[85]

이라 한 것이 가장 문제될 것 같다. '金龍鐵鳳'은 용수(龍岫)·진봉(進鳳)의 두 산을 두고 이름이요, '駱駝' 운운은 낙타교를 두고 이름일진대, '地爐' 운운은 이제현의 「운금루기(雲錦樓記)」에 "京城之南有池 可方百畝 環而居者 閭閻煙火之舍 鱗錯而櫛比… 경성 남쪽에 못이 있어 사방이 백 묘는 되는데, 주위에 사는 자는 여염(閭閻) 민가가 비늘처럼 어슷비슷, 빗처럼 나란하여…"[86]란 것과 같은 의견일 것이다. 그렇다면 '두성(斗城) 남각(南角)의 창암(蒼巖)'이란 어디 있는가. 궁정(宮町) 철로 연변에 암반고대(巖盤高臺)도 있기는 하지만 장간철석(長竿鐵石)을 어디 가 찾을까. 보는 이 있거든 일차(一次) 알리어라. 이곳은 사관(寺觀)만이 있어 유명할 뿐 아니라 현복군(玄福君) 권염(權廉)의 운금루가 있어 더욱 유명한 것이니, 이제현의 「운금루기」에

後至元丁丑夏 荷花盛開 玄福君權侯 見而愛之 直池之東 購地起樓 倍尋以爲崇
參丈以爲袤 不礎而楹 取不朽 不瓦而茨 取不漏 桷不斷不豊而不撓 堊不塈不華而不
陋 太約如是 而一池之荷花 盡包而有之

후지원(後至元) 정축년(丁丑年) 여름에 연꽃이 만개하니 현복군(玄福君) 권후(權侯)가
보고 사랑하여, 바로 못 동쪽에 땅을 사서 누를 지었다. 두 길은 되게 높이 하고 세 발은 되
게 넓게 하였는데, 주춧돌을 높이 받치지 않고도 기둥이 썩지만 않게 하고, 기와를 얹지 않
고 띠풀로 덮었으니 비만 새지 않게 함이요, 서까래는 모를 깎지 않았는데 굵지는 않으나
흔들리지 않으며, 벽은 색칠하지 않아서 화려하지 않았지만 누추하지도 않았다. 대략 이와
같은데 못에는 연꽃이 온통 둘러싸여 점령하였다.[87]

라 하여 창루(創樓)의 사실을 세기(細記)하고, 이어

余試往觀之 紅香綠影 浩無畔岸 狼藉風露 搖曳煙波 可謂名不虛得者矣 不寧惟是
龍山諸峯 攢靑抹綠 輻輳簷下 晦明朝夕 每各異狀 向之閭閻之舍 其面勢曲折 可坐
而數 負載騎步之往來者 馳者休者顧者招者 遇明儔而立語者 値尊丈而趨拜者 亦皆
莫能遁形而望之 可樂也

내가 시험삼아 가 보니 붉은 향기 푸른 그림자가 아득히 덮여 가없는데, 흩어지는 바람
에 이슬이 낭자(狼藉)하고 연파(煙波)에 흔들거려, 이름이 헛되지 않다고 할 만하다. 이것
만이 아니다. 용산의 여러 봉우리가 청색과 녹색을 발라서 처마 아래로 모여드니, 어두웠다
밝았다 아침과 저녁에 각기 그 모습이 다르며, 여염의 민가를 바라보면 그 위치의 곡절을
앉아서 셀 수 있는데, 이고 지고 말 타고 걸어서 왕래하는 자와, 달리는 자, 쉬는 자, 돌아보
는 자, 부르는 자와, 친구를 만나 서서 말하는 자, 존장(尊丈)을 만나 절하는 자도 모두 그
모습을 감추지 못하니 바라보며 즐길 만한데, 저편에서는 이곳에 못이 있는 줄만 알고 누
(樓)가 있는 줄은 모르니 또 어찌 누에 사람이 있는 줄을 알 것이랴.[88]

라 하여 그 경(景)을 자세히 그렸다. 운금루는 건물로서는 초소(草疎)하나 그
풍류로 유명한 것이었다.

각설, 그러면 용화원 숭교사란 것은 어찌 되는가. 『도경』에 의하면 "入長覇門 溪北爲崇化寺 南爲龍華寺 장패문을 들어가 시내의 북쪽은 숭화사이며 남쪽은 용화사이다"[89]란 것이 있으니 익재가 말한 "龍化院崇敎寺池"란 것이 혹시 이 숭화사의 오기(誤記)나 아니었는지. 그렇다고 해도 용화사와 숭화사는 삼현의 일맥을 사이에 두고 동서로 갈렸던 것인 만큼 관계가 명백하지 아니하다. 숭교사가 부내(府內)에 둘이 있지는 아니하였을 터인즉, 이 문제는 아직 해결되지 아니한다.

부기(附記)

이색의 「규헌기(葵軒記)」에는 "大父昌和公 … 號其所居曰松齋 … 作樓于崇敎里蓮池之傍 額曰雲錦 樂其親而及宗族 益齋文忠公爲之記 吁盛矣 대부(大父) 창화공(昌和公)은… 그 거처하는 곳을 송재(松齋)라고 하였다. …숭교리(崇敎里) 연지(蓮池) 옆에 누각을 지어 여기를 운금이라 하되, 그 어버이를 즐겁게 하고 이것이 종족에게까지 미쳐서 익재(益齋) 문충공(文忠公)이 기(記)까지 지어 주었으니, 실로 장한 일이로다"[90]라 있은즉 운금루는 사실로 숭교리에 있던 것이요, 또 『역옹패설』엔 '龍化院崇敎寺池'라 있다 해도 「운금루기」그 자체엔 이런 말이 보이지 아니한즉 운금루의 소재 및 숭교사의 소재를 부조현 편으로 잡음이 필경 옳은 것이라 하겠다. 다만 익재의 「운금루기」에는 현복군 권염이 세운 것이라 하였는데 목은(牧隱)의 「규헌기」에는 창화공(昌和公) 권준(權準)이 세운 것으로 되어 있어 부자(父子) 일대(一代)의 차가 있으나 이것은 익재의 기(記)가 옳을 것이다.

雲錦樓前雲錦臺	운금루 앞에는 운금대
醉看雲錦滿池開	술 취해 보니 운금이 연못 가득 펼쳐졌네.
世間豈有千年術	세간에 어찌 천 년 사는 기술 있으랴.
日擁笙歌倒玉盃	날마다 풍악을 끼고서 옥술잔을 기울이네.
─조운흘(趙云仡)	

20. 개국사(開國寺)와 남계원(南溪院)

탁타교(야다리)를 넘어서서 보정문(일명 장패문)까지 나가는 동안에 큰길 북편으로 남향하여 흘러내린 산맥이 세 줄기 있으니, 그 하나는 전번에 말한 묘련사 줄기로 바로 탁타교 동북측에 떨어져 있고, 그 다른 하나는 보정문지에서 태종대(太宗臺)를 바라보고 올라가는 외성(外城) 줄기의 연맥(連脈)이요, 이 두 맥 사이에 요천동(堯泉洞)과 용화지동(龍化池洞)을 계획(界劃)하여 흘러 떨어지는 산맥이 또 하나 있으니 이 세 산맥이 다시 천류(川流)와 대로(大路)로써 마감하여 있는 까닭에 이곳을 통틀어 삼현(三峴) 또는 삼겸(三鉗)이라 하는데, 삼겸이란 풍수설에서 나온 명칭이다. 이제현의 「묘련사기(妙蓮寺記)」에 보면 묘련사가 삼현에 있다 하고 「개국사기(開國寺記)」에는 개국사가 삼겸에 있다 하였는데, 속칭으로 '셋재' 또는 '쇳재'라 말한다. 일운(一云) 금현(金峴)이라 쓰는 것은 삼(三)이 와칭(訛稱)되어 '세'가 '쇠'로 되어 가지고 다시 '금(金)'이 된 것이다.

　이 중에 삼현 첫 줄기에 있던 묘련사는 이미 말한 바 있고, 그 동편으로 지금 용화지동에 있던 용화사란 것도 말한 바 있었지만, 그 용화사의 창립 연대는 알 수 없으나 『고려사』에는 '현종 24년' 조에 처음으로 보이는 듯하다. 이미 말한바 현종의 유년시에 사승(寺僧)이 화룡변인(化龍變人)의 꿈을 깨고 몽중인(夢中人)이 현종이었다는 전설이 있는 것은 숭교사와 관련된 전설이요 이 용화사와는 관계없는 전설이며, 유명한 권염의 운금루 풍류사(風流事)도 숭교

사에 관한 것으로 이곳에는 관계없는 것이다.[8) 용화사는 역사상으로 무슨 두드러진 사실이 보이지 않고, 풍류사로 한 가지 유명한 전설이 있으니 그것은 곽예(郭預)의 상련풍류(賞蓮風流)이다.

곽예는 고종조로부터 충렬왕 때까지 역사(歷仕)하였던 사람으로 자(字)는 선갑(先甲)이요 초명(初名)은 왕부(王府)로서, 사람됨이 평담경직(平淡勁直)하고 겸손낙이(謙遜樂易)하여 귀현(貴顯)한 지위에 올랐어도 포의(布衣) 때의 풍도를 버리지 않고, 또 문장이 도저(到底)할뿐더러 서법(書法)이 수경(瘦勁)하여 일가체(一家體)를 이루었으며 세인이 일시에 그를 효법(效法)하였기 때문에 국중서체(國中書體)가 일변(一變)되었다고까지 일러 온다. 한원(翰院)에 있다가도 비만 오면 발을 벗고 용화지로 우산을 받고 홀로 나가 연화를 애상(愛賞)하였다 하며, 후인이 그 풍류를 사모하여 많은 읊조림이 남아 있다. 곽예 자신의 시에

賞蓮三度到三池	연꽃을 구경하러 세 번 삼지(三池)에 이르니
翠盖紅粧似舊時	푸른 일산 붉은 단장 예전과 같건만
唯有看花玉堂老	오직 꽃을 보는 옥당의 노인은
風情不減鬢如絲	정취는 여전한데 귀밑털이 허옇구려.[91]

라는 것이 있다.

각설, 『고려도경』에 의하면

入長覇門 溪北爲崇化寺 南爲龍華寺 後隔一小山有彌陀慈氏二寺 然亦不甚完葺
장패문을 들어가면 시내〔溪〕의 북쪽은 숭화사이며 남쪽은 용화사이다. 뒤로 작은 산 하나를 사이에 두고 미타(彌陀)·자씨(慈氏) 두 절이 있다. 그러나 그리 완전하게 수리되어 있지는 않다.[92]

이라 있는데, 이것은 장패문 밖에서 문 안으로 들어오면서의 기록인즉 "溪北爲崇化寺"는 위치로 말한다면 지금 요천동 안임이 분명하고 앞서 말한 용화사란 것은 문세(文勢)로 말한다면 '계전(溪前)'으로도 읽을 수 있어 곧 지금의 큰길 남쪽, 대천(大川)이 있는 남으로 읽을 수 있으나, 용화지동(용화무지)이 지금도 정확히 일컬어 오는 지점이 있으니 앞서 말한 용화사는 지금의 용화지동으로 정할 수밖에 없는 일이요, 한 산을 격하여 미타사(彌陀寺)와 자씨사(慈氏寺)가 있다 하였지만 이것은 경방리(京坊里)에서 구하는 수밖에 없는데 그리 확실치 못하다. 다만 지형으로 말한다면 넉넉히 있을 만한 곳이나 유적이 남아 있지 않다. 뿐만 아니라 역사적으로도 숭화사 · 용화사 · 미타사 · 자씨사 등이 그리 현저하지 못하다.

그러나 이 장패문을 들어서서 바로 수구문(水口門)에서 서편으로 멀지 않은 곳에 천류(川流) 남쪽에 하나의 큰 사지(寺址)가 있고, 전년까지 칠층고탑(七層高塔)이 있었는데 총독부박물관으로 이건(移建)하면서 이 사지를 개국사지로 일컫고 그 탑을 개국사탑으로 일컫고 있다.(도판 30) 이것은 생각건대 이제현의 「개국사기」에

都城東南隅 其門曰保定 其路自楊廣全羅慶尙江陵四道 而來都城者 與夫都城之之四道者 憧憧然罔晝夜不息也 有川焉 城中之水 澗溪溝澮 近遠細大 咸會而東 每夏秋之交 雨潦旣集 則崩奔汪濊 若三軍之行 吁可畏也 有山焉 根于鵠峯 邐迤而來若頹而起 若鶩而止 猶龍虎之變動而氣勢之雄也 世號斯地 爲三鉗 豈以是哉 淸泰十八年 太祖用術家之言 作寺其間 以處方袍之學律乘者 名之曰開國寺

도성 동남쪽에 보정문이 있는데, 그 길에는 양광 · 전라 · 경상 · 강릉 네 도에서 도성으로 오는 사람과 도성에서 네 도로 가는 사람들이 밤낮없이 끊이지 않고 왕래한다. 내〔川〕가 있는데, 성 안의 멀고 가까운 시내와 크고 작은 도랑물이 모두 모여 동으로 빠지기 때문에 매양 여름과 가을 사이 장마로 큰 물이 지게 되면, 세찬 물결이 마치 삼군(三軍)의 행진과

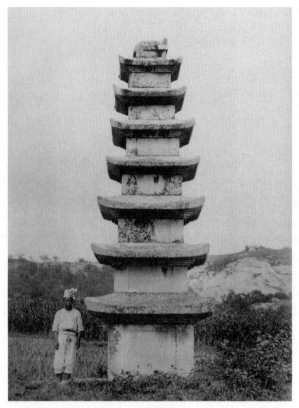

30. 전(傳) 개국사지(開國寺址) 칠층석탑.

같아 참으로 두렵다. 산이 있는데, 곡봉(鵠峯)에서 시작하여 꿈틀꿈틀 내려오되, 누웠다 일
어섰다 달리다 멈추었다 하는 듯하여 마치 용이나 범이 꿈틀거리는 것처럼 기세가 웅장하
니, 세상에서 이곳을 삼겸(三鉗)이라 부르는 것은 어쩌면 이 때문일 것이다. 청태(淸泰) 18
년에 태조께서 술가(術家)의 말에 따라 그 안에 절을 세워 율승(律乘)을 배우는 승려들을
거처하게 하고는 개국사라 명명하였다.[93]

라 한 데서 추정한 것인 듯싶다. 이 글만을 읽으면 그 지역 방위상 이곳을 개국
사지로 인정하기 쉬운 것이지만, 『여지승람』의 「개성부(開城府)」 상(上), '공
해(公廨)'의 사포서(司圃署)조를 보면 "在保定門外 卽開國寺古基 보정문 밖에 있

는데 곧 개국사 옛 터이다"[94]라 한 것이 있다. 즉 조선조의 사포서가 있던 곳이 곧 개국사 옛 터로서 그것은 보정문 밖에 있었던 것이다. 그렇다면 저 보정문 안에 있는 것은 개국사지가 아닌 것이다. 이곳에 그들의 오류가 있는 것이다.

원래 개국사는 청태 18년의 창건이라 하나 이것은 고려 태조의 즉위 18년으로 말할 것이다. 청태는 후당(後唐) 폐제(廢帝) 때 연호인데 그 원년이 고려 태조 17년이요 삼 년까지 있다가, 즉 고려 태조 19년에 후당이 망하여 없어진 연호이다. 그러므로 이 청태 18년이란 고려 태조 18년으로 볼 것이다. 개국사는 이와 같이 고려 태조로 말미암아 창건된 대찰로서 국가적으로도 유명한 곳이었으나, 정종(定宗)은 일찍이(元年) 의장(儀仗)을 갖추고 불사리를 봉대(奉戴)하여 십 리의 이 개국사에 봉안하고, 현종 9년에는 개국사의 탑을 중수하여 사리를 봉납하고 계단(戒壇)을 창설하여 삼천이백여 승을 도제(度濟)하였고, 성종은 국가의 주신(柱臣)인 서희(徐熙)가 이곳에서 중병이 들어 있음에 친히 행문(幸問)하실뿐더러 어의(御衣) 일습, 말 세 필, 곡식 천 석을 시납(施納)하여 그의 회유(回癒)를 기원하셨고, 문종은 37년에 송조(宋朝)로부터 나온 대장경을 태자로 하여금 받들어 이곳에 봉안하는 동시에 도량(道場)을 여시고, 예종 때에는 숙종과 명의태후(明懿太后)의 수용어진(晬容御眞)을 이곳에 봉안하셨고, 고종 때에는 성종의 어진을 이곳에 봉안하셨고, 기타 선종 때에는 대장경의 경성(慶成)이 있었으며 역대를 두고 기도축리(祈禱祝釐)가 성행되었다. 이렇듯 중요하던 국찰인데 몽고란 때 한 번 회신(灰燼)되어 그 피해가 매우 컸던 듯하여 쉽사리 중창을 이루지 못하다가, 예의 이제현의 「개국사기」에 의하면, 충숙왕 때 남산종사(南山宗師) 목헌구공(木軒丘公)이 발분(發奮)하여 충숙왕 10년부터 12년까지 전후 삼 년간에 크게 중창하였다 한다. 『고려도경』에는 「왕성내외제사(王城內外諸寺)」라 하여

興王寺 在國城之東南維 出長覇門二里許 前臨溪流 規模極大 其中 有元豊間所賜

夾紵佛像 元符中所賜藏經 兩壁有畫 王顒嘗語崇寧使者劉逵等云 此文王 遣使告神宗皇帝 模得相國寺 本國人得以瞻仰 上感皇恩 故至今寶惜也 稍西卽洪圓寺…

　　흥왕사(興王寺)는 국성(國城) 동남쪽 한구석에 있다. 장패문(長覇門)을 나가 이 리가량을 가면 앞으로 시냇물이 다가가 있는데 그 규모가 극히 크다. 그 가운데에 원풍(元豊) 연간에 내린 협저불상(夾紵佛像)과 원부(元符) 연간에 내린 장경(藏經)이 있고, 양쪽 벽에는 그림이 있는데 왕 옹(顒, 고려 숙종)이 숭녕(崇寧) 때의 사자 유규(劉逵) 등에게, "이것은 문왕(文王, 문종)께서 사신을 보내어 신종황제(神宗皇帝)께 고해 상국사(相國寺)를 모방해 만든 것으로, 본국인들이 우러러볼 수 있게 되었습니다. 우러러 황은에 감사하기 때문에 지금까지도 소중히 여기고 아끼는 것입니다" 하고 말한 적이 있었다. 조금 서쪽으로 가면 곧 홍원사(洪圓寺)이고…[95]

라 있는데, 이곳에 흥왕사라 한 것은 그 거리와 지리에 의하여 보면 곧 개국사를 이름이요 저 진봉산(進鳳山)에 있는 흥왕사는 아니다. 이것을 흥왕사라 한 것은 서긍의 기억이 잘못인지 또는 당시 국내의 무슨 사정으로 이 개국사를 흥왕사라 잘못 가리킨 것인지 알 수 없지만 하여간 흥왕사가 아니다.〔신라 통일 초 때에도 사천왕사(四天王寺)를 당나라 사신에게 보이기 싫어 달리 절 하나를 세우고 그것을 사천왕사라 하였더니 사신이 보고 "이것은 사천왕사라 할 수 없으니 망덕사(望德寺)라 하라" 하여 망덕사가 생겼다는 선례도 있다. 즉 위시(爲示)의 일례이다〕

　　이규보의 「개국사」 시에

尋僧散步樹陰中	중을 찾아 나무 그늘로 산보하다
遇勝留連曲沼東	절경(絶景)을 만나 굽은 못 동쪽에 머뭇거린다.
點水蜻蜓綃翼綠	물 위에 나는 잠자리 얇은 날개 푸르고
浴波鸂鶒繡毛紅	미역감는 계칙(鸂鶒) 무늬 털 붉다

仙人掌重蓮承露　　신선의 손바닥 같은 연잎이 이슬을 받고

宮女腰輕柳帶風　　궁녀의 허리 같은 버들이 바람을 띠었다.

出戲遊魚休避去　　나와 노는 고기야 피하지 마라

蹲池不必是漁翁　　못가에 앉은 사람이 꼭 어옹(漁翁)은 아니다.[96]

이란 것은 이 경(景)에 제격이다. 지금 그 유지는 덕암정(德巖町) 신촌〔新村, 전의 남계동(南溪洞), 지금의 새 말〕이민부락(移民部落)이 있는 곳이며, 그곳에 석등 일대(一臺)가 매몰되어 있던 것은 지금 개성박물관으로 옮겨 세웠지만 이 터에는 아직도 오랜 초석을 많이 볼 수 있다.

그러면 저 보정문 내에 탑이 있던 사지는 무엇인가. 일찍이 그 석탑을 경성으로 옮길 적에 그 탑 속에서 『묘법연화경(妙法蓮華經)』칠책(七冊)이 나왔는데(도판 31, 32) 그 권7 후미에는

特爲

國王宮主無諸災厄 兵才潛消 國土大平 兼及己身 不逢九橫 速脫三界 盡未來劫 作大佛事 亦願一門眷屬 無諸病苦 無盡法界 生亡共證菩提者

二月 日誌

正議大夫密直司右承旨興威上將軍判大府知事符司事廉承益

특별히 국왕과 궁주께서 아무 재액이 없고, 병화(兵禍)가 몰래 바로 사라지며, 국토가 태평하며, 내 몸에까지 횡액을 당하지 않고 속히 삼계(三界)를 벗어나기 위해 미래겁(未來劫)이 다하도록 큰 불사를 일으킵니다. 아울러 온 집안 권속이 아무 병고가 없도록 무진한 법계의 생자와 망자가 함께 보리(菩提)를 증명합니다.

2월 어느 날에 쓰다.

정의대부 밀직사 우승지 흥위상장군 판대부지사부사사 염승익.

이라 쓴 것이 있다. 그 염승익(廉承益)이란 충렬왕 때 폐행(嬖幸)으로 충렬왕 28년에 사망한 자인즉, 저 사경(寫經)은 충렬왕 28년에 있었을 것이 확실한데 그 열전에 의하면 "嘗私役其人五十構第 畏公主譴 請獻爲大藏寫經所 許之 일찍이 기인(其人) 오십 명을 사역으로 부려서 큰 집을 지었는데 공주의 견책이 두려워서 대장경을 필사하는 장소로 하겠다고 청원하니 왕이 허락하였다"[97]란 구절이 있다. 즉 기인을 사역에 사용하여 사저(私邸)를 지으려 하다가 제국공주의 견책을 받을까 두려워하여 대장경사소(大藏經寫所)를 지어 바치겠다 하고서 기인의 사용 허가를 얻은 모양이다. 이것이 어느 때 된 것인지 알 수 없지만 '충렬왕세가 9년 계미(癸未)' 조에 의하면 7월에 "命廉承益孔愉修玄化寺又修南溪院王輪寺石塔 염승익과 공유(孔愉)에게 명령하여 현화사를 보수하게 하였고 또 남계원과 왕륜사의 석탑도 보수하게 하였다"[98]이란 말이 있다. 6년 2월에도 염승익으로 하여금 현화사 불전을 짓게 한 사실이 있지만 저 석탑에서 나온 『연화경』의 후기는 특히 충렬왕 9년 "又修南溪院王輪寺石塔 또 남계원과 왕륜사의 석탑도 보수하게 하였다"[99]이란 것과 관련되는 것이니, 이 남계원이란 것이 곧 석탑 소재지의 절 이름인 것이다. 『중경지』에는 "南溪院 卽開國寺南路也 前有雙竿立石 及長明燈石 남계원은 바로 개국사 남쪽 길이다. 그 앞에는 쌍간입석(雙竿立石)과 장명등석(長明燈石)이 있다"이라 하였지만 지금은 쌍간석도 장명등석도 없으나 이 지점이 남계원이었다는 것은 이색의 시에서 알 수 있다. 『목은집』 권18 「戱南溪聰首座 남계원의 총이란 이름을 가진 수좌를 희롱하다」라 제(題)한 것인데,

城中衆水此同奔 성중의 여러 물이 다 이곳으로 내달아서
大雨年年漲入門 큰비만 오면 해마다 문 안까지 벌창하니
塔似桅竿高百尺 불탑이 마치 백 척 높이의 돛대 같아라
篙師宛在水精園 뱃사공이 흡사 수정원(水精園)에 있는 듯하구려.

200

31-32. 전(傳) 개국사지 칠층석탑 안에서 발견된
『묘법연화경(妙法蓮華經)』 전7권(위)과 제7권의 일부(아래).

隔岸苽田接稻田	언덕 너머 오이밭은 나락 논과 닿아 있고
疎蘇老木帶蒼煙	무성한 고목나무는 푸른 연기 띠었는데
依然三過門前路	의연히 문전 길 세 번씩 지나치는 이때
薤露聲中獨坐禪	해로(薤露) 소리 속에 홀로 좌선만 하는구나.
夜議金銀是不貪	밤에 금은기(金銀器) 얇은 탐하지 않기 때문이나
有錢還住大伽藍	돈이 있어야 또한 큰 절집에 머무른다오.
南溪香火蕭然處	남계원의 향불 조용히 피어오르는 곳에

33. 영통사(靈通寺) 대각국사비(大覺國師碑).

月請官糧亦美談 달마다 관청 양곡 청하는 것도 미담일세.[100]

이라 있다. 이 지점의 사적을 적절히 말하는 구라 하겠다.

'충렬왕세가 5년 기묘(己卯) 5월 무진(戊辰)' 조에는 다시 "移御水口觀音寺 수구관음사로 옮겼다"[101]란 한 구가 있다. 지점으로 말한다면 남계원과 비등하나 수구관음사란 것이 남계원과 동일한 것인지 인접한 또 하나의 별개 사원인지 는 알 수 없다. 이에 대하여는 「소위 개국사탑에 대하여」[102]를 보기 바란다.

다시 『고려도경』에 의하면 흥왕사기(興王寺記) 하에 "稍西則洪圓寺… 조금 서쪽으로 가면 곧 홍원사이고…"[103]라 있다. 보정문 밖의 개국사에서 서편이라면

202

보정문과 개국사 사이에 있던 것이 된다. 지금도 개국사 서북으로 지역이 넓은 데가 있으니 이 부근에 있었을 법하되 정확히 지적할 수는 없다. 영통사(靈通寺) 대각국사비(大覺國師碑)에 보면(도판 33), "初順王寢痾 召師言 寡人嘗願 作大伽藍 額號洪圓 당초 순왕께서 병이 깊자 대사를 불러 이르기를, '과인이 일찍이 큰 가람을 지어 홍원사라 이름하고자 원했다'고 했다" 운운이라 있고, 『고려사』 '선종 6년 10월 신유(辛酉)' 조에 "王太后始創國淸寺 왕 태후가 국청사를 창건하였다"[104]라 있으며, '7년 3월 무자(戊子)' 조에 다시 "夜大震電 新興倉災 罷弘圓國淸兩寺之役 밤에 큰 우레와 번개로 인하여 신흥창에 화재가 일어났다. 홍원사와 국청사의 건축공사를 중지시켰다"[105]이라 있음을 보면 순종의 유지(有旨)를 받아 국청사와 전후하여 홍원사를 개창하였던 것을 알 수 있다. 이리하여 숙종 6년 2월 병진(丙辰)에는 "幸洪圓寺 落成大藏堂及九祖堂 왕이 홍원사에 가서 대장당(大藏堂) 및 구조당(九祖堂)의 낙성을 보았다"[106]이라 보이니, 이곳에 열성(列聖)의 진전도 있었던 것은 『고려사』「병지(兵志)」에 의해서도 알 수 있는 바이다. 그러나 홍원사가 진봉산 홍왕사를 표준한 기록이라면 이 위치는 맞지 아니한다.

21. 흥왕사(興王寺)의 역사

『고려사』「문종세가」이제현 사찬(史讚)에

顯德靖文 父作子述 兄終弟及 首尾幾八十年 可謂盛矣 而文王躬勤節儉 盡用賢才
愛民恤刑 崇學敬老 名器不假於匪人 威權不移於近昵 雖戚里之親 無功不賞 左右之
愛 有罪必罰 宦官給使 不過十數輩 內侍必選有 功能者克之 亦不過二十餘人 冗官
省而事簡 費用節而國富 大倉之粟 陳陳相因 家給人足 時號太平 宋朝每錫褒賢之命
遼氏歲講慶壽之禮 東倭浮海而獻琛 北貊扣關而受廛 故林完以爲我朝賢聖之君也
獨其徒一畿縣 作一僧寺 侈峻宇於宮闕 侔崇墉於國都 黃金爲塔 百物稱是 殆將比
擬蕭梁 而不知欲成人之美者 嘆息於斯焉耳矣

현왕·덕왕·정왕·문왕 네 임금은 아버지가 시작하여 아들이 계승하기도 하고 형이 죽
으면 아우가 이어받기도 하면서 거의 팔십 년 동안을 계속하였으니 훌륭하다고 할 만하다.
문왕은 근검절약을 몸소 실천하고, 어질고 재주있는 이를 모두 등용하고, 백성을 사랑하고
형벌을 신중히 하였으며, 학문을 숭상하고 노인을 공경하였으며, 적격자가 아니면 벼슬을
주지 않고, 친근자에게 권력이 옮겨 가게 하지 않아서, 비록 척리(戚里)의 친척이라 하더라
도 공이 없으면 상 주지 않고, 총애하는 측근의 사람이라 하더라도 죄가 있으면 반드시 처
벌하였으며, 환관(宦官)과 급사(給使)는 수십 명에 불과하고, 내시는 반드시 공능(功能)이
있는 자를 뽑아서 충당하였는데 역시 이십여 명이 넘지 않았다. 그리고 쓸데없는 관직을 없
애니 일이 간편하고 비용이 절약되어 나라가 부유하였으며, 국고에는 해묵은 곡식이 쌓였
고 집집마다 요족(饒足)하고 사람마다 풍족하니, 당시에 태평시대라 일컬었다.

송조(宋朝)에서 해마다 포상(褒賞)하는 명을 내리고, 요(遼)에서는 해마다 왕의 생신을 경하하는 예를 표시하였으며, 동에서는 왜(倭)가 바다를 건너와 보배를 바치고, 북에서는 맥(貊)이 찾아와서 백성이 되었다. 그러므로 임완(林完)이 "우리나라의 현성(賢聖)한 임금이다" 하였다.

그런데 다만 한 기현(畿縣)을 옮겨 한 절을 짓되, 높은 집은 궁궐보다 사치스럽게 하고 높다란 담은 도성과 짝할 만하게 하며, 황금으로 탑을 만들고 온갖 시설을 이에 맞추어 거의 소량(蕭梁)에 견줄 만하게 해서, 남이 훌륭하게 되기를 바라는 군자가 이것을 보고 탄식할 줄 몰랐을 뿐이다.[107]

라 한 명군(名君) 문종의 어우(御宇) 일대일차(一代一次)의 사치롭고 장엄한 토목사업은 한낱 흥왕사의 창건에 있었다. '문종세가 9년 을미(乙未) 겨울 10월 병신(丙申)' 조 제고문(制誥文)에

古先帝王 尊崇釋敎 載籍可考 況聖祖以來 代創佛寺 以資福慶 寡人繼統 不修德政 災變屢見 庶憑法力 福利邦家 其令有司 擇地創寺

옛날 제왕들이 불교를 숭상하여 왔음은 문헌들에서 볼 수 있고, 특히 우리의 태조 이후에는 대대로 사원을 세워 행복과 경사를 축원하여 왔다. 그런데 내가 왕위를 계승하여 어진 정치를 실시하지 못한 관계로 재변(災變)이 빈번하게 나타났다. 그러므로 나는 부처의 힘을 빌려서 나라를 행복하게 하려 하노니 해당 관리로 하여금 적지를 선택하여 사원을 건설하게 하라.[108]

라고 보인 것이 흥왕사 창건의 선령(先令)이었다. 이때 문하성(門下省)의 간지(諫止)가 있었으나 불납(不納)하고, 10년 2월 계묘일(癸卯日)부터 덕수현(德水縣)에 흥왕사를 계영(繫營)할 제 그 현치(縣治)를 양천(楊川)에 옮기고 이자연(李子淵)의 주청(奏請)으로 부역(賦役)을 현민(縣民)에게 이 년간 면제케 하여 민생의 안도를 일시 꾀하였다 하나, 이곡의 「흥왕사중수기문(興王寺重修記文)」 중에

文王之創是寺也 極其宏壯侈麗 而又廣其土田 瞻其資儲 務勝於諸寺者…

　문왕이 이 절을 창건할 때 그 크고 웅장하고 사치롭고 화려한 것에 극진함을 다하였고, 또 토지를 넓히고 그 자재와 저축을 넉넉하게 하여 여러 절 중에서 제일 좋도록 힘썼으니….[109]

라 이른바, 거창한 경영을 실행할 제 어찌 민생의 안도만을 꾀하고 있었을 수 있으랴.『고려사』에 보면

　十二年春二月辛亥 都兵馬使奏 界內鐵貢 舊充兵器 近創興王寺 又令加賦 民不堪苦 請減鹽海安三州 丁酉戊戌二年 軍器貢鐵 專供興王之用 以紓勞弊 從之… 秋七月己卯 中書門下省奏 伏准制旨 以景昌院所屬田柴 移屬興王寺 其魚梁舟楫奴婢悉令還宮 夫宮院 先王所以優賜田民 貽厥子孫 傳於萬世 無有匱乏者也 今宗枝彌繁 若欲各賜宮院 猶恐不足 況收一宮田柴 屬于佛寺 歸重三寶 雖云美矣 有國有家之本 不可忘也 請田民魚梁舟楫仍舊還賜 制曰田柴已納三寶 難可追還 宜以公田 依元數給之 餘從所奏

　12년 봄 2월 신해일에 도병마사(都兵馬使)가 아뢰기를 "관내에서 공납하는 철을 종전에는 병기 제조에 충당하여 왔는데 근자에 홍왕사를 짓기 위하여 또 더 바치라고 한다면 백성들이 그 괴로움을 감당하지 못할 것이오니, 염(鹽)·해(海)·안(安) 세 주(州)에서 군기용으로 바치는 정유·무술 양년 공철(貢鐵)을 덜어내어 홍왕사 짓는 데 전용하게 함으로써 민간 폐해를 덜도록 하시기 바랍니다"라고 하니 왕이 이 제의를 좇았다.… 가을 7월 기묘일에 중서문하성에게 아뢰기를, "내리신 명령에는 경창원(景昌院) 소유로 있는 전시(田柴)를 홍왕사에 이속시키고 경창원에서 관리하던 어량(魚梁)·선박·노비는 전부 국가에 바치게 하라고 하셨사오나, 원래 궁원(宮院)에 대하여 선대 임금들이 토지와 인원을 넉넉히 주는 것은 이를 자손 만대에 전함으로써 군색한 일이 없도록 하자는 것입니다. 지금 왕실의 종손과 지손(枝孫)이 번창하여 그 궁원들에게 일일이 전시를 주기에도 오히려 부족할 염려가 있거늘, 하물며 한 궁원의 전시를 회수하여 불교 사원에 주어서야 되겠습니까. 삼보(三寶)를 소중히 여기는 것은 좋으나 국가의 근본은 잊어서는 안 되오니 토지·인원·어량·

선박들을 종전대로 돌려주시기 바랍니다"라고 하였다. 이에 대하여 왕이 다음과 같이 명령하였다. "이미 삼보를 위하여 주어 버린 전시를 도로 찾기는 난처하니 국가 소유에서 원 숫자에 해당한 전시를 경창원에 주고 다른 것은 제의한 바대로 하라."[110]

등 그 경영에 무리한 판재(辦財)와 분운(紛紜)한 물론(物論)이 있었음을 알 수 있다. 16년 7월에

乙酉幸興王寺 制曰 是寺鳩屠已久 巨構將成 今親觀厥功 特申異數 應內外重刑 竝降從流配 公徒私杖以下 咸赦除之 董役官吏 竝加爵賞

을유일에 왕이 흥왕사에 가서 다음과 같은 명령을 내렸다. "이 절은 오래 전부터 준비하여 오다가 거창한 건축사업이 거의 완성되었다. 오늘 내가 공적을 평가하여 특전을 베풀려 하노니 마땅히 서울과 지방의 중죄수들의 형을 전부 낮추어 유형(流刑)에 해당시키고, 공사범인 도형(徒刑)과 민사범인 장형(杖刑) 이하는 이를 전부 용서할 것이며, 역사를 감독한 관리들에게는 일체 벼슬과 상을 주어야 할 것이다."[111]

이라 보인 것은 민심 수람(收攬)의 일종의 호도책으로 볼 수 있다.

이와 같이 국부(國富)를 다해 가며, 민심을 수람해 가며 경영한 지 무릇 십이 년 만에, 곧 문종 21년 정월(고려 개국 백오십 년)에 원당(願堂)은 낙성되었으니 칸수 무릇 이천팔백 칸, 왕이 설재낙성(設齋落成)하려 할 제 사방에서 모여드는 치류(緇流) 그 수를 헤아릴 수 없으매 병부상서(兵部尙書) 김양(金陽)과 우가승록(右街僧錄) 도원(道元) 등으로 하여금 계행(戒行) 있는 자 일천 명을 뽑아서 부회(赴會)케 하고 드디어 상주케 하였다. 낙성된 지 구 일 만에 오주야(五晝夜) 동안 연등대회(燃燈大會)를 특설(特設)하고 백사(百司)·안서도호(安西都護)·개성부·광주(廣州)·수주(水州)·양주(楊州)·동주(東州)·강화·장단 등 여러 주(州)·현(縣)에 칙령(勅令)하여 궐정(闕庭)으로부터 사문(寺門)에 이르기까지 연로(輦路) 좌우에 채붕(綵棚)을 즐비하게 연

결시키고 등산(燈山)과 화수(火樹)를 만들어 낮과 같이 조명케 하였다 한다. 이날 왕은 노부(鹵簿)를 갖추고 백관을 거느리고 행향납시(行香納施)하였으니 그 성사(盛事) 실로 광고(曠古)에 없던 일이었다 하였다. 다음해 봄 정월에는 경성회(慶成會)를 다시 연설(筵設)하고 23년 봄 3월에는 왕이 남봉(南峯)에 올라 계음(禊飮)하고 상사일(上巳日)에 시를 제창(制唱)하여 시신(侍臣)에게 화진(和進)케도 하였다. 또 24년 2월에는 삼층대전(三層大殿)의 자씨전(慈氏殿)을 신창하고 6월에는 흥왕사 주위에 성벽을 쌓게 하였다. 31년 봄 3월에는 금자(金字)『화엄경(華嚴經)』을 전성(轉成)하고 32년 7월에는 금탑을 조성하였으니 이은(裏銀)이 사백이십칠 근 무게요 표금(表金)이 백사십사 근 무게였다 하니 그 화엄(華嚴)된 경영에 놀라지 아니할 수 없고, 34년 6월에는 다시 이 금탑을 외호(外護)키 위한 석탑이 조성되었다. 원부(元符, 숙종대) 중에는 송조(宋朝)에서 받은 대장경을 이곳에 장치하였다 한다.

이와 같이 흥왕사는 문종 일대의 원당으로서 대경영이었던 만큼 문종이 돌아가신 후에도 왕자의 행행축리(行幸祝釐)가 자주 있었을뿐더러 문종의 진전(眞殿)이 있어 기상(忌祥) 때에 행향이 있었다.

그러나 흥왕사가 고려 문화사상에 있어 가장 중요한 지위에 처하게 된 것은 이러한 경영의 장엄보다도 현재 세계 문화사상에 만중(萬重)의 지보(至寶)를 이루고 있는 팔만대장경(八萬大藏經) 간행사업이 이곳에서 획책되고 실현되었던 것에 있다 하겠다. 대장경의 간행은 일찍이 현종조에 시작하여 문종 5년까지에 제일회 간행이 있었으나, 문종의 아들 의천〔義天, 석 후(煦)〕이 일찍이 출가하였다가 선종 2년에 고려를 탈출하여 송조에 이르러 교소(教疏) 삼천여권을 수집하여 귀국 후 요동(遼東)·일본에 흩어져 있는 석전(釋典)을 다시 샅샅이 긁어모아 흥왕사에 교장도감(教藏都監)을 두고 간행하였으니 이것이 유명한 의천의 속장경(續藏經) 조조사업(彫造事業)으로, 동양 문화사상에 있어, 세계 인류 사상사상(思想史上)에 있어 쟁쟁한 성가를 내고 있는 것이다.

의천이 이 홍왕사의 제일대의 주지가 되어 연법(演法)케 된 것도 문종의 원찰(願刹)이요 간행에 인연이 있었던 까닭이라 할 수 있다. 선종 4년 3월에 경성(慶成)한 대장전(大藏殿)도 대장경 간행사업에 인연이 있었을 듯하다.

뿐만 아니라 숙종 2년에 문하시중(門下侍中) 이정공(李靖恭)이 홍왕사비문(興王寺碑文)을 찬(撰)하매 위로부터 포사(褒賜)가 적지 않았던 것도 홍왕사의 중요성을 말하는 것이며, 대각국사(大覺國師)의 뒤를 이어 선종의 둘째아들 석(釋) 징엄(澄儼)으로 하여금 이곳에 주지(住持)케 한 것도 홍왕사의 중요성을 말하는 것이라 하겠다. 왕자의 행향·연등·반승·신숙(信宿) 등은 이루 헤아릴 수 없고 법구기명(法具器皿)에까지 화식(華飾)을 다한 것도 유명한 일이었다. 대각국사가 이곳에 주지하고 있었을 적에 이곳의 소종(小鐘)을 중심으로 하여 한 개의 국제적 설화까지 생긴 일이 있었으니, 그는 일찍이 요(遼)나라 사신 왕악(王萼)이 홍왕사의 소종을 보고 어찌나 그 모양이 아름다웠던지 그와 같은 종은 자국(自國)에서도 아직 보지 못하였다고 극찬하매, 대각국사는 "이미 귀국의 황제가 불교를 매우 숭신하신다니 그같은 종을 헌상(獻上)하오리까" 하고 물은 일이 있었다. 왕악은 이 말을 듣고 매우 고마운 일이라 즉석에서 대답하매, 대각국사는 곧 금종 이거(二虡)를 주조하여 헌상하려고 그 뜻을 회사사(回謝使) 공목관(孔目官) 이복(李復)에게 선주(先奏)케 하였더니, 요 황제 이 말을 듣고 봉사자(奉使者)가 망녕되이 물품을 구색(求索)한다 하여 왕악이 귀명(歸命)하매 그를 치죄하고 종의 헌상을 사절하였다는 것이니, 당시 피아외교(彼我外交)의 명준(明峻)함을 부러워할 만하지 아니한가.

다음 홍왕사에 (고종 10년대) 권귀(權貴) 최충헌(崔忠獻)의 아들 최이(崔怡)가 황금 이백 근을 내어 십삼층탑과 화병(花瓶)을 조성 헌납한 사실이 있었으나 이는 별도로 하고, 전에 말한 문종이 시납한 황금탑에 싸인 또 하나의 설화가 있다. 그는 곧 충렬왕이 즉위 2년 5월에 비(妃) 제국공주로 더불어 홍왕

사에 행행하였을 적에 공주가 그곳의 황금탑을 빼앗아 궐내로 가지고 들어왔는데, 그 장식품들은 공주의 시보(侍補)들인 홀자알(忽剌歹) 삼가(三哥) 등이 훔쳐내고 탑은 장차 헐어 공주가 이용하려 한 바 있었다.

이때 왕은 간절히 금(禁)하고 흥왕사 승려들도 환사(還賜)하기를 절원(切願)하였으나 허락치 않다가, 거무하(居無何)에 충렬왕이 병을 얻어 포극(暴劇)하매 재추가 공주에게 모든 영선(營繕)을 정지하고 응요(鷹鷂)를 방종(放縱)하고 흥왕사 금탑을 환사하여 제액소재(除厄消災)하기를 간청함에 이르러 비로소 허락이 되니, 왕은 소식을 듣고 크게 기뻐하여 승지(承旨) 이존비(李尊庇)로 하여금 흥왕사로 환납케 하였다는 것이다. 이것이 유명한 흥왕사 황금탑 소란이다.

이 밖에 흥왕사에 관한 대소사 중에, 의종 10년 원자(元子)가 탄생되었을 적에 의종이 금·은자『화엄경』두 부를 사성(寫成)하고 흥왕사 홍교원(弘敎院)을 개수하여 홍진원(弘眞院)이라 하고 이곳에 장치(藏置)한 일과, 명종 말년에 흥왕사 불상을 경성(慶成)하려 최충헌이 가려다가 그의 전횡(專橫)을 평생에 질시(嫉視)하던 승통(僧統) 요일(寥一), 중서령(中書令) 두경승(杜景升) 등이 흥왕사에서 암살하려던 음모가 밀고되어 이로 말미암아 후에 정치적 의옥(疑獄)이 생긴 일도 있었다.

그러나 이러한 사소한 일보다도 고려 말엽 공민왕 때에 유명한 흥왕사의 변(變)이란 것이 있다. 이것은 공민왕이 대거 입구(入寇)한 홍두적(紅頭賊, 일명 홍건적·홍적)에게 쫓겨 복주(福州)·청주(淸州)로 몽진(蒙塵)하였다가 12년 정월에 양부(兩府) 기로(耆老)의 환도 주장에 의하여 2월에 흥왕사에 유련(留輦)케 되었을 적에, 왕의 신임이 두터웠던 김용(金鏞)이 이심(貳心)을 품고 그 당(黨) 오십여 명으로 더불어 흥왕사 행궁(行宮)을 침범하여 시위(侍衛)를 죽이고 왕까지 범(犯)하려 하매, 환자(宦者) 이강달(李剛達)은 왕을 업고 태후 밀실로 피신하며 비(妃) 노국공주는 몸소 적인(賊刃)을 가로막아 국왕을 수호

하여 사직을 보전하고, 환자 안도적(安都赤)은 왕과 안모(顔貌)가 비슷하므로 왕을 대신하여 죽게 되는 등 일시의 혼란이 있었던 것이다. 고려 왕궁이 회신(灰燼)되고 경사(京師)가 도륙(屠戮)을 당하여 고려 국운이 위난(危難)의 곤경에 이른 것은 이때 홍건적의 입구로 인함이 컸으니, '공민왕세가 11년 3월 정사(丁巳)' 조에 "命諸司分京城 時京城宮闕無遺 閭巷爲墟 白骨成丘 모든 기관에 명령하여 서울에 분사(分司)를 두게 하였다. 그때 서울은 궁궐이 남지 않았고 민가는 모두 폐허로 되었으며 백골(白骨)이 산처럼 쌓여 있었다"[112]라 보인 것을 보면 만월왕궁(滿月王宮)은 이때 불타고 만 것이다. 이후 만월궁궐은 다시 수건(修建)되지 못하고 잔존된 약간의 전각에서 행정되다가 혁명되고 만 것이다.

각설, 이와 같이 홍왕사는 국가적 중찰이었다. 그러나 전에 몽고병란에 한 번 회신하고 말았으며 후에 여러 번 수훼(修毁)를 거듭하다가 충숙왕 17년에 정조(晶照) 달환(達幻) 등 화엄제사(華嚴諸師)가 전후 구 년간 중창하여 왕년의 면목을 다소 수습하였으니, 이곡의 「중수기문(重修記文)」 중에

其殿堂廊廡 撤故而新之者 以楹數之 得一百六十 其年夏 幻師以法會所需衣盂威儀之物 自都下歸 又蒙典瑞使申當住等 奉太皇太后之命 降香幣 用光佛事 秋八月丙戌 始開廣學會 爲日十五 爲衆二百 執事之人凡二百 王城內外士女之奔走供養者 不可勝計 香華供具 皆致其精 諷誦講論 必臻其極 如躬參九會而聽瞿曇之說 盛矣哉

그 전당(殿堂)과 낭무(廊廡)에는 옛것을 뜯고 새롭게 하였는데 칸수로 세어서 백육십 칸이었다. 그 해 여름에 환(幻) 대사가 법회에 소용되는 의복과 그릇과 복색 등의 물건을 가지고 도하(都下)에서 돌아왔고, 또 전서사(典瑞使) 신당주(申當住) 등이 태황 태후의 명령으로 향과 폐백을 하사하여 불사를 빛나게 하였다. 가을 8월 병술일에 비로소 광학회(廣學會)를 시작하였다. 날짜로 따지면 보름 동안이며, 대충 모인 사람이 이백 명에 일 맡은 사람이 모두 이백 명으로 왕성 내외의 사녀(士女)들이 분주하고, 공양하는 자는 이루 다 헤아릴 수 없었다. 향화(香華)와 공양하는 제구[供具]가 정결하지 않음이 없고, 외고 읽고 강론하는 것이 반드시 그 극치에 이르러 몸소 구회(九會)에 참여하여 구담(瞿曇)의 설법을 듣는

것같이 성대하였다.[113]

이라 한 것은 이 사이의 소식을 다소 전하는 것이라 하겠으나, 그러나 얼마 아니하여 이 사찰은 다시 퇴폐되고 조선조 중엽에 『여지승람』이 편찬될 때는 벌써 '고적' 조에 들게 되었으니 흥폐(興廢)가 자못 자주 있었음은 놀랄 만하다.

지금 진봉면(進鳳面) 흥왕리(興旺里)에 거대한 초체가 초망(草莽)에 덮여 있고 토성이 은은히 남아 있어 왕년의 번화(繁華)를 상견(想見)할 만하나 황금보탑을 외호(外護)하였던 석탑도 기석(基石)뿐이요, 흥왕사 비부(碑趺)도 찾을 수 없고 남문지(南門址) 밖에 조간(粗簡)한 장생입석(長栍立石)이 하나 우뚝 남아 있을 뿐이다. 그곳에서 멀지 않은 세곡(細谷)이란 곳에 삼중묘탑(三重妙塔)이 기운 대로 남아 있으니 이는 석(釋) 세현(世賢) 묘지(墓誌)에 "興王寺 接松川寺 흥왕사는 송천사에 접해 있다" 운운이라 보인 송천사(松川寺)의 유지나 아닐까 상상하며, 흥왕사 성내(城內) 남허(南墟)에 세 개 조산(造山)이 있어 풍수비보(風水裨補)에 의한 일야조성(一夜造成)의 산지(山址)라 하나 혹 사관(寺觀)의 미경(美景)을 돕고 있던 지당(池塘)의 봉래선산(蓬萊仙山)이나 아니었을까 추측한다. 지금 사지(寺址) 안에는 민가가 다수 들어 있고 채전종삼(菜田種蔘)이 날로 고허(古墟)를 파괴하고 있으니, 무심한 저 농부야 과거의 제은(帝恩)을 아는가 모르는가.

鐘吼遠醒三界夢	종이 울어 멀리 삼계(三界)의 꿈을 깨우고
殿嚴高壓五天空	불전 엄숙하게 드높이 오천(五天)의 허공을 누르네.
雖將大地硏爲墨	비록 대지를 갈아서 먹을 만든다 할지라도
難盡吾皇志願洪	우리 임금님의 크신 뜻을 다 드러내긴 어려워라.

　　―최석(崔奭) 시, 『보한집(補閑集)』

漢家離宮三十六	한나라 황실의 이궁 서른여섯 채
鐵鳳橫空螭鬪角	철봉은 허공에 비끼고 이무기는 뿔로 싸운다.
鑾輿隱隱幾時回	난새 수레는 언제 은은히 돌아올런가.
魚鑰沈沈春草綠	고기 자물쇠가 침침한데[114] 봄풀이 푸르구나.
古壇掃盡拜星餘	옛 단을 말끔히 쓸고 북두성에 절하니
黃金構出靑鴛刹	황금으로 암수 청기와 지붕을 얽어 만들었네.
蘭羞蕙饌倒天廚	난초와 혜초(蕙草)로 만든 진수성찬이 하늘나라 부엌에서 가져온 듯
歲月經多源不竭	세월이 많이 지났으나 그 근원은 마르지 않는다.
金鐘曉動春雷鳴	황금종을 새벽에 치매 봄 뇌성이 울고
禪衲于于鳧雁行	중들은 오리나 기러기떼처럼 간다.
江湖倒瀉珊瑚舌	강물이 콸콸 흐르듯 산호 같은 화려한 혀로 강(講)하는데
滿地花雨紅茫茫	땅에 가득한 꽃비는 붉어 아득하여라.
問誰指畫不慇素	묻노라 누가 이것을 빠짐없이 준비하였는가.
肉身大士吾季父	육신을 지닌 대사(大士)는 내 계부일세.[115]
— 이인로(李仁老)	

22. 부소산(扶蘇山) 경천사탑(敬天寺塔)

부소산은 송악의 부소(扶蘇)가 아니고 개풍군 광덕면(光德面)의 부소산이다. 그 부소산 기슭에 경천사(敬天寺)의 옛 터가 있으니, 경천사의 창시는 불명이나 나의 소견으로선 『고려사』 「세가」 '예종 8년 9월 을사일(乙巳日)' 조에 "自長源亭幸慶天寺落成 장원정에서 경천사로 납시어 낙성식을 거행하셨다"[116]이라 보이는 경천사(慶天寺)가 곧 이 경천사(敬天寺)가 아닐까 한다. 즉 '경(敬)' 자의 경천사(敬天寺)가 기록에 보이기는 『고려사』 '예종 12년 겨울 10월 정사일(丁巳日)' 조부터이나 그후 자주 보이게 되고, '경(慶)' 자의 경천사(慶天寺)는 예종 8년대 기록 이후 인종 21년 9월에 한 번 더 보일 뿐인데, 원래 다 같이 장원정(長源亭) 노순(路順) 위에 있던 것을 『고려사』의 행문(行文)에서 짐작할 수 있고, 또 경(敬)과 경(慶)은 음운(音韻)이 같은 데서 동일한 것이 아니었던가 생각한다. 또 역사상 두드러진 사실이 보이지 않고 대개는 왕과 왕후의 기신(忌辰) 때 행행 도중 숙어(宿御)의 사실 등이 많은 편이요, 몽고가 대거 침입했을 때 진양공(晋陽公) 최이(崔怡)가 중의(衆議)를 물리치고 강화로 천도할 제 일족을 먼저 거느리고 이곳에 참숙(站宿)하였다는 것이 가장 중요한 이야깃거리의 하나로 『역옹패설』에 보인다.

이 경천사에는 일찍이 십삼층대리석탑이 한 기 있었으니, 그 외양과 조식(彫飾)과 형식이 서울 원각사지탑(圓覺寺址塔)과 거의 동일한 데서 이름이 높았다. 그러나 속담에 미인이 박명하다는 격으로 명물(名物)이 또한 호전(好

傳)되기 어려워 메이지(明治) 말년에 대사(大使)로 있던 다나카 미쓰아키(田中光顯)가 동경으로 일단 반출했으나 도중에 파손이 심하여 복원 건립할 수 없으매, 서울로 환부(還附)하여 총독부박물관의 손으로 경복궁 근정전(勤政殿) 낭각(廊閣) 안에 보관되어 있다. 상술한 바와 같이 이 탑은 원각사탑과 부분적으론 다소 다른 바도 있으나 대체로는 유사한 점이 많다.(도판 34, 37)

특히 명심할 것은 각 탑층에 새겨져 있는 불회(佛會)이니(도판 35, 36),『여지승람』 등 옛 기록에는 대개가 십이불회(十二佛會)라 기록되어 있으나 기실은 십삼불회(十三佛會)이다. 이제 원각탑의 불회와 경천탑의 불회를 각 층별에 의하여 비교하면 다음과 같다.

	경천사탑		원각사탑
	미타회(彌陀會) ── 東 ──		삼세불회(三世佛會)
제일층	삼세불회 ──── 南 ──		영산회(靈山會)
	결손(缺損) ──── 西 ──		용화회(龍華會)
	결손 ──── 北 ──		미타회

	다보불회(多寶佛會) ─ 東 ──		화엄회(華嚴會)
제이층	화엄회 ──── 南 ──		원각회(圓覺會)
	원각회 ──── 西 ──		법화회(法華會)
	용화회 ──── 北 ──		다보회(多寶會)

	약사회(藥師會) ── 東 ──		소재회(消災會)
제삼층	소재회 ──── 南 ──		전단서상회(旃檀瑞像會)
	전단서상회 ── 西 ──		능엄회(楞嚴會)
	능엄회 ──── 北 ──		약사회

제사층 원통회(圓通會) ──── 南 ──── 불가독(不可讀)

이상과 같이 이 양 탑에는 다 같이 십삼불회가 있다. 지금 건축적으로 말하면 기단(基壇)이 삼층이요 탑신이 구층이라 이대로 말하면 구층탑에 불과한 것인데, 이것을 옛 기록에 십삼층탑이라 한 것도 이 십삼불회에 의하여 그것을 법계(法界) 십삼층탑이란 것에 응한 것으로 간주한 까닭이 아닌가 한다. 태장계현도만다라(胎藏界現圖曼茶羅)에 십이대원(十二大院)이 있는데 청룡의궤(青龍儀軌)에서는 다시 사대호원(四大護院)을 가하여 십삼대원(十三大院)으로 말하였고 혹자는 이 십삼대원이란 법계 십삼층탑과 응하는 것이라 해석하기도 하니, 그렇다면 이 십삼불회를 십이회로 기록하는 것은 현도만다라의 십이원을 생각하고 한 말인가. 여기엔 불교 교리에서의 해석이 긴요할 줄로 안다.

다시 제이층·제삼층의 탑신미간(塔身楣間)에 범서(梵書)가 양 탑에 닿아 있으나 내용적으로 어떠한 것인지 알 수 없으며, 경천사탑에는 제일층 탑신미간에 아래와 같은 시납기명(施納記銘)이 있다. 간간이 문자의 파손이 있어 전후 연락(連絡)이 되지 않는 것은 '□□'으로 표시한다.

大華嚴敬天祝延皇帝陛下萬萬歲 皇后皇□□秋文虎協心奉□□調雨順 國泰民安 佛日增輝 法輪常轉 □□現獲福壽當生□□覺岸 至正八年戊子三月日 大施主重大匡晋寧府院君姜融 大施主院使高龍鳳 大化主省空 施主法山人六怡□□普及於一切我等與衆生 皆共成佛道

대화엄이 하늘을 공경하며 황제 폐하께서 만만세를 누리고, 황후와 황□□께서 만세를 누리시기를 바라옵니다. 마음을 합하여 □□이 순조롭고 비가 잘 내리며, 나라는 태평하고 백성은 평안하며, 부처님의 세월은 빛을 더하고 법의 바퀴가 늘 구르기를 받들어 기원합니다. 현세에서는 복록(福祿)과 수명(壽命)을 획득하고, 내세에는 □□피안에서 태어나기

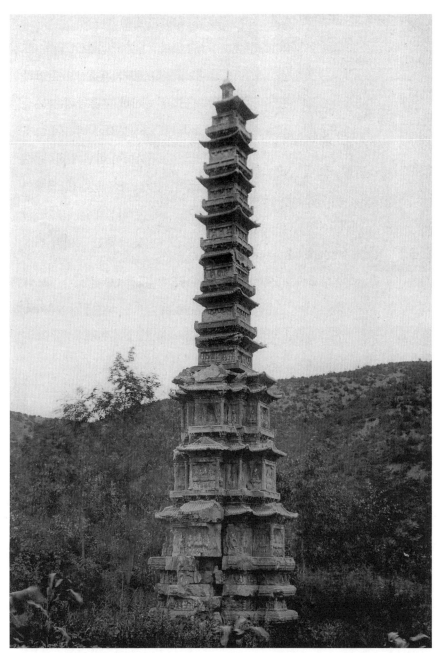

34. 경천사지탑(敬天寺址塔).

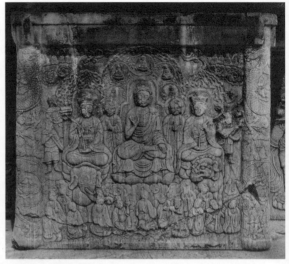

35. 경천사지탑 초층(初層) 및 기단의 부조.　　36. 원각사지탑(圓覺寺址塔) 초층 탑신(塔身)의 부조.

를 □□합니다. 지정(至正) 8년 무자(戊子) 3월 어느 날에 대시주(大施主) 중대광(重大匡) 진녕부원군(晋寧府院君) 강융(姜融), 대시주 원사(院使) 고용봉(高龍鳳), 대화주(大化主) 성공(省空), 시주 법산인(法山人) 육이(六怡)가 모든 사람에게 불법이 보급되어 우리와 중생이 모두 함께 불도를 이루기를 □□합니다.

　　즉 상술한 기명에서 보면 탈자가 더러 있다 하나 대의는 읽을 수 있는 것이니, 지정 8년 무자 3월 즉 고려 충목왕 4년, 고려 개국 사백삼십일 년에 대시주 진녕부원군 강융과 대시주 원사 고용봉과 대화주 성공, 시주 법산인 육이 등이 원(元) 황실과 고려 왕실의 수조(壽祚)를 빌고 겸하여 풍조우순(風調雨順)과 국태민안(國泰民安)과 불법장류(佛法長流)와 복수현획(福壽現獲)과 공성불도(共成佛道)를 발원한, 통식적(通式的)인 시주기(施主記)임을 알 수 있다. 그런데『여지승람』에는 언전(諺傳)이라 하여 원(元) 승상(丞相) 탈탈(脫脫)의 원찰로서 진녕군 강융이 원나라 공장(工匠)을 모집하여 이 탑을 만든 것으로, 강융의 화상(畵像)이 있다 하였다. 또 시데하라(幣原坦) 박사의『조선사화(朝

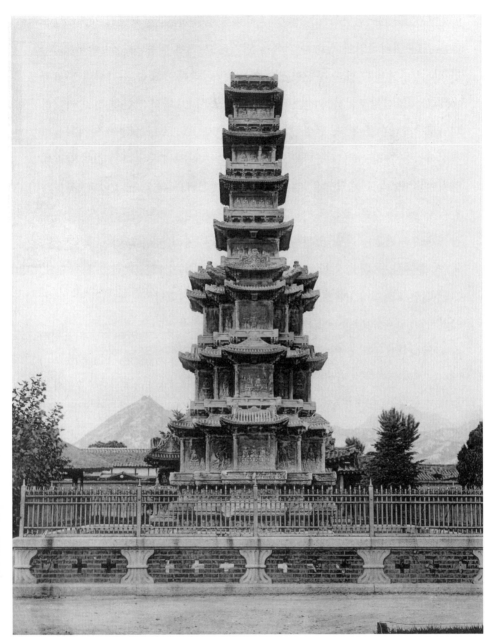

37. 원각사지탑. 경성 탑동공원.

鮮史話)』중에는 남공철(南公轍)의 『금릉집(金陵集)』『한성방리록(漢城坊里錄)』기타 내외국인이 전하는 전설을 열거하고 그에 대한 박사의 변무(辨誣)가 있지만, 도대체 탑파 자신에 있는 이 기명이라든지 또는 원각사비명(圓覺寺碑銘), 『조선왕조실록(朝鮮王朝實錄)』등 근본사료에서 입론한 것이 아니라 하나도 취할 바 못 된다. 전설 중에 원의 공주가 고려로 나올 적에 원각사탑과 경천사탑을 가지고 나와 하나는 개성에, 하나는 한양에 두었다는 것이 양자의 양식이 같은 데서 온 추측일 뿐, 사료에 하등 근거한 바 없는 것이다. 경성의 원각사탑이란 것은 조선조 『세조실록(世祖實錄)』과 원각사비명(『조선금석총람(朝鮮金石總覽)』하권 소재)에 의하면, 세조대왕이 즉위 10년 을유세(乙酉歲)에 흥복사 옛 터요 악학도감(樂學都監) 자리였던 곳에 원각사를 신창하고, 전년 갑신세(甲申歲)에 효령대군(孝寧大君)이 양주 회암사(檜巖寺)에서 얻은 분신사리(分身舍利)를 수장하기 위하여 건립하였을뿐더러 정해년(丁亥年) 4월에 낙성하였는데 신역(新譯) 『원각경(圓覺經)』도 봉장(奉藏)하였다는 것이다. 곧 경천사탑보다 백이십 년이나 뒤져 세조대왕으로 말미암아 건립된 것이 서울의 원각사탑이니, 양식적으로 원각사탑이 경천사탑에서 영향되었다 하더라도 역사적으로 아무런 계연(係聯)이 없는 것이다. 또 경천사가 원 승상 탈탈의 원찰이었다 한다. 전에도 말한 바와 같이 경천사가 『고려사』에 드러나기는 지정 연간으로부터 이백사십여 년 전이나 되는 때 벌써 있었다. 그러나 역사의 변천을 따라 한 사찰이 권귀(權貴)의 원찰로 전변(轉變)됨은 있을 수 있는 일이다. 원 승상 탈탈의 원찰이었다 하면서, 『여지승람』에 강융의 화상은 있다 말하고 탈탈의 화상은 있다 말하지 않은 것은 우스운 일이다. 원래 진녕군 강융과 원 승상 탈탈은 옹서지간(翁婿之間)이다. 즉 강융의 딸이 탈탈의 총첩(寵妾)이었다. 탈탈은 당시 원실의 대재상으로 권세 천하를 움직이던 사람이다. 또 고용봉이란 충혜왕에 대한 반역신으로 원나라 황제측에 있어 일시 권세를 부렸다가 금강산으로 유배를 당하였고 공민왕 때 중이 되어 해인사(海印

寺)로 피신하였던 것을 참살하여 버렸다. 즉, 시세역신(恃勢逆臣)들의 손으로 말미암아 경천사탑은 되었던 것이니, 이러한 점에서 볼 때는 그 탑파의 괴멸 또한 업과(業果)라 할 만하다.

이 탑이 원조(元朝) 공장(工匠)을 모집하여 조성한 것이라는 것은 부인할 근거가 없을 것이다. 당시 고려인 기자오(奇子敖)의 계녀(季女)가 원 순제(順帝) 후궁으로 제이후비(第二后妃)가 되었다가 그 몸에서 태자가 탄생되매, 기후(奇后)의 득의란 말할 수 없고 천하의 부와 세를 들어 고국 일부에도 불사수행(佛事修行)을 성히 할새, 특히 장안사(長安寺)의 수치(修治)는 대단한 것이었고 그로 말미암아 각 방면 공장이 고려에 와서 미술공예 방면에 여러 가지 영향을 끼쳤던 것이다. 우선 연복사(演福寺)의 종(도판 25 참조)도 당대 원공(元工)의 작품의 하나이니, 이와 같은 당대 사회상을 상찰(想察)한다면 경천사탑도 원장(元匠)의 작품이 아니라 말하기 어려운 것이다. 민족적 감정에 붙잡혀 사실을 왜곡하려는 것은 군자의 취할 바 아니다. 그런데 경천사탑과 동일한 탑파는 원각사탑에 한한 것은 아니었다. 개풍군 상도면(上道面) 연경사(衍慶寺)에도 탑 하나가 있었다는 것이다. 이 역시 부소산에 있는 사찰인데 조선조 태조의 신의왕후릉(神懿王后陵)을 수호하기 위한 조포사(造泡寺)로[이곳에 조포사라는 것은 이능화(李能和) 저(著)『조선불교통사(朝鮮佛敎通史)』에 의하면 사찰에서 두포(豆泡), 즉 두부를 만들어 능침제수(陵寢祭需)로 공진(供進)함에서 나온 말이라 한다] 태종 10년 4월 6일에 준성된 사찰이다. 같은 지역 주민의 말을 들으면 서울 원각사탑과 높이ㆍ너비ㆍ양식이 거의 동일한 것으로, 기미년(己未年) 전후 때 절 안의 강습원 아동들로 말미암아 파괴되었다 한다. 지금 파편으로 남은 약간의 석재에서도 동일 양식의 탑파였음을 충분히 상정(想定)할 수 있는데 이 탑은 본디 연경사에 건립되었던 것이 아니요 흥교사(興敎寺)에 있던 탑을 옮긴 것이라 한다. 실록에 의하면 태종 10년 때 연경사가 낙성되자 공조판서(工曹判書) 박자청(朴子靑)으로 하여금 흥교

사의 탑을 연경사로 옮기는 동시에 송림현(松林縣, 지금의 장단 구읍) 선흥사
탑(禪興寺塔)을 양주 건원릉(健元陵)의 조포사인 개경사(開慶寺)로 옮기게 하
였다 한다. 이 개경사탑은 어떠한 것인지 알 수 없으나 연경사탑은 저와 같이
본디 흥교사의 유탑(遺塔)이다. 흥교사는 조선조 정종의 후릉의 조포사이나
창립은 그 이전에 있었던 듯하여, 숙종 연간의 건립인 흥교비(興敎碑)에는 정
종비 정안왕후(定安王后)의 원당이었다 하고, 도은(陶隱) 이숭인(李崇仁)의
문집에는 목은(牧隱) 이색(李穡), 담암(淡庵) 백문보(白文寶) 등 여러 선생의
운(韻)을 좇아 지은 시가 있으니 흥교사가 고려조의 창건임이 확실한 듯하다.
그러므로 흥교사탑이란 것도 경천사탑과 함께 고려말의 작(作)이 아니었을
까.

　이 탑은 양식·조루(彫鏤) 등의 특이함에서인지 일시에 영향을 조선조 불
교 중흥 때 남겨, 세조의 원당이 있던 평창(平昌) 상원사(上院寺)와 세종 영릉
(英陵)의 조포사인 여주(驪州) 신륵사(神勒寺)에도 간단하나마 오층탑과 구
층탑이 각기 남아 있다. 즉 이 탑들은 외양은 반드시 같지 아니하나 부분적 조
식(彫飾)에 있어서 경천사탑·원각사탑 등의 영향하에 있다 하겠다.

23. 취적봉(吹笛峯) 천수사(天壽寺)

東都東天壽寺 去都門一百步 連峯起於後 平山瀉於前 野桂數百株夾道陰成 自江南
赴皇都者必憩於其下 輪蹄闐咽 漁歌樵笛之聲不絶 而丹樓碧閣 半出松杉煙靄之間
王孫公子携珠翠引笙歌 迎餞必寄於寺門

　　서울 동쪽에 있는 천수사는 도성 문으로부터 일백 보 떨어진 곳에 있다. 연이은 산봉우
리가 절 뒤에서 일어나고, 평탄한 시내는 그 앞에서 쏟아져 흘러가는데, 야계(野桂) 수백
그루는 길 양 옆에서 녹음(綠陰)을 이루었다. 강남에서 황도(皇都)로 가는 사람은 반드시
그 절 아래에서 쉬어 가므로 수레바퀴와 말발굽이 길을 메우고 요란하다. 어부의 뱃노래와
나무꾼의 피리 소리가 끊이지 않고, 붉은 누대와 푸른 누각은 이내와 안개에 쌓여 있는 소
나무와 삼나무 위로 반공중에 솟아 있다. 왕손(王孫)과 귀공자들은 구슬을 주렁주렁 단 여
인들을 데리고 악공들을 끌고 와서 꼭 절문 앞에서 나그네를 맞이하거나 배웅한다.

이란 것은 『파한집』에 보인 천수사의 요령있는 설명이요, 고려 사인(舍人) 최
사립(崔斯立)의 유명한 시

天壽門前柳絮飛	천수문 앞에 버들가지 나는데,
一壺來待故人歸	술 한 병 가지고 와서 친구 돌아오기를 기다리네.
眼穿落日長程畔	눈이 뚫어지게 저 멀리 석양녘 한 길가 바라볼 제,
多少行人近却非	많고 적은 행인들 가까이 오고 보면 그가 아니네.[117]

를 잉(仍)하고서, "竊以謂天壽門 是高麗五百年迎賓送客之地也 가만히 생각하니 천수문이란 것은 고려조 오백 년간에 손님을 전송하고 맞이하던 곳이었다"[118]라 단(斷)한 것은 유수(留守) 이예(李芮)의 「천수원기(天壽院記)」에 보인 바이다. 그러나 천수원이란 것이 순전한 역원(驛院)으로 변한 것은 조선조 이후의 일이요 고려조에 있어선 한 개의 커다란 국가의 원찰(願刹)이었으니, 그러므로 원주(院主) 강귀수(康龜壽)의 말에도

儂父子相繼爲院主 具悉興廢之由 天壽寺 是前朝之大刹也 世傳千宇萬間 今遺址如掃 皆爲田壠 所存者只行旅投宿之小院耳

저희 부자가 서로 이어 원주가 되었으므로 이곳의 흥폐(興廢)의 사실을 모두 자세히 압니다. 천수사는 곧 전조(前朝)의 대찰로서 세상에서 천만 칸이나 된다고 전하는데, 지금은 빈터로 쓸어 버린 것 같고 모두 밭둑이 되었으며, 남은 것이라고는 다만 행객들이 숙박하는 작은 원(院)뿐입니다.[119]

운운이라 있고, 또 경북 칠곡 선봉사지(僊鳳寺祉)에 있는 대각국사비(大覺國師碑)의 한 절에도

肅祖又尋大願 欲創今所謂天壽寺 以奉敎觀 經始未畢 龍馭遺弓 睿考肯堂 而肅祖之願大成以永庇于三韓 且今者四方兵動 蒼生墮於塗炭 喚此海內 晏然無虞 鳩鳴狗吠達乎四境 男耕於野 女織于室 不失其富壽 此豈人力哉

숙종께서 또 큰 서원을 찾아서 지금의 이른바 천수사를 창건하여 교관을 받들고자 하였으나 건축을 마치지 못한 채 세상을 떠났다. 예종이 부왕의 유업을 계속하여 숙종의 서원이 크게 이루어져 삼한을 영원히 보호하였다. 이제 사방의 여러 나라가 병력을 일으켜 창생이 도탄에 빠졌지만, 오직 이 고려는 걱정 없이 편안하여 닭 울음 소리와 개 짓는 소리가 사방에서 들리며 남자는 들에서 일하고 여자는 집에서 길쌈하여 부유함과 목숨을 잃지 않으니 이 어찌 인력으로 되겠는가.

운운이라 있다. 자못 이 천수사가 강남에서 경도(京都)로 드나드는 요충 도로의 해후(咳喉)를 이루고 있던 탓에 고려조대부터 송영(送迎)의 땅이 되었던 것은 틀림없으나, 그로써 곧 천수사를 고려대부터도 역원이었던 듯이 생각할 것은 아니라 하겠다. 하여튼 앞의 기문(記文) 중에 현재 '四方兵動' 운운이라 보인 것은 그때 여진의 북구(北寇)를 이름이니 이 또한 불력(佛力)에 의하여 진압하고 이어 국가 안태를 위하여 이 사원을 창립하려 하였던 듯하나, 그 숙종의 어느 때부터 창시된 것인지는 알 수 없지마는 숙종이 창시는 하였으나 그리 거창한 경영이 아니었던 관계상 『고려사』에도 뚜렷이 나타나지 아니하였다가, 후에 예종이 계위(繼位)하면서부터 적극적으로 창구(創構)한 까닭에 이때부터 사상(史上)에도 뚜렷이 나올 뿐 아니라 일부 여론까지 있게 된 것이 아닌가 한다. 즉 이 경영에 있어 특히 평장사(平章事) 윤관(尹瓘)으로 하여금 독역(督役)케 하였을뿐더러 예종 자신이 또한 친히 동역(董役)까지 한 일도 있었는데(「세가」 '예종 원년 9월 10일' 조), 원년 7월 신축(辛丑) 조서(詔書) 중에

其天壽之役 朕亦知可否 然當聖考經始 無一士敢言 升遐以後 衆論蜂起 爭欲諫止 朕以義思之 地勢吉凶 是拘忌小道 曷若遹追先志乎 惟今春之役是朕過也 宜據赦文 三年而後爲之

천수사 건축 역사(役事)는 나도 옳고 그른 것을 알고 있다. 그러나 선대 임금께서 이 역사를 시작할 때에는 한 사람도 말하는 자가 없다가 선대 임금이 돌아가신 뒤에 온갖 의론이 벌떼처럼 일어나고 저마다 그만두자고 제의하여 온다. 내가 이치상으로 생각하건대 지세의 길하다 흉하다 하는 것은 사소한 문제에 구애되는 것이니, 그럴 바에는 선대 임금의 유지를 그대로 준수하는 것이 옳지 않겠는가. 다만 올 봄에 역사를 시킨 것은 나의 잘못이다. 대사령 조문에 의거하여 삼 년 뒤에 이 역사를 시킬 것이다.[120]

운운이라 있는 것을 보더라도 알 수 있듯이 짤막한 문장이나 그때 소위 여론이란 것이 어떠하였던지를 알 수 있다. 그러나 이 여론은 주효(奏效)하여 처음에는 왕이 전에도 보인 것과 같이 윤관으로 동역을 하게 하는 등 다소 반동적 기세를 보여 적극적 경영도 하는 듯하였으나, 얼마 후에 진좌(鎭坐)해진 모양이다. 그후 왕의 6년 8월에 선조(先朝) 소창(所創)의 천수사 지세가 불리하니 약사원(藥師院)을 헐고서 옮기게 하자는 태사(太史)의 주청(奏請)이 있어, 마침내 지금까지 하다 말다 하던 천수사 공역을 중지하고 약사원에 친행하여 터를 잡고 갱창(更創)한 것이 지금의 천수사 터이다. 그러므로 초창(初創)의 천수사지란 것은 알 수 없는 것이며 혹 후의 천수사 터가 약사원에 눌러 된 듯이 생각도 되나, 『여지승람』에 보면 장단 약사원이 부(府) 서쪽 이십 리에 있다 하고 천수원은 부 서쪽 이십오 리에 있다 하였으니 결국 천수사와 약사원이 상복(相覆)되지 아니하고 오 리의 차를 격하여 독립되어 따로 보존되었던 것이 사실인 듯하다.(물론 『여지승람』에도 보인 약사원이 이때 문제되어 있던 약사원 그것인지, 후가 아니라도 따로 또 있던 약사원인지, 이 문제는 아직 불명한 것이 많다) 그러나 이곳에 갱창하고서도 그 공역은 지지하였던 듯하여 예종 11년에나 이르러 겨우 준공되었던 모양으로, 정월에 신창당전(新創堂殿)을 왕이 순시하고서 공장(工匠)에게 상사(賞賜)하고 3월에 숙종과 명의태후의 수용(晬容)을 봉안케 되었으니 이는 숙종의 원찰이었던 까닭이라 하겠다. 이리하여 같은 달 계묘일(癸卯日)부터 설재낙성(設齋落成)할새, 채붕기악(綵棚伎樂)이 연긍도로(連亘道路)하기 무릇 삼 일에 이르렀으며 갑진일(甲辰日)에 군신을 사문(寺門) 밖에 연(宴)하되 지효내파(至曉乃罷)하였다 한다. 을사일(乙巳日)에 환궁하여 감독관리와 공장역도(工匠役徒)에게 상뢰(賞賚)가 있었고 주가도시(駐駕都市)하매 제왕재추(諸王宰樞)가 칭상헌수(稱觴獻壽)하였다 한다. 이때 왕은 김경용(金景庸)의 손을 잡고 말씀이 선왕과 태후에 이르매 누하점금(淚下霑襟)하여 좌우가 모두 오열하였다 하니, 사찬에 "嘗在東宮 禮接賢

士 敦行孝弟 일찍이 동궁에 계실 적에 어진 선비를 예우하시고 효도와 우애를 돈독히 실천하셨다"하였다는 구가 적이 암합(暗合)된다 하겠다.

이 천수사지는 지금 장단군 진서면(津西面) 전제리(田齊里)로 편입되어 속칭 원(院)터(전제리 758번지를 중심한 일대 지역)로 일컫고 있으나 지금은 아무런 유구를 볼 수 없고, 혹 지하에 초석이 숨어 남은 것이 있다 하더라도 촌맹(村氓)이 모두 헐어 사용하고 보잘 것이 남아 있지 않다. 그러나 이 부근 일대 산천의 경관만은, 지금 비록 소조(蕭條)한 편이 있으나 원수연산(遠岫連山)과 근류평포(近流平浦)가 보기 좋다. 이미 고려조에도 유명한 경치의 곳으로 시(詩)·화(畵)로 취제(取題)된 바가 적지 않으니, 그 중에도 『파한집』에

昔睿王時 畵局李寧尤工山水 爲其圖附宋商 久之 上求名畵於宋商 以其圖獻焉 上召衆史示之 李寧進曰 此臣所畵天壽寺南門圖也 折背觀之 題誌其詳 然後知其爲名筆

옛날 예종 임금 시절에 화국(畵局)에 소속된 화가 이녕(李寧)은 특히 산수를 잘 그렸다. 그가 천수사를 그려서 송나라 상인에게 맡겼는데, 시일이 오래 흘러 임금께서 송나라 상인에게 이름 난 그림을 구하니 송나라 상인이 그 그림을 바쳤다. 임금께서 많은 화가를 불러 그 그림을 보여주었다. 그러자 이녕이 앞으로 나와 "이것은 신이 그린 천수사 남문 그림입니다"라고 말하고 그림 뒤쪽을 뜯어서 확인하니 그림에 붙인 관지가 매우 소상하였다. 그런 다음에야 이녕이 명필임을 알게 되었다.

이란 것이 있어 이녕의 천수사남문도(天壽寺南門圖)란 것이 회화사상의 중요한 한 화제가 되어 있으며, 또 같은 책에

康先生日用 欲賦鷺鷥 每冒雨至天壽寺南溪上觀之 忽得一句云 飛割碧山腰 乃謂曰 今日始得到古人所不到處 後當有奇材能續之

강일용(姜日用)이 백로에 대해 읊으려고 비를 맞으며 천수사 밖 남쪽 시냇가에 나와서,

이를 보고 문득 다음과 같은 시 한 구를 지었다. "푸른 산허리를 베어 날아간다." 이걸 짓고 남들에게 이르기를 "오늘에야 비로소 옛 사람이 생각지 못한 경지에 이르렀으니, 이 뒤에 반드시 기특한 재질을 가진 사람이 이를 이어 보충할 것이다"라고 했다.

라 하였다는 것은 시화(詩話)로서 유명한 것이 되어 있다. 또 명종 때 전주 요승 일엄(日嚴)이 이곳 천수사 남문 누 위에서 기괴한 일장(一場)의 무민극(誣民劇)을 연출한 것이 『고려사』「임민비전(林民庇傳)」에 보이나 이곳에는 더 이상 설명하지 않는다.

그러나 이렇듯 유명하던 천수사도 고려조 복멸(覆滅) 후 퇴폐가 심하였던 듯하니, 그럼으로써 이예(李芮)의 기(記)에도

成化甲午 余留守于玆 見所謂天壽門者 只有遺址 爲榛莽瓦礫之聚 府之人 猶踵故事就西峯除地爲臺 有大賓客 則必於此而送迎焉 余一日送客于此 登高望遠 試問其處 則曰吹笛峯也 乃知高麗全盛時 士大夫相與送迎于此而遊衍焉 因怪一代人物之所會 冠蓋車馬之所趨 何無亭榭臺閣之勝 斯立所謂天壽門者 亦不知其何處也

성화(成化) 갑오년에 내가 유수(留守)로 여기 와서 보니 이른바 천수문이란 것은 옛 터만 남아 있어, 잡초가 우거진 풀숲 속에 기와 조각 자갈 무더기가 되었는데, 부(府)의 사람들이 아직도 옛 일을 따라서 서쪽 봉우리에 터를 잡아 대(臺)를 짓고 큰 빈객(賓客)이 있으면 반드시 여기 와서 보내고 맞이한다. 하루는 내가 여기 와서 손님을 전송하다가 높은 곳에 올라 멀리 바라보면서 그곳이 어디냐고 물으니 취적봉이라고 하였다. 이에 고려조 전성기에, 사대부들이 서로 이곳에서 보내고 맞이하며 노닐던 것을 알게 되었다. 그런데 이상한 것은, 한 시대의 인물이 모이던 곳이며 사대부들의 거마(車馬)가 달리던 곳인데 어째서 누대나 정각(亭閣)의 구경거리가 없는가. 또 최사립의 이른바 천수문이라는 것도 역시 그것이 어디에 있던 것인지 모르겠다.[121]

라 있어 그 황폐가 심하였음을 알 수 있으나, 행려투숙(行旅投宿)의 소원(小

院)이나마 남아 있어 유수 이예의 인칙창원(因則創院)을 보게 된 것이지만 조선조 이후의 일은 서술하지 아니한다.

이 천수원 후령(後嶺)에 봉수(烽燧)가 있었다 하나 지금 그 유지가 분명한지 알 수 없으며, 취적봉 서쪽 산기슭에 취적교가 있으니 속전(俗傳)에 고려조에 김진사(金進士)란 자가 있어 취적(吹笛)에 능묘하였는데 어느 달 밝은 밤에 사피(蛇皮)를 쓰고 다리 위에서 취적하다가 드디어 사형(蛇形)으로 변하여 물 속으로 들어간 후 이곳을 취적교라 한다 하며, 또는 전에 대관(大官)이 강남에서 경사(京師)에 들 때 이곳 다리 위부터 주악(奏樂)하기 시작하였던 탓에 이곳을 취적교라 한다 하며, 천수원 동편으로 나복교(羅伏橋, 지금의 천수원교)가 있으니 『중경지』에 이곳을 설명하되 신라 말년에 신라 왕이 내항(來降)할 제 고려 태조가 백관을 거느리고 친히 왕접(往接)하였는데 신라 종신 중에 다리 아래에 타사(墮死)한 자가 많았다 하여 이것을 나복교라 한다고 하였으나 정사에 보이지 아니하므로 그 진실은 모른다. 〔『개성군면지』에는 이 천수교를 취적교로 동일시하여 혼동하였으나 『중경지』에는 취적교(在沙川 東三里 사천 동쪽으로 삼 리 떨어진 곳에 있다)라 있고 나복교(在天壽院東 천수원 동쪽에 있다)라 있으니 취적교와 나복교는 천수원을 중심으로 하여 동서로 나뉘어 있던 것이 분명하니 결코 혼동할 것이 아니다〕

連天草色碧煙昏	하늘에 잇달은 풀빛엔 푸른 연기 어둡고
滿地梨花白雪繁	땅에 가득한 배꽃은 흰 눈을 날리네.
此是年年離別處	이곳은 해마다 이별하는 곳,
不困送客亦銷魂	손을 보내는 일 아니라도 혼이 사라지네.[122]

— 이규보(李奎報)

溪深柳綠乳鴉飛	시내 깊고 버들 푸른데 어린 까마귀 날고

滿路淸陰信馬歸　　　길 가득히 맑은 그늘에 말을 달려 돌아오네.

畢竟功名將底用　　　필경 공명이란 어디다 쓸 것이냐.

回頭五十二年非　　　돌이켜 생각하니 오십이 년 일이 모두 그릇되었네.[123]

— 洪彦博和崔斯立 홍언박이 최사립에게 화답한 시

深庵夜寂靜談玄　　　깊은 암자 적적한 밤에 심오한 이치 말하니

冷篆香殘斷穗煙　　　전향이 다 타서 이삭 연기 끊기었다.

心似月淸肌似鶴　　　마음은 달 같고 기골은 학 같아

惜惜入妙養天全　　　묵묵히 묘한 경지로 들어가 천성을 기른다.

秋雲斷影寒凝榻　　　가을 구름 걷히자 찬 기운 자리에 엄습하고

夜雨殘聲暗滴簷　　　밤비 가만히 처마 끝에 듣는다.

幽枕一燈靑焰落　　　베갯머리 등잔불 푸른 불똥 떨구고

夢酣空欄半垂簾　　　빈 난간에 꿈 깊은데 발은 반쯤 늘어졌다.[124]

— 이규보

24. 판적요(板積窯)와 연흥전(延興殿)

판적요와 연흥전은『고려사』'의종세가'에 잠깐 보였다가 다시 보이지 않게 된 관계로 일반 사가(史家)가 별로 문제 삼지 않아 아직까지도 지점과 고적이 알려지지 않은 모양이다. 필자는 일찍이 박화(朴華)의 묘지(墓誌)를 읽다가 "歷板積窯直供驛司醞署令紫雲坊判官 판적요직(板積窯直), 공역, 사온서령, 자운방 판관을 역임하였다" 운운의 구를 보고 판적요가 관요(官窯)임을 짐작하고 혹 청자(靑瓷) 관요가 아닐까 하여 월여(月餘)를 두고 탐색하다가, 장단군 서면 눌목리에서 그 지점을 발견하게 되어 역사지리에 다소 천명된 바 있는 듯하여 이곳에 약술하기로 한다. 다만 판적요는 후에 연구한 결과 와요(瓦窯)였고 자기요(磁器窯)가 아님이 천명되었으나, 그러나 그 부근에서 고려말 조선초에 분청자기(粉靑磁器)의 요지(窯址)를 발견함이 있었으나 이것은 책임상 아직 발표의 자유가 없으므로, 이곳에는 말하지 아니하련다. 우선 판적요의 지점에 관하여 서술하건대『중경지』〔권3「산천(山川)」조〕에

板積川 源出長湍松西諸山 至籍田南 與沙川合流于東江
　판적천은 장단의 송서산을 비롯한 여러 산에서 발원하여 적전(籍田) 남쪽에 이르러 사천과 더불어 합해져 동강으로 흘러 들어간다.

이라는 설명이 있으니, 이 판적천(板積川)이 판적요와 관계있는 명칭임을 쉽

게 알 것이요, 사천(沙川)이라 함은 지금 개풍군과 장단군의 경계를 이룬 큰 내로 동면(東面) 백전리(白田里) 동남에서 갈려져 북으로 올라간 냇물이 곧 판적천임을 알 수 있다. 그러면 판적요는 어디에 있었던가. 우리는 이곳에 연흥전과의 관계를 밝힘으로써 그 지점을 찾아낼 수가 있다. 대저 고려 십팔대왕 의종의 호사방탕은 역대 여러 왕 중 가장 유명한 것으로, 특히 토목경영에 있어 남달리 화식(華飾)에 부심(腐心)하였으니 목청전, 덕수궁, 중흥전, 인지재, 연흥전, 관북궁, 현화사 청녕재 등의 화식장엄은『고려사』를 읽는 자 한 번 놀라지 않을 수 없을 만하고, 그 외 대소의 경영은 일일이 들기 곤란하니 그러므로『고려사』에

王酷信陰陽秘祝之說 每於行在 集僧徒數百餘人 常設齋醮 糜費不貲 帑藏虛竭 又多取私第爲別宮 誅求貨財 名曰別貢 使宦者監領 夤緣營私 時旱荒疫癘 中外道殣相望

왕이 음양가의 비결(秘訣)과 축원하는 설을 지나치게 믿어 매양 행재소(行在所)에서 승려와 도사(道士) 수백 명을 모아 놓고 재를 올리고 초제(醮祭)를 지내니, 허비되는 재물이 한이 없어 내탕(內帑)의 저축이 탕갈되었다. 또 많은 개인 집을 빼앗아서 별궁으로 삼고 재물을 토색(討索)하여 별공(別貢)이라 하고 환관으로 감독하게 하니, 이를 빙자하여 사리를 영위하였다. 이때 가뭄과 전염병이 심하여 중앙과 지방을 막론하고 시체가 길에 이어 있었다.

이라고까지 하였다. 연흥전은 곧 이때의 경영이었으니 '의종세가 21년' 조의 글을 번역하면

여름 4월 무인일(戊寅日) 하청절[河淸節, 왕의 탄일(誕日)]에 만춘정에 행행하여 연흥전에서 재추시신(宰樞侍臣)을 연(宴)할 제 대악서(大樂署)와 관현방(管絃房)이 채붕·준화(樽花)와 헌선도(獻仙桃)·포구락(抛毬樂) 등 성

기지희(聲伎之戲)를 다투어 갖추고, 또 배를 정남포(亭南浦)에 띄워 연류상하(沿流上下)하여 서로 창화(唱和)하다가 밤에 들어 끊었다.

하며, 또 이전 19년 여름 4월에

무신일(戊申日)에도 왕이 환관 백선연(白善淵) 왕광취(王光就)와 내시 박회준(朴懷俊) 유장(劉莊) 등과 더불어 판적요지에서 범주(泛舟)하여 놀 적에 장락치주(張樂置酒)하여 수루(水樓)에 올라 최부칭(崔裒稱) 서공(徐恭) 등과 함께 술을 마시고, 또 예성강의 호공어자(蒿工漁者)를 불러 수희(水戲)를 베풀어 관람하다가 밤 이경이나 되어 관북별궁으로 들어오매, 종관이 길을 잃어 강부상속(僵仆相續)하였다.

한다. 그리하고 이 만춘정 설명에, 정자는 판적요에 있으니 처음에 요정(窯亭)에 인하여 지은 것으로 그 안에 연흥전이란 전이 있고 남으로 연류(淵流)가 좌우로 반회(盤回)하고 송죽화초(松竹花草)를 그 사이에 심었으며, 모정초루(茅亭草樓)가 무릇 일곱이 있으니 그 중에 액제(額題)가 있는 것은 영덕정(靈德亭)·수어당(壽御堂)·선벽재(鮮碧亭)·옥간정(玉竿亭)의 넷이요, 다리는 금화교(錦花橋)라 하고 문은 수덕문(水德門)이라 하였다 하며, 어선(御船)은 비단으로 장식하고 가금(假錦)으로써 돛(帆)을 달아 유연지락(流連之樂)에 썼다 한다. 이와 같이 민재(民財)를 노비(勞費)하기 무릇 삼 년에 사려(奢麗)를 심히 한 것이 연흥전이니 일문(一文)에서 판적요정에 연흥전이 경영된 바를 알겠고, 삼년이성(三年而成)이라 하였을진대 그 의종 19년부터의 창영(創營)이었음을 알 수 있다.

이러한 호사로운 연흥전지를 찾기 위하여 판적천을 끼고 올라가며 물색하다가 눌목리 면사무소 소재 지점에 거의 다 들어가다가 사지(沙地)나마 반연

(盤淵)의 자욱이 그럴싸 보이고 도서(島嶼)의 유태(遺態)가 아직도 그윽히 남은 지대가 있어 그곳에서 와당을 얻었으니, 수법의 호괴웅려(豪瑰雄麗)한 품이 실로 고려조 성시(盛時)의 기품을 잘 표현하였을뿐더러 한 개의 지적(址跡)을 입증하는 유력한 자료가 된다 하겠다. 이어 면소에 들어가 부근의 항설(巷說)을 종합하건대, 거대한 초체와 취두(鷲頭)·와당 등속이 과거에 많이 나왔다 하며 지금도 간혹 볼 수가 있으리라 한다. 뿐만 아니라 동네 사람들이 집을 짓다가 와편(瓦片)을 무수히 얻음으로써 와요지(瓦窯址)라는 전설이 지금도 있다 한다. 다만 와요지일뿐더러 연홍전도 있었음을 그네들이 어이 알랴마는, 미미한 한 학도의 책장 뒤짐에서 매몰된 고적이 천명됨이 또한 고적으로서 다행한 일의 하나라 할 만하다. 박화는 충숙왕 복위 5년 때 팔십오 수(壽)로 사망한 사람이라, 이 사람이 판적요직을 경력(經歷)하였을진대 의종 전후로부터 무려 이백칠십여 년 간은 계속되었던 관요이니 실로 얼마만한 유적이 이 속에 파묻혀 있을까.

헌선도 악사(樂詞)의 한 구〔가회사(嘉會詞)〕

元宵嘉會賞春光	정월 보름 명절 밤에 봄빛을 즐기노니
盛事堂年憶上陽	성대하다 그 시절 상양궁(上陽宮)을 그리노라.
堯顯嘉瞻天北極	하늘의 북쪽 끝을 요(堯) 임금 용안 들어 기쁜 마음으로 바라보시고
舜衣深拱殿中央	궁전 중앙에서 순(舜) 임금의 곤룡포 입으시고 손을 마주 잡으시네.
懽聲浩蕩連韶曲	환성은 호탕하게 신선의 음악에 어울리고
和氣氳氳帶御香	가득한 화기는 어향에 피어나네.
壯觀太平何以報	장관의 태평세월 무엇으로 보답할까.
蟠桃一朵獻千祥	반도(蟠桃) 한 송이로 천 년의 상서를 바치나이다.

포구락 악사의 한 구[동천경색(洞天景色)]

洞天景色常春	신선 사는 곳의 경물은 언제나 봄날
嫩紅淺白開輕萼	붉은 꽃, 흰 꽃이 여리고 곱게 피었네.
瓊筵鎭起	고운 잔치 벌이자
金爐烟重 香凝錦幄	금화로에 향연이 피어 향기는 비단 장막에 어리고
窈窕神仙 妙呈歌舞	아름다운 선녀들은 노래와 춤이 절묘하다
攀花相約	꽃 가지 들어 약속하네.
彩雲月轉朱絲網	구름에서 벗어난 달이 붉은 휘장에 비치고
徐在語笑抛毬樂	천천히 담소하며 공 넣기 놀이하네.
繡袂風翻鳳擧轉	비단 소매 바람에 나부끼니 봉황이 나는 듯
星眸柳腰柔弱	별 같은 눈동자, 버들가지 같은 허리는 가냘퍼라.
頭籌得勝	첫째로 우승하고 울리는 환성
懽聲近地光容約	그의 모습 가까이서 보니 더욱 황홀하구나.
滿座佳賓 喜聽仙樂	온 좌석에는 아름다운 손님들 선악을 즐겨 듣네.
交傳觥爵 龍唅欲罷	술잔을 번갈아 전하며 풍류소리도 끝나려 하는데
彩雲搖曳	채색 구름 거두어지고
相將歸去寥廓	손님들도 돌아가니 쓸쓸하구나.

25. 현화사(玄化寺)와 청녕재(淸寧齋)

개풍군 영남면 현화리 현화동 영취산(靈鷲山) 아래 칠층석탑과 석비(石碑), 석당간지주(石幢竿支柱), 석불 파편, 석교(石橋), 석폐(石陛), 석초(石礎) 등이 어즈러이 맥수점점(麥秀漸漸)한 가운데 흩어져 덮여 있으니 이곳이 곧 지난날의 현화사이다.(도판 38-41) 이곳 비문에는 현화사의 창기(創起) 사연이 자세히 기록되어 있으나 다소의 곡필왜실(曲筆歪實)의 흠이 있으므로 필자는 『고려사』에 의하여 사실을 종합 서술할까 한다.

일찍이 경종(제오대)의 헌정후 황보씨(皇甫氏)는 대종(戴宗) 욱(旭, 태조의 아들)의 딸로〔그러므로 경종의 종매(從妹)인 동시에 그 비였다〕 경종이 돌아가신 후 왕륜사 남쪽에 사제를 지어 살고 있었는데, 어느 날 꿈에 곡령(鵠嶺)에 올라 소용돌이치는 물이 나라 안에 넘쳐흘러 은해(銀海)를 이룬 꿈을 꾸고서 점을 쳤더니, 생남(生男)을 하면 한 나라를 가질 왕이 되리라 하였다.〔이 몽괘(夢卦)는 고려시대에 가장 유행한 몽참(夢讖)인 듯하여 작제건의 건국 전설에도 두어 번 나타났다⁹〕 이 말을 듣고 왕후는 "내 이미 과거(寡居)케 되었는데 생자(生子)를 어찌 바라랴" 하였으나, 때에 삼촌숙(三寸叔) 되는 안종(安宗) 욱(郁, 태조의 아들, 대종과는 이복형제간)이 근처에 살아 서로 왕래가 있다가 드디어 불의의 씨를 맺게 되어 달이 차도 사람이 감히 말을 내지 못하다가, 성종 11년 7월에 후(后)가 안종의 집에서 자게 되매 집안 사람이 섶을 마당에 쌓고 불을 질렀다. 화광(火光)이 충천하매 백관이 달려와 불은 껐으나 성종이 화

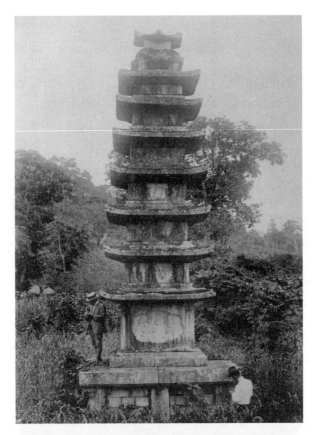

38-39. 현화사지(玄化寺址) 칠층석탑(위)과
탑신에 새겨진 부조(아래).

40. 현화사비(玄化寺碑).　　　　　　41. 현화사지 석당간지주(石幢竿支柱).

재의 연유를 묻게 되매 가인(家人)은 이실고백하지 아니할 수 없게 되고, 전후 사연을 안 성종은 내시 고현(高玄)을 시켜 어조(御槽)·안마(鞍馬)·의복·필백(匹帛)·은기(銀器)·전택(田宅)·노비를 주어 숙부 안종을 사주(泗州, 경남 사천)로 유배시키고, 후는 울며 집으로 돌아와 겨우 문에 이르자 태(胎)가 동하여 문 앞의 유지(柳枝)를 부둥켜안고 분만 후 곧 돌아가시고 말았다. 비문에는 순화(淳化) 4년(성종 12년, 고려 개국 칠십팔 년) 7월 19일 대내(大內) 보화궁(寶華宮)에서 돌아가셨다고 씌어 있다. 안종이 사주에서 압송관 고현에게 증전(贈餞)한 한 구를 보면 다음과 같다.

與君同日出皇畿　　　그대와 더불어 같은 날에 황성을 떠났느니
君已先歸我未歸　　　그대 이미 돌아가는데 나만 홀로 못 가누나.
旅攬自嗟猿似鏁　　　귀양 가는 길에선 쇠줄에 매인 원숭이인 양 신세만 한탄하였고

238

離亭還羨馬如飛　　이별의 정자에선 나는 듯이 가는 저 말이 도리어 부러워라.

帝城春色魂交夢　　황성의 봄빛은 꿈인 양 아득한데

海國風光泪滿衣　　바다 풍경에 눈물이 옷깃을 적시네.

聖主一言應不改　　성상이 하신 말씀 응당 변함 없으려니

可能終使老漁磯　　어촌 이곳에서 설마 여생을 늙으라 하시랴.[125]

어머니를 잃고 아버지와 떨어진 어린 아기는 보모의 손에서 양육되어 두 살 적부터 말을 하되 항상 '압바(爺)'를 불렀다. 어느 날은 성종이 어린 아기를 불러 보매, 보모에게 안겨 들어온 아기가 성종을 쳐다보고 '압바' 하면서 무릎에 안겨 옷깃을 잡아당기며 또 '압바' 하고 부른다. 성종은 측은히 생각하여 눈물을 흘리며 "이 아기가 아비를 매우 그리워하는구나" 하고 이어 사주로 곧 보내게 하였다. 이곳에 간 지 삼십사 년, 그립던 아버지도 성종 15년 7월 7일에 돌아가시고 말았다. 이 안종은 문사(文辭)가 공교(工巧)할뿐더러 풍수지리에 정통한 이로, 일찍이 돌아가기 전에 그 어린 아들에게 금 한 주머니를 주고 "내가 죽거든 이 금을 술사에게 주고 성황당 남쪽 귀룡동(歸龍洞)에 반드시 엎어 묻어 달라"고 유언한 바 있었다 한다. 이때 어버이를 잃은 어린 아기는 다시 황성(皇城)으로 돌아가 대량원군(大良院君)으로 봉함을 받고 외로이 자라다가 십삼 세 때에 경종의 비(妃) 천추태후의 기(忌)함을 받아 강제로 삭발을 당하여 숭교사(崇教寺)로 출가하게 되었다. 이 숭교사에 있을 때 어느 승자(僧子)가 꿈에 하늘에서 큰 별이 절 마당으로 떨어지자 용으로 변했다가 다시 또 사람으로 변하였는데 그가 곧 대량원군이었던 꿈을 꾸고 그후부터 이인(異人)으로 섬기었다 한다.

그러나 이곳에도 있을 수 없이 되어 한양의 삼각산 신혈사(神穴寺)로 내쫓기게 되었으니, 그때 세상 사람은 그를 신혈소군(神穴小君)이라고 불렀다.

그러나 천추태후(신혈소군의 형수로 목종의 생모)는 신혈소군을 어찌 미워

했는지 기어코 그를 죽여 없애려고 하여, 어느 날은 나인(內人)을 신혈사로 보내 주병(酒餠)에 독약을 타서 권하게 하였다. 나인은 명대로 신혈사에 이르러 소군에게 친히 먹이려고 찾았으나, 사승(寺僧)은 소군을 지하 혈실(穴室)에 감추고 거짓 산중으로 놀러나가 거처를 모르겠다고 핑계하여 나인을 돌려보내고서 그 주병을 받아 마당에 뿌렸더니 새들이 모두 내려와 주워먹고 죽어 떨어졌다 한다. 불의의 씨나마 죽임을 입지 않고 자라난 소군, 다시 미움의 모해(謀害)에서 피어난 소군, 그는 벌써 어려서부터 왕자의 기도(氣度)가 있었으니 어릴 때부터 지은 시에

一條流出白雲峯　　백운봉에서 흘러내리는 한 줄기의 물,
萬里滄溟去路通　　만경창파 멀고 먼 바다로 향하누나.
莫道潺湲巖下在　　바위 밑을 스며 흐르는 물 적다 하지 마라.
不多時日到龍宮　　용궁에 도달할 날 그리 멀지 않으니.[126]
(題溪水 시냇물)

이란 일절이 있고, 또

小小蛇兒遶藥欄　　약포에 도사리고 앉은 작고 작은 저 뱀,
滿身紅錦自斑斕　　온몸에 붉은 무늬 찬란히 번쩍이네.
莫言長在花林下　　언제나 꽃밭에만 있다고 말하지 마라.
一旦成龍也不難　　하루아침 용 되기란 어렵지 않으려니.[127]
(詠小蛇 작은 뱀)

이라는 것이 있다. 또 꿈에 닭 소리와 다듬질 소리를 듣고 술사에게 물었더니, 해몽이 "鷄鳴高貴位 砧響御近當 是卽位之兆也 닭울음은 꼬끼요(高貴位), 다듬이 소리

240

는 어근당어근당(砧響御近當)하니, 이 꿈은 왕위에 오를 징조이다"[128]라고 하였다 한다.

때는 목종의 재위 시대였으나 그의 생모 천추태후가 섭정을 하여 정권을 잡아 농천(弄擅)하고 외척 김치양과 상간(相姦)하여 그 사생(私生)으로써 왕을 삼고자 하매, 목종은 채충순(蔡忠順)·최항(崔沆) 등과 밀의(密議)하고 대량원군을 맞아들여 입사(立嗣)키로 하였는데 서북면(西北面) 도순검사(都巡檢使) 강조(康兆)가 위종정(魏從正) 최창(崔昌) 등의 속임으로 경동망거하여 목종을 폐출 시역하고 이어 곧 대량원군을 영립하였으니 이가 곧 현종(顯宗)이다.

현종은 즉위한 지 팔 년에 사주(泗州)에 있는 안종 건릉(乾陵)이 벽원(僻遠)함을 한(恨)하여 윤징고(尹徵古)·최항을 보내어 재궁(梓宮)을 봉천(奉遷)하여 동교(東郊) 귀법사(歸法寺)에 일시 권안(權安)하였다가 현화리 금신산(金身山) 아래에 있는 헌정왕후의 원릉(元陵) 위에 택지정장(擇地定葬)케 하였다. 헌정왕후는 즉 경종의 비였고 안종과 불의를 맺은 현종의 생모이니 이 양위(兩位)를 합장한다는 것은 유교 도덕으로 보아 패륜된 행위라고 폄척(貶斥)할는지 모르나, 그러나 이러한 비판을 하기 전에 우리는 먼저 상고 조선뿐 아니라 근대 일본에 있어서까지도 혈친상혼(血親相婚)의 풍습이 있어 오늘 우리의 도덕성과 별반의 이율(理律)이 있었던 것을 알아 둘 필요가 있다.

〔비표(碑表)에는 능이 있는 곳을 '金身山下'라 하였고 비음(碑陰)에는 '因陁利山下勝地'라 하여 기문(記文)이 서로 다르나, 전자는 지맥(支脈)을 가지고 말함이요 후자는 주산(主山)을 가지고 말한 것이니 상관없는 기법(記法)이라 하겠다. 또 이 인타리산(因陁利山)은 항용 인달봉(因達峯)이라 쓰고 다시 변하여 안달봉(安達峯)이라 하여, 『패설(稗說)』에 어느 승이 이 산에 올라갔다가 너무 준급(峻急)하여 내려오지를 못하고 안달하다가 죽은 까닭에 안달(安達)이라고 한다고 부회(附會)하며, 더욱이 일부에선 이를 『패설』 그대로 신빙하는 예가 있으나, 이는 모두 가소로운 오설(誤說)일 뿐이다. 즉 안달이

아니라 인달이요, 인달은 인달라(因達羅) 즉 인타리라는 범어의 음기(音記)요 그 뜻은 제석천(帝釋天)이란 것이니, 곧 말하면 인달봉이란 것은 제석봉(帝釋峯)이란 뜻이다.〕

각설, 인달봉 아래에 먼저 고비(考妣)를 천장(遷葬)한 현종은 등극 후 낳으신 은(恩)을 생각하매 봉양치 못한 한이 날로 깊어 망령이나마 자천(資薦)하여 정업(淨業)을 익증(益增)시키고 도과(道果)를 속증(速證)하여 이친(二親)의 자애에 갚음이 있고, 제불(諸佛)의 서원(誓願)에 응하기 위하여 정사(精舍)를 세우고자 한 바 있었는데, 마침 황릉(皇陵) 동근(東近)에 산세가 둘러싸여 조읍중중(朝揖重重)하며 삼송창취(杉松蒼翠) 참암울울(嶄巖鬱鬱)한 터가 있어 그 활협(闊狹)이 전당을 세우기에 맞고 고저가 계체(堦砌)를 배안(排案)하기에 좋으며 풍경은 사람을 끌고 연하(煙霞)는 걸음을 쫓아 나는 듯한 묘경(妙境)이 있음으로 해서, 염평강직(廉平剛直)한 청하군(淸河郡) 개국후(開國侯) 최사위(崔士威)로 하여금 가람결구(伽藍結構)의 어명을 내렸으니 때는 현종 9년 6월 무신일(戊申日)이었던 듯하다.

어명을 받은 최사위는 사제에 돌아가지 않고 정려(精廬)에 머물어 주획경영(籌劃經營)하기 무릇 사 개 성상(星霜)에 당탑회소(堂塔繪塑)의 장엄이 최외(崔嵬)하였으며, 서북지에 다시 진전(眞殿)을 경영하여 황고(皇考) · 황비(皇妣) · 황자(皇姊) 및 현종 · 원정왕후(元貞王后)의 성용(聖容)을 봉안하고, 중국에 청하여 대장경 일장(一藏)을 얻어 와 갖추고, 채색(彩色) 이천여 냥을 구하여 불전 · 법당 · 진전 등을 법대로 채화(綵華) 장식하고, 금종(金鐘) · 법고(法鼓) 등을 주조하였다.

그뿐 아니라 현종 11년에는 황비의 성향(聖鄕)인 황주(黃州) 남면(南面)에서 진신사리(眞身舍利)를 감득(感得)하고, 황고 산릉 근처의 보명사(普明寺)에선 영아(靈牙)의 출현이 있었으므로 칠층석탑을 건조(建造)하여 영아 한 쌍과 사리 오십 알〔粒〕을 봉안하였으니, 이때의 칠층석탑이 지금도 완전히 남아

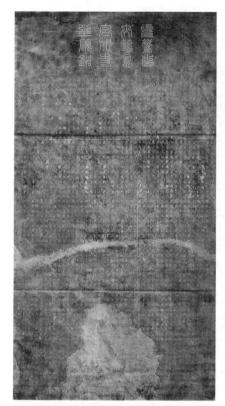

42-43. 현화사비 비표(碑表, 왼쪽)와 비음(碑陰, 오른쪽) 탁본.

있어 그 조식(彫飾)의 공(工)이 고려 탑파 중 대표적 걸작을 이루고 있다.(도
판 38, 39)

또 창사할 때에도 강당 기지(基地)를 다듬다가 흑수정주(黑水精珠) 한 과
(顆)를 얻고, 11년에는 금전(金殿) 기지에서 자수정주(紫水精珠) 한 과를 얻어
주불호간(主佛毫間)에 안착하였으며, 12년 3월에는 북산이 허물어지며 옥박
(玉璞)이 쏟아져 나왔으며, 같은 해 4월에는 상주관내(尙州管內) 중모현(中牟
縣)에서 사리 오백 알이 나왔으므로 이가도(李可道)를 보내어 영래(迎來)하였
다가 왕이 친히 맞아 백(白)·홍(紅) 이색(二色)의 광명주(光明珠)를 오십여
알씩 분감(分減)하여 주불 중심에 안치하고 나머지는 내전 도량에 봉안하였다.

현종 11년 9월에 금종·법고가 주성(鑄成)될 때는 군신이 비례행향(備禮行香)하여 당종수희(撞鐘隨喜)하며, 성상(聖上)은 조곡(租穀) 이천여 석을 사납(捨納)하고 군신 양반(兩班)이 의물(衣物) 필단(匹段)을 시납하여 금종보(金鐘寶)를 시행한 것은『고려사』와 비문에 같이 보이고, 여러 궁(宮)·원(院)도 전지(田地)를 각기 시헌(施獻)하여 승사(勝事)를 조성하였다. 그리하고 삼천사(三川寺) 주(主) 법경(法鏡)으로 왕사(王師)를 삼아 현학(玄學)을 훈도케 하고, 방가정성(邦家鼎盛) 사직익안(社稷益安)을 위하여 4월 8일부터 삼일삼야(三日三夜)간을 미륵보살회(彌勒菩薩會)를 수설(修設)케 하고, 양친의 명복 추천(冥福追薦)을 위하여 7월 15일부터 삼일삼야간을 미타불회(彌陀佛會)를 수설케 하였으며, 또 공인(工人)에게 명하여『대반야경(大般若經)』육백 권과 『삼본화엄경(三本華嚴經)』과『금광명경(金光明經)』과『묘법연화경』등을 조조인판(彫造印板)하여 현화사에 두고 반야경보(般若經寶)라는 계(契)를 지어 시방(十方)에 인시(印施)케 하였으니, 고려의 초기 대장경 간행사업이 실로 이때에 비롯한 것이다.

이리하여 현종 12년 7월 21일 수비(樹碑)하는 날에 왕은 현화사에 행행하여 친히 비액전제(碑額篆題)를 쓰고 주저(周佇) 찬문(撰文)에 채충순 서자(書字)의 정민(貞珉)이 오늘까지 남아 있게 되었다. 채충순 찬서(撰書)의 비음(碑陰)은 현종 13년에 된 것이다.(도판 42, 43) 또 고비성영(考妣聖影)을 진전에 안치할 제 시책(諡冊)을 친히 짓고, 다시 어제(御製)의 진전찬(眞殿讚)은 전내(殿內) 동서 벽 위에 괘사(掛寫)하고, 시는 전문(殿門) 밖에 판사(板寫)하여 정착(釘着)하고 또다시 어제 한 수는 법당문 밖에 판사정착하여 영전(永傳)케 하였으며, 여러 신하에게도 각기 진찬(眞讚)을 정상(呈上)케 하여 진전 내벽에 사착(寫着)케 하였다. 전외(殿外) 낭하(廊下)에 판사정착케 한 시는 재료(宰寮)·추밀(樞密)·한원(翰苑)·윤위(綸闈)·봉각(鳳閣)·굉재(宏才)·원행(鴛行)·일학(逸學) 등 스물한 명의 시요, 법당 밖에 정착케 한 사찬시(寺讚

詩)는 마흔네 명의 여구호사(麗句好辭)들이었다. 성상은 다시 향풍체(鄕風體)에 의한 찬가의 어제가 있었고, 여러 신하에게는 경찬시뇌가(慶讚詩腦歌)를 헌상케 하여 열한 명의 영가(詠歌)를 법당 밖에 판사정착케 하였다. 이 외에도 대장경기(大藏經記)는 강감찬(姜邯贊), 금전기(金殿記)는 최항(崔沆), 종명(鐘銘)은 이습(李襲), 진전기(眞殿記)는 곽원(郭元), 숭경전기(崇慶殿記)는 김맹(金猛), 경찬현화사시도서(慶讚玄化寺詩都序)는 주저, 진전찬시도서(眞殿讚詩都序)는 최충(崔冲), 봉래전기(蓬萊殿記)는 손몽주(孫夢周) 등 각기 성미현진(盛美玄眞)을 진술하였다. 이와 같이 국가 총동원의 대경영이었던 만큼 그 장엄은 다시 말할 것도 없거니와, 역사상 가장 중요한 지위에 있어, 예컨대 강종의 진영봉안이라든지 『유가현양론(瑜伽顯揚論)』의 은서(銀書)라든지 지광국사(智光國師)·혜덕왕사(慧德王師) 등 대덕(大德)의 주석(住錫)이라든지 이러한 사실은 이루 헤아릴 수 없다. 그러나 이곳에 현화사의 건축풍경을 돕고 있는 별반의 경영이 또 하나 있었으니 그는 예의 유명한 의종의 경영이다.

의종의 오유호사(遨遊豪奢)는 이미 다른 데서도 말한 바 있었으나 불신(佛神)을 또한 좋아하여 사사(寺社)에서 행숙관정(幸宿觀政)을 보통과 같이 하였으니, 예컨대 홍국사에서 백관의 조회(朝會)를 받는다든지 현화사 장흥원(長興院)에서 과시(科試)를 보이는 등은 항용 있었으며, 사관승지(寺觀勝地)를 이용하여 별궁·이궁을 경영하여 유예(遊豫)에 도움이 한둘이 아니었으니, 『고려사』에 보이는 청녕재 중미정이란 것도 그 중 유명한 일례이다.

이 청녕재는 의종 20년에 현화사 동쪽 고개에 신영(新迎)한 별관이니, 재(齋)의 남쪽 기슭에는 일찍이 정자각(丁字閣)을 세워 중미정이라 편(扁)하고, 정자 남쪽에 있는 여흘(澗)은 토석을 쌓아 못을 만들고 언덕 위에는 곳곳에 모정(茅亭)을 짓고 갈대와 오리가 물 위에 넘나흩어져 마치 하나의 큰 강호경(江湖景)을 이루었고, 그 중에 배를 띄워 소동(小僮)으로 하여금 도가어창(棹歌漁唱)을 부르게 하여 유락을 돕게 하였다.

그러나 이러한 경영 속에는 반드시 애화(哀話)가 붙어 있는 법이니, 당대의 이러한 토목경영이 결코 순조로이 되지는 아니하였고 역졸(役卒)들이라도 모두 무보수로 사역되었던 것이다.

이때에 역졸들은 각자가 사사로이 밥을 싸 가지고 와서 부역에 응하고 있었으나, 그 중에 한 사람은 너무도 가난하여 밥을 가져오지 못하고 여러 사람에게서 한술 밥을 얻어 모아 먹고 부역을 하고 있게 되었다. 그러나 여러 사람에게 이러한 폐를 끼침도 하루 이틀이라 생각하였는지 어느 날은 그의 아내가 밥을 잘 차려다가 남편을 주고 "오늘로 은혜를 받은 여러 친분께도 나누어 같이 잡숫도록 하시오" 하고 성설(盛設)(?)을 가져왔다.

그러나 남편은 번연히 아무것도 집에 없음을 아는데 이것이 어디서 생겼나 의심하여 그 처에게 "그대가 반드시 정절을 팔았거나 남의 것을 도둑질하여 변통한 것이 아니냐"고 힐문(詰問)케 되었던 것이다. 이때 처의 대답이 실로 가긍(可矜)하였으니, "이 사람이 얼굴이나 잘났으면 몸을 팔았다고도 하겠지요. 그러나 이 추한 것을 누가 돌보기나 하겠소. 또 도둑질도 약빨라야 하지 나같이 우졸(愚拙)한 것이 어찌 하오리까. 실상은 머리채를 잘라 팔아서 변통한 것이올시다" 하고 그 머리채를 보이니 과연 머리채가 없었다. 이를 본 그의 남편, 목이 메어 밥을 먹지 못하고 듣고 있던 여러 사람들도 모두 가여운 눈물을 흘렸다 한다.

그러나 이러한 애화를 토대로 깔아 앉고 그 위에 일어선 중미정 속에는 청가묘무(淸歌妙舞)의 환락이 자지러웠으니, 의종 20년 4월에는 밤 오고(五鼓)까지 연락(宴樂)이 그치지 아니하였고 11월 계묘일(癸卯日) 밤에는 청녕재에서 유연할 제 총신 이영구(李榮鳩)가 금수(錦繡)·금은화(金銀花)·진향(眞香)·서각(犀角)·마라(馬騾)·고양(羔羊)·부안(鳧雁) 등 기완(奇玩)을 좌우에 진열하고 시종장졸(侍從將卒)들로 하여금 쏘아 맞히는 사람에게 왕이 상품을 내리게 하였다. 뿐만 아니라 여악(女樂)을 베풀어 사고(四鼓)까지 유탕

(遊蕩)하다가 승 성문(性文)의 방에 행숙하며, 21년 봄 3월에는 현화사 장흥원에서 승 각예(覺倪)와 통음(痛飮)하며 김돈중(金敦中)과 부시(賦試)도 하고 금신굴(金身窟)에 미행(微行)하여 나한재(羅漢齋)를 올리다가 다시 청녕재로 돌아와 이공승(李公升)·허홍재(許洪材)·각예 등으로 홍감(興酣)토록 노닐기도 하고, 4월에는 왕제(王弟) 승 중희(仲曦)와 승 각예와 시신(侍臣) 등이 왕과 더불어 남지(南池)에서 부시통음하여 일야(日夜)가 맞도록 유탕에 젖었다 한다. 각예가 왕을 위하여 창건하였다는 성수원(聖壽院)이란 것도 모르면 모르되 이 근처에 있었던 듯하다.

현화사 시

萬機叢萃日紛然	만기(萬機)가 밀려 날마다 바쁘니,
却羨高僧擁褐眼	도리어 누더기 옷 걸치고 조는 고승(高僧)이 부럽구나.
金碎松稍當檻月	솔가지 사이로 난간에 비친 달빛은 금이 부서지는 듯.
玉春花外落階泉	꽃가지 밖 섬돌에 떨어지는 샘물은 옥이 방아를 찧는 듯.
祥雲掩苒知何處	상운(祥雲)이 자욱한데 어느 곳이냐
流水盤回別有天	흐르는 물 굽이쳐 도는 곳에 별유천지네.
一點紅塵飛不到	한 점의 홍진(紅塵)도 날아서 이르지 못하는데,
但將霞衲掛雙肩	다만 노을이 가사(袈裟)처럼 중의 어깨에 걸쳐지네.[129]
—충숙왕	

26. 복흥사(復興寺)의 쌍탑 고적과
　　원통사(元通寺)의 법화경서탑(法華經書塔)

失路投山寺	길을 잃고 산사에 드니,
人傳是復興	사람들이 이 절을 복흥사라 이른다.
靑松唯見鶴	푸른 소나무엔 오직 학만 보일 뿐,
白日不逢僧	대낮에도 중을 만날 수 없네.
古壁留金像	묵은 벽에는 금부처가 머물러 있고,
空梁耿玉燈	빈 들보에는 옥등잔 불이 깜박거리네.
前軒頗淸切	앞마루가 자못 정결하니
過客獨來憑	지나는 객이 홀로 와서 기대네.[130]

—변계량(卞季良)

화장동(華藏洞)을 넘어서서 영북면(嶺北面) 월고리(月古里)의 원통동(圓通洞)을 향하여 찾아 들어갈 제 지름길로 들어가면 중로에서 조선백자의 요지(窯址)를 볼 수 있고, 궁녀동(宮女洞)으로 돌아 들어가면 낙엽을 싣고 잔잔히 흐르는 계곡도 그 경(景)이 좋은데, 한참 들어가면 원통동 부락이 있고 동구에 놓여 있는 석조장조(石造長槽)에 화초가 길러져 있는 것이 벌써 고적의 일경(一景)임을 속삭이고 있다. 장체단초(長砌斷礎)도 어지럽거니와 전림계수(前臨溪水) 높다란 대지(臺地) 위엔 삼층탑의 양대(兩臺)가 이리(離離)한 화서(禾黍)밭 속에 넘어져 있고, 그곳에서 서북으로 약간 떨어진 고지(高地)엔 승려묘탑(僧侶

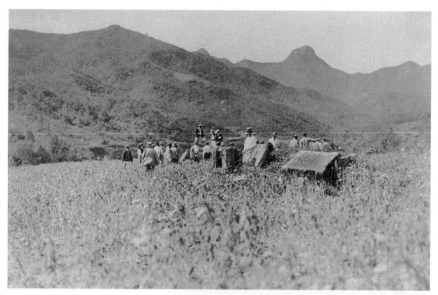

44-45. 복흥사지 전경(위)과
그곳의 유구 파편(아래).

墓塔)과 탑비귀부(塔碑龜趺)가 흩어져 있으나 비신(碑身)이 상실되어 누구의
묘탑인지 분간하기 어렵지만 고려조 유물임이 분명하다.(도판 44, 45)

지금 송도를 중심하여 고려조 사원지(寺院址)는 무수하고 개중에는 나말여
초(羅末麗初)간에 개창된 사원지도 다수하나, 쌍탑가람의 형식을 정통적으로
남기고 있는 사원지를 필자는 이 절터에서 비로소 보았으니 실로 절터 그 자체
로서 귀중하다 하겠거늘, 주위의 경치가 또한 좋고 그뿐만 아니라 원융국사
(圓融國師)라든지 혜덕왕사 등 유명한 대덕(大德)들이 출가수계(出家受戒)한

곳들이 이 복흥사의 관단(官壇)이었던 듯하니, 그들의 행적비문(行蹟碑文)에는 '復興'이 '福興'으로 기록되었으나 전후 행문(行文)의 지리적 관계상, 이 '福興'과 '復興'이 같은 것으로 생각된다. 지금 촌민도 '福興'으로 부르되 『여지승람』「우봉(牛峯)」조에 '復興'으로 적혀 있음은 다 같은 것이 아닐까 한다. 하여간 개성 사지(寺址) 중 중요한 곳임을 잃지 않고 있다.

이곳은 천마산(天磨山) 북성지(北城址, 북성기)를 도는 초입이니 이곳서 원통사[元(圓)通寺]로 향하여 들어갈수록 그 경치가 좋고 원통사에 다다르면 입구의 연화반석(蓮花盤石)이 벌써 그 고태(古態)를 보이고 있는데, 산사의 맑은 기운이 우리의 속진(俗塵)을 추고천(秋高天)과 같이 깨끗이 훑어 준다. 전정고대(前庭高臺)의 승방 단주(短柱)에는 『법화경(法華經)』을 탑양(塔樣)으로 돌린 화폭이 있으니 이는 법화경탑(法華經塔)이다.

如來昔在靈鷲山	여래(如來)는 옛날 영취산에 계시면서,
蓮華妙法三周宣	『묘법연화경』을 세 번 설하셨다.
是時寶塔從地湧	그때에 다보탑이 땅에서 솟았나니,
古佛讚歎何殷勤	옛 부처의 찬탄이 어찌 그리 은근한가.
何人幻入筆三昧	그 누가 붓 삼매(三昧)에 들어가서,
寫出塔相尤精研	탑의 모양 그려내니 더욱 정묘(精妙)하여라.
金言六萬九千字	금언(金言) 육만구천 자의 그 글자마다,
字字蠕蠕如蟻旋	고물고물 개미떼가 도는 것 같다.
鵝溪一幅高半丈	아계(鵝溪) 한 폭의 높이가 반 발인데,
想見高出須彌嶺	아마도 수미산(須彌山) 꼭대기보다 높을 것이다.
問渠何處得此本	그에게 묻기를, 어디서 이 책을 얻어,
流落南州今幾年	남주(南州)에 흘러 떨어진 지 지금 몇 해나 되었는가.
答言學士學西宋	대답하되, 학사(學士)가 서송(西宋)에서 배워,

三日專精誦七篇	사흘 동안 알뜰히 익혀 일곱 편을 외고,
玉皇前席試聽誦	옥황석(玉皇席) 앞에서 시험으로 욀 때,
一瀉流水聲泠然	한 번에 쏟아져 흐르는 물처럼 그 소리 냉연(泠然)하였다.
意將多寶同證聽	그 뜻이 다보(多寶)와 같이 증득(證得)하였다 하여,
寵賜此塔嘉其賢	이 탑을 주어 어짊을 아름답게 여기었다.
一從學士上儒去	학사가 한 번 세상을 떠나 신선이 되어 가도,
置在僧舍無人傳	절간에 묻혀 있어 전하는 이 없었다.
嗟哉使君偶自致	슬프다, 그대가 우연히 스스로 이루었지만,
此事荒怪誰能詮	이 일이 괴상하여 누가 가려 밝힐 것인가.
樹下探環認羊子	나무 밑에서 금가락지를 찾으니 양자(羊子)를 인정하고,[131]
甕中覓畫知永禪	독 속에서 글을 찾다 영선(永禪)임을 알았다.[132]
那知今人是昔人	어떻게 알리, 지금 사람이 바로 옛 사람 그인 줄을.
宿願未滿猶在纏	묵은 원을 이루지 못했으매 그대로 세상에 있다.
故放此法彌篤信	그러므로 이 법을 더욱 독실히 믿고
願創蓮社功垂圓	연사(蓮社)를 만들기 원해 그 공이 뚜렷이 드리웠다.
天龍亦發歡喜心	하늘과 용도 또한 기쁜 마음으로,
靈睨仍將舊物還	이내 옛 물건을 가져와 신기롭게 주었다.
由來外物非我有	원래 바깥 물건은 내 소유가 아니요,
自有眞宰專其權	모든 권한을 쥔 진재(眞宰)로부터 가져온 것이라.
得之何樂失何慼	얻었다고 무엇이 즐거우며 잃었다고 무엇을 슬퍼하랴.
過眼變化如風煙	눈앞을 지나는 변화는 구름이나 연기 같은 것을.
君看此塔別有屬	그대는 보라, 이 탑은 따로 붙인 데 있어,
地轉天廻曾不遷	땅이 구르고 하늘이 돌아도 일찍 변하지 않으리라.[133]

이상은 곧 『법화경』을 개미가 감돌듯이 돌려서 다보탑형(多寶塔形)을 그린

것에 대한 석(釋) 천인(天因)의 시요, 또 이 시는 권학사(權學士)가 송조(宋朝)로부터 조선에 처음 수입하여 온 법화탑(法華塔)에 대한 찬시(讚詩)요, 지금 원통사에 남아 있는 이 현물(現物)에 대한 찬시는 아니지만 권학사가 수입하였다는 그 법화탑이 적이 연상되므로 이 시를 소개한 것이다. 지금 항간에는 이 형식의 인탑(印塔)이 돌고 있고 원통사의 법화탑도 그 종류에 속할 것이지만 결코 원본이 아님은 두말할 필요가 없다.

최자(崔滋)의 『보한집(補閑集)』에 의하면 권학사란 사람이 일찍이 중조(中朝)에 들어가 갑과(甲科)에 급제하였는데, 천자가 기꺼이 여겨 화관(華貫)을 직제(直除)하고 양구(楊球)로 하여금 관고(官誥)를 쓰게 하여 옥축금령(玉軸金鈴)으로 장식하여 하사하였다. 그 이듬해에 천자의 허락을 받고 귀국하려 할 때 상자(相者)가 있어 "군(君)의 재주는 높으나 명(命)이 박(薄)하여 마흔을 넘기기 어렵고 관위도 사품(四品)을 넘기 어려우니, 마땅히 대승경(大乘經)을 외워 산(算)과 녹(祿)을 더하게 하라"는 말을 듣고, 학사 그렇게 여겨 삼일 동안에 『법화경』을 외워내기로 약속하였다. 삼 일이 되자 천자가 어전에 불러 송(誦)케 하였더니 한 자의 착오가 없는지라, 천자가 매우 가탄(嘉嘆)하고서 관음상 한 탱(幀)과 법화서탑(法華書塔) 한 탱을 주었다. 그후 이 법화서탑은 권학사의 둘째아들 승(僧)이 전수하고 있었는데 그 승이 죽은 후 실전(失傳)이 되었더니 최자가 미면사(米麵社)를 신수(新修)하고 만덕산(萬德山) 도려(道侶)를 청하여 설회(設會)를 하던 어떤 날 저물녘에 노승이 찾아오되, 자기는 권학사의 내손(內孫)으로 군과 연척(連戚)이라 "지금 내가 이 법화탑을 비보(秘保)한 지 오래더니 군이 연사(蓮社)를 창건한다는 설을 듣고 전하러 왔노라" 하니, 도려는 마침 영재(鈴齋)에 나가 없었고 만덕사(萬德社) 주(主) 천인(天因)이 있다가 그 기연(奇緣)에 놀라 저 찬시를 지었다는 것이다. 이곳 권학사는 곧 권돈례(權敦禮)의 아버지라 하였는데, 그 명자(名字)가 무엇인지 알 수 없지만 인종(仁宗) 24년에 죽은 권적(權適)이란 사람이 그일 듯하다. 석

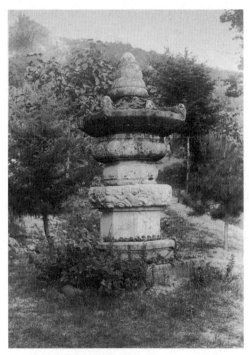

46. 원통사지(元通寺址) 부도.

천인은 고종(高宗) 35년에 마흔네 살로 입적한 유명한 승려이다.

　각설, 원통사는 '圓通寺'라고도 쓰나니,『삼국유사』「왕력(王曆)」에 의하면 고려 태조 즉위 2년 송도를 중심하여 십대 사원을 건립할 제 그 중의 하나로 되어 있으니 실로 지금으로부터 천여 년을 격한 고찰이라, 복흥사와 함께 부근의 명가람(名伽藍)이었던 것을 상상할 수 있다. 지금 유물로는 연화(蓮花) · 반석(盤石) · 고초(古礎) 등이 다소 있고, 약사당(藥師堂)에 약사석상(藥師石像)이 있으나 그리 아름답지 못하고, 약사당 옆에 고아한 부도(浮屠) 한 기가 있으니 누구의 부도인지는 알 수 없으나 조각 · 모양 등이 부근에서 보기 어려운 유물이다.(도판 46) 이건할 때 선후가 잘못되어 탑신이 기대(基臺)로 들어가 버린 것은 고물(古物)을 위하여 아깝기 짝이 없다. 뒤에 내원암(內院菴)이란 승방이 있으나 어떠한 역사적 고물이 있는지 찾지 못하였다.

이 뒤의 고봉(高峯)은 국사봉(國師峯)이요 성거산(聖居山)이라 기암괴석과 단엽취송(丹葉翠松)이 만화경(萬華鏡)을 그리고 있고, 벽락(碧落)은 지척에 잡힐 듯하고 백운(白雲)은 정상각하(頂上脚下)로 비왕비래(飛往飛來)하니 실로 곧 무비(無比)의 선경(仙境)이라, 안도라지·지도라지·차일암(遮日巖)까지 나서는 길도 좋고 좋다.

남추강(南秋江) 효온(孝溫)의 「송도록(松都錄)」 중에 원통사 연기(緣起)에 대한 속전(俗傳)이 있으니 가로되, 옛날에 어느 사냥꾼이 수리(鷲)를 하나 쏘아 맞혔는데 그 수리가 영취산으로 달아나 성거산으로 들어간지라, 핏자국을 밟아 찾아가 본즉 다섯 새끼를 껴안고 죽었거늘 측은한 마음이 생겨 궁시(弓矢)를 꺾어 버리고 인해 수리를 묻어 주었으니 그곳이 수릿고개라는 곳이요, 절을 짓고 원통사라 하였으며 수리 무덤에 석탑을 세워 그 원통함을 풀어 주었다 한다. 이것은 '元通'이 '怨痛'과 음(音)이 같은 데서 나온 일종의 연문생의적(緣文生意的) 잡설이다.

원통사 시

寶殿臨風鳳欲鶱	우뚝 솟은 보전(寶殿) 봉(鳳)이 날려는 듯,
最難忘處是西軒	가장 잊기 어려운 곳 서쪽 행랑이네.
未晨已得東方日	새벽 전에 벌써 동쪽 해가 보이고,
不雨先占北嶺昏	갠 날에도 먼저 북령(北嶺)이 어두워지네.
路險更愁攀石磴	길이 험하니 또 어이 돌층계를 오를까.
泉甘猶喜吸松根	샘이 다니 솔뿌리 마시기 더 좋구나.
地靈似有留人意	산신령이 내 떠남을 만류하는 듯,
打起煙霞鎖洞門	안개랑 노을을 일으켜 동문(洞門)을 꽉 막누나.[134]
—권한공(權漢功)	

27. 서교(西郊) 서쪽의 국청사(國淸寺)

송도의 나성(羅城) 성곽의 문루(門樓) 중 화식(華飾)이 가장 극엄(極嚴)된 것은 지금의 오정문(午正門) 자리에 있던 서대문(西大門)으로서, 서는 오행(五行)에 있어 금방(金方)에 속하고 오상(五常)에 있어 의(義)에 속하므로 이름을 선의문(宣義門)이라 하였다 한다. 정문(正門)은 이중으로 되었고 문 위에 누관(樓觀)이 있었으며, 옹성(瓮城)이 앞을 막고 남북으로 편문(偏門)이 따로 있어 무부(武夫)가 각기 수위하되, 중문(中門)은 왕이나 중국 사신만이 드나드는 곳이므로 평상 때는 닫혀 있고 지차(之次)는 모두 편문으로 나다녔다 한다. 중국 사신이 올 때는 벽란정(碧瀾亭)에서 서교(西郊)에 이르러 이 문을 통하여 성 안으로 들게 되므로, 이 성문만은 왕성 중에서 제일 크고 제일 화려하게 만들었다 한다. 그러나 물론 지금엔 아무런 흔적도 없고 높은 토성에 무너진 문턱의 고개만 있다. 이 고개를 넘어서서 얼마 내려가면 주막촌이 있어 서북으로 두문동(杜門洞)·명릉동(明陵洞) 들어가는 길과 서쪽으로 토성을 나가는 큰 길과 분기되는 그 부근에 영빈관(迎賓館)이 있었다 한다. 『여지승람』에 이것을 설명하되

在午正門外 今爲迎詔及使華迎送之所 舊有迎恩館順天館 疑卽此館而隨時異名耳

오정문 밖에 있는데 지금은 조서(詔書)를 맞이하고 사신을 영송(迎送)하는 곳이 되었다. 예전에는 영은관·순천관이 있었는데 아마도 이 관으로써 때에 따라 이름을 달리 한 것이다.[135]

라 하였다. 즉 고려로부터 조선조 초엽의 영조(迎詔)와 사화영송(使華迎送)의
관사(館舍)였음은 이로써 알 수 있으나, 그러나 "疑卽此館而隨時異名耳"라 한
영은관(迎恩館)·순천관(順天館)은 조선조의 것이라면 몰라도 적어도 고려의
영은관을 뜻하고 순천관을 뜻한다면 그 잘못도 심한 것이라 하겠다. 영은관에
관하여는『고려도경』권27,「객관(客館)」조에

迎恩館 在南大街興國寺之南 仁恩館 與迎恩相竝 昔曰仙賓 今易此名 皆前此所以
待契丹使也

영은관은 남대가(南大街)의 흥국사 남쪽에 있다. 인은관은 영은관과 나란히 있는데, 전
에는 '선빈(仙賓)'이라고 하였으나 지금은 이 이름으로 고쳤다. 이것들은 다 이전에 거란
의 사신을 접대하던 곳이다.[136]

라 있어 지금 부내(府內) 고려교 서남에 있었던 모양이며, 순천관은 지금의 성
균관 자리이니『여지승람』의 해설과는 모두 얼토당토않은 곳에 있음을 알 수 있
다. 뿐만 아니라 상술한 지점을 영빈관 자리라 하며『개성군면지』는 이곳을 또
서교정(西郊亭) 터라 하였으나,『고려도경』에는 "西郊亭 在宣義門外五里許 서교
정은 선의문 밖 오 리가량에 있다"[137]라 있으니『군면지』의 설명도 당치 않다. 즉, 영
빈관 자리는 서교정 터가 아니다.『중경지』에 의하면 "高麗顯宗置迎賓會仙二館
以待諸國使臣 고려 현종이 영빈관·회선관 두 집을 두어 여러 나라의 사신을 접대하게 했
다"이라 하였고,『고려고도징』에는 공민왕대까지도 있었던 것이 설명되어 있
으니 그리 초솔(草率)한 것이 아니었을 터인데,『고려도경』에 말한 서교정은

庭廡雖高 而營治草創 不說寢室 唯具食頓而止 各有休憩之次 使者初到 以迄回程
而迎勞飮餞于此 下節舟人不能盡容 對門起大幕 列坐而飮之

추녀 끝이 높기는 하지만 갓 지어져서 침실은 마련되어 있지 않았고, 오직 식사 도구가
갖추어져 있을 뿐이다. 각각 휴게하는 처소가 있고, 사자가 처음 도착하고 귀로에 오르고

할 때 여기서 환영하고 위로하며 술로 전송하고 한다. 하절(下節)과 뱃사공은 다 들이지 못하므로, 문 맞은쪽에 큰 장막을 치고 죽 앉혀 놓고 술을 먹인다.[138]

라 있으니 이로써 보면 영빈관과 서교정이 별개였을 것이다. 만일 서교정과 영빈관이 한 구내에 있던 것이라면 저 지점의 추정은 서로 맞지 않는다. 지금은 이것을 결정할 아무 유물도 없는 모양이며 또 때가 풀이 우거진 때라 그 유지(遺址)를 결정적으로 찾기도 어렵지만, 나의 생각으로는 서교정이란 지금 중서면(中西面) 평동(坪洞) 부락 일대가 그 유지일 듯싶다. 이곳은 오정문으로부터 오 리 길에 해당하며, 또 나중에도 말하겠거니와 국청사(國淸寺)가 문교정(門郊亭)에서 삼 리여에 있다는 『고려도경』의 기록과 전연 합일됨으로써이다. 『여지승람』에는 서교를 설명하여 "午正門外黃橋等處是 오정문 밖의 황교 등지(等地)가 그것이다"[139]라고 하였다. 이 황교(黃橋)도 지금 불명이나 아미동(峨嵋洞) 앞내에 있었던 것이 아닐까 한다. 이 황교에는 황교원(黃橋院)이 있었던 모양이니, 그러므로 김극기(金克己)의 시에

朝辭紫宸門	아침에 자신문(紫宸門)에서 사퇴하고,
夕過黃橋院	저녁에 황교원을 지난다.
蜀使萬里行	촉나라 사신은 만 리를 가는데,
用人百壺餞	노인이 백 병 술 가지고 와서 전송하네.
歌黛綠雲嬌	노래하는 눈썹은 푸른 구름이 아리땁고,
舞腰紅玉輭	춤추는 허리는 붉은 옥이 보드랍네.
別酒頻電擧	이별하는 술잔은 자주도 돌고,
離腸已輪轉	떠나는 마음 벌써 한 바퀴 도누나.
侵宵方首途	밤 들어서야 길에 오르니,
騎士擁奔傳	말 탄 군사들 호위해 달리네.[140]

이라는 구가 있고, 또 익재(益齋) 이제현(李齊賢)의 팔경시(八景詩)에 읊은 바 되었으니 이는 후에 들겠거니와, 양촌(陽村) 권근(權近)의 시에도

曾讀松都八詠詩	일찍이 송도팔영(松都八詠) 시 읽었는데,
黃橋晚照最關思	황교만조(黃橋晚照)가 제일 마음에 있었네.
今來正值黃橋晚	이번 와서, 바로 황교의 늦은 날 만나니,
一詠前詩一解頤	한 번 앞의 시 읽고 한 번씩 웃는다.[141]

라 있음을 보아도 얼마나 유명한 곳인가를 알 수 있고, 또 저 유명한 문순공(文順公) 이규보(李奎報)의 부친의 별업초당(別業草堂)이 있던 곳이었으니

春風扇淑氣	봄바람이 화창한 기운 불러일으켜
朝日淸且美	아침 날씨가 맑고도 아름답기에
駕言往西郊	잠깐 서교로 나가 보았더니
塍壟錯如綺	밭두둑이 비단처럼 늘어져 있네.
土旣膏且腴	토질이 본래 비옥한 데다
況復釃潭水	하물며 못 물의 수원이 풍부함에랴.
歲收畝千鍾	해마다 천 종을 수확하면
足可釀醇旨	충분히 맛난 술을 담글 수 있거늘
何以度年華	무엇 때문에 세월을 허송해 가면서
日日花前醉	날마다 꽃 앞에 취하기만 할 건가.
念此任胝手	이 일꾼들 손에 맡기는 것보다
意欲親耘耔	몸소 김매고 가꾸었으면 하네.
乘輿自忘還	수레에 올라 돌아갈 줄 모르고
岸幘聊徒倚	두건을 젖혀 쓴 채 배회하노니

遠岫煙蒼茫	먼 산 푸른 연기는 보일락 말락
耀靈迫濛氾	석양빛은 어느새 기울어져 가네.
月明返田盧	달이 밝아서야 농막에 돌아오는데
醉歌動隣里	취한 노래 우렁차 이웃 마을을 들썩이누나.
快哉農家樂	상쾌해라, 이 농가의 즐거움이여
歸田從此始	이제부터 나도 전야로 돌아가야지.[142]

라는 것은 그의 「서교초당(西郊草堂)」시 중 한 수이다.

황교는 고종 4년 때 금산병〔金山兵, 만주 거란 유종(遺種)〕이 내구(來寇)하여 분소(焚燒)하고 말았다 하나 그 뒤에 다시 생겼을 것은 물론이다. 지금도 평동 일대를 황교평(黃橋坪)이라고 부른다고 촌민은 말한다.

이곳에서 서쪽으로 삼 리가량 가서 금산(金山) 낙맥의 국청현(國淸峴)이란 곳을 찾아가면 민가 몇 채가 그 현애(懸崖) 밑에 있으니 여릉리(麗陵里) 720번지를 전후로 지번(指番)되어 있고 소위 모범 묘포(苗圃)라는 전토(田土)가 있으니, 이 부근 일대가 이곳에 말하고자 하는 국청사지이다. 『고려도경』에 국청사를 설명하되

國淸寺 在西郊亭之西 相去三里許 長廊廣廈 喬松怪石 互相映帶 景物淸秀 側有石觀音 峭立崖下

국청사는 서교정 서쪽 삼 리가량 떨어진 곳에 있다. 긴 낭하와 넓은 곁채에 높은 소나무와 괴석이 서로서로 비치며 둘러 있어 경치가 맑고 수려하다. 곁에 석관음(石觀音)이 벼랑 밑에 높이 서 있다.[143]

라 있다. 지금은 다소 풍경도 달라졌고 벼랑 아래 석관음도 찾을 수 없으나 병장(屛帳)같이 둘러싸여 있는 열악중봉(列岳衆峯)의 참치(參差)한 모양, 분저

(盆底)같이 짜임있고 아늑한 지대, 흐르는 청천(淸川)에 달리는 철마, 모두 한 경(景)을 스스로 이루고 있다.

이 국청사는 원래 천태교관(天台敎觀)을 전래한 대각국사의 청으로 인예태후(仁睿太后)가 창건한 것이니, 흥왕사(興王寺) 대각국사묘지(大覺國師墓誌)에는

昔者 大后以盛域本無天台性宗 啓願創立國淸寺 將欲興行其法 始拓基址而今上 告成 丁丑歲五月詔國師兼持

옛날 태후께서 고려에 본래 천태종이 없다고 하여, 서원을 내어 국청사를 창립하여 그 법을 성행시키고 처음으로 기초를 닦았다가 지금 임금님에 이르러 완성을 보았다. 정축년(丁丑年) 5월에 국사에게 조칙을 내려 주지를 겸하게 하였다.

라 있고, 선봉사(僊鳳寺) 대각국사비문(大覺國師碑文) 중에는

太后尋舊大願 欲起伽藍 弘揚宗敎 □其號曰 國淸 大願未集 僊駕上天 肅祖繼而 經營 功旣畢 詔師兼住 法駕親臨落成 一宗學者及諸宗碩德無慮數千百人聞風競會

태후가 옛날에 세웠던 큰 서원을 이어, 가람을 세워 천태종의 가르침을 크게 선양하고자 국청사를 세웠는데 대원을 이루지 못하고 세상을 떴다. 숙종이 이어 그 일을 경영하여 공사가 끝나자 국사에게 주지를 겸하게 하였다. 법가(法駕)가 낙성식에 친히 임하였다. 일승(一乘)을 따르는 학자와 모든 종문(宗門)의 석덕(碩德)들 무려 수천 명이 그 학풍을 듣고 다투어 모였다.

라 있다. 고려 개국 백칠십이 년으로부터 백팔십 년, 즉 선종(宣宗) 6년 겨울 10월부터 창시하여 구 년 후인 숙종(肅宗) 2년 2월에 준공되었다. 『고려사』 동년조(同年條)에

國淸寺成 戊寅親設慶讚道場 召門下侍中致仕李靖恭及兩府宰臣 宴賜對賞賚宜
示御製慶讚詩 令儒臣和進

국청사가 완성되었다. 무인일에 왕이 친히 경찬(慶讚) 도량(道場)을 베풀고 퇴직 중에
있는 문하시중 이정공(李靖恭)과 양부(兩府) 대신들을 불러 연회를 배설하는 동시에 상을
주었으며, 친히 지은 경찬시를 제시하여 유신(儒臣)들로 하여금 화답시를 지어 바치게 하
였다.[144]

이라 있다.

이 국청사는 원래 천태종찰(天台宗刹)임은 물론이나 인예태후의 원찰이라
그 진전이 이곳에 있어 기신(忌辰)에 행향예식(行香例式)이 있었고, 선종 6년
때 태후가 원성(願成)한 십삼층 황금탑을 숙종 10년에 이곳에 봉안하였으니
이것이 저 유명한 흥왕사 금탑과 함께 고려조 왕실의 치탑성사(治塔盛事)의
하나를 이룬 것이다. 뿐만 아니라 황자(皇子)요 또 황제(皇弟)인 의천(義天)이
주지로 있던 대종찰(大宗刹)이니 그 사관의 장엄이야 다시 비할 데 없었을 것
이다.

그러나 이곳도 중엽 몽고병란 때 불타 버리고 말았다. 그리하여 충선왕(忠
宣王)이 즉위하자 진감대사(眞鑑大師)로 하여금 이곳에 주지(住持)케 하고 겸
하여 도감(都監)을 두어 중수케 하였다. 때의 사정을 박전지(朴全之)의 「영봉
산(靈鳳山) 용암사중창기(龍巖寺重創記)」에서 방증(傍證)할 수 있으니

至大元年戊申秋 瀋王(忠宣王—저자) 卽祚之日 請師(眞鑑禪師—저자) 上龍
床並坐 又進禪敎各宗山門道伴摠攝調提之號 仍委差共議事 己酉冬 上命移住國淸
寺 以五臺水巖槽淵安樂瑪瑠等五寺 屬于是寺 爲下院也 仍立都監以修之 師盡捨達
嚫 創造金堂 並成主佛釋迦如來補處兩菩薩像 皆飾以滿金 債僉議政丞大學士驪興
君閔漬 記而榜之…

지대(至大) 원년 무신(戊申) 가을 심왕(瀋王, 충선왕)이 즉위하던 날에 선사(禪師, 진감 선사)를 청하여 용상(龍床)에 올라 나란히 앉고, 또 선교(禪敎) 각종(各宗) 산문(山門) 도 반(道伴)의 총섭조제(摠攝調提)의 호(號)를 승진하고, 인하여 공의사(共議事)를 맡겨 제수(除授)하였다. 기유년(己酉年) 겨울에 임금이 명하여 국청사에 옮겨 머물게 하고 오대(五臺)·수암(水巖)·조연(槽淵)·안락(安樂)·마류(瑪瑠) 등 다섯 절도 이 절에 예속시켜 하원(下院)을 만들었다. 인하여 도감을 세워 수리하니 선사가 달친(達嚫)을 모두 희사하여 금당을 창건하고, 아울러 주불(主佛) 석가여래와 보처(補處)인 두 보살의 상을 이루어 모두 만금(滿金)으로 장식하고, 첨의정승(僉議政丞) 대학사(大學士) 여흥군(驪興君) 민지(閔漬)에게 청하여 기(記)를 지어 게시(揭示)하고,…[145]

라 있다. 이곳에 보이는 진감대사란 무외국통(無畏國統)을 두고 이른 것이지만 민지(閔漬)의 중창기란 아마 『동문선(東文選)』에 실린 「국청사 금당주불(金堂主佛) 석가여래(釋迦如來) 사리영이기(舍利靈異記)」를 뜻한 것인지도 알수 없다. 이것은 상당한 장문이므로 그 전부를 소개할 수 없고 요점만 들어 소개하면 이러하다.

왕도(王道)가 원래 무이(無二)한 것이니, 오제삼왕(五帝三王)의 예악(禮樂)이 같지 않고 불승(佛乘)이 유일(唯一)이나 권실(權實)이 같지 않은 것은 대기(待機)에 대소의 별(別)이 있는 까닭이다. 인왕(人王)·법왕(法王)이 재세출재(在世出在)의 별(別)이 있다 하나 혼일위왕(混一爲王)하고 귀일위불(歸一爲佛)됨에는 다름이 없다. 그러므로 풍토에 상당한 법으로 왕업(王業)을 돕는 것이 병에 응하여 양약(良藥)을 씀과 다름이 없으니, 중국에서 수(隋)나라가 장흥(將興)할 제 천하는 진(陳)·제(齊)와 함께 삼분(三分)이 되어 있으며, 수나라 신하 주홍정(周弘正)이란 사람이 있어 수(隋) 문제(文帝)에게 권하여 가로되, "불가(佛家)에 회삼귀일(會三歸一)하는 법문(法門)이 있어 이름을 묘법화(妙法華)라 한다 하니, 만약 이 법을 천태산 국청사에 베풀진대 천하를 통일

하리라" 하였다. 수 황제는 이를 좇아 천하를 통일하였다.

그런데 고려초에 있어서도 태조가 창업할 제 조선 천하는 삼분천하(三分天下)를 이루고 있었음으로 해서 당시 사대법사(四大法師) 능긍(能兢)이 저 예에 의하여 태조께 권한 바 있었으나, 그 겨를이 없어 수행치 못하고 선종 때 이르러 대각국사가 천태종을 중국에서 전해 내와 숭산(崧山) 서남 산기슭에 국청사를 세워 육산(六山)의 근본을 이루게 하고 석가삼존(釋迦三尊)을 조립(造立)하고 당주(堂主)가 되어 연법(演法)하였으나, 중도에 국가의 비운(否運)으로 절 역시 폐(廢)하게 되었고, 중흥 이래 옛 터에 중영(重營)하기 시작하였으나 불상 조성(造成)이 되지 못하였다가 대선사(大禪師) 이안(而安), 상호군(上護軍) 노우(盧祐) 들의 간판(幹辦)으로 충선왕 5년에 조성되어 익년 겨울 11월에 봉안케 되었다.〔이때 불상에 복장(腹藏)할 사리가 없어 곤란하였다가 정천보(鄭天甫)란 한 신사(信士)의 기적으로 사리를 얻어 복장한 이야기가 있지만 약(略)한다〕 그러나 그 불상엔 적당한 보좌(寶座)가 조성되지 않아 또 한 곤란을 느꼈다가 전에 말한 노공(盧公)의 발원으로 감실(龕室)·금강대(金剛臺)까지 조성하여 이에 모든 것이 완비되어 낙성의례(落成儀禮)를 크게 열었다 한다.

그러나 이때의 중창이란 그리 두드러진 것이 못 되었던 듯하여 지금엔 아무런 유구(遺構)도 볼 수 없고 편편(片片)한 와력(瓦礫)만이 밭을 덮고 있을 뿐이다. 그후 언제 이것이 또 폐허가 되었는지는 알 수 없다.

「송도팔경」 중 '황교만조(黃橋晚照)'

隱見溪流轉 숨었다 보였다 하며 시냇물 돌아가고

縱橫野壟分 가로 세로 들판의 밭두둑 나뉘어 있다.

隔林人語遠堪聞 수풀 너머의 사람 말소리 멀리서 들을 만하고

村逕綠如裙	마을의 오솔길 푸르기가 치마 같다.
鳶集蜈山樹	솔개는 오송산(蜈蚣山) 나무에 앉고
鴉投鵠嶺雲	까마귀는 곡령 구름 속으로 날아든다.
來牛去馬更紛紛	오는 소, 가는 말 다시 번잡해지자
城郭日初曛	성곽에는 아침해 돋는 듯하다.
曠望苽田路	활짝 뚫린 오이밭 바라보니
嵯峨柳院樓	우뚝 솟은 버드나무 정원의 누각.
夕陽行路却回頭	석양에 길을 가다 문득 머리 돌리네,
紅樹五陵秋	붉게 물든 나무는 오릉(五陵)의 가을철이라.
城郭遺基壯	성곽의 남은 기초는 장대한데
干戈往事悠	전쟁에 휘말렸던 지난 일 멀다.
村家童子不知愁	마을 집 동자는 시름을 모르고
橫笛倒騎牛	피리 불며 소 거꾸로 타고 간다.[146]

―이제현

28. 백마산(白馬山) 강서사(江西寺)의 포경(浦景)

범범(汎汎)한 예성대강〔禮成大江, 속칭 서강(西江)〕을 철교를 타고 넘어서서 강변 좁은 길을 남향하여 내려가기 약 삼사여 리에, 예성강 지류(한다리내)가 배천(白川)으로 향하여 갈라져 흘러 들어가는 삼각지대에 한 봉두(峯頭)가 있으니, 이곳이 백마산이요 견불산(見佛山)이다. 산음(山陰)은 어둡기 한량없고 독봉(禿峯)이 무미(無味)하기 짝이 없으나, 강서리(江西里)에서 우봉(右峯)을 타고 고대(高臺)에 오르며 보면 쾌절장절(快絶壯絶)한 원망(遠望)에 안계(眼界)가 아주 바뀌고 만다.

신종호(申從濩) 시에 "山河容有盡 산과 강은 다함이 있고"이라 하고 한수(韓脩) 시에 "江上靑山疊百層 강가의 푸른 산은 첩첩하여 일백 층이다"이라 있음이 각기 그 경(景)을 잘 그렸다 할 만하다. 서북으로 연연(蜒蜒)한 산맥 아래 점점이 촌락이 지호(指呼)되고 동남으로 예성대강이 용용(溶溶)한데 눈 아래 구비쳐 지나가는 한교천(漢橋川) 너머 청산(靑山)이 첩백(疊百)하고 있다. 형산(荊山)에 기무백옥(豈無白玉)이라듯 토석이 좋아 산두(山頭)에서는 금을 파고 있다.

산양(山陽)은 태양광선을 모조리 받아 그대로 곧 자연의 온실이 되어 있다. 수삼(數三) 민옥(民屋)도 따뜻해 보이지만 정연한 과림(果林)이 지금쯤은 경연(競姸)키 시작할 것이다. 그 속에 섞여 창옥고찰(蒼屋古刹)이 우뚝 보이니 크지는 않지만 이 경(景)에 제격이다. 딴은 개성이 아니지만 개성 부근에서 보

기 드문 특색있는 고옥(古屋)의 하나일 것이니 이름은 강서사라 한다. 승당 (僧堂)도 무엇도 볼 것 없이 법당과 불단과 칠층석탑과 비(碑)와 파탑(破塔) 등이 볼 만하다. 특히 이곳에 남아 있는 사적비는 이 사찰의 유래를 가장 명백 히 설명한 것이니 다소 길지만 이곳에 들어 둘 필요가 있다. 강서사사적비명 (江西寺事蹟碑銘)이라 전액(篆額)이 있고 비음(碑陰)에 위전기(位田記)가 있 으나 이는 생략하고 비표(碑表) 본문만 적어 보자.

今之所謂見佛山江西寺者 故之所謂白馬山靈隱寺也 羅麗之際 有名僧道詵者 勸 富人梁姓者 捨其家而爲之寺 其後有太古和尙 增修而華美之 以爲道場 麗人稱之曰 東國名刹 唯在大江之西 故因以江西易靈隱之名 我光廟朝造丈六佛三尊 知其有遠 行之像 自圓覺寺 移安于此寺 四方來觀者皆謂曰 見佛 故又改白馬之名爲見佛 不惟 惠靜翁主 及府院君韓明澮各爲願堂 光廟影殿 亦惟奉安於斯 而 光廟及翁主 多給田 民 以資供佛 且其居僧善爲織席 屬當喪亂之餘 多效 進御之誠 故 宣廟仁廟兩朝 亦 給田民 使之護寺 今 上卽位之四年 大凡寺刹所屬藏獲及位田盡還本司 而此寺則爲 其有累 朝御席進獻之功 故自光廟以來所給田民 特下 傳敎 因存不遷 噫環大東數百 州之地 名山巨刹不爲不多 而 國朝之所以施惠 而保護之者 豈復有如此寺者哉 此寺 之所以顯名於今者也 試求其故 則道詵肇基之 太古肯堂之 壬辰兵火殆毁之 知仁大 師重創之 不幸辛卯之春 又遭八人之患 大雄嚴及東西翼室 一時灰燼 賴有二三禪英 同心發願 協力圖榜 經始之不數年 斤斧收聲 殿宇之宏麗 比前日有加云 此豈浮屠人 善幻多技能而然耶 庸詎知見佛之靈陰來相之也 人亦有言 方丈六之西也浮海 到貞 州 舟忽不行 有一沙門曰 此必龍宮奉邀也 遂奉一佛納之海中 舟卽安行云 四溟大師 之回自扶桑也 古螺一雙 玟瑉香匜一坐 藏在佛前 至今流傳云 寺之所以毁成 佛之所 以靈異 器之所以奇古 與夫自臨濟以來 歷石屋 太古 幻菴 龜谷 巫心 智嚴 靈觀 休靜 惟政以至應祥 傳燈之次事跡 終不可泯沒而應 其殿前舊立石刻 年深世遠 苔蝕字訛 將無以昭示悠久 則新其碑于洞之口 復古制而傳後世者 亦可謂沙門之能事矣 問其

266

所與成事者 則克岭師 道菴師 休嚴師 化主之 曰梁 曰魯 曰韓 曰金姓諸人 檀信之以
爲終古不朽之跡 繼自今雖過萬劫 一覽碑刻 則寺之終始可知也 克岭之爲此計者亦
遠矣哉 銘曰 碧瀾之西 雉岳以東 粵自羅季 肇基琳宮 爰有成毀 豈無始終 一變灰燼
萬劫穹崇 立石而刻 留跡不窮 沙門盛事 釋敎宗風 後來觀者 庶開迷胸

通訓大夫行瓮津縣令海州鎭管兵馬節制都尉

鄭之益 撰

鄭翼周 書

康熙四年乙巳五月日

　현재 이른바 견불산 강서사란 것은 옛날의 백마산 영은사(靈隱寺)이다. 신라말 고려초
에 명승 도선(道詵)이란 자가 있어, 양씨(梁氏) 성을 가진 부자에게 권하여 그 집을 희사하
여 절을 짓게 했다. 그 뒤에 태고화상(太古和尙)이 있어 증수(增修)하여 화려하게 꾸며 도
량을 만드니 고려 사람들이 칭송하기를 동국(東國)의 명찰(名刹)이라고 하였다. 대강(大
江)의 서쪽에 있기에 영은사를 강서사란 이름으로 바꾸었다.

　우리 광묘(光廟, 세조) 임금께서 장륙불(丈六佛) 삼존(三尊)을 조성하셨는데 멀리 갈 형
상이 있음을 아시고 원각사(圓覺寺)에서 이 절로 옮겨 안치하셨다. 사방에서 와서 구경한
자들이 모두 '부처를 보았다'고 하므로 또 백마사란 이름을 고쳐 견불사라 하였다.

　혜정옹주(惠靜翁主) 및 부원군(府院君) 한명회(韓明澮)가 각각 원당을 세웠고, 세조의
영전(影殿) 역시 이곳으로 받들어 안치하였다. 세조와 옹주께서 전답과 노비를 많이 주셔
서 부처를 모시는 데 쓰라고 하셨다. 또한 절에 머무는 스님들은 자리를 잘 짰다. 전쟁통에
흩어져 지낼 적에 임금님께 바치는 정성을 많이 드렸기에 선조와 인조 두 임금 때에도 전답
과 노비를 많이 하사하여 절을 보호하게 하셨다. 지금 임금님께서 즉위하신 지 사 년이 되
어 무릇 사찰에 소속된 노비와 위전(位田)을 모두 본사(本司)에 돌려 주게 하였는데, 이 절
만은 여러 임금님께 진헌(進獻)한 공이 있다는 이유로 세조 이래로 하사받은 전답과 노비
에 대해 특별히 전교(傳敎)를 내려 그대로 두고 옮기지 않도록 하셨다.

　아! 동방 수백 고을의 땅에 명산거찰(名山巨刹)이 많지마는 조선왕조에서 은혜를 베풀
어 보호한 곳으로 이 절과 같은 곳이 또 어디 있으랴. 이것이 현재 명성이 널리 퍼진 이유이
다. 그 연고를 살펴보건대, 도선이 첫 기틀을 세웠고 태고화상이 건물을 세웠으며 임진년

(壬辰年) 병화(兵禍)에 거의 훼손되었으나 지인대사(知仁大師)가 중창하였다. 불행히도 신묘년(辛卯年) 봄에 또 여덟 명의 환난을 겪어 대웅전과 동서의 익실(翼室)이 일시에 잿더미가 되었다. 두세 명의 영특한 승려가 한마음으로 발원하여 힘을 합해 중수를 하는 데 힘입어 건축을 시작한 지 몇 년이 지나지 않아 도끼 소리를 거두게 되었다. 전각의 굉걸(宏傑)함과 아름다움이 전에 비해 배가 되었다. 이것을 어찌 승려들이 환술(幻術)을 잘하고 기능이 많아서 그런 것이라 하겠는가. 어찌 견불산의 신령이 은밀히 와서 도와준 것인 줄을 알겠는가.

사람들이 또한 이런 말을 하였다. 장륙불이 서쪽으로 바다를 건너갈 때 정주(貞州)에 이르자 배가 갑자기 멈추어 섰다. 한 스님이 말하기를, "이는 반드시 용궁에서 맞이하려는 것이다"라 하고 불상 한 구를 받들어 바다에 넣어 주었다. 그러자 배가 편히 갈 수 있었다 한다. 사명대사(四溟大師)가 일본에서 돌아올 때 고라(古螺) 한 쌍과 대모(玳瑁)로 만든 향 대야 하나를 부처 앞에 보관해 두었는데 지금까지 전해 온다고 한다.

절이 훼손되고 완성된 일과 부처가 보인 영이(靈異)함과 그릇의 기고(奇古)함은 저 임제(臨濟) 이래로 석옥(石屋)·태고(太古)·환암(幻菴)·구곡(龜谷)·무심(巫心)·지엄(智嚴)·영관(靈觀)·휴정(休靜)·유정(惟政)을 거쳐 이르러 왔다. 상서로움에 응하여 불법을 전해 오는 차례와 사적은 결국 민몰(泯沒)될 수 없다. 그 대웅전의 앞에는 오래 전에 세워진 석각(石刻)이 있었는데 세월이 오래 되어 이끼가 끼고 글자에 잘못이 있어 오랜 세월 뒤까지 보여줄 수가 없다. 그리하여 동구(洞口)에 새로 비를 세워 옛 제도를 회복하여 후세에 전해 주는 것이니 이 또한 사문(沙門)의 제간을 다한 것이라 하겠다.

그 일에 참여한 사람을 물으니 극검대사(克岭大師)·도암대사(道菴大師)·휴엄대사(休嚴大師), 시주를 한 분은 양(梁)·노(魯)·한(韓)·김(金)의 성씨를 가진 사람이다. 시주를 한 사람들은 영원토록 불후의 업적을 세운 것으로 믿고 있다. 지금으로부터 만겁이 지나도 비각을 한번 보면 이 절의 시종(始終)을 가히 알 수 있다. 극검이 이러한 계획을 세운 것은 참으로 원대하다 하겠다. 명을 짓는다.

벽란도 서쪽과 치악산 동쪽이라.

멀리 신라 말엽부터 사찰의 터를 잡았도다.

이에 완성과 훼손이 있으니 어찌 처음과 끝이 없으랴.

잿더미를 한 번 바꾸어 만겁토록 높은 건축 세웠도다.

빗돌을 세워 새기고 자취를 남긴 것은 끝이 없도다.

사문의 성대한 일이요 불가의 종풍(宗風)이라.

뒷날 와서 보는 자들은 혼미한 가슴을 열기 바라노라.

통훈대부(通訓大夫) 행옹진현령(行甕津縣令) 해주진관병마절제도위(海州鎭管兵馬節制都尉) 정지익(鄭之益)이 짓고 정익주(鄭翼周)가 쓰다. 강희(康熙) 4년 을사(乙巳) 5월 어느 날.

이상은 사적비(事蹟碑)의 전문이니, 이로써 이 사찰의 내력을 잘 알 수 있다 하겠지만 그것만으로써는 조선조 이후의 사실만 명백할 뿐이요 고려조의 사실은 전혀 명백하지 아니하다. 초두의 도선(道詵) 운운의 기(記)는 전혀 믿기 어려운 바로서, 사관 창립에 관한 이러한 예는 전 조선에 공통되어 있는 것으로 신라의 고찰이면 으레 원효(元曉) 의상(義湘)에 부회(附會)하고, 고려의 고찰이면 으레 도선 창립에 붙이고, 조선조의 고찰이면 무학(無學)에 붙이는 것이 통례이니, 이대로 곧 믿기 어려움은 두말할 것 없다. 이 창건설은 어쨌든, 이 강서사가 고려조에 있어 한 개의 잊지 못할 명찰이 된 것은 승 혜소(惠素)의 주지(住持)와 그로 말미암은 문인묵객(文人墨客)의 내왕이 잦았음으로써이다.〔물론 선종 9년에 왕 태후가 천태종 예참법(禮懺法)을 일만 일을 두고 이곳에 열었다는 것도 큰 예이지만〕이 승 혜소에 관하여는 『파한집』에 자세히 실려 있으니

西湖僧惠素 該內外典 尤工於詩 筆跡亦妙 常師事大覺國師爲高弟 國師勸令赴僧選 對曰我豈天廐馬也 試其涉驟哉 常隨國師所在 討論文章 國師沒 撰行錄十卷 金侍中摭取之以爲碑 住西湖見佛寺方丈闃然 唯畜靑石一葉如席大 時時揮灑以遺興 侍中納政後騎驢數相訪 竟夕談道 上素聞其名邀置內道場講華嚴寶典 賜白金至多 師盡用買砂糖百餠 列于所居內外 人問其故 曰是吾平生嗜好 儻明春商舶不來 則顧何以求之 聞者皆笑其眞率

서호의 승 혜소는 내전(內典, 불경)과 외전(外典, 유가 경전)에 해박하였다. 특히 시를 잘 지었고, 필적 또한 오묘하였다. 일찍이 대각국사를 스승으로 섬겨서 고제자(高弟子)가 되었다. 대각국사께서 그에게 승과(僧科)에 나갈 것을 권하였을 때 그는 "제가 어찌 천구마(天廏馬)라고 그 걸음걸이를 시험해 보겠습니까"라고 대답하였다. 늘 대각국사가 계신 데를 따라다니며 문장을 토론하였다. 대각국사께서 돌아가시자 국사의 행록(行錄) 열 권을 지었는데, 김시중(金侍中)이 거기에서 추려내어 국사의 비문을 썼다. 서호의 견불사에 머물렀는데 방장(方丈)은 적막하고 오로지 자리 크기의 청석(靑石) 한 개만을 지니고 있었다. 때때로 붓을 휘갈겨서 흥취를 풀어내곤 하였다. 시중이 정사에서 물러난 뒤로 나귀를 타고 자주 혜소를 방문하여 밤새 도에 대해 이야기를 나누었다. 임금께서 그의 명성을 평소부터 들으시고 내도량(內道場)에 초빙하여 머물러 화엄경을 강(講)하게 하였다. 백금(白金)을 지극히 많이 하사하셨는데, 대사는 하사받은 백금을 모두 써서 사탕 백 덩이를 사서는 거처하는 곳의 안팎에 늘어놓았다. 사람들이 그 연유를 묻자 대사는 이렇게 말하였다. "이것은 내가 평생 즐기는 것이라오. 혹여 명년 봄에 장삿배가 오지 않으면 어디에서 사탕을 구한단 말이오?" 그 말을 듣고 모두들 그분의 진솔함에 웃었다.

이라 있다. 이곳에 보인 김시중(金侍中)이란 유명한 김부식(金富軾)이니, 그의 기려상방(騎驢相訪)이란 당대에도 상당한 풍류사(風流事)였던 듯하여 정추(鄭樞) 시에도

孤雲出岫大江流	외로운 구름은 산 속에서 피어나고 큰 강물은 흘러가는데
相國騎驢境轉幽	상국께선 나귀 타고 오시니 지경은 더욱 호젓하네.
何事往來多邂逅	무슨 일로 오고 가며 자주 만나시는가.
山僧沽酒共登樓	산승이 술을 사서 함께 다락에 올라서네.

라 하였다.
　각설, 지금 정전(庭前)에는 청석일좌(靑石一座)가 있으나 이것이 혜소가 휘

쇄견흥(揮灑遣興)하였다던 그것인지는 미처 모르겠으며, 대리석 고탑(古塔)은 깨진 채 함부로 모아 놓았고, 칠층대탑은 부근에서 보기 드문 명탑이다. 다소 파손이 심하나 상단에는 아래위로 새긴 연화문(蓮花紋)과 중대석(中臺石)의 사천왕(四天王), 각 탑신의 불좌상(佛坐像)들이 비록 치졸한 수법이나 봄직하다. 대웅전은 강희(康熙) 연간 중창 때의 유구임이 틀림없는 듯하여 고치(古致)가 상당히 볼 만한데, 특히 불단(佛壇)이 더욱 좋다. 지금으로부터 약 이백칠십여 년 전 건물이니 개성 부근에서 또한 보기 드문 고건물(古建物)의 하나라 아니할 수 없다.〔혜소의 필적은 지금 개풍군 영남면 영통사지(靈通寺址)에 있는 대각국사의 비음(碑陰)에서 볼 수 있다〕

獨跨靑驢訪碧山	혼자 푸른 나귀를 타고 푸른 산을 찾았노니,
山僧應是後豊干	그 산의 어느 중은 아마 풍간(豊干)의 후신(後身)[147]이었으리라.
不因此老閑饒舌	이 늙은이의 실없이 싼 입이 아니더라면
誰作黃扉上相看	누가 그를 황비(黃扉)의 상상(上相)으로 보았으리.[148]
─민사평(閔思平)	

29. 고려왕릉과 그 형식

고려왕조의 역대는 삼십사대이니 삼십사 기(基)의 왕릉은 물론 있어야 할 것
이요 또 추존왕릉(追尊王陵)과 왕후릉(王后陵)들도 있어야 할 것이니, 이로써
보면〔비록 왕후는 왕릉에 부장(祔葬)되기도 하지만〕적어도 배수(倍數) 이상
은 있어야 할 것이다. 이제 고려왕릉으로서 일컫는 것이 얼마나 있는가 열거
해 보면 다음과 같다.(도판 47-62)

 원창왕후(元昌王后) 온혜릉(溫鞋陵) — 만월정 쌍폭동
 세조(世祖) 창릉(昌陵) — 남면 창릉리 영안성 내
1. 태조(太祖) 현릉(顯陵) 부(祔) 신혜왕후(神惠王后) — 중서면 곡령리
 신정왕태후(神靜王太后) 수릉(壽陵)
 신성왕태후(神成王太后) 정릉(貞陵) — 상도면 상도리 봉곡동
2. 혜종(惠宗) 순릉(順陵) 부(祔) 의화왕후(義和王后) — 고려정 자하동
3. 정종(定宗) 안릉(安陵) 부(祔) 문공왕후(文恭王后) — 청교면 양릉리
4. 광종(光宗) 헌릉(憲陵) — 영남면 심천리 적유현
5. 경종(景宗) 영릉(榮陵) — 진봉면 탄동리 자흔동
 헌애왕태후(獻哀王太后) 유릉(幽陵)
 헌정왕후(獻貞王后) 원릉(元陵) — 영남면 현화리
 추존(追尊) 대종(戴宗) 태릉(泰陵) — 중서면 곡령리 해안동

6. 성종(成宗) 강릉(康陵) — 청교면 배야리

7. 목종(穆宗) 의릉(義陵) — 성(城) 동쪽

　추존 안종(安宗) 무릉(武陵) 또는 건릉(乾陵) — 영남면 현화리

8. 현종(顯宗) 선릉(宣陵) — 중서면 곡령리 능현동

　원정왕후(元貞王后) 화릉(和陵)

　원성태후(元城太后) 명릉(明陵)

　원혜태후(元惠太后) 회릉(懷陵)

　원평왕후(元平王后) 의릉(宜陵)

9. 덕종(德宗) 숙릉(肅陵) — 북교(北郊)

　경성왕후(敬成王后) 질릉(質陵)

10. 정종(靖宗) 주릉(周陵) — 북교

　용신왕후(容信王后) 현릉(玄陵)

11. 문종(文宗) 경릉(景陵) — 장단군 진서면 경릉리

　인예순덕태후(仁睿順德太后) 대릉(戴陵)

12. 순종(順宗) 성릉(成陵) — 상도면 풍천리 풍릉동

13. 선종(宣宗) 인릉(仁陵) — 성 동쪽

14. 헌종(獻宗) 은릉(隱陵) — 성 동쪽

15. 숙종(肅宗) 영릉(英陵) — 장단군 진서면 구정동

　명의태후(明懿太后) 숭릉(崇陵)

16. 예종(睿宗) 유릉(裕陵) — 청교면 배야리 총릉동

　경화왕후(敬和王后) 자릉(慈陵)

　문경태후(文敬太后) 완릉(綏陵)

17. 인종(仁宗) 장릉(長陵) — 성 서쪽 벽곶동

　공예태후(恭睿太后) 순릉(純陵)

18. 의종(毅宗) 희릉(禧陵) — 성 동쪽

19. 명종(明宗) 지릉(智陵) — 장단군 장도면 사매리 지릉동

20. 신종(神宗) 양릉(陽陵) — 청교면 양릉리

 선정태후(宣靖太后) 진릉(眞陵)

21. 희종(熙宗) 석릉(碩陵) — 강화(江華)

 성평왕후(成平王后) 소릉(紹陵)

22. 강종(康宗) 후릉(厚陵) — 영남면 현화리

 원덕태후(元德太后) 곤릉(坤陵)

23. 고종(高宗) 홍릉(洪陵) — 강화

24. 원종(元宗) 소릉(韶陵) — 영남면 소릉리 내동

 순경태후(順敬太后) 가릉(嘉陵) — 강화

25. 충렬왕(忠烈王) 경릉(慶陵) — 부(府) 서쪽 십이 리

 제국공주(齊國公主) 고릉(高陵) — 중서면 여릉리 고릉동

26. 충선왕(忠宣王) 덕릉(德陵) — 부 서쪽 십이 리

27. 충숙왕(忠肅王) 의릉(毅陵)

 명덕태후(明德太后) 영릉(令陵)

28. 충혜왕(忠惠王) 영릉(永陵) — 진봉면

 덕녕공주(德寧公主) 경릉(傾陵)

29. 충목왕(忠穆王) 명릉(明陵) — 중서면 여릉리 명릉동

30. 충정왕(忠定王) 총릉(聰陵) — 청교면 배야리 총릉리

31. 공민왕(恭愍王) 현릉(玄陵) — 중서면 여릉리 정릉동

 노국공주(魯國公主) 정릉(正陵) — 중서면 여릉리 정릉동

32. 우왕(禑王)

33. 창왕(昌王)

34. 공양왕(恭讓王) — 고양 견달산 혹은 삼척

표 1. 고려조의 왕릉·추존앙릉·왕후릉.

이상 서른네 왕의 능과, 추존왕릉과 왕후릉의 능호(陵號)가 드러난 것들을 모두 열거하였다. 위의 열거표에서 보이는 바와 같이 현종 비(妃) 원성태후의 명릉(明陵)과 충목왕의 명릉(明陵), 정종(靖宗) 비 용신왕후의 현릉(玄陵)과 공민왕의 현릉(玄陵) 같이 능호가 중복되는 것도 있고, 역사상 왕후로 일컫던 이의 능호가 보이지 아니하는 것도 있고, 또 우왕·창왕·공양왕 등과 같이 고려말 여러 왕들의 능호가 보이지 아니하는 것들도 있어 이 사이에 역사적 의의가 각기 있을 것이로되 추구치 않고, 지금 개풍군 일대에 능으로서 일컬으나 누구의 능인지 불명한 것을 들면 다음과 같은 것이 있다.

칠릉동(七陵洞, 제1능부터 제7능까지) — 중서면 곡령리 칠릉동
선릉군(宣陵群, 제2능·제3능) — 중서면 곡영리 능현동
명릉군(明陵群, 제2능·제3능) — 중서면 여릉리 명릉동
서구릉(西龜陵) — 중서면 여릉리 두문동
소릉군(韶陵群, 제2능부터 제5능까지) — 영남면 소릉리 내동
냉정동(冷井洞, 제1능부터 제3능까지) — 영남면 소릉리 냉정동
동구릉(東龜陵) — 영남면 용흥리 팔자동
화곡릉(花谷陵) — 영남면 용흥리 화곡
월로동(月老洞, 제1능·제2능) — 중서면 곡영리 월로동

표 2. 개풍군 일대 능호 불명의 능.

이상 스물세 능이 누구의 능인지 모르는 것들이다. 즉 표 1에 열거한 서른네 왕의 왕과 왕후 중 능 소재의 불명인 것들은 이 표 2의 일명릉(逸名陵) 중에 많이 섞였을 것이나 그 자리를 가릴 수가 없는 것이다.

이상, 개성 이외에 있는 능은 별문제로 하고 개성에 있는 능으로선 원창왕

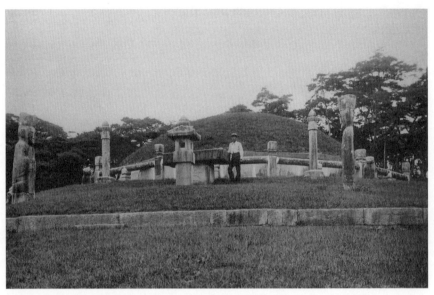

47. 태조(太祖) 현릉(顯陵).

후 온혜릉과 혜종 순릉이 성 안에 있을 뿐이요, 다른 것은 모두 성 밖에 있다. 이로 보면 성 밖에 있는 것이 정칙(定則)이요, 성 안에 있는 것은 별칙(別則)인가 한다. 『동국여지승람』에 의하면 혜종의 순릉은 탄현문(炭峴門) 밖 경덕사(景德寺) 북쪽에 있어 속칭 추왕릉(皺王陵)이라고 한다 하였다. 1916년『고적조사보고(古蹟調查報告)』에 화곡릉(花谷陵)을 설명하되 속칭 '얼구리' 능이라고 하는데, 무슨 능인지 불명이라 하였지만 필자의 의견으로선 이것이야말로 추왕(皺王)의 능 즉 혜종 순릉이라 생각하는 바이다.(도판 15 참조) '얼구리' 즉 국석(菊石, 곰보)왕의 능이란 말이니, 전설에 혜종은 그 모후가 낳을 적에 삿자리에 떨어뜨려 삿자리 자국이 왕의 얼굴에 잔뜩 나서 추왕이라 하였다는 것과 부합되는 까닭이다. 이로 보면 성내(城內) 순릉이란 의심되는 것이며, 그것은 온혜릉과 같이 그 어느 특수한 의미를 갖고 경영된, 소위 의릉(義陵)의 유(類)가 아닐까 하는 의견이 있는데, 이 의견이 옳은 것 같다.

고려왕릉에 대하여 여러 가지 고증해야 할 것이 많으나 생략하고 그 형식을

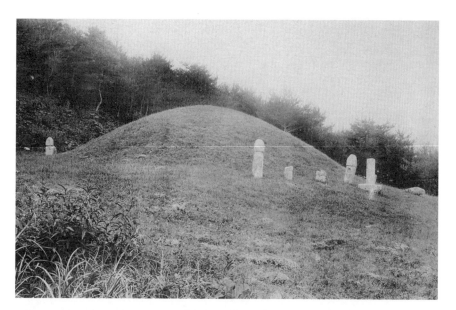

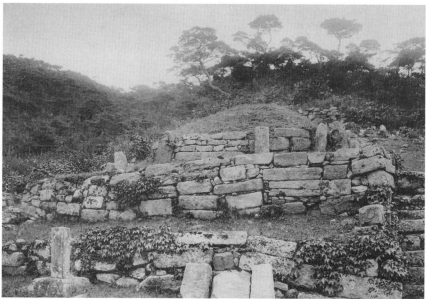

48-49. 정종(定宗) 안릉(安陵, 위)과 광종(光宗) 헌릉(憲陵, 아래).

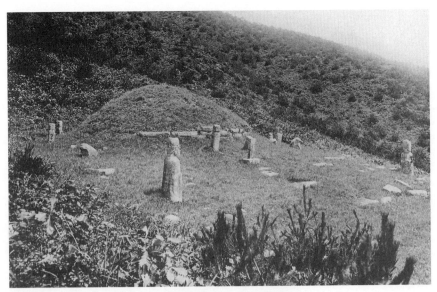

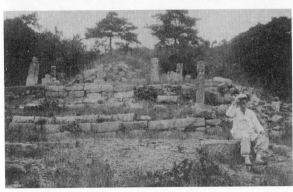

50. 경종(景宗) 영릉(榮陵).
51. 헌정왕후(獻貞王后)
원릉(元陵).

말한다면, 신라 이래 성행된 풍수설에 의한 택지법(擇地法)이 있어 일반이 한 강구(岡丘) 아래에 남향하였으되 이 강구는 물론 주산(主山)을 이루는 것이요, 좌청룡(左靑龍)·우백호(右白虎)의 좌우 옹성(擁城)이 있으되 특히 우백호가 전방까지 우회하고 주수(主水)가 이 사이에서 흘러나와 좌청룡 편으로 흘러간 것이 일반적 지세 형태인 듯하다.

능성의 구조는 폭 열 칸 내외, 길이 스무 칸 내외의 장방형의 지형을 획(劃)하여 좌·우·후 삼면으로 석장(石墻)을 베풀고 그 앞 구역을 사단면(四壇面)

278

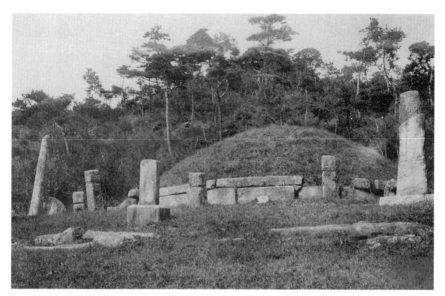

52. 대종(戴宗) 태릉(泰陵).

으로 만들되 각 단면의 전방은 석벽을 쌓아 모으고 양단(兩端)에는 연락(連絡)하는 석계(石階)가 있다.

우선 능의 형식은 높이 십 척 내지 십오 척, 지름이 이십 척 내지 삼십 척의 봉토(封土) 반구형으로서, 아래는 석병(石屛)이 둘려 있고 그 밖에 석난간(石欄干)이 있고 석수(石獸)가 있고 정면에 장방형 석상(石床)이 있고 좌우에 망주석(望柱石)이 있다. 이것이 능구(陵區) 제일단(第一段)의 전모인데 능 주위의 병풍석이란 것은 열두 면으로서 이곳에 십이지신상(十二支神像)이 새겨져 있고(이것이 모두 열세 능, 십이지가 새겨져 있지 않은 다른 능이라도 석병은 대개 둘려 있다) 십이지는 으레 오석(午石)이 정면(南)에 있고〔공민왕릉부터는 사석(巳石)과 오석(午石) 간의 우석(隅石)이 남정면(南正面)에 있게 된다〕이 병풍석 삼 척 외에 난간석이 있으되 난간석은 대석주(大石柱)·동자석주(童子石柱)·죽석(竹石)으로 되어, 대석주는 병풍석의 우석에 면하고 있고 동자석주는 병풍석의 중간에 면하여 있어 동자석주는 죽석을 받고 있다. 이 역

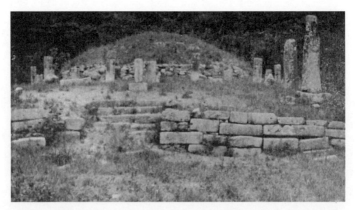

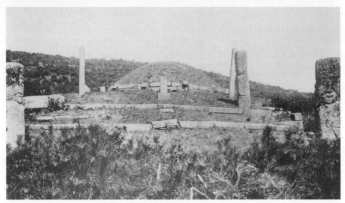

53-54. 안종(安宗) 건릉(乾陵, 위)과 현종(顯宗) 선릉(宣陵, 아래).

시 전체로 열두 각을 이루었는데, 대석주는 방주(方柱), 죽석은 원주형(圓柱形)이다.

석수는 혹 여덟 구(軀)도 있으나 일반은 네 구로서, 대개 석구(石狗) 형식이나 고려말에는 석호(石虎)·석양(石羊)의 두 종류로 되었다.

망주석은 팔각형으로 상부에 공혈(孔穴)이 쌍대(雙對)하여 있는 것은 '검줄(神繩)'을 달기 위한 것으로 해석한다.

제이단의 정면에는 장명등(長明燈)이 놓이고 좌우에 문석(文石)이 놓이고 제삼단 좌우에 무인석(武人石)이 놓이고 제사단은 길게 경사면이 되어 그 앞

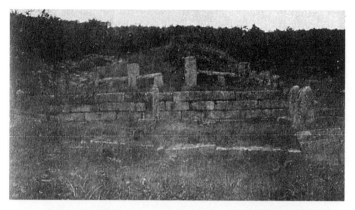

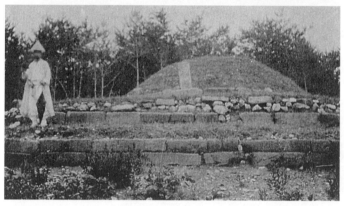

55-56. 문종(文宗) 경릉(景陵, 위)과 예종(睿宗) 유릉(裕陵, 아래).

에 정자각(丁字閣)이 있고 그 왼쪽에 능비(陵碑)가 있다. 이것이 대개의 왕릉 제도이다. 현재 고려의 왕릉으로서 기구(機構)가 가장 정비된 것은 공민왕 및 왕비의 정릉·현릉이다.(도판 63-65 참조) 쌍릉(雙陵)을 경영한 것도 이것이 시초이다.

각설, 왕릉의 이 형제(形制)에 대하여는 여러 가지 논고할 것이 있으되 그 중에서도 특히 왕릉에 병풍석을 돌리고 그 밖에 난간석을 돌리는 풍습은 조선 능제에서나 볼 수 있는 특별한 형식으로, 신라 통일 이후부터 생긴 특별한 제도로 주목할 만하다. 곧 조선의 문물을 모두 중국의 모방같이 말하는 사람들

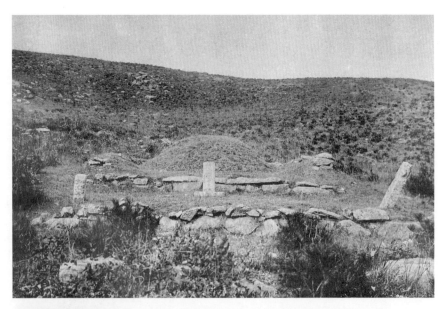

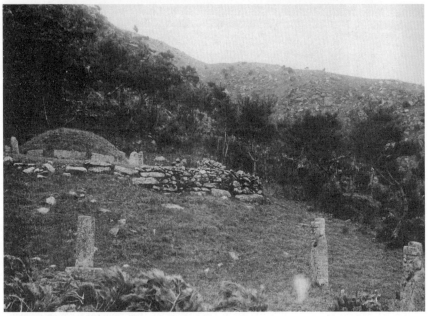

57-58. 희종(熙宗) 석릉(碩陵, 위)과 고종(高宗) 홍릉(洪陵, 아래).

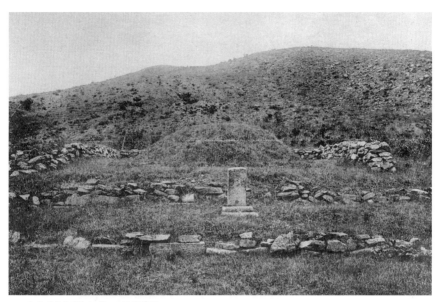

59. 원덕태후(元德太后) 곤릉(坤陵).

도, 이 중국의 능제에서 볼 수 없는 특색을 의연히 중국의 영향이리라고 억설하면서도 그 증거들을 못 들고 있는 것이다. 이미 그 증거가 없을진대 이것은 확실히 조선의 독창이 아닐 수 없다. 그러면 어떠한 인연에서의 독창일까. 필자의 소견을 이곳에서 약술해 볼까 한다.

우선 병풍석에 십이지상을 돌린다는 것은 무엇일까. 능묘에 십이지상을 안치하는 형식은 당대(唐代)로부터 성행된 것이니, 『당회요(唐會要)』에 그 증거가 있거니와 그들의 제도는 명기(明器)로써 만들어 광(壙) 안에 봉치(封置)하는 것이 법식이요, 조선에서와 같이 분롱(墳壟) 외호(外護)에 안치하지는 않았다. 조선에서도 신라의 전칭(傳稱) 김유신묘(金庾信墓)라는 곳에서 대리석제의 소형 반육조(半肉彫) 오석이 발견된 것이 있어 당조의 법식과 유사한 행례(行禮)가 있었음을 추측할 수 있으나, 그런 것과 분롱 외부에 경영하는 것과는 형식상 동일시할 수 없다. 중국의 이 제도에 대하여는 간혹 시시평안(時時平安)하라는 의의가 깃든 것이라고도 하지만, 이것은 본디 십이지라는 것이 일

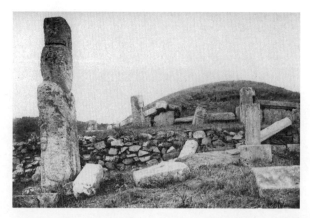

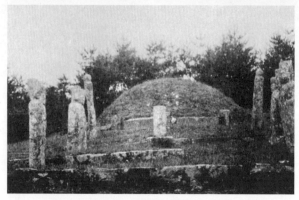

60-61. 제국공주(齊國公主) 고릉(高陵, 위)과
충정왕(忠定王) 총릉(聰陵, 아래).

년 열두 달, 하루 열두 시의 시간을 지시하는 것으로서 나중에는 음양오행과 배열되고, 방향적으론 오방(五方, 동서남북 및 중앙)에 배열되었지만, 십이지 즉 십이시(十二時)·십이월(十二月)을 뜻한 것이므로 시시평안의 뜻을 생기게 한 것인 듯하다. 십간(十干) 십이지를 해석하여 십간은 하도(河圖)에서, 십이지는 낙서(洛書)에서 발태(發胎)된 것으로 말하고,『간지고(幹支考)』에는

 黃帝內傳曰 帝旣斬蚩尤 命大撓造甲子正時 月令章句曰 大撓探五行之情 占斗剛 所建 於是始作甲乙以名日 謂之幹 作子丑以名月 謂之支 支幹相配 以成六旬

『황제내전』에 이르기를, 황제가 치우(蚩尤)를 베고 대요(大撓)에게 명하여 갑자(甲子)를 제정하여 시간을 바로잡게 하였다고 했다.『월령장구』에 이르기를, 대요가 오행의 실상을 탐구하고 두강(斗剛)이 세워진 것을 점쳤다. 그리하여 비로소 갑을(甲乙)을 만들어 하루의 이름을 붙여 이를 간(幹)이라 했고, 자축(子丑)을 만들어 달의 이름을 붙여 이를 지(支)라 했으며, 간과 지가 서로 배열되어 육십일을 이루게 했다.

이라 있어 십간 십이지가 일월(日月)에 응하여 설명되어 있다.

이는 어쨌든, 동양에 있어 이 십간 십이지는 모든 정신 방면, 문화 방면, 풍습 방면의 근저 원리를 이루고 있는 것이어서 주목할 필요가 있는 것인데, 이 십이지에 십이수를 배합시키는 사상, 즉

자(子) = 쥐〔鼠〕	축(丑) = 소〔牛〕
인(寅) = 범〔虎〕	묘(卯) = 토끼〔兎〕
진(辰) = 용〔龍〕	사(巳) = 뱀〔蛇〕

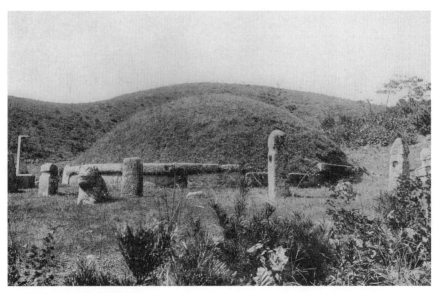

62. 충목왕(忠穆王) 명릉(明陵).

오(午) = 말〔馬〕　　　미(未) = 양〔羊〕

신(申) = 원숭이〔猿〕　　유(酉) = 닭〔鷄〕

술(戌) = 개〔犬〕　　　해(亥) = 돼지〔猪〕

는 문헌으로선 한대(漢代) 왕충의 『논형(論衡)』에 보이는 것이 최초라 하고, 실례로는 건안〔建安, 후한 헌제대(獻帝代)〕 연호가 있는 한대 광전(壙塼)에 벌써 있다 한다. 이로 보면 당대의 십이지 명기라는 것도 그 기원은 한대에 벌써 있었던 듯하다. 그러므로 단순히 이 중국식 조형에서만 연락하여 생각한다면 그것은 중국식인 '시시평안'이라는 데 그친 것으로만 생각할 수 있다. 그런데 나는 여기서 더 나아가 신라 이래 조선에서, 특히 봉분(封墳) 외호석(外護石)으로 십이지가 안치된 것은 별반 의취(意趣)가 가미된 것으로 해석하고자 한다. 즉 그것은 결론부터 말한다면 조선석탑에서도 가끔 볼 수 있는 탑파 기단에서의 십이지상 조각 예이다. 조선왕릉에서의 십이지상은 한편에 물론 중국식 오행사상(五行思想)도 있었지만 동시에 불설(佛說)에 의한 십이지상 정신도 다분히 활용된 것이라 믿는 바이다. 왜냐하면 불설에 모든 병고와 재앙을 구제하고자 약사불(藥師佛)이 십이대원(十二大願)을 가지고 나설 적에 십이신명왕(十二神明王)이 나서서 이 십이대원을 이룩하도록 주야(晝夜) 십이시(十二時)를 보호하려고 나섰다. 그런데 불설에는 다시 십이시를 주재하는 십이수(十二獸)라는 것이 있어 수행자가 각기 해당한 시간에 해당한 수신(獸神)을 염(念)하면 그 수신의 보호를 입는다는 설이 있어, 이곳에 약사의 십이신장(十二神將)과 십이연생(十二緣生)의 십이수가 합쳐져 있다. 이것이 중국의 십이시·십이수와 또 합쳐진 것이 다시 이 왕릉 호석(護石)에 나타난 십이지 경영의 진의이다. 즉 그곳에는 중국사상과 인도사상의 합치에서 온 독창적 경영이란 것을 생각할 수 있는 것이다. 말하자면 약사불에 대한 신앙의 대(大)란 것을, 그 영향된 바의 중요한 한 원인으로 생각할 수 있는 것이다.

그러면 약사불에 대한 신앙은 조선사회에 얼마만한 세력을 가졌던 것인가. 이것은 매우 큰 논제이므로 이곳에서는 단념하나, 결론적으로 말한다면 중국의 오행사상뿐 아니라 불교의 약사신앙이 크게 합쳐져 그곳에 특이한 경영법을 보인 것이 신라 이래의 왕릉제도의 근본 출발이라는 것이다. 다만 시대가 뒤질수록 타성적 습관적으로 준행(準行)되었고 본래의 진의는 상실되었을 것이로되 당초의 참뜻은 여기 있다고 보는 바이다.

　이 밖에 왕릉제도에서 난간 경영사상 등이 인도탑파법에서 터득된 것이 아닐까 생각하는 점, 신라 분묘에 있어서 삼각형 호석의 경영이 고구려 고분형식과 유사한 점 등 문제하고 싶었으나 지리함이 많으므로 이만 그친다.

30. 현릉(玄陵)·정릉(正陵) 및 운암사(雲巖寺)

공민왕이 원나라에 있었을 때에 원의 종실(宗室) 위왕(魏王)의 딸 보탑실리(寶塔失里)를 북정(北庭)에서 맞아 귀국하여 즉위하였으니 그가 곧 노국대장공주(魯國大長公主)이다.

귀국 후 십사 년 만에 비로소 임기(姙氣)가 있어 이죄(二罪)를 사하고, 미월난산(彌月難産)에 다시 일죄(一罪)를 사하고, 유사(有司)에 명하여 산천불우(山川佛宇)에 기도하며 왕이 친히 분향단좌(焚香端坐)하여 좌우를 떠나지 아니하였으나 2월 갑진일(甲辰日)에 공주는 드디어 돌아가시고 말았다. 왕의 비통함이 심하므로 최영(崔瑩)은 타궁(他宮)에 옮기시기를 바랐으나 듣지 아니하고 철조삼일(輟朝三日)하고 왕복명(王福命)으로 하여금 상사(喪事)를 주관케 하였다. 백관(百官)은 현관소복(玄冠素服)하고 빈전(殯殿)·국장(國葬)·조묘(造墓)·설재(設齋)의 사도감(四都監)을 세우고, 산소(山所)·영반(靈飯)·법위의(法威儀)·상유이차(喪帷輀車)·제기(祭器)·상복(喪服)·반혼(返魂)·복완(服玩)·소조(小造)·관곽(棺槨)·묘실(墓室)·포진(鋪陳)·진영(眞影) 등 십삼 색(色)을 두어 각기 판사사(判事使)·부사(副使)·판관(判官)·녹사(錄事)·별감(別監)으로 상사를 공봉(供奉)케 하고, 제사(諸司)로 하여금 설전(設奠)하되 풍결(豐潔)한 자를 포상케 하니 모두 화치(華侈)를 다투어 힘쓰고 차변(借辨)하는 자까지 있었다. 왕이 본래 불교를 숭상하였으므로 이때 불사를 크게 베풀어 칠 일마다 군승(群僧)으로 하여금 범패(梵唄)하

며 혼여(魂輿)를 좇게 하고, 빈전으로부터 사문(寺門)에 이르기까지 번당(幡幢)이 길에 차고 요고(鐃鼓)가 훤천(喧天)하며, 혹은 금수(錦繡)로 불우(佛宇)를 덮고 금은채백(金銀彩帛)으로 좌우나열하여 보는 사람의 눈이 부시고 원근 제승(諸僧)은 이를 듣고 다투어 왔다. 4월 임진(壬辰)에 봉명산(鳳鳴山) 광암동(光巖洞)에 봉장(奉葬)할새 왕이 위의차제(威儀次第)와 산릉제도(山陵制度)를 화공에게 그리게 하여 보고 울기를 마지아니하였다. 제국대장공주(齊國大長公主, 충렬왕비)의 예에 의하여 사치를 다하였기 때문에 부고(府庫)가 고갈되었다. 왕이 불교를 혹신(惑信)하여 화장하고자 하였으나 시중(侍中) 유탁(柳濯)의 간지(諫止)로 그치고, 왕이 그림에 능하였던지라 친히 공주의 초상을 그려 붙여 놓고 밤낮으로 비읍대식(悲泣對食)하고 삼 년 동안 육류를 올리지 못하였다 하고, 조신(朝臣)의 제배(除拜)와 출사(出使)를 모두 능 아래에 이르러 합문(閤門)에 행례(行禮)하듯 하였다 한다. 15년에 왕륜사(王輪寺)에 영전(影殿)을 크게 경영한 것은 이미 「왕륜사」조에서 서술한 바 있었거니와, 재실(齋室)을 경영함에도 충선왕 덕릉(德陵)의 목재를 베어다 경영하고, 능 아래 조포사(造泡寺)인 운암사에서 이천이백사십 결(結)의 밭과 노비 마흔여섯 명을 납입하여 명복에 자(資)하고, 능호(陵戶) 백십사 호를 두어 영제감시(營祭監視)케 하였다.

그 뒤 21년 6월에 왕은 왕릉 곁에 수릉(壽陵)을 경영케 하였으니 이것이 곧 현릉이다. 백관의 질록(秩祿)에 응하여 역부(役夫)를 차출케 하고 석재(石材)를 나르게 하여 경영을 굉려(宏麗)케 하였다.

원래 공민왕은 총명인후(聰明仁厚)하던 이로 민망(民望)이 함귀(咸歸)하였던지라 즉위하매 여정도치(勵精圖治)하여 중외(中外)가 크게 기뻐하고 서로 태평을 바랐는데, 노국공주가 돌아가신 뒤로부터 요승(妖僧) 신돈(辛旽)에게 국정을 맡겨 훈현(勳賢)을 많이 죽이고, 토목을 크게 일으켜 민원(民怨)을 사고, 완동(頑童)을 친히 하여 음예(淫穢)를 이루고 무사(無嗣)를 한하여 남의

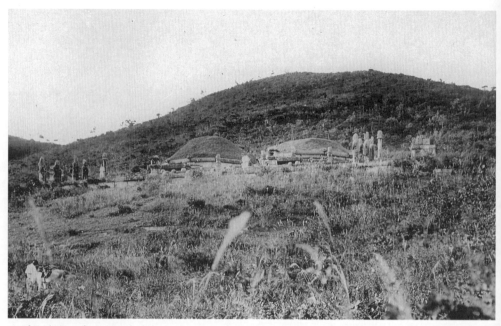

63. 현릉(玄陵)·정릉(正陵)의 전경.

아들로 대군(大君)을 봉립(封立)하는 한편, 폐신(嬖臣)으로 하여금 후궁을 오욕(汚辱)케 하여 급기야 잉태하매 폐신을 죽여 입을 막고자 하다가 드디어 시해되었다 한다. 그때 사정을『고려사』「홍륜열전(洪倫列傳)」에 의하여 약술하면, 왕은 홍륜 등 미소년으로 하여금 궁액(宮掖)을 오욕케 하여 유사(有嗣)하기를 바랐다가 우연히 익비(益妃) 왕씨가 잉태하매, 환자(宦者) 최의생(崔義生)이 왕을 좇아 측간(厠間)에 이르러 익비가 홍륜의 씨를 받은 지 오 개월임을 고하였다. 왕은 이 소리를 듣고 그 발설을 두려워하여 홍륜·최의생을 모두 죽이고자 하매, 최의생은 홍륜과 모의하여 밤으로 침전(寢殿)에 들어가 대취한 왕을 시역하고 말았다. 즉일, 이강달(李剛達)의 응변(應變)으로 경복흥(慶復興) 이인임(李仁任) 등이 간역(姦逆)을 베고 우왕(禑王)이 등극하게 되었지만, 공민은 이와 같이 비명에 낙명(落命)하고 말았다.〔이 공민왕 사적(事蹟)에 대하여는 조선조 편의 위작(僞作)이 많으므로 그대로 곧이 믿기는 어려

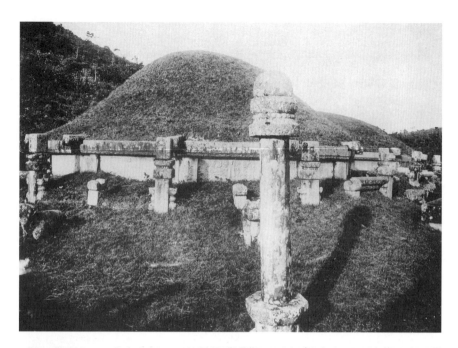

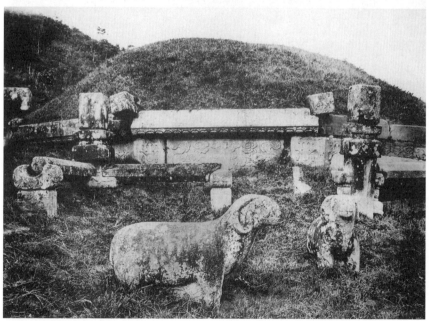

64-65. 공민왕(恭愍王)의 현릉(위)과 노국대장공주(魯國大長公主)의 정릉(아래).

운 것이다)

각설, 현릉·정릉은 공민왕 재세시(在世時)의 경영일뿐더러 전례에 없던 비익총(比翼塚)이요 조선 유사 이래 왕릉을 통하여 가장 완비, 장엄한 경영이다.(도판 63-65) 광통보제선사비문(廣通普濟禪寺碑文) 중에

初公主薨 相視山陵 司天臺臣率其屬景岡胥原 靡所不到 入光巖洞卜之吉 將葬也
上面諭司天臣于必興曰 少東之 毋用其中 他日葬我於其西 使無或少偏焉 未幾 上益
感老之弗克偕 生之必有終 命攸司作陵室 刻日興工 群臣無敢出一言矣

처음에 공주가 훙서(薨逝)하였을 때, 산릉의 터를 보기 위하여 사천대신(司天臺臣)이 그의 속료(屬僚) 경강(景岡)과 서원(胥原)을 거느리고 안 간 곳이 없었는데, 광암동에 들어가서 좋은 곳을 복정(卜定)하였다. 장차 장사를 지내려고 할 때에, 임금이 사천(司天)인 신하 우필홍(于必興)에게 면대(面對)하여 타이르기를, "조금 동쪽으로 옮기고 그 한 중간을 사용하지 말아라. 다른 날 나를 그 서쪽에 장사지내어 조금이라도 한쪽에 치우치는 일이 없게 하여라" 하였다. 얼마 안 되어 임금은, 늙음을 능히 함께 하지 못하고 삶은 반드시 죽음이 있다는 것을 더욱 느껴서, 관계 관사(官司)에 명하여 자신의 능실(陵室)을 지으라고 명하여 날짜를 정해 공사를 일으키니, 여러 신하들은 감히 한마디의 말도 내지 못하였다.[149]

라 보여 있다.

능은 지금 봉명산으로부터 남하한 무선봉(舞仙峯) 중복에 남하하고 있어 청룡·백호의 좌우 구릉이 반연(盤然)하고 앞으로 조기산(朝起山)이 안(案)하여 있다. 능은 장방형의 삼단으로 되어 있어 중앙에 보도가 놓였고 웅위장엄(雄偉莊嚴)한 축석(築石)이 층단을 보축하고 있다. 장대한 경사면을 올라서면 제일단 좌우의 웅위한 무인석(武人石)이 쌍으로 시립(侍立)하여 있고(도판 66), 제이단에는 문인석(文人石)이 시립하여 있으며(도판 67) 석등이 좌우로 놓여 있다.(도판 68, 71) 제삼단은 봉분(封墳)의 영역이니 전면 양우(兩隅)에 망주석(望柱石)이 놓여 있고, 분롱(墳壟) 앞에 고형석각(鼓形石脚)이 괴려(瑰

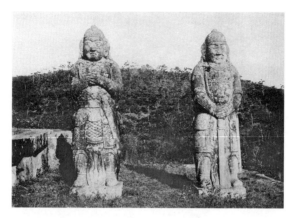

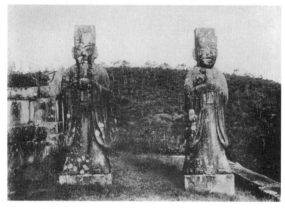

66-67. 정릉 앞 제일단의 무인석(위)과 제이단의 문인석(아래).

麗)히 조각된 석상(石床)이 두 대(臺) 있고(도판 69), 분릉의 전후좌우로 석호
(石虎) 네 기와 중앙 전후로 석양(石羊) 두 기가 안치되어 있다. 봉분은 장대한
석단 위에 놓여 있으되 십이각 병석(屏石)이 둘려 있어 병석에는 십이지상 운
문석(雲文石)과 양극(兩極) 저형(杵形)이 조각된 난간석이 교착하여 있고(도
판 70), 갑석(甲石)·지대석(地臺石)의 연판석(蓮瓣石)도 명려(明麗)하며 밖
으로는 십각입란(十角立欄)이 양기(兩基) 봉분을 연합(連合)하여 돌려 있다.
규모의 장대(壯大), 상설(象設)의 괴려, 실로 대표적 작품에 속한다.

 능 앞에는 왕이 배회비사(徘徊悲思)하여 주가헌수(奏歌獻酬)하였다던 정자

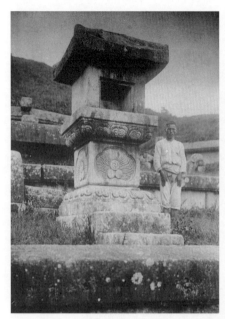

68-70. 현릉의 석등(왼쪽), 석상(石床, 위)과 외호석(外護石)의 부조(아래).

각(丁字閣) 터가 있고, 그 아래로 광암사(光巖寺)의 유와초체(遺瓦礎砌)가 엉켜 있다. 사지에는 석탑의 파편·초석·석정지(石井址) 등이 난잡히 흐트러져 있고, 동편으로 장방형 부석(趺石) 위에 장방형 비신(碑身)이 놓이고 장방형 옥개(屋蓋)가 덮인 사적비가 있다. 비문은 고의로 파 깨뜨려 명백하지 못하나 보상문(寶相紋), 신룡(神龍)의 조각은 지금도 찾아볼 수 있다. 비석은 공민왕이 중국으로부터 구해 온 것이라 하며, 비는 우왕 초년에 이색(李穡)이 찬(撰)하고 한수(韓修)가 서(書)하고 권중화(權中和)가 전(篆)하였다.

운암사는 원래 시흥종(始興宗)에 속하였다가 후에 조계종(曹溪宗)으로 변한 것으로, 창화(昌化)·운암·광암 등 여러 가지로 불리어 내려오다가 정릉·현릉의 조포사가 됨으로부터 광통보제선사(廣通普濟禪寺)라 사액(賜額)케 되고, 공민왕 21년으로부터 우왕 3년까지 전후 육 년간에 중수 확장을 보게되었으니, 비문(碑文)의 한 절에 "凡爲屋一百有寄 鉤心鬪角 鳥革翬飛 무릇 집을

지은 것이 일백 칸이 넘었는데 건물들이 중첩되어 서로 이어지고 처마들이 자태를 뽐내었으며, 새들의 날개처럼 드높고 꿩이 날듯이 처마가 날렵하였다" 운운이라 씌어 있다.

正陵歲時馬蹄集	정릉에는 세시(歲時)에 거마가 많이 오나,
玄陵歲時人跡絶	현릉에는 세시에 사람이 아니 오네.
蒼蒼松樹擁雙墳	창창(蒼蒼)한 소나무는 두 능에 둘러섰는데,
殿角風琴酒飛雪	전각(殿角)에 달린 풍금에 날리는 눈이 뿌리네.
當時重瞳屢回處	임금 계실 때 여러 번 노셨던 곳,
詞客謳吟腸欲裂	사객(詞客)이 시 읊으며 창자가 찢어지려네.
居僧玩世莞爾笑	세상을 우습게 보는 중이 웃으면서
笑指浮雲自生滅	절로 일어났다가 사라지는 뜬구름을 가리킨다.

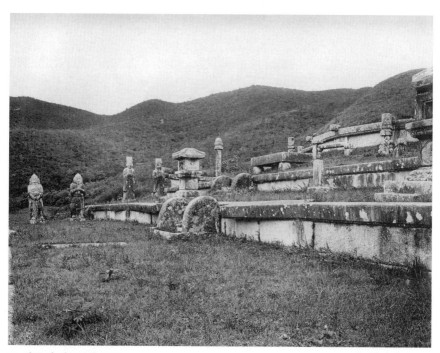

71. 현릉 앞 석조물의 전경.

朝鐘暮鼓雜梵唄	아침에 종을 치고 저녁에 북을 울려 범패(梵唄) 소리 섞였으나,
畢竟那能爲吾決	마침내는 어찌 나를 위해 결정하리.
滿朝皆是前朝人	조정에 벼슬아치 모두 전조(前朝) 사람,
誰向酒池尋舊轍	누가 주지(酒池)의 옛 자취를 찾겠는가.
山崖臥碑刻已畢	산비탈에 누운 비석 글자를 새겼는데,
深慙賤名冠前列	부끄럽다 내 이름이 앞줄에 들어 있네.
感恩懷古鼻孔酸	옛날 은총 생각하니 콧마루가 시큰해지니,
天地一身何孑孑	이 천지에 내 한 몸이 어찌 이리 외로운가.[150]
―이색(李穡)	

31. 왕륜사(王輪寺)와 인희전(仁熙殿)

왕륜사는 고려 태조 즉위 2년에 고려 태조가 창건한 도내(都內) 십찰(十刹) 중 국찰의 하나이니, 그 유지는 지금의 고려정(高麗町) 죽선대(竹仙臺) 입구 왼쪽 어귀에 남아 있다.〔대개 그 사지(四至)를 규정한다면 남측은 426번지에서 동으로 428번지, 서측은 380번지에서 북으로 397번지, 417번지의 북산(北山) 까지의 전 지역을 규정할 수 있다〕지금은 유람도로가 사지(寺址)의 중복을 뚫고 나갔으나 좌우로 이전의 기지(基地)가 우뚝이 남아 있고, 397번지에서 북산을 바라보고 올라가면 암굴(巖窟)이 반송(盤松)에 가려 있는데, 그 안에는 그때 유물인 석불 사체(四體)가 남아 있어 매우 파손되었으나 온아한 수법이 당대 불상의 특색을 잘 갖고 있다.

원래 국가의 대찰이었던 만큼 지금 남아 있는 유지의 지역을 보더라도 그 폭원(幅員)의 넓은 점이라든지, 좌우 보산(補山)이 안온(安穩)히 주산(主山)에서 갈라져 나와 용반호거(龍蟠虎踞)의 기세를 이룸이라든지, 좌우 청계(淸溪)가 동구 남쪽에서 합수(合水)되어 동외(洞外)로 흘러나가는 그 멀리 자남산(子男山)이 안산(案山)이 되어 청명히 보이는 것 등이 실로 청명수려(淸明秀麗)한 경개(景槪)를 이루고, 유초(遺礎)도 점재(點在)하였지만 건축장엄에 관하여는 아무런 명문(明文)이 없다. 또 그것이 국찰이요 원찰이 아니었던 관계인지 연등(燃燈)·개장(開場)·설재(設齋)·시식(施食) 등의 사실이 더러 보이나 다른 사찰에서와 같이 그리 번빈난잡(繁頻亂雜)한 행태가 보이지 않는

다. 왕륜사의 가장 중요한 직책은 승려의 선시행사(選試行事)이어서〔왕륜사는 교종(敎宗)의 총관단(總官壇)이다〕지광국사·혜덕왕사 등 대덕(大德)의 비문(碑文) 중엔 그들이 이곳에서 응시입선(應試入選)되어 승직(僧職)에 오른 예가 보이니, 왕륜사는 곧 교종 승려의 등용문이었다. 이 외에 다른 사실이 있다면 고종 4년에 숭교사에 있던 강종의 신어(神御)를 이곳에 봉천(奉遷)한 것쯤이 중요한 사실이라 하겠다. 그러나 왕륜사도 고종 말년에 몽고란에 피해되었을 것은 쉽게 상상되는 바이니, 충렬왕 원년에 제상궁(提上宮)을 철괴(撤壞)하고 오대사(五大寺)를 수축하였을 적에 이 왕륜사도 그 중의 하나로 들었던 것이니, 동왕 3년에 장륙소상(丈六塑像)을 만들고 왕과 공주가 법회를 친설(親設)하였음이라든지 동왕 9년에 석탑을 조성하였음 등에서 추측된다.

이와 같이 왕륜사가 국가의 대찰이었음에도 불구하고 문헌상 대수로운 사실이 보이지 않다가 후에 공민왕 때에 들면서부터 갑자기 유명해지기 시작하였다. 물론 그 이전에도, 예컨대 인종 19년에 대사(大師) 혜참(彗參)이 저 유명한 영변(寧邊) 보현사비(普賢寺碑)를 새긴 일이 있었고, 충선왕 즉위년에 주지(住持) 인조(仁照)가 제직(除職)된 사실이 있고, 그 외에 역대 여러 왕의 행행반승(行幸飯僧) 등의 사실도 있으나 이것들은 중요한 것이 아니다. 왕륜사의 이야깃거리는 공민왕 14년 노국공주가 돌아가신 때에서부터 시작된다. 이때부터 총명인후하던 공민왕의 성격은 암군우주(暗君愚主)로 돌변하여 소위 "훈현(勳賢)을 죽이고 토목을 일으켜 민원(民怨)을 자아내고 완동(頑童)을 압닐(狎昵)하여 음예(淫穢)를 정(呈)하고 사주장시(使酒長時)하여 좌우를 구격(歐擊)하는 등의 폭행"은 날로 심하여 갔다. 왕륜사에 사리를 행관(幸觀)하고 황금채백(黃金綵帛)을 시사(施捨)함이라든지 불치(佛齒)와 호승(胡僧) 지공(指空)의 경골(頸骨)을 친자정대(親自頂戴)하고 금중(禁中)에 영립하는 등은 오히려 나은 편이요, 신돈 같은 요승을 친압(親狎)하여 국정이 혼란되고 미신에 물젖어 음요(淫妖)한 행동을 기탄 없이 하였으니, 회왕(淮王)·오왕(吳

王)의 두 사신이 황금불(黃金佛) 각 한 구(軀)를 헌상함도 왕의 이러한 미호(迷好)에 지(贄)하고자 함이었다. 그 중에도 공주의 영전 경영은 이 왕륜사와 인연이 가장 깊으니 왕 15년 5월에 왕륜사 동남에 영전을 일으킬새 백관에게 역부(役夫)를 질출(秩出)케 하여 목석(木石)을 연수(輦輸)케 하였다. 나무 하나에 수백 명이 달려도 끌지 못하여 끄는 소리는 천지를 진동시켜 밤낮으로 끊이지 아니하고 소가 죽어 넘어지는 것이 길길이 줄닿았다. 백사(百司)의 하는 일이 토목일 뿐이요 서사(庶事)가 폐이(廢弛)되어 창름(倉廩)이 허갈(虛竭)하고, 숙위(宿衛)가 단약(單弱)하고, 군정(軍政)이 불수(不修)하여 조련(操練)할 병사가 없고 급여할 갑주(甲胄)가 없어 제군(諸軍)이 삭연(索然)해지고, 육도(六道)의 정부(丁夫)를 징발하여 독역(督役)이 너무 급하므로 도망하는 자까지 속출하였다.

이때의 감독관은 나흥유(羅興儒)였으니 수빈호백(鬚鬢皓白)한 노구(老軀)로 기(旗)를 들고 석상에 올라 군역(軍役)을 휘호(揮呼)함이 매우 왕지(王旨)에 맞아 예의총랑(禮儀摠郎)으로 곧 승천(昇遷)까지 시켰다 한다. 그러나 이곳에 경영한 지 이 년 만에, 즉 동왕 17년에 영전의 규모가 좁아서 승 삼천을 들일 수 없다 하여 복원궁(福源宮)에 가서 점을 치고 마암(馬巖)으로 옮겨 다시 경영하게 되었다. 〔이 마암 영전의 유지는, 『여지승람』은 성균관 앞에 있다 하고 『중경지』에는 마암 서편에 있다고 하여 어느 것이 옳은지 알 수 없으나 지대 형세로 보아서는 마암 서편이 옳은 듯하다. 마암은 지금 성균관 앞에 있는 속칭 '말바위'라는 것이다. 하륜(河崙)의 이색묘지명(李穡墓誌銘)에 의하면 "初王構魯國公主影殿于王輪寺東崗 狹小基地 更欲於馬巖西相地 尤極宏壯 당초 왕이 노국공주의 영전을 왕륜사 동쪽 묏부리에 세웠으나 기지(基地)를 협소하게 여겨, 다시 마암 서쪽에 터를 보고 더욱 굉장함의 극치에 이르게 하고자 했다" 운운이라 있으니 이로써도 알 수 있다〕

마암의 영전 경영도 실로 굉장하였으니, 집더미 같은 돌을 숭인문(崇仁門,

외동대문) 밖에서 끌어들이고 각 주현(州縣)에서 수운(水運)으로 옮길새 눌려 죽고 혹은 빠져 죽는 장정을 이루 헤아릴 수 없고, 중외(中外)가 곤폐(困弊)하되 감히 발언하는 자가 없었다 한다.

이때에는 원조(元朝)에서 제주(濟州)에 와 있던 재인[梓人, 목공장(木工匠)] 원세(元世)를 불러 올려 영전을 경영케 하였는데, 그 재인도 와서 경영이 너무 무리함을 느꼈던지 그때 재보(宰輔)에게 한 말이 있으니,

"원 황제(皇帝)가 토목을 호흥(好興)하여 민심을 잃기 때문에 사해국토(四海國土)를 보전할 수가 없어 제주로 도망하여 살려고 우리들을 보내 궁실을 경영케 하였으나, 마침내 공(功)을 마치기 전에 나라는 망하여 버리고 우리도 의식(衣食)을 잃게 된 이때, 이와 같이 다시 불러 올려 의식에 붙게 된 것은 참으로 만행(萬幸)이나, 원조가 천하지대(天下之大)라도 노민(勞民)하여 망하였는데 고려도 비록 크다 할지나 민심을 잃게 되지 않겠는가. 원컨대 제상(諸相)은 왕께 품간(稟諫)하소."

하였다 하지만 이를 또한 감히 상언(上言)치 못하였다 한다. 날이 가물면 백성은 공사(工事)를 탓하고 비가 오면 왕은 역사(役事)가 진행되지 않을까 하여 사사(寺社)에 청우제(晴雨祭)를 지냈다 하니, 상하 민심이 이와 같이 괴리된 적도 없을 것이다. 이리하여 왕 19년에 영전에 관음전(觀音殿)을 지었는데 정면이 여덟 칸으로 매우 고광(高廣)한 건물이었으나 삼층의 상량(上樑)이 떨어져 인부 스물여섯 명이 압살(壓殺)을 당하매 태후가 파역(罷役)키를 권하였으나 듣지 않다가, 신돈·이춘부(李春富)의 재청(再請)을 받고 마암의 영전을 그만두고 다시 왕륜사의 영전을 복수(復修)하기 시작하였다.

워낙 이곳이 좁다 하여 마암으로 옮긴 것인데 마암을 버리고 이곳에 다시 경영하자니, 전에 경영한 영전은 좁다 하여 헐어치워 다시 짓게 하고, 관음전도

제도(制度)가 비좁다 하여 다시 짓게 하고, 정문(正門)이 되어도 장려(壯麗)치 못하다 하여 헐게 하고, 종루(鐘樓)가 되어도 고대(高大)치 못하다 하여 개영(改營)케 하며, 군병을 들여 담을 쌓을 때도 철추(鐵錐)로 찔러 견부(堅否)를 검사하였다 한다.

김사행(金師幸) 같은 자는 왕의 뜻에 맞추기 위하여 치려를 극진히 하고 나 흥유는 목재로 반룡(蟠龍)을 만들어 전문(殿門)에 장식하였는데, 그 기교가 놀랍다 하여 사재령(司宰令)에서 다시 사농경(司農卿)으로 올렸다 한다. 영전의 대마루 위에 놓인 취두(鷲頭)만이 황금 육백오십 냥과 은 팔백 냥쭝을 들여 만들었다 하니, 금은의 개와(蓋瓦)란 고금(古今)에 없는 일이었다. 이러한 사이에 반승(飯僧)·향역(餉役)·시상(施賞)·연신(宴臣)의 사실은 또한 무수하였다. 전설에는 노국공주의 혼백까지도 무녀에게 현몽(現夢)되어 "아무리 나의 혼전(魂殿)을 잘 지어도 나는 그곳에 있지 않고 정릉으로 갈 것이니 역사(役事)를 그만두라"고까지 했다 한다. 윤소종(尹紹宗)의 상소문 중에는

"경영전(景影殿)은 태조 황고(皇考)의 별묘(別廟)요 효사관(孝思觀)은 태조 어진(御眞)의 소재인데 그 제도가 인희전(仁熙殿)에 비하면 백분의 일도 못 되니, 동방천하의 예의지방(禮儀之邦)으로 자손후비(子孫后妃)의 능전이 조종(祖宗)보다 도리어 과함은 천하 후세가 그 어떻다 하겠나이까."

하여 충간(忠諫)하였다 하나 이도 받아들여지지 않았을 것은 물론이다. 이것이 곧 왕륜사의 노국공주의 영전, 이름하여 인희전이라 한 것의 사실이다. 그 뒤 공민왕이 훙어(薨御)한 후 우왕 2년에 왕륜사 서편에 공민왕의 영전인 혜명전(惠明殿)을 경영하였으나 그 장엄에 관하여는 아무런 문헌이 남아 있지 않고, 고려 멸망 후는 어찌 되었는지 알 수 없으나 조선조 숙종 8년에 오관서원(五冠書院)을 그 부근에 경영한 듯하지만 그것도 지금은 훼철(毀撤)되어 남아 있지 않다.

왕륜가(王輪歌)

王輪寺東斤斧聲	왕륜사 동쪽에는 도끼 치는 소리,
王輪寺西香火淸	왕륜사 서쪽에는 향불 맑게 오르네.
萬牛流汗竟何功	일만 마리 소가 땀 흘려 이룬 공이 무엇인가.
高出霄漢來淸風	하늘에 높이 솟아 맑은 바람 맞고 있네.
如今苔蘇上墇澁	지금은 이끼가 계단에 올라와 걸음을 막고
松樹斷崖相對立	소나무는 깎아지른 벼랑과 마주 보고 있네.
先王駐驆有遺基	선왕께서 말을 멈추시던 유적은 남아 있나니
當時侍坐知是誰	당시에 모시던 사람들은 누구였던가.
光陰轉燭吾病深	세월은 훌쩍 지나 내 병은 깊어 가고
改歲已六難爲心	해가 바뀐 것이 벌써 여섯 번이라 마음 잡기 어렵구나.
仍舊如何何必改	그대로 두면 어떠하랴, 굳이 바꿀 필요 있나.
三年無改明訓在	삼 년 부모의 뜻을 바꾸지 말라는 공자의 밝은 가르침이 있네.
王輪萬古御三韓	왕의 수레는 만고에 삼한 땅을 다스려
峙如鼎重安如盤	솥처럼 버티고 섰고, 소반처럼 편안했네.
難將木石散民間	토목공사로 민간에 흩뿌리기 어려우니
辰激義膽摧忠肝	충의에 찬 간담을 격동시키는구나.
王輪之歌聲欲裂	왕륜가를 부르는 소리는 거세건만
鵠嶺雲收掛明月	곡령에 구름 걷히고 밝은 달만 걸려 있네.

—이색

32. 선죽위교석로하(善竹危橋石老罅)[151]

고려 오백 년 사직도 날로 불운에 들어 위로는 현군(賢君)의 근정(勤政)이 없고 아래로는 충량(忠良)의 단결이 없어 외구내화(外寇內禍)에 침쇄(沈鎖)되어 국운이 바야흐로 위난지경(危難之境)에 있을 적에, 그나마 유일한 배후의 세력인 소위 종주국이란 것도 원미망(元未亡) 명이립(明已立)의 혼돈한 정세로 말미암아 확실한 의지가 없어지매 국가의 잔운(殘運)은 재촉을 받고 있었다. 공민왕 17년 새로 일어난 명조(明朝)가 원도(元都)를 피함(被陷)하매 원(元) 순제(順帝)는 응창(應昌)으로 도망하였다가 이듬해 명군(明軍)에게 피착(被捉)되어 버리고, 태자가 몽고 화림(和林)에 나아가 즉위하니 이가 북원(北元)의 소종(昭宗)이다. 고려는 중의(衆議)에 의하여 공민왕 18년에 원조와의 구연(舊緣)을 끊고 신흥한 명조와 화부(和附)하였다 하나 여정(麗政)의 내화(內禍)는 또한 이곳에서도 벌어졌다. 공민왕이 다만 한낱 미천한 환자(宦者)의 손으로 말미암아 시역되자 이전부터 공민왕과 사이가 좋지 못하던 원 황제의 기후(奇后)가 공민왕을 내몰고 심양왕(瀋陽王) 고(暠)의 손자 토도부카(脫脫不花)를 왕위에 오르게 하려던 터이라〔토도부카가 고사(固辭)하므로 후에는 덕흥왕(德興王)을 심왕(瀋王)으로 봉하였다〕, 황제는 곧 기후의 말을 들어 소천(所薦)대로 공민왕의 후예가 없다 하면 그를 봉왕(封王)하고자 하였다. 고려조에선 이러한 사실을 알고 공민왕이 시역된 사실이 탄로된다면 여러 가지 문제가 복잡화할 염려가 있어 이 사실을 숨기는 동시에, 심왕 봉립의 저지

를 위하여 사신을 보내는 한편 새 종주국인 명조에도 고부청시사(告訃請諡使)를 보내게 되었다. 그러나 명조에 가려던 고부사(告訃使)는, 마침 바로 이전에 명조(明朝) 화친사(和親使)가 내조(來朝)하였다가 귀국할 때 고려편 호송사(護送使) 김의(金義)가 명나라 사신 중 채빈(蔡斌)의 횡포오만을 미워하여 도중에서 그를 암살하고 북원으로 도망한 사실이 발생되었던 까닭에 중도에서 돌아오고 말았다. 그러나 명조에 고부치 아니하고 발애(發哀)하였다가 만일에 문책의 화난(禍難)이 난다면 또한 곤란한 사실이므로 조정에서는 물론(物論)이 분분하다가, 마침내 판종사(判宗事) 최원(崔源)의 사명(使明)으로 문제는 일단락을 지었다. 그러나 북원에서는 전의 예대로 의연히 조사(詔使)가 오는지라 이에 대한 조처 문제가 또한 물의를 자아냈으니, 사원파(事元派)의 승리로 문제는 해결되었다 하나 사원(事元)·사명(事明) 양 파간의 알력은 점점 커지게 되었다. 그러자 명조에서는 고려의 번복(翻覆)을 힐난케 되고 점점 위압적으로 나와 공물의 무리한 요구가 많아질뿐더러, 마침내 신사(信使)를 거송(拒送)하고 철령(鐵嶺) 이북의 땅을 요동(遼東)에 환부하라고까지 말을 내게 되었다. 고려 조야(朝野)에서는 명조의 이러한 극단의 주문과 모욕에 참다 못하여 분연히 모두 배명(背明) 일전(一戰)의 기세를 돋우었으니, 그 중에도 열렬한 이는 최시중(崔侍中) 영(瑩)이었다. 그는 우선 정권을 농천(弄擅)하여 서정(庶政)을 부패케 하는 이인임(李仁任) 일파를 내몰고 우왕에게 건청(建請)하여 요동을 공략할 것을 주장하였다. 그러나 사명파의 시중(侍中) 이성계(李成桂)만은

以小逆大 一不可 夏月發兵 二不可 擧國遠征 倭乘其虛 三不可 時方暑雨 弓弩膠解 大軍疾疫 四不可

작은 나라가 큰 나라를 거스르는 것이 첫째 불가함이요, 여름철에 군대를 동원함이 둘째 불가함이요, 온 나라가 원정을 가면 왜국이 그 빈틈을 노릴 것이 셋째 불가함이요, 때가 한

창 장마철이라 활과 화살이 느슨해지고 대군에 역병이 도는 것이 넷째 불가함이다.

의 이유로 거사를 가을로 미루자고 반대하였으나, 최영 장군의 주장이 서서 마침내 발병(發兵)하기로 되었다.

왕은 이때 최영을 팔도통사(八道統使)로, 조민수(曺敏修)를 좌군도통사(左軍都統使)로, 이성계를 우군도통사(右軍都統使)로 임명하여 평양까지 송군(送軍)하였다. 그러나 병(兵)이 압록강 위화도(威化島)에 이르자 이통사(李統使) 일군(一軍)은 여러 가지 핑계를 붙여 회군(回軍)하였으니 회군의 목적은 군측(君側) 좌우의 간녕(姦佞)을 제거하겠다는 것에 있었다. 조통사(曺統使)는 이통사와 합작된 모양이요, 요(要)는 최통사(崔統使) 일파를 제거하겠다는 것이었다. 그들은 송경으로 돌아와 최통사 일군이 오정문에서 이(李)·조(曺) 양군(兩軍)과 충돌이 있어 일단 격퇴한 후 조통사는 다시 천동(泉洞) 영의서교(永義署橋) 부근에서 패퇴되었지만, 이통사만은 숭인문을 돌아서 자남산에 이르러 최통사와 일대 충돌을 하였으니, 『고려사』에는

太祖建黃龍大旗 由善竹橋登男山 塵埃漲天 鼓鼙震地 瑩麾下安沼率精兵 先據男山 望旗奔潰 瑩知勢窮 奔還花園 太祖遂登巖房寺北嶺 吹大螺一通 於是諸軍圍花園 數百重 大呼請出瑩… 禑與寧妃及瑩在八角殿 瑩不肯出 吹螺赤宋安登墻吹螺一通 諸軍一時毀垣 闌入于庭 郭忠輔等三四人直入殿中索瑩 禑執瑩手泣別 瑩再拜隨忠輔而出 太祖謂瑩曰 若此事變非吾心 然非惟逆大義 國家未寧 人民勞困 冤怨至天 故不得已焉 好去好去 相對而泣 遂流瑩于高峯縣

태조가 황룡대기(黃龍大旗)를 세우고 선죽교를 통해 남산(男山)에 오르자, 먼지가 하늘에 가득하고 북소리가 땅을 진동하였다. 최영의 휘하에 있는 안소(安沼)가 정병(精兵)을 거느리고 먼저 남산을 점거하고 있다가 기(旗)를 바라보고 무너져 달아났다. 최영이 사세가 궁박함을 알고 화원(花園)으로 도망하였다. 태조가 드디어 암방사(巖房寺) 북령(北嶺)에 올라 큰 소라 한 통을 불고 화원을 수백 겹으로 포위하고, 최영을 내놓으라고 크게 외쳤

다.… 우왕이 영비(寧妃)·최영과 함께 팔각전(八角殿)에 있었는데, 최영이 나오려고 하지 않았다. 취라치(吹螺赤) 송안(宋安)이 담장에 올라 큰 소라 한 통을 불자 많은 군사가 일시에 담을 무너뜨리고 뜰 안으로 달려 들어왔다. 곽충보(郭忠輔) 등 서너 명이 곧장 팔각전에 들어가 최영을 찾으니, 우왕이 최영의 손을 잡고 울면서 이별하고, 최영은 두 번 절하고 곽충보를 따라 밖으로 나갔다. 태조가 최영에게 말하기를, "이와 같은 사변은 나의 본심이 아니다. 요동 공벌의 거사가 비단 대의(大義)를 어기는 것뿐만 아니라 위태롭고 백성이 노고하여 원한이 하늘에 닿았으므로 부득이하였다. 잘 가게, 잘 가게" 하고 서로 울었다. 드디어 최영을 고봉현(高峰縣)에 유배하였다.

이라 하여 당시의 결과를 그리고 있다. 최통사의 패퇴는 곧 우왕에게 불리한 영향을 가져왔으니, 이통사는 우왕이 공민왕의 후사(後嗣)가 아니라 하여 영비와 함께 강화(江華)로 내쫓고 말았다. 이 우왕을 내쫓기 전에 이통사는 조통사와 의논하여 왕씨의 후(後)를 찾아 추대하기로 약속하였으나, 조통사는 이약속을 어기고 우왕의 아들인 창왕(昌王)을 추대하게 되었다. 이곳에 조민수와 이성계 사이에도 하극(罅隙)이 생긴 것이다. 그후, 전왕 우를 강화에서 다시 여흥(驪興)으로 내쫓으매 우왕은 이통사를 미워하여 그를 암살하려다가 사실이 탄로되어 창왕과 함께 폐시(廢弑)되고, 신종(神宗)의 칠세손이라는 정창군(定昌君) 요(瑤)가 이성계의 손으로 추대케 되었으니 이가 곧 공양왕(恭讓王)이다. 이와 동시에 대소 권신(權臣)의 반대파는 거의 다 주찬(誅竄) 유적(流謫)되고 말았으니 이성계의 위권(威權)이란 감히 앙시(仰視)할 자 없게 되었다. 사태가 이미 이에 이르매 조준(趙浚) 남은(南誾) 정도전(鄭道傳) 등 이성계 일파는 벌써 이성계를 추대코자 하게 되었다. 이때 포은공(圃隱公) 정몽주(鄭夢周)는 이 기맥(氣脈)을 알고 그 세력을 배제하기 위하여 그 기회를 항상 기다리고 있던 차에, 이성계가 해주(海州)에서 전렵(畋獵)하다가 낙마중상(落馬重傷)케 된 것을 기회로 그 우익(羽翼)을 먼저 배제키 위하여 대간(臺諫)을 시켜 조준을 탄핵케 하고, 자기는 스스로 이성계의 사저(私邸)로 문병을 핑

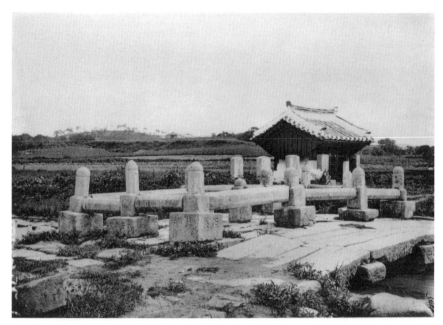

72. 선죽교(善竹橋).

계하여 탐정차 왕방(往訪)하였다. 그러나 이 모획(謀劃)은 불행히도 이성계의
아들 방원(芳遠, 즉 조선조 태종)으로 말미암아 간파된 바 되어 포은공은 귀로
(歸路)에 녹사(錄事) 김경조(金慶祚)와 함께 조영규(趙英珪)의 손에 자살(刺
殺)되고 말았으니, 그때 그 천추유한이 돌 속까지 스며 남은 곳이 곧 선죽교
(善竹橋)라는 것이다.(도판 72)
　이방원이 일찍이 포은공의 심사(心事)를 탐지하려고 설연(設讌)하고 유주
(侑酒)할새

　이런들 어떠하리 저런들 어떠하리
　만수산(萬壽山) 드렁칡이 얽어진들 그 어떠하리[10]
　우리도 이같이 얽어져서 백 년까지 하리라

하여 유문(誘問)하매, 포은은

　이 몸이 죽고 죽어 일백 번 고쳐 죽어
　백골(白骨)이 진토(塵土)되고 넋이야 있던 없던
　임 향한 일편단심(一片丹心)이야 가실 줄이 있으랴

고 응수하매, 그 번의(翻意)하기 어려움을 알고 결국 후에 추살(椎殺)하고 말
았다는 말도 있다.
　선죽교는 이로부터 비로소 이름나게 되었으니, 전에는 부근에 선지서재(選
地書齋)가 있어 선지교(選地橋)로 불러 왔던 곳이요 고려말에 이미 선죽교로
불려 왔으나 "山不在高有仙則名水不在深有龍則靈 산은 꼭 높아야만 하는 것이 아니
라 신선이 있으면 즉 명산이요, 물은 꼭 깊어야만 하는 것이 아니라 용이 있으면 즉 영험하
다"이라는 격으로 포은 성인(成仁)으로부터 비로소 선죽교는 송도 고적에서
뺄 수 없고 조선 고적에서 뺄 수 없는 여일중천적(如日中天的) 존재가 된 것이
다. 『포은집(圃隱集)』 「사실기(事實記)」에 "舊名選地橋 世傳先生殉節之夜有竹
生於其傍故稱今名云 옛 이름은 선지교다. 세상에 전하기를, 선생이 순절하던 밤에 대나
무가 그 옆에서 솟아나서 지금 이름으로 불린다고 한다"이라 하였지만 이는 오히려
무변(誣辨)이다. 그러나 이에 대하여 『고려고도징』에는 적절한 해석이 있으니

　案善竹橋舊名選地橋 聲近而譌爲善竹橋 善竹之見於麗史及牧隱集 幷高麗末年
而俗傳産竹 俗傳(圃隱死節後 其地一夜産竹 故名善竹橋)之說 自歸謬妄 不足辯 其
血跡(世傳圃隱先生死節於此橋 今橋東第二石有赤紋 風雨不磨 謂之圃隱血跡)之
說 亦是後起 蔡壽遊記及輿地勝覽 猶爲近古幷無此說 金潛谷所撰松都舊志亦所不
載 然萇弘碧血 見於莊子 黃夫人血影石著在明史 義烈所感 固有智謀慮所不能及者
未可全謂無此事爾

선죽교는 옛 이름이 선지교인데, 소리가 비슷하여 선죽교로 와전되었다. 선죽이란 이름은 『고려사』 및 『목은집』에 보인다. 고려 말년 세속에서는 대나무가 자란다고 전한다. 세속의 전설(포은이 절의를 지켜 죽은 뒤에 그 땅에서 하룻밤 사이에 대나무가 자라났기 때문에 선죽교라고 이름한다)이 절로 그릇된 것임은 굳이 따질 필요가 없다. 그 핏자국에 관한 전설(세상에서 전하기를, 포은 선생이 이 다리에서 절의를 지켜 죽었다고 한다. 지금 다리의 동쪽 두번째 돌에 붉은 무늬가 있는데 비바람에도 마모되거나 없어지지 않는다. 이것을 포은이 흘린 핏자국이라 한다) 역시 후대에 일어난 것이다. 채수(蔡壽)의 여행기나 『여지승람』에도 가까운 옛날에는 이러한 이야기가 없다고 하였다. 잠곡(潛谷) 김육(金堉)이 지은 『송도지(松都志)』에도 실려 있지 않다. 그러나 장홍(萇弘)의 벽혈(碧血)이 『장자(莊子)』에 보이고, 황부인(黃夫人)의 혈영석(血影石)이 『명사(明史)』에 드러나 있으니, 의열(義烈)에 감동된 바는 진실로 지식이나 사고가 미치지 못하는 점이 있기 때문에 이러한 일이 없다고만 말할 수는 없는 일이다.

라 하였다.

선죽교는 정조(正祖) 4년 유수(留守) 정호인(鄭好仁)이 석란(石欄)을 베풀고 별교(別橋)를 가(架)하여 보호하였으니 이 사실은 교반(橋畔)에 있는 정호인의 비기(碑記) 중에 보이는 바요, 또 선죽교라는 삼자비(三字碑)는 석봉(石峯) 한호(韓濩)의 필(筆)이라 하며, 정조 21년 정사(丁巳)에 유수 조진관(趙鎭寬)이 찬(撰)한 녹사비(錄事碑)와 순조(純祖) 24년 갑신(甲申)에 유수 이용수(李龍秀)가 찬하고 신위(申緯)가 서(書)한 녹사비가 읍비(泣碑) 앞에 있으니, 읍비란 비각 안에 "一大忠義 萬古綱常 위대한 충의(忠義)요 만고의 강상(綱常)이라" 이라 새긴 비로서 이는 인조(仁祖) 19년 신사(辛巳)에 내임(來任)한 유수 목서흠(睦敍欽)이 건립한 것으로 한여름에도 항상 윤습(潤濕)하여 있다 한다.

그 동으로 시중(侍中) 창녕부원군(昌寧府院君) 성여완(成汝完)의 유허비(遺墟碑)가 있으나 이는 여러 번 자리를 옮긴 것이라 하며, 선죽교 교재(橋材) 일부에 범문(梵文) 다라니(陀羅尼) 석당(石幢)의 일부가 끼어 있으니 이는 부

근에 있던 묘각사지(妙覺寺址)의 유물이다. 다리 서쪽에 다시 하나의 큰 비각 (碑閣)이 있으니 이 안에는 영조(英祖) 16년 경신(庚申) 때 어제어필(御製御 筆)의 포충비(褒忠碑)와 고종(高宗) 9년(壬申) 때 어제어필의 표충비(表忠碑) 가 있고, 포은공의 사묘(祠廟)는 숭양서원(崧陽書院, 도판 7 참조)이니 이는 누구나 아는 것이므로 생략한다.

33. 박연설화(朴淵說話)

경기(京畿) 승개(勝槪)의 하나로 송도삼절(松都三絕)이라 하여 화담(花潭)·
진이(眞伊)와 함께 박연폭포(朴淵瀑布)가 손꼽혀 있는 것은 이미 천하가 아는
바이다.(도판 73) 이 박연(朴淵)이 어째 박연이라고 불려져 있느냐는 것도 이
미 모두 다 잘 아는 바로, 『동국이상국전집(東國李相國全集)』 제14에 「제박연
(題朴淵)」이란 절구가 있으되

龍娘感笛嫁先生	피리 소리에 반한 용녀(龍女) 선생께 시집오니
百載同歡便適情	오랜 세월 그 정열 즐겁기만 하였겠지.
猶勝臨邛新寡婦	그래도 임공(臨邛)의 새 과부가
失身都爲聽琴聲	거문고 소리에 미쳐 달려온 것보다는 나으리.[152]

이라 하였고, 그 주(註)에 "昔有朴進士者 吹笛於淵上 龍女感之 殺其夫 引之爲婿
故號朴淵 옛날 박진사(朴進士)란 사람이 못가에서 피리를 부니, 용녀가 그 피리 소리에 반
하여 저의 본 남편을 죽이고 박진사에게 시집갔으므로, 이 못을 박연이라 이름했다 한다"[153]
이라 있다. 즉 용녀가 박진사의 피리 소리에 감동되어 그 사내를 죽이고 박진사
를 끌어들여 사내를 삼았다는 것이니, 이 전설이 고려 중엽에 벌써 일반화된 전
설인 듯하나 이는 박연이란 '박(朴)'자에서 연문생의(緣文生意)한 전설일 뿐
이요 원뜻은 다른 것이 아닐까 필자는 의심하는 바이니, 예컨대 송도에 있는 조

선조 태조의 잠저(潛邸) 경덕궁(敬德宮) 소재의 동(洞) 이름이 속칭 '가래울'
인데 한자로 추동(楸洞)이라고 쓰고, '추(楸)'자 음이 추(醜)와 유사함에서 태
조 혁명이 추한 일이라 해서 추동(醜洞)이라 한다고 부회하는 따위다. 박연을
설명하기 위하여 이름이 알려지지 않은 박진사란 것을 끌어 온다는 것은 요컨
대 박연이란 '박'자에 착안된 췌설(贅說)이요, 박연이란 원래 연(淵)이 박형
(朴形)임에서 붙여진 이름인지, 또는 '박'자의 훈(訓)이 등걸이라고도 하니 향
언(鄕言)에 이와 비슷한 무슨 말이 있어 취의부음(取意付音)한 명칭인지 생각
할 문제인가 한다. 박연에 인연 있는 한 전설을 내세운다면 고려 문종 때 이영
간(李靈幹)이 용척(龍脊)을 벌장(罰杖)하여 핏물을 풀었다는 것〔高麗文宗 嘗遊
此 登島巖上 忽風雨暴作 石震動 文宗驚怖 時李靈幹扈從 作書數龍之罪 投于淵 龍
卽出其脊 乃杖之落鱗 水爲之盡赤 藏鱗王府 傳至我朝 景福宮火災時燒失云(明宗
21年事) 고려 문종이 일찍이 이곳에 놀러 와 섬의 바위에 올랐다. 갑자기 비바람이 거세게
일고 바위가 진동하여 문종이 놀라 떨었다. 당시 이영간이 호종하였는데 용의 죄를 묻는 글
을 지어 박연에 던졌다. 그러자 용이 바로 그 등뼈를 드러내자 이에 매를 쳐서 용의 비늘이
떨어졌고, 그로 인해 물이 온통 붉게 변했다. 비늘은 왕부(王府)에 보관해 조선조에까지 전
해졌는데 경복궁 화재 때에 불타 없어졌다.(명종 21년의 기사)〕도 들 수 있을 것이다. 그
러나 필자가 이곳에 한 가지 설화를 설정하고자 생각하고 있는 것은『중경지』
같은 곳에 "淵上兩崖有石佛(東曰怛怛朴朴 西曰努肹夫得) 박연 위의 양쪽 벼랑에 석
불이 있다.(동쪽의 것은 달달박박이고, 서쪽의 것은 노힐부득이라 한다)"이라 있는 점에
서 달달박박(怛怛朴朴)·노힐부득(努肹夫得)의 설화가 박연에 무슨 특별한 인
연이 있는 것이 아닐까 하는 것이다. 선조조(宣祖朝) 사람 첨모당(瞻慕堂) 임운
(林芸)의『유천마록(遊天磨錄)』에 보면 관음굴(觀音窟) 서술 아래

東西兩岸 安石佛各一軀 東曰努肹夫得 西曰怛怛朴朴 往在丙寅(明宗 21年事)
開城儒生 擊破朴朴 惟夫得存焉 下十餘步 卽朴淵也

73. 박연폭포.

　동서 양쪽 언덕에 석불 하나씩을 안치했는데 동쪽은 노힐부득이고 서쪽은 달달박박이다. 지난 병인년(丙寅年, 명종 21년의 일)에 개성 유생이 달달박박을 때려 부숴 오직 노힐부득만이 남아 있다. 그 아래 십여 보가 바로 박연이다.

라 있고, 성종조(成宗朝) 채수(蔡壽)의 「유송도록(遊松都錄)」 중에도 "上數十步(自朴淵─저자)有石佛二軀坐巖竇 東曰怛怛朴朴 西曰努肹夫得 (박연으로부터─저자) 수십 보를 올라가니 돌부처 둘이 바위 구멍에 앉아 있는데 동쪽에 앉은 것은 달달박박이요 서쪽에 있는 것은 노힐부득이다"[154]이라 있어 동서의 석불 명칭이 호착(互錯)되어 있으나, 하여간 이 두 개의 상이 이곳에 있다는 것은 결코 그대로 지나칠 무의미한 것이 아닐 듯싶다.

이 박박(朴朴)·부득(夫得)은 원래 『삼국유사』에 전한 바로, 지금 경상남도 창원군 북백월산(北白月山) 남사(南寺)의 창립연기를 이룬 주인공들이니, 그 전설의 요의(要意)를 적기(摘記)하면 다음과 같다.

…白月山在新羅仇史郡之北 峯巒奇秀 延衺數百里 眞巨鎭也 … 山之東南三千步許 有仙川村 村有二人 其一曰努肹夫得 父名月藏 母味勝 其一曰怛怛朴朴 父名修梵 母名梵摩 皆風骨不凡 有域外遐想 而相與友善 年皆弱冠 往依村之東北嶺外法積房 剃髮爲僧 未幾聞西南雉山村法宗谷僧道村有古寺 可以栖眞 同往大佛田小佛田二洞各居焉 夫得寓懷眞庵 一云壞寺 朴朴居瑠璃光寺 皆挈妻子而居 經營産業 交相來往 棲神安養 方外之志 未常暫廢 觀身世無常 因相謂曰 腴田美歲良利也 不如衣食之應念而至自然得飽煥也 婦女屋宅情好也 不如蓮池華藏千聖共遊鸚鵡孔雀以相娛也 況學佛當成佛修眞必得眞 今我等旣落彩爲僧 當脫略纏結成無上道 豈宜汨沒風塵與俗輩無異也 遂唾謝人間世 將隱於深谷 夜夢白毫光自西而至 光中垂金色臂摩二人頂 及覺說夢 與之符同 皆感嘆久之 遂入白月山無等谷 朴朴師占北嶺師子巖作板屋八尺方而居 故云板房 夫得師占東嶺磊石下有水處 亦成方丈而居焉 故云磊房 各庵而居 夫得勤求彌勒 朴朴禮念彌陀 未盈三載 景龍三年己酉四月八日 … 日將夕 有一娘子年幾二十 姿儀殊妙 氣襲蘭麝 俄然到北庵 請寄宿焉 … 朴朴曰 蘭若護淨爲務 非爾所取近 行矣無滯此處閉門而入 娘歸南庵 又請如前 夫得曰 … 此地非婦女相汚 然隨順衆生 亦菩薩行之一也 況窮谷夜暗 其可忽視歟 乃迎揖庵中而置之 至夜淸心礪操 微燈半壁 誦念厭厭 及夜將艾 娘呼曰 予不幸適有産憂 乞和尙排備苫草 夫得悲矜莫逆 燭火殷勤 娘旣産 又請浴 努肹慚懼交心 然哀憫之情有加無已 又備盆槽 坐娘於中 薪湯以浴之 旣而槽中之水香氣郁烈 變成金液 努肹大駭 娘曰 吾師亦宜浴此 肹勉强從之 忽覺精神爽涼 肌膚金色 視其傍忽生一蓮臺 娘勸之坐 因謂曰 我是觀音菩薩 來助大師成大菩提矣 言訖不現 朴朴謂肹今夜必染戒 將歸听之 旣至 見肹坐蓮臺 作彌勒尊像放光明身彩檀金 不覺扣頭而禮曰 何得至於此乎 肹具

敍其由 朴朴嘆曰 我乃障重 幸逢大聖 而反不遇 大德至仁 先吾著鞭 願無忘昔日之
契 事須同攝 朌曰 槽有餘液 但可浴之 朴朴又浴 亦如前成無量壽 二尊相對儼然 …
天寶十四年乙未 新羅景德王卽位 聞斯事 以丁酉歲遣使創大伽藍 號白月山南寺 廣
德二年 甲辰七月十五日 寺成 更塑彌勒尊像 安於金堂 … 又塑彌陀像安於講堂 餘
液不足 塗浴未周 故彌陀像亦有斑駁之痕…

…백월산은 신라 구사군(仇史郡)의 북쪽에 있는데 산봉우리들이 기이하게 빼어나고 자
리잡은 넓이가 수백 리에 뻗쳐서 참으로 큰 진산(鎭山)이라 할 만하다고 하였다. …이 산 동
남쪽 삼천 보쯤 되는 곳에 선천촌(仙川村)이 있고 이 마을에 사람 둘이 살고 있었다. 그 한 사
람은 노힐부득이니 아버지의 이름은 월장(月藏)이요 어머니는 미승(味勝)이었으며, 또 한
사람은 달달박박이니 아버지의 이름은 수범(修梵)이요 어머니의 이름은 범마(梵摩)였다.
두 사람이 다 풍채와 골격이 비범하고 속세를 초월하는 원대한 포부를 품어서 서로 친구가
되어 좋게 지냈다. 나이가 모두 스물 미만에 그 마을의 동북쪽 고개 너머에 있는 법적방(法積
房)에 몸을 붙여 머리를 깎고 중이 되었다. 얼마 못 되어 서남쪽 치산촌 법종곡(法宗谷) 승도
촌(僧道村)에 옛 절이 있어 옮겨 살 만하다는 말을 듣고 함께 가서 대불전(大佛田)·소불전
(小佛田) 두 동리에 각각 살았다. 부득은 회진암(懷眞庵)에 머무니 절 이름을 양사(壤寺)라
고도 하며 박박은 유리광사(瑠璃光寺)에 거처하였으니 모두 처자를 데리고 살았다. 두 사람
은 농사를 짓고 서로 내왕하면서 정신을 수양하였는데 속세를 떠날 생각은 잠시라도 잊어
본 적이 없었다. 그들은 자신들의 육신과 세상살이가 덧없음을 보고 서로 이야기하였다.

"기름진 밭뙤기와 풍년 드는 연사(年事)가 좋은 복리라고 할 수 있으나 옷과 밥이 마음
먹은 대로 생겨 절로 따뜻하고 배부를 수 있는 것만 같지 못하며, 계집과 집이 마음에는 끌
리지만 덕행이 갸륵한 여러 성자들과 함께 부처님 계신 성지에서 갖은 놀이로 즐김만 같지
못할 것이다. 더구나 불도를 공부하면 마땅히 부처가 되고 참된 마음을 닦으면 반드시 참된
도를 얻을 수 있음에랴! 우리들이 여기서 이미 머리를 깎고 중이 되었으매 당연히 모든 장
애와 구속을 벗어 버리고 다시없는 도를 성취할 것이어늘 어찌 세속에 골몰하여 속물이나
다름없이 되리요!"

그리고 드디어 인간세상을 침뱉어 버리고 장차 깊은 산골에 숨으려 하였다. 밤이 되어서
꿈에 흰 빛줄기가 서쪽으로부터 비치는데 빛줄기 속에서 금빛 팔이 내려와 두 사람의 정수

리를 어루만졌다. 꿈을 깨어 서로 꿈 이야기를 하였더니 두 사람의 꿈이 조금도 다르지 않았다. 둘은 모두 한동안 감탄하다가 드디어 백월산 무등곡(無等谷)에 들어가 박박 스님은 북쪽 고개에 있는 사자 바위에 자리를 잡고 판잣집 여덟 자 되는 방을 지어 거처하니 이 때문에 판방(板房)이라고 일렀으며, 부득 스님은 동쪽 고개 돌무더기 밑의 물 있는 곳에서 역시 방 한 칸을 짓고 살았다. 이 때문에 뇌방(磊房)이라고 일렀고, 각자 자신의 암자에서 살게 되었다.

부득은 미륵 부처의 도를 열심히 탐구하고 박박은 미타 부처를 정성스럽게 염불하였다. 삼 년이 못 차서 경룡(景龍) 3년 기유 4월 8일… 해질 무렵에 나이 거의 스무 살쯤 된 색시가 있어 자태가 절묘하고 몸에서 고귀한 향기를 풍기면서 홀연히 북쪽 암자에 이르러 이곳에서 묵겠다고 청하였다. …박박이 말하기를, "절이란 깨끗한 것을 위주로 하므로 네가 가까이 할 곳이 못 된다. 지체 말고 냉큼 이곳을 떠나라" 하고는 문을 닫고 들어가 버렸다. 그 색시가 이번에는 남쪽 암자로 가서 다시 앞서처럼 청하니 부득이 말하였다. "…이 땅은 부녀들로서 더럽힐 곳이 못 되지만 중생들의 뜻을 따르는 것 역시 자비로운 도〔菩薩行〕를 닦는 일 중의 하나일 것이오. 더군다나 궁벽한 산골 어두운 밤에 어찌 괄세를 하랴!" 하고 곧 친절히 암자 안으로 맞아들였다.

밤이 되어 부득은 마음을 깨끗이 하고 지조를 가다듬어 가운데 벽에 등불을 희미하게 낮추고 가만가만히 염불을 하는데 밤이 이슥하여 그 색시가 소리를 쳐서, "내가 불행히도 공교롭게 해산 기미가 있으니 바라건대 스님은 짚자리를 깔아 주오" 하였다.

부득이 불쌍한 생각에 거절할 수 없어서 촛불을 은근히 밝히니 색시는 벌써 아이를 낳고 다시 목욕을 시켜 달라고 청하였다. 노힐부득은 한편 부끄럽고 한편 두려웠으나 불쌍한 생각이 더할 뿐이라 다시 함지박을 가져다 놓고 색시를 그 속에 앉히고 물을 끓여 목욕을 시켰다. 조금 있자 통 속의 물에서 향기가 무럭무럭 풍기고 물이 금빛으로 변하였다. 부득이 깜짝 놀라니 그 색시가 말하기를, "우리 스님도 여기서 목욕하시라!" 하였다.

부득이 마지못하여 그 말대로 좇았더니 갑자기 정신이 상쾌해지고 살빛에 금빛깔이 돌고 곁에 보니 연대(蓮臺)가 한 자리 생겼다. 색시가 그를 거기에 앉으라고 권하면서 말하기를, "나는 관음보살인데 대사가 크나큰 부처님의 도를 성취하도록 와서 도운 것이오" 하고 말을 마치자 사라졌다.

박박은 부득이 오늘 밤에는 틀림없이 계율을 범할 것이라고 생각하면서 찾아가서 놀려 주리라 하고 보니, 부득이 연화대 위에 앉아 미륵 부처님이 되어 환한 빛을 내뿜으며 몸에

금빛 광채가 나고 있으매 자기도 모르게 머리를 조아리고 절을 하면서, "어떻게 하여 이렇게 되었는가?" 하니 부득이 사유를 자세히 말하였다.

박박은 탄복하면서 말하기를, "내가 그만 장애가 많아서 다행히 부처님을 만났지만 도리어 좋은 기회를 놓쳤다. 스님은 지극히 어질어 나에 앞서 성공하였으매 원컨대 옛날의 정분을 잊지 말기 바란다. 일은 반드시 함께 해야 할 것이다"라고 하였다. 부득이 말하기를, "통에 아직 물이 남아 있으니 목욕을 하라" 하여 박박도 목욕을 하였더니 앞서처럼 무량수(無量壽) 부처님이 되어 두 분이 엄연히 마주 대하였다. …천보(天寶) 14년 을미에 신라 경덕왕이 즉위하여 이 일을 듣고 정유년에 사람을 보내어 큰 절을 세우매 이름을 백월산 남사(南寺)라 하였다. 광덕(廣德) 2년 갑진 7월 15일에 절이 낙성되자 다시 미륵존상을 새겨 금당에 모시고… 또 아미타 부처상을 새겨 강당에 모셨는데 남았던 물이 부족하여 몸에 못다 발랐으므로 아미타상은 역시 얼룩진 흔적이 있으며…[155]

이상과 같이 이 전설에는 박연에 대한 아무런 내용적 지시가 없지만, 박연에 박박·부득 두 상(像)이 한갓 미륵·미타의 뜻으로만 놓여진 것이라고 해석할 수 없는 것은, 그 두 석상을 구태여 박박·부득이라 전칭(傳稱)하는 데서 의심할 만한 것이다. 즉 이 전설이 하등 박연에 대한 관련이 없는 것이라면 이 두 상을 박연에 앉혀 놓고 박박·부득이라 할 까닭이 없는 까닭이다. 지금 이 양성(兩聖)의 전설과 박연과의 관계를 연락시킬 아무런 사료가 남아 있지 않지만 이것은 반드시 한번 의심해 보고 그 관련을 찾아볼 문제일까 한다. 천마산(天磨山) 성중(城中)에는 무수한 암방(庵房) 사적(寺跡)이 있지만 그 중에도 박연 아래 운거사(雲居寺)가 있었다는 것은 저 백월산 동쪽 고개 뇌석(磊石) 아래 물 있는 곳에 부득의 암방이 있었다는 것과 배합되며, 성거산(聖居山) 서북 삭벽(削壁) 아래 개성암(開聖庵) 팔척방(八尺房)이 있는 것은 백월산 북쪽 고개 사자암(獅子嚴) 아래 박박의 판옥(板屋) 팔척방이 있었다는 것과 배합되며, 박박·부득의 두 상이 있는 상곡(上谷) 수십 보에 관음굴이 있는 것은 승 일연(一然)의 성랑(聖娘)을 찬(讚)한 것에 "三槽浴罷天將曉 生下雙兒擲

向西 목욕통에서 목욕하고 나니 하늘에 동이 트고, 두 아이를 낳아 서쪽 향해 던졌네"라 한 바와 같이 두 상의 관련으로 있음 직한 경영이다. 물론 관음굴의 초창은 고려 광종대(光宗代)였고 고려말 이성계의 원당(願堂)이라고도 하지만, 저러한 관련을 생각하매 불가한 것도 아니다. 전설에 박박이 대성(大聖)을 만나고도 불우하여 성불에 뒤늦었고 남사(南寺)에 소상(塑像)으로 안치될 때도 박박의 변상(變相)인 미타가 도욕미주(塗浴未周)하였는데, 천유여 년을 경과한 조선조 명종(明宗) 때에 들어 유생(儒生)의 괴불액(壞佛厄)을 당한 것도 기적적인 인과에 놀라지 아니할 수 없다. 백월산의 세계(世系)와 박연의 세계가 이 박박·부득의 두 상으로 말미암아 교법(敎法)으로나 전설로나 어느 긴밀한 관련이 있을 것 같다. 박학군자의 해명이 있기를 이에서 바라게 된다.

부기(附記)

본문에 든 박박·부득의 전설은 미타·미륵에 대한 신앙 즉 사상적 의미를 보이는 것으로 미타보다 미륵이 더 존숭(尊崇)되었던 일면을 말하는 것이라 하겠고, 미타와 미륵의 관계를 이와 같은 설화 형식으로서 비교 평가를 하게 된 그 종파적 교리 근거는 알 수 없으나 이 양불(兩佛)의 관계를 돈독히 신앙하던 것은 경주 남월산(南月山) 감산사(甘山寺)의 일례로도 알 수 있다. 박연에 펼쳐진 신앙의 표지(標識)도 동일 의식에 속하는 것이라 하겠고 그곳에 신라 이래의 일면의 신앙 전설을 볼 수 있다 하겠으니, 김택영(金澤榮)의 시에 "新羅進士化爲魚 龍女求歡事有無 玉笛至今聲彷髴 空山遙夜月輪孤 신라의 진사가 물고기로 변하여, 용녀가 교합하기를 요청하던 일 있었던가 없었던가. 옥피리는 지금도 소리가 비슷하건만, 빈 산, 먼 밤하늘에 달만이 외로워라"라 한 '신라진사(新羅進士)' 운운은 그 소거(所據)를 알 수 없으나, 시대 불명의 전설의 박진사를 신라인으로서 말한 그 의사(意思)도 사상의 전통을 두고 말한다면 그 또한 무방한 의사

라 하겠다.

　또 박연의 '박' 자를 양주동(梁柱東)의 해독과 같이 '블못'으로 읽을 것인지
는 알 수 없으나, 방언 '밝' 즉 광명(光明)의 표시문자(表示文字)로 친다면〔그
는 그것을 '하늘'의 옛 뜻으로부터 전개시켰으나 거기까지는 찬동할 것인지
는 의문이지만〕 그것은 곧 미타의 무량광(無量光)이란 속성을 표시한 것으로,
박연은 곧 '밝淵' 즉 '미타가 된 박박의 연'이란 것이 아닐까. 이 또한 문자에
구애된 해석일는지 모르나 박박이 원래 몸을 붙인 곳도 유리광사라 하였다.
그러므로 이러한 해석도 가능할 줄로 안다. 또는 욕조(浴槽)의 '조연(槽淵)'
이 '박연(朴淵)'으로 표시된 것으로도 볼 수 있다. 김시습(金時習)의 『매월당
집(梅月堂集)』에는 '박연'을 '표연(瓢淵)'이라 하였다 하니 표(瓢)와 박(朴)
이 다 같이 연형(淵形)을 표박같이 본 데에서 나온 것일 것이다. 개성부 내에
도 '박우물'이란 것이 있어 표천(瓢泉)이라 한자로 쓴다.

발(跋)

조국의 광복을 맞이하여 누가 고인(故人)에 대한 애석(愛惜)과 추억이 없으리오만 그 고귀한 일생을 오직 조국을 위하여 바친 선각자에 대하여서는 그 감(感)이 더욱 간절한 바 있다.

우현(又玄) 고(高) 선생은 조선이 낳은 위대한 학자이시며 참된 애국자이셨다. 선생은 비단 그 전공하시던 미학과 조선미술사에 조예가 깊으셨을 뿐만 아니라 나아가 세계사의 동향과 우리나라의 정치·경제·문화의 제반 문제에 대해서도 예민한 통찰력과 진정한 과학적 식(識)을 가지시고 항상 후진(後進)을 지극 계발하셨다. 선구자의 길이 평탄할 리 만무하지만 선생께서 걸으신 길도 또한 시련과 박해가 끊이지 않는 가시덤불 길이었다. 속세와의 타협을 준거(峻拒)하시며 진리 탐구에 휴식을 모르시던 선생은 불우한 정치적 경제적 환경 속에서 악전고투하시며 튼튼치 못한 몸을 이끌고 최후의 순간까지 오직 이 땅의 장래를 우려하시며, 이 땅의 학문과 예술을 밝히시려고 무척 애를 쓰시다 불행히도 1944년 6월 송도(松都)에서 마흔한 살의 짧은 생애를 마치셨다. 선생의 그 심박정상(深博精詳)한 학식과 시대에 대한 그 열렬한 고견을 생각할 때, 더욱 건국초 이 중대한 시기에 있어 '우현 선생이 살아계셨다면' 하는 견딜 수 없는 앙모(仰慕)의 정을 통감함은 결코 나 한 사람의 구구한 사정(私情)만이 아닐 것이다.

『송도 고적』은 선생이 박물관장으로 개성에 부임하시면서 곧 착수하신 고

려문화에 대한 기초적 연구의 하나이다. 고려시대의 역사와 문화에 대하여 가장 온축(蘊蓄)이 깊으시던 선생은 설립 직후인 박물관 정비에 전력하시는 한편 송도 시내는 물론이거니와 근교 일대에 수많은 고적을 일일이 답사 실측하시며 해박한 지식과 예민한 학문적 양심으로 이를 고증하셨다.

『송도 고적』은 무척 난산이었다. 단행본으로 세상에 공포(公布)함을 굳이 사양하시던 선생께 조르다시피 하여 상재(上梓)의 승낙을 얻은 것은 지금으로부터 칠 년 전 선생이 잠시 일본 도쿄에 오셨을 때였다. 그후 내외 정세의 급변에 따라 출판 사정이 여의치 못하고 조판이 끝난 후에도 우리 문화 발전에 대한 일본의 야만적인 최후 발악 밑에서 매몰되었다가 조국 해방을 맞이한 오늘날에야 비로소 인쇄에 부(附)하게 되니 참으로 감개무량한 바 있다. 선생이 병석에 계실 때에도 이 책의 출판을 걱정하시며 수차 말씀이 있었는데, 오로지 나의 성의의 부족한 탓으로 선생 생존시에 이 책을 완성하여 즐겁게 하여 드리지 못한 것이 죄송스럽기 한량없다.

끝으로 선생의 유고 전부는 송도에 보관되고 있는바, 그 정리와 간행은 선생의 지극한 사랑을 받은 이곳 몇 사람의 협력으로 방금 출판 계획 중에 있음을 부언(附言)한다.

1946년 3월
황수영(黃壽永)

재판 발

1946년에 초판이 나온 지 삼십 년이 넘었다. 그때는 해방 직후였기에 인쇄나 용지가 모두 만족스럽지 못하였다. 그러나 이 책은 선생 재세시(在世時)에 손수 엮으신 것이며 또 선생의 개성박물관장 재임(在任)과 깊이 관련되고 있어 별세 후의 편저(編著)와는 다른 감회를 느끼게 하였다.

이 책의 재판 준비에 착수한 것은 지난해의 일이다. 그 사이 초판본의 필사는 이기선(李基善) 윤범모(尹範模) 두 분의 수고로써 이루어졌으며, 교정은 장충식(張忠植)과 필자, 부도(附圖) 작성은 문복선(文福仙) 양이 담당하였다. 끝으로 열화당 미술선서의 하나로 간행됨에 있어서 이기웅(李起雄) 사장 이하 여러분의 후의(厚意)가 있었다.

1977년 6월 26일
선생 삼십삼 주기를 맞아서
황수영(黃壽永)

附 그 밖의 개성 관련 글

1. 고대 정도(定都)의 여러 조건과 개성

유사조선(有史朝鮮)의 역년(歷年)은 몇 해를 잡아야 할는지 의문이지만 단군 설화는 한 전설적인 것으로 돌리고, 기자조선(箕子朝鮮) 역시 문젯거리이지만 연(燕)나라 사람 위만(衛滿)이 한(漢) 혜제(惠帝) 원년, 즉 지금으로부터 이천 구십오 년 전에 고조선에 대하여 왕검성(王儉城)에 정도(定都) 개국하였으니 왕검성은 곧 고조선의 도읍지라, 왕검성이 조선의 최고(最古) 국도(國都)의 하나였음을 알 수 있다. 지금 평양 땅이 그때 왕검성이라 하는데 그후 이백칠 십삼 년 후, 즉 한 무제(武帝) 원봉(元封) 3년 때 북조선 일대가 한군(漢郡)으 로 변경되며 왕검성은 낙랑군(樂浪郡)의 한 치지(治地)로 변해 버렸다. 이리 하여 이 상태는 지금부터 천육백이십구 년 전까지 계속되다가 고구려로 말미 암아 복멸(覆滅)되고 고구려의 한 중요한 지방도시의 의미를 갖고 있었다. 그 런데 이 고조선이란 그 판국도 영역도 불명이요, 위치는 지금의 조선 전역을 두고 말한다면 서북 조선의 일부같이 생각되어 있다. 즉 이 고조선 외에도 지 금 조선 판도 안에 여러 나라가 있었던 것이니, 이것은 『사기(史記)』「조선」전 에 "眞番旁衆國 欲上書見天子 又擁閼不通 진번(眞番) 주변의 여러 나라들이 글을 올 려 천자를 뵙고자 하면 길을 막아 한나라와 통하지 못하게 했다"[156]이라 있어, 즉 조선 의 주위에 있는 진번 및 여러 나라가 중국과 교통하고자 하였으나 조선이 그 길목에 있어 방해하여 통하지 못하게 하였다는 것이다. 이 중국(衆國)이란 물 론 근대적 의미에서의 국가 형태를 가진 것이 아니요 원시적인 부족집단체임

은 근래 여러 학자들로 말미암아 설명되어 있는 것이니까 다시 말할 필요가 없지만, 그 중국이란 것이 결코 한둘이 아니었던 것은 중국(中國)의 여러 사료에 의해서도 알 수 있는 바이다. 이제 조선과 관계있던 여러 국가라는 것을 들면 고구려 · 예맥(濊貊) · 옥저(沃沮) · 진국(辰國) · 진한(辰韓) · 마한(馬韓) · 변한(弁韓) 등을 들겠는데 그 밖에 부여(夫餘) · 읍루[挹婁, 숙신(肅愼)] · 진번 등도 문제될 것이며, 삼한(三韓)에 대하여는 마한이 오십사국, 진한이 십이국, 변진(弁辰)이 십이국으로 되어 있다. 다만 이 여러 나라들이 정치적으로 고조선이란 것과 어떻게 연관된 것이며 역사적으로 어떻게 소장(消長)된 것인가는 문제이고, 또 부족국가 내지 부족단체였던 만큼 근대적 의미에서의 정치적 집권 중심지로의 그 소위 도읍이란 것은 못 된다 하더라도 부족 집중의 부락 중심이란 것은 있었을 것이니, 이것들을 망라한다면 실로 근대의 지방 군치(郡治)가 거의 그 원시 도읍지의 의미에서 벗어날 것이 없을 것이다. 그러나 이러한 여러 원시부족들이 부족단체의 중심인 읍락(邑落)들은 근대 국가관념에서의 도읍이란 것과는 상거(相距)가 먼 것임으로 해서 문젯거리가 되지도 않지만, 이미 도읍의 의미를 갖지 못한 일종의 자연현상적 집중지였던 만큼, 또 도읍 내지 읍락으로서의 무슨 이념이 있어 택정(擇定)되었던 것도 아닌 만큼 도무지 문제 외의 것이다. 이 뜻에서 보자면 일찍이 한 국가의 도읍지로 역사상 뚜렷이 나선 것은 왕검성 즉 평양이 하나 있을 뿐이다. 즉 조선 유사 이래 가장 뚜렷한 의미를 갖고 또 역사적으로 가장 최고의 지위에 처하여 있는 것은 평양뿐인데, 그러면 어찌하여 이 평양이 고조선의 정치적 중심지로의 도읍으로 선정되었는가 하는 것은 문헌에 전하는 바가 없어 도무지 알 수 없다.

이후 조선에 있어서 근대적 의미의 국가라는 것을 최초로 건설하기는 고구려였는데, 그것도 물론 처음에는 부락국가의 의미를 갖고 발전되었던 것이 나중에 근대적 의미에서의 국가로 변천된 것으로, 필자의 의견으로는 고구려 왕력(王歷) 제육세(第六世)에 보이는 태조대왕(太祖大王)이란 이가 곧 그 시조

일 것으로 생각되고 그 이전은 부족 추장에 지나지 않는 것으로 생각된다. 그러므로 고구려 시조로 치는 동명왕(東明王)이 보술수(普述水)를 건너 홀승골성[紇升骨城, 또는 졸본천(卒本川)이라고도 하는데 양자는 별개의 것이 아니요 같은 땅이란 설이 『삼국사기(三國史記)』「지리지(地理誌)」에 있다]에 도읍하였다는 것도, 또는 제이조(第二祖) 유리왕(琉璃王)이 국내(國內) 위나암(尉那巖)에 이도(移都)하였다는 것도 다 같이 부락도읍에 지나지 않았던 것으로 생각된다. 다만 국내 위나암이란 곳은 태조대왕 때에도 잉(仍)히 눌러 도읍하였다가 십대 산상왕(山上王) 때에 이르러 환도(丸都)로 다시 이도하였던 것이다. 즉 근대적 의미에서의 도읍지란 국내 위나암과 환도의 양자인데, 이 양자에 대하여는 근대 학자간에 양자별이(兩者別異)라는 설과 양자무별이(兩者無別異) 즉 동일이란 설이 있어 후자의 편이 가장 우세한 의견으로 되어 있는데, 그 지점은 지금 만포진(滿浦鎭) 대안(對岸) 즉 만주 통화성(通化省) 집안현(輯安縣) 치지로 되어 있다. 그리고 저 제일기의 도읍지라는 홀승골성 즉 졸본성은 아직 미심(未審)인 모양이다. 그런데 이 양지(兩地)에 정도함에는 그 이유가 설명되어 있으니, 졸본성에 도읍함에는 『삼국사기』에 "觀其土壤肥美 山河險固 遂欲都焉 그곳 토양이 비옥하고 산과 강이 험준한 것을 보고 마침내 도읍하고자 했다"이라 하였고, 국내 위나암에 정도함에 관하여 '유리왕 21년' 조에

春三月 郊豕逸 王命掌牲薛支逐之 至國內尉那巖得之 拘於國內人家養之 返見王曰 臣逐豕至國內尉那巖 見其山水深險 地宜五穀 又多麋鹿魚鼈之産 王若移都則不唯民利之無窮 又可免兵革之患也

봄 3월에 교사(郊祀)에 쓸 돼지가 달아났다. 왕이 희생을 관장하는 설지(薛支)에게 명하여 돼지를 쫓게 했던바, 국내의 위나암에 이르러 붙잡아서 국내 사람 집에 가두어 기르게 하였다. 그가 돌아와 왕을 보고 말하기를 "제가 돼지를 쫓아 국내 위나암에 이르렀는데, 그 산과 물이 깊고도 험한 데다 토양은 오곡을 경작하기에 알맞고, 게다가 고라니와 사슴과 물

고기와 자라 등 산물이 많은 것을 보았습니다. 왕께서 만약 그곳으로 도읍을 옮기신다면 백성들의 복리가 끝없을 뿐만 아니라, 또한 전쟁의 환란을 면할 수 있을 것입니다"라고 하였다.[157]

라 하였다. 후에 환도로 이도했을 적엔 하등 이유가 설명되어 있지 않고, 동천왕(東川王) 21년 때(지금으로부터 천육백구십오 년 전) 환도가 난을 치러 다시 도읍할 수 없었으며, 평양성을 쌓아 민서(民庶)·묘사(廟社)를 옮겼다 할 적에도 평양을 택정한 이유는 설명되어 있지 않다. 다만 "平壤者本仙人王儉之宅也或云王之都王險 평양이란 곳은 본래 선인(仙人) 왕검(王儉)이 살던 곳이다. 혹은 '왕의 도읍 왕험(王險)'이라고 한다"[158]이란 해설이 붙어 있는데, 이 해설은 『삼국사기』의 필자 김부식(金富軾)의 해설이요 고구려인이 정도의 이유로 한 것은 아니다. 〔『삼국사기』에는 고구려가 평양에 이도하기는 장수왕(長壽王) 15년(지금으로부터 천오백십오 년 전)으로 되어 있으되 전문(全文)의 문세(文勢)로 보면 동천왕대 잠시 유도(留都)하였다가 고국원왕(故國原王) 12년에 환도로 다시 옮겼고, 동왕(同王) 13년에 다시 평양으로 왔다가 동왕 41년에 평양서 왕이 전사하매 평양을 다시 떠났다가 장수왕 때 아주 정도한 모양이다. 즉 동천왕 21년부터 장수왕 15년 사이의 백팔십 년간은 도읍이 이동되었던 것을 알 수 있다.〕

하여간 고구려의 도읍 중 정도에 설명이 붙기는 졸본성에서와 국내성에서의 두 때뿐인데, 전자에 대한 것은 그 행문(行文)이 후인(後人)의 추가 설명으로 되어 있고, 후자만이 당시 고구려인의 의사를 직접 전하고 있는 형식이 되어 있다. 그러나 직접이건 간접이건 간에 그 의사는 동일한 것으로 이것을 요약하면, 첫째 민리(民利) 즉 경제문제, 둘째 방어 즉 보안문제로 되어 있다.

다음에 근대적 의미에서의 국가적 전개를 본 것은 백제이나 그것은 약 천칠백 년 전 즉 역세(歷世)로 팔대 왕인 고이왕(古爾王) 때 있었을 것이 근대학자

로 말미암아 설명되어 있다. 그 이전은 요컨대 부족국가에 불과한 것이니 이 역시 정도 문제가 붙을 수 없으나, 『삼국사기』에 의하면 고구려 동명왕의 후처 소생인 비류(沸流)와 온조(溫祚) 두 사람이 지금의 경기 지방으로 나와 비류는 해빈(海濱)에 살고자 하여 지금의 인천 구읍지(舊邑地)인 미추홀(彌鄒忽)이란 데로 가고 온조는 위례성(慰禮城)에 정거(定居)하였다. 이 위례성의 위치는 문제이나 지금의 한강 이북 즉 경성의 어느 일부로 추정되어 있는 것이 가한 양한다. 그런데 미추홀로 간 비류는 "土濕水鹹 不得安居 토질은 습하고 물은 짜서 편안히 살 수 없다" 하고 위례에 도읍한 온조는 정정안태(定鼎安泰)해서 이 곳에서 비로소 국가적 발족을 보았다 하는데, 『삼국사기』에는 이곳을 하남(河南) 즉 한강남(漢江南)으로 하여 있고, 당시 종신(從臣)의 의견으로

惟此河南之地 北帶漢水 東據高岳 南望沃澤 西阻大海 其天險地利 難得之勢 作都於斯 不亦宜乎

생각해 보건대 이 하남의 땅은 북으로 한수(漢水)를 두르고 동으로는 높은 산악에 의거하고 있으며 남으로 기름진 들이 바라다보이고 서로는 큰 바다로 막혀 있으니, 그 천연의 요충과 토지의 이로움이란 얻기 어려운 형세입니다. 이곳에 도읍을 세우는 것이 적당하지 않겠습니까.[159]

란 것이 적혀 있다. 그러나 근대 학자는, 이 종신들의 의견은 온조왕 13년 한산(漢山) 아래〔즉 지금의 남한산(南漢山)이니 광주읍(廣州邑) 춘궁리(春宮里)로 추정된다〕로 이도할 적의 의견으로 생각하고 있는 바이니, 하북(河北)에서 하남으로 옮긴 데는

國家東有樂浪 北有靺鞨 侵軼疆境 少有寧日 況今妖祥屢見 國母棄養 勢不自安 必將遷國 予昨出巡觀漢水之南 土壤膏腴 宜都於彼 以圖久安之計

나라 동쪽에는 낙랑이 있고 북쪽에는 말갈이 있어 우리의 변경 강토를 침범하니 평안한

날이 적다. 하물며 이제는 요망한 조짐이 거듭 나타나고 국모마저 세상을 뜨시니, 형세가 이대로는 안도할 수 없으므로 필시 나라를 옮겨야겠다. 내가 어제 나가서 한수의 남쪽을 돌아보았는데 토양이 기름진지라, 그곳에 도읍해 길이 편안할 계책을 도모하는 것이 좋겠다.[160]

라는 것이 증명되어 있다. 즉 이로써 본다면 하북에 정도한 이유는 불명이요, 하북에서 하남으로 간 것은 국가방어책으로서였고, 하남에 정도한 이유는 민리와 방어의 두 조건이 있음으로써였다. 그후 근초고왕(近肖古王) 26년(지금으로부터 천오백칠십오 년 전)에 다시 한산으로 이도하였다 하는데 개로왕(蓋鹵王) 21년(지금으로부터 천사백육십 년 전) 고구려가 왕도(王都) 한성(漢城)을 내위(來圍)하였다는 기록이 있은즉 근초고왕대 한산도(漢山都)란 것이 곧 이 한성이 아니었던가 한다. 그런데 당시 고구려 승 도림(道琳)이 백제왕께 한 말에

大王之國 四方山丘河海 是天設之險 非人爲之形也 是以四隣之國 莫敢有覦心 但願奉事之不暇 則王當以崇高之勢 富有之業 竦人之視聽 而城郭不葺 宮室不修 先王之骸骨 權攢於露地 百姓之屋廬 屢壞於河流 臣竊爲大王不取也 王曰諾 吾將爲之 於是盡發國人 烝土築城 卽於其內作宮樓閣臺榭 無不壯麗 又取大石於郁里河 作槨 以葬父骨 緣河樹堰 自蛇城之東至崇山之北

"대왕의 나라는 사방이 모두 산과 구릉과 강과 바다이니, 이는 하늘이 베푼 요새요 사람이 만들 수 있는 형세가 아닙니다. 이 때문에 사방 이웃나라들이 감히 엿볼 마음을 가지지 못하고 다만 받들어 섬기는 데 겨를이 없는 것입니다. 그러므로 왕께서는 마땅히 숭고한 기세와 풍요한 사업으로 사람들이 보고 들음에 두려워 옹송그리도록 해야 할 것인데, 성곽은 정비되지 않고 궁실은 수리되지 않았으며 선왕의 해골은 맨 땅 위에 임시로 묻혀 있고 백성들의 가옥은 번번이 강물에 허물어지니, 저는 대왕을 위해 그대로 둘 수 없는 일이라고 생각합니다"라고 하였다. 왕이 말하기를 "알겠다. 내가 그리하리라"고 하였다. 이리하여 나

라 사람들을 온통 징발해 흙을 구워 성을 쌓고 그 안 가득히 궁실과 누각과 정자를 지었는데, 웅장하고 화려하지 않음이 없었다. 또 욱리하(郁里河)에서 큰 돌들을 가져다가 석곽을 만들어서 아버지의 유골을 장사지내고, 강을 따라 둑을 세워 사성(蛇城) 동쪽에서부터 숭산(崧山) 북쪽까지 이르게 하였다.[161]

이라 있은즉 한산도가 곧 사성 근처〔지금의 광주 풍납리(風納里) 토성〕 한수(漢水) 변에 있었을 것이 추측되나 아직 확정적으론 알 수 없고, 천설지험(天設之險)의 방어요병지지(防禦要兵之地)란 것이 도읍의 한 조건이었음을 알 수 있다. 그런데 백제는 다시 문주왕(文周王) 원년에 웅진(熊津) 즉 지금의 공주로 이도하였으니, 이것은 전왕(前王) 개로(蓋鹵)가 고구려에게 패사(敗死)한 까닭이었으나 공주가 국도로 택정된 이유는 또한 드러나 있지 않다. 이것이 다시 성왕(聖王) 16년(지금으로부터 천사백사 년 전)에 사비(泗沘) 즉 지금의 부여로 또 이도하였으니 이 역시 고구려에 쫓긴 듯하나 그 이유와 조건이 설명되어 있지 않다.

　삼국 중 가장 뒤늦게 국가 성립을 본 것은 신라이다. 『삼국사기』에는 신라의 국가 형성이 백제보다도 앞서고 고구려보다도 앞선 것으로 되어 있으나 근대 학자의 의견은 신라의 국가 형태의 성립을 약 천육백 년 전 역사로 말하여 십칠대 왕인 내물왕(奈勿王) 때에 두고 있다. 말하자면 그 이전은 부족 추장시대에 불과한 것인데, 신라의 국도는 처음부터 경주를 중심한 부족들이 발전한 것으로, 부족 발상지지(發祥之地)요 부족 발전지지(發展之地)인 경주가 그대로 잉(仍)히 눌러 국도가 되었고 변경은 없었다. 따라서 그곳에는 정도의 이유도 정도의 조건도 설명되어 있지 않다. 말하자면 부족 발상지에서 그 부족이 그대로 커졌고 그 부족이 국가를 형성했어도 그 발상지를 버리지 아니하였던 것이다. 이유와 조건이 있다면 이러한 사실이 이유와 조건이 될 뿐이요 별다른 이유와 조건이 있는 것은 아니다.

삼국시대에 다시 김해에 도읍했다던 가락국(駕洛國)이 있으니 『삼국유사』에는 그 정도설(定都說)로,

王若曰 朕欲定置京都 仍駕幸假宮之南新畓坪 四望山嶽 顧左右曰 此少如蔘葉 然而秀異 可爲十六羅漢住地 何況自一成三 自三成七 七聖住地 固合于是 托土開疆 終然允臧歟 築置一千五百步周廻羅城 宮禁殿宇 及諸有司屋宇 虎庫倉廩之地

왕이 말하기를, "짐이 서울 자리를 잡아야 하겠다" 하고 곧 임시로 지은 대궐 남쪽 신답평(新畓坪)으로 거동하여 사방의 산악을 바라보고 측근자들을 돌아보면서 말하기를, "이 땅이 여뀌잎만하게 좁고 작지만 땅이 청수하고 범상치 않으니 십육나한(十六羅漢) 부처님이 머물 만한 곳이다. 더군다나 하나에서 셋이 생기고 셋에서 일곱이 생기는 원리가 있는지라 일곱 분의 성인이 머물 만한 곳이 원래 여기인가 싶다. 강토를 개척한다면 나중은 참으로 좋겠구나!" 하고 주위 천오백 보 되는 외성(羅城)에 궁궐 전각과 일반 관사들이며 무기고와 곡식 창고들의 자리를 잡았다.[162]

라 있어 제법 정도의 이상과 식론(識論)을 가진 법하나, 본래 가락이란 저 고구려·백제·신라와 같이 국가적 형태를 이루지 못하고 부족국가로 있다가 신라에게 합병된 것이며, 또 십육나한 운운의 불가적(佛家的) 설명은 해동(海東)에 불법이 전수되기 이전의 것으로 그곳에 모순이 있는 것이니 도대체 문제가 되는 것이 아니며, 신라 말년에 후백제국을 건설하려던 혁명아 견훤(甄萱)이 있었지만 충분히 국가 형태를 이루지 못하였을뿐더러, 처음에 광주, 다음에 전주로 정도하였다 하지만 그곳에도 무슨 이유와 조건이 설명되어 있지 않다. 물론 입국(立國) 정도의 이유로는

吾原三國之始 馬韓先起 後赫世勃興 故辰卞從之而興 於是百濟開國金馬山六百餘年 攬章中唐高宗 以新羅之請 遣將軍蘇定方 以船兵十三萬越海 新羅金庾信卷土 歷黃山至泗沘 與唐兵合攻百濟滅之 今予敢不立都於完山 以雪義慈宿憤乎

내가 삼국의 시초를 상고해 보건대 마한이 먼저 일어나고 그 뒤에 혁거세가 발흥했으므로, 진한과 변한은 그를 따라 일어났던 것이다. 이렇듯 백제는 금마산(金馬山)에 나라를 연지 육백여 년이 되었는데, 총장(摠章) 연간에 당(唐) 고종(高宗)이 신라의 요청으로 장군 소정방(蘇定方)을 보내 수군 십삼만 명을 거느리고 바다를 건너오게 하고, 신라의 김유신이 다시 세력을 회복하고 전력을 기울여 황산(黃山)을 지나 사비에 이르러 당나라 군사와 합세해 백제를 쳐 없앴다. 이제 내가 어찌 감히 완산(完山)에 도읍을 세워 의자왕의 오랜 분원(憤怨)을 씻지 않으랴![163]

란 것이 있으나 이 역사관(歷史觀)이라던 의분(義憤)의 호소가 소지천만(笑止千萬)의 일이며, 그렇다고 완산(즉 전주)에 택정한 이유는 서지 않는다. 이 견훤과 동기의 혁명아로 철원을 근거하여 국호를 마진[摩震, 후에 개칭하여 태봉(泰封)이라 이름], 연호를 무태(武泰)라고 하여 제법 국가의 형태를 만들고 나선 궁예(弓裔)가 있었는데, 이 역시 어찌하여 철원에 정도하였는가는 설명되어 있지 않다. 다만 후에 신이(神異)한 참경(讖鏡)이 있어 그 문자 해석에 대하여 상신(相臣)들 중에 "今主上初興於此終滅於此之驗也 그렇다면 지금 주상이 처음 이곳에서 일어났다가 결국 이곳에서 멸망할 조짐인 것이다"[164]란 해석을 내린 구절이 『삼국사기』「열전(列傳)」에 있으니, 이로써 보면 결국 철원에 입도(立都)하였다는 것은 그 근거의 땅임으로써인 듯하다. 그러나 후에 그는 고려 태조의 아버지인 왕륭(王隆)의 건의로 일시 개성으로 이도한 적이 있었으니 그때 왕륭의 건의 이유로는

大王若欲王朝鮮肅愼卞韓之地 莫如先城松嶽以吾長子爲其主
대왕께서 조선·숙신·변한의 땅에서 왕 노릇을 하시려 한다면 무엇보다 먼저 송악에 성을 쌓으시고, 제 맏아들로 그 성주(城主)를 삼으소서.

란 것이 전해져 있다. 이것은 물론 이대로만 해석한다면 '조선·숙신·변한의

왕이 되려면 송악에 성을 쌓고 왕륭의 장자(長子) 즉 왕건(王建)으로 하여금 그 성주를 삼아야 한다' 뿐이요 송악에 정도하여야 한다는 말은 아니지만, 이 말이 있어 궁예가 그 말을 좇은 후 이 년에 송도(松都)로 이도한 것을 보면 곧 송도에 정도하여야만 조선·숙신·변한의 왕이 될 수 있다는 설명으로 해석할 수 있다. 다시 철원으로 가 망하였지만, 그러하면 어찌하여 송도에 도읍하면 조선·숙신·변한의 왕이 될 수 있었다 한 것인가는 역시 의문이다. 그러나 이것은 후에 설명될 것이지만 그것은 당시 신라 말엽부터 유행되기 시작하던 풍수신앙의 영향이 아닐까 생각된다. 그런데 이 풍수신앙으로써 한 나라의 국도를 뚜렷이 정하기는 조선조이다.

공양왕 4년 가을 7월 15일(오백오십 년 전) 조선조 태조가 수창궁에서 즉위한 후 국호를 정하기도 전에 일 개월도 채 못 되어 벌써 천도(遷都)의 교(敎)를 내려 한양부의 궁실을 수즙(修葺)케 하였다. 이때 태조가 이와 같이 천도를 서두른 것은 혁명에 따른 인심의 갱신을 꾀하려는 의사보다도 지덕쇠패(地德衰敗)의 땅인 망국구기(亡國舊基)를 싫어하는 의사가 앞섰던 것이니, 『태조실록(太祖實錄)』 '원년 9월' 조에

上召書雲觀 問營宗廟地 啓曰城內無吉地 莫若前朝宗廟舊基 上曰亡國舊基 何更用之

임금이 서운관(書雲觀)의 관원을 불러 종묘를 지을 땅을 물으니, 서운관 관원이 아뢰었다. "성 안에는 좋은 땅이 없고, 고려 왕조의 종묘가 있던 옛 터가 가장 좋습니다." 임금이 말하였다. "망한 나라의 옛 터를 어찌 다시 쓰겠는가."[165]

라 한 데서도 알 것이며, 처음 한양에 천도하려 하다가 의약·지리·복서(卜筮)에 미유불통(靡有不通)하던 권중화(權仲和)의 계룡산도읍도(鷄龍山都邑圖)라는 것을 보고 동심(動心)되어 태조가 친히 동가상택(動駕相宅)까지 하고

서 계룡산에 정도하고자 공역(工役)까지 시작케 하였으나, 다시 계룡산은 "水破長生 衰敗立至之地 물의 흐름이 땅의 기운을 깨뜨려 쇠망이 즉시 닥칠 땅"라는 하륜(河崙)의 풍수학적 반대로 말미암아 중지시키고 "性好讀書 手不釋卷 至於陰陽醫術星辰地理 皆極其精 성품이 독서를 좋아하여 손에서 책을 놓지 않았다. 음양·의술·성신(星辰)·지리에 이르기까지 모든 것에 정통하였다" 한 하륜의 의견을 들어 한양 무악(母岳) 남으로[그 이유는 전조(前朝) 비록(秘錄) 및 중국통행지리지법개합(中國通行地理之法皆合)이란 데 있다] 상택을 하다가, 다시 풍수설적 반대로 말미암아 여러 가지 복잡한 문제가 있다가 기어이 지금 백악(白岳) 남으로 정도케 된 것이다. 이 정도에 있어 전혀 그 택정(擇定)의 이유와 조건이 풍수설에 있었음은 역사에 소연(昭然)한 바이니까 이곳에 누술(婁述)할 필요가 없는 것이지만 이와 같이 풍수설적 이유에서 천도를 생각하고 있던 것은 이미 고려에서부터였다. 조선조 태조가 조준(趙浚) 김사형(金士衡)에게 이른 말 중에 "書雲觀在前朝之季 謂松都地德已衰 數上書請遷漢陽 서운관이 전 왕조의 말엽에, '송도는 지덕(地德)이 이미 쇠하였다' 하고 자주 상소를 올려 한양으로 천도할 것을 요청하였다"이란 구도 있지만, 한양으로 천도하려는 의사는 멀리 고려 숙종조에 벌써 있어 김위제(金謂磾)의 상서(上書)에 발단하여 남경개창도감(南京開創都監)을 두고 지금의 경복궁 자리에 궁궐을 짓고 지금의 한성 성곽으로써 대체의 성도(城都) 윤곽을 삼았던 것이다. 물론 이 전에 문종 21년 때 한양을 남경(南景)이라 하고 이궁(離宮)을 경영한 적이 있어 그때도 풍수설에 인연된 별경(別京)의 의미로 경영된 것이었으나, 숙종 때와 같이 천도의 의사는 없었던 것이다. 그러나 숙종 때에도 천도는 보지 못하였지만 의사만은 농후하여 별경으로서의 중요한 역할을 하였고, 고려대 여러 왕의 행행(行幸)이 잦았다. 공민왕 때에도 승 보우(普愚)의 도참설(圖讖說)로 인연하여 천도하고자 하였으나 역시 풍수가의 반대로 결행치 못하였고 우왕(禑王) 때와 공양왕 때에 각 일 년씩 천도한 적이 있었다.

이 외에도 고려조에선 풍수도참설에 의하여 여러 번 천도의 의사가 있어 소위 삼소설(三蘇說)이란 것이 유행되어, 혹은 평양으로 혹은 충주로 혹은 금강산으로 혹은 신계(新溪)로 혹은 장단(長湍)으로 혹은 풍덕(豊德)으로 여러 후보지 설이 있었던 것은 「고려의 경(京)」[11]이란 데서 이미 필자가 말한 바 있었다. 그러면 개성에 정도할 때는 어떠하였을까. 고려 태조가 이곳에 정도한 것에 대하여는 『고려사(高麗史)』에 명백한 이유는 드러나지 아니하였다. 그러나 전에도 말한 바와 같이 고려 태조의 아버지인 륭(隆)이 궁예에게 송도 축성을 권함에는 그것이 곧 그때의 진실한 역사적 사실일는지는 의문이어도 하여간 풍수도참적 의사가 뒷받침하고 있었던 것만은 용이히 이해할 수 있다. 그런데 후대에 들어와서 고려 의종 때 김관의(金寬毅)가 편록한 『편년통록(編年通錄)』에는 고려조의 발상과 개성 지리에 대한 설명이 전혀 이 풍수도참적인 데서 설명되었고, 이것은 매우 설화적인 것이어서 그대로 곧 역사적 사실로는 취급할 수 없는 것이니 문제시할 수 없다고 치면, 우리는 다시 인종 때 송나라 사신 서긍(徐兢)으로 말미암아 기록된 것은 참고할 수 있다. 즉

高麗素知書 明道理 拘忌陰陽之說 故其建國 必相其形勢 可爲長久計者 然後宅之 … 當是今所都地 盖嘗爲開州 今尙置開城府 其城北據崧山 其勢自乾亥來 至山之脊 稍分爲兩岐 更相環抱 陰陽家謂之龍虎臂 以五音論之 王氏商姓也 西位欲高則興 乾 西北之卦也 來崗亥落 其右一山屈折 自西而北轉 至正南 一峯特起 狀如覆盂 因以 爲案 外復有一案 其山高倍 坐向相應 賓主丙壬 其水發源 自崧山之後 北直子位 轉 至艮方 委蛇入城 由廣化門 稍折向北 復從丙地流出已上 盖乾爲金 金長生在已 是 爲吉卜 自崧山之半 下瞰城中 左溪右山 後崗前嶺 林木叢茂 形勢若飮澗蒼虯 宜其 保有東土

고려는 본디 글을 알아 도리에 밝으나 음양설(陰陽說)에 구애되어 꺼리기 때문에, 그들이 나라를 세움에는 반드시 그 형세를 관찰하여 장구한 계책을 할 수 있는 곳이라야 자리를

잡는다. …지금 도읍한 곳이 대개 일찍이 개주(開州)였던 곳으로, 지금도 여전히 개성부(開城府)가 설치되어 있다. 그 성(城)은 북쪽으로 숭산(崧山)에 의지했는데, 그 형세가 건해방(乾亥方)에서 뻗어 내려오다가 산등성이에 이르러서는 점차 나뉘어 두 줄기가 되어 다시 서로 감고 돌았으니, 음양가들이 말하는 청룡(靑龍)과 백호(白虎)이다. 오음(五音)으로 논한다면, 왕씨(王氏)는 상(商)에 해당하는 성이다. 서편이 높게 보이면 흥하는데, 건(乾)은 서북에 해당하는 괘(卦)이다. 뻗어 내린 산등성이가 해방(亥方, 서북쪽)에서 끊어지고, 그 오른쪽에서 산 하나가 꺾어져서 서쪽에서 북쪽으로 돌다가 정남(正南)에 이르러 봉우리 하나가 우뚝 솟았는데, 그 형상이 사발을 엎어 놓은 것 같아 안산(案山)이 되었다. 그 밖에 또 하나의 안산이 있어 그 높이가 배(倍)나 되는데, 좌향(坐向)이 서로 호응하여 객산(客山)은 남방(丙)에 있고 주산(主山)은 북방(壬)에 있다. 물은 숭산 뒤에서 발원하여 북쪽(子位)으로 곧게 흐르다가 돌아서 동북쪽(艮方)에 이르러 구불구불하게 성으로 들어와 광화문(廣化門)에서 조금 꺾어져 북으로 향하다가 다시 남쪽(丙地)으로 흘러 나간다. 이상은 대개 건괘(乾卦)는 금(金)이 되고 금의 장생방(長生方, 가장 좋은 방위)은 동남쪽(巳方)에 있는 것이니, 이는 길한 자리가 되는 것이다. 숭산 중턱에서 성 안을 내려다보면, 왼쪽에는 시내, 오른쪽에는 산, 뒤는 등성, 앞은 고개인데, 숲이 무성하여 형세가 '시냇물을 마시는 푸른 용'과 같으니, 그 자리가 동토(東土)를 오래도록 보유할 만하다.

라 있다. 즉 서긍의 설명까지 고려 정도가 풍수도참적으로 되어 있지만, 이 역시 후대의 설명이니까 당초의 의사일는지는 불명이라 할 수 있다. 그러나 지금 만월대의 궁전 위치가 서긍이 말한바

至今王之所居堂 圓櫨方頂 飛翬連甍 丹碧藻飾 望之潭潭然 依崧山之脊 躡道突兀 古木交陰殆若嶽祠山寺而已

지금까지도 왕이 거처하는 궁궐의 구조는 둥근 기둥에 모난 두공(枓栱)으로 되었고, 날아갈 듯 연이은 용마루에 울긋불긋 단청으로 꾸며져 바라보면 깊고 넓으며, 숭산 등성이에 의지해 있어서 길이 울퉁불퉁 걷기 어려우며, 고목(古木)이 무성하게 얽히어 자못 악사(嶽祠) · 산사(山寺)와 같다.

라 한 경치를 생각할 때, 이미 신라 말엽에 풍수적 경영을 보게 된 선종(禪宗) 사찰의 경영의사와 소통됨이 있다 하겠다. 뿐만 아니라 「태조 세가」를 보면 고려 태조의 행동에 풍수조사(風水祖師) 도선(道詵)의 영향이 다분히 보이는 점도 있다. 이러한 점을 종합하면 개성 정도에 풍수도참의 영향이 컸을 것이 짐작된다 하겠다. 풍수도참이란 재래 중국의 오행사상과 인도불교의 비밀 수법(修法)이 혼합된 것이니, 신라 말엽 이후 일상생활에 커다란 한 지도원리를 이루고 있었던 것이다. 이러한 것에 영향되고 인도되었을 것은 또한 용이한 일이었다 하겠다.

돌아보건대 상고(上古)에 있어서의 정도 이유는 집권정치의 발생 후 민리와 보안의 이대 조건이 맞는 토지가 선택되었고, 다시 그 부족의 발상근거지가 깊은 근거를 가졌다. 이것은 언제나 과학적인 근거이다. 고려 태조도 물론 이 삼대 조건에 의하여 개성에 정도하였을 것이다. 그리하여 이 과학적 근거, 실질적 근거를 상식화한 것이 곧 당시의 풍수설이니, 풍수설은 곧 당시의 상식이었고 당시의 과학이었던 것이다. 우리는 이 점에 시대상을 본다.

2. 선죽교 변(辯)

나 자신이 그렇게 믿고 있었을 뿐 아니라 세상 사람이 다 그렇게 믿고 의심치 아니하기 무릇 몇 백 년이나 되는 상식적 사실이 근본적으로 동요될 만한 사료에 부딪칠 때 이는 틀림없는 놀라운 일이다. 이제 나에게 맡겨진 과제는 '가장 놀랐던 일' 인데, '가장 놀랐던 일' 이란 '가장 불행된 일' 에나 있을 법하여 편집자는 왜 이러한 불미(不美)한 과제를 나에게 맡겨 부질없는 과거의 모든 불행된 사실을 회상케 하는가 하여 이 과제는 묵살해 버릴까 하였더니, 다시 독촉을 받고 보니 하필 불행한 일에서 '놀랐던 일' 을 피력하느니 두어색홀(蠹魚醋戯)의 나머지에서 '가장' 놀랐다고는 할 수 없으나 '놀랐던 일' 이라고는 할 수 있을 법한 한 가지 경험을 들어 써 봄직한 것이 이 제목일 듯하여 내건 것이 선죽교 변이다.

일찍이 이마니시 류(今西龍) 박사의 유저집(遺著集)에서 포은을 논하되 역적으로써 한 것을 보았는데 그 필법(筆法)이 가위(可謂) 춘추(春秋)의 필법이라 할 만한 것이어서 그 입론의 당당함에 감탄한 적이 있었지만, 이제 내가 이곳에 말하고자 하는 것은 송도 선죽교(도판 72 참조)라면 곧 조선의 선죽교로서 포은이 순절하였던 곳으로 누구나 믿고 의심치 않으나 이것을 의심할 만한 자료가 남효온의 『추강집』에 있으매 이를 설명하고자 하는 바이다. 그 「송경록」의 한 절에

東出越土嶺路半里許 左入大廟洞 韓壽指洞口樓礎曰 此鄭侍中夢周爲高勵輩所擊殺處也 引余輩入洞小許 指一小屋曰 此侍中故宅也 余等坐門前 慷慨弔古

동쪽으로 나와 토령(土嶺)을 넘어 반 리쯤 가니 왼편의 대묘동(大廟洞)으로 들어갔다. 한수가 동구의 다락 주춧돌을 가리키며 "이곳이 시중 정몽주가 고려(高勵)배에게 격살당한 곳입니다"라 말하고, 우리를 이끌어 동(洞) 안으로 조금 들어가더니 작은 집 한 채를 가리키며 "이것이 시중의 고택입니다"라고 하는 것이었다. 우리들은 그 문 앞에 앉아 비분강개하며 옛 일을 조문하였다.

라 있는데, 남효온의 이「송경록」은 성종 16년(乙巳) 9월 7일 송도에 놀던 사실의 기록으로, 홍무(洪武) 25년 4월 4일 포은이 피격된 때로부터 구십삼 년 팔 개월밖에 지나지 않은 때의 일이다. 이때 동구 누초(樓礎)를 가리켜 포은의 순절처(殉節處)라 말한 한수(韓壽)란 사람은, 추강이 개성에 이르러 개성 사인(士人) 이백원(李百源)의 소개로 그가 전조(前朝) 고적을 매우 잘 안다 하여 특히 청하여 향도(鄕導)케 한 사람인데 당시 벌써 노인이었다 한다.「송경록」에 "仍請開城老人韓壽者 壽頗知前朝故蹟 百源請爲鄕導 그래서 개성 노인 한수라는 분을 초치(招致)하였다. 한수는 전조의 고적에 대해 제법 잘 알았기에 이백원이 향도가 되어 달라 청한 것이었다"라 하였다. 어느 정도 노인인지는 알 수 없으나 노인이라 하였을진대 적어도 예순은 넘었을 것이요 그렇다고 노망된 늙은이도 아니었을 것이니, 그의 말은 웬만큼 믿어도 좋을 듯한 것이, 그의 전조에 대한 지식이 그가 이삼십대에 얻은 것이라 치고 포은의 몰후(歿後) 오륙십 년에 얻은 것일 것이니, 그때까지도 포은의 고택(故宅)이 남아 있었음을 보아 그때 그의 설명이란 것이 그리 무망(誣妄)된 허(虛)한 것은 아니었을 것이다.

포은의 순절처가 선죽교란 설은 언제부터 생긴 것인지 상고치 않았으므로 모르겠지만 선죽교를 지금같이 드러내 놓고 포은의 순절처로 선전시키기는 정조 4년 정호인(鄭好仁)이 유수(留守)로 있을 적부터인 듯한데, 이때 얼마나

정확한 사료에 입거하여 그러한 것인지는 알 수 없다. 이렇게 되면 선죽교가 포은의 순절처란 결국 한 개의 허구된 우상적 존재가 되고 말 것이니, 이는 신중히 검토한 연후가 아니면 단안(斷案)을 내릴 일이 못 되지만, 포은의 순절처가 선죽교이냐 대묘동 입구이냐는 것은 적어도 한번 겨뤄 볼 만한 문제인가 한다. 대묘동 입구란 '진고개'〔토령(土嶺)〕 넘어서 대모굴이라 속칭하는 곳으로, 지금 행정구역으로는 원정(元町) 420번지로부터 500번지에 걸쳐 있는 지대이나 고초고체(古礎古砌)가 지금도 눈에 띄는 일대이다.

선죽교가 어찌 선죽교냐 하면 포은의 순절 후 교반(橋畔)에서 대나무가 났다 하여 선죽교라 한다. 하지만 이는 『고려고도징』의 작자 한재렴(韓在濂)이 일찍이 설파한 바와 같이 포은이 순절하기 이전에 벌써부터 선죽교라 하였던 것으로 『고려사』『목은집』 같은 데 일찍이 사실이 보인다. 예컨대 우왕 14년이라면 포은이 순절하기 오 년 전인데 그때 조선조 태조가 최영(崔瑩)하고 싸울 때 선죽교를 지나 남산(男山)에 올랐다는 기록이 『고려사』에 보이고, 『목은집』에는 목은(牧隱) 이색(李穡)이 이보다 이전에 조선조 태조의 석전(石戰)을 선죽교에서 본 기록이 있다. 따라서 선죽이란 이름이 포은의 순절에 부회(附會)된 오어(誤語)를 지적하였는데, 그뿐 아니라 그는 선죽교에서의 포은의 순절 사실이 채수의 유기(遊記), 『여지승람』, 잠곡(潛谷) 김육(金堉)의 『송도지(松都志)』 등에도 보이지 아니하니 이 설은 후대에 생긴 것일 거라고 말하였다. 다만 그는 『추강집』에 한수의 사실을 못 보았던 듯하여 결론에 가서

然萇弘碧血 見於莊子 黃夫人血影石著在明史 義烈所感 固有智謀思慮所不能及者 未可全謂無此事爾

그러나 장홍(萇弘)의 벽혈(碧血)이 『장자(莊子)』에 보이고, 황부인(黃夫人)의 혈영석(血影石)이 『명사(明史)』에 드러나 있으니, 의열(義烈)에 감동된 바는 진실로 지식이나 사고가 미치지 못하는 점이 있기 때문에 이러한 일이 없다고만 말할 수는 없는 일이다.

라 하여 선죽교에서의 순절이란 것을 반신(半信)하려는 태도를 보였으나, 전술(前述)한 나의 입론에서 말하자면 적어도 한 번은 전의(全疑)해 볼 만한 문제인가 한다. 선죽교의 교재(橋材) 일부에 범문(梵文) 다라니(陀羅尼) 석당(石幢) 파편이 있는데 이것도 전기(前記)『추강집』「송경록」에 의하여 보면 대묘동과 선죽교 중간에 있던 묘각사(妙覺寺)의 유물로, 성종 때까지는 그 묘각사에 완전히 서 있던 것이 완연하다. 이것은 일부에 개수(改修)를 위하여 옛절의 유재(遺材)를 이용한 것이겠지만, 지금의 선죽교가 당년(當年)의 형태 그대로가 아님도 이로써 짐작할 만하다. 결말은, 하여간에 선죽교가 포은의 순절처가 아니라면 놀랐던 일이라기보다 놀랄 만한 일의 하나가 아닌가.

3. 고려 구도(舊都) 개성의 고적
개성보승회(開城保勝會) 부활에 즈음하여

1.

'조선 보물·고적·명승·천연기념물 보존령'의 발포에 따라 매년 9월 10일을 기하여 조선 보물·고적·명승·천연기념물을 애호(愛護)해야 할 정신을 일반에게 철저시키고자 여러 행사를 전국적으로 시행케 됨은 이미 세상에서 주지하는 일이라 생각된다. 그리고 이 행사의 하나의 주요한 사업으로서 각 지방에 고적보승회(古蹟保勝會) 또는 그와 유사한 사업단체를 일으켜 보물·고적·명승·천연기념물의 보호 및 교화에 힘쓰도록 촉진되고 있는 것도 일반 주지의 일이다. 이 기운에 따라서 나타난 하나의 현상으로서 개성보승회란 것이 있다. 들리는 바에 의하면 이 보승회는 이미 1912년 3월에 설립되어 그 당시의 관민유지(官民有志)의 협력에 의하여 보존 선전에 힘썼다고 한다. 이 회가 가장 활약한 것은 1916년 전후의 일이라고 한다. 오늘의 만월대(滿月臺)를 저만큼 명확하게 한 것도 그때 업적의 하나이며, 곳곳에 설명판이 남아 있는 것도 그때의 것인 듯하다. 만월대 입구에 조그마한 진열장을 만들어 여러 가지 유물을 진열하여 일반 호사가(好事家)의 온고욕(溫故欲)을 채워 준 것도 그때 업적의 하나라고 들었다.

그러나 이같이 활약적이었던 보승회가 어느 사이에 유명무실의 것이 되었고 모처럼 만든 시설도 돌보지 않게 되어, 드디어 진열장에 호의로서 기탁하였던 민간의 기탁물은 물론이요 수집품까지도 볼 만한 것은 무책임한 도배(徒

輩)로 인하여 자취도 없이 사라지고 말았다 한다. 그때의 이와 같이 무책임하였던 사실이 지금까지도 영향하여 박물관에 유물을 기탁하는 일조차 매우 의구(疑懼)한다고 하니 다시 무어라 설명할 바를 모르겠다. 이런 일쯤은 생각하기에 따라서는 아직 좋은 편이라 할지도 모르겠다. 지금의 만월대의 저 모양은 실로 비참의 극한이라 할 수 있다. 만월대라면 적어도 세계에 알려진 고적.이다. 그것을 자연대로 방치하였기 때문에 파괴되어 가는 것이라고 한다면 또 무어라 변명의 말이 될지도 모르지만, 인위적으로 파괴공작을 하고 있으니 실로 놀라운 일이다. 모인(某人)으로부터 들은 말이지만 미국의 어느 지리학회의 학보에는 지리학자가 조선의 개성, 고려의 구도(舊都)까지 와서 만월대에서 점심을 들 때 파리를 쫓기 위하여 승축인(蠅逐人)을 일부러 고용하였다고 씌어 있다고 한다. 무엇보다 국민된 사람으로서의 수치라고 하겠다. 그런 것을 아는지 모르는지 지금도 비료를 초석(礎石)과 혼동하고 있다. 그런가 하면 어떤 학교의 일본인 선생은 대체 만월대를 빌리는(借) 자도 빌리는 자요, 빌려 주는 자도 빌려 주는 자라고 말하면서 매우 방면 외의 분개를 하는 것을 들은 일도 있다. 물론 이 분개는 고맙게 받겠다. 방면 이외의 일이나 그쯤이라도 말해 주는 사람이 있다는 것은 세상이 또 믿음직한 까닭이다.

비(碑)를 넘어뜨리거나 부도(浮屠)를 옮기거나 하여서 어느 사이엔지 자기 위정(衛庭)에 장식해 놓는 예는 얼마든지 있다. 능묘의 도굴에 이르러서는 아주 문명인의 안색이 없을 정도이다. 아마도 비참이라 하지만 이보다 더 비참사는 없을 것이다. 비참을 넘어 처참이라 할 것이다. 물론 이러한 일은 보승회가 있다 하여서 막아낼 수 있는 일이 아니고, 보승회가 부활된다고 하여서 회복되는 것도 아니다. 일반의 교양 문제이고 당사자의 책임관념의 문제라고 하나, 그렇다고 보고만 있을 수도 없는 일이니 무슨 방법을 써서라도 잘 대책해야만 될 일이다. 모처럼 만든 보승회가 중절(中絶)되었다는 것은 사람을 잘 얻지 못한 탓도 있었을 것이요, 또 재원(財源)의 문제도 많이 있었을 것이다. 하

여간에 과거사는 다시 묻지 않기로 하고 먼저 이번의 부활을 축하하며 그 적극적 활동에 금후(今後)의 기대를 두지 않으면 아니 되겠다.

이제 보승회의 부활에 있어서 제일로 바라는 것은 너무나 황폐되어 있는 고적·유물의 수리이다. 앞서 들은 만월대는 그 가장 큰 것이다. 조선에 있어서 조선왕조시대 이전의 궁전지로서 가장 잘 남아 있는 것은 무어라 하여도 이 만월대 이외에는 없다. 그리고 또 그 궁전의 경영이 산복(山腹)을 이용한 특수적인 것이며 중국·일본에서 볼 수 없는 특수 형태의 것이다. 그곳에서 우리는 고려시대의 하나의 정신을 잡을 수 있는 것이며, 경영의 계획에 의하여 더욱더 구체적으로 이에 관한 논구가 될 수 있다고 할 뿐만 아니라 송악산을 배경으로 한 그 조망은 또 하나의 특색을 이루고 있다. 따라서 그것은 오로지 학문적인 대상으로서뿐만 아니라 유람(遊覽) 소요(逍遙)의 경승지로서 굴지의 장소임에도 불구하고 현상은 너무나도 황폐되었고 너무나도 오손(汚損)되어 있으니, 오늘에 있어 무슨 대책이 없다면 이 존귀한 고적은 수년이 못 되어 완전히 그 자태를 감추어 버릴 것이다. 자연적인 파괴보다도 인위적인 파괴가 더욱 무섭기 때문이다. 이 만월대에 이어서 생각나는 것은 개풍군 진봉면에 있는 흥왕사지(興王寺址)라 하겠다. 흥왕사는 고려조의 가장 성군(聖君)이라 일컫는 문종왕이 일생일대의 국력을 기울여 경영한 가람이었고, 세계 문화사상 하나의 큰 금자탑을 이룬 저 유명한 고려 팔만대장경의 간행처였던 곳이다. 지금도 아직 방대한 토성이 있고 토성 안에는 무수한 초석이 산란되어 있으나 아깝게도 이곳도 해마다 파괴되어 가고 있으니, 아마도 고려 사원 중에서 이만큼 중요한 곳은 다시 없다고 생각되지만 이것 또한 매우 황폐되어 가고 있다.

2.

이러한 유명한 절로서 황폐되어 가는 것이 많이 있다. 개풍군 숭북면(崧北面)의 복흥사(復興寺)는 신라식의 양탑제(兩塔制) 가람이나 탑은 도괴(倒壞)

되고 부도비(浮屠碑)는 깨어지고 민가가 들어서고, 영남면의 적조사(寂照寺)는 아주 그 자취조차 불명한 상태에 있고, 현화사(玄化寺)·영통사(靈通寺) 같은 것은 지금까지 유탑(遺塔)·유비(遺碑)·유초(遺礎)가 많이 남아 있지만 이것도 적지 않게 황폐되어 가고 있다.(도판 38, 40, 74 참조) 그러나 이 둘은 잘 남아 있는 편이다. 지금에 무슨 보존공작을 하지 않으면 아니 되겠다. 하여간 이같은 예는 한이 없으며 또 고적뿐만 아니라 소위 명승지라는 것도 많이 같은 운명에 처하고 있다. 개성 채하동·자하동·부산동·쌍폭동·백운동 등은 시내 유수의 승지이나 그 심오함과 청수(淸秀)함이 점점 속화(俗化)되고 범화(凡化)되어 간다. 더욱이 천마산성(天磨山城, 도판 9 참조) 같은 것은 그 불사(佛寺) 고적이 많은 점에서 저 경주 남산에 못 할 바 없고, 경승에서 보더라도 오히려 그보다 더 훌륭하다고 말할 수 있다.〔필자는 항상 이 천마산을 가지고 저 경주 남산에 언제나 대조시키고 있다. 경주의 남산은 남조(南朝)로서 신라왕조의 불궁(佛宮)의 판테온이고, 천마산은 북조(北朝)로서 고려왕조의 불궁의 판테온이라고 생각하고 있다. 보통 천마산이라 하면 누구나 박연(朴淵)에만 다녀오지만, 산성 내외에 걸쳐서 널려 있는 사원지를 찾아본다면 참으로 굉장한 것이다. 도저히 일 주일이나 이 주일로써 다 볼 수 있는 것이 아니라고 생각된다. 채수(蔡壽)『나재집(懶齋集)』의 「유송도록(遊松都錄)」, 남효온(南孝溫)『추강집(秋江集)』의 「송경록(松京錄)」 등에는 천마산을 중심으로 하는 사원의 기사가 상당히 많이 실려 있다고 생각한다〕 이러한 곳을 아주 공원화하여 교통의 편을 마련해 준다면, 개성은 곧 그대로 유람도시로서 번영을 기할 수 있을 것이다. 유람도시라 하면 일반은 오락기관의 설비를 생각하고, 유탕(遊蕩) 기분의 부랑성(浮浪性)을 연상하는 듯하지만 이는 아무런 역사적인 문화유적이 없는 소위 신흥도시란 곳에서 행해지고 있는 것이고, 적어도 개성과 같은 오백 년의 문화유적을 갖고 있는 도시로서 그러한 설비는 조금도 필요치 않다. 있으면 도리어 유해한 것이 될 것이니 다만 관람자의 교통의 편, 휴게의 편만을 마련하여 주며

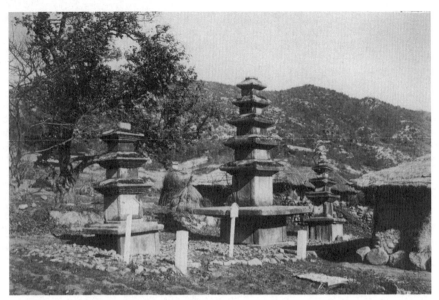

74. 영통사지(靈通寺址) 오층석탑과 삼층석탑.

고적·명승을 잘 보존하여 주기만 한다면 그것으로 족하다. 그럼으로써 오히려 문화인으로서의 교양에 자익(資益)되고 개성으로 하여금 문화의 도시로서 세간에 내놓을 수 있게 될 것이다. 즉 침착한 도시, 유서 깊은 도시로 육성함으로써 고려 구도로서 개성의 사명이 완수되는 것이라 생각한다.

이와 같이 개성을 관광도시로 만든다 하더라도 보승회의 선전 방법은 어디까지나 품위가 있는 것으로 하여, 개성의 고적이 범화되지 않기를 바라는 바이다. 이는 보승회란 것이 자칫하면 관광회와 혼동되어, 마땅히 보유해야만 할 품위가 속악(俗惡)한 선전과 유치로 오도되어 뜻있는 인사의 반감을 사는 예가왕왕 있는 까닭이다. 소위 고도(古都)라는 곳을 찾을 때, 소위 고적지라는 곳을찾을 때 보통 볼 수 있는 악덕의 안내인, 여관업자, 강매 등이 귀찮게 따라다니는 것이나 무책임한 설명판, 안가(安價)의 인쇄물 등은 삼가 주기 바라는 바이다. 필자로서의 욕망·희망을 말한다면 이러한 접대적인 방면은 보승회에서일체 관계하지 말고 관광회에 넘길 것이요 —시(市)에는 아직 관광회가 조직되

어 있지 않지만 이것도 조속히 조직해 주기 바라는 바다— 보승회는 어디까지나 온건한 것이 되기를 바라는 바이다. 이러함에는 먼저 고적 · 유물 · 명승 · 천연기념물을 완전히 조사하고 그에 얽혀져 있는 역사 · 전설 · 설화 · 연혁 등을 조사하며 실측해야 될 것은 실측하고 사진으로 해 둘 것은 사진으로 하고, 파괴된 것은 원상으로 복귀시키며 이미 이전된 유물은 수집하여 그 유래를 밝히고, 귀중한 비(碑) 같은 것은 비각을 세워서 보존하고 그의 구탁(舊拓)에 의하여 석판이라도 만들어 동호자(同好者)에게 나누어주는 등, 이런 일을 하는 것만도 여간한 큰일이 아니라고 생각된다. 너무나 무리한 주문일지는 모르지만, 그러나 되도록 이런 방면을 목표로 하여 나가 주기 바라는 바이다. 물론 이렇게 하기 위하여는 경영유지의 필요상 다소의 수입을 강책(講策)하는 것이 부득이한 일이라 하겠으나, 수입을 위하여 일을 하는 것과 같은 결과에 빠지지 않기를 바란다. 일을 하기 위하여 수입을 도모하는 것과 수입을 위하여 일을 하는 것은 사업정신의 출발을 아주 달리하는 점에서 나타나는 것이고, 당사자는 불본의(不本意)로 혹은 무의식적으로 혼돈에 빠지기 쉬운 것이지만, 외부 관람자의 눈에는 이처럼 느끼기 쉬운 것은 없고 이처럼 예민하게 그 기분에 영향하는 것은 없다. 이 점 특히 주의해야 될 것이라 생각한다.

또한 안으로는 시 내외의 교화에 종사하는 사람 또는 이 방면의 이해자 · 호사가 등과 친화한 회합을 만들어 좌담회 · 강연회 · 탐승회(探勝會) 등에 의하여 개성의 고적 · 유물 · 명승 · 천연기념물을 연구하고 보급하고 탐색하여 소위 애호정신이란 것을 일반화시키도록 노력하여 주기 바란다.

요컨대 이상의 것은 보승회의 당사자에 의하여 책임있는 행동에 기대하는 바 많고 그러함에는 사회 일반인의 변함 없는 조력과 성원을 기다려 비로소 성취될 수 있는 것이라고 생각되므로, 이 방면에도 일단의 조력을 아끼지 않기를 원하는 바이다. 매우 막연한 소망이라 하겠지만 부탁에 따라 생각나는 바를 적어 보았다.

4. 개성박물관을 말함

평양박물관의 관원 모씨가 내관(來館)하였을 때 같이 말한 일이 있지만 조선의 박물관 중에서 가장 조선다운 감을 받는 곳이 어디일까 함이 화제였다. 서울의 이왕가미술관(李王家美術館)·총독부박물관에는 물건이 풍부히 있기는 하나 그윽한 느낌이 안 난다. 경주의 박물관에는 당조(唐朝)의 취벽(臭癖)이 지나치게 강하다. 부여의 박물관은 아직 정비되어 있지 않으므로 문제 외이나 정비된다 하더라도 조선다움보다도 육조취(六朝臭)가 날 것이다. 평양박물관이라 하여도 그러하다. 평양박물관을 와서 보는 사람들은 이구동성 '그러한 시대에 이런 것이 있었나' 하고 대개는 진열품의 진기함에 놀람이 통성(通性)이라고 한다. 이 진귀함에 놀랄 뿐이라면 그것은 아직도 그것을 관람하는 사람의 것으로는 되지 못한다. 결국 말이 낙착(落着)되는 곳은 개성박물관이 제일 조선답다는 것이 되겠다.(도판 75)

무릇 여기서 생각되는 것은, 그러면 어찌하여 개성박물관이 가장 조선답다는 것일까. 무엇보다 제일로 박물관의 이상은 되도록 많은 것을 모아서, 여러 가지 연구 방면에 자(資)할 수 있도록 체계를 세워서 진열해야 하는 것이다. 그러나 이것은 연구자를 위해서는 가장 필요한 방법이지마는 일시의 관상자(觀賞者)에 대해서는 아주 어리둥절하기 한이 없다. 물건이 풍부히 진열되어 있는 것은 일견 경기(景氣)는 좋으나 보고 나서의 인상에 남는 것은 오히려 물건의 다량에 반비례하여 빈약에 떨어진다. 특히 일시의 여행자에 있어서는 더

욱 그러하다. 다원적인 것보다도 일원적인 편이 인상이 강하다. 개성박물관은 원래부터 연구기관으로서라기보다도 여행하는 사람들을 목표로 하여 개성의 인상을 남기기 위하여 세운 것이다. 진열기(陳列器)는 거의 도자기, 특히 고려의 것이 중심을 이루고 있다. 물건도 그리 많지는 않다. 여기에 먼저 일득(一得)이 있다. 여행자 중에도 정력적인 사람, 욕망이 넓은 사람, 또 이 지방 사람은 좀더 여러 가지 물건을 요구하나 '고려의 구도지(舊都地)로서 고려의 것'을 표어로 하고 있으므로 타시대의 것까지는 손이 뻗치지 못하며, 그렇다고 하여 고려 것으로서 도자 이외 것으로 모을 수 있는 것은 현 상태에서는 거의 없다. 이 점에서 일부의 사람들에게는 불만도 있을 것이나 많은 여행자에게는 또한 덕(德)이 되어 있다. 이런 점에서 공과상반(功過相半)이라고 하는 편이 책임자로서는 겸손에 처하는 소이(所以)라고도 하겠으나, 아마도 심장이 강한 것을 보여서 먼저 공(功)의 편이 많다고 말하여 두자.

다음에 진열의 방법에 있어선 일득하고 있는 바가 있지나 않은가 생각한다. 대개의 박물관에서는 도자를 사방팔방에서 바라보고 들여다볼 수 있도록 사방 초자(硝子)로 된 상장(箱欌)에 넣고 또한 그 장(欌)을 나란히 행렬지어 놓았다. 연구를 위해서는 당연히 그리하여야 될 것이나, 감상을 위해서는 도리어 거기에 또 불리한 점도 있다고 생각한다. 본래부터 말하자면 도자뿐만 아니라 일반적으로 감상품 같은 것은 진열장 같은 것을 만들지 않고 손수 애무해가면서 보아야 되는 것이나, 박물관으로서는 보존하는 것도 생각하지 않으면 안 되므로 이 장치는 만들어야 되겠지만, 그것이 사방 투시(透視)의 유리창이 되어서 다음 것이 눈에 어른거리는 것은 크게 장해가 된다. 기분이 산란할 뿐 아니라 욕심도 앞으로 달음질한다. 기분을 안정시켜 본다는 것을 할 수 없다.

개성박물관에서는 장을 삼방(三方) 유리로 하고 사방의 주벽(周壁)에 붙여서 진열하여 놓았다. 따라서 광선의 반사 여하로 약간 불편한 곳도 장소에 따라서는 있기도 하지만 대개 기분이 앞선다든가 눈앞에 어른거리는 것과 같은 결

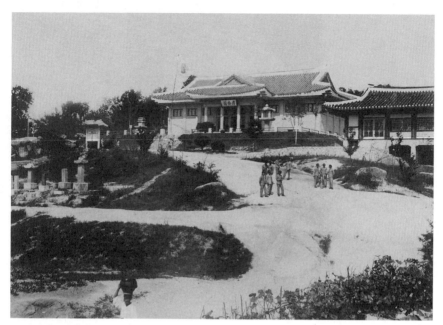

75. 개성박물관 전경.

점은 없다. 하나하나의 장 앞에서 마음을 가라앉혀 볼 수 있다. 욕심을 말한다면 한 장에 두세 점 정도로서 만족하여야 될 것인데 그렇지는 못하고 열 점, 스무 점까지도 넣어 두었다. 박물관의 진열실을 들어가면 한 실(室)밖에 없다. 전진열품이 한 예중(睨中)에 들어서 매우 빈약함을 느낄 것이나 장에서 장으로 돌아나올 때는 역시 단순한 만큼 한 묶음의 인상이 남는다. 이것은 어찌하여서일까. "조각도 바라볼 입각점(立脚點)은 한 점에 있다"라고 한 힐데브란트(Hildebrandt)류의 감상 공간에 대한 입각점의 일원론을 내세울 생각은 아니지만, 적어도 고려 것은 도자에 한하지 않고 공예품 일반이 이 감상의 입각점을 한 점으로 하여서 바라보아야 될 것을 그 자신이 요구하고 있는 듯하다. 그 이유는 고려의 공예품은 일반으로 볼륨의 감이 적다. 모델리에룽(modellierung)의 강한 맛이 없다. 입체적이 아니다. 그것은 어디까지나 선적(線的)인 것이고 리듬적인 것이고, 또한 회화적인 것이다. 아니 음악적인 멜로디까지도 갖고 있

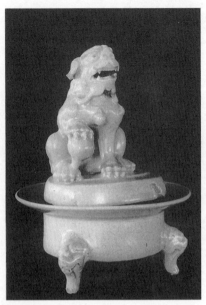

76. 청자사자개향로(靑瓷獅子蓋香爐).
개성박물관.

다. 따라서 그것을 바라보는 사람은 한 점에 서면 좋을 것이다. 아니 좋다는 것
이 아니라 마땅히 그리하여야 될 것이다. 그것은 입각점을 여러 가지로 바꿔서
어리둥절하게 보아야 할 것이 아니라 한 점에 서서 조용히 오래 바라보아야 할
것이다.

　관조의 본래 자태를 단적으로 요구하는 것이고 처음부터 공간적인 입회(立
廻)를 요구하지 않는다. 말하자면 개성박물관의 도자의 진열은 이 고려 것 본
래의 자태에 적합하고 있다 할 것이다. 이곳에 인상이 남을 수 있는 주요한 원
인이 있다. 고려 것이 이같이 선적이고 리듬적이고 회화적인 것까지 있음은
고려 것 그 자신의 덕이다. 또한 그곳에는 명상적인 유수(幽邃)함과 초초한 청
아함이 있다. 고려 것이 그와 같은 것이므로 관조하는 자가 큰 노력 없이 용이
하게 마음 편히 물건 그 자체에 옮아서 갈 수가 있다. 즉 감정이입이 용이하게
될 수 있다. 어떤 이는 고려자기를 보고 너무나 여성적이고 우아하고 섬약하

고 고혹적(蠱惑的)이라고까지 말한다. 이에 비하면 평양박물관의 낙랑 유품, 고구려 유품은 무사적(武士的)이고 위혁적(威嚇的)이며, 경주박물관의 신라 유물은 현화(絢華)한 것이며 위세적인 것이며 육감적이기까지 하다.

조선조의 것에는 농민적인 소박함과 야취(野臭)함과 그리고 도학적(道學的)인 것이 있다. 낙랑 및 고구려 유품은 따로 하고, 다른 것은 모두 조선적인 것으로서 특색의 각 면을 보이고 있으나 진열의 일원화라는 것에 개성박물관이 가장 득(得)하고 있으며 그곳에서 조선다운 맛이 가장 용이히 간취(看取)되지나 않을까 생각된다.

대저 이 개성박물관은 약 이 방리(方里)의 면적 내에 살고 있는 칠만의 시민에 의하여 세워진 작은 한 향토박물관임에 불과하다. 1930년 개성군 송도면에 부제(府制)가 실시되어 개성부로 승격된 기념관으로서 1930년 10월 1일 창설을 보게 된 것이다.

미쓰이 물산(三井物産)의 일만 원의 건설비 기부를 필두로 하여 민간 유지 등의 기부금에 의하여 약 백 평의 본관이 건립되고 따로 두셋의 소건축이 있다. 경성의 아유카이 후사노신(鮎貝房之進)의 컬렉션을 미쓰이 물산이 양수(讓受)하여 총독부박물관에 기증하였다. 대부분의 것을 기탁 출품으로 하였고, 다시 개성의 나카다 미치고로(中田市五郎)의 컬렉션을 개성부에서 구입하였고, 일부는 민간 유지의 기증품·기탁품과 토지에서의 출토물을 진열하여 놓았다. 내용은 불상, 불구(佛具), 일용 잡구의 동철기(銅鐵器), 패식(佩飾) 잡구, 경감(鏡鑑), 서화(書畵), 와당(瓦當), 석등, 석탑, 석당, 석관(石棺), 석불 등의 석조품 등이 있으나, 도자류가 다수를 점하고 있고 토기로부터 청자류·회고려(繪高麗)·백자·천목류(天目類)·분장사기〔粉粧砂器, 미시마테(三島手)〕·조선청화〔朝鮮靑華, 염부(染付)〕 등이 있다.(도판 29, 76 참조)

미시마테·이조염부(李朝染付)는 오직 비교 대조를 위한 것뿐이고, 송(宋)·원(元)의 기(器)도 다소 혼잡되어 있으나 사자기(獅子器)의 향로, 호형

(鯸形)의 수주(水注), 표단형(瓢簞形)의 운학모란문수주(雲鶴牡丹文水注), 연화형(蓮花形) 연적, 도원종토당초상감(桃猿棕兎唐草象嵌)의 금란수청자(金襴手青瓷), 청자와당 등으로써 대표로 하겠고, 백자는 정완(定碗)의 두 점을 절품(絶品)으로 할 수 있고, 사자침(獅子枕)·봉황세경형병(鳳凰細頸形瓶)·나팔꽃형병·회고려에는 유문원통형병(柳文圓筒形瓶)·획화모란문병(劃花牡丹文瓶), 천목에는 대피성잔(玳皮星盞) 등이 있으나 은구자정(銀釦紫定)으로써 대표로 할 수 있고, 따로 남유흑화(藍釉黑花)의 매병[梅瓶, 자주계(磁州系)], 안남녹유계(安南綠釉系)의 표단형병(瓢簞形瓶) 및 사각명(四角皿) 등 모두가 주목할 만한 것이며, 서운사(瑞雲寺)의 장륙철불(丈六鐵佛), 민천사(旻天寺)의 동조아미타불(銅造阿彌陀佛) 등도 꼭 보아 두어야 할 물건이다.

이러한 옛날의 귀족문화의 유물을 바라보고 다시 자남산두[子男山頭, 잠두(蠶頭)의 반절]에 서서 청단(青丹) 고운 고려 구도(舊都)의 민가를 조망하는 것도 확실히 여행의 하나의 풍정(風情)이 될 것이다.

5. 개성부민(開城府民)의 실공(失功)
박물관과 부민의 관계

필자가 이곳 박물관에 외람히 부임한 이래 제일로 느껴지는 것은 개성 부민 여러 사람의 실공이라는 하나의 큰 한사(恨事)이외다.

대개 박물관이란 것은 사회 민중의 교화기관인 동시에 연구기관으로, 한둘의 학교 경영 이상의 중대한 의미를 가진 것입니다. 우선 외면적 실리의 방면만 비교하더라도 학교의 경영은 적어도 삼십만 이상의 재단(財團)으로서는 도저히 경영할 수 없으나 박물관은, 더욱이 개성 같은 향토박물관의 의의를 가진 것은 불과 사오만의 재단으로 능히 경영할 수 있을 것이며, 교화(教化)되는 인원으로 보더라도 학교는 오륙백 명에 불과하지만 박물관은 이삼천으로서 헤아릴 수가 있습니다. 뿐만 아니라 학교는 귀로 배우는 곳이요 박물관은 눈과 귀로 배우는 곳입니다. 그러므로 서양 여러 나라에서는 학교보다도 박물관을 중요히 여기는 경향이 많다 하겠으니, 예컨대 미국에서는 천사백유여, 영국에는 약 육백여, 독일에는 약 천오백, 프랑스에는 약 육칠백의 거대한 수효의 박물관이 있습니다. 그러나 조선에는 불과 오륙 개소, 그 중에 개성박물관이 들어 있습니다.

그러므로 개성박물관은 박물관 자신의 가치는 물론이거니와 희귀한 수효 중의 하나를 점령하고 있는 점에서도 중요한 존재이외다. 뿐만 아니라 개성에 박물관이 설립된 이전과 이후의 개성의 성망(聲望), 적어도 외지에서 문제 되는 개성의 성망은 실로 월등한 차이가 있습니다.

그러나 일단 '그 설립자가 누구냐, 경영자가 누구냐' 하고 설문한다면 말하기를, '부관(府官) 당로자(當路者)요, 청리(廳吏) 당로자'라 하겠습니다. 물론 부(府)의 유지 여러 사람 중 수천효백(數千效百)이란 거금의 의연(義捐)이 있습니다. 그러나 의연은 타인의 효과를 조성하는 데 그치는 것이요 자아의 공(功)은 되지 않는 것입니다.

더욱 이번 의연금은 전수(全數)가 건물에 소비되고 말았은즉 마치 부청사(府廳舍) 건축, 파출소 건축기금 등에 의연한 것과 동일한 의미에 그치게 되고 말았습니다. 그리고 보니 박물관이란 위대한 내면적 가치 존재의 설립 공덕, 경영 공덕 등 실질적 공덕은 관로(官路) 당사자에게 견실(見失)되고, 허화(虛華)로운 기부 공덕만 부민 여러 사람에게 가게 되었습니다. 실로 개성 부민 여러 사람을 위하여 천추의 한사(恨事)라 하겠습니다.

만일 진실로 개성을 위한다고 생각하시는 유지와 책사(策士)가 계시면 이러한 위대한 공덕의 견실을 방관하실 리가 없다고 생각하는 바외다.

주(註)

원주

1) 「12. 봉은사(奉恩寺)와 국자감(國子監)」과 「16. 유암산(由巖山)의 고적」 참조.
2) 이병도(李丙燾), 「고려 삼소(三蘇)의 재고찰」『조선일보』, 1940. 7. 19.
3) 「6. 소격전(昭格殿)과 귀산사(龜山寺)」 참조.
4) 「29. 고려왕릉과 그 형식」 참조.
5) 「25. 현화사(玄化寺)와 청녕재(淸寧齋)」 참조.
6) 「14. 수창궁(壽昌宮)과 민천사(旻天寺)」 참조.
7) 「24. 판적요(板積窯)와 연홍전(延興殿)」 참조.
8) 「19. 숭교사(崇敎寺)의 운금루(雲錦樓)」 참조.
9) 「4. 광명사(廣明寺)와 온혜릉(溫鞋陵)」 참조.
10) 이 중장(中章)이 어떤 곳에는 "성황당(城隍堂) 뒷담이 무너진들 어떠하리"로 되어 있다.
11) 이 책의 제2장.

편자주

1. 원제(原題)는 「송경(松京)에 남은 고적」으로 『조광(朝光)』 1936년 11월호에 발표되었다.
2. 옛날 형악사(衡岳寺)의 승 명찬선사(明瓚禪師)가 성품이 게을러 음식 찌꺼기를 먹는다고 해서 이필(李泌)이 이상하게 여겨 찾아가 보니, 화롯불에 황독(黃獨, 토란)을 굽고 있었다 한다. 이조(泥詔)란 진흙으로 봉해 다른 사람이 떼어 볼 수 없게 만든 조서(詔書)나 임명장을 말하는 것으로, 수행(修行)에만 전념한 채 벼슬하는 사람을 외면하지 말라는 의미이다.
3. 민족문화추진회 역, 『신증동국여지승람』, 민족문화추진회, 1966.
4. 위의 책.
5. 민족문화추진회 역, 『고려사절요』, 민족문화추진회, 1968.
6. 각성(角星)과 상성(商星)은 이십팔수(二十八宿)에 속하는 별이름으로, 산세(山勢)의 상

서로운 형상을 뜻한다.

7. 『주역』의 "망할 듯 망할 듯하더니, 뽕나무 우거진 줄기에 매었다(其亡其亡 繫于苞桑)"라는 구절에서 나온 말로, 망할 듯하다가 다시 유지됨을 이른다.

8. "한 자 구슬이 귀하지 않고 촌음이 중하다"는 옛말이 있다.

9. 금심수구(錦心繡口)라 하여 '비단같이 아름다운 생각과 수놓은 듯이 아름다운 말'이라는 뜻으로, 글을 짓는 재주가 뛰어난 사람을 이른다.

10. 남북조(南北朝) 시대에 양(梁)나라 하원(何遠)이 무창태수(武昌太守)가 되었는데, 여름에 마실 물이 나쁘므로 사람을 시켜 민가(民家)의 좋은 우물의 냉수를 길어다 먹으면서 물값으로 돈을 주었는데 주인이 받지 아니하니, "그러면 그 물은 길어다 먹지 않겠다"하며 기어이 돈을 주었다.

11. 사회과학원 고전연구실 편, 『북역 고려사』, 신서원, 1991.

12. 민족문화추진회 역, 『고려도경』, 민족문화추진회, 1977.

13. 위의 책.

14. 위의 책.

15. 위의 책.

16. 위의 책.

17. 민족문화추진회 역, 『동문선』, 민족문화추진회, 1968.

18. 민족문화추진회 역, 『신증동국여지승람』, 민족문화추진회, 1966.

19. 위의 책.

20. 위의 책.

21. 고전연구실 역, 『신편 고려사』, 신서원, 2001.

22. 위의 책.

23. 위의 책.

24. 민족문화추진회 역, 『신증동국여지승람』, 민족문화추진회, 1966.

25. 위의 책.

26. 위의 책.

27. 민족문화추진회 역, 『고려도경』, 민족문화추진회, 1977.

28. 민족문화추진회 역, 『신증동국여지승람』, 민족문화추진회, 1966.

29. 사회과학원 고전연구실 편, 『북역 고려사』, 신서원, 1991.

30. 이강래 역, 『삼국사기』, 한길사, 1998.

31. 사회과학원 고전연구실 편, 『북역 고려사』, 신서원, 1991.

32. 위의 책.

33. 민족문화추진회 역, 『신증동국여지승람』, 민족문화추진회, 1966.

34. 위의 책.

35. 민족문화추진회 역, 『동문선』, 솔, 1998.

36. 민족문화추진회 역, 『신증동국여지승람』, 민족문화추진회, 1966.

37. 위의 책.

38. 사회과학원 고전연구실 편, 『북역 고려사』, 신서원, 1991.

39. 위의 책.

40. 민족문화추진회 역, 『신증동국여지승람』, 민족문화추진회, 1966.

41. 사회과학원 고전연구실 편, 『북역 고려사』, 신서원, 1991.

42. 민족문화추진회 역, 『신증동국여지승람』, 민족문화추진회, 1966.

43. 민족문화추진회 역, 『고려도경』, 민족문화추진회, 1977.

44. 위의 책.

45. 위의 책.

46. 민족문화추진회 역, 『신증동국여지승람』, 민족문화추진회, 1966.

47. 민족문화추진회 역, 『동문선』, 솔, 1998.

48. 민족문화추진회 역, 『고려도경』, 민족문화추진회, 1977.

49. 민족문학추진회 역, 『양촌집』, 민족문화추진회, 1979.

50. 사회과학원 고전연구실 편, 『북역 고려사』, 신서원, 1991.

51. 위의 책.

52. 위의 책.

53. 위의 책.

54. 민족문화추진회 역, 『고려도경』, 민족문화추진회, 1977.

55. 사회과학원 고전연구실 편, 『북역 고려사』, 신서원, 1991.

56. 민족문화추진회 역, 『신증동국여지승람』, 민족문화추진회, 1966.

57. 위의 책.

58. 사회과학원 고전연구실 편, 『북역 고려사』, 신서원, 1991.

59. 민족문화추진회 역, 『고려도경』, 민족문화추진회, 1977.

60. 위의 책.

61. 사회과학원 고전연구실 편, 『북역 고려사』, 신서원, 1991.

62. 민족문화추진회 역, 『고려도경』, 민족문화추진회, 1977.

63. 민족문화추진회 역, 『동국이상국집』, 민족문화추진회, 1979-1980.

64. 사회과학원 고전연구실 편, 『북역 고려사』, 신서원, 1991.

65. 위의 책.

66. 민족문화추진회, 『동문선』, 민족문화추진회, 1968.

67. 사회과학원 고전연구실 편, 『북역 고려사』, 신서원, 1991.

68. 민족문화추진회 역, 『신증동국여지승람』, 민족문화추진회, 1966.

69. 위의 책.

70. 위의 책.

71. 위의 책.

72. 위의 책.

73. 민족문화추진회 역, 『고려도경』, 민족문화추진회, 1977.

74. 민족문화추진회 역, 『신증동국여지승람』, 민족문화추진회, 1966.

75. 민족문화추진회 역, 『익재집』, 민족문화추진회, 1979.

76. 민족문화추진회 역, 『신증동국여지승람』, 민족문화추진회, 1966.

77. 민족문학추진회 역, 『양촌집』, 민족문화추진회, 1979.

78. 민족문화추진회 역, 『동문선』, 솔, 1998.

79. 위의 책.

80. 민족문화추진회 역, 『익재집』, 민족문화추진회, 1979.

81. 민족문화추진회 역, 『신증동국여지승람』, 민족문화추진회, 1966.

82. 위의 책.

83. 민족문화추진회 역, 『고려도경』, 민족문화추진회, 1977.

84. 민족문화추진회 역, 『신증동국여지승람』, 민족문화추진회, 1966.

85. 위의 책.

86. 위의 책.

87. 위의 책.

88. 위의 책.

89. 민족문화추진회 역, 『고려도경』, 민족문화추진회, 1977.

90. 민족문화추진회 역, 『동문선』, 솔, 1998.

91. 민족문화추진회 역, 『익재집』, 민족문화추진회, 1979.

92. 민족문화추진회 역, 『고려도경』, 민족문화추진회, 1977.

93. 민족문화추진회 역, 『익재집』, 민족문화추진회, 1979.

94. 민족문화추진회 역, 『신증동국여지승람』, 민족문화추진회, 1966.

95. 민족문화추진회 역, 『고려도경』, 민족문화추진회, 1977.

96. 민족문화추진회 역, 『동국이상국집』, 민족문화추진회, 1979-1980.

97. 사회과학원 고전연구실 편, 『북역 고려사』, 신서원, 1991.

98. 위의 책.

99. 위의 책.

100. 민족문화추진회 역, 『목은시고』, 민족문화추진회, 2001.

101. 사회과학원 고전연구실 편, 『북역 고려사』, 신서원, 1991.

102. '우현 고유섭 전집' 제2권 『조선미술사』 하(각론편) 참조.

103. 민족문화추진회 역, 『고려도경』, 민족문화추진회, 1977.

104. 사회과학원 고전연구실 편, 『북역 고려사』, 신서원, 1991.

105. 위의 책.

106. 위의 책.

107. 민족문화추진회 역, 『익재집』, 민족문화추진회, 1979.

108. 사회과학원 고전연구실 편, 『북역 고려사』, 신서원, 1991.

109. 민족문화추진회 역,『동문선』, 솔, 1998.

110. 사회과학원 고전연구실 편,『북역 고려사』, 신서원, 1991.

111. 위의 책.

112. 위의 책.

113. 민족문화추진회 역,『동문선』, 솔, 1998.

114. 물고기 모양으로 만든 자물쇠가 굳게 닫힌 것을 묘사한 표현.

115. 민족문화추진회 역,『동문선』, 솔, 1998.

116. 사회과학원 고전연구실 편,『북역 고려사』, 신서원, 1991.

117. 민족문화추진회 역,『신증동국여지승람』, 민족문화추진회, 1966.

118. 위의 책.

119. 위의 책.

120. 사회과학원 고전연구실 편,『북역 고려사』, 신서원, 1991.

121. 민족문화추진회 역,『신증동국여지승람』, 민족문화추진회, 1966.

122. 위의 책.

123. 위의 책.

124. 민족문화추진회 역,『동국이상국집』, 민족문화추진회, 1979-1980.

125. 사회과학원 고전연구실 편,『북역 고려사』, 신서원, 1991.

126. 고전연구실 역,『신편 고려사』, 신서원, 2001.

127. 위의 책.

128. 위의 책.

129. 민족문화추진회 역,『신증동국여지승람』, 민족문화추진회, 1966.

130. 민족문화추진회 역,『동문선』, 솔, 1998.

131. 진나라의 양호(羊祜)가 다섯 살 때 이웃에 사는 이씨(李氏)의 동산 어떤 고목 아래에 갔다가 나무등걸에 손을 넣어 금가락지를 꺼냈는데, 이씨가 "이것은 나의 죽은 아이가 잃어버렸던 것인데 네가 왜 그걸 가지고 있느냐"고 놀라며 말했다. 양호는 곧 이씨의 죽은 아이의 후신(後身)이었던 것이다.

132. 당나라 방관(房琯)이 도사(道士) 형화박(邢和璞)과 같이 어느 폐사(廢寺)에 놀러 가서 늙은 소나무 밑에 앉더니, 형화박이 사람을 시켜 땅을 파서 독 안에 들어 있는 글을 꺼내게 했다. 그것은 전날에 누사덕(婁師德)이 영선사(永禪師)에게 보낸 편지였고, 방관은 자기가 영선사의 후신임을 깨달았다.

133. 민족문화추진회 역,『동문선』, 솔, 1998.

134. 위의 책.

135. 민족문화추진회 역,『신증동국여지승람』, 민족문화추진회, 1966.

136. 민족문화추진회 역,『고려도경』, 민족문화추진회, 1977.

137. 위의 책.

138. 위의 책.

139. 민족문화추진회 역, 『신증동국여지승람』, 민족문화추진회, 1966.

140. 위의 책.

141. 위의 책.

142. 민족문화추진회 역, 『동국이상국집』, 민족문화추진회, 1979~1980.

143. 민족문화추진회 역, 『고려도경』, 민족문화추진회, 1977.

144. 사회과학원 고전연구실 편, 『북역 고려사』, 신서원, 1991.

145. 민족문화추진회 역, 『동문선』, 솔, 1998.

146. 민족문화추진회 역, 『익재집』, 민족문화추진회, 1979.

147. 풍간(豊干)은 당나라의 승려로 한산(寒山)·습득(拾得)과 어울렸는데, 한산과 습득이 미친 것처럼 행세를 하여 절에서 천대를 받자 풍간이 말하기를, "한산은 문수보살(文殊菩薩)이요, 습득은 보현보살(普賢菩薩)이다"라 하였다. 그 말을 들은 이가 한산과 습득에게 가서 절을 하니 그들이 말하기를, "풍간이 입이 싸구나[饒舌]"라 하였다. 풍간은 아미타불(阿彌陀佛)의 화신(化身)으로, 이 시에서는 혜소(惠素)가 말하지 않았으면, 다른 이가 김시중(金侍中)이 정승인 줄 모를 만큼 야인(野人)의 행색을 하고 절로 찾아갔다는 것을 의미한다.

148. 민족문화추진회 역, 『동문선』, 솔, 1998.

149. 위의 책.

150. 민족문화추진회 역, 『신증동국여지승람』, 민족문화추진회, 1966.

151. "선죽교 위태로운 다리는 바위가 오래 되어 갈라진 틈이 생겼다"라는 뜻.

152. 민족문화추진회 역, 『동국이상국집』, 민족문화추진회, 1979~1980.

153. 위의 책.

154. 민족문화추진회 역, 『동문선』, 솔, 1998.

155. 리상호 역, 『사진과 함께 읽는 삼국유사』, 까치, 1999.

156. 이강래 역, 『삼국사기』, 한길사, 1998.

157. 위의 책.

158. 위의 책.

159. 위의 책.

160. 위의 책.

161. 위의 책.

162. 리상호 역, 『사진과 함께 읽는 삼국유사』, 까치, 1999.

163. 이강래 역, 『삼국사기』, 한길사, 1998.

164. 위의 책.

165. 세종대왕기념사업회 역, 『태조강헌대왕실록』, 세종대왕기념사업회, 1972.

어휘풀이

ㄱ

가구(街衢) 길거리.

가납(嘉納) 간청하거나 권하는 말을 옳게 여겨 기쁘게 받아들임.

가지(加持) 부처의 가호(加護)로 중생이 불범일체(佛凡一體)의 경지로 들어가는 일.

가첩(架疊) 포개 쌓아 올림.

가패(歌唄) 부처의 덕(德)을 찬양하는 노래를 부름.

각기착색(刻記着色) 암석에 새겨 기록하고 색을 칠함.

각담 논밭의 돌이나 풀을 추려서 한편에 나지막이 쌓아 놓은 무더기.

각루(刻鏤) 파서 새김.

각반(各般) 여러 가지. 제반(諸般).

각필(擱筆) 붓을 놓으며 쓰던 글을 마무리함.

간과(干戈) 전쟁에 쓰이는 여러 병기(兵器).

간녕(姦佞) 간사하고 아첨을 잘하는 이들.

간면(竿面) 깃대의 표면.

간역(姦逆) 간신(姦臣)과 역신(逆臣).

간지(諫止) 간하여 못 하게 함.

간지구역(間地區域) 사이의 공간.

간취(看取) 보고 그 내용을 알아차림.

간판(幹辦) 주관함.

감결(甘潔) 맛이 좋고 깨끗함.

감계(感契) 감격하여 기억에 새겨둠.

갑과(甲科) 과거 합격자를 성적에 따라 나누던 갑·을·병의 세 과(科) 중 첫째.

갑령(甲令) 법령의 제일조 또는 제일편.

갑석(甲石) 석탑의 대석(臺石) 위에 올려 놓은 돌.

갑주(甲冑) 갑옷과 투구.

강부상속(僵仆相續) 뒤를 이어 연달아 엎어짐.

강상(綱常) 유교의 기본 덕목인 삼강(三綱)과 오상(五常)을 말하는 것으로, 사람이 지켜야 할 기본적인 도리.

강소(講疏) 교리를 설명하고 가르침. 강론.

강좌(江左) 중국 양자강(揚子江) 하류의 남쪽 연안지대.

강호모정(江湖茅亭) 띠로 지붕을 엮은 강호(江湖)의 작은 정자.

개광증식(開廣增飾) 터를 넓히고 장식을 더함.

개구(改構) 구조를 새로 고쳐 꾸밈.

개세(蓋世) 세상을 뒤덮음.

개와(蓋瓦) 기와.

개장(開場) 과장(科場)을 열어서 과거시험을 시작하는 것.

개환(凱還) 전쟁에서 이기고 돌아옴.

거무하(居無何) 얼마 안 되어서.

거송(拒送) 보내는 것을 거부함.

거진괴퇴(擧盡壞頹) 거의 모두 무너져 버림.

건언(建言) 임금이나 조정에 아뢰는 의견.

건즐(巾櫛) 수건과 빗을 이르는 말로, 얼굴을 씻고 머리를 빗는 일을 뜻함.

검줄(神繩) 부정한 사람이나 잡귀가 드나들지 못하도록 문이나 길 어귀에 건너질러 매는 줄. 인줄.

격구(擊毬) 고려시대에 크게 성행한 무예 중의 하나로 말을 타고 달리며 막대기로 공을 치는 놀이.

격살(擊殺) 쳐 죽임.

견사보신(遣使報信) 사신을 파견하여 소식을 알림.

견소(絹素) 서화(書畵)에 쓰이는 흰 명주로, '견소에 올려'는 '그림으로 그려 기록하여' 라는 뜻.

견지고수(堅持固守) 굳게 지킴.

견패(見敗) 패배.

결망(觖望) 불만을 품음.

겸손낙이(謙遜樂易) 평범하고 솔직하며 겸손하고 소탈함.

경랑(鯨浪) 큰 파도.

경물(景物) 경치.

경부(傾腐) 기울어지고 낡아 못 쓰게 됨.

경사(京師) 서울.

경색(經色) 불교의 경전과 관련한 사무를 맡아보고 그 비용을 조달하던 부서의 명칭.

경성(慶成) 완성.

경성회(慶成會) 불당 등을 짓고 나서 베푸는 법회(法會).

경시북가(經市北街) 북쪽 시가를 가로지름.

경연(競姸) 앞 다투어 아름다움을 뽐냄.

경찬시뇌가(慶讚詩腦歌) 경찬하는 사뇌가(詞腦歌).

계궁(桂宮) 계수나무 궁전 즉 달나라를 의미함.

계단(戒壇) 승려들에게 계율을 수여하는 의식을 행하기 위한 제단.

계색(啓塞) 문과 도로, 교량과 성곽.

계영(繼營) 연이어 세움.

계위(繼位) 왕위를 계승함.

계음(禊飮) 유둣날(음력 6월 보름)에 액운을 떨쳐 버리기 위해 물가에서 제사를 지내고 먹고 마시며 노는 일.

계쟁(係爭) 서로 다툼.

계체(堦砌) 무덤 앞에 평평하게 만든 땅(階節)에 놓는 장대석(長臺石).

계칙(鸂鶒) 원앙보다 큰, 자줏빛이 도는 물새.

계획(界劃) 경계를 지어 나눔.

고굉(股肱) 고굉지신(股肱之臣)의 준말로, 임금이 가장 신뢰하는 중요한 신하.

고대구초(古臺舊礎) 옛 누대(樓臺)와 오래 된 주춧돌.

고부청시사(告訃請諡使) 우리나라의 임금이 세상을 떴을 때 이를 알리고 시호(諡號)를 청하기 위해 중국에 파견했던 사신.

고시원근적(固是源根的) 단연코 근본에 해당하는.

고양(羔羊) 새끼양과 큰 양.

고축(告祝) 고하여 아룀.

곡백(穀帛) 곡식과 비단.

곡연(曲宴) 궁중에서 임금이 베풀던 작은 잔치.

곤곤(滾滾) 물이 세차게 흐르는 모양.

곤면화상(袞冕畵像) 곤룡포(袞龍袍)를 입고 면류관(冕旒冠)을 쓴 모습을 그린 초상화.

곤폐(困弊) 괴롭고 피곤함.

골돌(榾柮)불 나무 등걸을 태우는 불. 등걸불.

공경(公卿) 벼슬이 높은 사람들의 총칭.

공기(公器) 국가나 공공의 기관.

공능(功能) 효능.

공두(栱斗) 목조건물에서 기둥 위에 올리는구조물.

공렬(功烈) 드높은 공적.

공성불도(共成佛道) 다함께 부처의 법도를 이룸.

공성신퇴(功成身退) 공로를 세우고 벼슬에서 물러남.

공수(工輸) 중국 고대 순(舜)임금 시대에 있었던 뛰어난 목수.

공야(工冶) 대장장이.

공자왕손(公子王孫) 지체 높은 집안의 아들과 임금의 자손.

공진(供進) 음식을 바침.

공해(公廨) 관아의 건물.

공혈(孔穴) 구멍.

과거(寡居) 과부로 지냄.

관단(官壇) 국가에서 공인한 수계(受戒)를 받는 단.

관왕묘(關王廟) 촉한(蜀漢)의 장수였던 관우(關羽)를 모시기 위해 세운 사당. 우리나라에는
그의 혼령이 아군을 도운 공이 많다는 명분으로 임진왜란 때에 참전했던 명(明)나라 장군
들에 의해 설치되었다.

광고(曠古) 옛날을 공허하게 한다는 뜻으로, 비교할 만한 것이 예전에 없었음을 이름.

광장설(廣長舌) 넓고 긴 혀라는 뜻으로, 극히 뛰어난 말솜씨를 비유하는 말.

광전(壙塼) 묘지에 쓰인 벽돌.

광창(廣敞) 지대가 넓고 높아서 앞이 탁 트임.

광치(廣治) (병을) 두루 치료함.

괘사(掛寫) 베껴 써서 걸어 놓음.

괴려(瑰麗) 아름답고 화려함.

괴벽(怪癖) 괴이한 버릇.

괴불액(壞佛厄) 불상을 망가뜨린 액운.

괴시(槐市) 중국 한(漢)나라의 수도 장안성(長安城)의 동쪽에 있던 시장으로, 길가에 괴수
(槐樹, 홰나무)를 많이 심어 이런 이름이 붙었다. 유생들이 이곳에 모여 교제하며 시사(時
事)를 논하기도 한 데에서 대학(大學)의 별칭이 되었다.

괴위(魁偉) 크고 훌륭함.

굉걸(宏傑) 굉장하고 훌륭함.

굉대(宏大) 크고 넓음.

굉창(宏敞) 넓고 탁 트여 있음.

교빙(交聘) 나라와 나라 사이에 서로 사신을 보내는 일.

교질(交質) 인질을 서로 바꿈.

교회(教誨) 잘 가르쳐 인도함.

교횡(校黌) 학문을 가르치는 곳. 학교.

교휘(交輝) 뒤섞여 빛이 남.

구경삼사(九經三史) 주역(周易)·상서(尚書)·모시(毛詩)·의례(儀禮)·주례(周禮)·예
기(禮記)·춘추좌씨전(春秋左氏傳)·춘추공양전(春秋公羊傳)·춘추곡량전(春秋穀梁
傳) 등 아홉 종의 유교 경서와, 중국의 세 역사책인 사기(史記)·한서(漢書)·후한서(後漢
書)를 말함.

구기잔 술이나 기름 등을 뜰 때 쓰는, 자루 달린 작은 국자.

구담(瞿曇) 석가모니 종족의 성(姓).

구산선문(九山禪門) 선종(禪宗)의 교리를 전수하던 아홉 개의 종파.

구생관계(舅甥關係) 장인과 사위의 관계.

구오(九五) 임금의 자리. 구오는 『주역』에서 임금의 상(象)에 해당하는 효(爻)를 말함.

구요당(九曜堂) 구요는 일(日)·월(月)의 두 신(神)과 화요(火曜)·수요(水曜)·목요(木曜)·금요(金曜)·토요(土曜)의 오성(五星)을 합한 일곱 별에 계도성(計都星)과 나후성(羅睺星)을 더한 아홉 개의 별을 이르는 말로, 구요당은 이를 모시고 제사를 지내는 당집을 말함.

구장퇴한(鳩杖退閑) 임금이 일흔 살 이상의 공신(功臣)에게 내려주던 지팡이를 하사받고 관직에서 물러나 한가로이 지냄.

구정(毬庭) 구장(毬場). 격구(擊毬, 고려시대에 크게 성행한, 말을 타고 달리며 막대기로 공을 치는 무예)를 하는 넓은 마당.

구탁(舊拓) 옛날에 떠놓은 탁본.

국신사부(國信使副) 국신물(國信物, 나라와 나라 사이에 신뢰를 보이기 위해 서로 교환하는 물품)을 가지고 가는 사절단 중에서 정사(正使)와 부사(副使).

국용(國用) 국가의 재용(財用).

국조연명(國祚延命) 국가의 운명을 오래도록 이어 감.

국폐(國幣) 나라에서 발행한 화폐.

궁려(穹廬) 몽고족이 치고 사는 장막(帳幕).

궁액(宮掖) 궁궐. 여기서는 후궁을 뜻함.

권귀헌면(權貴軒冕) 벼슬이 높고 권세가 있는 관리.

권무(權務) 수시로 발생하는 사무를 처리하기 위해 설치한 임시 관직.

권실(權實) 불교 교리에서 권과 실은 상대되는 말로, 권은 그때그때의 방편을, 실은 불변하는 진실을 이름.

권안(權安) 임시로 봉안(奉安)함.

궤휼(詭譎) 교묘하고 간사스러움.

귀수신전(鬼輸神轉) 귀신에게 바치고 신에게 전달함.

귀일위불(歸一爲佛) 부처로 합일됨.

귀축(鬼畜) 아귀(餓鬼)와 축생(畜生). 즉 잔인무도한 사람.

규유(窺覦) 감히 틈을 엿봄.

규장예조(奎章睿藻) 임금이 쓴 시문(詩文).

근류평포(近流平浦) 근방에서 흘러 온 물이 닿는 평평한 포구.

금도청(禁盜廳) 포도청.

금번(錦幡) 부처와 보살의 성덕(盛德)을 표시하는, 비단으로 만든 기(旗).

금서제화(琴書劑和) 거문고와 서예로 조화를 이룸.

금수염막(錦繡簾幕) 수놓은 비단으로 만든 발과 장막(帳幕).

금수유악(錦繡帷幄) 비단에 수를 놓은 휘장.

금연(錦緣) 비단으로 가장자리를 두름.

금인(錦茵) 비단 보료.

금자사경처(金字寫經處) 경전을 금자(金字)로 베껴 쓰던 곳.

금전옥계(金殿玉階) 휘황찬란한 궁전.

금천(禁川) 궁궐 터 안으로 흐르는 시내.

금화팔지(金花八枝) 여덟 개의 꽃가지를 꽂은 금으로 만든 관(冠).

급월인(汲月人) '달빛을 뜨는 사람'이라는 의미로, 원숭이가 물을 마시러 못가에 왔다가 못에 비친 달이 탐스러워서 손으로 떠내려 했으나 달이 떠지지 않아서 못의 물을 다 퍼내어도 달은 못에 남아 있었다는 고사. 전하여 학문을 하는 자신을 어리석은 원숭이에 비유하여 겸양의 뜻으로 지은 고유섭의 아호.

급전(級甎) 벽돌.

긍과(矜跨) 자랑함. 과긍(誇矜).

기관한거(棄官閑居) 관직을 사양하고 일 없이 집에서 한가하게 지냄.

기구(崎嶇) 산길이 가파르고 험함.

기도(器度) 도량(度量).

기도축리(祈禱祝釐) 신에게 제사를 올리고 복을 빎.

기려상방(騎驢相訪) 나귀를 타고 찾아옴.

기려진완지물(奇麗珍玩之物) 뛰어나게 아름답고 진기한 물건.

기로(耆老) 나이가 많고 덕이 높은 사람.

기룡(夔龍) 순(舜) 임금 때 음악을 담당했던 신하인 기(夔)와 간언(諫言)을 담당했던 신하인 용(龍)을 말함. 전하여 훌륭한 신하를 비유하여 일컫는 말.

기루(起樓) 누를 세움.

기명(器皿) 살림살이에 쓰는 온갖 그릇.

기무백옥(豈無白玉) 어찌 백옥이 나지 않으랴.

기상(忌祥) 사람이 죽거나 상서로운 일.

기신(忌辰) 기일(忌日).

기언휼사(奇言譎辭) 기이하고 허황된 말.

기영회(耆英會) 고위 관료나 공신들 중 나이 많은 이들을 초청하여 베푸는 연회.

기우청제(祈雨請霽) 비가 오기를 비는 제사.

기월(幾月) 몇 달.

기은색(祈恩色) 국가에 재난이 있을 것을 예견하여, 미리 재앙을 막기 위한 제사를 드리기 위해 설치한 기관.

기인(其人) 고려시대 볼모 제도의 하나로 지방 향리의 자제 중에서 서울로 뽑혀 와 볼모가 되어 그 출신 지방 사정에 관해 고문(顧問) 구실을 맡아 하는 사람.

기주(箕疇) 기자(箕子)가 지었다고 하는 홍범구주(洪範九疇)를 말하는 것으로, 주(周) 무왕(武王)이 은(殷)을 멸망시키고 나서 은의 현인(賢人)인 기자에게 천하를 다스리는 대법(大法)을 묻자 기자가 답한 것이다.

기초제의(祈醮祭儀) 복을 비는 제사 의식.

기취(旣醉) 『시경』의 「기취」편은 태평 시대에 귀족들이 벌이는 주연(酒宴)을 노래한 것이다.

기취(記取) 마음 깊이 새겨 기억함.

기현(畿縣) 서울 근처의 고을.

ㄴ

나인(內人) 궁중에서 임금·왕비·왕세자를 가까이 모시며 시중들던 사람.

낙벽석반(落壁石盤) 벼랑에서 떨어진 너럭바위.

낙서(洛書) 중국 하(夏)나라의 우왕(禹王)이 홍수를 다스릴 때, 낙수(洛水)에서 나온 거북이 등에 씌어 있었다는, 마흔다섯 개의 점으로 이루어진 아홉 개의 무늬. 『서경(書經)』의 홍범구주(洪範九疇)의 근원이 된다.

낙성(落成) 공사를 다 이룸. 준공.

낙역(絡繹) 끊일 사이 없이 잇달아 왕래함.

낙읍(洛邑) 낙양(洛陽).

난순(欄楯) 난간.

난정계회(蘭亭契會) 진(晉)나라 때 당시 유명 인사 마흔한 명이 난정에 모여 베풀었던 계연(契宴).

남유흑화(藍釉黑花) 남색 유약을 입힌 철화 그릇.

낭무(廊廡) 정전(正殿) 아래 동서로 붙여 지은 건물.

낭연(狼烟) 이리의 똥을 장작에 섞어 태우면 연기가 곧게 올라간다는 것에서 유래해 봉화(烽火)를 뜻함.

낭풍(閬風) 곤륜산(崑崙山) 위에 있는, 신선이 산다는 곳.

내감(來監) 와서 감독함.

내위(來圍) 내침하여 포위함.

내탕저폐(內帑楮幣) 왕실 소유의 재물과 돈.

내항(來降) 와서 항복함.

노괴야앵(老槐野櫻) 늙은 느티나무와 야생의 앵두나무.

노노(呶呶) 구차한 말로 자꾸 언급함.

노민(勞民) 백성들을 부리고 괴롭힘.

노부(鹵簿) 임금이 거둥할 때의 의장(儀仗).

노순(路順) (다른 곳을 들르지 않고) 곧장 가는 바른 길.

농천(弄擅) 제멋대로 함.

뇌석(磊石) 돌무더기.

누거만(累鉅萬) 수만에 이를 만큼 매우 많음.

누관(樓觀) 높은 언덕이나 흙으로 쌓아 올린 대(臺) 위에 세운 누각.

누지오층(累至五層) 쌓은 것이 오층에 이름.

누하점금(淚下霑襟) 눈물로 옷깃을 적심.

늑재석골(勒在石骨) 바위에 새겨 넣음.

능침제수(陵寢祭需) 능 앞에 제사를 올릴 때 쓰이는 제물.

ㄷ

다루가치(達魯花赤) 고려가 원나라의 지배를 받을 때 백성을 직접 다스리고 내정을 간섭하기 위해 배치된 원나라의 벼슬 이름.

단가(檀家) 절에 시주하는 사람.

단애협로(斷崖狹路) 깎아지른 낭떠러지 옆으로 난 좁은 길.

단약(單弱) 허술하고 약함.

단엄(端嚴) 단정하고 근엄함.

단월(檀越) 시주(施主)를 뜻하는 불교 용어.

단화(團花) 둥근 꽃.

단확(丹臒) 단사(丹砂)와 청확(靑臒)의 합성어. 적색과 청색의 그림 재료로 쓰이는 돌을 가리키는 것으로, 전하여 건물에 칠하는 단청(丹靑)의 의미가 되었다.

달친(達嚫) 재물의 시주를 의미하는 범어.

당로자(當路者) 당국자.

당번(幢幡) 불교에서 부처와 보살의 위덕을 나타내고 도량(道場)을 공양하기 위해 사용하는 깃발.

당제(堂弟) 사촌 동생.

당종수희(撞鐘隨喜) 종을 치고 수희공덕(隨喜功德)을 베풂.

대내(大內) 임금이 거처하는 곳.

대벽(對闢) 마주 보고 열림.

대수원지(臺樹園地) 누각과 나무, 정원과 대지.

대승경(大乘經) 대승 불교의 교법을 해설한 다섯 가지 불경.『화엄경(華嚴經)』『대집경(大集經)』『반야경(般若經)』『법화경(法華經)』『열반경(涅槃經)』.

대완(大宛) 한(漢)나라 때 명마(名馬)의 산지로 알려진, 중앙아시아 지역에 위치한 국가.

대작폭기(大作暴起) 크고 매섭게 갑자기 일어남.

대진(大陣) 많은 병사들로 크게 진을 침.

대초색(大醮色) 임금이나 왕비가 몸이 아플 때, 또는 가뭄 등 자연재해를 없애기 위해 지내는 제사의 비용을 조달하던 부서.

대피성잔(玳皮星盞) 대모거북 껍질 무늬의 잔.

도가어창(棹歌漁唱) 노를 저으며 부르는 뱃노래.

도과(道果) 불교의 깨달음.

도괴(倒壞) 무너짐.

도려(道侶) 도를 함께 닦는 친구. 도반(道伴).

도륙(屠戮) 무참하게 마구 죽임.

도리천(忉利天) 불교의 우주관에서 분류된 하늘의 하나로서 욕계(欲界)의 여섯 천(天) 가운데 두번째 천. 수미산(須彌山) 꼭대기에 있는데, 그곳에 제석(帝釋)이 거처한다.

도서(島嶼) 크고 작은 섬들.

도욕미주(塗浴未周) 목욕물이 골고루 묻지 않음.

도잠(陶潛) 세속을 떠나 전원생활을 즐기며 자연 풍경을 읊었던, 중국 동진(東晉)의 시인 도연명(陶淵明)의 본명.

도저(到底) 학식이나 기술, 생각 등이 깊고 철저함.

도제(度濟) (중생을) 부처의 도(道)로써 고해(苦海)에서 건져 극락세계로 인도함.

도하(都下) 서울.

독고송령(獨高松嶺) 홀로 우뚝 솟은, 소나무가 우거진 고개.

독봉(禿峯) 민둥산 봉우리.

독역(督役) 역사(役事)를 감독함.

돌올(突兀) 높이 솟아 우뚝한 모습.

동가상택(動駕相宅) (임금이) 어가(御駕)를 타고 나가, 도읍지로 정할 땅을 시찰함.

동역(董役) 큰 공사를 감독함.

동우(棟宇) 기둥.

동주번간(銅鑄幡竿) 구리로 주조한 깃대.

동토(東土) 동방의 강토라는 뜻으로 우리나라를 말함.

두류(逗留) 객지에서 머무름.

두어색흘(蠹魚蝕齕) 좀벌레가 파먹음.

두자미(杜子美) 중국 최고의 시인으로서 시성(詩聖)이라 불리는 당나라의 두보(杜甫). 자미는 그의 자(字)이다.

두호(斗護) 두둔하고 보호함.

등고망원(登高望遠) 높은 곳에 올라 먼 곳을 바라봄.

등제치사(登第致仕) 과거에 급제하여 벼슬을 지내다가 나이가 들어 물러남.

ㅁ

마라(馬騾) 말과 노새.

마애시(磨崖詩) 암벽(巖壁)이나 석벽(石壁)에 새긴 시.

막고야산(藐姑射山) 북해(北海)의 바다 속에 있는, 신선이 산다는 산.

막수(莫愁) 노래를 잘하는 여인. 미인.

만기(萬機) 임금의 온갖 정사(政事).

만승보위(萬乘寶位) 천자(天子)와 제왕(帝王)의 자리.

만중(萬重) 매우 많은 겹.

만호(縵胡) 명주의 일종.

만호후(萬戶侯) 일만 호의 백성이 사는 영지(領地)를 가진 제후.

망주석(望柱石) 무덤 앞에 세우는, 팔각으로 깎은 한 쌍의 돌기둥.

맥수점점(麥秀漸漸) '보리가 잘 자라는 모양'이라는 뜻으로, 주로 망한 나라 유적지의 황량한 모습을 은유하는 말.

명기(明器) 죽은 사람과 함께 무덤 속에 묻는 그릇이나 악기, 무기와 같은 물건들.

명다공음(茗茶供飲) 차를 달여 마심.

명미(明媚) 경치가 맑고 아름다움.

명명지중(冥冥之中) 어둡고 캄캄한 가운데.

명복추천(冥福追薦) 명복을 빌고 천도(薦度)함.

명준(明峻) 명철하고 엄격함.

명창(明暢) 경치가 밝고 화창함.

명창(明敞) 밝고 트여 있음.

모공흥역(募工興役) 장인(匠人)을 불러 역사(役事)를 일으킴.

모델리에룽(modellierung) 모델링(modelling, 소조)을 뜻하는 독일어로, 조각에서 모형에 점토 등으로 살을 덧붙여 재료에 의한 삼차원적인 표현을 주는 조형기법.

모란(謀亂) 반란을 꾀함.

모사(謀事) 일을 꾀함.

몽병일도(蒙兵一到) 몽고병이 한번 쳐들어옴.

몽진(蒙塵) 임금이 난리를 피해 먼지를 뒤집어쓰고 피난을 떠남.

묘포(苗圃) 묘목을 심어서 기르는 밭.

무량광(無量光) 아미타불의 광명은 한량이 없어, 그 이익이 과거·현재·미래의 삼세에 두루 미치도록 끝이 없다는 말.

무망(誣妄) 믿을 만하지 못함.

무변(誣辨) 그릇되게 따져 밝힘.

무사(無嗣) 대를 이을 자손이 없음.

무소부지(無所不至) 이르지 않는 곳이 없음.

무염(無鹽) 너무 못생겨서 추녀의 대명사로 통하는, 중국 제(齊)나라 선왕(宣王)의 비(妃).

무외국통(無畏國統) 부처가 중에게 설법을 할 때와 같이 아무런 두려움 없이 덕을 갖춘, 가장 높은 직책의 승려란 의미로, 진감대사(眞鑑大師)의 승직명.

문라홍막(文羅紅幕) 무늬가 있는 붉은 비단 막.

문수회(文殊會) 사찰의 낙성을 기념해 열린 화엄법회의 일종.

문운계발(文運啓發) 학문과 예술이 크게 일어나도록 그 재능을 일깨워 줌.

문채(文采) 아름다운 광채.

문토(問討) 묻고 꾸짖음.

물외(物外) 현실에서 벗어난 세상.

물의(物議) 물론(物論). 세간의 평판이나 평론.

미늘창 창 끝이 나뭇가지처럼 두세 가닥으로 갈라져 있는 창.

미래겁(未來劫) 앞으로 다가올 끝없는 시간.

미월난산(彌月難産) 산달을 넘겨서 순조롭지 못하고 어렵게 해산함.

미유불통(靡有不通) 통달치 않은 것이 없음.

미행(微行) 남의 눈에 띄지 않게 몰래 다님.

미호(迷好) (무언가에) 푹 빠져 좋아함.

민망(民望) 백성들의 기대.

민몰(泯沒) 멸망.

민서(民庶) 백성.

민성(民姓) 백성.

ㅂ

반거(蟠居) 넓은 땅을 차지하고 터전을 잡음.

반궁(泮宮) 제후의 도읍에 설치한 학교의 명칭으로, 국학기관 즉 성균관이나 국자감을 뜻함.

반도(蟠桃) 삼천 년마다 한 번씩 열매가 열린다는 전설상의 복숭아.

반룡(蟠龍) 아직 승천하지 않고 땅에 도사려 있는 용.

반송(盤松) 키가 작고 가지가 옆으로 퍼진 소나무.

반승(飯僧) 공경의 뜻으로 승려들에게 식사를 베푸는 불교 행사.

반야경보(般若經寶) 『반야경』 등 불경의 간행과 보급을 위해 설치한 기관.

반연(盤淵) 굽이쳐 흐르는 시내.

반연(盤然) 서려 있음.

반육조(半肉彫) 조각에는 고육조(高肉彫) · 반육조 등의 종류가 있는데, 고육조는 두드러지
 게 판 조각이고, 반육조는 그보다 조금 낮게 판 것을 말한다.

반환(蟠桓) 몸을 휘감고 굳세게 웅크리고 있는 모양.

반회(盤回) 물의 흐름이나 길이 굽이쳐 돎.

발간(發姦) 간사한 일을 들추어냄.

발분(發奮) 분발.

발상지지(發祥之地) 상서로운 일이나 대업(大業)의 조짐이 나타나는 땅.

발애(發哀) 애도의식을 거행함.

방가(邦家) 국가.

방가정성(邦家鼎盛) 국가의 성대한 기세.

방어요병지지(防禦要兵之地) 병사들의 침입을 막을 수 있는 땅.

방종(放縱) 날려보냄.

배맹(背盟) 맹세를 져버림.

배설(排設) 잔치를 베풀어 벌여 놓음.

배회비사(徘徊悲思) 슬픈 마음으로 거닒.

백건회대(帛巾回帶) 비단으로 허리를 두름.

백미장(白米醬) 흰쌀로 만든 음료. 쌀로 쑨 미음이나 식혜로 추정함.

백설지천(白雪之泉) 흰 눈처럼 맑은 샘물.

백출(百出) 여기저기에서 나옴.

번경(繙經) 경전을 번역함.

번의(翻意) 뜻을 바꿈.

벌장(罰杖) 벌로 곤장을 침.

범범(汎汎) 물이 넓게 흐르는 모습.

범주(泛舟) 배를 물에 띄움.

법연(法筵) 임금이 예식(禮式)을 갖추고 덕망과 학식이 있는 신하를 불러 도(道)를 강설(講說)하게 하는 자리. 혹은 불법(佛法)을 강설하는 장소.

법왕(法王) 석가여래.

법화(法華) 『법화경(法華經)』.

벽원(僻遠) 한쪽으로 치우쳐 외지고 멂.

벽파(擘破) 부수어 깨뜨림.

변무(辨誣) 사리를 따져 밝힘.

변석(辨釋) 옳고 그름을 가려 분명하게 함.

별업초당(別業草堂) 살림집 밖 경치 좋은 곳에 따로 지어 놓고 때때로 묵으면서 쉬는 초당.

병위(兵衛) 호위병.

병장(屛帳) 병풍과 장막.

병장(兵仗) 전쟁에 쓰는 모든 기구. 병장기(兵仗器).

보살계도량(菩薩戒道場) 국사(國師)나 왕사(王師) 등의 고승들이 참석한 자리에서 국왕이 불제자임을 다짐하며 보살의 자격을 확인받는 불교의식.

복련(伏蓮) 꽃잎이 아래쪽으로 엎드린 것처럼 새긴 연꽃.

복멸(覆滅) 세력이 뒤집혀 멸망함.

복서(卜筮) 길흉을 점치는 것.

복수현획(福壽現獲) 오래 살며 길이 복을 누림.

봉대(奉戴) 공경하여 높이 떠받듦.

봉래(蓬萊) 중국의 전설상의 산인 봉래산. 영주산(瀛洲山) · 방장산(方丈山)과 더불어 신선이 산다는 삼신산(三神山)으로 불림.

봉력(鳳曆) '봉황은 천시(天時)를 안다'는 뜻에서 책력(冊曆, 천체를 관측하여 해와 달의 움직임 및 절기를 적어 놓은 책)을 뜻함.

봉수(烽燧) 밤에는 불을 지피고 낮에는 불을 피워 병란이나 사변을 알리는 신호 또는 통신 수단. 봉화(烽火).

봉영(蓬瀛) 봉래산(蓬萊山)과 영주산(瀛州山).

봉장(奉葬) 임금이 죽은 후 받들어 장사 지냄.

봉천(奉遷) 왕의 시신을 안치한 관을 옮김.

부도선지(浮屠禪旨) 불교의 깊은 뜻.

부랑성(浮浪性) 이리저리 떠돌아다니는 성향.

부류탁족(赴流濯足) 흐르는 물에 발을 씻음.

부석(趺石) 비석의 대좌(臺座).

부심(腐心) 몹시 애씀.

부안(鳧雁) 오리와 기러기.

부재(赴齋) 재(齋)에 참가함.

부지(副之) 그 뒤를 이끎.

부회(附會) 근거가 없고 허황된 말을 억지로 끌어 붙여 자기에게 유리하게 함.

북전남맥(北畠南陌) 북쪽 밭의 남쪽 밭두둑 길.

분각(焚閣) 전각을 태움.

분롱(墳壟) 분묘를 감싼 둔덕.

분소(焚燒) 태워 버림.

분식(粉飾) 외관을 꾸미는 것.

분신(奮迅) 분발하여 맹렬한 기세로 일어남.

분요(紛搖) 분란과 동요.

분운(紛紜) 떠들썩하고 복잡함.

분장사기(粉粧砂器) 분장(粉粧)한 회청색의 사기라는 뜻인 '분장회청사기(粉粧灰靑砂器)' 의 준말. 당시 일본인들이 사용하던 '미시마(三島)'란 용어에 반대하여 고유섭이 새롭게 지은 용어.

분저(盆底) 동이 밑바닥.

분파(奔波) 세찬 물결.

분하(汾河) 중국 산서성(山西省)에서 발원(發源)하여 황하(黃河)로 흘러 들어가는 강.

불궤(不軌) 반역.

불법장류(佛法長流) 불법(佛法)이 오래도록 유지됨.

불복장(佛腹藏) 불상을 조성할 때 그 속에 직물 등 여러 가지 상징적 의미를 지닌 내용물을 납입하는 의식과 그 물건들을 통칭하는 말.

불승(佛乘) 중생을 깨달음의 세계로 이끄는 부처의 교법.

불제(祓除) 재앙을 물리침.

불조(佛祖) 부처와 조사(祖師).

불측(不測) 엉큼하고 못된 속셈.

불치(佛齒) 불사리의 하나로 간주되는 부처의 치아.

불회(佛會) 부처가 설법하는 모임. 법회(法會).

불휼(不恤) 걱정하지 않고 소홀히 여김.

붕기(鵬耆) 고승대덕(高僧大德).

붕어(崩御) 임금이 죽는 것을 높여 부르는 말.

비명(鄙名) 비천한 이름.

비보산천(裨補山川) 산천을 도와 모자람을 채움.

비음(碑陰) 비신의 뒷면.

비읍대식(悲泣對食) 슬피 울면서 영정을 마주 하며 밥을 먹음.

비익총(比翼塚) 비익은 암수 각각의 눈과 날개가 하나씩이라서 짝을 짓지 않으면 날지 못한
다는 전설상의 새로, 금실이 좋은 부부를 뜻한다. 전하여 한 묘에 합장하는 부부묘를 비익
총이라 한다.

비표(碑表) 비신(碑身)의 표면.

ㅅ

사가위사(捨家爲寺) 집을 희사하여 절을 지음.

사고(四鼓) 새벽 두시에서 네시 사이.

사관누정(寺館樓亭) 절·관청·누각·정자.

사궁위사(捨宮爲寺) 궁궐을 희사하여 절을 지음.

사대고비(四大考妣) 돌아가신 네 분의 아버지와 어머니.

사려(奢麗) 사치하여 화려하게 꾸밈.

사릉옥개(四稜屋蓋) 네 모서리가 뚜렷하게 보이도록 만들어진 지붕.

사마온공(司馬溫公) 중국 북송(北宋)의 정치가이자 사학자인 사마광(司馬光)의 별칭.

사명(使明) 명나라로 사신으로 나감.

사무한신(事無閑身) 맡은 일 없이 한가로이 지냄.

사문(辭文) 문사(文辭). 문장.

사물공비(賜物工費) 임금이 하사했던 물건과 공사비용.

사봉지소(祠奉之所) 제사를 모시는 장소.

사불사신(事佛事神) 부처와 신을 섬기는 일.

사시(捨施) 시주를 하거나 받는 일.

사아중루(四阿重樓) 기둥이 넷이고 지붕이 사각뿔 모양으로 된, 이층 이상 되는 누각.

사안(謝安) 중국 동진(東晋) 중기의 재상(宰相).

사원(士園) 안향(安珦)의 사저 별당에 세운 서당을 말하는데, 글 읽는 소리가 끊이지 않아
'선비의 동산'이라는 뜻으로 사원이라 불렀다고 함.

사전(四轉) 네 차례에 걸쳐 (이름이) 바뀜.

사주장시(使酒長時) 오랫동안 술주정을 함.

사지(四至) 동서남북의 경계.

사지방옥식(四至方屋式) 둥글지 않고 네모난 집의 모양.

사직익안(社稷益安) 사직에 평안함을 더함.

사피(四被) 사방을 덮음.

사피(梭皮) 종려나무 껍질.

사화영송(使華迎送) 사신을 맞이하고 보냄.

산반척(山半脊) 산허리.

삭벽(削壁) 깎아지른 높은 벽.

삭연(索然) 흩어져 없어짐.

산림사관(山林寺觀) 산 속에 있던 불교의 사원(寺院)이나 도교의 도관(道觀).

삼가장소(三家章疏) 유식종(唯識宗)의 세 대가(大家)가 저술한 불경 해설서. 즉 미륵(彌勒)
　　의 『유가사지론(瑜伽師地論)』, 무착(無着)의 『섭대승론(攝大乘論)』, 천친(天親)의 『유식
　　삼십론송(唯識三十論頌)』을 말함.

삼건(三建) 삼대(三代)째 자손이 나라를 세움.

삼공(三公) 고려시대의 가장 높은 세 벼슬, 즉 태위(太衛) · 사도(司徒) · 사공(司公)을 아울
　　러 이르는 말.

삼사월교(三四月交) 삼사월경.

삼송창취(杉松蒼翠) 삼나무가 싱싱하고 푸르게 우거짐.

삼십육수설(三十六獸說) 십이지에 각각 셋씩, 모두 서른여섯 가지 짐승을 배치한 설.

삼청상(三淸像) 도교에서 말하는, 선인(仙人)이 사는 곳인 옥청(玉淸) · 상청(上淸) · 태청
　　(太淸)의 삼청경(三淸境)을 그린 그림.

삼태(三台) 삼태성(三台星). 자미궁(紫微宮) 별자리 주위에 있는 별로, 각각 두 개의 별로
　　이루어진 상태성(上台星) · 중태성(中台星) · 하태성(下台星)을 일컬음.

상란(翔鸞) 날아오르는 난새.

상뢰(賞賚) 상을 내려 줌.

상사일(上巳日) 음력 삼월 삼짇날.

상상(上相) 중서성의 최고 우두머리로 곧 문하시중(門下侍中)인 김부식을 가리킴.

상설(象設) 무덤 앞에 사람이나 짐승의 형상을 본떠 만든 석물(石物).

상영(相營) 궁전을 지을 만한 땅인지 점을 쳐서 살핌.

상용(像容) 얼굴의 모양.

상유이차(喪帷輀車) 상여(喪輿)와 상여에 치는 휘장.

상자(相者) 관상을 보는 사람.

상장(箱欌) 진열장.

상지(相地) 땅의 생김새를 살펴 길흉(吉凶)을 판단함.

생가(笙歌) 현악기 연주과 노래 소리.

서각(犀角) 무소의 뿔.

서사(庶事) 여러 가지 일들.

서산백호(西山白虎) 풍수에서, 백호(白虎)인 서쪽 산이 높게 버티고 서 있는 지형.

서왕모(西王母) 중국 신화에 나오는 반인반수(半人半獸)인 신녀(神女)의 이름. 불사약(不死

藥)을 가지고 곤륜산(崑崙山)에 살았다고 전한다.

서정(庶政) 여러 가지 정사(政事).

서창(敍暢) 마음속에 담긴 것을 툭 털어놓음.

석교(釋敎) 불교.

석당(石幢) 범자(梵字)로 된 경문(經文)을 돌에 새겨 기둥처럼 세워 놓은 돌 구조물.

석문(席紋) 돗자리 무늬.

석상(石床) 무덤 앞에 놓는 직사각형의 평평한 돌. 혼유석(魂遊石).

석장(錫杖) 중 또는 도사가 짚고 다니는, 윗부분이 탑 모양이고 고리를 달아 소리가 나게 되어 있는 지팡이.

석조(石槽) 큰 돌을 파서 물을 부어 쓰던 돌그릇.

석폐(石陛) 돌계단.

선주(先奏) 먼저 아룀.

선풍도골(仙風道骨) 신선의 풍채와 도인의 골격. 남달리 뛰어난 풍채를 이르는 말.

설과선시(設科選試) 새로운 과목을 개설하고 과거시험을 치러 인재를 선발함.

설색판물(設色辦物) 색을 칠하고 제물을 갖춤.

설연회부(設讌會賦) 잔치를 벌이고 사람들이 모여 시를 지음.

설재낙성(設齋落成) 불공을 드리고 음식물을 마련하여 중에게 공양하며, 낙성식을 거행함.

설전(設奠) 제물을 베풂.

섬연(閃然) 불현듯.

섭험피창(涉險被創) 위험을 무릅쓰고 상처를 입음.

성기지희(聲伎之戱) 노래를 부르며 희롱하는 기생.

성망(聲望) 명성과 덕망.

성미현진(盛美玄眞) 훌륭하고 아름다우며 현묘(玄妙)하고 참됨.

성설(盛設) 성대하게 차린 음식.

성의(盛儀) 불경(佛經)을 이야기하고 선법(禪法)을 가르치는 성대한 의식.

성중부상(城中富商) 성 안의 부유한 상인.

성진(盛陳) 성대하게 늘어섬.

성하지맹(城下之盟) 전쟁에서 패하여 적의 성 아래에서 굴욕적인 화해의 조약을 맺음.

세천(世遷) 세상의 변천.

소량(蕭梁) 양나라 무제(武帝). 무제의 성이 소씨(蕭氏)이므로 소량이라 일컬으며, 불교를 지극히 숭상하여 절을 많이 지었다.

소소지제(昭昭之際) 밝고 환한 때.

소연(昭然) 뚜렷하고 선명함.

소연(騷然) 떠들썩함.

소연(蕭然) 쓸쓸하고 조용함.

소오(宵旰) 밤낮이란 뜻으로, 계속되는 상황을 이름.

소자출(所自出) 생겨난 바. 근원.

소장(消長) 쇠하여 사라지고 성하여 일어남.

소조(蕭條) 쓸쓸하고 한적함.

소지천만(笑止千萬) 우습기 짝이 없음.

소천(所薦) 천거(薦擧)한 바.

소허(巢許) 요(堯) 임금 때, 벼슬을 하지 않고 숨어살며 인격과 학식이 고결했던 선비인 소부
　　(巢父)와 허유(許由)를 일컬음.

속료(屬僚) 소속된 관료.

속증(速證) 빨리 깨달아 얻음.

손위(遜位) 임금의 자리를 물려줌.

송상(送喪) 시신을 보냄.

송자(松子) 솔방울(또는 잣).

수경(瘦勁) 글씨의 획이 마르면서도 힘이 있음.

수괘(需卦) 음식의 풍부함.

수람(收攬) 사람의 마음을 거두어 잡음.

수릉(壽陵) 임금이 생전에 미리 준비해 두는 무덤.

수명액서(受命額書) 명을 받아 현판에 쓴 글.

수모목간(水母木幹) 수(水)와 목(木)의 근간을 이루는 지맥(地脈).

수발(鬚髮) 수염과 머리털.

수비(樹碑) 비석을 세움.

수빈호백(鬚鬢皓白) 수염과 머리털이 하얗게 셈.

수승(秀勝) 빼어나게 훌륭함.

수용어진(晬容御眞) 임금의 화상(畵像).

수이사(崇而死) 동티가 나서 죽음.

수장(修裝) 손질하고 장식함.

수재(輸材) 재목을 바침.

수좌(隧座) 종을 치는 자리.

수즙(修葺) 수리하여 지붕을 새로 임.

수치(修治) 수리함.

수훼(修毁) 수리와 훼손.

수희(隨喜) 불법(佛法)을 따르고 기쁜 마음으로 보시(布施)를 함.

숙구(宿垢) 오래 된 더러움.

숙어(宿御) (임금이) 하룻밤을 묵음.

숙위(宿衛) 궁궐을 호위하는 일.

순의(殉義) 의롭게 목숨을 바침.

숭용(崇墉) 높은 담.

승개(勝槪) 훌륭한 경치.

승사(勝事) 뛰어난 사적(事蹟).

승속(僧俗) 승려와 속인.

승천(陞遷) 직위가 오름. 승직(昇職).

승축인(蠅逐人) 파리 쫓는 사람.

승평(昇平) 나라가 태평함.

시가잡뇨(市街雜鬧) 인가(人家)가 많고 번화한 곳의 혼잡함과 떠들썩함.

시랑(市廊) 저자에 설치한 회랑.

시방(十方) 널리.

시보(侍補) 시중을 드는 사람.

시부공령(詩賦功令) 문과(文科) 시험의 여러 가지 문체(文體) 중에서 시(詩)와 부(賦).

시부설작(詩賦設酌) 시와 부를 짓고 술자리를 마련함.

시세역신(恃勢逆臣) 권세를 믿고 따르는 역신.

시수(時數) 각 시간에 따른 운수.

시식(施食) 죽은 사람의 혼을 위해 음식을 올리고 경전을 읽는 일.

시역(弑逆) 임금을 죽임. 시살(弑殺).

시위(侍衛) 임금을 모시고 호위하는 사람.

시책(諡冊) 임금이나 후비(后妃)의 살아 있을 때의 업적과 덕행을 칭송한 글을 새긴 옥책(玉冊)이나 죽책(竹冊).

식이(食匜) 음식을 담는 그릇.

신기축(新機軸) 새로운 방법 또는 체제.

신도비(神道碑) 종이품 이상의 고관의 묘소로 가는 길가에 세운 비.

신보랑(新步廊) 새로 지은 복도.

신사(臣事) 신하로서 임금을 섬김.

신숙(信宿) 이틀 밤을 묵음.

신어(神御) 임금의 화상(畵像). 어진(御眞).

신용(神勇) 사람으로서는 상상하지 못할 용기.

신탄(薪炭) 땔나무와 숯.

신한(宸翰) 임금이 친히 쓴 문서나 편지.

실봉(實封) 관리가 임금에게 밀계(密啓)할 때, 중간을 거치지 않고 어전(御前)에서만 개봉하도록 견고하게 밀봉한 공문.

심방(尋訪) 방문함.

심수(深邃) 지형이 깊숙하고 조용함.

심양왕(瀋陽王) 고려 후기에 심주(瀋州)·요양(遼陽)의 고려인들을 통치하기 위해 원나라에서 고려의 왕족에게 수여한 봉호(封號). 충선왕이 시초였으며 후에 심왕(瀋王)으로 개칭됨.

심정(審定) 자세히 조사하여 밝힘.

심주(心呪) 다라니주. 즉 석가의 가르침의 정요(精要)로서, 신비한 힘을 가진 것으로 믿어지는 주문.

심창(甚漲) 기세나 사기가 대단히 드높음.

십이대원(十二大願) 약사여래가 중생을 제도하기 위해 세운 열두 가지 서원(誓願). 십이서원.

십이연생(十二緣生) 과거의 업(業)에 따라서 현재의 과보(果報)를 받으며 현재의 업에 따라서 미래의 고(苦)를 받는 열두 가지의 인연. 즉 무명(無明)·행(行)·식(識)·명색(名色)·육처(六處)·촉(觸)·수(受)·애(愛)·취(取)·유(有)·생(生)·노사(老死).

십현담(十玄談) 당나라 때 안찰(安察)이 지은 게송 열 수(首). 심인(心印)·조의(祖意)·현기(玄機)·진이(塵異)·연교(演敎)·달본(達本)·환원(還源)·회기(廻機)·전위(轉位)·일색(一色).

쌍대(雙對) 서로 짝을 이룸.

ㅇ

아계(鵝溪) 비단의 이름.

아정두옥(阿亭斗屋) 산기슭에 있는 정자와 작은 오두막집.

악막(幄幕) 군영(軍營)에서 쓰는 막(幕).

악부(岳父) 장인(丈人).

안가(安價) 헐값.

안남녹유계(安南綠釉系) 베트남제 녹색 유약을 입힌 그릇.

안마(鞍馬) 안장을 얹은 말. 안구마(鞍具馬).

안모(顔貌) 얼굴의 생김새.

안산(案山) 집터나 묏자리의 맞은편에 있는 산.

안상(眼象) 탑 또는 부도 면에 새겨 넣은 조각이나 문양.

안존(安存) 안전하게 남아 있음.

암군우주(暗君愚主) 사리에 어둡고 어리석은 군주.

암합(暗合) 우연히 일치함.

압각수(鴨脚樹) 은행나무.

압닐(狎昵) 몹시 가까이 함.

압반의(押班醫) 압반(押班, 백관이 착석하는 위치를 맡아 보던 관리)과 의관(醫官).

압조정(壓朝廷) 조정을 제압함.

앙시(仰視) 우러러 봄.

애루(隘陋) 비좁고 지저분함.

어우(御宇) 임금이 통치하는 동안.

어원(御苑) 대궐 안의 동산. 금원(禁苑).

어폭방민(禦暴防民) 폭도를 막고 백성을 지킴.

억이불양(抑而不揚) 소리가 시원하지 못하고 멀리 퍼지지 않음.

언송괴석(偃松怪石) 비스듬한 소나무와 기이한 돌.

언전(諺傳) 사람들 사이에서 구전되는 말.

엄살(掩殺) 급습하여 살해함.

여구호사(麗句好辭) 아름답게 꾸민 글과 말.

여기비(閭基碑) 마을 입구에 세운 비.

여라갈만(女蘿葛蔓) 이끼와 칡덩굴.

여서(女婿) 사위.

여와(女媧) 중국의 천지창조 신화에 나오는 여신.

여일중천적(如日中天的) 중천에 뜬 해와 같은.

여장(女墻) 전쟁시 몸을 숨기고 적과 싸우기 위해 성벽 위에 낮게 쌓은 담.

여정도치(勵精圖治) 마음을 가다듬고 정성을 모아 백성들을 헤아리고 다스림.

여탈(與奪) 주었다 빼앗았다 함.

여흘(洞) 산골물.

역막(帟幕) 위를 가려 먼지를 막는 장막.

역사(歷仕) 여러 대(代)의 임금을 섬김.

연구(延久) 오래도록 유지함.

연긍도로(連亘道路) 길게 이어져 길을 따라 뻗어 나감.

연기(緣起) 절을 짓게 된 유래나 설화.

연도(燕都) 연경(燕京).

연도(沿道) 큰길의 좌우 근처.

연류상하(沿流上下) 물결을 따라 오르내림.

연명식재(延命息災) 재앙 없이 나라가 오래 유지됨.

연문생의(緣文生意) 글자의 뜻에 얽매여서 부회하여 의미를 곡해함.

연법(演法) 설법(說法).

연사(蓮社) 정토(淨土)의 업을 닦기 위한 결사(結社). 여기서는 『묘법연화경』을 공부하는
　　결사를 말함.

연설(筵說) 임금이 신하들과 함께 경전(經典)이나 시사(時事) 등을 묻고 답할 때 신하가 임
　　금의 자문(諮問)에 답하여 올리는 말.

연수(輦輸) 수레에 실어 옮김.

연연(蜒蜒) 구불구불함.

연완굴곡(蜒蜿屈曲) 길게 이어져 구불구불한 모습.

연유(年踰) 해를 넘김.

연재(輦材) 재목을 나르는 수레.

연척(連戚) 친척.

열관(閱觀) 사열(査閱).

열사(閱射) 활쏘기를 지켜 봄.

염부제(閻浮提) 수미산의 남쪽 바다 가운데 있다는 섬. 염부(閻浮)는 나무 이름으로, 염부나무가 무성한 땅이라는 뜻이다.

염평강직(廉平剛直) 청렴하고 평범하며 성품이 곧고 바름.

영가(永嘉) 오늘날의 경북 안동.

영선(營繕) 궁궐이나 관청의 건물을 새로 짓거나 수리함.

영아(靈牙) 신령한 어금니. 즉 부처님의 치아.

영업(永業) 여러 대(代)를 이어서 기업(基業)으로 삼음.

영재(鈴齋) 주군(州郡)의 수령이 관할하는 관내(管內).

영제감시(營祭監視) 제사 지내는 것을 주의 깊게 살핌.

영조(迎詔) 조서(詔書)를 맞이함.

영주(瀛洲) 중국의 전설상의 산인 영주산. 봉래산 · 방장산과 더불어 신선이 산다는 삼신산(三神山)으로 불림.

영천(潁川) 중국 하남성(河南省) 등봉현(登封縣)에서 발원하여 안휘성(安徽省)에서 회수(淮水)로 흘러 들어가는 강.

예사(預事) 어떤 일에 간여하거나 참여함.

예알품고(詣謁稟告) 방문하여 아룀.

예좌(猊座) 고승(高僧)이 앉아 설법(說法)을 하는 장소.

예중(睨中) 눈길.

예참법(禮懺法) 삼보(三寶)에 절하여 죄를 참회하는 법.

예천(醴泉) 물맛이 단 샘물.

오고(五鼓) 새벽 네시에서 여섯시 사이.

오복(五福) 수(壽) · 부(富) · 강녕(康寧) · 유호덕(攸好德) · 고종명(考終命).

오상(五常) 인(仁) · 의(義) · 예(禮) · 지(智) · 신(信)의 다섯 가지 덕목.

오오(嗷嗷) 여러 사람이 근심하여 서로 떠들고 이야기함.

오욕(汚辱) 명예를 더럽히고 욕되게 함.

오유(遨遊) 유희를 즐김.

오유호사(遨遊豪奢) 유희를 즐기고 호화롭게 사치함.

오정(五丁) 중국 고대의 역사(力士).

오제삼왕(五帝三王) 중국 상고 시대의 다섯 성군인 황제(黃帝) · 전욱(顓頊) · 제곡(帝嚳) · 요(堯) · 순(舜)과, 세 왕인 하(夏)의 우왕(禹王), 은(殷)의 탕왕(湯王), 주(周)의 문왕(文王) 혹은 무왕(武王).

오족(鼇足) 하늘의 갈라진 곳을 메운다는 큰 거북의 다리.

오천(五天) 오천축(五天竺)의 준말로 인도를 말함.

오패(五覇) 중국 춘추시대의 다섯 우두머리, 즉 제(齊)나라의 환공(桓公), 진(晉)나라의 문

공(文公), 진(秦)나라의 목공(穆公), 송(宋)나라의 양공(襄公), 초(楚)나라의 장왕(莊王)
을 일컬음.

오학(五學) 중앙의 태학(太學)과 동서남북 네 곳의 학교.

오행(五行) 만물을 생성하는 금(金)·목(木)·수(水)·화(火)·토(土)의 다섯 가지 원소.

옥박(玉璞) 옥돌.

옥부용(玉芙蓉) 옥으로 만든 연꽃으로, 산을 비유한 표현.

옥진금성(玉振金聲) 음악이나 문장 등에서 시작과 끝이 조리있게 연결됨. 전하여 지(智)와
덕(德)을 고루 갖춤 또는 사물의 집대성을 이름.

옥축금령(玉軸金鈴) 옥으로 꾸민 시축(詩軸, 시를 적은 두루마리)과 금으로 만든 방울.

온고욕(溫故欲) 옛것을 익히고자 하는 바람.

옹서(翁壻) 장인과 사위.

옹울(蓊鬱) 무성함.

옹종경(癰腫經) 종기나 부스럼이 나기를 바라는 주문.

와력(瓦礫) 기와 조각과 자갈.

완동(頑童) 성질이 불량하고 못된 아이.

완압(頑壓) 완강하게 막음.

왕교(王喬) 한(漢)나라 사람으로, 임금께 조회를 갈 적에 신선술(神仙術)을 부린 것으로 유
명함.

왕기(王基) 임금이 이룩한 사업의 기초.

왕부(王府) 대궐.

외생(外甥) 처(妻)의 형제.

요고(鐃鼓) 징과 북.

요민구모(擾民寇侮) 외적이 침략하여 백성의 재물을 겁탈하고 노략질을 일삼음.

요민노사(擾民勞使) 백성들을 괴롭히고 부려먹음.

요민벌재(擾民伐材) 백성들을 괴롭혀 재목(材木)을 마련하게 함.

요복(邀福) 복을 불러들임.

용뉴(龍鈕) 용의 모양을 하고 있는 종두(鐘頭)의 장식.

용도(龍圖) 임금의 도량.

용렬(勇劣) 변변치 못하고 졸렬함.

용문(龍門) 중국 황하(黃河) 중류에 있는 여울목의 이름. 물살이 세고 급해 잉어가 이곳을 뛰
어오르면 용이 된다는 전설에서 '등용문(登龍門)'이라는 말이 나왔다.

용반호거(龍蟠虎踞) 용이 서리고 범이 걸터앉은 듯한 산세.

용용(溶溶) 유유히 흘러가는 모습.

용척(龍脊) 용의 등허리.

용출(湧出) 물이 솟아나옴.

우거(寓居) 남의 집에서 임시로 몸을 붙여 생활함.

우중상련(雨中賞蓮) 고려 충렬왕 때 문신인 곽예는 뛰어난 문장가이자 시인이었는데, 연꽃을 매우 좋아하여 비가 오면 매번 맨발로 나가 홀로 우산을 들고 서서 용화원 숭교사의 연못에서 연꽃을 감상했다는 일화를 말함.

우합(偶合) 우연히 들어맞음.

웅도(雄度) 웅장한 법식.

원부(元符) 송나라 철종(哲宗)의 연호이자 고려 숙종 치세 때의 연호.

원수연산(遠岫連山) 저 멀리 봉우리들이 죽 잇닿은 산.

원요(圓凹) 원형의 오목한 부분.

원장(垣墻) 담장. 울타리.

위구(爲裘) 갖옷을 입음.

위의색(威儀色) 지위가 높은 사람이 행차할 때 위엄을 보이기 위해 갖추어 세우는 의장(儀仗)을 맡아보던 관아.

위의차제(威儀次第) 예의를 갖춘 위엄있는 차림새와 장례 순서.

위전기(位田記) 관아·학교·사원 등의 운영을 위해 설정된 토지인 위전(位田)의 설치 배경·사실 등을 기록한 글.

위정(衛庭) 담으로 에워싸인 뜰.

위집(蝟集) 고슴도치의 털처럼 빽빽함.

위혁적(威嚇的) 위협적.

유(乳) 종신(鐘身)의 상반부에 젖꼭지 모양으로 조식(彫飾)되어 있는 것. 유가 들어있는 네 모난 둘레를 유곽(乳廓)이라고 하는데, 보통 네 구역으로 된 유곽 안에 각각 아홉 개씩, 전체 서른여섯 개의 유가 배치되어 있다.

유곡(幽谷) 그윽한 골짜기.

유구잔적(遺構殘蹟) 옛 토목건축의 남아 있는 구조물이나 자취.

유도(留都) 천도(遷都)하기 이전에 도읍으로 정하여 머무름.

유동(鍮銅) 구리와 주석 성분의 합금.

유력(遊歷) 여러 곳을 두루 거침.

유련(留輦) 임금의 수레를 머물러 두게 함을 뜻하는 말로, 임금이 머물게 됨을 이름.

유수(幽邃) 깊고 그윽함.

유수(遊手) 일을 하지 않고 놀고 지내는 사람.

유수(幽邃) 조용하고 깊숙함.

유수행청(留守行廳) 고려와 조선시대 때 수도 이외의 옛 도읍지나 국왕의 행궁이 있는 요긴한 곳을 맡아 다스리던 유수가 사무를 보던 관아.

유술(儒術) 유학(儒學)의 학술.

유아(幽雅) 깊고 조용하며 아담한 정취가 있음.

유액(誘掖) 이끌어 도와 줌.

유연지락(流連之樂) 뱃놀이의 즐거움.

유예(遊豫) 놀며 즐김.

유완(游玩) 구경하며 즐김.

유자(猶子) 조카.

유적(流謫) 멀리 귀양을 보냄.

유주(侑酒) 술을 권함.

유지(有旨) 임금의 분부를 전하는 문서.

유취(幽趣) 그윽한 정취.

유택(遺澤) 생전에 베풀어 후세까지 남은 은혜.

육덕(六德) 사람으로서 갖추어야 할 여섯 가지 도의(道義), 즉 지(智)·인(仁)·성(聖)·의 (義)·충(忠)·화(和).

육선부진(肉膳不進) 고기로 만든 음식을 밥상에 올리지 않음.

육예(六藝) 고대 중국의 여섯 가지 교육 과목. 즉, 예(禮)·악(樂)·사(射)·어(御)·서 (書)·수(數).

육일거사(六一居士) 송(宋)나라의 정치가이자 문인인 구양수(歐陽修)의 호.

윤습(潤濕) 축축하게 젖음.

율승(律乘) 불교의 계율과 교법(敎法).

은구자정(銀釦紫定) 은으로 테두리를 입힌, 정주(定州) 가마에서 나는 자주색 그릇.

은부(殷富) 넉넉하고 번성함.

은우(銀盂) 은으로 만든 사발.

음기기교(淫伎奇巧) 음란하고 교묘한 광대들의 재주.

음석(飮席) 술자리.

음양구기(陰陽拘忌) 음양의 이치에 어긋남.

음예(陰翳) 어둡고 침침함.

음예(淫穢) 음란하고 더러움.

음유호일(淫遊豪逸) 음탕하고 방자하게 놂.

음조(陰助) 겉으로 드러내지 않고 뒤에서 일을 꾸밈.

읍비(泣碑) 유수 목서흠(睦敍欽)이 세운 비석으로, 정몽주가 죽임을 당한 후 매일 밤 울음소 리가 들린다 하여 붙은 이름.

응요(鷹鷂) 매.

의상(儀相) 자태와 용모.

의옥(疑獄) 사건의 진상이 의심스럽고 죄의 유무를 판결하기 어려운 옥사(獄事).

의제령(儀制令) 의식(儀式)과 제도(制度)에 관한 칙령.

이궁(離宮) 행궁(行宮)이라고도 하며, 임금이 순행(巡行)할 때 거처하기 위한 별장을 뜻하 거나 임금이 상주(常住)하는 별궁을 의미하기도 한다.

이내 해질 무렵 멀리 보이는 푸르스름하고 흐릿한 기운.

이룡(螭龍) 뿔 없는 용.

이리(離離) 풀이나 열매 등이 부쩍 자라 축 늘어져 있는 모양. 주로 망국 유적지의 황량한 모습을 형용한다.

이빈(移殯) 시신을 입관(入棺)한 후 옮겨 와 장사지낼 때까지 안치(安置)함.

이세자국(利世資國) 세상을 이롭게 하고 나라에 도움이 됨.

이심(貳心) 배반하려는 마음.

이어행숙(移御幸宿) 임금이 거처를 옮겨 머무는 것.

이여(里餘) 일 리쯤.

이은(裏銀) 금탑의 속을 채운 은.

이조염부(李朝染付) 청화백자의 일본식 용어.

이죄(二罪) 일죄(一罪)인 사형 다음의 죄. 유형(流刑).

익궐(翼闕) 정전(正殿)의 좌우에 세운 대궐.

익증(益增) 더함.

인고기신(仁考忌辰) 인종(仁宗)의 기일.

인불포식(人不捕食) 사람들이 감히 잡아먹지 않음.

인시(印施) 인쇄하여 시주함.

인연(夤緣) 권세있는 연줄을 타서 출세하려 함.

인왕(人王) 임금.

인중위봉(人中威鳳) 여러 사람들 가운데 봉황처럼 위엄있는 인물.

인칙창원(因則創院) 사원을 창건한 인연.

일구(日久) 시일이 오래 됨.

일산(日傘) 햇볕을 가리기 위해 세우는 큰 양산.

일승(一乘) 중생이 성불(成佛)에 이를 수 있는 유일한 교법.

일야면진(日夜勉進) 밤낮으로 힘쓰고 노력함

일자(日者) 그날그날의 길흉을 점치는 사람.

일자판석(一字判釋) 한 자 한 자 판독하여 해석함.

일죄(一罪) 죄 중에서 가장 무거운 종류에 속하는 것으로, 곧 사형(死刑)에 해당되는 죄. 사직(社稷)에 관계되는 불충(不忠)과 풍속에 관계되는 불효(不孝), 살인 · 강도 등이 이에 속함.

임치(臨治) 백성들을 다스림.

입구(入寇) (군대를 이끌고) 쳐들어옴.

입도(立徒) 문도(門徒)를 세움.

입사(立嗣) 대를 이을 아들을 들여세움.

입사(立祠) 사당을 세움.

입질(入質) 인질로 보냄.

입회(立廻) 빙 돌면서 볼 수 있게 세워 둠.

ㅈ

자다(滋多) 더욱 많아짐.

자복(資福) 복되게 하는 데 이바지함.

자신문(紫宸門) 고려시대 궁궐의 문을 말함.

자지(紫芝) 보랏빛이 나는 영지(靈芝).

자천(資薦) 재물을 바침.

자호애육(慈護愛育) 자애롭게 보살피고 사랑으로 양육함.

잠룡시(潛龍時) 잠룡은 '잠복(潛伏)한 용'이라는 뜻으로, 임금이 아직 즉위하지 아니한 때
　　를 일컫는 말.

잠저(潛邸) 임금이 아직 왕위에 오르기 전에 살던 집.

장간(長竿) 장대.

장구(長衢) 길고 먼 거리.

장락치주(張樂置酒) 풍악을 연주하고 술자리를 벌임.

장량(張良) 중국 한나라의 건국 공신(功臣)으로, 소하(蕭何)·한신(韓信)과 함께 한나라 창
　　업의 삼걸(三傑)로 불림.

장명등(長明燈) 항상 타면서 꺼지지 않는 등불이라는 의미로, 무덤 앞이나 절 안에 세우는
　　석조물의 하나.

장배(杖配) 곤장으로 볼기를 때리고 귀양을 보냄.

장생입석(長栍立石) 장승과 입석.

장석(匠石) 고대 중국의 유명한 장인(匠人)의 이름. 그가 자귀로 물건을 쪼면 조금도 틀림이
　　없다 하여, 뛰어난 경지에 이른 기예를 비유하여 일컫는 데 쓰임.

장석가구(長石架構) 기다란 돌을 서로 짜 맞추어 세운 구조물.

장실(丈室) 사방이 열 자로 된 방으로, 사찰 주지의 거실을 말함.

장치(藏置) 소장하여 보관해 둠.

재궁(梓宮) 임금의 관(棺).

재식(纔息) 간신히 사용을 중지하게 됨.

재초(齋醮) 재앙을 물리치고 복을 기원하는 일을, 도사(道士)가 대신하여 여러 신에게 빌어
　　주는 도교 제례의식.

쟁영(崢嶸) 높고 가파름.

저수구(貯水具) 물을 담는 도구.

저왜(低倭) 높이가 나지막하고 구불구불함.

저형(杵形) 절구공이 모양.

적거(謫居) 귀양살이를 함.

적루(敵樓) 성채(城砦)의 누대(樓臺).

적사(嫡嗣) 적출(嫡出)의 사자(嗣子), 즉 본처 소생으로서 대를 잇는 아들.

적송자(赤松子) 고대 중국의 신농(神農)이 다스리던 시절에 비를 관장하던 신선.

적여구산(積如邱山) 산처럼 높이 쌓임.

적연무문(寂然無聞) 조용하고 잠잠하여 아무런 소문이 없음.

적의성(適宜性) 알맞고 적합함.

적전(籍田) 임금이 친히 경작하여 그 수확으로 신에게 제사를 지내던 토지.

적취(積聚) 모여서 쌓임.

전교(傳敎) 임금의 명령.

전렵탕유(畋獵蕩遊) 사냥을 다니며 방탕하게 놂.

전림계수(前臨溪水) 앞으로 내려다보이는 시냇물.

전물(奠物) 제사에 쓰이는 제물.

전횡(專橫) 권력을 쥐고 마음대로 함.

접주(皺主) '주름살 임금'이라는 뜻으로, 혜종(惠宗)의 얼굴에 주름이 많아 붙여진 별명.

정경(精勁) 필세(筆勢)가 힘차고 날카로움.

정람(精藍) 절을 가리키는 다른 말. 가람(伽藍).

정려(精廬) 학문을 닦거나 책을 읽는 곳. 정사(精舍). 절.

정례(頂禮) 가장 공경하는 뜻으로, 이마가 땅에 닿도록 몸을 구부려 하는 절.

정민(貞珉) 단단하고 아름다운 돌.

정상(呈上) 바쳐 올림.

정상각하(頂上脚下) 산꼭대기에서부터 발 밑으로.

정업(淨業) 선한 행위.

정완(定碗) 중국 정주(定州)의 가마에서 제작한 주발.

정정안태(定鼎安泰) 도읍을 정하고, 나라가 편안하고 태평함.

정주(程朱) 송나라의 대유학자 정호(程顥)·정이(程頤) 형제와 주희(朱熹)를 이르는 말.

정착(釘着) 나무판에 써서 못으로 박아 걸어 놓음.

정확기부(鼎鑊錡釜) 갖가지 솥과 가마.

제고문(制誥文) 임금의 명령을 적은 글.

제배(除拜) 임금이 관직을 임명하는 것. 제수(除授).

제석(帝釋) 제석천(帝釋天)의 준말. 수미산(須彌山) 꼭대기에 있는 도리천(忉利天)의 임금으로서 범천(梵天)과 더불어 불법(佛法)의 수호신이다.

제액(除厄) 액운을 없앰.

제액소재(除厄消災) 재앙을 없애 버림.

제전조위(祭奠弔慰) 제사를 지내고 유족을 조문하여 위로함.

조간(粗簡) 조악하고 보잘것없음.

조근(朝覲) 신하가 조정에 나아가 임금을 뵙는 일.

조루(彫鏤) 아로새김.

조박(糟粕) 찌꺼기.

조우원구(朝右元龜) 조정의 원로 대신(大臣).

조읍중중(朝揖重重) 조산(朝山)이 읍하듯 머리를 조아리며 중첩해 있는 현상.

조자(助資) 조력(助力)과 재물.

조충(彫蟲) 작은 벌레를 새긴다는 뜻으로, 서툰 솜씨로 남의 글귀를 따다가 맞추는 짓을 일 컫는 말. 조충소기(彫蟲小技).

조포사(造泡寺) 능(陵)이나 원(園)에 딸려 있으면서 제수용 두부를 만들던 사찰.

조화기(眉火器) 불을 두는 그릇.

존장(尊丈) 자신보다 지위가 높은 사람을 존대하여 부르는 말.

졸연(猝然) 갑작스럽게.

종경(鐘磬) 아악기(雅樂器)의 일종인 종과 경.

종구연변(鐘口緣邊) 종의 입구 즉 하단부의 가장자리.

종석(宗祏) 종묘(宗廟).

종횡육영(縱橫六楹) 가로세로로 여섯 기둥.

주가도시(駐駕都市) 임금이 어가(御駕)를 세워 도읍에서 머무름.

주가헌수(奏歌獻酬) 노래를 부르고 술잔을 주고받음.

주랑(廚廊) 행랑.

주맹결사(主盟結社) 결사하는 데 중심인물로 나섬.

주멸(誅滅) 죄인을 죽여 없앰.

주불호간(主佛毫間) 법당에 모신, 으뜸이 되는 부처의 눈썹 사이에 있는 백호(白毫).

주사(繇辭) 점괘에 적혀 있는 말.

주재(主宰) 중심이 되어 맡아 처리하는 사람.

주전감(鑄錢監) 돈을 주조하는 관청.

주찬(誅竄) 목을 베어 죽임.

주합(酒榼) 술을 담는 그릇.

주획경영(籌劃經營) 계획을 세워 경영함.

주효(奏效) 효력을 나타냄.

죽장망혜(竹杖芒鞋) 대지팡이와 짚신이라는 뜻으로, 먼 길을 떠날 때의 간편한 옷차림을 이 르는 말.

준초(峻峭) 높고 깎아지른 듯한 모습.

준특(峻特) 산세가 높고 경관이 뛰어남.

준화(樽花) 나라의 잔치 때, 술단지처럼 생긴 화병인 준(樽)에 꽂아 춤을 출 때 쓰던 조화.

중광순미(重光鶉尾) 중광은 십간(十干) 중 '신(辛)'의 고갑자(古甲子)이고, 순미는 남쪽 방 위에 있는 성수(星宿)의 이름으로 '사(巳)'에 해당한다. 신사년(1941)을 뜻함.

중궁(中宮) 왕후(王后)를 높여 부르는 말.

중동(仲冬) 음력 11월. 동짓달.

중복(重復) 다시 복구함.

중사(衆砂) 혈(穴)을 중심으로 사방에서 에워싸고 있는 크고 작은 산봉우리.

중외(中外) 나라 안팎 또는 조정(朝廷)과 민간을 이르는 말.

중절(中節) 고려시대 외국에서 파견했던 사절들의 계급을 이르는 말. 상사〔上使, 정사(正使)〕를 상절(上節), 중사〔中使, 부사(副使)〕를 중절, 하사(下使)를 하절이라고 함.

중즙(重葺) 다시 지붕을 임. 중창.

증전(贈餞) 이별할 때 선사함.

지(贄)하다 예를 표하다.

지당(池塘) 못.

지천(地天) 『주역(周易)』에서 정월에 해당하는 괘(卦)인 지천태(地天泰), 즉 1월을 뜻함.

지호(指呼) (거리상) 손짓하여 부를 만함.

지효내파(至曉乃罷) 새벽이 되어서야 잔치를 끝마침.

직제(直除) 직접 관직을 내림.

진무(鎭撫) 진정시키고 달램.

진성모상(眞聖貌像) 진성(眞聖)은 노자(老子)의 별칭으로, 노자의 얼굴을 그린 화상.

진재(眞宰) 조물주.

진좌(鎭坐) 자리를 잡아 앉음.

진퇴기거(進退起居) 벼슬자리에 나아가거나 물러나며, 모든 일상생활의 행동거지.

진향(眞香) 차의 일종.

진호(鎭護) 난리를 진압하여 나라를 수호함.

질록(秩祿) 녹봉(祿俸).

질자(質子) 볼모.

질출(秩出) 번갈아 나옴.

ㅊ

차변(借辨) 남에게 빌려와 마련함.

착간연문(錯簡衍文) 서책의 내용 중 자구(字句) 또는 지면(紙面)의 전후가 뒤바뀜, 혹은 글월 가운데 쓸데없이 끼인 글이라는 뜻으로, 이로 인해 내용이 잘못됨을 이름.

착거언석(鑿渠堰石) 도랑을 뚫고 돌로 제방을 쌓음.

착지(鑿池) 연못을 팜.

참경(讖鏡) 미래의 일을 점치는 거울.

참람(僭濫) 분수에 넘쳐 외람됨.

참숙(站宿) 하룻밤을 묵음.

참암울울(巉巖鬱鬱) 가파른 산봉우리가 빽빽하게 들어섬.

참치(參差) 들쭉날쭉하여 가지런하지 않은 모양.

창름(倉廩) 곳간.

창업수통(創業垂統) 나라를 처음으로 세워 그 전통을 자손에게 전함.

창이(瘡痍) 전쟁으로 인해 입은 상처.

창일(漲溢) (물이) 흘러 불어 넘침.

창화(唱和) 다른 사람의 시에 운을 맞추어 시가(詩歌)를 서로 주고받음.

채녀(采女) 궁녀.

채복(採卜) 점괘를 고름.

채붕(綵棚) 나라에 경사가 있을 때 연회를 베풀기 위하여 갖가지 채색으로 아름답게 꾸민 무대.

채전(彩氈) 빛깔이 고운 양탄자.

채화(綵華) 비단 조각을 오려 만든 조화.

처창(悽愴) 애처로움.

척기(滌器) 물건을 세척하는 그릇.

척리(戚里) 임금의 내외척(內外戚).

천강지용(天降地湧) 하늘에서 내려오고 땅에서 솟아남.

천구마(天廐馬) 중국 임금에게 진헌(進獻)하는 말.

천목류(天目類) 유약 속의 철분에 의해 흑색을 띠는 도자기류.

천설지험(天設之險) 하늘이 베푼 험준한 요새.

천수저기(泉水貯器) 샘물을 담아 두는 그릇.

천지송(千枝松) 줄기가 무성하게 갈라진 소나무.

천침(薦枕) (시녀나 첩이 윗사람을) 모시고 잠자리를 같이함.

천태(天台) 『천태소(天台疏)』.

철괴(撤壞) 허물어 버림.

철조삼일(輟朝三日) 삼 일 동안 조회(朝會)를 열지 않음.

철추(鐵椎) 쇠몽둥이.

철훼(撤毀) 부수어 치워 버림.

첩백(疊百) 첩첩이 겹쳐 있음.

청사왕죄(請赦王罪) 왕의 죄를 사면해 주기를 요청함.

청위(靑幃) 푸른색 휘장.

체모(體貌) 체격과 외모.

체발(剃髮) 머리를 바싹 깎음.

체부(體副) 부합함.

초망(草莽) 풀숲.

초서(稍西) 서쪽으로 조금 떨어진 곳.

초성처(醮星處) 별을 향하여 제사를 지내던 곳.

초소(草疎) 거칠고 조잡함.

초솔(草率) 거칠고 엉성함.

초자(硝子) 유리.

초체고와(礎砌古瓦) 주춧돌과 섬돌과 오래 된 기와.

초치(招致) 불러들임.

촌맹(村氓) 시골에 사는 백성.

촌부수자(村夫豎子) 시골사람과 어리숙한 사람.

촌탁(忖度) 미루어 헤아림.

총림(叢林) 많은 중들이 모여 사는 큰절.

총섭조제(摠攝調提) 총괄하고 관장하고 조직함.

총예(聰睿) 총명하고 예지가 있음.

총지종(摠持宗) 칠종십이파(七宗十二派)의 하나. 신라 혜통대사(惠通大師)가 당나라에 가
　　서 비법을 배우고 문무왕 5년에 돌아와서 세운 종(宗)으로, 우리나라의 첫 밀교.

최외(崔嵬) 높고 큼.

추봉(追封) 죽은 뒤에 작위를 봉(封)함.

추살(椎殺) 몽둥이로 쳐죽임.

추와(甃瓦) 우물을 쌓는 기와.

추존왕릉(追尊王陵) 왕위에 오르지 못하고 죽은 사람에게 왕의 칭호를 부여하여 만든 능.

축리(祝釐) 신에게 제사를 지내 복이 내리기를 기원함.

축석구천(築石臼泉) 돌을 쌓아 만든 절구통 모양의 샘.

춘첩자(春帖字) 입춘(立春) 날 대궐 안 기둥에 써 붙이던 주련(柱聯). 연잎과 연꽃 무늬가 있
　　는 종이에 제술관(製述官)이 지은 축하시를 써 붙였다.

충재(蟲災) 해충으로 인해 생기는 농작물 재해.

취두(鷲頭) 전각(殿閣)이나 문루(門樓) 등 전통건축에서 용마루 양쪽 끝머리에 얹는 상징적
　　인 장식 기와.

취라격고(吹螺擊鼓) 나각(螺角)을 불고 북을 두드림.

취라치(吹螺赤) 나팔수.

취미(翠微) 산꼭대기에서 조금 내려온 기슭.

취벽(臭癖) 취향.

취송단풍(翠松丹楓) 푸른 소나무와 단풍나무.

취음선생(醉吟先生) 당(唐)나라의 시인 백거이(白居易)의 호. 백낙천(白樂天)·향산거사
　　(香山居士)라고도 불린다.

취의부음(取意付音) 그 뜻을 가져다 소리에 맞추어 봄.

취적(吹笛) 피리를 붊.

취향(醉鄕) 술이 얼큰하게 취하여 느끼는 즐거운 기분.

치도(緇徒) 승도(僧徒).

치류(緇流) 승도(僧徒). 치도(緇徒).

치주유락(置酒遊樂) 술상을 차려 놓고 놀며 즐김.

친압(親狎) 지나치게 친애함.

친자정대(親自頂戴) 친히 머리에 인다는 뜻으로, 경의를 나타냄.

친장(親杖) 왕이 나서서 곤장을 때림.

칠십이현(七十二賢) 두문동 칠십이현. 조선의 건국을 반대하여 두문동에서 끝까지 고려에 충성을 바쳐 지조를 지킨 일흔두 명의 고려 유신(遺臣)을 이르는 말.

칠위(七偉) 동서남북과 위아래, 그리고 가운데를 합한 일곱 방향.

칠휴(漆髹) 옻칠.

침감유희(沈酣遊戲) 유희에 깊이 빠져 듦.

침당(寢堂) 부엌.

침쇄(沈鎖) 가라앉음.

침질(寢疾) 병으로 자리에 누움.

칭상헌수(稱觴獻壽) 장수(長壽)를 빌며 술잔을 올림.

칭패(稱覇) 우두머리라 일컬음.

ㅋ

쾌절장절(快絶壯絶) 시원하고 장대함.

ㅌ

타요(橢凹) 타원형의 오목한 부분.

타우(唾盂) 침을 뱉는 그릇.

탁타(橐駝) 낙타. '약대'라고도 함.

탑(榻) 걸상.

탕유(蕩遊) 방탕하게 놂.

탕평(蕩平) 평정(平定).

탕폐(蕩廢) 탕진하여 회생할 수 없게 됨.

태장계현도만다라(胎藏界現圖曼茶羅) 부처의 보리심(菩提心, 자비로운 마음)과 대비심(大悲心, 중생의 고통을 구제하려는 마음)을 태아를 양육하는 모태에 비유하여, 이로부터 세계가 현현(顯現)되며, 이를 증득(證得)하는 과정을 상징적으로 표현한 그림.

택지정장(擇地定葬) 터를 골라 장사(葬事)를 지냄.

토루(土壘) 흙무더기.

토색(討索) 돈이나 물건을 강제로 요구함.

토원(土垣) 흙담.

통음(痛飮) 폭음(暴飮).

퇴거치사(退居致仕) 나이가 많아 벼슬을 사양하고 물러남.

퇴괴(頹壞) 퇴이(頹弛). 허물어져 파괴됨.

퇴이(頹弛) 허물어져 파괴됨.

투부(投付) 세력있는 곳에 의탁하여 본래의 직분을 피함.

파지옥(破地獄) 지옥을 부수고 중생을 구출함.

판비(辦備) 마련하여 준비함.

판재(辦財) 재물을 마련함.

팔각빙호(八角氷壺) 얼음같이 맑은, 옥으로 만든 팔각형 모양의 병.

팔구회(八九會) 화엄경의 여덟번째와 아홉번째의 법회.

팔절탄(八節灘) 물결이 여덟 번 굽이치는 여울. 세찬 물살의 비유.

편유(遍遊) 두루 돌아다니며 유람함.

폄척(貶斥) 깎아 내려서 나쁘게 말함.

평과원(苹果園) 평과 즉 사과를 재배하는 과수원.

평담경직(平淡勁直) 마음이 고요하고 욕심이 없으며, 의지가 굳세고 곧음.

평선(平善) 무사함.

폐백(幣帛) 재물과 비단.

폐이(廢弛) 피폐해지고 해이해짐.

폐행(嬖幸) 임금에게 아첨으로 총애를 받는 신하.

포구락(抛毬樂) 대궐의 잔치에서 추던 춤의 한 가지. 주로 여기(女妓) 십여 명이 두 편으로
　갈려 포구문으로 공 넘기기를 하며 춤을 추었다.

포구유화(捕鳩遺火) 비둘기를 잡다가 실수로 불을 냄.

포극(暴劇) 갑자기 병세가 위독해짐.

포대(褒大) 크고 넓음.

포백(布帛) 베와 비단.

포봉(炮鳳) 구운 봉새. 큰 의식 때 차린 음식을 비유.

포열(布列) 늘어놓음.

포전(布錢) 돈을 뿌려 놓음.

폭신(曝哂) 내리쬠.

폭원(幅員) 땅이나 지역의 넓이.

표단형(瓢簞形) 표주박 모양.

표절(剽竊) 시와 글 등 남의 작품의 일부를 몰래 따다 쓰는 것을 뜻하나, 도둑질을 의미하기
　도 함.

품간(禀諫) 아뢰어 간함.

풍결(豐潔) 풍성하고 깨끗함.

풍조우순(風調雨順) 기후가 순조로움.

피집(被執) 붙잡힘.

피착(被捉) 붙잡힘.

피함(被陷) 침범하여 함락시킴.

피휘(避諱) 임금의 이름과 같은 자(字)를 쓰는 것을 피함.

필백(匹帛) 비단.

ㅎ

하과(夏課) 고려시대 때 공부하는 사람들이 여름철이면 절에 가서 승방(僧房)을 빌려 고문
　　(古文)·고시(古詩)와 당(唐)·송(宋)의 절구(絶句)를 읽으며 시와 부(賦)를 짓던 공부.

하극(罅隙) 틈.

하도(河圖) 옛날 중국 복희씨(伏義氏) 때에 황하(黃河)에서 용마(龍馬)가 지고 나왔다는 그
　　림으로,『주역(周易)』의 팔괘(八卦)의 근원이 된다.

하사포장(下賜襃獎) 임금이 재물을 내려 주며 칭찬하고 장려함.

한거별장(閑居別莊) 한가로이 머무는 별장.

한류청담(閑流淸潭) 한가로이 흐르는 맑고 깊은 물.

한천수석(寒泉漱石) 돌을 씻어내는 차가운 샘물.

한청(閑淸) 한적하고 조용함.

한퇴지(韓退之) 중국 당나라의 문인·정치가인 한유(韓愈). 퇴지는 그의 자(字)이다.

함귀(咸歸) 모두 한 자리로 쏠림.

합단(哈丹) 병화 원나라 세조에 대항하여 반란을 일으켰던 내안(乃顔)의 부장이었던 합단이
　　그 무리를 이끌고 고려의 동북면으로 침입한 사건.

합문(閤門) 조회(朝會)를 맡아보던 관아.

합향(合饗) 함께 제사 지냄.

항산(恒産) 일정한 생업(生業).

해동(海東) '발해(渤海)의 동쪽에 있는 나라' 라는 뜻으로 우리나라의 별칭.

해로(薤露) 상여가 나갈 때 부르는 노래.

해빈(海濱) 바닷가.

해태(懈怠) 게으름을 피우고 태만하게 행동함.

해후(咳喉) 사람의 목에 해당하는 요충지.

행숙관정(幸宿觀政) 절이나 관아에 머무르며 정사를 돌봄.

행어(幸御) 임금의 행차.

행여(幸如) 행차.

행(幸)하다 임금이 여자를 사랑하여 잠자리에 들게 함.

행행(行幸) 임금이 궁궐 밖으로 거둥하는 것.

행행부시(行幸賦詩) 임금이 궁궐 밖으로 거둥하여 시와 부를 지음.

행향(行香) 부처님께 올리는 예로서, 향을 피운 향로를 받쳐들고 불전 안을 돌면서 행하는
　　의식.

향도(鄕導) 길을 안내함.

향렴(香奩) 향을 담는 상자.

향역(餉役) 역군들에게 음식을 제공함.

향풍체(鄕風體) 향가풍(鄕歌風)의 문체.

향화(香華) 부처에게 받치는 향과 꽃.

허갈(虛竭) 텅 빔.

허화(虛華) 실속 없이 겉보기에만 화려함.

헌선도(獻仙桃) 당나라에서 들어온 궁중무용으로, 왕모(王母)가 선계(仙界)에서 내려와 선
　　도(仙桃)를 드린다는 내용에 맞추어 죽간자(竹竿子) 두 사람과 무기(舞技) 대여섯 사람이
　　주악에 맞추어 추는 춤.

혁조(革朝) 왕조가 바뀜.

현관소복(玄冠素服) 검은 관을 쓰고 흰 옷을 입음.

현손(玄孫) 손자의 손자. 고손(高孫).

현애(懸崖) 낭떠러지.

현포(玄圃) 곤륜산 위에 있는, 신선이 산다는 곳.

현학(玄學) 그 이론이 대단히 깊어 깨치기 어려운 학문.

현화(絢華) 무늬가 곱고 화려함.

협애(狹隘) 좁음.

협저불상(夾紵佛像) 먼저 점토로 불소상(佛塑像)을 만들고 그 위에 저포(紵布, 삼베)를 붙
　　여 말린 다음, 그 위에 옻칠을 하고 속의 흙을 긁어낸 불상.

형산(荊山) 중국에 있는 산의 이름. 보물로 전해오는 흰 옥돌을 이르거나 어질고 착한 사람
　　을 비유적으로 이르는 형산지옥(荊山之玉)이라는 말로 주로 쓰인다.

형승(形勝) 지형이 좋음.

호공어자(蒿工漁者) 뱃사공과 어부.

호괴웅려(豪瑰雄麗) 크고 아름다우며 웅장하고 화려함.

호상영대(互相映帶) 경치나 빛깔이 서로 비치고 어울림.

호석(護石) 무덤을 보호하기 위해 능원(陵園) 주위에 세운 여러 개의 돌기둥.

호승(胡僧) 인도의 승려.

호유(豪遊) 호화롭게 놂.

호착(互錯) 서로 바뀜.

호형(鯱形) 물호랑이(범고래) 모양.

호흥(好興) 일으키는 것을 좋아함.

혹신(惑信) 홀딱 반하여 그대로 믿음.

혼여(魂輿) 상여.

혼원황제(混元皇帝) 천지와 우주의 황제. 도교에서 노자(老子)를 교조(敎祖)로 받들어 존칭
　　한 이름.

혼일위왕(混一爲王) 하나로 합해져 왕이 됨.

혼효(混淆) 혼합.

홍두견(紅杜鵑) 붉은 진달래.

홍예문(虹蜺門) 윗부분을 무지개 모양으로, 반원형(半圓形)이 되게 만든 문.

홍적(紅賊) 홍건적.

화가위국(化家爲國) 한 집안을 바꾸어 나라를 세움.

화관(華貫) 드높은 직책.

화서(禾黍) 벼와 기장.

화수(火樹) 환한 등불을 단 나무.

화악(華岳) 화산(華山). 중국에 있는 다섯 개의 높은 산 가운데 하나.

화주(火珠) 유리로 된 구슬.

화형(花形) 풍수설에서 산수(山水)의 발맥(發脈).

화환(華煥) 아름답게 빛이 남.

환륜(奐輪) 건축물 외관의 모든 장식.

환부(還付) 돌려보냄.

활협(闊狹) 넓음과 좁음.

황거장(皇居壯) 황거는 천자의 거소(居所)로, 황거장은 대궐의 장대함을 이름.

황금지아(黃金之芽) 황금빛의 새싹.

황단(黃丹) 납에 유황(硫黃)을 섞어서 만든 약제.

황릉(黃綾) 황금색 비단.

황매선사(黃梅禪師) 선종(禪宗) 오조(五祖)인 홍인(弘忍)을 말함.

황탄(荒誕) 말이나 행동이 허황함.

회고려(繪高麗) 철회청자(鐵繪靑瓷). 회청자(繪靑瓷). 유약을 입히기 전에 산화철 안료를
써서 붓으로 그림을 그린 후, 산화염으로 구워내어 문양을 검은색으로 발색시킨 청자.

회뢰(賄賂) 뇌물을 주고받음.

회명(晦暝) 어두컴컴함.

회사사(回謝使) 외국에서 사신을 보냈을 때 그 답례로 보내던 사신. 회례사(回禮使).

회삼귀일(會三歸一) 셋이 모여 하나가 됨.

회소(繪塑) 채색을 한 소상(塑像).

회식(繪飾) 장식으로 그린 그림.

회신(灰燼) 불에 타서 형체가 없어짐.

회유(回癒) 병이 나아 회복됨.

회유(懷柔) 달래어 설득함.

회정(回程) 다시 돌아옴.

회회세자(回回世子) 이슬람 제국의 왕자.

횡우(黌宇) 교횡(校黌). 학문을 가르치는 곳. 학교.

횡일(橫溢) (물이) 가로 흘러 넘침.

효법(效法) 서법(書法)을 본받아 배움.

효빈(效顰) 월(越)나라의 미인 서시(西施)가 불쾌한 일로 얼굴을 찡그렸더니 한 추녀가 이

를 보고 흉내냈다는 고사(故事)에서 나온 말로, 남의 흉내를 냄을 뜻함.

훈현(勳賢) 국가에 공을 세운 어진 사람.

훙어(薨御) 임금이나 왕족의 죽음을 높여 이르는 말. 훙서(薨逝).

훤천(喧天) 하늘에 시끄럽게 울려퍼짐.

훼반(毁搬) 헐어서 옮김.

휘쇄견흥(揮灑遣興) 붓을 휘둘러 글을 써서 흥취를 풀어냄.

휼계(譎計) 간사한 계략.

흉용(洶湧) (물결이) 세차게 넘실대는 모습.

흥감(興酣) 술에 흠뻑 취함.

희역(義易) 『역경(易經)』. 복희씨(伏羲氏)가 처음으로 팔괘(八卦)를 만들었다는 데서 유래함. 희경(羲經)이라고도 한다.

수록문 출처

송도의 고적

1. 송도 고적 순례 「松京에 남은 古蹟」『조광(朝光)』, 1936. 11.

2. 고려의 경(京) 『고려시보(高麗時報)』, 1940. 9. 1.

3. 개경의 성곽 「開城의 城郭(草稿)」『고려시보』, 1936. 5. 16.

4. 광명사(廣明寺)와 온혜릉(溫鞋陵) 『고려시보』, 1936. 2. 1, 2. 16.

5. 일월사(日月寺)·광명사(廣明寺) 변(辯)—부고(附考) 시왕사(十王寺)
 「龜臺辯 附 廣明·日月 兩寺考」『고려시보』, 1937. 6. 1. 〔보정(補丁) 1941. 2. 13〕

6. 소격전(昭格殿)과 귀산사(龜山寺) 『고려시보』, 1936. 1. 1, 1. 15. (보정 1941. 2. 12)

7. 구재학(九齋學)과 중화당(中和堂)—혜종(惠宗) 순릉(順陵)과 '큰절' 『고려시보』,
 1937. 5. 1.

8. 안화사(安和寺)의 전망 『고려시보』, 1936. 3. 1.

9. 중대(中臺), 본시 법왕사(法王寺) 터 「中臺本是法王基」『고려시보』, 1937. 12. 1.

10. 수덕궁(壽德宮) 태평정(太平亭) 『고려시보』, 1937. 8. 1.

11. 순천관(順天館)의 연혁 『고려시보』, 1935. 7. 16.

12. 봉은사(奉恩寺)와 국자감(國子監) 『고려시보』, 1935. 11. 16.

13. 흥국사(興國寺)와 그 부근 『고려시보』, 1935. 8. 16.

14. 수창궁(壽昌宮)과 민천사(旻天寺) 『고려시보』, 1935. 11. 1.

15. 연복사(演福寺)와 그 유물 『고려시보』, 1935. 6. 1, 7. 1.

16. 유암산(由巖山)의 고적 『고려시보』, 1935. 12. 1.

17. 묘련사(妙蓮寺)와 삼현신궁(三峴新宮) 「妙蓮寺와 寒松亭(三峴新宮)」『고려시보』,
 1936. 6. 1.

18. 영창리(靈昌里) 쌍명재(雙明齋) 계회지(契會地) 『고려시보』, 1937. 10. 16.

19. 숭교사(崇敎寺)의 운금루(雲錦樓) 「崇敎寺와 雲錦樓」『고려시보』, 1937. 7. 1.

20. 개국사(開國寺)와 남계원(南溪院) 『고려시보』, 1936. 6. 15. 〔수보(修補) 1941. 2. 14〕

21. 흥왕사(興旺寺)의 역사 『고려시보』, 1937. 4. 16.

22. 부소산(扶蘇山) 경천사탑(敬天寺塔) 『고려시보』, 1940. 9. 16.

23. 취적봉(吹笛峯) 천수사(天壽寺) 『고려시보』, 1937. 6. 15.

24. 판적요(板積窯)와 연흥전(延興殿) 『고려시보』, 1936. 3. 16.

25. 현화사(玄化寺)와 청녕재(淸寧齋) 『고려시보』, 1936. 4. 1, 4. 16.

26. 복흥사(復興寺)의 쌍탑 고적과 원통사(元通寺)의 법화경서탑(法華經書塔) 『고려시보』, 1937. 11. 16.

27. 서교(西郊) 서쪽의 국청사(國淸寺) 「西郊西의 國淸寺」『고려시보』, 1937. 7. 16.

28. 백마산(白馬山) 강서사(江西寺)의 포경(浦景) 『고려시보』, 1937. 5. 16.

29. 고려왕릉과 그 형식 『고려시보』, 1940. 10. 1.

30. 현릉(玄陵)·정릉(正陵) 및 운암사(雲巖寺) 「玄陵·正陵及雲巖寺」『고려시보』, 1936. 5. 1.

31. 왕륜사(王輪寺)와 인희전(仁熙殿) 『고려시보』, 1935. 8. 1.

32. 선죽위교석로하(善竹危橋石老嘏) 『고려시보』, 1937. 9. 1.

33. 박연설화(朴淵說話) 『문장(文章)』, 1939. 10.

附—그 밖의 개성 관련 글

1. 고대 정도(定都)의 여러 조건과 개성 「古代定都의 諸條件과 開城」『고려시보』, 1941. 2. 16.

2. 선죽교 변(辯) 『조광』, 1939. 8.

3. 고려 구도(舊都) 개성의 고적—개성보승회(開城保勝會) 부활에 즈음하여 『조선일보』, 1936. 9. 29, 30.

4. 개성박물관을 말함 『차완(茶わん)』, 1941. 8.

5. 개성부민(開城府民)의 실공(失功) 『고려시보』 제3호.

도판 목록

* 이 책에 실린 도판의 출처를 밝힌 것으로,
고유섭 소장 사진의 경우 사진 뒷면에 기록되어 있던
연도 · 소재지 · 재료 · 소장처 등의 세부사항까지 옮겨 적었다.

1. 태평관(太平館). 경기 개성부. 『조선고적도보』 제11권, 조선총독부, 1931.
2. 남대문(南大門). 경기 개성부. 『일본지리대계 12—조선편』, 도쿄: 가이조샤(改造社), 1930.
3. 만월대(滿月臺) 남부 평면도. 조선총독부 토목국 영선과(營繕課) 실측. 경기 개성군 송도
 면. 『조선고적도보』 제6권, 조선총독부, 1918.
4. 남쪽에서 바라본 만월대. 경기 개성군 송도면. 『조선고적도보』 제6권, 조선총독부, 1918.
5. 만월대 회경전(會慶殿)의 석단(石壇)과 석계(石階). 경기 개성군 송도면. 『조선고적도보』
 제6권, 조선총독부, 1918.
6. 첨성대(瞻星臺). 경기 개성군 송도면. 『조선고적도보』 제6권, 조선총독부, 1918.
7. 숭양서원(崇陽書院). 경기 개성부. 『조선고적도보』 제11권, 조선총독부, 1931.
8. 영통사지(靈通寺址). 경기 개성군 영남면(嶺南面). 『조선고적도보』 제6권, 조선총독부,
 1918.
9. 천마산성(天磨山城) 석성(石城)의 일부. 조선조 숙종(肅宗) 1676년. 개풍군 영북면(嶺北
 面) 천마산성. 고유섭 소장 사진.
10. 대흥사(大興寺) 대웅전. 경기 개성군 영북면. 『조선고적도보』 제12권, 조선총독부, 1932.
11. 관음사(觀音寺) 대웅전. 경기 개성군 영북면. 『조선고적도보』 제12권, 조선총독부, 1932.
12-13. 개성의 외성인 나성(羅城). 경기 개성군 청교면(靑郊面). 『조선고적도보』 제6권, 조선
 총독부, 1918.
14. 눌리문(訥里門). 고려 공양왕 3년(1391)-조선조 태조 2년(1393). 개성부 만월정(滿月
 町). 고유섭 촬영.
15. 혜종(惠宗) 순릉(順陵). 경기 개성군 송도면. 『조선고적도보』 제7권, 조선총독부, 1920.
16. 목청전(穆淸殿) 정전(正殿). 경기 개풍군 영남면. 『조선고적도보』 제11권, 조선총독부, 1931.
17. 청자와(靑瓷瓦). 전남 강진(康津) 요지(窯址) 출토. 국립박물관.
18. 성균관(成均館) 배치도. 경기 개성부. 『조선고적도보』 제11권, 조선총독부, 1931.
19-20. 서쪽과 동쪽에서 본 성균관. 경기 개성부. 『조선고적도보』 제11권, 조선총독부, 1931.
21. 성균관 대성전(大成殿). 경기 개성부. 『조선고적도보』 제11권, 조선총독부, 1931.
22. 성균관 명륜당(明倫堂). 경기 개성부. 『조선고적도보』 제11권, 조선총독부, 1931.

23-24. 흥국사지(興國寺址) 석탑과 석탑 기단의 각명(刻銘). 경기 개성군 송도면. 『조선고적도보』제6권, 조선총독부, 1918.

25. 연복사종(演福寺鐘). 경기 개성군 송도면. 『조선고적도보』제7권, 조선총독부, 1920.

26-27. 연복사종의 용뉴(龍鈕)와, 종체(鐘體) 상반부에 양주(陽鑄)된 삼존불상. 『조선고적도보』제7권, 조선총독부, 1920.

28. 연복사종 종체 하반부. 『조선고적도보』제7권, 조선총독부, 1920.

29. 석조여래입상(石造如來立像). 개성박물관. 고유섭 소장 사진.

30. 전(傳) 개국사지(開國寺址) 칠층석탑. 경기 개성군 청교면. 『조선고적도보』제6권, 조선총독부, 1918.

31-32. 전(傳) 개국사지 칠층석탑 안에서 발견된 『묘법연화경(妙法蓮華經)』전7권과 제7권의 일부. 경기 개성군 청교면. 『조선고적도보』제6권, 조선총독부, 1918.

33. 영통사(靈通寺) 대각국사비(大覺國師碑). 경기 개성군 영남면. 『조선고적도보』제6권, 조선총독부, 1918.

34. 경천사지탑(敬天寺址塔). 경기 개성군 부소산(扶蘇山). 『조선고적도보』제6권, 조선총독부, 1918.

35. 경천사지탑 초층(初層) 및 기단의 부조. 『조선고적도보』제6권, 조선총독부, 1918.

36. 원각사지탑(圓覺寺址塔) 초층 탑신(塔身)의 부조. 『조선고적도보』제13권, 조선총독부, 1933.

37. 원각사지탑. 경기 경성부(京城府) 탑동공원(塔洞公園). 『조선고적도보』제13권, 조선총독부, 1933.

38-39. 현화사지(玄化寺址) 칠층석탑과 탑신에 새겨진 부조. 경기 개성군 영남면. 『조선고적도보』제6권, 조선총독부, 1918.

40. 현화사비(玄化寺碑). 경기 개성군 영남면. 『조선고적도보』제6권, 조선총독부, 1918.

41. 현화사지 석당간지주(石幢竿支柱). 경기 개성군 영남면. 『조선고적도보』제6권, 조선총독부, 1918.

42-43. 현화사비 비표(碑表)와 비음(碑陰) 탁본. 『조선고적도보』제6권, 조선총독부, 1918.

44-45. 복흥사지(福興寺址) 전경과 그곳의 유구 파편. 경기 개풍군 영북면(嶺北面) 원통동(圓通洞). 고유섭 소장 사진.

46. 원통사지(圓通寺址) 부도. 개풍군 영북면 월고리(月古里) 원통사. 고유섭 소장 사진.

47. 태조(太祖) 현릉(顯陵). 경기 개성군 중서면(中西面). 『조선고적도보』제7권, 조선총독부, 1920.

48. 정종(定宗) 안릉(安陵). 경기 개성군 청교면. 『조선고적도보』제7권, 조선총독부, 1920.

49. 광종(光宗) 헌릉(憲陵). 경기 개성군 영남면. 『조선고적도보』제7권, 조선총독부, 1920.

50. 경종(景宗) 영릉(榮陵). 『조선고적도보』제7권, 조선총독부, 1920.

51. 헌정왕후(獻貞王后) 원릉(元陵). 경기 개성군 영남면. 『조선고적도보』제7권, 조선총독부, 1920.

52. 대종(戴宗) 태릉(泰陵). 경기 개성군 중서면. 『조선고적도보』 제7권, 조선총독부, 1920.

53. 안종(安宗) 건릉(乾陵). 경기 개성군 영남면. 『조선고적도보』 제7권, 조선총독부, 1920.

54. 현종(顯宗) 선릉(宣陵). 경기 개성군 중서면. 『조선고적도보』 제7권, 조선총독부, 1920.

55. 문종(文宗) 경릉(景陵). 경기 장단군(長湍郡) 진서면(津西面). 『조선고적도보』 제7권, 조선총독부, 1920.

56. 예종(睿宗) 유릉(裕陵). 경기 개성군 청교면. 『조선고적도보』 제7권, 조선총독부, 1920.

57. 희종(熙宗) 석릉(碩陵). 경기 강화군(江華郡) 양도면(良道面). 『조선고적도보』 제7권, 조선총독부, 1920.

58. 고종(高宗) 홍릉(洪陵). 경기 강화군 양도면. 『조선고적도보』 제7권, 조선총독부, 1920.

59. 원덕태후(元德太后) 곤릉(坤陵). 경기 강화군 양도면. 『조선고적도보』 제7권, 조선총독부, 1920.

60. 제국공주(齊國公主) 고릉(高陵). 경기 개성군 중서면. 『조선고적도보』 제7권, 조선총독부, 1920.

61. 충정왕(忠定王) 총릉(聰陵). 경기 개성군 청교면. 『조선고적도보』 제7권, 조선총독부, 1920.

62. 충목왕(忠穆王) 명릉(明陵). 경기 개성군 중서면. 『조선고적도보』 제7권, 조선총독부, 1920.

63. 현릉(玄陵)과 정릉(正陵)의 전경. 경기 개성군 중서면. 『조선고적도보』 제7권, 조선총독부, 1920.

64-65. 공민왕(恭愍王) 현릉과 노국대장공주(魯國大長公主) 정릉. 경기 개성군 중서면. 『조선고적도보』 제7권, 조선총독부, 1920.

66-67. 정릉 앞 제일단의 문인석(文人石)과 제이단의 무인석(武人石). 경기 개성군 중서면. 『조선고적도보』 제7권, 조선총독부, 1920.

68-70. 현릉의 석등, 석상(石床)과 외호석(外護石)의 부조. 경기 개성군 중서면. 『조선고적도보』 제7권, 조선총독부, 1920.

71. 현릉 앞 석조물의 전경. 경기 개성군 중서면. 『조선고적도보』 제7권, 조선총독부, 1920.

72. 선죽교(善竹橋). 경기 개성군 송도면. 『조선고적도보』 제13권, 조선총독부, 1933.

73. 박연 폭포. 경기 개성부. 『일본지리대계 12―조선편』, 도쿄: 가이조샤, 1930.

74. 영통사지 오층석탑과 삼층석탑. 화강암. 고려시대. 개풍군 영남면 현화리(玄化里) 영통동(靈通洞). 고유섭 소장 사진.

75. 개성박물관 전경. 고유섭 소장 사진.

76. 청자사자개향로(靑瓷獅子蓋香爐). 고려시대. 개성박물관. 고유섭 촬영.

고유섭 연보

1905(1세)

2월 2일(음 12월 28일), 경기도 인천 용리(龍里, 현 용동 117번지 동인천 길병원 터)에서 부친 고주연(高珠演, 1882-1940), 모친 평강(平康) 채씨(蔡氏) 사이에 일남일녀 중 장남으로 태어났다. 본관은 제주로 중시조(中始祖) 성주공(星主公) 고말로(高末老)의 삼십삼세손이며, 조선 세종 때 이조판서 · 일본통신사 · 한성부윤 · 중국정조사 등을 지낸 영곡공(靈谷公) 고득종(高得宗)의 십구세손이다. 아명은 응산(應山), 아호(雅號)는 급월당(汲月堂) · 우현(又玄), 필명은 채자운(蔡子雲) · 고청(高靑)이다. '우현'이라는 호는 『도덕경(道德經)』 제1장의 "玄之又玄 衆妙之門(현묘하고 또 현묘하니 모든 묘함의 문이다)"라는 구절에서 따 온 것이다.

1910년대초

보통학교 입학 전에 취헌(醉軒) 김병훈(金炳勳)이 운영하던 의성사숙(意誠私塾)에서 한학의 기초를 닦았다. 취헌은 박학다재하고 강직청렴한 성품에 한문경전은 물론 시(詩) · 서(書) · 화(畵) · 아악(雅樂) 등에 두루 능통한 스승으로, 고유섭의 박식한 한문 교양, 단아한 문체와 서체, 전공 선택 등에 적잖은 영향을 주었을 것으로 생각된다.

1912(8세)

10월 9일, 누이동생 정자(貞子)가 태어났다. 이때부터 부친은 집을 나가 우현의 서모인 김아지(金牙只)와 살기 시작했다.

1914(10세)

4월 6일, 인천공립보통학교[仁川公立普通學校, 현 창영초등학교(昌寧初等學校)]에 입학했다. 이 무렵 어머니 채씨가 아버지의 외도로 시집식구들에 의해 부평의 친정으로 강제로 쫓겨나자 고유섭은 이때부터 주로 할아버지 · 할머니 · 삼촌들의 관심과 배려 속에서 지내게 되었다. 이 일은 어린 고유섭에게 상당한 충격을 주어 그의 과묵한 성격 형성에 큰 영향을 끼쳤다. 당시 생활환경은 아버지의 사업으로 경제적으로는 비교적 여유로운 편이었고, 공부도 잘하는 민첩하고 명석한 모범학생이었다.

1918(14세)

3월 28일, 인천공립보통학교를 졸업했다.(제9회 졸업생) 입학 당시 우수했던 학업성적이 차츰 떨어져 졸업할 때는 중간을 밑도는 정도였고, 성격도 입학 당시에는 차분하고 명석했으나

졸업할 무렵에는 반항적이라고 기록되어 있다. 병력 사항에는 편도선염이나 임파선종 등 병치레를 많이 한 것으로 쎠어 있다.

1919(15세)
3월 6일부터 4월 1일까지, 거의 한 달간 계속된 인천의 삼일만세운동 때 동네 아이들에게 태극기를 그려 주고 만세를 부르며 용동 일대를 돌다 붙잡혀, 유치장에서 구류를 살다가 사흘째 되던 날 큰아버지의 도움으로 풀려났다.

1920(16세)
경성 보성고등보통학교(普成高等普通學校)에 입학했다. 동기인 이강국(李康國)과 수석을 다투며 교분을 쌓기 시작했다. 곽상훈(郭尙勳)이 초대회장으로 활약한 '경인기차통학생친목회'〔한용단(漢勇團)의 모태〕 문예부에서 정노풍(鄭蘆風) 이상태(李相泰) 진종혁(秦宗爀) 임영균(林榮均) 조진만(趙鎭滿) 고일(高逸) 등과 함께 습작이나마 등사판 간행물을 발행했다. 훗날 고유섭은 이 시절부터 '조선미술사' 공부에 대한 소망을 갖게 되었다고 회고했다.

1922(18세)
인천 용동에 큰 집을 지어 이사했다.(현 인천 중구 경동 애관극장 뒤 능인포교당 자리) 이때부터 아버지와 서모, 여동생 정자와 함께 살게 되었으나, 서모와의 관계가 원만하지 못해 항상 의기소침했다고 한다.
『학생』지에 「동구릉원족기(東九陵遠足記)」를 발표했다.

1925(21세)
3월. 졸업생 쉰아홉 명 중 이강국과 함께 보성고보를 우등으로 졸업했다.(제16회 졸업생)
4월. 경성제국대학 예과 문과 B부에 입학했다.(제2회 입학생. 경성제대 입학시험에 응시한 보성고보 졸업생 열두 명 가운데 이강국과 고유섭 단 둘이 합격함) 입학동기로 이희승(李熙昇) 이효석(李孝石) 박문규(朴文圭) 최용달(崔容達) 등이 있다.
고유섭·이강국·이병남(李炳南)·한기준(韓基駿)·성낙서(成樂緖) 등 다섯 명이 '오명회(五明會)'를 결성, 여름에는 천렵(川獵)을 즐기고 겨울에는 스케이트를 탔으며, 일 주일에 한 번씩 모여 민족정신을 찾을 방안을 토론했다.
이 무렵 '조선문예의 연구와 장려'를 목적으로 조직된 경성제대 학생 서클 '문우회(文友會)'에서 유진오(兪鎭午)·최재서(崔載瑞)·이강국·이효석·조용만(趙容萬) 등과 함께 활동했다. 문우회는 시와 수필 창작을 위주로 하고 그 밖에 소설·희곡 등의 습작을 모아 일 년에 한 차례 동인지 『문우(文友)』를 백 부 한정판으로 발간했다.(5호 마흔 편으로 중단됨)
12월. '경인기차통학생친목회'의 감독 및 서기로 선출되었다.
『문우』에 수필 「성당(聖堂)」「고난(苦難)」「심후(心候)」「석조(夕照)」「무제」「남창일속(南窓一束)」, 시 「해변에 살기」를, 『동아일보』에 연시조 「경인팔경(京仁八景)」을 발표했다.

1926(22세)
시「춘수(春愁)」와 잡문수필을『문우』에 발표했다.

1927(23세)
예과 한 해 선배인 유진오를 비롯한 열 명의 학내 문학동호인이 조직한 '낙산문학회(駱山文學會)'에 참여하여 활동했다. 낙산문학회는 아베 요시시게(安倍能成), 사토 기요시(佐藤淸) 등 경성제대의 유명한 교수를 연사로 초청하여 내청각(來靑閣, 경성일보사 삼층홀)에서 문학강연회를 여는 등 적극적인 활동을 벌였으나 동인지 하나 없이 이 해 겨울에 해산되었다.
4월 1일, 경성제국대학 법문학부 철학과에 진학했다.(전공은 미학 및 미술사학) 소학시절부터 조선미술사의 출현을 소망했던 고유섭은 이때부터 본격적으로 자신의 미술사 공부에 대해 계획을 잡아 나가기 시작했다. 당시 법문학부 철학과의 교수는 아베 요시시게(철학사), 미야모토 가즈요시(宮本和吉, 철학개론), 하야미 히로시(速水滉, 심리학), 우에노 나오테루(上野直昭, 미학) 등 일본에서도 유명한 학자들이었는데, 고유섭은 법문학부 삼 년 동안 교육학 · 심리학 · 철학 · 미학 · 미술사 · 영어 · 문학 강좌 등을 수강했다. 동경제국대학에서 미학을 전공한 뒤 베를린 대학에서 미학 및 미술사를 전공하고 온 우에노 나오테루 주임교수로부터 '미학개론' '서양미술사' '강독연습' 등의 강의를 들으며 당대 유럽에서 성행하던 미학을 바탕으로 한 예술학의 방법론을 배웠고, 중국문학과 동양미술사를 전공하고 인도와 유럽에서 유학하고 돌아온 다나카 도요조(田中豊藏) 교수로부터 『역대명화기(曆代名畵記)』 강독연습 '중국미술사' '일본미술사' 등의 강의를 들으며 동양미술사를 배웠으며, 총독부박물관의 주임을 겸하고 있던 후지타 료사쿠(藤田亮策)로부터 '고고학' 강의를 들었다. 특히 고유섭은 다나카 교수의 동양미술사 특강에 많은 영향을 받았다고 한다.
『문우』에「화강소요부(花江逍遙賦)」를 발표했다.

1928(24세)
미두사업이 망함에 따라 부친이 인천 집을 강원도 유점사(楡岾寺) 포교원에 매각하고, 가족을 이끌고 강원도 평강군(平康郡) 남면(南面) 정연리(亭淵里)에 땅을 사서 이사했다. 이때부터 가족과 떨어져 인천에서 하숙생활을 하기 시작했다.
4월, 훗날 미학연구실 조교로 함께 일하게 될 나카기리 이사오(中吉功)와 경성제대 사진실의 엔조지 이사오(円城寺勳)를 알게 되었다. 다나카 도요조 교수의 '동양미술사 특강'을 듣고 미학에서 미술사로 관심이 옮아가기 시작했다.

1929(25세)
10월 28일, 정미업으로 성공한 인천 삼대 갑부의 한 사람인 이홍선(李興善)의 장녀 이점옥(李点玉, 경성여자고등보통학교 졸업, 당시 21세)과 결혼하여 인천 내동(內洞)에 신방을 차렸다. 졸업 후 다시 동경제대에 들어가 심도있는 미술사 공부를 하려 했으나 가정형편상 포기할 수밖에 없던 중, 우에노 교수에게서 새학기부터 조수로 임명될 것 같다는 언질을 받고서 고유섭은 곧바로 서양미술사 집필과 불국사 및 불교미술사 연구의 계획을 세워 나갔다.

1930(26세)

3월 31일, 경성제국대학을 졸업했다. 학사학위논문은 콘라트 피들러(Konrad Fiedler)에 관해 쓴 「예술적 활동의 본질과 의의(藝術的活動と意義)」였다.

3월, 배상하(裵相河)로부터 '불교미학개론' 강의를 의뢰받고 승낙했다.

4월 7일, 경성제국대학 미학연구실 조수로 첫 출근했다. 이때부터 전국의 탑을 조사하는 작업에 착수했고, 이는 이후 개성박물관으로 자리를 옮기고 나서도 계속되었다. 또한 개성박물관장 취임 이후까지 지속적으로 수백 권에 이르는 규장각 도서 시문집에서 조선회화에 관한 기록을 모두 발췌하여 필사했다.

9월 2일, 아들 병조(秉肇)가 태어났으나 두 달 만에 사망했다.

12월 19일, 동생 정자가 강원도에서 결혼했다.

「미학의 사적(史的) 개관」(7월, 『신흥』 제3호)을 발표했다.

1931(27세)

11월, 경성 숭인동 78번지에 셋방을 얻어 처음으로 독립된 부부살림을 시작했다.

조선미술에 관한 첫 논문인 「금동미륵반가상의 고찰」을 『신흥』 4호에 발표했다.

1932(28세)

5월 20일, 숭인동 67-3번지의 가옥을 매입하여 이사했다.

5월 25일, 금강산을 여행하면서 유점사(楡岾寺) 오십삼불(五十三佛)을 촬영했다.

12월 19일, 장녀 병숙(秉淑)이 태어났다.

「조선 탑파 개설」(1월, 『신흥』 제6호), 「조선 고미술에 관하여」(5월 13-15일, 『조선일보』) 「고구려의 미술」(5월, 『동방평론』 2·3호) 등을 발표했다.

1933(29세)

3월 31일, 경성제대 미학연구실 조수를 사임했다.

4월 1일, 개성부립박물관 관장으로 취임했다.

4월 19일, 개성부립박물관 사택으로 이사했다.

10월 26일, 차녀 병현(秉賢)이 태어났으나 이 년 후 사망했다. 이 무렵부터 동경제국대학에 재학 중이던 황수영(黃壽永)과 메이지대학에 재학 중이던 진홍섭(秦弘燮)이 제자로 함께 했다.

1934(30세)

3월, 경성제대 중강의실에서 「조선의 탑파 사진전」이 열렸다.

5월, 이병도(李丙燾) 이윤재(李允宰) 이은상(李殷相) 이희승(李熙昇) 문일평(文一平) 손진태(孫晋泰) 송석하(宋錫夏) 조윤제(趙潤濟) 최현배(崔鉉培) 등과 함께 진단학회(震檀學會) 발기인으로 참여했다.

「우리의 미술과 공예」(10월 11-20일, 『동아일보』), 「조선 고적에 빛나는 미술」(10-11월, 『신동아』) 등을 발표했다.

1935(31세)

이 해부터 1940년까지 개성에서 격주간으로 발행되던 『고려시보(高麗時報)』에 '개성고적안내'라는 제목으로 고려의 유물과 개성의 고적을 소개하는 글을 연재했다. 이후 1946년에 『송도고적』으로 출간되었다.

「고려의 불사건축(佛寺建築)」(5월, 『신흥』 제8호), 「신라의 공예미술」(11월 『조광』 창간호), 「조선의 전탑(塼塔)에 대하여」(12월, 『학해』 제2집), 「고려 화적(畵蹟)에 대하여」(『진단학보』 제3권) 등을 발표했다.

1936(32세)

12월 25일, 차녀 병복(秉福)이 태어났다.

가을, 이화여전 문과 과장이었던 이희승의 권유로 이화여전과 연희전문에서 일 주일에 한 번(두 시간씩) 미술사 강의를 시작했다.

11월, 『진단학보』 제6권에 「조선탑파의 연구 1」을 발표했다.(이후 1939년 4월과 1941년 6월, 총 삼 회 연재로 완결됨)

1934년에 발표한 「우리의 미술과 공예」라는 글의 일부분인 '고려의 도자공예' '신라의 금철공예' '백제의 미술' '고려의 부도미술' 등 네 편이 『조선총독부 중등교육 조선어 및 한문독본』에 수록되었다.

「고려도자」(1월 2-3일, 『동아일보』), 「고구려 쌍영총」(1월 5-6일, 『동아일보』), 「신라와 고려의 예술문화 비교 시론」(9월, 『사해공론』) 등을 발표했다.

1937(33세)

「고대미술 연구에서 우리는 무엇을 얻을 것인가」(1월, 『조선일보』), 「불교가 고려 예술의욕에 끼친 영향의 한 고찰」(11월, 『진단학보』 제8권) 등을 발표했다.

1938(34세)

「소위 개국사탑(開國寺塔)에 대하여」(9월, 『청한』), 「고구려 고도(古都) 국내성 유관기(遊觀記)」(9월, 『조광』) 등을 발표했다.

1939(35세)

일본에서 『조선의 청자(朝鮮の靑瓷)』(寶雲舍)가 출간되었다.

「청자와(靑瓷瓦)와 양이정(養怡亭)」(2월, 『문장』), 「선죽교변(善竹橋辯)」(8월, 『조광』), 「삼국미술의 특징」(8월 31일, 『조선일보』), 「나의 잊히지 못하는 바다」(8월, 『고려시보』) 등을 발표했다.

1940(36세)

만주 길림(吉林)에서 부친이 별세했다.

「조선문화의 창조성」(1월 4-7일, , 『동아일보』), 「조선 미술문화의 몇 낱 성격」(7월 26-27일, 『조선일보』), 「신라의 미술」(2-3월, 『태양』), 「인재(仁齋) 강희안(姜希顏) 소고」(10-11월,

『문장』), 「인왕제색도」(9월, 『문장』), 「조선 고대의 미술공예」(『モダン日本』조선판) 등을 발표했다.

1941(37세)

자본을 댄 고추 장사의 실패와 더불어 석 달 동안 병을 앓았다.

9월 자신의 죽음을 예견하고서 필생의 두 가지 목표였던 한국미술사 집필과 공민왕을 소재로 한 문학작품을 남기지 못한 것을 아쉬워했다.

6월, 도쿄에서 개최된 문교성(文教省) 주최 일본제학연구대회(日本諸學研究大會)에서 연구 논문 「조선탑파의 양식변천」을 발표했다.

7월, 『개성부립박물관 안내』라는 소책자를 발행했다. 혜화전문학교에서 「불교미술에 대하여」라는 강연을 했다.

「조선미술과 불교」(1월, 『조광』), 「조선 고대미술의 특색과 그 전승문제」(7월, 『춘추』), 「고려청자와(高麗青瓷瓦)」(11월, 『춘추』), 「약사신앙과 신라미술」(12월, 『춘추』), 「유어예(遊於藝)」(4월, 『문장』) 등을 발표했다.

1943(39세)

「불국사의 사리탑」(『청한』)을 발표했다.

1944(40세)

6월 26일, 간경화로 사망했다. 묘지는 개성부 청교면(青郊面) 수철동(水鐵洞)에 있다.

1946

제자 황수영에 의해 첫번째 유저 『송도고적』이 박문출판사에서 출간되었다.(이후 거의 대부분의 유저가 황수영에 의해 출간되었다)

1947

『진단학보』에 세 차례 연재했던 「조선탑파의 연구」를 묶은 『조선탑파의 연구』가 을유문화사에서 출간되었다.

1949

미술문화 관계 논문 서른세 편을 묶은 『조선미술문화사논총』이 서울신문사에서 출간되었다.

1954

『조선의 청자』(1939)를 제자 진홍섭이 번역하여, 『고려청자』라는 제목으로 을유문화사에서 출간했다.

1955

12월, 미발표 유고인 「조선탑파의 양식변천」(1943)이 『동방학지』 제2집(연세대학교 동방문화연구소)에 번역 수록되었다.

1958

미술문화 관련 글, 수필, 기행문, 문예작품 등을 묶은 소품집 『전별(餞別)의 병(瓶)』이 통문관에서 출간되었다.

1963

앞서 발간된 유저에 실리지 않은 조선미술사 논문들과 미학 관계 글을 묶은 『조선미술사급미학논고』가 통문관에서 출간되었다.

1964

미발표 유고 『조선건축미술사 초고』(등사본, 고고미술동인회 '자료' 제6집)가 출간되었다.

1965

생전에 수백 권에 이르는 시문집에서 발췌해 놓았던 조선회화에 관한 기록이 『조선화론집성』상·하(등사본, 고고미술동인회 '자료' 제8집) 두 권으로 출간되었다.

1966

2월, 뒤늦게 정리된 미발표 유고를 묶은 『조선미술사료』(등사본, 고고미술동인회 '자료' 제10집)가 출간되었다.

1967

3월, 미발표 유고 『조선탑파의 연구 각론 초고』(등사본, 고고미술동인회 '자료' 제14집)가 출간되었다.
8월, 미발표 유고 「조선탑파의 양식변천(각론 속)」이 『불교학보』(동국대학교 불교문화연구소) 제3·4합집에 번역 수록되었다.

1974

삼십 주기를 맞아 한국미술사학회에서 경북 월성군 감포읍 문무대왕 해중릉침(海中陵寢)에 '우현 기념비'를 세웠고, 6월 26일 인천시립박물관 앞에 삼십 주기 추모비를 건립했다.

1980

이희승·황수영·진홍섭·최순우·윤장섭·이점옥·고병복 등의 발의로 '우현미술상(Uhyun Scholarship Fund)'이 제정되었다.

1992

문화부 제정 '9월의 문화인물'로 선정되었다.
9월, 인천의 새얼문화재단에서 고유섭을 '제1회 새얼문화대상' 수상자로 선정하고 인천시립박물관 뒤뜰에 동상을 세웠다.

1998

제1회 '전국박물관인대회'에서 제정한 '자랑스런 박물관인' 상 수상자로 선정되었다.

1999

7월 15일, 인천광역시에서 우현의 생가 터 앞을 지나가는 동인천역 앞 대로를 '우현로'로 명명했다.

2001

제1회 우현학술제「우현 고유섭 미학의 재조명」이 열렸다.

2002

제2회 우현학술제「한국예술의 미의식과 우현학의 방향」이 열렸다.

2003

제3회 우현학술제「초기 한국학의 발전과 '조선'의 발견」이 열렸다.
11월, 지금까지의 '우현미술상'을 이어받아, 한국미술사학회가 우현 고유섭의 학문적 업적을 기리기 위해 '우현학술상'을 새로 제정했다.

2004

제4회 우현학술제「실증과 과학으로서의 경성제대학파」가 열렸다.

2005

제5회 우현학술제「과학과 역사로서의 '미'의 발견」이 열렸다.
4월 6일, 인천시립박물관에서 제1회 박물관 시민강좌「인천사람 한국미술의 길을 열다: 우현 고유섭」이 인천 연수문화원에서 열렸다.
8월 12일, 우현 고유섭 탄생 100주년을 기념하여 인천문화재단에서 국제학술심포지엄「동아시아 근대 미학의 기원: 한·중·일을 중심으로」와「우현 고유섭의 생애와 연구자료」전(인천종합문화예술회관)을 개최했다.
8월, 고유섭의 글을 진홍섭이 쉽게 풀어 쓴 선집『구수한 큰 맛』이 다할미디어에서 출간되었다.

2006

2월, 인천문화재단에서 2005년의 심포지엄과 전시를 바탕으로 고유섭과 부인 이점옥의 일기, 지인들의 회고 및 관련 자료들을 묶어『아무도 가지 않은 길』을 출간했다.

2007

11월, 열화당에서 2005년부터 고유섭의 모든 글과 자료를 취합하여 기획한 '우현 고유섭 전집'(전10권)의 1차분인 제1·2권『조선미술사』상·하, 제7권『송도의 고적』을 출간했다.

찾아보기

又玄 高裕燮 全集

又玄 高裕燮 全集 發刊委員會

자문위원 황수영(黃壽永), 진홍섭(秦弘燮), 이경성(李慶成), 고병복(高秉福)
편집위원 허영환(許英桓), 이기선(李基善), 최열, 김영애(金英愛)

松都의 古蹟 又玄 高裕燮 全集 7

초판발행 2007년 12월 1일 발행인 李起雄 발행처 悅話堂
경기도 파주시 교하읍 문발리 520-10 파주출판도시 전화 (031)955-7000, 팩스 (031)955-7010
http://www.youlhwadang.co.kr e-mail: yhdp@youlhwadang.co.kr
등록번호 제10-74호 등록일자 1971년 7월 2일
편집 조윤형 이수정 신귀영 송지선 배성은 북디자인 공미경 이민영 인쇄 · 제책 (주)상지사피앤비

* 값은 뒤표지에 있습니다.

ISBN 978-89-301-0289-6 978-89-301-0290-2(세트)
Published by Youlhwadang Publisher. Historical Relics of Songdo ⓒ 2007 by Youlhwadang Publisher. Printed in Korea.

이 도서의 국립중앙도서관 출판시도서목록(CIP)은 e-CIP 홈페이지(http://www.nl.go.kr/cip.php)에서
이용하실 수 있습니다.(CIP제어번호: CIP2007003405)

* 이 책은 'GS칼텍스재단'과 '인천문화재단'으로부터 출간비용의 일부를 지원받아 제작되었습니다.